사라진 그림들의 인터뷰

버나데트 설지트Bernadette Sulgit와 마틴 넬먼Martin Knelman에게

HOT ART BY JOSHUA KNELMAN

미술품 도둑과 경찰, 아트 딜러들의 리얼 스토리

조슈아 넬먼 지음 | 이정연 옮김

사라진
그림들의
인터뷰

HOT ART

SIGONGART

일러두기

1. 옮긴이 주는 *표로 표시했다.
2. 작품의 크기는 세로×가로순으로 표기했다.
3. 인명, 지명은 한글맞춤법, 외래어표기법에 의해 표기하는 것을 원칙으로 했으나,
일부는 통용되는 방식으로 표기했다.

"비밀을 지키는 최상의 방책은
애초에 그런 것이 없는 척하는 것이다."
– 마가렛 애트우드Margaret Atwood

"세상에서 가장 극악한 범죄는
규칙을 어기는 사람들이 아니라,
규칙을 따르는 사람들이 저지르고 있다."
– 뱅크시Banksy

주요 등장인물

도널드 히리식

로스앤젤레스 경찰국 형사. 강력반에서 살인 사건을 전담하다가 우연한 계기로 도난 미술품 수사를 맡게 되었다. 현재 '미술품 도난 디테일' 부서의 책임자이며, 북미에서 손꼽히는 미술품 전문 수사관이다.

보니 체글레디

캐나다의 문화재법 전문 변호사. 동유럽 소수민족 출신으로 나치 치하에서 민족의 문화가 말살된 아픔을 겪으며, 미술과 문화재법에 관심을 가지게 되었다. 현재 프랑스 남부에서 법률 자문과 화가로 활동을 하며, 인터폴 도난 문화재 연구소에서 근무 중이다.

릭 세인트 힐레르

미국 뉴햄프셔 주의 검사 출신. 대학에서 이집트 미술에 대한 교양과목을 수강하다가 미술품 도난과 약탈의 문제에 관심을 가지게 되었다. 문화재와 미술관에 대한 법률·자문과 변호를 담당하는 변호사로 활동하고 있다.

폴

영국 브라이튼 출신의 미술품 도둑. 행상과 좀도둑으로 활동하다가 추후 도난 미술품 거래를 알선하는 중개인으로 크게 성공했다. 하지만 과거를 청산한 후, 현재는 경찰에 정보를 제공하고 미술품 도난의 심각성에 대해 홍보하고 있다.

자일스 워터필드

영국의 독립 큐레이터 겸 코톨드 미술연구소 강사. 과거 런던 덜위치 미술관의 관장일 때, 렘브란트 회화 도난 사건을 겪으면서 런던 경찰국과 협조해 그림을 훔쳐 간 도둑들과 불법 중개인을 직접 상대하며 고난의 시간을 보낸 바 있다.

리처드 엘리스

전 런던 경찰국 형사. 부모님 집에 도둑이 들었던 일을 계기로 도난 미술품 수사에 관심을 가지게 되었다. 미술과 골동품 특수반을 만든 후에는 유명 회화 작품들을 비롯한 값비싼 예술품 도난 사건을 전문으로 수사했던 경력이 있으며, 은퇴 후에도 미술품 도난 사건과 국제 미술품 암시장에 꾸준한 관심을 가지고 있다.

줄리언 래드클리프
사업가이자 아트 로스 레지스터의 창립자. 위험국가에서 활동하는 다국적 기업을 지원하는 회사를 운영하다가 소더비 디렉터와의 만남을 계기로 산재된 도난 예술품 리스트들을 통합하고 체계적으로 관리하는 일의 필요성을 느끼게 되었다.

대니 오설리번
캐나다 토론토의 평범한 직장인. 과거 동서지간이었던 친구 짐 그로브스와 함께 방문했던 런던 버몬지 시장에서 우연히 발견한 두 점의 도난당한 명화들로 인해 경찰과 법률사무소, 보험사, 변호사 협회, 복원사, 감정사, 옥션 하우스들을 두루 상대하며 파란만장한 시간을 보내게 된다.

밥 콤스
게티 센터의 보안 팀장. 센터의 건축 설계 과정부터 참여하여 효율적인 보안 시스템을 구축하는 데 크게 일조한 인물이다. 항공사를 벤치마킹한 보안 팀의 교육 프로그램과 체계적인 관람 동선 관리로 미술품 파손과 도난을 예방하고 있으며, 국제 회담에도 참가하여 적극적으로 미술관 보안 노하우를 공유하고 있다.

로버트 위트먼
전 FBI 요원. FBI 역사상 처음으로 미술품 수사를 전담한 인물이며, 은퇴 전에는 '긴급 배치 미술 범죄팀'의 수석 미술품 수사관이었다. 국경을 넘나드는 다양한 함정수사와 국제 경찰들과의 연합 작전을 통해 다수의 미술품 도둑들을 검거했으며, 걸출한 도난 미술품들을 회수하는 업적을 쌓았다.

보니 매그네스 가디너
FBI 미술 범죄팀 본부의 프로그램 매니저. 고고학자 출신으로, FBI에 발령을 받은 이후로는 팀의 데이터베이스인 국가 도난 문화재 파일을 관리하고, 현장 수사 요원들이 수집해 오는 정보들과 지구촌 곳곳에서 들어오는 소식들을 분석하고 전달하는 중추적인 역할을 담당하고 있다.

알랭 라쿠르지에
전 퀘벡 경찰국 형사이자 미술품 도난 전담반의 책임자. 파트너인 장 프랑수아 탈보와 함께 캐나다 유일의 '미술 경찰'로 활동했다. 도난 미술품 수사를 진행하면서 미술품을 통한 국제적인 범죄 조직의 자금 세탁 문제에도 관심을 가지게 되었다.

톤 크레머스
암스테르담 국립미술관의 보안 팀장. 미술관 무장 강도 사건을 겪은 후, 전 세계 박물관에서 일어나는 도난 사건들에 관심을 가지게 되어, 각종 사건과 소식들을 일목요연하게 정리하고 공유하기 위한 박물관 보안 통신망이라는 웹사이트 프로젝트를 고안하여 실현시켰다.

"어둠 속에서 재빠르게 해치웠군."
_도널드 히리식

Donald
Hrycyk

1. 할리우드의 도난 현장

로스앤젤레스 경찰국LAPD의 도널드 히리식Donald Hrycyk은 원래 살인 사건을 전담했던 강력반 형사였다. 그는 특히 이 지역 갱단들 간에 복잡하게 얽혀 있는 복수와 혈투에 대해 통달하고 있어서 구두끈의 색깔만 보고도 누가 어떤 갱단 소속인지, 그 세계에서 출세하려면 누가 누구를 죽여야만 하는지를 간파해 낼 정도였다. 또한 그는 반자동총, 산탄총, 고기칼 등 조직폭력배들이 사용하는 각종 무기들에 대해 줄줄이 꿰고 있었다. 폭력이 난무하는 거리의 생활을 집중적으로 수사해 왔던 히리식에게 제트족의 근사하고 안락한 삶이나 고상한 예술의 세계란 원래 머나먼 나라의 이야기였다. 하지만 내가 그를 처음 만났을 때는 상황이 달랐다. 당시 그는 로스앤젤레스 전역에 위치한 거의 모든 갤러리와 옥션 하우스들을 일일이 방문하면서, 국제 통신망을 이용하여 미술 시장과 관련한 정보들을 수집하고 있었다. 히리식은 그 일에 대해서 자만하거나

안주하는 법이 없었다. 그는 꼭두새벽부터 일어나 성실하고 묵묵히 일하는 타입이었다.

2008년 어느 날 오후, 히리식과 그의 파트너인 스테파니 라자루스Stephanie Lazarus 형사는 특별한 경찰 표식이 없는 은색 쉐보레 임팔라를 타고 로스앤젤레스 지역을 순찰하고 있었다. 운전대를 잡은 히리식은 선셋 대로Sunset Boulevard를 따라 사건 현장으로 차를 몰았다. 살갗에 닿는 햇살이 살짝 뜨겁게 느껴지는 무덥고 화창한 날이었다. 그들이 탄 순찰차가 샤토 마몽Chateau Marmont(*캘리포니아의 유서 깊은 유명 호텔)과 코미디 스토어Comedy Store(*웨스트 할리우드, 선셋 대로에 위치한 코미디 클럽)를 차례로 지나쳤다. 코미디 스토어의 차양에는 "조지 칼린George Carlin(*2008년에 사망한 미국 코미디언), 평화롭게 잠들다"라는 문구가 쓰여 있었다.

신호등 앞에 정차 중이던 순찰차의 양 옆으로 반짝이는 두 대의 하얀색 SUV(*스포츠 유틸리티 차량)가 나란히 섰다. 운전자 중 누군가가 이 초라한 순찰차 안을 슬쩍 들여다보았다면, 차에 탄 두 사람의 복장이 매우 비슷하다는 점을 흥미롭게 생각했을 것 같다. 두 형사는 모두 체크무늬 셔츠에 헐렁한 바지를 입고 검은색 운동화를 신었으며, 손목에는 커다란 디지털시계를 차고 있었다. 너무나 후줄근한 그들의 복장은 역설적으로 어찌 보면 멋지게 느껴지기까지 했다. 그들의 헐렁한 셔츠 속에는 경찰 배지, 휴대전화, 수갑, 녹음기, 여분의 탄약과 권총 등 수사용 도구들이 잘 감추어져 있었다. 하지만 겉으로 보이는 그들의 모습은 흡사 일하러 가는 헬스클럽 코치들 같았다.

히리식은 비벌리 힐스로 통하는 진입로 바로 앞의 라 시에네가 대로La Cienega Boulevard에서 좌회전하여 골동품과 디자인 용품을 취급하는 상점들이 늘어선 거리로 방향을 틀었다. 그리고 그 거리에 들어서기 몇 분 전에 그들은 미리 약속한 지점에서 나를 태웠다. 내가 차에 올라타기가 무섭게

라자루스와 히리식은 약속이나 한 듯 동시에 뒤를 돌아보며 내 신발을 살폈다(당시 나는 흰색 줄무늬가 들어간 검은색 아디다스 운동화를 신고 있었다). 그러고는 마치 둘 사이에 무선 통신망이라도 있는 듯 서로 눈빛을 주고받았다.

이윽고 라자루스는 "아니에요. 밑창이 달라요"라고 말했다.

백미러로 보이는 히리식의 두 눈이 살짝 미소를 띠고 있었다. "도난 사건이 일어난 골동품 상점에는 몇 가지 단서가 남아 있어요." 그가 말했다. "범인의 것으로 보이는 발자국이 거실용 앤티크 테이블 위에 찍혀 있다고 하네요. 다행히 당신의 신발과는 모양이 다르군요."

내가 용의자 중 하나였다는 말인가?

"그야 모르는 일이죠." 라자루스가 말했다. "토론토 출신 기자가 미술품 도난에 대해 취재하느라 여기 와 계시고, 그 와중에 우연히도 어떤 골동품상이 털렸다? 기자님에게는 그야말로 희소식이 아니겠어요? 이렇게 수사에 동행도 하시니 말이에요. 그러니 당연히 확인을 해서 용의선상에서 제외시켜 드려야지요." 계속해서 히리식과 라자루스는 내게 어떤 기자가 지역 신문에 살인 사건에 관한 기사를 쓰기 위해 실제로 살인을 저질렀던 일화를 들려주었다. 요약하자면, '일단 모두를 의심하라'는 것이 그 이야기의 핵심이었다. 모든 일에는 다 동기가 있으며, 모든 사람은 용의자다. 증서가 확인되기 전끼지는 그 누구도 용의선상에서 제외시켜서는 안 된다. 순간 나는 그 차의 뒷좌석에 앉아 있다는 이유만으로 알 수 없는 죄책감을 느꼈다.

히리식은 라 시에네가 대로를 따라 달리다가 사건 현장 근처에 차를 세우고 도로변에 주차했다. 도난당한 골동품상은 1층에 자리 잡고 있었고, 같은 건물에는 또 다른 골동품상이 있었다. 사건이 일어난 상점에는 도로 쪽으로 커다란 돌출형 창이 나 있었다. 창문에는 손상이 없었고, 안

쪽에는 이탈리아산 르네상스풍의 고가구 몇 점이 진열되어 있었다.

옆 골동품 가게는 공사 중이었다. 앞창이 있어야 하는 자리는 휑하게 비었고, 그 위로 합판이 덧대어져 있었다. 가게 앞 보도의 나무 그늘 아래에는 인부들 몇 명이 옹기종기 모여 있었다. 이웃집에서 난 절도 사건으로 인해 공사가 중단된 관계로 그들은 대기 중이었다. 바람 한 점 불지 않는 오후의 열기로 주변의 공기가 숨 막힐 듯 답답했다. 평균 연령이 이십대로 보이는 젊은 인부들은 형사들의 출현으로 다소 긴장한 모습이었다. 하지만 정작 도난 현장을 발견하고 911에 신고한 사람도 그들 중 하나였다. 그들은 그늘에서 현장감독의 지시가 떨어지기를 기다리며 경찰들을 구경하고 있었다.

차에서 내린 히리식과 라자루스는 뙤약볕이 내리쬐는 인도에 서 있었다. 그때 '시민을 보호하고 봉사한다'는 황금빛의 문구가 새겨진 순찰차 한 대가 골동품상 뒤쪽 주차장 앞 아스팔트 진입로로 들어왔다. 외부인의 침입을 막기 위해 주차장 앞에 설치된 커다란 흰색 철문이 약간 열려 있었다.

순찰차에는 할리우드 지역 담당 부서에서 나온 경찰관 둘이 타고 있었고, 그중 라미레즈 경관이 운전석에 앉아 있었다. 라미레즈는 운동으로 잘 다져진 단단한 몸매를 갖고 있는 삼십대 초반의 세련된 경찰로, 검고 짧은 머리에 보잉 선글라스를 쓰고 있었다. 그의 선글라스는 강렬한 오후의 햇빛을 반사하며 반짝거렸다. 그는 성격이 느긋한 사람으로 자주 영화배우처럼 환한 미소를 지었는데, 그때마다 하얗게 빛나며 드러나는 눈부신 치아가 상류층의 패션과 디자인을 대변하는 이 부유한 거리의 풍경과 잘 어우러졌다.

히리식과 라자루스는 순찰차 창문 쪽으로 천천히 걸어갔다. 현장으로 오는 길에 히리식은 내게 라미레즈와 그의 동료가 이미 털린 골동품점을

1차로 조사했다는 사실을 알려 주었다. 그들로부터 일을 넘겨받은 형사들은 경찰들이 기록한 노트와 현장에 대한 첫인상을 기초로 조사를 수행하게 된다. "우리는 그들에게 전적으로 의존하고 있어요." 히리식은 이렇게 말했다.

라미레즈의 말에 의하면, 경찰들은 현장에서 아래의 내용들을 검증했다.

- 건물 뒤쪽 주차장으로 연결되는 문의 자물쇠가 열려 있었음.
- 커다란 하얀색 픽업 트럭이 주차장으로 들어가는 모습이 목격되었음.
- 도둑들은 옆 가게의 합판이 덧대인 창문의 뚫린 공간으로 건물에 침입해 가게 뒷문의 자물쇠를 열어 트럭에 탄 동료들을 들어오게 했음.
- 빈 가게에 들어오자마자 그들은 두 골동품점 사이에 난 벽에 구멍을 뚫었음.
- 도둑들은 그 구멍을 통해 문제의 골동품점으로 들어가 많은 물건들을 훔친 후, 다시 빈 가게를 통해 후문으로 나와 주차장에 세워 둔 트럭을 타고 도주했음.

라미레즈는 순찰차에서 내려 히리식과 라자루스와 함께 주차장 진입로를 따라 걸어서 주차장으로 들어갔다. 주차장 뒤쪽에는 높다란 울타리가 있었지만, 그 뒤쪽에 위치한 커다란 저층 아파트 단지의 테라스에서는 주차장 전체를 훤히 들여다볼 수 있을 것 같았다. 라미레즈와 그의 동료는 이미 그 아파트에 목격자가 있는지 확인했고, 운 좋게도 발코니에서 도난 사건이 진행되는 것을 본 사람이 있었다. 덤으로 그 목격자는 도둑 일당 중 한 사람의 다리에 새겨진 문신의 모양을 기억하고 있었다.

"그게 말이죠." 라미레즈가 말했다. "코브라나 뱀이었다는군요."

"해병대 문신 같은 거 아닐까?" 히리식이 물었다.

"아니에요. 해병대 쪽은 내가 잘 아는데, 전혀 관련 없어요."

"그렇다면 뭘 의미하는 거지?" 다시 히리식이 물었다. 문제는 목격자가 오로지 러시아어만 할 줄 안다는 것이었다.

"통역이 필요하겠군." 히리식이 고개를 끄덕였다. "통역해 줄 만한 사람의 전화번호를 가지고 있지?"

"예상치 못한 언어의 장벽이네요." 라미레즈가 대답했다.

"언어의 장벽이라." 히리식이 그를 따라 말했다.

히리식은 공사가 중단된 옆 가게의 어두침침한 뒷문 쪽으로 걸어갔다. 그 좁고 기다란 공터는 공사 도중 합판을 쌓아 두는 장소로 사용되고 있었다. 두 가게 사이에 놓인 석고 벽에는 두 개의 구멍이 나 있었다. 하나는 작고, 다른 하나는 컸다.

히리식은 그중 작은 구멍에 눈을 대고 안을 들여다본 후 말했다. "이리로 와서 좀 보시죠." 구멍을 통해서는 도난 사건이 일어난 골동품점을 엿볼 수 있었다. 사건 현장을 기록하는 사진기사가 가구 주변을 돌아다니며 사진을 찍고 있었다. "이렇게 작은 구멍을 먼저 만들어 놓고 작업을 했군요. 핍홀이라고들 하죠." 히리식이 설명했다. 도둑들은 작은 구멍을 내고 가게 안을 들여다보며 어디에 큰 구멍을 내야 좋을지 미리 계산을 한 것이다.

히리식은 더 큰 구멍 쪽으로 걸어갔다. 꼭 헐크 같은 괴물이 뚫어 놓은 것같이 크고 아무렇게나 만들어진 구멍이었다. 들여다보기 위한 구멍이라기보다는 문이라 하는 편이 좋을 것 같은 크기였다. 다른 쪽 골동품점이 바로 앞에 있었다. 들쑥날쑥한 모서리 아래쪽으로는 두꺼운 전기선이 깔려 있었다.

"전혀 능숙하다 할 수 없는 솜씨군요." 히리식이 말했다.

그는 공사장 바닥에서 도자기 파편을 발견했다. "이것을 좀 포장할 수 있을까?" 그는 방 안의 사람들에게 말했다.

라미레즈에 따르면, 도둑들은 가게 밖 그늘에서 현장 검증이 끝나기를 기다리고 있는 건설현장의 인부들이 사용하던 도구들도 훔쳐서 달아났다. 그때 골동품 가게 주인의 은색 포르쉐가 뒤쪽 주차장 진입로로 들어서는 모습이 보였다.

몇 분 후 히리식이 원래 출입구인 뒤쪽 문을 이용해서 골동품점에 들어갔을 때, 라자루스 형사는 이미 가게 주인에게 몇 가지 질문을 마친 상태였다. 그 남자는 문에서 몇 걸음 떨어지지 않은 곳에 위치한 책상과 컴퓨터 뒤에 서 있었다. 그곳에서는 상점의 유리 진열대가 바로 보였다.

가게 주인은 삼십대 후반의 남성으로, 옅은 푸른색의 폴로셔츠에 디자이너 진을 입고, 갈색 로퍼를 신고 있었다. 이탈리아 여행에서 막 돌아온 그을린 얼굴에는 캘빈 클라인 Calvin Klein 지면 광고에 어울릴 법한 턱수염이 자라고 있었다. 그는 활달하고 유쾌하며 시원시원한 성격의 사람이었다. 내가 자신과 가게의 이름만 거론하지 않는다면 경찰 수사에 동행해도 좋다고 허락해 주었다.

그의 설명에 따르면, 그 가게는 주로 로스앤젤레스 전역의 부유층을 상대로 이탈리아 르네상스 시대의 고미술품과 프랑스 골동품을 취급하고 있었다. 도난을 당했다고는 하지만, 가게 안에는 9천 달러(한화 약 960만 원)짜리 금박을 입힌 19세기 프랑스산 거울과 13,500달러(한화 약 1,450만 원)짜리 신고전주의 양식의 19세기 이딜리아산 거울, 27,000달러(한화 약 2,900만 원)짜리 토스카나산 호두나무 테이블을 포함해서 아직 물건이 많았다. 원래 그림이 걸려 있던 자리에는 덩그러니 못만 남아 있었다. 상점 주인이 라자루스 형사에게 설명하기로는, 그는 자주 이탈리아에 가서 직접 물건들을 골라온다고 했다. 그중 몇 개는 비행기에 실어 오고, 나머지는 컨테이너에 담아 배송을 시키는 식으로 상품을 운송한다는 것이다.

히리식이 현장을 살펴보는 동안, 라자루스는 상점 주인을 조사했다. 그녀는 낮은 목소리로 짧고 날카로운 질문들을 연달아 던졌다.

"어젯밤 선생님은 어디에 계셨나요?"

"최근 낯선 사람을 주변에서 본 적은 없으신가요?"

"아, 그리고 울타리 자물쇠용 열쇠가 딱 하나 있다고 하던데, 혹시 선생님이 가지고 계신가요?"

질문을 하는 동안, 라자루스는 주인과 계속해서 눈을 맞추었다. 그녀는 친절하다고 할 수는 없지만 예의 바르게 행동했다. 질문의 속도로 보아 상대방이 앞뒤가 안 맞는 답변을 하는 순간을 노리는 것 같다는 인상을 받았다. 직설적이면서도 편안하게 인터뷰를 이끌어 나가는 모습에서 라자루스가 이런 심문을 한 경험이 많다는 것을 알 수 있었다.

가게 주인의 답변에는 특별히 이상한 점이 없었다. 그는 시종일관 침착하고 진지했으며, 약간의 거리감을 두고 라자루스 형사의 질문에 응대했다. 그는 충격을 받은 것 같은 모습이었다.

그들 사이에는 어두운 빛깔의 육중한 골동품 테이블이 놓여 있었다. 테이블 표면에는 범인들이 남기고 간 발자국들이 있었다. 이는 매우 중요한 증거물이었다. 가게 주인의 말에 따르면, 원래 이 테이블 위에는 각기 시가로 약 2만 달러(한화 약 2,100만 원)가량 나가는 샹들리에 네 개가 걸려 있었다. 도둑들은 테이블 위에 올라서서 천장에 걸려 있는 샹들리에를 떼어 간 것이다. 히리식과 라자루스는 그 일을 하는 데에는 최소 두 명 이상이 필요했을 것이라 추정했다. 히리식은 또한 이들이 가로등이나 지나가는 차의 전조등 외에는 별도로 조명을 사용하지 않고 어두컴컴한 가운데에서 일을 처리한 것 같다고 말했다.

"어둠 속에서 재빠르게 해치웠군." 그가 말했다.

"그러게요. 조명도 쓰지 않았군요." 라자루스가 말했다.

테이블 위에는 건너편 가게의 공사장에서 묻어 온 먼지가 희미하게 발자국 모양을 따라 남아 있었다. 가게 안은 매우 더웠고, 갑자기 모든 사람들이 조금씩 땀을 흘리는 듯 보였다. 라자루스는 손으로 이마를 닦으며, 살짝 눈웃음을 지어 보였다. "덥지 않아요?" 그녀가 말했다. 특별히 누군가를 향해서 하는 말 같지는 않았다.

골동품상 주인이 에어컨을 틀어 주겠다고 말했다. 라자루스는 잠시 생각하더니 히리식과 눈빛을 주고받고는 대답했다. "아니에요. 행여 바람이 불어서 증거가 사라질 수도 있으니까, 이 발자국을 뜨기 전까지는 에어컨을 틀지 않는 것이 좋겠어요. 그래도 너무 덥네요."

라자루스는 계속해서 주인에게 그의 소재와 사업, 그리고 그의 사업을 방해하고자 하는 사람이 있는지 등에 대한 질문을 이어나갔다. 그때 현장에 있던 누군가가 상점이 위치한 건물 주민이나 이웃들이 아무도 경찰에 신고하지 않았다는 사실을 언급했다. 그곳의 도난 사건은 그날 아침 옆 가게의 공사장 인부들이 출근해서 자신들의 연장이 사라졌다는 사실을 발견하고, 벽에 뚫린 구멍들을 보고 나서야 경찰에 접수된 것이다.

"아무도 911에 신고를 하지 않았다니 믿을 수가 없네요." 가게 주인이 말했다.

"요즘 사람들은 남의 일에 관여하고 싶어 하지 않잖아요." 라자루스가 대답했다. "불행한 일이지요."

히리식은 줄을 이용해 자를 만들어서 구역을 나눈 후, 가게 안을 샅샅이 살피고 다녔다. 각 구역을 살핀 후에는 발견한 내용들을 노트에 적고, 가게 전체를 작은 평면도에 옮겨 그렸다. 사진기사는 현장사진을 찍은 후, 몇천 달러를 호가하는 고급 의자들 중 하나에 앉았다.

인터뷰 도중에 택배가 왔다. 택배기사는 가게 앞문을 노크한 후, 소포를 들고 범죄가 일어난 현장을 헤집고 들어왔다. 그의 출현과 함께 돌연

일상이 사건 현장을 침범했다. 그 후 과학수사팀 요원이 뒷문으로 들어왔다. 사실 히리식과 라자루스는 둘 다 과학수사 요원이 현장을 조사하러 온다는 소식을 듣고 잔뜩 기대하고 있었다. 나는 그것이 나 때문일지도 모르겠다고 생각했다. 그들은 내가 과학수사 작업을 지켜볼 수 있다는 사실에 기뻐하고 있는 것 같았다. "꼭 마법 같아요." 라자루스가 말했다. "드라마 〈CSI〉를 보는 것이랑 똑같아요."

과학수사대 요원은 검은색 바지에 검은색 티셔츠를 입고, 검은색 끈이 달린 검은색 운동화를 신고 있었다. 팔 근육이 티셔츠 밖으로 비집고 나온 그의 모습은 정말 드라마 속 주인공 같았다. 그는 테이블을 살핀 후, 가져온 도구들을 꺼내기 시작했다. 히리식은 테이블 위에 A, B, C, D로 네 개의 지점을 설정하고, 그곳에 종이를 펼쳐 두었다. 히리식은 과학수사대 요원이 신발 자국과 지문을 채취하기 위해서 정전기 전류를 사용한다고 설명했다.

과학수사 요원은 신중했다. 그는 우선 테이블 위 어느 곳부터 작업을 시작해야 할지 정하고, 다양한 각도에서 그 지점을 살폈다. 그러고 나서 아주 얇은 은박지를 정사각형 모양으로 잘라서 발자국들 중 하나에 천천히 올려놓고 롤러로 그 위를 문질렀다. 그러자 얇은 은박지 표면에 발자국 모양이 새겨졌다. 그는 우리를 올려다보며 말했다. "기회는 딱 한 번뿐이에요. 한 번 롤러로 문지르고 나면, 먼지는 사라져 버리거든요."

그러고 나서 그는 철사 두 개를 집어 검은색 작은 상자에 붙이고 스위치를 켰다. 그러자 전기가 '파바박' 튀는 소리가 들렸다. "이것은 다 됐어요." 그는 이렇게 말하고 B 지점으로 이동했다. 전자기 공명을 이용한 작업이 라자루스의 말대로 꼭 마술을 부리는 것 같았다.

한 시간 후, 히리식과 라자루스는 밖으로 나와 상점 주변을 둘러보았다. 너무나 무더운 오후의 거리에는 아무도 없었다. 형사들은 인근 건물

의 옥상과 가게들의 입구 위쪽을 살폈다.

"인근 가게들에 감시 카메라가 달려 있을 수도 있으니까요." 히리식이 설명했다.

"그런데 한 개도 찾을 수가 없군요." 라자루스가 말했다.

"가서 직접 물어보는 편이 좋겠어." 히리식이 말했다.

두 형사는 이후 두 시간 동안 인근 지역을 조사하고 다녔다. 히리식은 첫 번째 가게에 들어가서 주인에게 대뜸 감시 카메라가 있냐고 물었다. 주인은 우리를 수상쩍게 바라보면서 없다고 대답했다. 히리식이 협조에 응해 주어서 감사하다고 말하자 주인은 "다음번에는 배지를 먼저 보여 주세요"라고 대꾸했다.

바로 옆의 가구점에도 카메라가 달려 있지 않았다. 그 가게는 값비싼 복고풍의 책장과 테이블, 그리고 조명 기구들을 취급하고 있었다. 카운터에 있던 여자가 위층에 전시 공간이 있다고 말해 주었다. 히리식은 라자루스를 바라보며 "올라가 보는 게 좋을까?"라고 물었다.

"네. 저는 가 보고 싶네요." 라자루스가 대답했다.

형사들은 위층으로 올라갔다. 2층에서는 《태풍의 눈: 미국 전투 사진 병들의 렌즈로 본 전쟁 Eye of the Storm: War through the Lens of American Combat Photographers》이라는 제목의 이라크 사진전이 열리고 있었다. 전시된 작품들 중에는 권투 시합을 찍은 사진이 한 장 있었는데, 러닝셔츠와 군복 바지를 입은 미국 병사들이 링을 둘러싸고 있는 모습이 찍혀 있었다. "훌륭한 사진이네요." 히리식은 이렇게 말한 후, 설명을 덧붙였다. "지금 이 인근에서 어떤 작품들이 전시되고 있는지를 알아 두는 게 우리에게는 큰 도움이 될 거예요. 누가 알겠습니까? 어느 날 이 작품이 도난을 당할지."

우리는 다른 가게에서 운석 조각이 판매대에 있는 것을 발견했다. 그 것은 검은색 돌덩이였는데, 46억 년이나 된 것이라고 했다. 운석은 현

관 바로 옆의 테이블에 전시되어 있었고, 그 아래에는 18,500달러(한화 약 2천만 원)라는 가격표가 붙어 있었다. 그 가게의 주인은 자신들이 가짜 감시 카메라를 가지고 있다고 말했다. 그는 형사들과 대화를 나누는 것을 즐기고 있는 것처럼 보였다. 주인은 가게가 현재 이전 중이라고 했다. 터무니없는 월세가 그들을 몰아내고 있다는 것이다. "월세로 한 달에 28,000달러(한화 약 3천만 원)를 내요." 그는 미소를 띠며 말했다. "우리가 나가고, 디자이너 숍들이 들어오죠. 이미 마크 제이콥스Marc Jacobs가 들어왔어요. 그들은 한 달에 32,000달러(한화 약 3,400만 원)를 내요."

형사들은 계속해서 감시 카메라를 찾아다녔다. 마지막으로 그들이 방문한 곳은 인근의 오래된 저택으로, 무성하게 자란 나무들과 관목 덤불, 그리고 높다란 철제 울타리로 둘러싸여 있었다. 동화 속에서나 나올 법한 집이었다. 라자루스가 벨을 눌렀는데, 아무도 응답을 하지 않았다. "안녕하세요! 경찰입니다!" 그녀가 소리쳤지만 여전히 대답은 없었다. 라자루스는 목소리를 한층 더 높여서 다시 한 번 크게 외쳤다. "여보세요! 경찰이에요!"

두 형사는 울타리를 따라 집의 뒷문 쪽으로 걸어갔고, 울타리에 난 문을 하나 발견했다. 그들은 그 문을 통해 뒤뜰로 들어갈 수 있었다. 정원은 각종 조각상과 식물로 뒤덮여 있었다. 그 사이를 비집고 집의 뒷문 쪽으로 난 좁은 길이 보였다. 그들은 그 길을 따라가 노크를 했다. 그러자 히스패닉 계의 하인이 응답을 하고 문을 열어 주었다. 복도를 따라 한참을 걸어가서야 안쪽에 큰 방이 보였다. 2층 높이의 공간이었다. 그 방은 온갖 골동품과 그림들로 가득 차 있었는데, 너무 어수선해서 어지러울 정도였다. 마치 한때 잘나가던 골동품상의 잔여물들을 가지고 와 막 쌓아 놓은 것 같았다.

그곳에는 나이 든 부인이 의자에 앉아 있었다. 그녀 가까이에는 감시

카메라에 찍힌 영상이 나오고 있는 텔레비전 화면들이 죽 늘어서 있었다. 빙고! 형사들은 마침내 카메라가 있는 집을 찾은 것이다. 그 부인은 혼수상태에서 깨어난 지 얼마 되지 않았고, 건강이 매우 악화된 상태라고 했다. 어디선가 "여보세요. 여보세요" 하는 소리가 들려왔다. 라자루스 형사의 목소리와 매우 흡사했다. "새가 있군요." 히리식이 말했다. 그러고 보니, 정말로 현관문 근처 새장에 새가 있었다.

형사들은 이후 약 한 시간 동안 노부인의 감시 카메라를 돌려 보면서 무엇인가 증거로 쓸 만한 영상이 있는지를 확인했다. 그들은 끝내 특별히 건질 만한 것을 찾아내지는 못했고, 그냥 돌아가야만 했다. 떠나기 전, 히리식과 라자루스는 동시에 어수선한 소파 위에 피카소의 작품 한 점이 얌전히 놓여 있는 것을 발견했다. 그들이 그 그림에 대해 묻자, 노부인은 그것이 아주 고가의 진품이라고 답했다. 히리식은 몰래 휴대전화 카메라로 그 그림을 찍었다.

형사들은 그렇게 골동품점 현장 검증과 라 시에네가 인근 지역 탐색을 마친 후, 다시 그들이 타고 온 쉐보레 임팔라에 올라탔다. 총 네 시간이 소요되었는데, 그 일을 하는 내내 그 둘은 걷거나 서 있었다. 둘 다 꼭두새벽부터 일어나 고된 일을 하고 있었지만 피곤한 내색이 전혀 없었다. 경찰서로 돌아가는 길에는 선셋 대로의 교통 체증 속에서 많은 시간을 허비해야만 했다. 저물어 가는 늦은 오후의 햇살이 러시아워에 꽉 막힌 도로 위로 강하게 내리쬐고 있었다. 히리식과 라자루스는 경찰서로 돌아가 현장에서 적은 메모를 컴퓨터 파일로 옮겨 저장하고, 메시지를 확인하고, 다른 사건들은 어떻게 돌아가고 있는지 조사하고, 전화도 몇 통 걸어야만 했다. 6월 말의 어느 오후였다.

이후 석 달이 지난 9월의 어느 날, 히리식은 로스앤젤레스 지방 검찰

청으로부터 걸려 온 한 통의 전화를 받았다. 검찰은 그간 정보원을 한 명 고용하여 아르메니아 갱단의 활동을 비밀리에 조사해 왔는데, 그 정보원이 알아낸 바에 의하면 이 갱단이 바로 라 시에네가에서 일어난 골동품상 도난 사건의 장본인들이었다. 도난 사건은 단순한 절도 사건이 아닌 치밀하게 계획된 조직적인 범죄였다. 문제의 아르메니아 갱단은 다수의 범죄 활동에 연루되어 있었기 때문에 그동안 지방 검찰청의 감시를 받고 있었다. 검사측은 히리식에게 이 갱단이 마약과 돈과 함께 라 시에네가의 가게에서 훔친 골동품들을 보관하고 있으리라고 추정되는 집의 주소를 알려 주었다.

수색영장을 받아 낸 경찰은 그 집을 급습했다. 검찰청의 추측은 맞았다. 그 집은 갱단이 훔친 물건들을 숨겨두는 은닉처로 이용되고 있었다. 하지만 그것이 전부가 아니었다. "그곳에 있던 물건들을 다 압수했고, 지금은 나머지 도난품들의 행방을 찾고 있어요." 히리식은 나에게 말해 주었다.

"그 갱단은 원래 담배 가게를 주로 털어 왔다고 해요. 고급 골동품상은 그들에게 새로운 개척지인 셈이죠. 그 집에 가 보니 훔친 이탈리아산 골동품을 가구로 쓰고 있더군요. 미술품이나 골동품을 훔치는 경우 이런 것이 가장 문제예요. 미술 시장을 잘 모르면 설사 이탈리아 고가구를 가져왔다 한들 어떻게 처리해야 할지 잘 모르는 거죠." 히리식이 말했다. "이 아르메니아 갱단은 특별히 미술에 관심이 있어서 사건을 저지른 것은 아니에요. 그냥 순수하게 돈이 목적이었죠. 팔아서 돈이 되는 것이라면 무엇이든지 좋다는 식이에요." 하지만 그 아르메니아 갱단의 활동에는 허술한 점이 있었다. 골동품상을 털기 전에 그들은 줄곧 같은 지역에서 절도 사건을 일으켜 왔던 것이다. "계속 같은 지역에서 활동하면, 언젠가는 경찰에 뒷덜미를 잡히게 되죠." 히리식이 설명했다.

히리식에게 아르메니아 갱단의 검거는 조직적인 협력과 원활한 정보의 공유가 낳은 성공적인 수사의 대표적인 사례였다. 이는 또한 조직적인 범죄 세력이 미술품에 관심을 가지고 있다는 것을 보여 주는 사건이었다. 이듬해인 2009년 5월에 재판이 열렸고, 관련된 많은 사람들이 기소되었다. 덕분에 히리식 형사는 약간의 승리감을 맛볼 수 있었다.

히리식은 미술품 도난을 다룬 거의 모든 영화를 섭렵했다. 하지만 그가 실제로 경험한 것은 할리우드에서 찍어 내는 영화의 스토리와는 사뭇 달랐다. 할리우드 영화들은 미술품 도둑을 매력적이고, 학식 있고, 대단히 부유하고, 끈질기며, 머리가 잘 돌아가는 사람들로 묘사한다. 그들은 세상을 놀이터 삼아 활개쳤다. 사실 〈종횡사해縱橫四海〉, 〈엔트랩먼트 Entrapment〉, 〈스코어The Score〉, 〈오션스 트웰브Ocean's Twelve〉, 〈허드슨 호크Hudson Hawk〉(브루스 윌리스Bruce Willis가 오합지졸 갱단과 함께 레오나르도 다 빈치의 발명품을 훔치는 고전 영화) 등 유명 미술품 도난을 다룬 영화들은 크게는 하이스트 필름heist film(*은행 등을 터는 강도들의 이야기를 다룬 영화)의 한 장르로 분류되고 있다. 그리고 대개 이런 영화의 주인공들은 관객들로부터 호응을 얻는다. 대체로 관객들은 주인공의 상황에 몰입한 나머지 자신도 모르게 그가 유유히 경찰의 포위망을 피해 성공리에 달아나기를 기원한다.

피어스 브로스넌Pierce Brosnan이 출연한 리메이크 영화 〈토마스 크라운 어페어The Thomas Crown Affair〉는 이른바 '멋있는 미술품 도둑'에 대한 신화를 창출하는 데 기여했던 일련의 영화들 중 단연 독보적인 위치를 차지하고 있다. 이 영화에서 피어스 브로스넌이 연기하는 주인공 토마스 크라운은 그야말로 모두가 꿈꾸는 굴지의 미술품 도둑의 모습을 보여 주고 있다. 증권가의 거물인 주인공은 샴페인과 여자를 좋아하는 미술 애호가의 모습으로 그려진다. 많은 돈과 온갖 값비싼 장난감에 싫증이 난 그

는 (메트로폴리탄 미술관 Metropolitan Museum of Art 으로 보이는) 뉴욕의 어느 미술관에서 수천억 원을 호가하는 클로드 모네 Claude Monet 의 그림 한 점을 훔친다. 이때 카메라는 계획을 성공시킨 크라운이 자기 방에서 레드 와인을 들이키면서 인상주의 대가가 그린 붉은 노을을 홀로 감상하며 만족스러운 얼굴로 회심의 미소를 짓는 장면을 인상적으로 담아냈다. 배우 르네 루소 Rene Russo 는 여기에서 그를 뒤쫓는 매력적인 보험사 직원의 역할을 맡았다. 하지만 크라운은 이내 그녀를 유혹하고, 동시에 르네 루소의 아름다운 모습에 반한 관객을 유혹한다. 결국 영화에서 정말로 주인공이 훔치는 '예술 작품'은 모네의 그림이 아닌 여주인공 르네 루소다. 할리우드는 그림만으로는 관객과 주인공 크라운의 심미적인 관심을 만족시키기에는 부족하다는 사실을 잘 알고 있었던 것이다.

〈토마스 크라운 어페어〉는 주인공이 훔친 모네의 작품을 들키지 않고 다시 미술관에 돌려놓는다는 내용으로 끝을 낸다. 모든 것이 정상으로 돌아가고, 주인공은 양심적인 사람이 된다. 영화는 위험한 놀이를 즐기는 억만장자가 미술관과 경찰을 혼란에 빠트린 후, 추격망을 빠져나가 차질 없이 계획에 성공하면서 끝나는 그야말로 해피 엔딩을 보여 주었다. 이 영화는 원래 스티브 맥퀸 Steve McQueen 과 페이 더너웨이 Faye Dunaway 가 주연하고 노만 주이슨 Norman Jewison 이 감독한 동명의 컬트영화의 리메이크 버전인데, 감독인 존 맥티어난 John McTiernan 은 원작의 내용을 충실하게 살려서 플롯을 각색하면서 딱 한 가지를 변경했다. 주이슨이 감독한 원판에서는 주인공 토마스 크라운이 미술관이 아닌 은행을 털었다. 하지만 동네 은행원에게서 돈을 빼앗는 야박한 범죄자로 관람객의 마음을 사로잡기란 어려우리라 판단한 맥티어난은 미술관에서 그림을 훔치는 것으로 내용을 수정하면서 토마스 크라운을 보다 더 매력적인 도둑으로 진화시켰다. 일반적으로 경찰은 각종 사건들을 해결할 때 미술품 도난 사

건을 최우선으로 하지는 않는다. 맥티어난의 리메이크판 〈토마스 크라운 어페어〉는 적어도 이 사실만큼은 정확하게 짚어 냈다. 대표적인 사례로 영화의 후반부를 보면, 뉴욕 시의 한 형사가 다음과 같이 고백하는 장면이 나온다. "솔직히 요만큼의 관심도 없어요. 바로 일주일 전 나는 썩어빠진 두 명의 부동산 업자들과 자기 자식들을 때려죽인 아비라는 작자를 체포했단 말입니다. 한데 무슨 마법사 같은 작자가 이상한 수작을 부려서 그림 몇 점을 날치기했다 칩시다. 멍청한 부자들에게는 하늘이 무너진 것같이 엄청난 사건들인지 잘 모르겠소만 내게는 하나도 중요하게 들리지 않는군요."

살인, 마약, 폭력, 성폭행, 조직범죄 등에 비교하자면, 미술품 도난은 결코 시급히 처리해야 할 중대 사건으로 간주되지 않는다. 경찰 세계에서 히리식처럼 과학자와 같은 끈질긴 인내심을 가지고 많은 시간을 들여서 미술품 도난 사건을 전문적으로 조사하는 형사는 매우 보기 드물다.

2008년의 어느 늦은 오후, 로스앤젤레스의 꽉 막힌 도로의 핑크빛 아지랑이 속에서 차를 몰던 히리식은 반짝이는 두 눈으로 스치듯 백미러를 응시했다. 그는 그날 오후 내내 범죄 현장을 감독하면서 한편으로는 내가 그 도난 사건을 기록하는 모습을 주시하고 있었다. 돌아오는 차 안에서 그가 내게 물었다. "기자님은 어쩌다가 이 일에 관심을 가지게 된 건가요?" 히리식과 라자루스는 앞 유리창에 시선을 고정한 채 뒷자리에 앉아 있는 나, 즉 용의선상에서 제외된 어느 기자가 하는 말에 가만히 귀를 기울었다.

"미술은 지구상에서 가장 부패하고 지저분한 산업 중 하나예요."
_보니 체글레디

Bonnie
Czegledi

2. 미술 시장의 위선

자정이 조금 지난 시간, 전화벨이 울렸다. 수화기 너머에서 낯선 이의 목소리가 들렸다. "XX라고 하는 사람입니다. 그쪽에서 나를 찾는 것 같아서 전화를 했습니다만." 그 이름을 듣는 순간 정신이 번쩍 들었다. 내가 찾고 있던 바로 그 사람이었다.

"감옥에 계신 줄 알았습니다." 내가 말했다.

"그랬지요. 지금은 나왔어요."

계속해서 그 그림 도둑은 나의 신상과 관련된 몇 가지 구체적인 내용들을 줄줄 읊었다. 그는 내가 어떤 학교를 나왔는지, 무엇을 하며 먹고 사는지 등을 죽 나열했다. 또 내가 어디에 사는지 알고 있다면서 정확한 주소를 불렀다. "내 쪽에서도 조사를 좀 했어요." 그가 이렇게 말하며, 나를 만나겠다고 했다.

내 나이 스물여섯 살이던 2003년, 나는 『더 월러스The Walrus』라는 캐나

다 잡지사에서 조사원으로 일하고 있었다. 당시 나는 부모님과 함께 살면서, 일하며 버는 돈을 저축했다. 나에게 주어진 업무는 작은 갤러리에서 일어난 절도 사건을 조사하는 일이었는데, 나는 무엇인가를 조사하는 일을 편하게 생각하고 있었고 그 갤러리의 도난 사건에도 흥미를 느꼈다. 그런데 그에게 전화가 걸려 온 그날 밤을 기점으로 내가 전혀 예상하지 못했던 방향으로 일이 돌아가기 시작했다. 그와의 통화를 마치고 나자 걱정이 물밀듯이 밀려들었다. 하지만 그를 만나 보고 싶은 마음을 접을 수는 없었다.

그렇게 근심과 기대감 속에서 몇 주의 시간이 흘렀다. 어느 맑고 상쾌한 오후, 마침내 나는 토론토 한 카페의 야외 테라스에서 그를 만날 수 있었다. 그곳에는 우리 두 사람뿐이었다. 나와 마주보고 앉아 있던 사람은 사십대 후반의 남성으로, 크지도 작지도 않은 키에 보통의 체형이었으며, 노란색 바람막이 점퍼를 입고 있었다. 영화배우처럼 수려한 외모는 아니었지만, 제법 잘생긴 얼굴이었다. 그는 전반적으로 중년의 아버지 같은 편안한 인상을 주었다. 하지만 거기에는 또한 어딘가 모르게 아주 날카롭게 곤두선 구석이 있었다. 무엇인가를 꿰뚫어 보듯 예리한 그의 두 눈이 경계심을 한껏 품은 채 팽팽한 긴장감 속에서 번뜩이고 있었다. 그 앞에서 나는 떨리는 마음을 애써 감추고 최대한 자연스럽게 보이기 위해 노력해야만 했다.

"안녕하세요." 그가 인사를 건넸고, 우리는 악수를 나누었다.

그는 일단 협박으로 말문을 열었다. 자신이 그 갤러리의 도난 사건에 연루되어 있다는 사실에 대해 만약 내가 한 줄이라도 기사에 끼적거리면 크게 다칠 줄 알라는 요지의 말이었다. 더 구체적으로 말하자면, 그는 자신의 동료들이 나를 찾아와 못해도 두 다리쯤은 거뜬히 부러뜨려 줄 것이라고 경고했다. "내 이름은 절대 비밀입니다." 그 말을 마친 후, 그는

의자 옆으로 손을 뻗더니 빨간색 고무 밴드로 둘둘 감은 흰 종이 두루마리를 꺼내 테이블 너머로 내밀었다. 나는 테이블 밑에 그런 것이 있었는지 눈치도 채지 못했다. 그 두루마리는 오후의 햇빛을 받아 반짝이고 있었다. 나는 별다른 생각 없이 그가 주는 물건을 건네받았는데, 그 종이 뭉치를 한 손으로 감싸쥐는 순간, 큰 실수를 저질렀다는 사실을 깨달았다. 종이에는 범인의 신원을 알려 주는 중요한 단서인 지문이 남는다. 그가 장난스럽게 두 눈을 깜박거렸다.

"이게 무엇인가요?" 내가 물었다.

"그쪽을 위한 거예요. 이제 나한테는 쓸모가 없는 물건이거든요. 그 갤러리에서 나온 거죠." 그가 말했다.

실은 나는 내 손에 있는 물건의 정체를 알고 있었다. 그리고 그것이 내 손에 있으면 안 된다는 사실도 알고 있었다.

2001년 9월 11일 아침이었다. 채드 월폰드 Chad Wolfond 는 기상 후 아침 식사를 생략하고 늘 하던 대로 집에서 10분 거리에 있는 론스데일 갤러리 Lonsdale Gallery 로 걸어서 출근했다. 론스데일 갤러리는 토론토의 부자 동네인 포레스트 힐 빌리지 Forest Hill Village 의 아름다운 거리에 자리 잡고 있었다. 갤러리 건물은 이웃한 다른 건물과 벽 하나를 사이에 두고 맞붙어 있었다. 갤러리에 도착해 2층에 위치한 자신의 사무실 책상 앞에 앉은 월폰드는 컴퓨터 키보드를 눌렀다. 그는 잠시 후면 컴퓨터의 전원이 켜지리라 예상했지만, 시간이 지나도 모니터에는 빛이 들어오지 않았다. 아무래도 이상하다 여기고 책상 밑을 내려다보니 컴퓨터 본체가 온데간데없었다. 더욱이 몸을 낮춘 자세로 갤러리 바닥을 가로질러 서류 캐비닛까지 이어지는 기다란 자국을 발견할 수 있었다. 그 캐비닛에는 빈티지 핀 홀 사진(*바늘구멍 사진기로 찍은 사진) 컬렉션이 보관되어 있었다. 불길한 예

감에 월폰드는 캐비닛을 열어 조마조마한 마음으로 내부의 서랍을 하나하나 살펴보았다. 프랑스 사진가 일랑 울프Ilan Wolff의 작품을 포함해 그가 가장 아끼는 사진들이 사라지고 없었다.

크게 충격을 받은 월폰드는 경찰에 즉시 신고를 한 후, 그의 아내에게도 전화를 걸었다. 아내는 그와 마찬가지로 충격에 빠진 목소리로 말했다. "당신 지금 뉴욕에 무슨 일이 일어났는지 알아요?" 오전 9시가 막 지난 시간이었다. 납치된 여객기가 월드 트레이드 센터World Trade Center로 날아와 부딪혔던 바로 그날 아침이었다.

정오경, 경찰들이 갤러리를 방문했다. 그들은 범죄 현장을 수사하면서도 다른 한편으로는 뉴욕과 워싱턴의 상황을 중계하는 라디오 뉴스에서 귀를 떼지 못했다. 경찰은 범인들이 남긴 지문을 채취하고, 그들이 공사 중인 옆 건물로 잠입한 후 갤러리로 침입하기 위해 벽에 뚫어 놓은 구멍을 조사했다. 현장 조사를 마치고 갤러리를 떠나기 전에, 수사팀 경찰들 중 하나가 월폰드에게 한 형사로부터 곧 연락이 갈 것이라고 일러 주었다. 그리고 이렇게 덧붙였다. "잃어버린 사진들을 되찾을 가능성은 매우 낮아요."

하지만 시간이 지나도 경찰이 말해 준 형사로부터는 아무런 연락이 없었다. 월폰드는 몹시 초조해졌다. 충분히 그럴 만한 상황이었다. 한 달후, 갤러리에 도둑이 또 다시 들어와 더 많은 사진들을 훔쳐 갔던 것이다. 두 차례의 도난 사건들로 인해 갤러리는 총 25만 달러(한화 약 2억 6천만 원)가량의 재산 피해를 입었다. 두 번째 사건이 일어난 후, 기다리던 형사가 드디어 모습을 보였다. 그는 갤러리를 방문해서 조사와 기록을 마친 후, 월폰드에게 자기가 해 줄 수 있는 일이 별로 없다고 말했다.

월폰드는 가히 신경쇠약에 걸릴 지경이었다. 그는 매일 밤 불면증에 시달렸으며, 매일 저녁 두려움에 떨면서 퇴근을 해야만 했다. 그는 다른

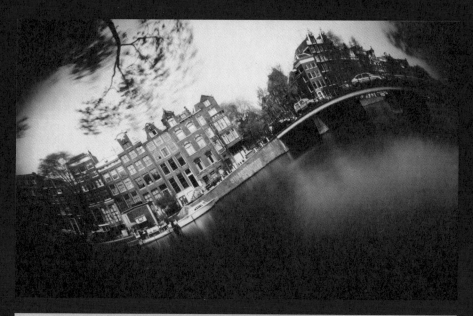

일랑 울프, 〈암스테르담 운하Amsterdam Canal〉,
1986년, RC 컬러인화지에 핀홀 사진, 33×60cm
ⓒ Ilan Wolff

갤러리에 전화를 걸어 조언을 구하기도 했다. 그와 통화를 한 갤러리 주인들 대부분이 그에게 이 사건을 절대로 언론에 알리지 말고, 되도록 아무도 모르게 덮어 두라고 충고했다. 그중 어떤 이들은 자신들의 경험담을 넌지시 말해 주기도 했다. 자신의 갤러리도 도난 사건으로 인해 피해를 본 과거가 있지만 비밀스럽게 처리했다는 내용이었다. 그들은 도둑이 들었다는 소문이 퍼지면 갤러리 주인으로서 월폰드의 명성만 나빠지게 될 것이라고 말했다.

하지만 이들 중 오로지 한 사람만은 변호사에게 전화를 걸어 보라고 조언했다. 그가 알려 준 변호사는 보니 체글레디Bonnie Czegledi로, 문화재 관련법 쪽의 전문가였다. 체글레디는 월폰드에게 다른 이들과 정반대의 충고를 했다.

"언론의 손을 빌리세요." 체글레디가 말했다. "모든 수단을 동원해서 도둑이 훔쳐 간 사진들에 대해 알리고 다니셔야 합니다. 도난당한 미술품에 대한 홍보가 이루어지면, 도둑들이 그 작품들을 팔 수가 없거든요. 인터폴에도 연락하시고, 도난 미술품 데이터베이스에 잃어버린 작품들을 올리셔야 해요."

월폰드는 체글레디가 말하는 인터폴과 도난 미술품 데이터베이스에 대해 사전에 전혀 들어본 적이 없었다. 그는 아예 그러한 기관들의 존재 자체를 몰랐다.

하지만 그로부터 약 1년 반의 시간이 흐른 뒤, 내가 그 도난 사건에 관련된 짤막한 글을 쓰기 위해 론스데일 갤러리를 방문했을 때까지도 그는 체글레디의 충고를 따르지 않고 있었다. 당시에도 그는 여전히 그 사건이 대중에게 알려지는 것을 두려워했다. 보험사와는 이미 합의가 끝난 상황이었고, 그가 이 절도 사건에 대해 떠벌리고 다니면 행여 그에 대해서 도둑이 보복을 하지는 않을까 걱정을 했기 때문이다. 하지만 한편으

로는 그가 그 사건에 대해서 남들에게 무척 이야기하고 싶어 한다는 것을 알 수 있었다. 그는 조금씩 미술품 도난 사건들에 대한 글을 쓰겠다는 나의 계획에 관심을 보이기 시작했다. 하지만 그에게는 마음을 다잡을 시간이 필요한 것 같았다. 그는 내게 나중에 다시 와 달라고 말했고, 나는 그가 원하는 대로 시간을 좀 주기로 했다.

론스데일 갤러리를 두 번째로 방문한 날, 월폰드는 홀로 밀실로 들어가더니 도난 사건에 대해서 기록해 놓은 문서 파일을 손에 들고 나왔다. 높이가 약 30센티미터가량 되는 서류 더미였다. 그는 그 서류철에 묶인 문서들을 한 손으로 재빠르게 넘기면서 내게 도둑이 훔쳐 간 사진들의 복사본을 몇 장 보여 주었다. 또한 갤러리에서 없어진 사진들 중 몇 장을 소지하고 있던 한 남자가 경찰에 붙잡혔다는 희소식을 내게 전해 주었다.

"그 사건이 있고 나서 사실 화도 많이 났지만 어쩐지 안목을 인정받은 것 같은 기분이 들어서 우쭐하기도 했어요." 월폰드가 말했다. "도둑은 내가 다른 작품들에 비해 별로라고 생각했던 사진들은 안 훔쳤거든요. 경찰이 아직 못 찾아낸 다른 작품들을 내가 다시 볼 날이 과연 올지 모르겠네요. 나는 미술품 도난에 대해서는 아예 문외한이에요." 인터뷰를 마치고 갤러리를 떠나기 직전에 그는 사건을 담당했던 형사와 자신에게 사건을 적극적으로 홍보하고 다니라는 충고를 해 주었던 변호사 보니 체글레디의 전화번호를 쪽지에 적어 주었다. 그리고 내게 그 변호사와 꼭 이야기를 해 보라고 조언했다.

나는 두어 번 전화를 건 끝에 월폰드가 알려 준 형사와 통화를 할 수 있었다. 나는 그 형사에게 월폰드의 갤러리를 털었던 도둑을 변호한 변호사와 이야기를 나누고 싶다고 전하고, 나의 연락처를 알려 주었다. 형사는 나의 메시지를 변호사에게 전달해 주겠다고 했다. 사실 메시지를

남기기는 했지만, 나는 그 전화 통화로 인해 별다른 소식을 들을 수 있으리라고는 기대하지 않았다. 만일 운이 좋아서 변호사와 연락이 닿는다 해도 크게 중요한 정보를 얻지는 못하리라고 예상했다. 그런데 상황이 아주 이상해져 가고 있었다. 소식을 기다리던 변호사도 아닌 미술 도둑이, 그것도 한밤중에 내게 직접 전화를 걸어 온 것이다. 그러더니 이제는 갤러리에서 사라진 문제의 사진 작품들 중 일부가 내 손에 쥐어져 있으며, 그것을 훔친 남자가 테이블 너머 바로 내 눈앞에 앉아 있었다.

"저는 이것을 받을 수 없어요." 놀라움에 하얗게 질린 얼굴로 내가 말했다.

"이제 그쪽 것이라니까요." 그가 말했다. "집에 걸어 놓든지 숨겨두든지 알아서 하세요. 정 안 가져가겠다면 내가 없애 버릴지도 몰라요." 아무래도 그것은 마땅한 방법이 아닌 것 같았다. 나는 순간 월폰드에게 도난당한 사진을 두 눈으로 직접 보기는 했지만 안타깝게도 그것들은 이미 잿더미가 되어 있을 것이라고 말하는 내 모습을 상상해 보았다.

"다른 방법을 생각해 볼 수는 없을까요?" 내가 물었다. "제삼자를 통해서 몰래 다시 갤러리에 가져다 놓으시면 어떨까요? 그럼 모두에게 좋게 끝날 텐데요. 싫으시다면 제가 경찰에 신고를 해야 할지도 몰라요."

"제삼자를 통해서 돌려놓는 방법도 괜찮겠군요." 그는 잠시 생각을 하더니 이렇게 말했다. "한번 고려해 볼게요."

나는 다시 두루마리를 그에게 건넸다. 그는 자기 옆 테라스의 콘크리트 바닥에 그것을 내려놓았다. 나는 왜 그가 사진들을 없애 버릴 생각까지 했을지 궁금해졌다. 어찌 되었건 자기가 그 모든 위험을 무릅쓰고 갤러리에 몰래 들어가 어둠 속에서 캐비닛 속을 뒤적거리며 심혈을 기울여 선별해 가져간 소중한 작품들이 아니었던가? 왜 그토록 공들여서 얻은 사진들을 버리겠다는 것일까?

도둑은 그 작품들을 가지고 있는 것이 자신에게 얼마나 위험천만한 일인지 내게 설명해 주었다. 그는 그 사진들 때문에 붙잡혀서 다시 감옥에 가고 싶지 않았고, 더 이상 그것들을 사겠다는 구매자도 나타나지 않았다. 게다가 설상가상으로 이제는 무슨 잡지사 기자가 바로 앞에 앉아서 자기에게 사건과 관련하여 이런저런 질문을 던지고 있는 상황이 발생했다. 그가 한번 만나자는 나의 제안을 선뜻 받아들인 것은 분명 악화되고 있는 자신의 여러 가지 상황들 중 하나를 해결하기 위해서인 것 같았다.

갤러리의 사진 컬렉션에서 비교적 가치가 높은 작품들만을 별도로 선별해서 훔친 정황으로 보아 그는 미술사 쪽을 공부한 사람으로 보였고, 미술에 대한 감식안도 있는 것 같았다. 한편 지적이고 교양 있는 면모와 함께 그에게는 다분히 교활한 측면도 있었다. 대화를 나누던 도중 내가 잠시 화장실에 다녀온 사이, 그는 훔친 미술품을 콘크리트 바닥에 그대로 놓아둔 채 자취를 감추었다. 주변에는 아무도 없었다. 이것을 대체 어떻게 해야 할까? 론스데일 갤러리로 들고 가 월폰드에게 건네주며 이것이 어떻게 내 손에 들어오게 되었는지 해명을 해야 할까? 그러면 아마 경찰서에 붙들려서 며칠간 형사들에게 심문을 받게 되겠지. 하지만 설사 그렇게 된다 한들 도둑의 이름을 밝힐 수는 없는 노릇이다. 내 다리! 다리를 잃을 수는 없지. 이런 생각들에 잠긴 채, 나는 그 자리에 그대로 서서 몇 초 동안 바닥에 있는 두루마리를 뻔히 내려다보고 있었다. 아마도 내 얼굴은 백짓장마냥 하얗게 떠 있었을 것이다.

그때 테라스 옆 건물 안쪽에서 창문을 두드리는 소리가 들렸다. 도둑은 떠난 것이 아니라 안쪽으로 자리를 옮긴 것이다. 자기가 훔친 미술품을 바닥에 내버려 둔 채로 말이다. 어쩔 수 없이 나는 그 두루마리를 집어서 안으로 가지고 들어가야만 했다. 나는 그가 앉아 있는 의자 옆 바닥에 그것을 다시 내려놓았다. 그는 내게 미소를 지어 보였다. 우리 둘 중 누가

이 만남에서 주도권을 쥐고 있는지 그 미소가 여실하게 말해 주었다.

그는 이번에는 주제를 바꿔 내게 마치 하나의 산업처럼 체계적으로 돌아가고 있는 미술품 도난 세계에 대한 이야기를 들려주기로 결심한 것 같았다. 이것으로 그는 구체적인 자신의 사례가 아닌 다른 이야기로 나의 관심을 돌리려고 애쓰고 있었다. 그는 내게 문제를 더 크게 볼 필요가 있다고 말했다. 그러고는 중소규모 갤러리들은 물론이고, 굵직굵직한 주요 문화 기관들의 보안 시설이 얼마나 열악한지에 대해서 이야기했다. 그들의 허술함 덕분에 그는 수월하게 작업을 할 수 있었다. 즉 그의 논리에 따르면, 정말 중요한 문제는 갤러리와 미술관들이 자기 같은 프로들로부터 스스로를 제대로 보호할 의향이 없다는 데 있었다.

이후 그의 이야기는 또 다른 방향으로 흘러갔다.

"자, 일이 어떻게 돌아가는지 말씀드리지요." 그가 말했다. "야바위 게임같이 생각하면 돼요. 예술 작품들이 골동품상과 미술품 거래상 사이를 돌고 도는 것이죠. 서로 주거니 받거니 하는 거예요." 그는 손가락으로 테이블 위에 동그라미를 몇 개 그렸다. 그러고는 나를 올려다보며 물었다. "이해가 되나요?" 그는 마치 내게 아주 중요한 비밀 정보를 알려주는 양 진지한 표정을 짓고 있었다. 하지만 나는 그가 무슨 말을 하는지 도무지 알아들을 수가 없었다. 대체 미술상들이 미술품 도난과 무슨 관련이 있다는 것일까? 하지만 우리의 만남은 그렇게 끝났다.

우리는 테이블에서 일어섰고, 그는 두루마리를 집어 들었다. 그리고 문 앞에 잠시 멈춰서서 악수를 나누었다. 카페 안에는 사람들이 있었다. 하지만 그런 상황에 아랑곳하지 않고, 도둑은 아주 자연스럽게 만나자마자 내게 했던 협박을 되풀이한 후, 아무 말 없이 나를 차갑게 응시했다. 나는 거리를 걸어가는 그의 모습을 가만히 바라보았다. 그는 바쁜 오후 시간 길을 걷는 여느 평범한 쇼핑객들과 별반 다를 바 없어 보였다. 그것

이 우리의 처음이자 마지막 만남이었다. 이후 다시는 그를 볼 수 없었다.

상황을 정리해 보자면, 나는 바로 직전까지 미술품 도난과 암거래로 돈을 버는 범죄자를 마주보며 앉아 있었다. 암시장이 어떻게 돌아가는지, 누가 그러한 시장 거래를 하고 있는지, 그리고 훔친 미술품들이 어디로 흘러가는지 알 수 없었다. 그와의 대화를 통해 이 불법 거래 시장이 보이지 않는 곳에서 번성 중이며, 그 실상은 할리우드에서 찍어 내는 도둑 영화들의 영웅담을 초월한다는 사실을 새롭게 알게 되었다. 하지만 이 모든 것들이 서로 어떻게 연결되는 것일까? 한 갤러리에서 미술품이 도난을 당했고, 그것을 훔친 장본인이 내게 그것을 돌려주려고 했다. 그는 또한 자기가 그것을 없애 버릴지도 모른다고 말했다. 내 머릿속은 모든 것이 뒤죽박죽으로 혼란스러웠다. 나는 무엇인가 미술품 도난에 대해서 배운 것 같다고 생각하면서 그 자리를 일어섰지만, 이내 전보다 더 아무것도 모르겠다는 느낌이 들었다.

의심이 들 때는 읽어야 한다. 그때부터 나는 BBC와 『뉴욕타임스New York Times』, 『가디언Guardian』 등을 포함해 세계 각지에서 발행되는 여러 신문들을 뒤적이며 미술관 작품 도난을 다룬 기사들을 찾아서 읽기 시작했다. 그러던 중 월폰드의 경우와는 정반대로 위협적으로 미술관을 급습해서 유명 미술품을 훔쳐 세상의 이목을 집중시킨 도난 사례들을 접할 수 있었다. 이러한 사건을 다룬 기사들은 미술품 도난과 관련된 기본적인 사실을 전달하고 있었다. 예를 들어, 어떤 작품이 도난을 당했으며, 어떻게 도난을 당했는지 혹은 그 작품의 가치가 얼마인지 등과 관련된 정보들이었다. 총기 협박으로 수백만 달러짜리 작품을 훔쳐 간 사례들을 흥미진진하게 소개한 자극적인 내용의 기사들도 있었다. 대부분 이러한 기사들에는 "경찰이 현재 모든 단서를 추적 중"이라는 형사의 말이 들

어가 있었다.

때로는 비도덕적인 억만장자 컬렉터에 대한 이야기도 있었는데, 이들은 주로 '닥터 노^{Dr. No}'라는 가명으로 불렸다. 이는 제임스 본드 시리즈의 첫 영화인 〈007 살인 번호〉의 원제인 〈Dr. No〉(1962)에서 따온 호칭으로, 악당을 의미한다. 관련된 기사들은 주로 아주 부도덕한 부자가 천재적인 작가의 작품을 훔치기 위해서 도둑을 고용한다는 식의 추측성 보도를 담고 있었는데, 그래서 사후에 그 문제가 어떻게 처리되었는지, 혹은 이후 어떤 일이 일어났는지를 알려 주는 기사들은 찾아볼 수 없었다. 사라진 그림처럼 사건을 다룬 이야기들도 암흑 속으로 사라져 갔다. 경찰에 체포된 비양심적인 억만장자도 물론 없었다.

도난당한 미술 작품에 대해 쓴 기사의 수는 많았지만, 불법 미술품 거래의 세계에 대해서는 거의 알려진 바가 없었다. 미술품 밀매는 항간에 많이 알려진 마약 거래와는 달리 철저하게 비밀스럽게 이루어지고 있었다. 이러한 놀라운 사실에 나는 할 말을 잃었다.

나는 혹시라도 그가 사라진 작품들을 되찾지 않았을까 하는 기대 속에서 월폰드에게 다시 연락을 취해 보았지만 좋은 소식을 듣지는 못했다. 나는 일단 그에게 아무 말도 하지 않고 기다려 보기로 했다. 그렇게 몇 달이 지난 어느 날 오후, 토론토 국제 아트페어에서 우연히 마주친 월폰드로부터 마침내 기적처럼 그에게 일어난 기쁜 소식을 접할 수 있었다. 경찰이 사라진 사진들을 몇 장 더 발견했는데, 모두 손상 없이 무사하다는 것이었다.

2005년, 내가 몇 년간 준비해 온 월폰드의 갤러리에 대한 기사가 『더 월러스』에 실렸다. 여기에서 나는 월폰드가 당한 도난 사건을 언급하기는 했지만, 전반적인 기사의 내용은 그 도둑이 아니라 국제 미술품 도난의 문제에 중점을 두고 있었다. 기사가 나가고 몇 주가 지난 어느 날, 그

도둑이 내게 다시 전화를 걸어 왔다. 기사에 대한 자신의 소감을 말해 주기 위해서 말이다.

"나예요. 당신 기사를 정말 잘 읽었다는 말을 전하고 싶었어요."

그리고 그것이 그와의 마지막 대화가 되었다. 월폰드와 처음 만났을 때, 자정에 걸려 온 전화를 받았을 때, 그리고 그 도둑을 만났을 때, 나는 이것이 결코 간단한 취재에 그치지 않으리라는 사실을 깨달았어야만 했다. 하지만 당시에 내가 무엇을 알았겠는가? 흔히 파릇파릇한 젊은 기자들은 자신이 드라마 같은 상황에 처하기를 꿈꾸기 마련이다. 도둑이 자정에 전화를 걸어 오고 또 협박을 하고, 실은 이런 일들이 나를 고무시키기도 했다. 나는 월폰드가 소개해 준 변호사에게 전화를 걸었다. 나중에 알게 된 사실이지만, 당시 문제의 변호사인 보니 체글레디는 국제 미술품 암거래 현황에 대해 열정적으로 조사를 벌이고 있었다.

사람들이 미술품을 훔치고 싶어 하는 이유에 대해 보니 체글레디는 다음과 같은 몇 가지 가설을 제시했다. 우선은 미술에 대한 깊은 애정 때문이고, 또 연약하고 손상되기 쉬운 작품을 직접 보호해야겠다는 의무감 때문이며, 또 한편으로는 부족한 부분을 채워서 더 완벽한 자신의 컬렉션을 완성하고자 하는 욕심 때문이다. 물론 그중에는 콧대 높은 문화 기관들에 분노를 느끼는 사람들, 그리고 훔친 그림을 팔 아래 끼고 거리의 군중 사이를 활보하는 데에서 다른 어떤 것에도 비할 수 없는 희열을 느끼는 기이한 사람들도 있다. 어떤 이들은 훔친 그림을 자기 집 벽에 걸어 놓고 친구들에게 과시하고 싶어 하며, 또 다른 이들은 그것을 팔아서 엄청난 돈을 벌고자 한다. 그리고 결정적으로 이들은 미술품 도난과 암거래가 경찰에 발각될 확률이 비교적 낮다는 사실을 알고 있다.

2003년 4월, 나는 변호사 체글레디를 토론토 금융 중심지의 카페에서

처음 만났다. 그녀의 사무실이 있는 고층 건물 지하에 위치한 카페였다. 체글레디는 광대뼈가 높이 솟은 얼굴에 약간 유령처럼 검고 커다란 눈동자를 가지고 있었으며, 흰 피부에 검은 생머리를 늘어뜨린 매력적인 여성이었다. 그녀는 액세서리로 멋을 낸 우아한 옷차림에 밝은 색감의 디자이너 힐을 신고, 빨간색 립스틱을 바르고 있었다. 체글레디가 들어서자 카페 안의 사람들이 그녀를 쳐다보았다. 그녀는 마치 망명한 헝가리 여왕처럼 당당한 모습이었고, 그에 걸맞은 듣기 좋고 자신감 넘치는 목소리로 내게 말을 걸었다. "안녕하세요. 보니라고 불러 주세요. 무엇을 알고 싶으신가요?"

나는 체글레디에게 어떤 부유한 갤러리에서 일어난 도난 사건에 대해서 글을 쓰고자 한다고 말했다. 그녀는 고개를 끄덕이며 미소를 지어 보였다. 그것은 그녀도 알고 있는 내용이었다. "별로 좋은 소식은 아니라 말씀드리기 죄송하지만." 그녀가 웃으며 대답했다. "나는 매일 각종 갤러리들로부터 미술품을 도난당했다는 전화를 받아요. 아시는지 모르겠지만, 미술 세계는 참 비밀스럽게 돌아가는 곳이에요. 도둑들에게는 이 점이 용이하게 작용하죠. 개척되지 않은 황무지 같다고 할까요."

체글레디는 단순히 전 세계에서 빈번하게 일어나고 있는 심각한 미술관 절도 사례들, 렘브란트나 피카소와 같은 대작의 도난 사건들만을 짚어서 이야기하는 것이 아니었다. "모두가 다 그래요." 체글레디가 말했다. 도둑들에게 전 세계 문화유산은 이제 거의 하나의 거대한 백화점이 되어 가고 있었다. 마치 미술관의 모든 경비원들이 일제히 담배를 피우러 잠시 자리를 비우기라도 했던 것마냥 보안이 허술하게 뚫려 있어서, 각종 도둑들이 활개를 치며 자유롭게 물건들을 훔쳐 가고 있었다. 대가와 돈, 그리고 자만심이 상충하는 이 세계에서 도덕성은 아무런 진전을 보이지 못했다. 심지어는 범인들이 정장에 넥타이를 갖춰 입고 마치 해

당 기관의 중요한 인물이나 되는 것처럼 행동했던 사례들도 있었다.

"흠, 아직 이 세계에 대해서 아무것도 모르시는군요. 취재 수첩이 백지 상태네요." 체글레디는 한눈에 나의 상황을 눈치 챘다. 이어서 그녀는 세계의 문화유산을 둘러싸고 벌어지는 터무니없는 일들에 대해 간략하게 나열했다. 수천 점의 도난당한 미술품들이 아직도 행방불명이며 이집트와 중국, 아프가니스탄, 폴란드, 체코, 헝가리와 터키 등지에서는 각종 유물들이 약탈당하고 있고, 미술관에서는 수백만 달러짜리 작품들이 마치 영화에서처럼 기가 막힌 방법으로 도난당한다. 갤러리와 개인 저택에서 일어난 사건들도 수없이 많고, 난파선과 같은 수중의 문화유산들을 약탈해 간 경우도 있으며, 원주민의 공예품을 빼앗거나 파괴한 경우들도 많았다. 그녀는 또한 훔친 미술품을 세탁해서 미술관이나 갤러리 등의 기관에 기증하는 사례들과 작품을 입수하는 과정에서 미술품 딜러와 갤러리들과 미술관들이 작품의 출처를 제대로 확인하지 않는다는 점, 그리고 소위 '합법적인' 미술 시장이 혼란으로 가득한 현실에 대해서 철저하게 눈감고 있다는 사실에 대해서도 이야기해 주었다.

"경매장에 가서 직접 보셔야 해요!" 그녀가 우렁찬 목소리로 말했다. 체글레디의 말에 따르면, 놀랍게도 세계적으로 이름난 주요 경매 회사들이 비교적 규모가 작은 미술품 경매소들, 그리고 미술품 딜러들과 함께 도난당한 미술품을 세탁하는 과정에서 핵심적인 역할을 담당하고 있었다. 이 회사들은 굶주린 컬렉터들의 욕구를 만족시키기 위해 존재하기 때문에 시장의 모든 수요에 적극적이고 능동적인 자세로 응답하고 있었다.

체글레디는 미술품 컬렉터들을 깊이 존경하고 있었지만, 그들 중 일정 집단이 취하는 마치 스토커 같은 병적인 수집 행위에 대해서만큼은 비난을 아끼지 않았다. 이들은 자기가 원하는 특정 미술품을 손에 얻기 위해서라면 수단과 방법을 가리지 않는다. 체글레디가 설명하기를, 본래 미

술품 수집은 18세기 귀족의 취미 생활로 시작되었건만 일부 수집가들의 미술품에 대한 강박적인 집착으로 인하여 현대에는 수십억 달러 규모의 거대한 사업으로 변질되었다. "어떤 컬렉터들과 딜러들은 사이비 종교 단체의 신도들 같아요. 특별한 작품을 손에 넣으면 자신이 그만큼 특별해지는 줄 알아요." 그녀가 말했다. "힘과 권력의 게임이지요. 적어도 미술 세계에서는 견제와 균형의 원칙이 작용하지 않아요. 미술품 도난을 조사하도록 훈련을 받은 경찰도 없고, 이런 사건들을 담당할 수 있는 변호사도 없어요. 말 그대로 이러한 무법 지대에서 범죄가 조직적으로 발전하고, 국제적으로 성장하고, 해가 갈수록 더욱 치밀하게 가다듬어지고 있어요."

체글레디가 말하는 '힘과 권력의 게임'이 지난 수십 년간 미술 세계에서 수많은 문제들을 일으켰으며, 그 문제들이 축적되어 전 세계 미술 시장을 오염시켜 왔다. "만일 미술품 거래 사업이 갑작스레 투명해진다면, 이 시장 전체가 그대로 무너지고 말 거예요." 그녀가 말했다. 지난 세기 동안 암시장을 통한 밀매의 방식을 제쳐두고서라도 합법적인 미술품 거래 시장 또한 너무나 많은 도난 미술품들을 흡수해 왔으며, 지금도 그 유입이 끊이지 않고 있기 때문에 만일 도난품의 정체가 갑자기 투명하게 밝혀진다면, 그동안 유지되어 온 시장의 모든 운용 방식이 심판을 받게 될 것이다. 체글레디의 설명을 들으면서 나는 전에 만났던 도둑이 손가락으로 테이블 위에 동그라미를 여러 개 그리던 모습을 머릿속에 떠올렸다.

보니 체글레디가 도난 미술품 거래 문제에 대해서 열정적으로 조사를 하는 데에는 개인적인 이유가 있었다. 그녀의 가족은 동유럽 출신으로, 본래 헝가리의 카르파티아 산맥에 위치한 드라큘라 백작 출생지의 인근 마을 출신이었다. 한때 카르파티아 산맥은 수백 개의 소수 부족들의 보

금자리였는데, 체글레디의 가족은 그들 중 하나인 세클레르Székely 족의 후손이었다. 세클레르 족은 장기간에 걸쳐 여러 가지 방식으로 자행되었던 루마니아의 종족 학살 정책으로 인해 거의 전멸했다. 그리고 그 과정에서 부족의 언어와 미술, 음악과 전통이 파괴되었다.

"벨라 바르토크Béla Bartók가 작곡한 몇 곡을 제외하고는 우리 민족의 문화는 소멸했어요." 체글레디가 말했다. "하나의 문명을 파괴하는 최고의 방책은 그들의 문화유산을 말소하는 거예요. 예를 들자면, 나치는 그 사실을 아주 잘 알고 있었어요."

체글레디의 선조들은 학살이 자행되기 이전에 캐나다로 이주했고, 때문에 보니는 토론토에서 태어났다. 그녀는 열 살 때부터 그림을 그리기 시작해서 미술에 관심이 많았지만, 그녀의 어머니는 자신의 딸이 보다 더 현실적이고 실용적인 직업을 택하기를 바랐다. 이러한 엄마의 바람에 따라 체글레디는 그림을 침대 밑에 숨겨두고 법학 공부를 했다. 유서 깊은 토론토의 오스굿 홀Osgoode Hall 법학대학에서 공부하는 동안에도 그녀는 그림을 그리는 것을 멈추지 않았다. 1987년, 그녀는 법대를 졸업하고 법률회사에 입사했다. 변호사로 일하면서도 미술가로 활동하는 친구들의 전시와 관련된 서류나 계약서를 검토하는 일을 종종 무료로 도와주기도 했다. 그러면서 그녀가 미술과 법에 모두 관심이 있다는 소식이 빠르게 알려졌고, 곧 많은 사람들이 그녀에게 전화를 걸어 문화재법과 관련된 문제들을 문의하기 시작했다.

어느 날 오후, 체글레디는 한 변호사로부터 걸려 온 전화를 받았다. 그의 의뢰인이 약 2만 달러 정도로 추정되는 귀한 앤티크 태피스트리 한 점을 경매에 내놓고자 했는데, 공교롭게도 그 태피스트리는 제2차 세계대전 때 도난당한 미술품으로 전리품 리스트에 포함되어 있었다. 전화를 한 변호사는 체글레디의 개인적인 견해를 물었다. 그는 그녀가 어떻게

하면 '걸리지 않고' 그 태피스트리를 합법적인 미술 시장에 내다 팔 수 있을지 알려 주기를 기대하고 있었다. 체글레디는 이러한 변호사의 태도에 큰 충격을 받았다. 그녀는 비웃음과 함께 그 태피스트리를 시장에 파는 것은 명백한 범죄 행위이며, 그의 의뢰인은 그 작품을 원래 소유자나 그것을 약탈당한 국가에 반납해야 한다고 쏘아붙였다. 상대 변호사는 그녀의 독선적인 태도를 비난하면서 전화를 끊었다.

"절대로 도난당한 미술품을 팔아서는 안 돼요!" 그녀가 재차 강조하면서 나에게 말했다. "그리고 그것은 변호사가 아니라도 알 만한 사람은 다 아는 상식이잖아요." 하지만 문제의 전화를 받은 후 얼마 지나지 않아 그녀는 그 변호사의 태도와 반응이 이 세계에서는 지극히 보편적이고 정상적이라는 사실을 깨닫게 되었다. 오히려 비정상적인 것은 그녀 쪽이었다. 그녀는 이 세계의 생리를 빠르게 배워 나갔다. "지난 몇 년 동안, 나는 미술이 지구상에서 가장 부패하고 지저분한 산업 중 하나라는 사실을 알게 되었어요. 이곳에는 윤리와 법칙도 없고, 절도 사건들이 만연하죠. 미술 산업의 실태는 아름다움과는 결단코 거리가 멀어요. 많은 사람들이 가지고 있는 환상과는 매우 다르죠. 그곳에는 온갖 부류의 범죄자들이 득실대고 있어요."

체글레디는 범죄와 부패로 물든 미술 세계의 실상 앞에서 움츠러들거나 물러서지 않았다. 오히려 이 무법천지의 현실이 그녀의 흥미를 더욱 높였다. 체글레디는 미술품 도난과 관련된 모든 정보와 관련법을 파헤치기 시작했다. 하지만 누구 하나 그녀를 지도해 줄 사람이 없었기 때문에 모든 것을 독학으로 습득해야만 했다. 조사와 노력 끝에, 비록 막강한 권력을 행사하지는 못하지만 도난 미술품을 단속하고 감시하는 국제적인 기관들이 엄연히 존재하고 있다는 사실을 알게 되었다.

프랑스 리옹Lyon에는 1923년에 설립된 국제형사경찰기구인 인터폴

Bonnie Czegledi
미술 시장의 위선

Interpol이 있다. 인터폴은 전 세계에서 도난당한 미술품들을 리스트로 작성해 포스터와 CD 형식으로 발부해 왔다. 또한 도난 미술품 데이터베이스를 소지하고 있다. 이를 알게 된 체글레디는 리옹으로 날아가 인터폴 직원을 면담했다.

파리에는 1946년에 창립된 국제박물관협회인 아이콤ICOM이 있다. 아이콤은 전 세계 박물관들의 올바른 작품 구매를 돕기 위한 효과적인 가이드라인을 제공하고 있다. 하지만 아이콤은 기관들의 자율적인 참여를 기반으로 하는 느슨한 조직으로, 이들이 제정한 규칙이나 가이드라인이 강제력을 가지지는 않는다. 체글레디는 아이콤 직원들도 만났다.

뉴욕에는 1969년에 설립된 사설 비영리단체인 국제예술연구재단IFAR이 있다. 이곳은 대규모 문화재 약탈 문제를 연구하는 고고학자들을 위해 설립된 기관으로, 그동안 전 세계 각국 정부들에 영향력을 행사하고, 학회를 개최하고, 도난당한 문화재들의 리스트를 작성하는 등의 활동을 펼쳐 왔다. 체글레디는 이 재단의 학회에도 참석했다.

한편 런던에는 아트 로스 레지스터Art Loss Register라는 도난 미술품 데이터베이스를 관리하는 유한회사가 있다. 이 기관이 1990년대부터 작성해 온 국제 도난 미술품 리스트는 세계적으로 가장 방대한 내용을 자랑한다. 각종 컬렉터들과 경매 회사들, 미술관들, 갤러리들이 이 리스트를 보기 위해 비용을 지불하고 있다. 현재 이 리스트에 포함된 도난 미술품들의 수는 수백 점의 피카소 작품들을 포함해서 총 십만 점이 넘는다. 체글레디는 이 기관의 회장인 줄리언 래드클리프Julian Radcliffe를 만났을 뿐 아니라, 이곳에서 일하는 직원 한 명을 토론토로 초대해서 미술인들을 상대로 강연회를 가지도록 알선하기도 했다.

미술품 도난 문제와 관련해서 가장 영향력 있는 국제 조약은 1970년 유네스코에서 채택된 '문화재의 불법적인 반출입 및 소유권 양도의 금지

와 예방 수단에 관한 조약'이다(체글레디는 이 긴 조약의 이름을 아주 빨리 말했다). 캐나다는 1978년, 미국은 1983년에 각기 이 조약에 합의했다. "회원국은 고의적으로 도난당한 미술품을 다른 국가로부터 수입해서는 안 된다는 것이 이 유네스코 조약의 기본적인 내용이에요. 바람직하지 않나요?" 체글레디가 말했다.

갤러리 도난 사건을 상담하기 위해 월폰드가 연락을 취했을 무렵, 체글레디는 세계 방방곡곡에서 열리는 열두 개 정도의 학회를 찾아다니며 여행 중이었다. 여행 도중 그녀는 미술법과 관련된 분야들에서 진전된 활동을 보이고 있는 다른 변호사들을 만날 수 있었다. 그들 중에는 홀로코스트에 얽힌 약탈 예술품 반환과 관련된 법적인 분쟁들을 전담하고 있던 뉴욕의 '헤릭, 파인스타인Hetrick, Feinstein' 법률회사의 로렌스 케이Lawrence Kaye와 하워드 스피글러Howard Spiegler를 포함해서, 워싱턴 D.C. 소재의 스미스소니언박물관 협회의 법무 자문위원인 존 웨르타John Huerta, 런던 문화재 관련법 단체의 책임자인 노먼 팔머Norman Palmer가 있었다. 문화재법 쪽을 전문으로 하는 변호사들은 그 수가 많지 않다. "모두 모여도 아주 작은 방 하나에 다 들어갈 거예요." 체글레디가 말했다. 월폰드로부터 전화를 받았을 때, 체글레디는 토론토에서 미술 전문 변호사로 어느 정도 자리매김을 하고 있던 상태였다. 그녀는 월폰드에게 도난 미술품 데이터베이스와 인터폴에 대해 알려 줄 수 있을 정도로 많은 정보를 가지고 있었으며, 미술품 도난과 관련된 정보를 요청하는 토론토 지역 경찰관들의 문의전화를 받고 있었다.

"그동안의 경험을 바탕으로 말씀드리자면, 대부분의 문제들은 지역에 따라 특정하고, 현재진행형이며, 때로는 역사적인 일들과도 맞물려 있어요. 홀로코스트나 러시아 혁명과 같은 사건들 말이죠. 하지만 또 한편으로는 미술품 도난은 수출입과 관련된 국제적인 문제이기도 해요. 우리

변호사들은 각기 전문 분야도 다르고 그 수준도 다양해요." 체글레디가 설명했다. 2003년경, 그녀는 리옹 대학의 법대에서 국제 미술법에 관한 강의를 했는데, 내가 토론토의 금융지구에서 그녀를 처음으로 만났던 것이 바로 그 무렵이었다. 그날, 그녀는 나에게 어마어마한 양의 귀중한 정보들을 제공해 주었다.

체글레디가 약속한 대로 우리의 첫 만남 이후, 내 수첩에는 중요한 정보들이 빼곡히 기입되어 있었다. 그날 저녁, 집으로 돌아와 텔레비전을 켜니 마침 미술품 도난에 대한 뉴스가 보도되고 있었다. 캐나다의 모든 주요 방송 채널들이 이라크의 국립박물관이 약탈당하는 영상을 방영했다. 전쟁으로 인해 이라크 박물관은 폐허가 되었고, 전시관 내의 진열장들이 처참히 무너졌다. 그리고 그 틈을 타서 박물관의 소장품들, 즉 인류가 최초로 사용했던 도구들을 포함해서 이라크의 각종 문화재들과 미술품들이 속수무책으로 도난당하고 있었다. 전 세계가 그 모습에 주목했고, 그중에는 이 사태에 대해 사전에 경고했던 미술관 큐레이터들이 있었다. 그리고 수백 명의 고고학자들은 수치심과 고통 속에서 그 영상을 지켜보아야만 했다. 하지만 체글레디에게 이라크 국립박물관의 약탈은 전혀 충격적인 사건이 아니었다.

"과연 이것이 놀랄 만한 일인가요?" 그녀가 내게 말했다. "그 박물관이 결국에는 털릴 것이라고 전 세계가 진작부터 예측하고 있었어요. 예상했던 대로 되었으니 놀랄 것 없잖아요. 이제 와서 경악하는 저들의 반응이 한심할 뿐이죠." 이 사건은 인류의 역사를 통틀어 가장 대규모로 자행된 박물관 약탈 사례로 기록되고 있다. 체글레디의 말에 따르면, 도난당한 작품들은 발 빠르게 요르단과 쿠웨이트를 거쳐서 제네바와 런던, 뉴욕과 토론토 같은 부유한 도시들의 미술 시장으로 이송되고 있었다. 이들을 효과적으로 운송하는 비밀스러운 루트가 분명히 있을 것이라고

그녀는 장담했다.

몇 달 후, 캐나다 로열 온타리오 박물관 Royal Ontario Museum에 전화를 걸었을 때, 그곳의 큐레이터는 이라크에서 약탈한 골동품을 사겠냐는 제의를 받은 사실이 있다고 말했다. 그는 그 제안을 거절했다고 했다. "약탈품 중 일부는 아마 영영 유실되고 말 거예요." 체글레디가 말했다. "이라크가 가지고 있는 대표적인 유한 자원 둘을 꼽으라고 하면 당연히 원유와 미술품이죠."

우리가 약 1년 정도 서로 연락을 이어 가고 있을 무렵, 체글레디는 법률회사를 그만두고 독립해서 문화재법과 관련된 법률 자문과 조사 작업에 매진하고 있었다. 그녀는 가로수가 늘어선 토론토 길가에 자리 잡은 벽돌집 1층에 자기 사무실을 내고, 자신의 이름으로 된 도메인, 'czeglediartlaw.ca'를 구입했다. 그녀는 개인 웹사이트에 미술품 출처 확인을 위해 반드시 체크해야만 하는 내용들을 담은 리스트를 게시하고, 미술 시장에서 안전하고 합법적으로 거래하는 방법들을 소개했다. 토론토의 예술가들과 (특히 미술품을 도난당한 경험이 있는) 인근 갤러리의 직원들 사이에서 그녀가 연구 조사한 내용들은 크게 관심을 끌었다. 그러던 어느 날 오후, 토론토 인그램 갤러리 Ingram Gallery의 관장인 타라 에일워드 Tarah Aylward가 그녀의 사무실을 방문했다. 에일워드는 그동안 갤러리에 타격을 주었던 몇 차례의 도난 사건들에 대하여 체글레디와 상의하고자 했다.

"굉장히 외롭다고나 할까요. 혼자 끙끙 앓았어요." 에일워드가 말했다. "이런 일을 겪으니 무엇을 어떻게 해야 할지, 그리고 누구를 찾아가야 할지 감도 잡히지 않더군요. 그 와중에 자기 갤러리에도 도둑이 들은 적이 있다는 내용의 이메일들이 전국에서 날아오더군요." 에일워드는 과거 월폰드가 그랬던 것처럼 신경쇠약을 앓고 있었다. "어떤 갤러리나 누군가의 아파트에 내가 잃어버린 미술품들이 걸려 있는 것을 발견하는 상

상을 끊임없이 해요. 나도 당연히 내 갤러리를 되도록 안전하게 보호하고 싶어요. 하지만 갤러리 창문에 창살이 쳐 있거나 갤러리 입구가 온통 큰 문으로 막혀 있다고 생각해 보세요. 과연 그곳에 누가 선뜻 들어오고 싶어 하겠어요? 나는 이제 전시 오프닝 날이면 손님들 모두를 의심해요. 갤러리에 침입한 도둑들은 평범한 동네 건달들이 아니거든요. 취향이 좋고, 미술에 대한 안목도 높고, 아는 것도 많은 사람들이죠. 틀림없이 사회적으로도 어느 정도 지위가 있는 사람들일 것이라고 생각해요."

어느 날, 토론토의 한 변호사가 도난당한 미술품으로 가득 찬 아파트를 소유하고 있다는 혐의로 경찰에 체포되었다. 체글레디는 이 사건에 관심을 가지고 관련된 법정 재판도 몇 차례 참관했다. 미술품 도난 문제에 법과 경찰이 무지하다는 그녀의 주장을 입증이라도 하듯, 모든 일이 한심하리만치 이상하게 진행되었다. 형사 법원은 그 변호사의 동료 한 명을 증인으로 내세웠다. 원래 그는 피고에게 불리한 증언을 하기로 되어 있었다. 하지만 재판이 진행되는 동안, 그 증인이 이미 유죄 선고를 받은 바 있는 미술품 도둑이라는 사실이 밝혀졌고, 변호사측의 항의로 인해 그의 증언은 신빙성을 잃었다. 그럼에도 재판에 참석하여 증언을 해 주는 대가로 그 도둑은 면책을 얻었다. 법정은 기소된 변호사에 대해 무죄를 선고했고, 경찰과 사전 협약을 한 덕택으로 그 도둑 또한 자유의 몸이 되었다. 체글레디는 "그러니까 도난품들이 가득한 아파트가 하나 있는데, 누구 하나 죄가 없어요. 다 빠져나간 거죠"라고 말했다.

"전 세계를 통틀어 미술품 도난을 제대로 조사할 수 있는 경험과 능력을 갖춘 형사들은 손에 꼽을 수 있을 정도로 극소수예요." 그녀는 그들 대부분을 알고 있었다. 미국에는 로스앤젤레스 경찰국에 2인 1조로 이 분야를 전문적으로 수사하는 팀이 있고, 캐나다에는 몬트리올 지역에 역

시 팀을 이루어 활동하는 두 명의 형사들이 있다. 영국 런던 경찰국에는 미술과 골동품 특수반이 있고, 이탈리아에는 군 경찰팀이 국가적으로 매우 심각한 문제인 이탈리아 골동품 도난을 예방하는 일을 책임지고 있다. 파리 경찰국에도 특별팀이 구성되어 있고, 네덜란드 경찰국의 일부 경찰들은 도난 미술품 리스트를 작성하고 있다. 미국 연방수사국 FBI에는 체글레디가 이따금씩 조언을 구하기도 하는 로버트 위트먼 Robert Wittman 이라는 아주 유명한 비밀 요원이 있었다. 하지만 문제는 도난 미술품을 유통하고 거래하는 산업이 각국의 사법권과 국경을 넘나들며 국제적으로 이루어지고 있다는 것이다. 전 세계 수많은 국가들에서 약탈당한 문화재들은 비밀스러운 루트를 거쳐 뉴욕과 런던의 시장으로 유입된 후, 궁극적으로는 전 세계 부호 집단들의 손아귀에 들어간다.

"특히 중국, 아프가니스탄, 동유럽 전체에서 문화재 약탈이 잦아요. 그리고 지금은 이라크가 가장 큰 문제죠." 체글레디가 설명했다. "통계상으로 보자면, 최근 체코에서는 약탈 사례가 줄어들고 있어요. 이유가 무엇인지 알아요? 이제 훔칠 만한 것이 별로 남아 있지 않거든요. 정말이지 고약한 농담이죠."

2006년, 체글레디는 브뤼셀에서 열린 학회에 참가하여 유럽이 불법적인 수입 미술품들의 유입을 막기 위해 어떤 대책을 마련하고 있는지를 질문했다. 하지만 그녀에게 돌아온 답변은 '특별히 하는 일이 없다'는 것이었다. 학회가 끝난 후, 그녀는 브뤼셀 경찰 수사관을 만났다. 그는 체글레디를 브뤼셀의 근사한 동네로 안내했고, 거기서 그들은 함께 골동품점들을 둘러보았다. 그들은 그중 중국 골동품을 전문적으로 취급하는 가게에서 주인을 만나 담소를 나누었다. 그는 자신이 어떻게 물건들을 구해 오는지 그들에게 설명해 주었는데, 그 이야기가 가히 가관이었다. 그는 이따금씩 약탈품을 보관하고 있는 중국의 한 창고를 방문하여

마음에 드는 것을 집어 온다고 했다. 그리고 그 물건들을 벨기에 국경으로 밀수하기 위해 아주 특별한 운송업체를 이용하는데, 운송비는 킬로그램당 1유로였다. 화물이 국경에 도착하면, 그가 직접 마중을 나가서 물건을 자기 차 트렁크에 실어 가게로 가져온다. 그는 또 이따금씩 중국에 좀 더 오래 머물면서 직접 골동품이 매장된 지역을 발굴하는 작업에 참여하기도 한다고 했다. 그렇게 하면, 막 출토된 골동품을 눈으로 확인하고 구매할 수 있다는 것이다. 물론 이 골동품 가게 주인은 자신과 대화를 하고 있는 상대가 국제법 변호사와 범죄 수사관이라는 사실을 까맣게 모르고 있었다. 벨기에 수사관은 자기가 어떻게 중국의 문화유산을 약탈하고 있는지를 천연덕스럽게 설명하는 골동품 가게 주인의 모습에 충격을 받았다. 하지만 그것 역시 체글레디에게는 별로 놀랄 만한 일이 아니었다. 수많은 일들을 겪은 후, 그녀는 더 이상 그런 일에 충격을 받지 않게 되었다.

이 '암흑의 거래'의 세계는 불투명하다. 거래에 연루되어 있는 사람들 간의 관계와 알력, 돈거래가 이루어지는 불투명한 과정, 거리의 건달들과 엘리트 컬렉터들 사이에서 존재할 법한 고급문화와 하위문화의 상충, 조사를 벌이고자 하는 경찰과 그들이 얻을 수 있는 정보의 제한성, 예술을 보호하고자 하는 사람들과 소유하려는 사람들 간의 충돌. 이 모든 제반 조건과 상황들이 마치 수수께끼 퍼즐의 조각처럼 전 세계에 흩어져 있다. 체글레디는 미술품 도난의 세계를 전쟁에 비유하면서 전세가 우리에게 불리한 쪽으로 기울어져 있다고 설명했다. 그러나 세상 사람들 대부분은 이 전쟁이 어디에서 어떤 규모로 치러지고 있는지도 모르고 있다. 그녀는 이러한 무지의 가장 큰 원인이 믿을 만한 정보의 부재라고 생각했다. "미술품 불법 거래 시장의 규모가 얼마나 되는지 우리가 어떻게

알겠어요? 자료가 불충분해요. 그런데 말이죠, 지금은 바야흐로 21세기라고요. 이 상황이 대체 말이 되는 것인가요?"

인터폴과 유네스코는 도난 미술품 거래 산업을 세상에서 규모가 네 번째로 큰 암거래 시장으로 지정했다. (상위에는 마약과 돈세탁, 무기 거래가 있다.) 하지만 이것이 대체 무엇을 의미하는가? 지난 수년간 체글레디의 일을 쫓아다닌 경험을 통해 내가 단언할 수 있는 것은 미술품 도난의 문제에 대해서 할리우드가 만들어 낸 신화들을 무시해야 한다는 것이다. 도난 미술품 거래는 그 어떤 영화가 묘사한 것보다도 훨씬 더 규모가 큰 게임이다. 훨씬 더 많은 사람들이 여기에 연루되어 있고, 합법적인 미술 거래 시장이 직접적으로 여기에 발을 담그고 있다. 수많은 범죄 행각들이 공개적으로 묵인된다. 도둑이 미술품을 훔치는 것은 게임의 시작에 불과하다. 훔친 미술품은 세탁의 과정을 거쳐 떳떳하게 합법적인 거래 시장으로 유입된다. 그리고 이를 통해 도난당한 작품들이 개인 컬렉터들의 수중에, 그리고 이 세상의 내로라하는 미술관들의 컬렉션으로 들어가는 것이다. 2007년에 이런 일들이 전 세계에서 자행되고 있었다. 그리고 이 문제에 관심을 기울이고 있는 소수의 변호사들이 학회를 구성하고 한데 모여 이 어둠의 게임이 창출한 엄청난 문제들을 목격하고 추정하면서 놀라움과 충격을 금치 못했다. 문제의 핵심 중 하나는 이 심각한 상황이 그렇게 커지도록 모두가 그것을 용인해 왔다는 것이다. 그것은 모두의 문제였고, 달리 말하면 그 누구의 문제도 아니었다.

2008년, 나는 처음으로 미술품 도난 문제에 관심을 가지고 있는 변호사들을 직접 만나기 위해 체글레디와 동행했다. 우리는 카이로에서 열린 아이콤 회담에 참석했다. 이 여행에는 한 가지 특전이 포함되어 있었다. 바로 이집트의 약탈과 불법 미술품 거래의 역사에 대해 배울 수 있는 기회였다. 이집트는 인류 최초의 문명 진원지들 중 하나다. 수천 년의 세월

동안 이집트의 문화재는 다양한 식민 권력 하에서 끊임없이 약탈을 당했다. 역사상 처음으로 미술품 도둑에 대한 재판이 열린 곳도 다름 아닌 이집트였다. 내게 이집트는 그야말로 풍요로운 자원(혹은 자료)의 보고가 아닐 수 없었다.

"그들이 이렇게 소리를 치죠. '여기 좀 보세요!
여기 보물들이 있어요. 어서 와서 훔쳐 가요!'"
_릭 세인트 힐레르

Rick
St. Hilaire

3. 이집트 피라미드 도굴 사건

뜨거운 모래벌판 위에서 지저분한 티셔츠를 입은 이집트 십대 소년이 선글라스들이 담긴 상자를 들고 나를 향해 달려왔다. "선글라스요! 선글라스 사세요!" 소년의 뒤로는 거대한 스핑크스가 자리하고 있었다. 에어컨이 가동되는 수십 대의 버스들이 땡볕 아래 정차하고 있었고, 그 주위로 많은 사람들이 몰려들어 낙타를 타라는 둥 사진을 찍으라는 둥 고함을 질러댔다. 하지만 이 모든 풍경들은 사막 한가운데 신비롭게 솟아오른 거대한 삼각형의 석조 구조물, 고대의 7대 불가사의 중 유일하게 현존하는 거대한 피라미드 아래에서 상대적으로 무의미하게 보였다.

 이집트를 방문한 여행객들은 대부분 쿠푸Khufu 왕(*고대 이집트 제4왕조의 파라오)의 대 피라미드 앞에서 사진을 찍는다. 기원전 2560년 완공 당시 이 피라미드는 지구상에서 가장 큰 인공 구조물이었으며, 그로부터 4000년 후 에펠탑이 세워질 때까지 그 기록은 깨지지 않았다. 우주 비

행사들은 지구 궤도 밖에서도 이 피라미드를 볼 수 있다고 한다. 이 거대 피라미드는 쿠푸 왕이 사후세계에서 그 누구보다 오래 살 것을 기원하는 의미에서 건축되었다. 쿠푸 왕이 저승 세계의 황금열쇠를 만드는 데에는 약 20년이라는 시간이 소요되었고, 그동안 수천 명의 인부들이 건축 현장에서 단체로 야영 생활을 하며 일했다. 쿠푸 왕의 서거 이후, 그의 시신은 이 피라미드 안에 봉인되었고, 그와 함께 저승에서 사용하게 될 수많은 부장품들이 매장되었다. 현재 관광지가 된 무덤 앞에서 보니 체글레디와 나는 수많은 관광 인파들과 함께 서 있었다.

그날 오후, 빛바랜 데님 색 유니폼을 입은 경비원들이 피라미드 입구 앞을 지키고 있었다. 가까이 가서 확인해 보니, 입구는 문이라기보다는 기울어진 고대 석회석 벽이 갈라진 자리였다. 그 틈을 경계로 빛과 어둠이 갈렸다. 경비원들의 얼굴도 그 석회석마냥 굳어 있었다. 그들은 마지막 버스에서 내린 관광객들에게 '사진 촬영 금지'라는 청천벽력과도 같은 지령을 내렸다. 그러고는 입구 앞에서 수십 대의 카메라를 수거했다. 카메라를 빼앗긴 관광객들은 어둠 속으로 발을 내디딘 후, 덥고 좁은 통로를 기어서 이 고대 마천루의 중심부로 들어섰다. "매우 불편해 보이네요." 체글레디가 말했다.

통로가 너무 작아서 우리는 때로 엎드려 네 발로 가야만 했다. 더군다나 한쪽에서는 기어서 올라가고, 다른 쪽에서는 기어 내려가는 관광객들로 통로가 혼잡했다. 두 개의 관광 행렬이 함께 지나갈 수 없기 때문에 병목현상이 나타났다. 카키 색 반바지를 입고, 모래로 뒤덮인 운동화를 신은 사람들은 땀을 줄줄 흘리며 그 행렬 속에서 옴짝달싹 못하는 신세로 극심한 밀실공포증에 시달려야 했다. 그리고 이제는 정말로 더는 견딜 수 없을 것 같다는 생각이 들었을 때, 우리는 마침내 매끄러운 검은색 벽으로 둘러싸인 정사각형 방에 도착했다. 구석에 설치된 은은한 조명이

실내를 희미하게 밝히고 있었다.

그곳은 햇빛이 전혀 들지 않는 공간으로, 우리 주위에는 소름 끼칠 정도의 정적이 감돌고 있었다. 그리고 방의 맞은편 끝에는 한때 이집트 왕의 시신이 안치되었던 관이 놓여 있었다. 뚜껑은 열려 있었고, 안은 비어 있었다. 카메라 플래시가 여기저기서 터졌다. 카메라를 압수당한 관광객들이 주머니에서 휴대전화와 숨겨두었던 소형 카메라를 꺼내 들고는 셔터를 눌러 댔다. 관광객들의 플래시 세례로부터 이 어둡고 고요한 무덤을 지키려는 경비원들의 노고는 부질없는 것이었다. 방 안에는 지키는 사람이 없었기 때문에 (아마도 이 무덤 안에 경비원을 세워 두었다면 그는 미쳐 버리고 말았을 것이다) 우리는 자유롭게 사진을 찍을 수 있었다. 사실 현재 우리가 이 방 안에 들어가 구경을 할 수 있는 것은 모두 애초에 피라미드를 도굴했던 도둑들 덕분이다. 더 정확하게는 그들이 무덤으로 가는 길을 찾아 주었기 때문이다.

내가 피라미드를 방문했을 당시 카이로의 메리어트 호텔에서는 국제 문화재 범죄에 대해 논의하기 위해서 전 세계 전문가들이 모이는 자리가 있었다. 나는 체글레디와 몬트리올 경찰국의 미술품 도난팀에서 파견된 두 명의 형사들과 함께 캐나다 대표로 그 모임에 참석했다. 그 회담은 본래 각국의 변호사들과 경찰관들, 문화 전문가들이 모여서 정보를 교환하자는 취지로 기획되었으며, 취지대로 운영되고 있었다. 우리는 이틀간 메리어트 호텔의 어둡고 널따란 회의실에 모여 오후 시간을 보냈다. 발표자들은 파워포인트를 사용하여 강연을 진행했다.

첫 번째 발표는 그리스의 칼과 총기 박물관에서 온 사람이 맡았다. 그는 칼을 보존하기에 상황이 얼마나 안 좋은지에 대한 새로운 정보들을 알려 주었다. 그렇게 서너 시쯤 되었을까? 저작권법에 대해서 발표를 하기 위해 영국에서 날아왔다는 내 옆자리 사람은 극심한 시차와 지루함을

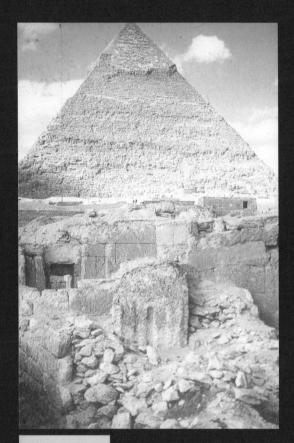

쿠푸 왕의 피라미드,
이집트 기자.

견디지 못하고, 자기 의자 아래 바닥에 몸을 웅크린 채 잠에 빠져들었다.

이 회담의 기획자들 중 한 명은 삼십대 중반의 잘생긴 이집트 남자였다. 나는 메리어트 호텔에 체크인을 한 후, 불미스러운 사건으로 인해 그와 마주치게 되었다. 이집트로 출발하기 전에 여행사를 통해 하루에 100달러를 지불하기로 하고 호텔 예약을 마친 상태였는데, 그날 아침 체크인을 담당하던 호텔 매니저가 다른 회담 참가자들처럼 140달러를 지불하라고 요구한 것이다. 이 문제를 두고 나와 한 시간 반 동안 실랑이를 벌인 끝에, 매니저는 원래대로 100달러를 지불하도록 해 주었다. 이후, 회담 첫날 그 회담의 기획자라는 문제의 이집트인이 나를 찾아왔다. 그는 정장을 입고 있었고, 양 옆으로는 심각한 얼굴을 한 심복 두 명을 대동하고 있었다. 그는 내가 다른 사람들과 같은 돈을 호텔에 지불해야 한다고 말하며, 하루당 40달러의 차액을 카드가 아닌 현금으로 자기에게 줄 것을 요구했다. 나는 그에게 호텔비와 관련된 사항에 대해서는 이미 매니저와 이야기를 마쳤다고 설명했다. 그 말을 듣고 그렇다면 자신이 매니저와 이 문제에 대해 다시 이야기를 해 보겠다고 했다. 다분히 협박조의 목소리였다. "돈을 내야만 할 걸." 그는 내게 암묵적으로 이렇게 말하고 있었다.

그날 저녁, 나는 캐나다에서 온 형사 알랭 라쿠르지에Alain Lacoursière를 만나 이야기를 나누었다. 그는 자신도 같은 일을 당했다고 말했다. 그 기획자와 언쟁을 한 후, 호텔 방 베개 위에서 카이로에서 잘 지내다 가라는 문구와 함께 다시금 돈을 내라는 내용이 적힌 쪽지를 발견했을 때 마음을 바꾸었다고 했다. "그냥 내기로 했어요." 그 형사가 내게 말했다. "솔직히 무서웠거든요. 나는 타지에 있고, 되도록 그 누구와도 문제를 일으키고 싶지 않아요. 그래서 그냥 돈을 줬어요."

하지만 라쿠르지에 형사와는 달리, 나는 회사나 경찰로부터 회담에 참석할 경비를 지원받은 경우가 아니었다. 나는 이 여행을 위해 비행기 표

값과 호텔비를 자비로 지출했다. 이미 무리한 지출을 한 상태였고, 그 이상을 감당할 여력이 없었다.

이후 며칠 동안 그 기획자는 내 주위를 맴돌았다. 나는 회의실에서도, 나일 강의 낚싯배 위에서도, 그리고 메리어트 호텔의 커다란 뒷마당 테라스에서도 그를 볼 수 있었다. 분명 그는 어떻게 해야 나를 어르고 달랠 수 있을까 궁리하면서 적당한 타이밍을 노리고 있었을 것이다. 과연 그가 언제쯤 다시 협박을 해 올까 궁금했다. 그러는 사이, 뉴햄프셔의 검찰관인 릭 세인트 힐레르Rick St. Hilaire라는 사람을 만나 많은 이야기를 나누었다. 그는 미국 내에서 미술품 도난의 영향에 대해 강연을 했고, 미술품 도난이 이집트에 끼친 영향에 대해서 대단히 잘 알고 있었다.

"이집트는 말이죠." 그가 말했다. "미술품 도난의 역사에 대한 공부를 시작하기에 최적의 장소예요." 세인트 힐레르는 꼭 소년 같은 앳된 얼굴을 가지고 있어서 항상 놀림을 받아 왔다고 했다. 그는 대학에서 이집트 미술과 건축에 대한 교양 수업을 듣다가 처음으로 미술품 도난 문제에 관심을 가지게 되었다. 몇 년 후, 검사가 되고 나서 다시 대학의 존 러셀John Russell 교수에게 연락을 했는데, 러셀은 그에게 암시장 쪽을 조사해 보라고 말했다. 힐레르는 교수의 말을 따랐고, 체글레디가 그랬던 것처럼 그 실태에 충격을 받았다. 수십억짜리 도난 미술품들이 국경을 넘어 버젓이 거래되고 있었고, 전 세계 경찰들은 대부분 이 분야에 대해서 무지했다.

세인트 힐레르는 초록색 눈을 가진 남자로, 다정하고 활기가 넘치며 이집트 역사에 대해서 이야기하는 것을 무척 좋아했다. 그는 또한 길고 복잡한 역사를 아주 간략하고 이해하기 쉽게 이야기할 수 있는 특별한 재주를 가지고 있었다. 체글레디처럼 선생님 기질을 가진 사람으로, 회의 일정이 잡혀 있지 않은 날에 나를 데리고 카이로의 이집트 미술관에 가서 이집트의 미술품 도난 역사에 대한 특강을 해 주었다. 우리는 함께

타흐리르^{Tahrir} 광장을 산책했다. 우리가 한가롭게 걷던 바로 그 광장에서 며칠 후 수천 명의 시민들이 모여 호스니 무바라크^{Hosni Mubarak} 대통령의 독재 정권에 대항하는 혁명을 일으켰다는 사실이 도무지 믿기지 않는다. 그날은 평화롭고 화창했다. 미술관 앞 정원에서 사람들은 담배를 피우거나 여기저기 모여 놀고 있었다.

이집트 미술관은 규모가 컸고 먼지투성이였다. 미술관의 177개 홀에는 무려 12만 점이 넘는 소장품들이 전시되어 있었다. 이들은 대부분 피라미드나 여타 고대 이집트 왕가의 신전에서 발굴된 대 이집트 제국의 유물들이었다. 또한 이곳은 이집트 제국을 통치했던 왕과 왕비의 미라 27구를 소장하고 있었다. 그중 일부는 5000년도 더 된 것이다. 람세스 3세^{Ramses III}와 세티 1세^{Seti I} 같은 고대의 왕들이 온도 조절기가 달린 방에서 은은한 조명을 받으며, 깨끗하게 닦인 두꺼운 유리관에 누워 있었다. 일부 미라에는 볏짚처럼 푸석푸석하게 마른 머리카락이 아직까지 죽었을 때의 모습 그대로 남아 있었다. 그들의 시신은 천으로 덮여서 피라미드 중심부의 검은 방 안에 안치되었지만, 이제는 박물관을 찾는 수많은 관광객들의 뜨거운 시선에 노출되어 있었다.

"그들이 계획했던 것은 이런 것이 아니었어요." 세인트 힐레르가 설명했다. "고대 이집트인들은 예술이라는 말을 쓰지 않았어요. 그들이 만들어 낸 것은 모두 도구로, 각각의 기능과 목적을 가지고 있어요. 피라미드와 그곳에 묻힌 유물은 이집트의 지배층이 이승에서 저승으로 안전하고 편안하게 이동하기 위해 고안해 낸 아주 정교한 장치의 일부였지요." 이집트인들에게 사후세계란 물이나 모래, 돌처럼 실질적인 것이었다. "그 장치는 죽은 자들을 저승으로 데려가고, 또 거기서 잘 살게 해 주죠. 하지만 그러기 위해서는 그 장치에 아무런 손상과 침입이 없어야만 해요." 힐레르는 계속해서 말했다. "하지만 불행히도 이집트의 도둑들과 가난한

하층민들에게 피라미드는 너무나 거대하고 강렬한 유혹이었어요. 그 커다란 무덤이 사람들을 내려다보며 이렇게 소리를 치죠. '여기 좀 보세요! 여기 보물들이 있어요. 어서 와서 훔쳐 가요!'"

힐레르는 유리 상자 안에 있는 돌조각을 손으로 가리켰다. 그것은 약 5센티미터 정도 되는 작은 조각이었다. "쿠푸 왕은 역사상 가장 막강한 권력을 행사했던 고대의 왕이죠. 그런데 그의 모습은 현재 이 작은 돌조각 외에는 어디에도 남아 있지 않아요."

쿠푸 왕은 세상에서 가장 큰 무덤들 중 하나의 주인이다. 아마도 그의 무덤은 심한 도굴을 겪었을 것이다. "쿠푸 왕의 피라미드에 나 있는 입구는 왕이 만든 것이 아니에요. 도굴꾼들이 찾아낸 입구죠." 세인트 힐레르가 내게 말했다. "이집트에서 일어난 초기 도난 사건들은 대부분 이집트인들이 저질렀어요." 그는 이집트의 역사는 약탈의 역사라고 설명했다. 이집트의 유물들은 처음에는 이집트인들에게, 그리고 이후에는 전 세계인들에게 약탈을 당했다.

이집트인들이 처음으로 피라미드를 습격한 역사는 페피 2세^{Pepi II}(*이집트 제6왕조의 파라오)의 재위 기간이었던 기원전 2200년경으로 거슬러 올라간다. 페피 2세는 역사상 가장 오랜 기간 동안 집권했던 왕들 중 하나로, 재위 기간이 무려 60~84년가량이라고 한다. 그의 통치 이후, 고대 이집트는 '제1중간기'라고 알려진 시대로 들어서는데, 이는 혼동의 시기를 의미한다. 당시 통치 세력이 무너지고 사회가 분열되었다.

"바그다드 함락 이후의 이라크 모습을 떠올려 보세요." 세인트 힐레르가 말했다. "도난과 약탈을 막을 수 있는 사회적 구조가 없었어요. 당시 이집트에 살았던 평범한 사람이라면 누구나 과거의 왕들이 엄청난 보물들과 함께 피라미드에 묻혔다는 사실을 알고 있었어요. 그리고 그들은 또한 그곳에는 왕이 사후세계로 여행을 가기 위한 특별한 출입구가 나

있다는 사실도 알고 있었죠. 누구도 그들을 막을 수 없었어요."

세인트 힐레르는 눈알이 빠져나간 거대한 파라오 죠세르Djoser의 조각상 앞에 멈추어섰다. "이 조각상에는 원래 수정으로 만든 아주 아름다운 두 눈이 박혀 있었어요. 지금 이런 수정 눈알이 그대로 남아 있는 조각상은 거의 찾아볼 수가 없어요. 모조리 도난당했거든요." 그가 말했다. "생각해 보세요. 눈알이 빠져나간 왕이 무엇을 볼 수 있겠어요? 때문에 약탈에 대한 형벌이 무시무시했죠." 힐레르는 몇 분 후, 다른 유리 상자 안에 들어 있는 작은 종이조각을 가리켰다. "파피루스예요. 지금 우리가 쓰는 종이의 원형이죠."

파피루스에는 인류 역사상 가장 먼저 일어난 도난 사건 중 하나가 상세하게 기록되어 있었다. 사건은 이집트 신왕국 시대에 일어났으며, 도둑은 무덤을 털다가 붙잡혔다. 그는 말뚝에 매달려 사형을 당했다. "끔찍하죠." 세인트 힐레르는 미소를 띠우며 잠시 사색에 잠겼다. "하지만 이렇게 무시무시한 형벌도 약탈을 막지는 못했어요."

무덤들에 대한 약탈이 이어지고 있을 때, 이집트의 집권층이 재정비되었다. "몇몇 파라오들이 모여서 '이제 우리가 이 왕국을 지배한다'고 선언했어요." 새 파라오들은 무덤에 묻힌 과거의 왕들과 그들의 부장품들이 도굴의 위험에 노출되어 있다고 판단하고, 그들 모두를 하나의 무덤에 이장했다. 그렇게 만들어진 것이 '왕가의 계곡'이다 하지만 이집트의 도굴꾼들은 이후 연이어 이집트를 침공한 외래 세력들, 즉 리비아, 누비아, 아시리아, 페르시아, 마케도니아에 비하면 좀도둑에 불과했다. 특히 알렉산더 대왕Alexander the Great은 이집트를 끔찍이 사랑해서 스스로 파라오가 되고 싶어 했다. 이후에는 로마인들이 침공하여 수천 점의 이집트 보물들을 유럽으로 실어 날랐다. "지금 이집트의 오벨리스크들 대부분이 어디에 가 있는 줄 알아요? 이집트가 아니에요. 이탈리아죠. 그러니까

이집트 오벨리스크를 보고 싶으면, 로마로 가야 해요."

　나폴레옹이 이집트를 침공했을 때, 그는 프랑스에서 과학자들을 데리고 와서 약탈할 유물들을 분류하고 정리하도록 했다. 하지만 나폴레옹은 한 번도 자신이 하는 일이 '약탈'이라고 생각하지 않았다. "루브르 미술관과 대영박물관은 거의 같은 시기에 소장품 수집을 시작했어요. 이들의 대규모 컬렉션 활동 때문에 당시 국제 미술품 거래 시장에서는 이집트 문화재에 대한 인기가 하늘로 치솟을 듯했어요." 루브르 미술관의 초창기 소장품들 중 다수는 나폴레옹이 이집트에서 공수해 온 것들이다. 하지만 트라팔가 해전에서 나폴레옹이 영국의 넬슨 제독에게 패한 이후로, 그의 전리품들은 대영박물관 차지가 되었다.

　"고고학과 미술관은 함께 성장했어요." 세인트 힐레르가 설명했다. "근대의 고고학이 비교적 신생 학문이라는 사실을 아셔야만 해요. 고고학 연구는 인류 역사에서 아주 근래에 와서야 시작되었죠. 초창기 이래로 지난 세월 동안 이루어진 고고학 조사의 실태란 보물찾기와 별반 다르지 않았어요. 영국 사람들이 지금의 이라크나 이집트 같은 곳을 파헤치고 다니며 현지에서 발굴한 것들을 연구하는 것이죠. 약탈은 아주 당연한 것이었고요."

　19세기에는 영국을 시작으로 전 세계 각지에서 이집트 열풍이 불었다. 런던의 귀족들이 모여 미라의 붕대를 푸는 파티를 벌일 정도였다. 고대 이집트인들은 수천 년의 시간이 흐른 후 자신들이 이룩한 문명에 세상 사람들이 이토록 열광하리라고는 전혀 예상하지 못했을 것이다. 문화재를 훔치는 일이 보편화되었고, 처음에는 서구에서 그리고 점차 세계 곳곳의 부자들 사이에서 컬렉터들이 속속 생겨났다. "여기에서 한 가지 기억해야만 하는 것은, 당시에는 이집트에서 유물들을 가져가는 것이 불법이 아니었다는 쓸쓸한 사실이죠. 이집트는 그야말로 열린 시장이었어요." 영화 〈인디아나 존스 Indiana Jones〉에나 나올 법한 일들이 그곳에서는 실

제로 이루어지고 있었다. 나는 아주 먼 나라에서 이집트를 찾아온 방문객들이 사막 한가운데서 제각기 찾아낸 무엇인가를 손에 쥐고 자기 집으로 돌아가는 모습을 머릿속으로 그려 볼 수 있었다.

이집트에서는 20세기 중반에 들어와서야 이러한 문화재 약탈의 관행이 바뀌었다. 이때부터 이집트는 외국의 이익집단으로부터 자신들의 문화재에 대한 통제권을 되찾기 위한 국가 차원의 노력을 시작했다. 고대의 유물을 조사하고 자체적으로 고고학 연구를 진전시키기 위해 유물 관리 부서가 신설되었다. 1992년 '왕가의 계곡'이 재발견되어 63개의 무덤들에 대한 발굴이 진행되었을 때, 이집트는 발굴 작업 중 단 한 건도 주도하지 못했다. 하지만 2002년에 이집트에서는 자국 출신의 고고학자가 혜성처럼 등장했다. 고고학자이자 쇼맨십이 강한 자히 하와스Zahi Hawass는 이집트 유물에 대한 통솔권을 거머쥐고는 마치 파라오와 같은 권력을 행사하며 수십억 달러짜리 문화 사업을 주도했다. 현재 '이집트 유물 최고 위원회'라고 불리는 기관의 책임자가 된 하와스는 『뉴요커New Yorker』기자에게 다음과 같은 이야기를 했다. "이 모두를 통솔하기 위해서는 사람들의 사랑을 받는 것과 동시에 그들이 당신을 두려워하도록 만들어야 합니다." 하와스는 기자 지구의 피라미드들과 이집트 내의 모든 고고학 발굴 작업을 지휘했으며, 또한 큰돈을 끌어모으기 위해 이집트의 문화재를 해외로 수출하기 시작했다. 투탕카멘Tutankhamen의 보물들이 전 세계를 투어하며 전시될 수 있었던 것 또한 다름 아닌 자히 하와스의 업적이었다. 아마도 이집트가 자국의 문화재로 수입을 올린 것은 이때가 처음이었을 것이다.

하지만 같은 시기에 세상은 계속해서 이집트에서 밀수되는 공짜 약탈물을 탐닉했다. 이집트에서 훔쳐 온 골동품들이 여전히 도둑들과 서구의 비양심적인 딜러들의 주머니를 두둑이 채워 주고 있었다. 하나의 사례를

이야기하자면, 2005년 미국에서 프레더릭 슐츠 Frederick Schultz라는 맨해튼 소재의 미술상이 아멘호테프 3세Amenhotep III의 흉상을 밀반입한 사건으로 유죄를 선고받았다. 3년 징역형을 선고받은 그는 전 세계의 수많은 국가들로 뻗어 나가는 거대한 중개인 네트워크에 연계되어 있었다. "인간 욕망의 역사를 보면 변하지 않는 것들이 있어요." 세인트 힐레르가 내게 말했다. "그중에서도 약탈에 대한 욕망이 있지요. 끈질기고 강한 욕망이에요. 그리고 그 반대급부에는 보존의 욕망이 있어요. 이집트의 역사를 돌이켜보면 이 두 가지 욕망들이 팽팽하게 대립하고 있어요."

회담의 마지막 날 밤, 나는 보니 체글레디와 릭 세인트 힐레르와 함께 카이로의 아름답고 오래된 레스토랑에서 저녁 식사를 했다. 다음 날이면 우리는 모두 비행기를 타고 떠나게 되어 있었다. 다른 호텔에 묵고 있던 세인트 힐레르에게 작별 인사를 하고, 체글레디와 함께 메리어트로 돌아왔다. 우리는 호텔 체크아웃을 한 후 테라스에서 술을 한 잔 하기로 하고 안내 데스크 앞에 줄을 서서 기다렸다. 내 차례가 돌아왔을 때, 직원은 내게 1박당 40달러씩 더 지불해야만 한다고 말했다. 순간 등골이 오싹해졌다. 나는 그에게 "그럴 리가 없어요"라고 반박했다.

매니저와 이야기를 하겠다고 하자 그 직원은 당황스러운 표정을 지었다. 이미 체크인을 할 때 논의가 끝난 내용이라고 설명했고, 대화는 성공적이었다. 그는 내게 추가 요금이 없는 청구서를 만들어 주겠다고 하면서 자기가 회담의 기획자에게 전화를 걸었으며, 그가 지금 로비로 내려오고 있는 중이라고 했다. 문제의 그 이집트 남자를 말하는 것이었다. "대체 그 사람이 이 문제와 무슨 상관이 있다는 것입니까? 그가 무슨 이 호텔 지배인이라도 되나요?" "제발 기다려 주세요. 그분이 곧 오십니다." 직원은 내게 이렇게 대답했다. 체글레디는 로비에 서서 나를 기다리고 있었다. 나는 새 청구서가 인쇄되어 나오는 것을 지켜보면서 그 직원

에게 황급히 비자카드를 내밀었다. 부디 그 이집트인이 로비에 도착하기 전에 결제가 끝나기를 바라는 마음뿐이었다. 하지만 카드 결제 절차가 너무나 더디게 이루어지고 있었다. 초조한 가운데, 마침내 기계에 내 카드 번호가 찍히고 영수증이 인쇄되어 나왔다. 그리고 그 안도의 순간과 동시에 그동안 나를 괴롭혀 왔던 이집트 남자가 로비로 들어서는 모습을 보았다.

"이 사람 계산했어?" 그가 안내 데스크로 걸어오면서 직원에게 큰 소리로 물었다.

"네. 계산 다 끝났어요."

그는 직원과 아랍어로 잠시 몇 마디 대화를 나누더니 이내 상대방을 질책하기 시작했다. 그러고는 나에게 다가와 바로 내 코앞까지 얼굴을 바짝 들이밀고 "돈을 더 내셔야 합니다"라고 말했다.

"나는 이미 카드로 결제를 마쳤고, 청구서 문제도 다 해결되었어요."

"청구서 따위는 내가 알 바 아닙니다. 내가 내라고 말한 금액을 지불해야 합니다."

"이봐요. 나는 미국에서 온 기자고, 부패한 미술 세계에 대한 글을 쓰고 있어요. 알고 계시나요?"

"당신이 무엇에 대해 쓰든 그것은 내가 알 바 아닙니다." 그가 말했다. "난 그 돈을 꼭 받아 낼 겁니다."

"난 돈을 지불했고, 다 끝난 일이에요." 당황스러운 순간이었다. 무엇을 어떻게 해야 할지 몰랐지만, 나는 그 사람 앞에 꿈쩍도 않고 서서 한 치도 물러서지 않았다. 내가 그 말을 마친 순간, 그가 더 바짝 내게 몸을 붙였다. 그러자 안내 데스크 직원과 로비의 다른 직원들, 그리고 데스크 주변에 있던 몇몇 호텔 손님들이 놀라서 웅성거리기 시작했다. 체글레디는 현장에서 몇 걸음 떨어진 곳에 꼼짝 않고 서서 그 광경을 주시하고 있

었다. 나는 그 기획자가 나를 주먹으로 내리치려나 보다 생각했지만, 그는 주먹 대신 손가락으로 나를 찔러 대며 소리쳤다.

"당신은 내게 돈을 내지 않았단 말이야!"

나는 그 말에 대꾸하지 않았다. 분노에 찬 그의 몸이 떨렸고, 두 눈이 커졌다. 우리는 팽팽한 대치 상태로 잠시 서로를 노려보며 그 자리에 서 있었다. 1분도 안 되는 시간이었을 테지만, 내게는 아주 긴 시간처럼 느껴졌다.

이내 그는 마음을 가라앉힌 후 속삭이듯 작은 목소리로 말했다.

"지금은 그냥 올라가지요. 오늘 밤 당신이 묵고 있는 방의 전화응답기에 내 방 번호를 포함해서 몇 가지 지시 사항들을 남겨놓을 테니 그대로 따라서 하는 것이 신상에 좋을 거요. 응답기 메시지를 통해 지시하는 대로 내가 알려 주는 방에 돈을 놓으면 됩니다."

그 말을 마치고, 그는 로비를 떠났다. 안내 데스크 직원은 마치 자기 아버지가 싸우고 나서 저녁상을 박차고 나가는 것을 본 어린아이마냥 바들바들 떨고 있었다. 나로서는 이해할 수가 없는 상황이었다. 상황이 종료된 후, 체글레디와 나는 원래의 계획대로 테라스에 가서 술을 한 잔씩 마셨다. 아드레날린이 분비되면서 몸이 떨려 왔다. 술자리를 마치고, 로비를 지나치는 우리에게 데스크 직원이 다가왔다.

"선생님." 그가 예의 바르게 말했다. "XX 씨께서 선생님 전화기에 메시지를 남기셨다고 전해 달라 하셨어요. 선생님께서 꼭 지시 사항대로 하셔서 자기 방으로 봉투를 보내라고요. 제가 이 내용을 선생님께 반드시 전달할 것을 당부하셨기에 말씀드립니다."

그 말을 듣고 나자 걱정이 밀려들었다. 이 호텔은 완전히 그 기획자의 손아귀 아래에서 운영되고 있는 것 같았다. 만일 내가 돈을 내지 않는다면 어떻게 될까? 그는 분명 내가 묵고 있는 방 번호를 알고 있었다. 어쩌

면 내 방의 카드 키를 가지고 있을지도 모르는 일이었다. 때는 자정이 훌쩍 지난 시간이었다. 체글레디도 걱정스러운 얼굴이었다. "어떻게 할 거예요?" 그녀가 물었다. "방에 돌아가도 괜찮겠어요? 그 사람이 기다리고 있을지도 몰라요."

"일단은 방으로 돌아가야 할 것 같아요. 가서 짐을 챙겨 올게요. 그러고 나서 변호사님 방의 바닥에서 자도 될까요?" 내가 물었다.

체글레디는 그러라고 했다. 짐을 챙겨 방을 나오기 전에 나는 전화기 쪽을 바라보았다. 메시지가 왔다는 것을 알리는 불빛이 몽환적으로 깜박이고 있었다. 체글레디가 문을 열어 주었고, 나는 너무나 피곤했던 나머지 베개에 얼굴이 닿기가 무섭게 잠들어 버렸다. 이튿날 아침, 우리는 다섯 시 반에 기상해서 곧바로 공항으로 직행한 후, 비행기를 타고 런던으로 떠났다. 이후 나는 런던에서 일주일간 머물렀다.

이집트에서 세인트 힐레르와 헤어지기 전에 그에게 암시장의 규모에 대해서 질문했다. "돌아가는 돈의 규모로 치면 세계에서 네 번째로 큰 암시장이라고 알고 있어요." 힐레르가 대답했다. "하지만 표면에 드러난 것은 얼마 되지 않아요. 빙산의 일각이랄까요. 알려진 정보가 거의 없기 때문이죠. 그렇기 때문에 진짜 미술품 도둑을 만나 이 세계를 철저히 해부해 본다면 귀중한 자료가 될 거예요. 할리우드 영화에 등장하는 피카소 작품을 훔치는 억만장자 말고, 이 거대한 암시장에서 은밀하게 활동하면서 생계를 이어나가는 실제 도둑을 분석해 보면 좋을 것 같아요." 나중에야 알게 된 사실이지만, 정말로 이에 적합한 인물이 영국에 살고 있었다. 더군다나 그는 자기가 한 일들을 세상에 널리 알리고 싶은 사람이었다.

"지금은 미술 도둑이 활동하기에 기막히게 좋은 시대예요.
미술품을 훔치는 것은 이제 아주 큰 게임이 되었지요."
_폴

Paul

4. 미술품 도둑과의 만남

폴Paul이 처음으로 남의 집을 털러 들어갔을 때, 그는 열여섯 살이었다. 목표물은 그가 태어난 곳에서 멀지 않은 영국의 작은 시골 마을인 플리머스Plymouth에 있었다. 모든 것은 계획되어 있었다. 그 또래의 다른 소년이 집집마다 돌아다니며 고물을 거래하는 행상으로 위장해서 사전에 이미 그 집을 다녀간 상태였다. 이렇게 낯선 사람의 집 현관문을 노크하면서 일이 시작되기 때문에 그들은 자신들의 절도질을 '노크'라고 불렀다. '노크'는 백과사전을 팔러 다니는 행상의 판촉 전략을 변용한 것으로, 이 어린 '노커'들은 사악한 의도를 숨기고 있었다.

'노크'를 통한 사전 답사의 진정한 의도는 집의 내부로 들어가서 무엇이 있는지 둘러보는 것이었다. 그들은 상황이 허락하면, 방문한 집에서 때가 탄 은제품이나 오래된 시계와 같이 값싼 물건을 좀 사기도 했다. 하지만 일단 집 안에 들어서는 데 성공하면, 노커들은 자기가 정말로 원하

는 것들을 확인할 수 있는 기회를 얻었다. 집을 둘러보면서 보석이나 현금, 골동품처럼 값어치가 많이 나가거나 주인들이 귀중하게 여겨서 팔지 않으려고 하는 물건들을 기억해 두는 것이다.

폴이 플리머스에 있는 가정집에 잠입했을 때는 늦은 밤이었다. 다른 소년이 집 밖에 세워 둔 차 안에서 폴이 일을 마치고 나오기를 기다리고 있었다. 폴은 뒤뜰로 들어가서 창문으로 다가갔다. 그는 창문이 잠겨 있지 않다는 사실을 이미 알고 있었다. 그 집을 먼저 방문했던 소년이 이미 경보기와 개가 없다는 등의 정보를 일러 주었기 때문이다. 집주인은 나이가 지긋한 노인이었고, 일찍 잠자리에 들었다. 따라서 이것은 매우 쉬운 작업이었지만, 문제는 폴이 민첩하지도 조용하지도 않다는 것이었다. 그의 서투름과 우둔한 행동들로 인해 결론적으로는 계획대로 진행되는 일이 하나도 없었다.

그는 몸을 낮추고 얌전하게 창문으로 들어가는 대신에 점프를 하기로 결심했다. "나는 정말로 바보 같았어요." 그는 이렇게 회상했다. 집 안으로 착지를 하는 순간에는 두려움과 흥분으로 인해 배가 아파 왔다. 이후의 일들은 순식간에 벌어졌다.

집 안의 모든 가족들이 잠에서 깼고, 불이 켜졌다. 복도에서 폴은 그 집의 가장과 코앞에서 마주쳤다. 그들은 어찌할 바를 모른 채 서로를 바라보았다. 폭력은 있을 수 없는 일이었고, 폴은 완력을 쓰는 법을 전혀 몰랐다. 더군다나 그에게는 무기도 없었다. "내가 그 일을 시작했을 당시에는 미술품 도둑들 사이에서 총은 사용되지 않았거든요." 무력 대신 그는 자연스럽게 행동했다. 폴은 매력적이고 긍정적인 사람이었다. 그는 미안하다는 표정으로 미소를 지으며 천진난만하게 행동했다. 그의 앳된 얼굴에는 충격을 받은 흔적이 역력했다.

"방해해서 죄송합니다." 폴이 말했다. "저는 이런 일에는 정말 소질이

없는 것 같습니다. 살면서 남의 집에 침입하는 일은 다시는 없을 것이라고 약속합니다." 그 말을 마친 후 그는 달아났다. 재빨리 뛰어나가서 그를 기다리고 있던 차의 앞문을 열고 올라탔다. 소년들이 탄 차는 컴컴한 시골의 밤길 속으로 황급히 사라졌다. 그것은 실패한 작전이었다. 하지만 폴은 그날 밤 실패했던 경험을 통해 값진 교훈을 얻었다. 그리고 그는 겁에 질린 남자에게 내뱉었던 약속을 끝까지 지켰다.

이후 15년 동안, 폴은 동네 좀도둑에서 수백만 달러의 도난 미술품과 골동품을 취급하는 범죄자로 신분 상승했다. 하지만 그가 남의 집에 침입하는 일은 단 한 번도 없었다. 이유를 밝히자면, 굳이 자기가 나서서 그런 일을 할 필요가 없었기 때문이다. 가택 침입은 전문 도둑들이 하는 일이었고, 돈을 주고 쓸 수 있는 밤 일 전문가들이 도처에 있었다.

2008년 2월 28일, 나는 폴(당시에는 그의 이름이 폴인 줄 모르고 있었다)에게 이메일을 보냈다. 인터넷에서 본 『포린 폴리시 Foreign Policy』라는 외교 전문 잡지의 한 인터뷰 기사에서 그를 찾아냈다. 인터뷰 당시 그는 가명을 쓰고 있었으며, 한때 미술품 도둑으로 활동했지만 이제는 손을 털고 관련된 법이 강화되기를, 다시 말해 주요 미술관이나 갤러리를 털다가 붙잡힌 사람들에 대한 처벌이 가중되기를 지지하는 사람으로 묘사되고 있었다. 미술 도둑이 미술 도둑에 대한 처벌이 강화되기를 바란다니, 우습기도 하고 또 상식에 어긋나는 일이 아닐 수 없었다. 후에 알고 보니, 폴은 사람들을 놀라게 하는 것을 즐기는 사람이었고, '예측할 수 없는 사람'은 그에게 붙여진 별명들 중 하나였다(그에게는 여러 개의 이름이 있었다).

폴에게 보내는 이메일에 나는 북미 출신의 기자로 베일에 싸인 도난 미술품 암시장에 관한 책을 써서 세상에 알리고 싶다고 설명했다. 편한 시간에 전화를 해 달라는 말도 첨부했다. 그것은 나의 의도와 진심을 담

은 메시지였다. 그 도둑의 이메일은 영국에 등록된 핫메일Hotmail 계정이었다.

내가 그에게 메일을 전송한 날, 런던 소더비Sotheby's 옥션 하우스에서는 또 다시 최고가 경매 기록이 탄생했다. 이 기록은 소더비의 자랑인 가을 현대미술 경매에서 나왔다. 매해 크리스티Christie's와 소더비, 이 두 거대한 옥션 하우스들에서는 회화의 판매가가 계속해서 상승하고 있다. 그날 밤, 소더비에서는 프랜시스 베이컨Francis Bacon의 〈누드와 거울 안의 인물 습작Study of Nude with Figure in a Mirror〉이 미화로 3,970만 달러(한화 약 420억 원)에 거래되었고, 앤디 워홀Andy Warhol의 초상화 석 점이 20만 달러(한화 약 2억 원)가 넘는 금액에 팔렸다. 그날 밤에 이루어진 경매 총액이 무려 1억 4,500만 달러(한화 약 1,540억 원)를 웃돌았다. 언제나처럼 구매자들은 익명으로 처리되었다. 통상 이런 경매에서 응찰자들은 이름 없이 입찰에 참여한다. 수십억 달러의 돈이 휴대전화를 쥐고 경매장에 앉아 있는 그들의 비서를 통해서 오고 가는 것이다.

그 해 2월 초, 세상 사람들을 놀라게 했던 두 개의 블록버스터급 미술품 도난 사건들이 일어났다. 두 사건은 5일의 간격을 두고, 공교롭게도 세상에서 가장 안전한 은행 금고를 자랑하는 스위스의 중심부에서 연달아 일어났다. 첫 번째 사건은 2월 6일에 벌어졌다. 작은 마을에 있는 소형 갤러리에서 두 점의 피카소 작품들이 도난을 당한 것이다. 이 대가의 회화 작품 두 점의 가격은 미화로 천만 달러(한화 약 105억 원)를 호가했다. 하룻밤 한 일의 대가치고는 꽤 괜찮은 금액이다.

그 후 2월 11일, 복면을 쓰고 무장한 세 명의 강도가 세상에서 가장 명성 높은 인상주의 미술관 중 하나인 취리히 중심부의 에밀 뷔를르 재단 미술관Foundation E. G. Bührle에 침입했다. 더군다나 그것은 미술관 개장 시간 중에 이루어진 일이었다. 강도들 중 한 명이 총을 겨누어 미술관 직원들

과 경비원들을 바닥에 엎드리게 했고, 그 사이 나머지 둘은 신속 정확하게 미술관에서 가장 중요한 네 점의 회화들(클로드 모네, 에드가 드가Edgar Degas, 빈센트 반 고흐Vincent van Gogh, 폴 세잔Paul Cézanne의 작품들)을 벽에서 떼어냈다. 추후 스위스 경찰들조차도 엄청난 솜씨였다며 혀를 내두를 정도의 실력이었다. 이 강도 사건에는 어딘가 으스스한 면이 있었다. 전에도 비슷한 사건이 있었기 때문이다.

2004년 8월, 노르웨이에서는 무장한 두 명의 복면강도가 오슬로의 에드바르 뭉크 미술관Edvard Munch Museum에 침입했다. 역시 관람객이 다 있는 미술관 개장 시간이었다. 강도들은 관람객과 미술관 직원들을 바닥에 엎드리도록 한 후, 매우 거칠게 작업을 진행했다. 그들은 미술관 벽에서 두 점의 회화를 떼어 낸 후, 액자를 부수고 내용물만을 꺼내 챙기고는 아우디Audi를 타고 도주했다. 그렇게 그들은 미술관에서 가장 값어치가 나가는 두 점의 회화를 훔쳐 갔다. 바로 뭉크의 〈마돈나Madonna〉와 세상에서 가장 유명한 그림 중 하나로 손꼽히는 〈절규The Scream〉다. 그렇게 〈절규〉는 10년 만에 또 다시 도난을 당했다. 1994년, 노르웨이 국립미술관에서는 한밤중에 도둑이 들어 이와 다른 버전의 〈절규〉를 훔쳐 간 일이 있었다.

이 같은 대규모 미술관 절도 사건이 벌어지면 으레 언론에서 해당 사건을 크게 보도하는데, 그 과정에서 종종 함께 이야기되는 아주 유명한 괴담이 하나 있다. 그것은 다름 아닌 1990년 보스턴의 이사벨라 스튜어트 가드너 미술관Isabella Stewart Gardner Museum에서 일어난 미술품 도난 사건이다. 당시 가드너 미술관에는 경찰복을 입은 두 남자가 나타나 경비원들을 포박한 후, 12점의 회화들을 그대로 가져가는 어처구니없는 일이 벌어졌다. 그중 가장 세상에 많이 알려진 작품이 바로 요하네스 페르메이르Johannes Vermeer의 〈콘서트The Concert〉다. 가드너 미술관은 페르메이르의 작품이 걸려 있던 자리에 다른 그림을 거는 대신 빈 액자를 걸어 두었다.

클로드 모네, 〈베퇴이유 부근 양귀비Poppy Field near Vetheuil〉, 1879년경, 캔버스에 유채, 73×92cm, 에밀 뷔를르 재단 미술관(2008년에 회수)

에드가 드가, 〈레픽 백작과 그의 딸들Count Lepic and His Daughters〉, 1870년, 캔버스에 유채, 65×81cm, 에밀 뷔를르 재단 미술관(2012년에 회수)

빈센트 반 고흐, 〈꽃이 핀 밤나무 Blossoming Chestnut Branches〉, 1890년, 캔버스에 유채, 73×92cm, 에밀 뷔를르 재단 미술관(2008년에 회수)

폴 세잔, 〈빨간 조끼를 입은 소년The Boy in the Red Vest〉, 1888-1889년, 캔버스에 유채, 79.5×64cm, 에밀 뷔를르 재단 미술관(2012년에 회수)

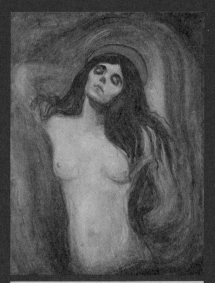

에드바르 뭉크, 〈마돈나〉, 1894년, 캔버스에 유채,
90×68cm, 뭉크 미술관(2006년에 회수)

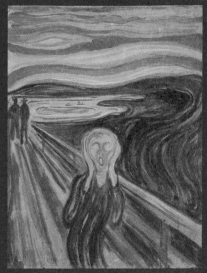

에드바르 뭉크, 〈절규〉, 1910년, 카드보드에 템페
라, 83×66cm, 뭉크 미술관(2006년에 회수)

요하네스 페르메이르, 〈콘서트〉, 1664년경, 캔버스에 유채,
72.5×64.7cm

가드너 미술관의 사례는 미술품 도난의 상징과도 같은 사건이 되었다. 그리고 이날 밤 사라진 작품들은 미술계의 귀한 미아들처럼 여겨지고, 많은 사람들이 이들이 '살아 돌아오기'만을 애타게 기다리고 있다.

조용한 미술관에서 일어난 입이 딱 벌어질 만한 도난 사건. 그동안 이와 똑같은 패턴의 사건들이 반복적으로 일어났다. 세상 사람들은 놀라움과 충격을 금치 못하고, 언론은 또 한 점의 귀중한 그림이 암시장으로 사라져 버리게 된 현실을 애도한다. 미술관 관장들은 보안을 강화하는 데 분배할 예산이 부족하다고 불평을 한다. 그리고 몇 달 후, 또 다른 미술관이 습격을 당한다. 범죄의 성향은 시장의 동향을 반영하는 듯하다. 경매가가 치솟으면 도난도 더 심해진다. 과연 이들은 어떤 관계를 맺고 있는 것일까? 그리고 도둑들은 이 미술품들을 어떻게 처리하는 것일까?

메일을 보낸 다음 날 아침, 나는 폴의 답장을 받았다.

당신 책에 도움을 줄 수 있다면 무엇이든 기꺼이 도와주겠어요. 이번 주에는 내가 좀 바쁘고 다음 주에는 시간이 나니까 한번 시간을 잡아 전화로 이야기를 나눕시다. 내가 한 가지 바라는 것이 있다면, 당신 책에 나를 국제 미술 범죄계의 권위자로 소개해 주면 좋겠어요. …… 연락을 취할 수 있는 번호를 알려 주고, 다음 주에 언제 시간이 되는지 알려 줘요. 안부를 전하며, 그럼 이만.

그는 내게 전화번호를 남겼다. 우리는 날짜를 잡고, 그 다음 주에 통화를 하기로 약속했다.

전화를 걸었을 때, 폴은 약간 머뭇거리는 목소리로 "할~루?"라고 전화를 받았다. 억양이 없는 어조였는데, 영국 노동자층이 쓰는 말투가 섞

여 있었다. 후에 안 사실이지만, 폴은 언제나 다양한 부류의 많은 사람들로부터 전화를 받았다. 좀도둑, 큰 도둑, 런던 경찰국 형사, 서섹스^{Sussex} 지역 경찰, 보험회사, 그리고 내가 한 번도 들어본 적이 없는 암흑세계의 누군가가 그에게 전화를 걸었다. 나는 그런 그의 기묘한 연락망 중 한 명이었다.

우리의 첫 통화는 약 한 시간 동안 지속되었다. 나는 폴에게 그의 개인적인 배경과 신상에 대해 질문했고, 그는 허심탄회하게 많은 이야기를 들려주었다. 그는 미술 도둑이었고, 그의 말에 따르면 그중에서도 출중한 능력을 가진 사람이었다. "나는 한 번도 사람들이 말하는 직업이라는 것을 가져 본 적이 없어요." 그가 말했다. "하지만 나는 뼛속까지 자본주의자예요. 고되게 일을 해서 돈을 벌죠. 그리고 크게 한몫 잡았지요."

그는 지난 20년간 벌어진 주요 도난 사건들 중 일부에 대해 이야기했다. 그중에는 아직도 해결되지 않은 가드너 미술관의 도난 사건도 포함되어 있었는데, 폴은 이때 사라진 그림들에 대해 집착을 보이고 있었다. 그는 지난 수년간 그 작품들이 어디에 있을까 끊임없이 생각해 왔다고 했다. "미술품 도난 세계의 성배^{聖杯}라 할까요."

내가 그에게 미술관에서 유명한 그림을 훔쳐 본 적이 있냐고 질문하자 그는 웃음을 터트렸다. "내가 그런 천하의 바보 천치로 보입니까?" 그런 고가의 위험무쌍이 큰 작품들은 그의 '스타일'이 아니었다. 대작들을 훔치는 것은 프로답지 못한 일이며, 많은 사람들을 괴롭히기만 한다는 생각을 가지고 있었다.

"골칫덩어리 미술품들이죠." 그는 대작들을 그렇게 불렀다. "그런 작품들은 많은 사람들을 골치 아프게만 하니까요! 과욕을 부려서 유명 작품들을 훔치는 도둑들은 대개 멍청이들이에요. 대부분 자신들이 무슨 일을 하고 있는지도 몰라요. 그냥 돈이 될 만하니까 가져가 보는 식이죠. 그런 탐

욕이 바로 실패의 원인이에요." 그가 설명했다. "그림을 훔치는 것은 쉬울지 몰라도 유통은 다른 이야기예요. 좋은 도둑은 사람들 눈에 띄지 않게 활동해요. 레이더망에 걸리지 않죠. 그것이 이 세계의 황금률이에요."

폴이 말하기를, 노련한 도둑들은 세상의 이목을 끌지 않고 일을 성취하는 것을 목표로 한다. "모두가 돈을 벌고 싶어 하죠." 그가 덧붙였다. "다른 모든 회사나 기관들과 똑같아요." 폴은 그렇게 유명한 작품을 훔치지 않고도 돈을 충분하게 벌 수 있다고 말했다. 덤으로 법망과 언론의 감시를 피해 가면서 말이다. 언론은 큰 사건만을 다룬다고도 지적했다. 그들은 수십억짜리 그림이 어디 있을까 하는 것에만 집중한다. 이런 이야기들은 사교 모임의 화제나 할리우드 블록버스터 영화에 어울리는 소재를 제공해 준다. 하지만 이렇게 유명한 그림은 범죄자들에게는 덫과 같다. 범죄자의 시각에서는 '신화'와 '현실'이 이렇게 상충하고 있는 것이다.

알맞은 훈련을 받고, 좋은 작품을 보는 눈을 키우고, 작품을 팔아 줄 딜러들을 제대로 알고 있다면 도둑들은 굳이 큰 미술관을 노리지 않아도 된다. "미술관을 터는 도둑은 결국에 가서는 법의 처단을 받게 돼요." 폴이 말했다.

폴은 그가 은퇴했다고 했지만, 하루하루가 어떻게 진척되고 있는지를 묻자 이렇게 대답했다. "늘 그렇듯이 나는 마키아벨리 식으로 살아요(*권력과 성공을 얻기 위해 비도덕적인 방법을 서슴지 않는다는 의미다)."

우리의 첫 대화 막바지에 폴은 미술품 도난에 대해 이렇게 말했다. "한번 이 일에 관심을 가지기 시작하면, 속수무책으로 빠져들게 될 것입니다. 이것에 대한 생각을 멈출 수가 없지요. 세상 어디에서든 그림이 도난당할 때마다 뉴스를 통해서 기사를 접할 수 있어요. 그 기사를 읽으면, 당신이 원하든 원하지 않든 이 문제에 대해서 거의 반강제적으로 생각을 하게 되고, 그 그림이 어디에 있을지 알고 싶어지죠. 그 생각이 당신을

완전히 사로잡고, 절대로 놓아 주지 않을 거예요."

그렇게 시작된 우리의 대화는 향후 3년간 지속되었다. 폴은 미술 도둑인 동시에 언변이 뛰어난 사기꾼으로, 입담이 아주 좋았다. "나는 항상한 마디로 할 수 있는 말을 열 마디 말로 하죠."

언젠가 한번은 폴이 내게 아주 유명한 농담을 한 적이 있다. 그것은 사람들의 본성에 대한 그의 견해를 보여 주는 것이었다. 두 남자가 사막을 걷고 있는데, 멀리에서 사자 무리가 보였다. 그리고 중요한 것은, 그 사자 무리가 그들을 주시하고 있었다. 사자들은 굶주린 듯 보였다. 그때 둘중 하나가 몸을 숙이더니 운동화 끈을 묶기 시작했다. 그것을 본 친구가 한심하다는 듯이 말했다. "이봐, 제아무리 빨리 뛰어 봐야 어떻게 사자를 이기겠어." 그러자 신발 끈을 묶던 남자가 이렇게 대답했다. "사자보다 더 빨리 뛸 필요는 없어. 난 너보다 빨리 뛰기만 하면 돼."

폴은 도둑으로 활동하면서 인간의 위선과 어리석음을 연구했고, 이를 통해 결과적으로 세상이 돌아가는 이치에 대한 아주 특별한 시각을 가지게 되었다고 말했다. "인류를 가만히 들여다보면 모두가 이기적이고 탐욕스러워요. 차를 한 대 가지고 있는데도 두 대, 석 대를 원하는 것이 사람이에요. 대체 왜 롤스로이스Rolls-Royce가 열다섯 대나 필요한 것일까요? 내가 보기에는 조지 루카스George Lucas(*영화 〈스타워즈Star Wars〉의 감독)야말로 이 시대 가장 위대한 철학자예요. 〈스타워즈〉에 나오는 괴물 '자바 더 헛Jabba the Hutt'은 다름 아닌 우리 인간의 초상이거든요. 우리는 항상 필요보다 더 많이 가지고 싶어 해요. 사실 지구상에서 이런 탐욕을 부리는 생명체는 오로지 인간뿐이에요." 폴은 탐욕 이외에도 인간의 거짓에 관심이 많았다. "정직보다는 오히려 부정직한 것이 인류의 본성에 더 가까워요." 그는 이렇게 말했다. "사람들에게는 누구나 둘째 가라면 서러울 정

도로 야비한 면이 있어요. 누구든 서로를 기만하려고 하죠. 그중 남보다 포장을 더 잘하는 사람이 있을 뿐, 정도의 차이예요."

폴의 말에 따르면, 미술만큼 거짓과 사기, 부정과 탐욕을 대표하는 비즈니스도 없다. 폴은 미술 산업을 '달콤하게 부정직한' 세계라고 표현했다. "나는 그런 예술 세계를 알게 되었고, 사랑했고, 이용했죠." 폴이 더 과격한 표현을 사용하기는 했지만, 미술 산업에 대한 그의 견해는 여러 가지 면에서 기본적으로 보니 체글레디의 생각과 닮아 있었다.

진짜 범죄자들은 총을 들고 미술관을 덮치는 폭력배들이 아니다. 그들은 전 세계 미술 산업의 도처에서 활동하고 있으며, 돈을 벌거나 사회적 신분 상승을 목적으로 기꺼이 국제적인 문화재 약탈 사업에 가담한다. 폴에게 이러한 부정부패와 도덕적인 타락은 놀랄 만한 일이 아니었다. 정말로 그를 혼란스럽게 했던 것은 오히려 사람들이 예술계에 대해 가지고 있는 존경심이었다.

폴은 특히 딜러들을 격하게 비판했다. "좀 심하게 표현하자면, 나는 '정직한 골동품상'이라는 말이 모순적이라고 생각해요." 그가 웃으며 말했다. "똑똑하다 싶은 사람들은 훔친 미술품을 파는 일을 전혀 껄끄럽게 생각하지 않아요. 그들에게 그것은 범죄도 아니죠. 그냥 좀 나쁜 짓을 하는 것 정도라고 생각해요. 그냥 살짝 윙크를 하고 마는 거죠. 그것은 아주 일상적이에요."

폴은 매력적이고 좀 독특한 데가 있는 사람이었다. 농담하는 것을 좋아했지만, 한편 자의식이 굉장히 강했다. 그는 대화를 주도하며 많은 이야기를 들려주었지만, 항상 상대방이 어떤 반응을 보이는지를 관찰하고 신경 썼다. 그는 나의 신상에 대해서 알고 싶어 했다. "결혼은 했어요? 애는 있어요? 책을 쓰기로 하고 선불금은 좀 두둑이 받았나요? 아마도 내가 그 책에서 가장 흥미로운 인물이 되겠지요? 좀 터놓고 솔직하게 말해 봅시다."

한번은 폴이 다른 사람과 했던 언쟁에 대해 이야기한 적이 있는데, 논쟁 끝에 자기가 이런 말을 했다고 한다. "내게 허튼짓을 했다간 내가 죽을 때까지 당신을 괴롭히고 당신 인생을 망쳐 버릴 테니 그리 아시오. 당신을 아주 부숴 버릴 거예요." 나는 그가 내게 왜 그 말을 전하는지 곧장 알아들었다. 그와 대화를 나눌 때면, 나는 이따금씩 마치 뱀파이어를 인터뷰하는 느낌을 받곤 했다. 폴은 한때 정말로 뱀파이어와 다를 바 없는 사람이었기 때문이다. 그는 과거 수년간 어떻게 자신이 살았던 마을 인근의 집 수천 채에서 주인들이 아끼는 물건들을 훔쳐 미술품 딜러들과 옥션 하우스에 팔았는지에 대해 상세하게 말해 주었다. 그와 더 많은 이야기를 나누면 나눌수록 내 눈에는 점점 더 그가 『이상한 나라의 앨리스 Alice's Adventures in Wonderland』에 나오는 체셔 고양이Cheshire cat처럼 보였다. 몰래 나타났다가 쥐도 새도 모르게 사라지고, 이상한 질문을 해 대고, 사람과 그들의 소유물의 관계에 대해서 이상한 역설과 철학적인 견해들을 제시하곤 하는 모습이 꼭 그랬다.

폴은 체셔 고양이처럼 영리하며 심술궂었다. 그는 유쾌하고 매력적인 사람처럼 느껴지다가도 순간적으로 아주 사악하고 어두운 면모를 드러내 보이곤 했다. 그리고 체셔 고양이가 사라지고 난 자리에 그가 활짝 짓는 미소가 남듯, 폴과의 전화 통화는 항상 그가 던지는 수수께끼와 농담으로 끝이 났다. 미소를 남긴 채 허공으로 유유히 사라지는 것이다.

폴은 그냥 평범한 도둑이 아니었다. 그는 도둑들에 대한 풍부한 지식을 가지고 있었고, 조나단 와일드Jonathan Wild에서 존 맥비커John McVicar를 아우르는 영국 도둑의 근대사에 해박했다. 그리고 그중에서도 특히 18세기 초반 런던에서 활동했던 천재 도둑 조나단 와일드를 굉장히 좋아했다. 와일드는 마치 도둑들이 훔쳐 간 물건을 사람들에게 되찾아 주는 경찰인 양 행세했지만, 실상은 런던 도둑들의 왕이었다. 그는 상반된 두 세계를 오가며

자유자재로 활동하다가 마침내는 정체가 탄로나 법의 심판을 받고 처형을 당했다.

"도둑으로 산다는 것은 근사한 일이에요. 한 가지 문제가 있다면, 감옥에 간다는 거죠." 폴은 맥비커의 말을 인용하면서 웃음을 지었다. 맥비커는 1960년대 영국에서 활동했던 아주 유명한 무장 강도로, 법정에서 26년 징역형을 선고받았다. 그는 감옥에서 나온 후 자서전을 썼는데, 이는 후에 영화화되었고 배우 로저 돌트리Roger Daltrey가 주인공을 맡아 연기했다. "어렸을 때, 나는 항상 영화 속 악당들을 응원하곤 했어요." 폴이 말했다.

나와 폴은 보통 일주일에 한두 번, 그리고 많게는 세 번 정도 전화 통화를 하며 정기적으로 이야기를 나누었다. 나는 항상 사전에 약속을 잡고 전화를 걸었는데, 그때마다 그는 특유의 억양이 없는 목소리로 "할~루?"라며 전화를 받았다. (어떨 때는 꼭 욕을 하는 것처럼 들리기도 했다.) 폴은 내게 몇 달에 걸쳐 자신이 엮어 낸 국제 미술품 도난의 신화를 들려주었다. 신화 속에서 그는 에덴동산의 아담으로 생명의 나무에 매달린 선악과를 연구 중이다.

폴은 높은 나무 위에서 중심을 잘 잡고 앉아 게임이 돌아가는 판을 내려다보았다. 그는 법을 집행하는 사람의 시각과 법망을 피해 전문가적인 솜씨를 발휘하는 범죄자들의 시각을 모두 가지고 있었다. 그는 이와 같이 상반된 두 세계가 겹치는 회색지대에서 노는 것을 즐기고 있는 것 같았는데, 그가 양쪽 세상에 얼마나 깊게 연루되어 있는지는 언제나 미스터리였다. 조나단 와일드가 그랬던 것처럼, 그는 양쪽 세계에 모두 발을 담그고 있었다. 하지만 이런 상황에서도 전 세계를 아우르는 수십억 달러 규모의 사업에 대해 아주 일관성 있는 견해를 가지고 있었다.

"지금은 미술 도둑이 활동하기에 기막히게 좋은 시대예요." 그가 말

했다. "미술품을 훔치는 것은 이제 아주 큰 게임이 되었지요. 커다란 원을 돌고 도는 그런 게임이요. 예술 작품과 골동품은 변하지 않아요. 그들은 항상 만들어진 그 모습 그대로예요. 바뀌는 것은 오로지 소유주지요. 누가 그들을 소유하고 있는지가 변해요. 사람들은 상당한 돈을 지불하고 어떤 미술품에 대한 일정 기간 동안의 소유권을 얻는데, 그 과정을 통해 미술품들이 전 세계를 여행해요. 그리고 그에 따라 가치도 올라가게 되지요. 그리고 결국에는 그들이 우리보다 훨씬 오래 살아요." 폴은 전 세계에서 행해지고 있는 미술품 절도의 현실이 흥미로운 동시에 불합리하다고 생각했다. 경찰은 도둑보다 열 발자국은 느리고, 언론은 실제로 벌어지는 사건들 중 십분의 일도 다루지 못한다. 따라서 대부분의 도난 행각이 말 그대로 보이지 않는 곳에서 일어난다. 전혀 존재하지 않는 듯 말이다. "도난당한 피카소 작품이 하나라면, 좀 덜 알려진 작품들은 수백 점이 사라졌다고 생각하면 돼요. 이런 일들은 그 어디에도 소개되지 않죠." 폴이 말했다.

만일 내가 그를 만나기 전에 보니 체글레디와 릭 세인트 힐레르에게서 미술품 도난에 대한 이야기를 듣지 못했더라면, 나는 아마도 폴이 한 번도 유명한 미술관을 턴 적이 없다는 사실에 실망했을 것이다. 하지만 그보다 더 큰 문제인 미술품 암시장, 그리고 그곳에서 도둑들과 중개인, 그리고 국제 딜러들이 뒤얽혀 이루어지는 거래들에 대해서 미리 알려 주었던 두 변호사들 덕분에 나는 폴이라는 인물과 한때 그가 미술 도둑으로 활동했던 방식에 상당한 흥미를 가지게 되었다. 그는 퍼즐의 잃어버린 조각 같은 역할을 했다. 그는 변호사들과 형사들이 우려하고 있던 많은 일들이 실제로 일어나고 있다는 사실을 내게 확인시켜 주었다. 폴이야말로 이집트에서 세인트 힐레르가 내게 만나 보라고 했던 바로 그런 종류의 도둑, 즉 미술 세계와 암시장이 돌아가는 판을 교묘하게 이용하면서 남의

이목을 끌지 않고 이익을 챙기는 법에 통달한 절도범이었던 것이다.

폴의 말에 따르면, 훔칠 작품을 현명하게 선택하기만 하면 미술품을 훔쳐서 먹고 사는 것은 식은 죽 먹기다. 그러기 위해서는 너무 값이 많이 나가는 작품을 훔쳐서는 안 되는데, 그 제한선이 약 십만 달러(한화 약 1억 원) 정도이며 그보다 가격이 낮은 작품일수록 안전하다. 그리고 반 고흐의 작품을 건드려서는 안 된다. 이 세계의 시스템을 잘 알기만 하면, 누구나 훔친 미술품을 세탁하는 데 '합법적인' 미술 산업의 세계를 이용할 수 있다. 다시 말해, 그림을 훔치고 아무도 눈치 채지 못하게 다시 미술계에 되팔 수 있다.

"이것을 '뜨거운 감자 돌리기'라고 해요." 폴이 내게 말했다. "훔친 그림을 어떤 딜러가 사서 다른 딜러에게 팔고, 그 딜러가 다시 그 다음 딜러에게 팔고. 아무도 그 그림이 어디에서 나왔는지 모르게 될 때까지 그 과정을 되풀이해요. 정말 대단한 시스템이죠! 런던이건, 뉴욕이건, 뉴델리건 할 것 없이 세상 어디에서든 똑같아요." 그가 설명했다. "미술은 쳇바퀴 속에서 돌고 있는 상품이라고 생각해야만 해요. 그것은 다시 합법적 미술 거래 시장인 옥션, 아트페어, 갤러리, 딜러를 통해 나올 때에만 대중에게 모습을 드러내지요. 그 외에는 누군가의 집에 꼭꼭 숨겨져 있어요."

폴은 수다 떠는 것을 매우 좋아했으며, 특히 국제 미술품 도난 세계에서 벌어지는 사건들에 관심을 가진 사람이 그와 이야기를 나누고자 한다는 사실에 정말로 기뻐하는 것 같았다. 나는 그가 나에게 배경 지식도 전수하고, 내가 알고 있는 세부적인 내용들과 이론들이 맞는지를 확인해 주는 든든한 정보원이 되어 주기를 바랐다. 그런데, 그는 내가 예상했던 것보다 훨씬 더 쓸모가 많은 사람이었다.

폴은 내게 자신은 어렸을 때부터 훌륭한 범죄자로 성장하는 데 필요한 훈련들을 받았다고 했다. 그의 이력은 미술품 절도가 범죄계의 별난 취미 활동에서 수십억 달러가 오가는 국제적 산업으로 탈바꿈했던 시기(미

술품 판매 사업의 호황기였던 1980년대)와 발맞추어 함께 성장했다. 그는 "모든 것은 항상 수요와 공급의 문제지요"라고 말했다. "그리고 당시에는 미술품과 골동품에 대한 수요가 전에 없이 높았어요."

1980년 플리머스에서 도둑질에 실패했던 그날 밤, 두 소년은 어둠 속에서 차를 끌고 폴의 고향인 브라이튼Brighton으로 갔다. 폴은 내게 미술품 암거래 시장의 토대를 알기 위해서는 예전, 다시 말해 모든 미술품과 골동품이 사라졌던 시기 이전의 브라이튼을 자세히 들여다볼 필요가 있다고 말했다. "모든 길은 브라이튼으로 되돌아간다." 그는 이렇게 말하기를 좋아했다.

브라이튼이라. 그것은 바다가 보이는 작고 예쁜 휴양 마을이 아니었던가?

"브라이튼과 미술품 도난은 밀접한 관련이 있어요." 그는 프로였고, 어떻게 해야 속된 말로 나를 '낚을 수' 있는지 잘 알고 있었다. "내가 미술 도둑이 되는 법을 어떻게 배웠냐고요? 그것을 알기 위해서는 내 십대 시절로 거슬러 올라가야 해요. 따분한 일상을 보내는 대부분의 사람들은 조금 위험한 일이 생길 것 같다 싶으면 흥분하곤 하지요. 일반인은 DVD를 빌려 보지 않는 한 범죄자를 만날 일이 거의 없어요." 폴은 만약 자신의 이야기가 영화화된다면, 시작 부분은 마틴 스콜세지Martin Scorsese가 감독한 〈좋은 친구들Goodfellas〉과 비슷할 것이라고 말했다. 카메라가 위에서부터 회전하면서 내려와 브라이튼 거리의 꼬마였던 그의 얼굴을 담고, 성인이 된 그가 다음과 같은 내레이션을 시작하는 것이다. "어렸을 때부터 나는 골동품상이 되고 싶다고 줄곧 생각했다." 성공에 목마른 다른 소년들처럼 폴에게는 교육이 필요했다.

그리고 폴과 인터뷰를 시작했을 무렵, 나는 동시에 도널드 히리식 형사와도 전화로 대화를 시작했다. 히리식이 동전의 앞면이라면, 폴은 뒷면이었다. 둘은 그야말로 상반되는 사람들이었다.

"이전에는 조직폭력배와 빈민가에서 일어나는 각종 범죄들을 수사했어요. 그러다가 어느 날 갑자기 미술관과 화랑에 들어가서 질문을 하고 다녔던 거예요. 로스앤젤레스의 부유층과 권력층을 상대하면서 말이죠."
_도널드 히리식

Donald
Hrycyk

5. 최초의 미술품 전문 형사들

로스앤젤레스 경찰학교는 엘리시안 공원Elysian Park의 언덕배기에 자리 잡고 있다. 다저스타디움Dodger Stadium(*미국 프로 야구팀 로스앤젤레스 다저스의 홈구장)에서 코너를 돌아가면 된다. 도널드 히리식 형사는 수사 차량의 창밖으로 보이는 나무로 뒤덮인 양지바른 언덕들을 손가락으로 가리켰다. 그가 신참이었을 때 뛰어서 오르내리곤 했던 언덕들이었다. 그는 1974년 아카데미에 입학한 이후 4개월 동안 그곳에서 훈련을 받았다.

"경찰이 이 학교를 지었어요." 나무들 사이로 난 진입로로 들어서면서 히리식이 말했다. 진입로는 널따란 주차장으로 연결되었다. 학교는 언뜻 보기에는 마치 호텔처럼 보이는 건물이었다. 부지가 언덕에 위치해 있기 때문에 도심에서도 떨어져 있었고, 높다란 야자나무가 있어 그늘이 드리워졌다. 심지어 수영장도 있었고, 기념품점에서는 영화 〈탑건Top Gun〉의 오리지널 사운드트랙에 수록되었던 케니 로긴스Kenny Loggins의 〈데인저 존

Danger Zone)이 흘러나왔다.

히리식은 뉴욕에서 태어났고, 로스앤젤레스 근교에서 성장했다. 그의 부모는 원래 폴란드와 우크라이나의 국경 지대에서 살다가 제2차 세계 대전 때 미국으로 이주했다. 그들은 몇몇 피난민 캠프들을 전전한 끝에 후견인을 만나 뉴욕에 자리를 잡고 그곳에서 잠시 살았다. "우리 부모님은 이혼하셨어요." 히리식이 말했다. "사실 나는 아버지에 대해서는 전혀 몰라요. 아마도 캐나다로 가시지 않았을까 생각해요. 나를 키우면서 어머니는 수없이 많은 고생을 하셨죠. 청소부부터 치과 보조원까지 온갖 허드렛일을 다 하셨죠. 어머니가 우리를 롱비치Long Beach로 데리고 오셨어요." 히리식은 롱비치에 있는 캘리포니아 주립대학교California State University에서 범죄학을 전공했고, 재학 당시 스포츠카인 터키 색 폰티악Pontiac GTO를 구입해서 몰고 다녔다. 대학을 졸업한 후, 그는 경찰학교에 지원했다.

"내가 여기에 다닐 때는 베트남 참전병들이 많았어요. 학교에서는 전쟁 경험이 있는 사람들을 필요로 했는데, 실제로도 군대식 조직 구도가 있었죠. 나를 지도했던 선생 중 하나는 낮에는 경찰 유니폼을 입고, 밤에는 해군 유니폼을 입었답니다."

기념품점에서 복도를 따라 내려가니 LAPD 티셔츠를 입은 우람한 청년들과 유니폼을 입은 장교들 몇 명, 그리고 헐렁한 바지와 스포츠 재킷을 입은 나이 든 형사들로 식당이 절반쯤 차 있었다. 히리식과 나도 그곳에 자리를 잡고 앉았는데, 우리가 앉은 테이블 위에는 라디오가 장착된 첫 경찰차들을 찍은 사진이 한 장 걸려 있었다. 그것은 1931년경에 찍은 사진이었는데, 검고 반짝이는 차량들은 마치 장난감처럼 보였다. 화장실에는 낙서 한 점 없었다.

그곳을 졸업한 후 히리식은 로스앤젤레스 남동부 갱단 간의 전쟁을 소

탕하는 일에 투입되었으며, 검은색과 흰색으로 도색된 순찰차를 몰았다. 이후 몇 년간 그는 여러 부서를 전전하며 로스앤젤레스의 험한 동네, 특히 도시 남부의 문제를 맡아서 처리했다. 그가 형사가 된 것은 1980년대 초반으로, 당시 로스앤젤레스에서는 한 해에 천 건이 넘는 살인 사건이 일어났다. 그가 담당한 로스앤젤레스 사우스 센트럴 지역에서는 마약 살인, 조직 살인, 무차별 살인, 끔찍한 폭력 살인과 같이 종류도 다양한 온갖 살인 사건들이 연달아 일어났다. "나는 비상 대기팀이었어요. 당시를 생각하면 혼란스러웠던 나날들이었다는 기억뿐이에요. 언제나 출동할 준비가 되어 있어야만 하는데, 그런 일은 혼자서는 못하죠."

한번은 히리식에게 1985년에는 무슨 일을 하고 있었는지 물어보았는데, 대답 대신 그는 이메일로 사진 한 장을 보내 주었다. 사진에는 갈색의 슬림한 정장과 하얀 셔츠를 입고 권총을 찬 젊은 그의 모습이 담겨 있었다. 그는 시체 안치소에 놓여 있는 피 묻은 시신을 바라보고 서 있었다. 우리는 그가 기억하고 있는 몇 가지 사건들에 대해서 이야기를 나누었는데, 그중 하나는 손수레에서 아이스크림을 파는 행상인에게 일어난 사건이었다. 어느 날 불량 청소년 무리가 행상인에게서 아이스크림을 훔치기로 결심했다. 그들은 계획을 짜고, 총을 준비했다. 만일 그가 저항을 한다면, 그의 팔에 총을 쏘기로 한 것이다. 아이들이 다가가자 행상인이 저항을 했고, 한 아이가 그의 팔을 향해 방아쇠를 당겼다. 하지만 불행히도 총알은 그의 팔을 뚫고 가슴으로 들어갔다. 행상인은 그의 아이스크림 수레 옆에 쓰러져 죽었고 아이들은 달아났다.

히리식 형사는 사건 현장을 검증하던 중에 아이스크림 수레 근처 골목길 앞에 떨어져 있던 운동화 한 켤레를 발견했다. "아이들 중 하나가 급하게 뛰어가다가 골목길 앞에서 신발이 벗겨진 거죠." 며칠 후, 차를 타고 사건이 일어난 현장의 인근 지역을 순찰하던 히리식은 한 아이가 현

장에서 발견했던 것과 거의 똑같은 신발을 신고 있는 것을 발견했다. 누가 봐도 얼마 되지 않은 새 운동화였다. 그가 바로 아이스크림 살인범이었다.

"한번은 비가 많이 온 뒤에 빗물 배수관이 넘친 적이 있어요. 그때 사건이 터졌죠. 시에서 정비 요원들이 파견되었는데, 이들이 맨홀 뚜껑을 하나 열어 보니 바닥이 보이지 않는 거예요. 그래서 인근에 있는 다른 맨홀 뚜껑을 열고, 막힌 배수관을 뚫기 시작했어요. 그리고 약 30센티미터짜리 파이프에서 무엇인가를 끄집어냈는데, 시체였어요. 누군가 사람을 죽이고 맨홀에 시체를 버린 거였죠."

그 외에도 히리식은 여러 이야기들을 들려주었다. 경쟁 구도에 있던 다른 마약 조직에 총알 세례를 퍼부어 대규모 살인을 저지른 갱단, 운이 나쁘게도 신발 끈을 잘못 골라서 버스를 기다리다가 정류장에서 총에 맞아 죽은 남자 등 그가 다루었던 살인 사건에 관한 이야기들이었다.

히리식은 종종 한 번에 세 건의 사건을 처리하기도 했다. "언제나 시간이 부족했어요. 컴퓨터도 없고, 데이터베이스도 구축되지 않았던 시절이에요. 그때는 모든 서류가 손으로 작성되었죠." 그가 말했다. "살인 사건 수사에는 미술품 수사와는 정반대의 특징이 있어요. 그것은 바로 탄탄한 전통이 있다는 것인데, 이것이 엄청난 장점이죠. 바탕이 되는 지식과 역사가 잘 구축되어 있어요. 살인 사건 수사를 하는 법을 지도하는 학교도 있고, 필요할 때마다 조언을 구할 수 있는 선배 형사들도 아주 많아요. 나는 정보원도 만들고, 증인과도 이야기를 했어요. 아주 많은 일에서 대인관계를 잘 이끌어 나가는 기술이 필요하죠. 사람들을 구슬려서 정보도 빼내고, 겁도 주며 입을 열게 해야 하거든요."

하지만 1986년경, 히리식은 그런 생활에 지쳐 버렸다. "시체를 보는 일

에 신물이 났어요." 때마침 '특수절도 차량 도난' 수사반에 빈 자리가 났고, 히리식은 그곳에 자원했다. 그는 합격을 했고, 차량 도난 대신 특수절도반 내부에 새로 생긴 팀으로 발령을 받게 되었다. 빌 마틴Bill Martin이라는 형사가 그곳의 책임자였고, 나중에야 알게 된 사실이지만 그에게 맡겨진 임무는 아주 새로운 유형의 범죄를 조사하는 것이었다. 바로 미술품 절도였다.

로스앤젤레스 도심에 위치한 경찰국 본부에 있던 특수절도반 사무실에는 벽을 따라 칸막이가 달린 서류함들이 한 줄로 늘어서 있었다. 그 서류함들에는 도시 전역에서 접수된 범죄 보고서들이 쌓여 있었다. 그중 한 상자에는 미술품 절도와 관련된 서류들이 들어 있었다. 수사반 대부분의 형사들이 잘 모르고 심지어는 관심도 가지지 않는 분야였다. 덕분에 그 상자는 서류들로 가득 차서 넘칠 지경이었다.

빌 마틴 형사는 이 상자에 흥미를 가졌다. 이따금씩 그는 그 서류함을 뒤적이며, 어떤 사건들이 있었는지 읽어 보곤 했다. 다른 재산범죄들과는 달리, 이 서류함에 분류된 많은 도난 사건들은 엄청난 돈(어떤 경우에는 수십만 달러까지)과 관련되어 있었다. 하지만 여타의 분류함들과는 다르게 부서 내에서 이 상자에 관심을 가지는 형사는 단 한 명도 없었다. 통 큰 은행털이범들이 도시 전역에서 활개를 치고 다니는데, 경찰은 나몰라라 하고 있는 형국이었다.

형사들이 미술품 도난 문제에 손을 놓고 있는 데는 몇 가지 중요한 이유들이 있었다. 이 사건들에는 대부분 용의자가 없었다. 경찰서에서는 보통 용의자가 없는 사건들을 조사하고 다니느라 괜한 시간을 허비하지 않는 것이 관례였다. 이런 사건들은 미해결로 남기 쉽고, 실적에도 도움이 되지 않는다. 로스앤젤레스 경찰국의 대부분의 형사들은 수사를 깨끗하게 마무리지어 실적을 쌓고 승진도 하고 싶어 했기 때문에 자연스럽게

미술품 도난 수사를 도외시했다. 따라서 수많은 미술품 절도 사건들이 아무도 건드리지 않는 서류함 속에 X파일로 남아 있었다.

하지만 마틴은 유별났다. 그는 이 사건들에 매료되었고, 밤늦게까지 사무실에 남아 서류들을 읽어 보기 시작했다. 더 많이 읽을수록 그는 사건들을 다른 시각에서 바라보게 되었다. 재산범죄는 텔레비전과 보석, 자동차나 시계와 같은 물건들을 훔치는 것을 의미했다. 대부분의 경우, 도난을 당한 수많은 물건들은 모두 대량생산된 복제품들이었다. 다시 말해, 사라진 물건들과 똑같이 생긴 물건들이 세상에 널려 있었다. 물론 일련번호가 달려 있지만, 그것은 손쉽게 없애거나 바꿔치기할 수 있다.

마틴은 미술품 분류함의 서류들을 읽으며 도난당한 그림들과 드로잉, 그리고 조각품들이 모두 이 세상에 하나뿐인 물건들이라는 사실에 주목했다. 이를 토대로 그는 예술 작품들이 여타의 기성품들, 예를 들어 일본에서 수백 대씩 제조해서 전 세계로 수출한 (일련번호 외에는 저마다의 특색이 없는) 스테레오보다 알아보기 쉽다는 이론을 세웠다. 예술 작품에는 각기 특수한 역사가 있고, 일련번호 대신 작가 고유의 특징과 서명이 들어간다. 마틴 형사는 자신의 예감을 따르기로 결심했고, 몇 가지 사건들을 맡아 조사해 보았다. 그리고 그러한 경험들을 토대로, 여타의 재산범죄 수사의 기준이 되는 지침들과는 다른 자신만의 수사 원칙들을 만들어 나갔다.

예를 들어, 이전까지 특수절도반에서는 증인이나 용의자를 추적하는 것부터 사건들을 본격적으로 조사해 나갔다. 일단 용의자가 잡히면, 사건을 해결하기 쉬웠다. 비록 물건이 그 사람에게 없다 해도 그를 심문해서 어디에 있는지 알아낼 수 있기 때문이다. 하지만 미술품 도난 사건들은 용의자나 증인이 없는 경우가 대부분이기 때문에 마틴은 순서를 뒤집어서 생각했다. 그는 우선적으로 사건이 일어난 지역을 조사하고, 그곳

에 해당 작품을 팔아 이득을 볼 만한 동기를 가진 사람이 있는지를 역으로 추적했다. 영화 〈리썰 웨폰Lethal Weapon〉보다는 셜록 홈즈에 가깝다고 생각하면 쉽다. "잃어버린 물건을 찾는 통상적인 방법으로는 도난당한 미술품을 찾을 수가 없어요." 히리식이 내게 말했다. "이런 사실은 그 어느 곳에서도 알려 주지 않아요. 오로지 경험을 통해서 배워 나가야 하죠."

1980년대 중반 로스앤젤레스에서 미술품 절도는 다양한 사람들의 손을 거쳐 비밀스럽게 행해지고 있었다. 이 범죄는 다양한 사회 계층과 소득 수준의 사람들을 넘나들며 일어날 수 있다. 예를 들어, 돈이 된다는 것 외에는 예술에 대해서 전혀 문외한인 도둑이 그림을 한 점 훔치면 그 그림이 반나절 사이에 옥션 하우스로 넘어가고, 이후 몇 주 혹은 몇 달 후면 로스앤젤레스의 엘리트 계급 구성원들 중 한 명에게 팔리는 식이었다.

1986년, 도널드 히리식은 빌 마틴과 팀을 이루어 미술품 절도 사건을 해결해 나가기 시작했다. 두 형사는 전화번호부를 뒤져서 미술품 갤러리, 옥션 하우스, 미술관, 개인 딜러들을 일일이 찾아내 목록으로 정리했다. 그렇게 작성된 기다란 리스트를 들고, 그 모두를 직접 찾아다니는 것이 그들의 목표였다. 로스앤젤레스 같은 도시에서 이런 일을 한다는 것은 매번 차를 타고 장거리 운전을 하며 교통 정체를 감내해야 한다는 것을 의미했다. 그리고 그들이 이렇게 시간을 들여서 리스트에 적힌 사람들과 기관들을 방문한다 해도 별다른 소득이 있으리라는 보장도 없었다.

두 형사는 매번 새로운 갤러리를 방문할 때마다 그곳의 사람들에게 다른 유용한 연락처가 있으면 알려달라고 부탁했다. 이런 방문을 통해서 그들은 로스앤젤레스 경찰국에 미술품 도난을 전담하는 부서가 있다는 사실을 미술계에 알리고 다녔다. 집집마다 돌아다니며 문을 두드리는 것. 이것은 새로운 '상품' 홍보를 위한 고전적인 마케팅 전략이다. 그들

은 그 방법을 응용한 것이다.

　한편 히리식은 도움이 될 만한 책이나 자료들을 모조리 뒤지고 다녔다. 그가 찾아낸 이 분야의 지침서라고 할 만한 유일한 자료는 로리 애덤스Laurie Adams가 쓴 『아트 캅Art Cop』이었다. "그것은 로버트 볼프Robert Volpe라는 뉴욕의 한 형사에 관한 책이었어요." 히리식은 이어서 말했다. "형사들을 위한 가이드북으로 저술된 책은 아니에요. 그냥 쉽고 재미있게 읽을 수 있는 흥미 위주의 책이었어요." 그는 이 책을 구입해서 순식간에 다 읽었다고 했다.

　히리식에게 듣기 전부터 나는 『아트 캅』이라는 책을 알고 있었다. 그것은 보니 체글레디가 내게 읽어 보라고 권해 주었던 책들 중 하나였다. 그 책의 대략적인 내용은 다음과 같다. 1970년대 초반, 뉴욕 경찰국은 미술관과 갤러리, 아트 딜러들로부터 걸려 온 전화들을 받았다. 미술 작품들이 계속해서 분실되고 있었던 것이다. 하지만 당시 뉴욕 시에는 그보다더 긴급한 사건들이 많았다. 마약과 관련된 폭력 범죄가 급증하고 있었고, 살인도 늘었기 때문이다.

　그러던 중 한 형사가 미술계를 둘러보고 그곳에서 무슨 일이 일어나고있는지 조사하는 임무를 부여받았다. 그가 바로 로버트 볼프였다. 경찰국 사람들은 모두 로버트 볼프가 예술을 사랑한다는 사실을 알고 있었다. 그는 특이한 취향을 가진 경찰로 여가 시간에는 누드 초상화를 즐겨 그렸는데, 이 때문에 동료 경찰들로부터 줄곧 놀림을 받곤 했다. 동료들은 그를 '렘브란트Rembrandt'라고 불렀다.

　볼프는 일반적인 뉴욕 경찰국 형사들과는 겉모습부터 매우 달랐다. 그는 청바지에 검은색 가죽재킷을 입고, 덥수룩한 머리에 팔자수염을 기르고 다녔다. 그를 아는 사람이라면 누구나 그가 회화에 깊은 열정을 가지

고 있다는 사실을 알고 있었다. 1942년 브루클린에서 태어난 볼프는 원래 예술가 지망생이었다. 십대 시절 몇 차례 뉴욕 시의 소규모 갤러리에서 자신이 그린 그림들을 전시하기도 했는데, 그림의 주제는 주로 유년기에 살았던 집에서 본 풍경으로 예인선을 그린 그림이 특히 많았다. 볼프는 맨해튼의 미술 디자인 고등학교를 졸업한 후 파슨스 디자인 스쿨 Parsons School for Design을 다녔지만, 이후 그의 인생에 아주 큰 전환기가 찾아왔다. 군대에 입대한 것이다. 그는 전역 후 경찰에 지원했다.

볼프는 1960년대 말 헤로인이 기승을 부리던 시절, 뉴욕 경찰국의 마약 수사반에서 비밀 요원으로 일했다. 당시 그가 맡았던 사건들 중 하나는 '프렌치 커넥션 The French Connection'이라고 불리며 매우 유명해지기도 했다. 그것은 프랑스에서 헤로인을 밀수했던 마약 딜러 일당을 검거한 사건으로, 후에 동일한 제목으로 영화화되었다. (이 영화에서는 진 핵크만 Gene Hackman이 주연을 맡았다.) 하지만 볼프는 경찰로 일하면서도 그가 어린 시절부터 품고 있었던 화가의 꿈을 포기하지 않았다. 물론 변화는 있었다. 그가 즐겨 그리는 그림의 소재가 예인선에서 여인의 초상으로 바뀐 것이다. 그가 가장 좋아했던 모델은 '타이거 Tiger'라는 애칭을 가진 여자였다.

볼프에게 맡겨진 새 업무는 갤러리와 미술관이 밀집되어 있는 매디슨 애비뉴 Madison Avenue를 슬렁슬렁 돌아다니며 무슨 일이 일어나고 있는지를 수사하는 것이었다. 뉴욕 경찰은 형사 한 명을 약 2주간 이 조사 업무에 투입하면서 별도로 비용도 들이지 않고 손쉽게 일하고자 머리를 썼다. 볼프의 일은 원래 본격적인 사건 해결보다는 미술 세계에 대해 조사하고, 정보를 수집하고, 쉬운 해결책이 있는지를 찾아보는 정찰 작업이었다. 기본적으로 보고서만 작성하면 되는 일이었다. 볼프가 이 일을 하기로 결정했을 때, 그는 비록 단기간 동안이기는 해도 북미에서 미술품 절도 사건을 정식으로 조사하는 최초의 형사가 되었다. 동료 경찰관들은

도난 미술품 관련 조사를 초자연적 현상을 해결하는 것처럼 기이하게 생각했지만, 볼프는 이 기회를 놓치지 않기로 결심했다. 무엇보다도 그가 좋아하는 청바지와 가죽재킷을 포기하지 않아도 된다는 점이 마음에 들었을 뿐더러 그 일을 하면서 그림을 보러 다니고 월급도 받을 수 있었던 것이다. 하지만 볼프는 경찰이 기대했던 것과는 달리 간단한 보고서를 쓰는 대신 본격적으로 사건을 해결해 나가기 시작했다.

그는 경찰에 절도 사건을 신고했던 뉴욕 현대미술관MoMA의 큐레이터와 직접 만날 약속을 잡았다. 당시 그 미술관에서는 툴루즈로트레크Henri de Toulouse-Lautrec와 피에르 보나르Pierre Bonnard, 에드워드 호퍼Edward Hopper의 작품들을 포함해서 여러 점의 판화 작품들이 사라졌다. 이 미술관의 판화 부서는 일반인들의 방문을 환영했는데, 관람자들은 개별적으로 원본 판화들이 담긴 상자들을 빌려서 미술관 안에서 원하는 시간 동안 감상하고 다시 부서에 반납할 수 있었다. 이를 위해서는 사전 예약이 필요했기 때문에 미술관에는 방문자들의 이름이 기록된 명단이 남아 있었다.

볼프는 이 명단을 살펴보다가 문제의 판화 원본들이 사라진 날과 동일한 날짜에 방문했던 사람들의 이름을 찾아냈다. 그러고 나서 도둑이 그날 어떻게 행동했을지를 상상하며 스스로 도둑이 되어 판화 감상을 체험해 보기로 했다. 그는 상자들을 대여하고 그 안에 있는 판화 작품들을 넘겨 보면서 오후 시간을 미술관에서 보냈다. 판화 원본들은 12장씩 커다란 마분지 상자에 담겨서 나왔는데, 특별히 감시하는 사람이 없어서 그는 홀로 자유롭게 그 작품들을 감상할 수 있었다. 그것들을 다 보고 나서 상자에 넣어 다시 미술관에 반납했다.

메트로폴리탄 미술관에서도 볼프는 똑같은 일을 하고, 미술관 직원들에게 없어진 판화 작품들이 있는지를 물었다. 그들은 잘은 모르겠지만

한번 확인해 보겠다고 대답했다. 그로부터 몇 시간 후, 메트로폴리탄에서 판화들이 분실되었다는 전화가 걸려 왔다.

볼프는 뉴욕 전역의 다른 미술관들에서도 그들의 작품 대여 시스템이 어떤지를 살펴보았다. 한번은 뉴욕 공공 도서관을 방문해서 그곳에서 일하는 사서와 이야기를 나누었는데, 그녀는 다녀간 방문객들 중 특히 한 사람의 이름을 기억하고 있었다. 테드 돈슨Ted Donson이라는 사람으로 뉴욕 현대미술관의 명단에도 그 이름이 적혀 있었다.

그 다음에 볼프가 한 일은 매디슨 애비뉴에 소재한 갤러리들을 하나씩 방문하면서 테드 돈슨에 대해서 질문을 하고 다니는 것이었다. 그 과정을 통해 밝혀진 바에 의하면, 돈슨은 갤러리 관계자들 사이에서 꽤 인기가 있는 인물로, 보아하니 판화 원본을 사고파는 일을 하고 있는 것 같았다. 더 정확하게 말하자면, 돈슨은 갤러리로부터 판화를 구입한 후 다른 갤러리에 돈을 덜 받고 팔았다. 대체 왜 그러는 것일까? 볼프는 돈슨이 이런 식으로 갤러리 주인들의 환심을 사서 그들의 컬렉션에 손쉽게 접근하려 했다는 가설을 세웠다.

관련 있는 사건들에 대한 수사도 개시되었다. 그는 매디슨 애비뉴에 있는 데인/시프 갤러리Dain/Schiff Gallery에서 피카소의 작품 한 점이 사라졌다는 이야기를 들었다. 주인인 로버트 데인Robert Dain이 자리를 비운 사이, 어떤 남자가 갤러리로 걸어 들어와서는 주인의 이름을 들먹였다는 것이다. 그리고 직원이 다른 고객들을 상대하고 있을 때, 예측하건대 그 남자가 피카소의 작품을 들고 사라졌다. 볼프는 그 이야기를 들으면서 돈슨이라는 사람이 뉴욕 현대미술관에서 대여했던 상자들 중에 피카소의 〈볼라르 판화집Vollard Suite〉이 있었다는 사실을 기억해 냈다. 그리고 조사를 해 보니 데인은 과거에 돈슨과 거래를 했던 적이 있었다. "그 사람 아직 취리히에 안 갔어요?" 데인이 볼프에게 물었다.

취리히라니?

그 질문을 계기로 볼프는 처음으로 국제형사기구인 인터폴에 연락을 취하게 되었다. 미술품 도난 사건에 대해 인터폴에 도움을 요청한 북미 경찰은 볼프가 처음인 것 같았다. 하지만 인터폴은 이 뉴욕 시 형사에게 알려 줄 만한 정보를 그다지 많이 가지고 있지는 않았다.

볼프는 신문 기사들을 뒤지며 자료를 수집했다. 돈슨은 과거 월스트리트에 위치한 법률회사에서 일했고, 훔친 편지들을 유명인의 사인을 취급하는 한 딜러에게 팔려고 시도하다가 경찰에 붙잡힌 이력을 가지고 있었다. 그것은 케네디 정부의 국방부 차관이었던 로스웰 길패트릭 Roswell Gilpatric과 재클린 케네디 Jacqueline Kennedy 사이에서 오간 편지들이었다. 당시 그는 100달러의 벌금형을 받았고, 당시 그를 변호했던 변호사는 그가 저지른 만행을 '철없는 나이에 저지른 실수'라며 옹호했다.

이렇게 볼프는 용의자를 찾아냈다. 그는 뉴욕 현대미술관과 메트로폴리탄 미술관, 뉴욕 공공 도서관에 전화를 걸어서 돈슨을 잘 지켜보라고 당부했다. 그렇게 그가 걸려들기를 기다리던 어느 날, 돈슨이 드디어 메트로폴리탄에 전화를 걸어 예약을 잡았다. 미술관은 이 전화를 받은 사실을 바로 볼프에게 알렸다.

볼프는 여자 형사 한 명을 관람객으로 위장시켜 판화실에 배치했다. 돈슨이 서류가방을 들고 방으로 들어와 자리를 잡았을 때, 그녀는 폴 고갱의 작품들을 넘겨 보고 있었다. 여형사는 돈슨이 미술관으로부터 대여한 상자를 열어 판화 작품들을 몇 장 훑어보는 모습을 몰래 지켜보았다. 그는 이윽고 펜을 꺼내더니 그것을 이용해서 붙어 있던 레이블을 조용하게 벗겨 내고 판화 몇 점을 자신의 서류가방 속으로 밀어 넣었다. 그날 돈슨은 메트로폴리탄 미술관 계단 앞에서 체포되었지만 나중에 보석금도 없이 풀려났다.

돈슨이 체포되고 2주 정도 지났을 무렵, 익명의 남자가 뉴욕 경찰국으로 전화를 걸어 그랜드 센트럴 역Grand Central Station의 물품 보관함에 그들이 찾는 무엇인가가 들어 있을 것이라는 정보를 주었다. 그가 알려 준 대로 볼프는 그랜드 센트럴 역에 가서 잠겨 있던 보관함을 열고, 그곳에서 수십만 달러의 값어치가 나가는 서른네 점의 판화 원본들과 뉴욕 공공 도서관이 소장하고 있던 희귀 서적들을 발견했다. 그중에는 폴 고갱Paul Gauguin, 앙리 드 툴루즈로트레크, 알브레히트 뒤러Albrecht Dürer의 원본 판화들과 피에르 보나르의 목판화, 그리고 앙리 마티스Henri Matisse의 누워 있는 나부 그림과 같은 작품들이 섞여 있었다.

이후 더 기이한 사건들이 일어났다. 도시 전역에서 사라진 판화 작품들이 다시 우편으로 미술관들에 전송되기 시작한 것이다. 일례로 쿠퍼휴잇 박물관Cooper-Hewitt Museum에는 렘브란트의 판화 작품이 담긴 봉투가 도착했는데, 이것을 받은 박물관 직원은 처음에는 누가 장난으로 복제품을 보낸 것이라고 생각했다. 하지만 박물관 측이 수장고와 소장품 기록을 확인해 보니, 그 작품은 정말로 자신들의 컬렉션에서 나온 것이었다. 이들은 자신들의 판화가 도난당했다는 사실조차 모르고 있었다.

그로부터 며칠 후, 브루클린 미술관Brooklyn Museum은 드가의 작품을 우편으로 받았고, 그와 같은 날 미국 미술인 협회The Association of American Artists에는 또 다른 두 점의 렘브란트 판화들이 도착했다. 1년 후, 테드 돈슨은 메트로폴리탄 미술관에서 훔친 판화 작품들을 소지하고 있었다는 혐의를 인정하고, 5년간의 보호관찰형을 선고받았다. 하지만 우편으로 돌아온 판화들은 어떻게 된 것일까? 누구도 그 일로 인해 체포되지는 않았다.

이 사건은 매우 유익한 교훈을 남겼다. 교육을 받고 매력을 겸비한 사람이라면 누구나 뉴욕의 가장 이름 높은 미술관에 들어가 세상에서 가장

유명한 예술가들이 만들어 낸 작품들을 훔칠 수 있다.

사건을 해결한 후에도 볼프는 미술품 수사 기간을 연장해서 뉴욕의 미술품 딜러들과 옥션 하우스, 그리고 미술관의 세계에 대한 조사를 진전시켜 나갔다. 그는 매디슨 애비뉴와 이스트 지역 50번대에 있는 뉴욕의 화랑 거리를 돌아다녔고 1번, 2번, 3번 애비뉴에 있는 골동품상들, 그리고 당시 소호에 새로 생겨난 갤러리들도 찾아다녔다. 그리고 갤러리들에게 자신을 뉴욕 경찰국 미술품 감식반에 소속된 형사라고 소개했다.

한편 같은 시기 뉴욕에서는 문화재 암시장에 대한 정보를 조사하고 다니는 사람이 있었다. 바로 보니 버넘Bonnie Burnham이었다. 보니 버넘은 플로리다 출신으로, 프랑스의 파리 소르본 대학교를 졸업하고 파리에 있는 국제박물관협회The International Council of Museums에서 일했으며, 『문화재 보호: 국가 법률 제정을 위한 안내서The Protection of Cultural Property: Handbook of National Legislation』를 출간하기도 했다. 그리고 1975년에 미술 산업에 경종을 울리는 『미술의 위기The Art Crisis』라는 책을 펴냈다. 이 책에서 버넘은 골동품 암시장, 유럽의 블록버스터급 미술품 도난 사건들, 그리고 범죄자들에게 이용당하고 있는 전 세계 미술품 딜러들과 옥션 하우스들의 네트워크와 같은 미술계의 골치 아픈 문제들을 다양한 관점에서 다루기 위해 노력했다. 여기에서 그녀는 미술 작품의 가격이 전례 없는 속도로 치솟고 있으며, 가격이 올라가면 올라갈수록 더 많은 도둑들이 미술품에 관심을 가진다는 사실을 지적했다.

"내가 『미술의 위기』를 썼을 때는 미술관과 개인 컬렉터들이 무차별적으로 도난을 당하는 사건들이 폭발적으로 늘어났어요." 2011년 봄, 그녀는 나를 만났을 때 이렇게 말했다. "미술 시장이 크게 성장함에 따라 자연스럽게 나타난 결과였죠." 『미술의 위기』를 출판한 후, 버넘은 국제 미술품 연구재단International Foundation for Art Research에 들어갔다. 그녀는 자신이 조

사한 내용들을 바탕으로, 미국에서 미술품 도난 사건 연구를 하기로 결심했다. "당시에는 정보가 별로 없었어요." 그녀가 이야기했다. "미술관 사람들로부터 도난 사건이 일어나도 보통은 경찰에 신고하지 않는다는 말을 들었어요. 부끄러운 일인데다가 컬렉터들과 기증자들과의 관계에도 악영향을 끼칠 수 있다고 판단했기 때문이죠. 법이 어떻게 집행되는지 직접 경험을 해 본 적도 없었고, 경찰에 전화를 거는 것을 마냥 껄끄럽게만 생각했어요. 미술 세계 사람들은 모두들 각기 알아서 조용히 문제를 처리하는 것을 좋아하거든요."

버넘의 감독 하에, 국제 미술품 연구재단에서는 「미술품 도난: 그 범위와 영향 그리고 규제Art Theft: Its Scope, Its Impact and Its Control」라는 제목의 보고서를 펴냈다. 그녀는 또한 미술관과 딜러들을 상대로 시행했던 설문 조사 내용을 바탕으로 도난당한 작품들의 목록을 작성하면서 연구 재단 내부에 도난 미술품 아카이브를 구축하기 시작했다. "대부분 기관들의 소장품 목록에는 없어진 작품들이 있어요. 대체로 크기가 작고 다른 작품들과 비슷비슷해서 눈에 잘 안 띄는 것들이죠." 그녀가 말했다. "당시 우리는 옥션 하우스들로부터 지원을 받았어요. 뿐만 아니라 인터폴에도 연줄이 있었고요. 우리는 뉴욕 경찰국도 방문했고, FBI도 찾아갔어요. 그렇게 해서 얻은 정보에 대해서 말하자면, 소위 '공식적'인 것은 하나도 없었어요. 그때까지만 해도 미술 시장에서는 모든 거래들이 대개 신용으로 이루어졌거든요. 그런데 문제가 생기고, 사람들이 원하든 원하지 않든 많은 일들이 변했어요. 실제로 미술계의 수많은 사람들은 이 변화를 달갑게 생각하지 않았죠. 미술품 도난의 문제가 수면 위로 떠오르자 사람들 간의 동료 의식이 무너지고, 미술 사회가 분열되기 시작했어요."

보니 버넘은 미술품 도난 문제를 조사하던 중에 로버트 볼프를 알게

되었다. "볼프는 화려한 이력을 가지고 있었어요." 그녀가 말했다. "나는 이후 아주 오랫동안 볼프를 알고 지냈어요. 우리는 종종 우리가 치렀던 전쟁 이야기를 주고받곤 했죠." 버넘과 볼프는 미술 시장이 이제 막 미술품 도난의 세계가 얼마나 크고 음험한 곳인지를 깨달아 가고 있는 단계라고 진단했다. 1985년에 버넘이 국제 미술품 연구재단을 떠나 세계 기념물 기금 World Monuments Fund 으로 자리를 옮겼을 때에는 재단이 작성한 목록에 포함된 도난 미술품의 숫자가 2만 점에 육박하고 있었다. "당시 미술 시장은 도난 사건을 숨기기에 급급했어요. 마치 그런 것이 존재하지 않는다는 듯이 말이죠." 버넘이 말했다. 그리고 그녀는 이렇게 덧붙였다. "미술 시장은 범죄에 연루되어 있었죠."

볼프는 일찍이 그에게 맡겨진 정찰 업무를 통해 미술계가 움직이는 독특한 방식을 가늠할 수 있는 기회를 얻었다. 전직 마약 수사 전문 형사에게 미술 산업이란 실로 새로운 세상이었다. 그는 발견한 내용들을 캐릭터와 특성으로 분류해서 정리하기 시작했다. 우선 여기에는 딜러들이 존재했다. 볼프는 이들을 미술계의 성직자들처럼 여겼다. 그것은 이들이 두 세계에 다리를 놓는 역할을 하기 때문이었다. 딜러들은 응접실에서는 대중을 상대했고, 밀실에서는 더 중요한 고객들을 맞이했다. 그리고 그들은 밀실에 마법의 도구들, 다시 말해 부자들이 그들을 찾아오게 만들고 컬렉터들이 엄청난 거금을 지불하도록 하는 힘을 지닌 미술 작품과 골동품들을 숨겨두고 있었다. 딜러들은 미술 작품을 언제 누구에게 보여 줄 것인지를 결정했다.

컬렉터는 작품을 소유하고자 하는 의지를 가지고 있는 인물이었고, 그 욕구가 누구보다 강했다. 그들은 자신들에게 물건을 소개해 줄 수 있는 딜러들을 필요로 했다. 그리고 이들의 지갑과 욕구가 미술 시장을 움직였다. 컬렉터는 수요를 의미했고, 딜러는 공급을 담당하고 책임졌다.

이 세계를 움직이는 또 다른 주체는 미술관이었다. 볼프는 미술관을 미술계의 성당에 비유했다. 그가 보기에 미술관은 부산스러운 미술품 거래 시장에서 한발 물러나 점잖은 태도를 유지하고 있었기 때문이다. 미술관은 더 높은 이상, 즉 공익에 봉사하는 역할을 담당했다.

그는 미술 세계의 세 가지 캐릭터들이 나머지 하나의 공격에 취약하다는 사실에 주목했다. 그 위험한 인물은 바로 이 세계의 악당인 미술 도둑이다. 그는 미술 도둑을 '인류의 신성한 재산을 훼손하는 자'라고 불렀다. 볼프는 이 악당들과 싸우는 유일한 방법이 뉴욕 경찰국 내부에 미술품 도난 전담 부서를 두고 지속적으로 운영하는 것이라고 믿었다. 이를 위해서 볼프는 형사 몇 명을 훈련시켜서 '아주 쉽게 미술 세계에 입문할 수 있도록' 도와주고자 했다. 하지만 이런 일은 일어나지 않았다.

볼프가 맡은 사건들은 절도와 강도, 그리고 위탁 거래 사기 행각들, 즉 갤러리가 작가나 후견인이 빌려 준 작품을 반환하지 않은 채 사라지거나 작품을 돌려주는 것을 거부하는 행위 등을 포괄하고 있었다. 그는 1970년대 뉴욕의 미술품 도난의 현실이 1960년대의 마약 문제와 같이 심각한 상태에 도달했다고 생각했다. "미술 관련 범죄들이 증가하고 있었어요. 지역 사회에서뿐만 아니라 전국적으로, 그리고 국제적으로 그러한 추세였지요. 예전의 마약 시장처럼 범죄자들이 갈수록 미술 시장의 이노서모에 대해서 속속들이 배워 나가고 있었어요." 볼프는 다음과 같은 이론을 내세웠다. "뉴욕에서는 은행 강도가 훔친 돈보다 미술 강도가 훔치는 돈의 규모가 더 커요."

그는 이 새로운 범죄가 포괄하는 영역이 매우 방대하다는 사실을 발견했다. 위조품들이 판을 치고, 자가 감시 체제로 돌아가는 예술 세계가 전체적으로 부정부패에 무방비로 노출되어 있다는 견해를 가지고 있었던 것이다. 한번은 잡지 『크리스천 사이언스 모니터 Christian Science Monitor』와의

인터뷰에서 다음과 같은 말을 하기도 했다. "만일 프랑스 골동품 가구가 다 진짜라면, 프랑스 혁명은 일어나지 않았을 거예요. 전 국민이 가구를 만들어 내느라 정신이 없었을 테니까요."

부서에서는 볼프가 지금은 소더비에 흡수된 뉴욕의 옥션 하우스 파크 버넷 Parke-Bernet 에서 강의를 듣는 것을 허락해 주었다. 하지만 상관이 자주 바뀌면서 부서 내 미술 형사로서 그의 입지가 위태로워졌다. 그리고 동료들 또한 갈수록 그가 하는 일에서 등을 돌렸다. 한번은 누군가가 그의 사물함에 "이것도 예술인가?"라는 손으로 쓴 메모와 함께 나체 여자 사진을 붙여 놓은 일도 있었다.

볼프가 추측하기에 도난당한 미술 작품이 회수되는 사례는 전체의 10 퍼센트도 되지 않았다. 그는 『타임 Time』지와의 인터뷰에서 미술 도둑에 대한 법의 심판이 지나치게 가볍다며 탄식했다. 그는 이것이 할리우드 영화 때문이라고 말했다. "영화는 미술 도둑들을 재미있고 로맨틱한 인물로 그려 내거든요." 볼프는 그런 할리우드의 신화가 언제나 걸림돌이 된다고 언급하면서 이렇게 말했다. "미술 도둑이 죄를 인정하고도 전혀 형벌을 받지 않는 경우도 많이 봤어요."

그가 해결했던 사건들에 대한 대중의 관심 덕분에 볼프는 상관들의 노여움을 피할 수 있었다. 그는 이러한 대중의 관심을 보호막으로 이용해서 도난 미술품의 불법매매 실태를 조사할 수 있었다. 볼프의 부서를 제외하고 영어권에서 공식적으로 미술품 도난의 문제를 조사하는 기관은 오로지 영국의 런던 경찰국뿐이었다. 볼프는 형사 한 명을 런던에 파견해 경찰국에서 그들이 무엇을 배우고 있는지 견학하도록 했다. 그가 알아낸 사실은 런던에도 비슷한 사건들이 많이 일어나고 있다는 것이었다. 1972년경 영국 경찰은 한 해 평균 75,000파운드(한화 약 1억 3천만 원)의

가치가 나가는 미술 작품들을 회수했다. 그들이 뉴욕 경찰에게 전한 충고는 도난당한 미술품들을 적극적으로 홍보하고, 더 많은 경찰관들을 훈련시키라는 것이었다.

볼프는 1983년에 은퇴한 이후, 미국 전역의 대학들을 돌아다니며 지속적으로 미술 범죄에 대한 강연을 했다. 또한 그는 버지니아에 있는 FBI의 콴티코 훈련 기지에서 강의를 하기도 했다. 하지만 뉴욕 경찰국은 그의 후임을 뽑지 않았고, 그가 했던 일들은 인수인계되지 않았다. 뉴욕은 세계 미술의 중심지라고 불리지만, 그럼에도 이 도시에서 미술품 수사를 전담하는 형사는 단 한 명도 없다. 미술 세계를 조사하는 내내 볼프의 눈에는 뉴욕이라는 도시가 마치 도난당한 미술품들이 쌓여 있는 거대한 창고처럼 보였다. 맨해튼의 펜트하우스에 거주하는 부유한 컬렉터들은 전 세계에서 약탈당한 미술 작품들과 골동품들을 이 작은 섬으로 끌어당기는 자석과 같은 역할을 한다. 볼프에게는 이 시스템에 뚫려 있는 빈틈들이 여실히 보였다. 그리고 그는 범죄자들이 예전부터 이 허점들을 악용해 오고 있다는 사실을 알고 있었다.

볼프는 또한 미술품 도난이 뉴욕에만 국한된 문제가 아니라 국제적인 범죄이기 때문에 자신의 능력으로는 해결할 수 없는 일들이 많다는 것을 알았다. 그가 매디슨 애비뉴에서 목격한 위법 행위들은 그의 관할 구역과 뉴욕 시를 넘어, 그리고 나아가 국경과 심지어는 바다를 건너 유럽과 아시아 미술 시장에까지 연계되어 있었다. 볼프는 2006년 스태튼 섬 Staten Island에 있는 자신의 집에서 심장병으로 사망했다. 당시 그의 나이 63세였다.

『아트 캅』의 저자인 로리 애덤스는 『뉴욕타임스』의 부고란에서 다음과 같은 볼프의 사망 기사를 접했다.

미술 세계의 중심지로서 뉴욕의 각종 미술관과 가정집에는 값을 매길 수 없이 귀중한 예술 작품들이 많다. 고인이 된 볼프 씨는 뉴욕을 도난 미술의 메카라고 부르기도 했다.

1971년, 볼프 씨가 뉴욕의 최초이자 유일한 미술 전담 형사가 되기 이전에는 미술 관련 범죄들에 대한 수사가 절도반이나 여타의 부서에서 이루어졌다. 1983년 그가 은퇴한 이래 지금까지도 마찬가지다.

형사로 있는 내내 볼프의 일은 지역 관료주의 행정에 부딪혀 좌초되기 일쑤였고, 부서에서는 볼프를 전혀 지원해 주지 않았다.

애덤스는 내게 이렇게 말했다. "책이 나오고 나서 그를 한 번인가 두 번 만났어요. 뉴욕의 경찰서 내에 미술을 전담하는 부서가 없다는 것은 매우 불행한 일이에요. 이 분야를 전문적으로 파고들어 수사할 수 있는 사람이 필요해요. 볼프가 바로 그런 사람이었죠. 그가 일했던 1970년대에는 아무도 미술 작품의 가격이 그렇게 오를 것이라고 예상도 하지 못했어요. 모든 것은 항상 돈과 관련되어 있죠."

애덤스가 『아트 캅』을 쓰지 않았다면, 볼프의 업적도 제대로 기록되지 않았을 것이다. 이 책 덕분에 로스앤젤레스 경찰국의 도널드 히리식 형사는 자신이 맡고 있는 사건들이 이전에도 반복적으로 이루어져 왔으며, 그와 비슷한 경험을 한 사람이 있었다는 사실을 알게 되었다. "책의 인물이 우리가 지금 하고 있는 것과 유사한 일을 했다는 점이 흥미로웠어요." 히리식이 보낸 이메일의 발송인란에는 그의 이름 대신 대문자로 '엘에이피디 아트 캅LAPD ARTCOP'이라는 글자가 적혀 있었다.

1987년 어느 오후, 빌 마틴과 도널드 히리식은 로스앤젤레스의 석유 재벌인 하워드 켁Howard Keck의 저택에서 벌어진 도난 사건을 수사하러 갔

다. 히리식은 집 부지를 둘러싼 높은 담과 최첨단 보안 시스템, 그리고 24시간 집을 지키는 무장 경비원들을 눈여겨보았다. 켁의 거실에는 벽난로 선반 위에 토머스 게인즈버러Thomas Gainsborough의 초상화가 걸려 있었다. 백만 달러(한화 약 10억 5천만 원)가 훌쩍 넘는 작품이었다.

켁의 부인인 엘리자베스Elizabeth Keck는 스웨덴 인상주의 화가인 안데르스 소른Anders Zorn의 그림이 걸려 있는 대기실에 앉아서 카드 게임을 하고 있었다. 사실 당시 이 가족은 다름 아닌 그 그림 때문에 골치가 아팠다. 어느 날 엘리자베스가 그림에 가까이 다가가서 캔버스를 손가락으로 만져 보았는데, 그림 속 여자의 몸 위로 손가락이 미끄러지듯 부드럽게 움직였다. 유화의 질감이 전혀 느껴지지 않는 그런 매끄러움, 반질반질한 사진의 감촉이었다. 액자는 그대로였고, 원본과 완벽하게 같은 크기의 사진 복제본이 그 안에 들어 있었던 것이다. "놀라운 솜씨네요." 히리식이 말했다.

그로부터 3개월 전 켁의 집사가 일을 그만두었다. 룬 도넬Rune Donell이라는 사람이었는데, 스위스 출신으로 당시 나이가 61세였다. 그는 켁의 집에서 11년간 일하다가 건강상의 이유로 은퇴하고 그 집을 떠났다. 엘리자베스는 도넬이 소른을 동경했던 것을 기억하고 있었다. 또 그는 언젠가 한번은 그녀에게 그 그림을 자기가 자주 찾는 스웨덴의 미술품 경매장에 내놓으면 아주 잘 팔릴 것이라고 말한 적도 있었다. 히리식은 인터폴에 전화를 걸었고, 인터폴에서는 스웨덴 경찰에 연락을 취했다. 스웨덴 경찰은 그의 요청에 응했고, 국제적인 협력 체제가 갖추어졌다. 스웨덴 형사들은 엘리자베스 켁이 소른의 그림이 바뀐 것을 알아채기 1년 전에 룬 도넬이 스위스 미술품 경매장에서 프랑스 화가인 자크 세바스티앙 르 클레르Jacques Sébastien Le Clerc의 〈화려한 축제Fête galante〉를 팔았다는 사실을 알아냈다.

도넬은 두 개의 인생을 살았다. 로스앤젤레스에서 그는 미천한 집사였지만, 스웨덴에서는 통 큰 도박사였다. 히리식은 켁 부부에게 전화를 걸어 그들이 르 클레르의 그림을 가지고 있는지 물었다. 그랬다. 켁이 컬렉션을 확인해 보니, 이번에는 원본과 바꿔치기한 사진 같은 것은 없었다. 르 클레르의 그림은 그냥 사라졌다.

스웨덴 경찰은 도넬이 소른의 그림을 찍은 사진을 들고 경매장을 찾았다는 사실을 알아냈다. 도넬이 그 그림을 들고 다시 스웨덴에 발을 들여놓은 날짜를 기준으로 계산을 해 보니, 엘리자베스 켁이 만져 본 사진은 그녀가 카드놀이를 하는 응접실 벽에 들키지 않고 무려 5개월 동안이나 걸려 있었다. 진품은 스웨덴의 경매장에서 52만 7천 달러(한화 약 5억 5천만 원)에 거래가 완료된 상태였다.

히리식은 당시 로스앤젤레스에 돌아와 있던 도넬을 체포하고, 50만 달러의 보석금을 청구했다. 그의 아파트도 수색했는데, 그곳에서 그림 값 송금이 이루어진 증거와 카메라, 그리고 그림을 찍은 사진의 필름과 레돈도 비치 Redondo Beach 선적지에서 발행한 영수증을 찾아냈다. 선적지의 관리인에게 연락을 해서 확인한 결과, 도넬은 그곳에 약 7.6미터짜리 캠핑카를 주차해 놓고 있었다. 히리식은 도넬의 캠핑카에서 소른의 그림을 찍은 두 장의 확대 사진을 발견했다. 켁의 집에 걸려 있는 것과 똑같은 사진이었다. 도넬은 켁 부부가 소장하고 있는 작품들 중 독일 화가인 알렉산더 쾨스터 Alexander Koester의 〈강둑의 오리들 Ducks on the Banks of a River〉을 찍은 사진도 가지고 있었다. 히리식은 엘리자베스 켁에게 원작이 벽에 걸려 있는지 확인해 달라고 부탁했다. 다행히 그 그림은 켁의 집에 그대로 있었다. 이 쾨스터의 그림이 도넬이 노리고 있던 다음 목표물이었던 것이다.

도넬에 대한 수사를 진행하면서 히리식은 한편으로는 복제본 사진이 어디에서 만들어졌는지를 조사했다. 그것은 할리우드에 위치한 로시 포

토그래피 커스텀 랩Rossi Photography Custom Lab이라는 가게에서 제조되었다. 가게 주인인 톰 로시Tom Rossi는 도넬을 기억하고 있었다. 그는 도넬이 만족할 만큼 좋은 품질의 사진이 나올 때까지 십여 차례에 걸쳐서 인화 작업을 했다. 비용과 시간과 노동력이 많이 들어가는 일이었다.

　도넬은 두 건의 중대 도난 사건을 저지른 죄목으로 기소되었다. 그는 자신이 문제의 회화 두 점을 팔았다는 사실은 인정했지만, 모두 엘리자베스 켁의 의뢰를 받고 그녀의 대리인으로 일을 처리한 것이라고 주장했다. 도넬은 엘리자베스가 남편 몰래 그림을 팔아 비자금을 만들고자 했으며, 9만 달러(한화 약 9,500만 원)의 수수료를 제외하고는 그림을 판 모든 돈을 그녀에게 전달했다고 말했다. 엘리자베스 켁은 이에 격분했고, 도넬의 주장이 "터무니없다"고 말했다. 하지만 의혹이 불거지면서 결국 도넬은 무죄를 선고받았다. 엘리자베스 켁은 도넬을 상대로 3,100만 달러(한화 약 333억 원) 규모의 소송을 걸었다. 한편 스웨덴 정부는 그림을 돌려주기를 거부했다. 그들의 말에 따르면, 스웨덴 법에서는 경매를 통해 정당하게 물건을 구매한 사람은 그것을 다시 돌려줄 의무를 지지 않는다는 것이다. 히리식은 이를 끝으로 사건에 대한 수사를 접었다. 그는 해야 할 일을 다 했고, 이제는 모두가 사라졌던 그림들의 소재를 알고 있으니 어찌 되었건 그들을 찾아 준 셈이었다.

　히리식이 처음으로 마틴과 수사를 시작했을 때, 그는 모든 것을 빠르게 익혀야만 했고 쓸 만한 정보나 자료는 턱없이 부족했다. 때문에 작품 회수율은 매우 낮았다. 또한 그들과 비슷한 일을 하는 기관이 남긴 선례 같은 것도 없었다. FBI는 미술품 도난 문제를 심각하게 다루지 않았고, 인터넷은 걸음마 단계였다. 영국의 도난 미술품 데이터베이스도 설립되기 전이었다. 그런 와중에 인터폴은 그들이 기댈 수 있는 유일한 정보원

이었지만, 그들은 그나마도 어떻게 이용해야 할지 몰랐다. "너무 느렸어요." 히리식이 말했다. 그는 미술품 도난 세계에 대해 배워 나가면서 동시에 로스앤젤레스에 존재하는 완전히 새로운 또 다른 세상에 대해서 서서히 알아 나갔다.

"이 분야에 대한 경험이 전혀 없었던 때였는데도 이것이 정말로 다른 종류의 일이라는 것은 곧바로 알 수가 있었어요." 히리식이 말했다. "이전에는 조직폭력배와 빈민가에서 일어나는 각종 범죄들을 수사했어요. 그러다가 어느 날 갑자기 미술관과 화랑에 들어가서 질문을 하고 다녔던 거예요. 로스앤젤레스의 부유층과 권력층을 상대하면서 말이죠."

로스앤젤레스의 일부 부유한 컬렉터들은 미술을 사고팔고 보관하는 일에 놀라울 정도로 무관심했다. 초기 사건들을 처리하면서 히리식은 사라진 작품에 대한 거래 기록이 남아 있지 않다는 사실을 발견했다. 형사가 사건을 수사할 때 증거가 되는 문서들은 필수적인 역할을 한다. 문서는 수사의 방향과 길을 제시해 준다. 그런데 이 세계에는 심지어 어떤 거래가 정말로 이루어졌는지를 알려 주는 서류가 전혀 남아 있지 않은 경우들도 종종 있다. "그냥 다 말로 해요. 누구는 작품을 샀다고 하고, 누구는 팔았다고 하고." 히리식이 말했다. "정말 어처구니가 없죠."

미술 범죄가 전형적인 재산범죄와 또 다른 점은 전과가 없는 사람이 범행을 저지르는 경우가 많다는 것이다. "내가 수사한 사건들 중 다수는 초범의 소행이었어요. 단 한 번도 범법 행위를 한 적이 없는 사람들이 도난 사건에 연루되어 있었어요." 히리식이 말했다.

마틴과 히리식은 또한 도난 미술품이 처리되는 시간은 여타의 다른 훔친 물건들과는 다르다는 가설을 세웠다. 예를 들어, 도난당한 텔레비전이 곧바로 발견되지 않는다면 그 물건은 영영 없어진 것이다. 하지만 그림은 달랐다. 사라진 그림은 몇 년, 아니 몇십 년 후에라도 경매장이나

갤러리에 다시 모습을 드러낼 수 있다. 그렇기 때문에 미술품 도난 사건을 해결하기 위해서는 정보의 축적이 핵심이다. 마틴과 히리식은 손으로 보고서를 작성해서 이를 파란색 서류철에 정리해 보관했다. 이후 그들은 연도별로 이 서류철들을 정리하기 시작했고, 해를 거듭할수록 그들이 분철한 보고서들이 선반에 차곡차곡 쌓여 갔다. 이 파란색 서류철들은 그들이 미래의 수사팀을 위해서 참고 자료용으로 구축한 데이터베이스이며 아카이브였다. 이렇게 기록을 해 놓지 않는다면, 이 모든 도난 사건들은 없었던 일이 될 것이다.

"미술 세계는 전반적으로 아주 비밀스러운 곳이에요." 히리식이 말했다. "많은 거래들이 악수 한 번이면 끝나요. 신용과 신뢰를 바탕으로 말이죠. 나는 사람들이 인간관계를 기반으로 백만 달러의 돈거래를 하는 것을 아주 많이 봤어요. 사람을 그냥 눈대중으로 보고 평가하고 믿는 거예요."

히리식은 바로 이 '신뢰' 때문에 큰 문제가 생긴다고 진단했다. 미술계 사람들은 종종 이 신뢰 때문에 비즈니스 관행들과 기타 안전장치들을 무시한다. 따라서 문서 기록 없이 이루어지는 거래의 액수도 크고, 이에 대한 사람들의 이상한 자부심도 높다.

"이 세계는 자부심과 명성이 지배해요." 히리식이 말했다. "로스앤젤레스의 많은 사람들은 자신이 사람 보는 눈을 가지고 있다고 생각하고, 그것에 대해서 긍지를 가지고 있어요. 지난 수년 동안 나는 많은 사람들이 이 착각 때문에 곤혹스러운 일을 겪는 것을 수도 없이 봐 왔어요." 그가 설명했다. "낯선 사람이 명함을 들고 갤러리에 들어가서 자기가 어떤 그림을 사고 싶어 하는 고객을 알고 있다고 말을 해요. 그럼 갤러리 주인은 그가 명함을 가지고 있다는 이유 하나로 모험을 감행하는 것이죠. 그 사람은 물론 사기꾼일지도 몰라요." 사기꾼은 갤러리 주인에게 크기가

작은 작품을 한 점 빌려가서 컬렉터에게 보여 주고, 그가 그 작품을 좋아하는지 확인해 보겠다고 말한다. 그리고 여러 차례 그것을 반복하면서, 아마도 매번 그림을 갤러리에 돌려줄 것이다. 이런 행동을 통해서 사기꾼은 갤러리와 관계도 맺고 친분도 쌓게 된다.

"이후 그는 전보다 훨씬 값어치가 나가는 그림을 빌리는 데 성공하고, 그것을 그대로 가지고 사라지는 거예요." 히리식이 말했다. 그는 이와 같은 수법으로 대여해 간 그림이 사라진 사건을 수십 건도 넘게 수사했던 경력이 있다. 이런 경우에 갤러리 주인들은 대개 작품 구입을 증명하는 기록이나 증거를 요구하는 형사들에게 당혹스러운 얼굴을 지어 보이거나 어깨를 으쓱한다. 이러한 상황이 사건을 담당하는 형사들을 무력하게 만든다. "범죄가 일어나면, 범인을 잡아서 체포할 수 있어요. 하지만 검찰에서는 증거를 필요로 하죠. 사건과 관련된 기록과 문서가 없다면, 기소 자체가 불가능할 수도 있어요."

일을 하면서 차차 알게 된 사실이지만, 예술 세계는 규정된 룰보다는 다른 세계에서 더 이상 통용되지 않는 보이지 않는 윤리 강령들에 의존해서 돌아가고 있다. "미술 갤러리와 딜러들은 고객들에게 꼭 필요한 정보와 절차를 요구하지 않는 경우가 많아요. 대신에 그들은 고객을 마치 왕족처럼 대우해 주려고 해요. 이상하게도 정확한 정보를 요구하지 않는 것이 이 세계의 비즈니스 관행이에요." 히리식에게는 이러한 예술 세계의 관행이 익숙했다. 그가 이전에 로스앤젤레스의 사우스 센트럴 지역에서 마약상들을 단속할 때 많이 보던 풍경이었기 때문이다.

"서류도 없이 악수로 거래를 하는 이런 형태의 비즈니스는 범죄자들이 마약과 장물 같은 물건을 사고파는 교과서적인 방법이죠." 그가 말했다. "아이러니하게도 신뢰를 기반으로 한다는 점에서 미술품 거래는 이런 악질 범죄들과 별 다를 바가 없어요."

히리식은 내게 전형적인 마약 거래 방식에 대해서 말해 주었다. "마약을 사는 사람들은 공급자가 누구인지 몰라요. 그들은 중간 상인을 통해서 물건을 구입하고, 현금으로 비용을 지불해요. 기록 같은 것은 전혀 남기지 않죠. 때문에 실제로 거래가 이루어졌는지 아닌지를 확인할 수 있는 방법이 없어요. 공식적으로 그것은 전혀 없었던 일이 되는 거예요." 히리식은 계속해서 미술 작품 거래 과정을 설명했다. "일단 그림을 팔려는 사람이 애초에 그 그림을 소유한 사람이 아닌 경우가 많아요. 그는 대개 브로커 역할을 하는 중간 상인이에요." 그의 말에 따르면, 그림을 사려고 나서는 사람들도 보통은 실제 구매자가 아니라 구매 대리인들이다. "그 그림을 누가 소유하고 있었는지, 어디서 구했는지 등 작품의 출처에 대해서 시시콜콜 묻는 것을 무례하다고 여겨요. 보통은 비밀로 묻어 두고 싶은 부끄러운 일들이 많거든요." 그가 말했다. 사람들이 그림을 팔려는 배경에는 이혼이나 재정적인 어려움 등 개인사와 관련된 경우들이 많기 때문에, 세세하게 묻지 않는 것이 사교상의 에티켓으로 생각되기도 한다. 이 부류의 사람들은 대개 개인적이고 경제적인 상황에 대해서는 되도록 남들에게 떠벌리고 싶어 하지 않기 때문이다. 거래가 완료되면 그림은 한 사람의 손에서 다른 컬렉터에게로 넘어가고, 중개인들은 자신의 수당을 챙긴다. 하지만 그 거래는 기록으로 남지 않는다.

히리식은 미술품 도난 사건 수사를 시작하기 전에는 한 번도 부유하고 유명한 사람들이 경제적인 어려움을 겪을 수 있다는 사실에 대해서 생각을 해 본 적이 없다고 했다. 그는 어느 날 오후, 할리우드 제트족을 상대로 그림을 사고파는 비벌리 힐스의 미술품 전문 전당포를 찾아갔다가 가게 안에서 어슬렁거리는 영화배우를 발견했다. 그는 우울해 보였다.

"순간 정말로 유명한 사람들 중 다수가 돈 문제를 겪는다는 사실을 깨

달았어요. 현금을 얻기 위해서 전당포에 보석이나 미술품을 맡기는 거죠. 대중의 관심을 끌지 않기 위해서 이런 일들은 아주 조용하게 이루어져요." 히리식 형사는 미술품 거래 세계에 대한 지식을 쌓아 가면서, 점점 더 다양한 형태의 미술품 도둑들을 파악해 나가기 시작했다. 이에 따라 그의 수사 범위가 확대되었다. 이제는 미술품 절도만이 문제가 아니었다. 사기와 협잡꾼, 값비싸게 구입한 위조품들도 그의 수사망에 놓여 있었다. 다양한 경험을 바탕으로 그는 다음과 같은 결론을 내렸다. 각종 미술 도둑들은 이 시장이 돌아가는 원리를 완벽하게 이용하고 있었다. "일단 그들이 시스템에 허점이 많다는 것을 알게 되면, 얼마든지 마음대로 조작할 수 있어요." 히리식이 말했다.

"처음 미술 갤러리 같은 곳을 방문하기 시작했을 때 나는 고작 '이것은 색깔이 이렇구나, 형태는 이렇구나' 하는 식으로 미술 작품을 보는 수준이었어요. 시간이 지나면서 이제는 무슨 작품을 보면 '살바도르 달리구나' 하고 알아봐요. 장족의 발전이죠."

히리식은 마틴과 3년간 팀을 이루어 수사를 하다가 1989년 다시 한 번 부서를 옮겨 경찰서장의 사무실에서 일을 하게 되었다. 당시만 해도 로스앤젤레스 경찰국의 미술품 도난 부서는 도난 미술품을 수사하는 북미 유일의 경찰 기관이었다. 로스앤젤레스에는 문제가 있었다. 그리고 『아트 캅』을 읽은 후, 히리식은 비슷한 유형의 문제들이 뉴욕에서도 발생하고 있다는 사실을 알게 되었다. 하지만 왜 이런 문제들이 생기는 것일까? 이런 일에 관해서 또 누가 관심을 가지고 있을까? 히리식과 마틴이 아는 한, 영어권 세계에서 이와 관련된 법이 집행되는 국가는 대서양 건너편의 영국뿐이었다. 영국에서는 런던 경찰국 수사팀이 세계 최초로 도난당한 미술품들을 수사하기 시작했다고들 하지만, 사실 미술품 수사는 영국의 훨씬 더 작은 기관에서 시작되었다. 그것은 영국 남쪽 해안 지역

을 관할하는 서섹스 경찰이었다. 폴의 성장 무대였던 브라이튼도 이들의
관할 구역에 포함되어 있었다.

"나는 나쁜 짓을 아주 잘할 수 있게 되었어요."
_폴

 Paul

6. 미술품 도둑의 성장

'폴 헨드리Paul Hendry', '폴 월시Paul Walsh', '터보 폴Turbo Paul' 혹은 '터보차저Turbocharger'라 불리는 그는 1964년 영국의 브라이튼에서 태어났다. 영어권 세계에서 최초로 미술과 골동품 특수 경찰팀이 만들어진 것은 그가 태어난 이듬해의 일이었다.

나는 지금까지 두 차례에 걸쳐 브라이튼을 방문했다. 기차역에서 철도를 따라 자갈이 깔린 해변으로 걸어 내려가면, 반짝이는 물 위로 뻗어 있는 커다랗고 하얀 브라이튼 부두가 보인다. 햇볕이 내리쬐는 맑은 날, 그것은 마치 어린 시절 옛날 영화에서 보았던 기억 속 풍경을 상기시킨다. 부두는 거대한 유람선의 갑판처럼 하얗다. 그 위에는 도넛과 코코아, 사탕을 파는 가판과 각종 게임들, 놀이기구들이 늘어서 있다. 멀리 바다 건너로는 두 번째 부두의 잔해가 보인다. 이 부두는 화재로 파괴되었는데 많은 주민들은 방화를 의심하고 있다. 까맣게 숯이 된 나무가 점점 더 썩

어 가고 있고, 얕은 곳에는 반쯤 가라앉은 해적선이 정박해 있다. 브라이튼의 이중적인 면모를 상징적으로 보여 주는 풍경이다. 어떤 면에서 브라이튼은 어둡고 칙칙한 런던에서 쉽게 방문할 수 있는 휴양 마을이었고, 밝고 편안했으며 약간 예스러운 분위기도 가지고 있었다. 하지만 브라이튼의 명랑함 속에는 어두운 구석이 자리 잡고 있었다. 미술 도둑 폴은 바로 그 어둠 속에서 성장했다.

폴은 어릴 적 생모에게서 버림받고 브라이튼 변두리에 사는 한 가정에 입양되었다고 한다. 그는 노동자 계층 양부모의 손에서 컸다. 부자들이 이 휴양 마을에서 여름 한철을 나는 동안, 그의 주변인들은 호텔과 레스토랑, 상점에서 일했다. 그의 가족은 1918년 제1차 세계대전에 참전하고 돌아온 영국 군인들을 위해 지어진 물스쿰Moulsecoomb 지구 공영 주택 단지의 방 세 개짜리 아파트에서 살았다. 주변에는 '영웅들을 위한 집'이라고 아파트를 홍보하는 포스터들이 붙어 있었다. 하지만 폴은 자기 주변 환경에 대해서 전혀 그렇게 생각하지 않았다.

"가난하게 태어난 사람들은 평생을 가난하게 살아요." 그가 말했다. "그 아파트는 전쟁 총알받이들을 위해서 지어진 집이었어요. 거기에서 자란 내 운명도 그렇게 결정되어 있었죠. 소비사회의 총알받이처럼 살다 가는 거예요." 어린 시절, 폴은 브라이튼의 선창가 두 곳을 돌아다니며 놀았다. 해변에서 재주넘기를 하고, 태양 아래서 도넛도 먹었다. 이를테면 이 마을의 '더 지저분한' 세계에서 성장한 그는 어릴 때부터 브라이튼이 어떤 곳인지를 꿰뚫어 볼 수 있었다.

"많은 사람들이 브라이튼에 와서 런던에서는 하지 않는 일들을 해요. 그 도시는 숨겨 둔 애인을 데려가서 불륜의 주말을 보내는 그런 곳이죠. 거기에 있으면, 일을 열심히 하고 싶다는 마음이 들지 않아요. 언제나 휴가를 와서 하릴없이 돌아다니는 사람들이 도처에 있죠." 어린 폴의 눈에

는 선창 주변을 산책하는 '영국 신사들'도 보였지만, 새벽 3시에 마을을 떠도는 매춘부들도 보였다. "밝은 빨간색 립스틱을 바르고, 미니 스커트를 입고, 다리를 비비 꼬면서 말이죠." 표면적으로 브라이튼은 엽서에 나오는 모습 그대로였다. 하지만 그 가장자리에는 다채로운 사람들이 살고 있었다.

폴은 학교를 중퇴했고, 그에게는 어떤 미래도 없었다. 그는 정규교육도 제대로 받지 못한데다가 기술도 없었고, 그렇다고 인맥이나 장래 희망도 없었다. 그렇지만 그는 주변에 흔히 보이는 부자들의 돈과 자신의 홈그라운드에 넘쳐나고 있는 관광객들의 주머니를 탐냈다.

"돈을 갖고 싶었어요. 그리고 주변에는 돈을 벌 수 있는 빠르고 편한 방법이 있었죠. 내게는 빠르게 돈을 버는 방법이 훨씬 더 매력적으로 보였어요." 그가 말했다. "내 주변에 도사리고 있던 범죄의 손길들을 이해하기 위해서는 그 마을의 역사를 알아야만 해요."

브라이튼은 런던에서 남쪽으로 70킬로미터 정도 떨어져 있고, 그곳의 해변은 매일 밤낮으로 록 음악 페스티벌이 열리는 것으로 유명하다. 2002년에는 그룹 팻보이 슬림Fatboy Slim이 이곳에서 전설적인 공연을 가졌는데, 20만 명이 넘는 사람들이 와서 춤을 추고 간 후 바닷가에는 쓰레기가 넘쳐났다고 한다.

브라이튼 해변에 사람들이 정착하기 시작한 것은 서기 1000년경이지만, 이곳이 명성을 얻기 시작한 것은 18세기의 '록 스타들' 덕분이었다. 1783년 당시 영국의 섭정 왕자였던 조지 4세George IV가 이곳에 와서 해변과 사랑에 빠졌다. 왕이 된 이후, 그는 브라이튼의 중심부에 화려한 왕궁을 건설하고, 재임기간 동안 그곳을 자신의 안식처로 삼았다. 조지 4세는 여성 편력이 심했던 것으로 유명한데, 아마 브라이튼에서도 많은 애정

행각을 가졌을 것으로 예상된다. 제국을 통치하면서 그는 종종 브라이튼 해변에 와서 휴가를 보냈는데, 그때마다 영국이 정복한 지구 반대편의 다른 세계에서 가져온 각종 금은보화를 배에 싣고 왔다.

왕과 함께 영국의 귀족들도 하나둘 브라이튼에 모여들어 여름을 보낼 별장을 지었다. 1841년에 런던과 브라이튼을 연결하는 기차가 새로 건설된 이후로는 귀족들의 이동이 더욱 편리해졌고, 덕분에 런던에 사는 사람들이 주말을 브라이튼에서 보낼 수 있게 되었다. 관광객들이 몰려들면서 화려한 저택들도 줄줄이 생겨났다. 하얀색, 크림 색, 노란색, 연분홍색, 파란색 등 알록달록 화사하게 칠해진 집들이 바다를 마주보고 마치 조가비들처럼 늘어섰다. 부자들이 오면서 양장점이나 가정부처럼 그들에게 필요한 서비스 산업들도 생겨났다. 골동품상도 그중 하나였다.

골동품 딜러들은 왕궁에서 코 닿을 거리에 있는, 미로처럼 얽힌 좁은 길에 가게를 차렸다. 후에 이 지역에는 '더 레인즈The Lanes'라는 이름이 붙었다. 브라이튼의 인구가 늘어나고 명성이 높아지면서 레인즈를 찾는 고객들의 수도 늘어났다. 그곳의 상인들은 새로 지은 집을 꾸미고 싶어 하는 귀족과 중상류층을 상대로 장사를 했다.

"오래 전에 귀족들은 바닷가에 대저택을 짓고, 골동품과 그림으로 장식을 했어요." 폴이 말했다. "그리고 그렇게 모든 것이 시작되었죠. 골동품 산업이 브라이튼에서 크게 성장했고, 세상에는 그것을 이용할 방법을 찾는 사람들이 항상 있는 법이죠."

1864년에는 바다를 마주보고 그랜드 호텔Grand Hotel이 들어섰고, 잇달아 다른 호텔들도 지어졌다. 바다로 이어지는 부두도 건설되기 시작했다. 1866년에는 첫 번째 부두인 '웨스트 피어West Pier'가 지어졌고, 1899년에는 두 번째 '팰리스 피어Palace Pier'가 완공되었다. 바다 위에 떠 있는 이 두 개의 우아한 흰색 구조물들은 사탕 가게에서 파는 그 유명한 '브라이튼 록

Brighton Rock 캔디'(빨강, 파랑, 초록색이 얽혀서 뱅글뱅글 돌아가는 모양으로 만들어진 기다란 막대 사탕으로, 맑은 날에 먹으면 맛있다!)와 함께 브라이튼의 밝고 명랑한 분위기를 나타내는 상징물이 되었다.

1800년과 1900년 사이, 브라이튼의 인구는 7천 명에서 16만 명으로 크게 증가했다. 그리고 제1차 세계대전 이후, 귀향 군인들과 그의 가족들이 바닷가의 조용하고, 깨끗하고, 밝고 아늑한 마을을 찾아 브라이튼에 정착하면서 인구가 또 다시 늘어났다. 브라이튼 정부는 비교적 여유롭지 못했던 새 정착민들을 도와주기 위해 집세가 저렴한 집을 제공했다. 그러면서 변두리 지역에 화이트호크Whitehawk와 폴이 살았던 물스쿰 지구가 생겨났다.

일부 귀향 군인 무리들을 통해 이 휴양 마을에는 각종 범죄의 기운이 싹트기 시작했다. 이들은 브라이튼의 그림자 속에서 은밀하게 움직이며, 주말에 휴가를 오는 일부 관광객들을 상대로 그들이 원하는 이른바 바캉스의 특전, 즉 마약, 여자, 도박을 제공했다. 이곳은 그야말로 작가 그레이엄 그린Graham Greene이 자신의 범죄 스릴러 소설 『브라이튼 록Brighton Rock』에서 그려 낸 지하 세계였다. "내가 발을 들여놓기 한참 전부터 이미 모든 범죄의 역사가 시작되었어요. 그것이 나를 만들어 낸 바탕이고, 내가 몸담고 있던 세상이었어요." 폴이 말했다. 관광객들을 상대로 소매치기하고 사기를 치며 먹고 사는 좀도둑들과 저소득층이 모여 사는 주택 단지, 이것이 평화로운 모습 아래 감춰진 브라이튼의 또 다른 모습이었다.

"그것은 시작에 불과했어요." 폴이 말했다. "범죄는 계속해서 자라났죠. 제2차 세계대전 때는 도둑과 외국군 무리가 브라이튼을 약탈했어요." 독일의 영국 내공습 당시 용병들과 도둑 무리들은 브라이튼을 런던으로 빠르게 이동하기 위한 출발점으로 삼았고, 주민들이 방공호에 대피

해 있는 틈을 타서 빈집을 털었다. 그들은 가구와 골동품, 식량 배급표, 그리고 그 외의 돈이 되는 것이라면 무엇이든 훔쳐 갔다. "아마 신고 있는 신발도 벗겨 갔을 인간들이에요." 폴이 말했다. "하지만 그들은 언제나 브라이튼으로 돌아왔어요. 그들에게 이 도시는 런던의 경찰과 영국의 군대를 피해서 숨을 수 있는 안전한 피난처였죠."

전쟁 동안 브라이튼으로 대피한 범죄자들 중 다수가 그들보다 이전에 정착했던 사람들과 마찬가지로 이 도시에서 안식처를 발견했다. 브라이튼의 공기와 물은 지친 도시의 영혼을 치유해 주는 것으로 아주 유명해졌다. 관광 산업은 이 도시의 생명줄이 되었다. 2000년경 브라이튼의 인구는 45만 명을 넘어섰다. 이는 지난 세기말에 비해 세 배 가까이나 증가한 수치다.

"브라이튼에는 이렇게 서로 다른 두 세계가 공존하고 있어요." 폴이 말했다. 그의 말대로 얼핏 보기에 브라이튼은 아름다운 전원도시였다. 런던의 중상류층 사람들이 맑은 공기를 마시며 알록달록한 캔디를 입에 물고, 햇살 아래 아름다운 하얀색 부두를 산책하며 여름휴가를 보낼 수 있는 곳. 항상 비가 내리는 것으로 유명한 영국의 부동산 업체들에게 이곳은 그야말로 황금의 땅이었다. 한편, 브라이튼의 이면에는 이들 부르주아 관광객들을 위한 각종 서비스 업종에서 일을 하는 가족들과 상인들, 그리고 급증하고 있는 범죄 세력들이 있었다.

"1960년대에는 한 해 수천만 명의 관광객들이 브라이튼을 찾았어요. 그중에는 미국인들도 있었는데, 이들은 특히 레인즈 지역의 골동품상을 방문하는 것을 좋아했어요." 폴이 내게 말했다. 거의 200년 동안 브라이튼의 서로 다른 두 세계, 즉 부르주아 계층과 노동자들은 서로의 곁에서 적당한 거리를 유지한 채 조용하게 공존했다. 하지만 1964년 폴이 태어났을 즈음에는 이 두 영역이 전에 없이 새로운 방식으로 충돌하고 있었다.

폴의 설명에 따르면, 일은 다음과 같이 진행되었다. 기차역에서 약간 떨어져 있는 브라이튼의 중심부에는 처칠 스퀘어Churchill Square라는 대형 쇼핑몰이 있었다. 쇼핑몰 밖에는 음식을 파는 노점상이 열 곳 조금 넘게 있었는데, 그중 하나가 코니시 패스티Cornish pasty라고 하는 반달 모양의 고기 파이를 팔고 있었다. 전형적인 시골 쇼핑몰의 모습이었다. 한때 쇼핑몰 앞에는 커다란 야외 시장이 열리곤 했다. 수백 개의 좌판이 들어서고, 지역 주민들이 돌아다니며 신선한 식재료들을 살 수 있는 그런 시장이었다. "과일과 야채를 파는 사람들이 모두 모여들던 시장이었어요. 내가 태어나기 전에는 말이죠." 폴이 말했다. "당시 상인들이 즐겨 부르던 이런 노래 구절도 있어요. '나는 딸기-딸기-딸기를 팔러 왔다네.'"

시장은 동네 사람들을 위한 공간으로 시끄럽고 지저분했다. 시장이 있기에 지역 상인들과 그들의 가족들에게도 활기차게 일을 할 수 있는 기회가 있었다. 하지만 브라이튼이 점차 성장하고 상업화되면서 시의회는 야심에 찬 개혁안을 내놓았다. 1964년, 의회는 투표를 통해 시장을 폐쇄하고, 그 자리에 거대한 미국식 쇼핑센터를 건립하기로 결정했다.

"상인들은 갑작스럽게 일자리를 잃었어요. 도시 계획을 세우는 사람들 눈에 이들은 이른바 '한물간' 존재들이었지요. 하지만 이 상인들은 조용하게 사라지지 않았어요. 그들은 수십 년 동안 브라이튼에서 행상을 해온 사람들이에요." 폴이 내게 설명했다. "전혀 예상치 못했던 일이 벌어졌어요. 하룻밤 새에 일터를 잃고 자기 발로 일어서야 했던 상인들이 상황에 적응을 하기 시작한 것이죠."

몇 주 그리고 몇 달의 시간이 흘렀고, 문을 두드리는 소리가 도시 여기저기에서 들려왔다. 상인들은 노래를 부르면서 브라이튼의 거리를 돌아다녔다. 그들은 화사하게 칠해진 집들의 문을 두드리고 다니며 과일과 야채를 직접 팔았다. 호별 방문판매 시스템이 생겨난 것이다. 브라이

튼의 주민들은 새로운 판매 시스템을 반겼다. 그들로서는 이렇게 편리한 무료 식료품 배달 서비스를 싫어할 이유가 전혀 없었다.

"그러고 나서 이후의 일들이 일어났죠. 아주 빠르게요." 폴이 말했다. 그는 이와 관련된 이야기를 여러 차례에 걸쳐서 다른 사람들로부터 전해 들었다고 했다. "과일 장수들은 그렇게 가가호호 돌아다니다가 과일보다는 자신의 가문이 백 년 넘도록 모아 놓은 잡동사니들을 팔고 싶어 하는 사람들이 있다는 사실을 알게 되었어요. 깨진 접시나 구식 냉장고, 고철, 오래된 의자 세트, 변색된 은식기류, 그리고 온갖 자질구레한 것들을 말이죠."

영리한 상인들은 고객들의 새로운 요구에 빠르게 적응했고, 과일이나 야채 장사를 한 번도 해 본 적 없던 사람들도 여기에 동참했다. 물건도 없이 돈을 벌 수 있는 방법이었다. 장사에 필요한 것은 적당한 사교 기술과 협상 능력, 그리고 '좋은 잡동사니들'을 골라내는 안목이었다. 행상들은 이 분야에 뛰어들었고, 현재 이베이의 선조이면서 보다 더 직접적인 중고 물건 거래 모델을 만들어 냈다. 집안의 가보가 현관 앞에서 즉시 거래되었고, 현장에서 현금이 오갔다. 과일과 야채 판매와 마찬가지로 많은 사람들은 새로운 방문형 물건 판매 시스템을 반겼다. 이것은 장롱과 찬장 구석을 차지하고 있는 안 쓰는 물건을 처분해서 약간의 돈을 벌 수 있는 편리한 방법이었다. 게다가 상인들이 와서 알아서 가져가 주니, 굳이 분리수거장까지 버릴 물건을 끌고 가야 하는 노고를 아낄 수 있었다. 이러한 일을 하는 상인들은 '문을 두드리는 외판원' 혹은 짧게 '노커 knocker'라고 불렸다. 이들은 무료 식료품 배달과 잡동사니 처분 서비스를 동시에 제공했다.

새로운 판매 시스템은 브라이튼의 주민들과 상인들 모두에게 이득이 되는 상황을 연출했다. 특히 주민들이 그렇게 생각했다. "하지만 사람의

일이란 게 그렇잖아요." 폴이 웃으며 말했다. "조금이라도 빈틈이 보인다 싶으면 상황을 나쁘게 이용하려 드는 것이 인간이에요. 그리고 실제로 그런 일이 일어난 것이죠."

브라이튼은 그때도 그랬고, 지금도 여전히 서섹스 경찰의 관할 구역이다. 서섹스 경찰은 호브Hove와 이스트본Eastbourne, 그리고 호샴Horsham을 포함하는 해안가의 넓은 지역을 관할하고 있으며, 브라이튼은 그들의 관할권에서 가장 큰 중심 도시다. 1965년 말, 경찰서에는 화난 브라이튼 주민들의 전화가 폭주했다. 강도가 든 집들이 브라이튼의 역사상 그 어느 때보다도 많았던 것이다. 강도들은 돈이나 보석 같은 것도 가져갔지만 골동품, 스탠드, 시계, 풍경화나 정물화 같은 것도 노렸다. 서섹스 경찰은 이에 대한 조사를 실행했다. 그 결과 주거 침입의 배경에는 비록 의도된 것은 아니었지만 '노커'들의 등장이 있었다.

노커들의 사업 아이템이 과일에서 잡동사니로 확대된 것은 수개월 사이에 일어난 일이었다. 하지만 시간이 흐르면서 변화가 생겼다. 상인들은 더 이상 문 앞에 서서 물건을 건네받지 않았다. 대신 그들은 고객의 거실로 들어가서 거래할 물건이 있는지 직접 살펴보았다. 표면적으로 이들의 방문은 고객에게 서비스를 제공하는 것이었다. 하지만 그 이면에는 무서운 일도 기다리고 있었다.

노커들은 낮에는 브라이튼 주민들의 집을 돌아다니면서 그들이 쓰지 않는 물건들을 사며 다니다가 저녁나절이 되면 레인즈나 레인즈 북부 지역으로 가서 골동품상들에게 낮 동안 모은 물건들을 팔았다. 수완도 좋고 교육도 받은 골동품상들은 그들이 가져온 쓰레기 속에서 값어치가 나가는 물건들을 골라낼 줄 알았다. 그리고 이따금씩은 정말로 귀중한 물건을 찾아내기도 했다. "그러다 문제가 생겼어요." 폴이 이야기를 계속

했다. "지하 세력들에게 그 정보가 흘러들어간 것이죠. 노커들로부터 거리의 범죄자들에게로 말이죠." 도둑들은 방문판매에서 새로운 '가능성'을 발견했다. 이제 그들은 행상으로 위장을 하고, 부유층 집들을 돌아다니며, 나중에 와서 가져갈 만한 물건이 무엇이 있는지 미리 살펴볼 수 있었다. 브라이튼의 주민들에게 이는 전염병과 같이 무서운 범죄였지만, 폴에게는 하늘이 준 기회나 다름없었다.

1960년대에 미술품 절도는 아주 기이한 범죄의 한 형태로 취급을 받았으며, 관련 사건들은 경찰서에서 국제적인 미스터리들을 모아 놓은 파일에 묶여 형사들의 관심 밖으로 분류되었다. 석세스 경찰은 브라이튼에서 일어난 도난 사건들을 그냥 성가신 일들로 치부했으며, 쉽게 진압할 수 있다고 생각했다. 하지만 다섯 명의 경찰들로 구성된 서섹스의 도난 미술품 전문팀은 계속되는 절도를 막을 수 있는 방법도 몰랐고, 이를 위해 필요한 정보와 예산도 없었다. 절도는 전혀 줄어들지 않았다. 1979년, 폴이 브라이튼 슬럼가의 노커들을 위한 조합에 가입했을 때 상황은 계속 악화되고 있었다. 처음 며칠 동안 폴은 한 가정에서 지내며 교육을 받았다. 아빠와 두 아들로 구성된 가족이었는데, 그에게 장사 수완을 전수해 주었다. 이후 폴은 직접적인 거리 행상 활동에 투입되었다.

"일단 모르는 사람의 집에 가서 노크를 하고, 집주인의 허락을 받아 안으로 들어가서 그들에게 물건을 사는 거예요. 그리고 그 물건들을 골동품상에 가져가서 내가 산 가격보다 높게 붙여서 파는 거죠. 그러면 이익이 남아요. 간단해요. 그렇게 누군가의 쓰레기가 다른 사람에게는 보물이 되는 거죠." 폴이 말했다. "작은 사업인 셈이에요."

폴은 노커로 활동하는 데 필요한 탁월한 기술을 가지고 있었다. 그는 낯선 사람들 집을 방문할 때 자연스럽게 행동했다. 전혀 긴장하지 않았

고, 재미있었으며 말도 많고, 유머 감각이 있어서 사람들을 즐겁고 편안하게 만들 줄 알았다. 그는 나이 많고 외로운 사람들을 만나 이야기하는 것을 좋아하는 영리한 아이였다. 잘 모르는 사람들에게 다가가서 그들에게 귀중한 물건들을 싼 값에 팔라고 설득하는 데 전혀 양심의 가책을 느끼지 않았다. 그리고 일을 계속할수록 수완도 더 좋아졌다. "엄밀히 말해 불법은 아니었지만, 그래도 좋은 일은 아니었어요."

폴이 처음으로 그 일을 통해 꽤 괜찮은 수입을 얻은 것은 거리의 다른 소년과 함께 일을 한 지 이틀째 되는 날이었다. "그날 우리는 어떤 집을 방문해서 20파운드에 금 목걸이를 몇 개 샀어요. 이후 레인즈의 한 딜러에게 갔는데, 그가 이 목걸이를 200파운드에 사 줬죠." 그들은 거기서 목걸이를 구입한 금액인 20파운드를 빼고, 나머지를 둘로 나눠 90파운드씩 벌었다. "참고로 말하자면, 당시에는 그것이 꽤 큰돈이었답니다." 폴이 말했다. "무슨 만화에서나 보던 일이었어요. 갑자기 초록색 지폐들을 손에 쥐고 있자니 두 눈을 믿을 수가 없었죠."

폴에게 그 돈은 마치 최음제 같은 역할을 했다. "나는 완전히 매료되어 버렸어요." 그가 말했다. "그리고 물 만난 오리마냥 그 일에 빠르고 쉽게 적응했어요." 그것은 중독성이 강한 일이었고, 폴 안에 잠자고 있던 자본가의 기질을 일깨워 주었다. 노커로 일을 시작한 첫 해에 그는 불행한 십대 청소년에서 야심만만하고 혈기왕성한 청년으로 변신한 자신을 발견할 수 있었다. 그는 매일같이 브라이튼의 거리 구석구석을 샅샅이 뒤져서 문을 열어 줄 집을 찾아다녔다. 꼭 게임 프로그램에 출연한 것 같았다. 문 뒤에는 상금이 기다리고 있었다.

"그 일에서 가장 힘든 부분은 바로 현관문을 넘어서는 거지요." 그가 말했다. "일단 현관문 안에만 들어서면, 절반은 이미 성공한 거예요." 이를 위해 폴은 수단과 방법을 가리지 않았다. 비겁한 속임수들도 많이 썼다. 폴

은 당시 노커와 '희생양' 사이에 오갔던 다음과 같은 대화를 들려주었다.

노커: 안녕하세요. 혹시 제가 어제 보낸 골동품 구입에 대한 전단지를 받으셨는지 궁금합니다.

희생양(순진하고 나이가 지긋한 부인): 네, 그거 받았어요. 그런데 우리 집에는 팔 만한 물건이 없을 것 같은데요.

노커 (열린 문을 통해서 집 안을 들여다보며): 실은 저기 한 블록 아래에 사는 XX 부인과도 이야기를 해 봤는데요. 이 집에 좋은 물건이 많을 거라고 말씀하시더라고요. 예를 들어서, 부인 뒤쪽에 있는 예쁜 꽃병 좀 보세요. 저게 200파운드는 나가는 물건인데, 혹시 알고 계셨어요?

희생양: 정말요? 전혀 몰랐어요.

그러면 노커는 자연스럽게 집 안으로 들어가서 전혀 가치가 없는 꽃병에 대해서 칭찬을 늘어놓으며 한편으로는 2천 파운드(한화 약 360만 원)짜리 서랍장과 거실에 걸린 석 점의 풍경화, 금 촛대들과 같이 값나가는 물건들을 눈여겨보면서 마음속으로 아이템 목록을 작성한다. 그리고 잔꾀를 있는 대로 부려서 2층까지 둘러보면서 그곳에 있는 보석도 감상할수 있는 행운을 노린다.

노커: 이 꽃병은 형용할 수 없이 멋지네요. 그런데 부인, 혹시 저희가 오래된 비즈 목걸이에 정말로 후한 값을 드린다는 것을 알고 계셨나

요? 비즈 목걸이 같은 것 갖고 계세요?

희생양: 어머, 마침 오래된 비즈 목걸이를 몇 개 가지고 있는데 참 잘 됐네요. 근데 팔릴 만한 물건인지는 잘 모르겠어요. 2층에 있어요.

노커: 그래요? 위층에 있다고요? 올라가서 한번 봅시다!

운이 좋으면 노커는 부인을 따라 2층에 올라가서 다른 보석들과 함께 은상자에 보관되어 있는 목걸이를 살펴본다. 그리고 경우에 따라 좀 더 값나가는 보석을 팔라고 흥정을 시도해 볼 수도 있다. 집 안을 둘러본 노커는 물건을 조금 사서 그곳을 떠난다. 그리고 부인의 얼굴과 주소, 거리, 그리고 집 안의 물품들을 기억해 둔다.

"애초부터 나는 똑똑하고 어리다는 장점을 가지고 있었어요." 폴이 내게 말했다. "내가 한 손 가득 현금을 쥐고 문을 두드리면, 사람들은 보통 자신들이 순진한 어린아이를 이용하고 있다는 생각을 했어요. 그들은 젖살이 남아 있는 내 얼굴을 보면서 안심을 하고, 오히려 자신들이 이득을 본다는 착각을 했죠. 실제로 이용을 당하는 것은 그들이었는데도 말이죠. 나는 그 사람들의 집 안에 있는 것들 중 절반은 사들였고, 그들은 심지어 내가 자기 물건들을 가져가는 것도 몰랐을 거예요. 모든 것이 정말로 말도 안 되는 일이었어요. 그런데, 현실을 직시하면 사는 것이 원래 그래요. 인생이란 터무니없는 일들의 연속이죠. 결국에 사는 것은 자기가 얼마나 그것을 잘 이용하느냐에 달려 있어요."

폴에게 매일 오후 벌어지는 일들은 새로운 모험이었다. "예측이 불가능하다는 것이 그 게임의 묘미였어요. 다음 날 무엇을 발견하게 될지 전

혀 알 수가 없는 일이니까요. 무엇이 나올지 정말 몰라요. 운이 좋으면 내일이라도 미켈란젤로의 손가락을 만나게 될 수도 있고요."

이윽고 폴은 그가 하루 동안 일을 하면 돈이 될 만한 두 종류의 상품을 손에 넣을 수 있다는 것을 깨닫게 되었다. 일단 브라이튼의 가정집들을 돌아다니며 사 온 잡동사니들은 레인즈나 레인즈 북부 지역에 있는 딜러들에게 가져가 처분할 수 있었다. 그리고 추가적으로 그는 노커 활동을 통해 방문한 집에 대한 정보들을 얻었다. "어떤 남자와 친하게 지냈는데, 초창기에는 그가 내게 술이나 저녁 같은 것을 사 주면서 그날 집들을 돌아다니면서 무엇을 봤는지 이것저것 질문을 많이 했어요." 폴이 내게 말했다. "얼마 지나지 않아서 내가 준 정보를 그가 어디에 쓰고 있는지 알게 되었죠."

노커들은 슬럼가의 범죄자들에게 많은 정보들을 제공해 주었다. 그들을 통해서 들은 정보들로 범죄자들은 어느 집에 무엇이 있는지를 파악하고 이른바 '쇼핑 리스트'를 작성했다. "노커의 주된 역할은 정찰이었다는 것을 알게 된 거죠. 그들은 후일에 유용하게 쓰일 정보를 수집하는 사람들이었어요. 그것을 알고 나서 문득 그런 생각이 들었어요. 내가 도둑을 고용해서 쓰면 되는데, 왜 그 정보들을 남에게 줄 필요가 있을까라고 말이죠." 그가 말했다. "나는 노커의 일을 하면서 정보를 가진 사람이 세상을 지배한다는 것을 배웠어요." 그렇게 그는 낮에 은식기를 사들인 집에서 밤에는 보석이나 고가의 골동품, 그리고 그림을 훔쳤다.

"머리가 좋은 노커는 빠르게 이른바 '신분 상승'을 할 수 있었어요. 이 세계에서는 언제나 많이 돌아다니는 사람들이 빨리 성공하죠." 폴이 말했다. "내가 할 수 있는 일을 굳이 남이 해 주기를 바라면서 기다릴 이유가 없었어요."

이렇게 '할 수 있다'는 의욕적인 태도는 폴의 경력에 큰 도움이 되었다.

1980년, 플리머스에서 처음으로 도둑질을 시도했다가 실패한 경험을 바탕으로 그는 자신이 몸을 쓰는 일을 잘 못한다는 것을 깨달았다. 대신 폴이 잘하는 것은 임무를 분배하고, 지시를 내리고, 사람들 사이를 연결하고, 협상을 하는 것 등 모두 머리를 쓰는 일들이었다. 다시 말해, 그는 경영에 소질이 있었다. 이렇게 사람들 사이를 연결시키는 일을 시작하게 되면서 그는 '노커'에서 '중개인'으로 첫 번째 '신분 상승'을 했다. 당시 폴은 아직 십대 소년이었다. 하지만 그는 이미 브라이튼 거리를 뒤지고 다니며 수집한 정보들을 보다 더 효율적인 사업을 위해 활용할 줄 아는 사업가였다.

그는 더 이상 단순한 노커도 아니었고, 그렇다고 단순한 도둑도 아니었다. 그는 범죄를 조직하고, 도난 미술품을 거래했다. 밑으로는 폭력배들을 고용했고, 위로는 딜러들, 그리고 합법적인 미술 시장의 네트워크에 연결되어 있었다. 그는 전 세계 미술 시장의 호황을 둘러싼 거대한 시스템을 지탱하는 하나의 다리 같은 존재였다. 브라이튼의 노커들은 그 시스템에 물건을 대 주는 공급책 역할을 맡았고, 폴은 어떻게 해야 더 많은 물자를 공급할 수 있을지를 연구했다. "도둑들은 내가 더 많은 물건들을 구할 수 있도록 도와주었어요. 그래서 그들과 손을 잡았죠."

폴은 성공을 원했다. 그는 더 높은 자리를 탐냈고, 더 많은 이익을 원했다. 그래서 그는 당시 최고경영자처럼 전략적으로 조직을 경영했다. 그는 외주를 주고 더 높은 가치의 물자를 공급해 줄 값싼 노동력을 구하면서 한편으로는 더 많은 구매자들을 찾아다녔다. 다른 십대 청소년들이 밤새 술을 마실 때, 그는 집에서 미술품 경매 회사에서 발행한 카탈로그를 들여다보고 미술과 골동품의 역사에 대한 책을 읽었다. "내가 취급하고 있는 물건에 대해서 배우기 위해 공부를 했어요." 그가 말했다.

몇 번의 대화를 나눈 끝에 나는 폴에게 미술품 도난 세계의 시스템을 분석해 달라고 요청했다. 그는 한 번도 이 세계에 대해서 기업 구조를 분석하듯 생각해 본 적이 없다고 하면서 이내 다음과 같은 카테고리를 열거했다. "희생양, 노커, 도둑, 조직책, 취급인, 딜러, 옥션 하우스, 최종 소비자." 그리고 이렇게 설명했다. "희생양에서부터 모든 일이 시작돼요. 희생양이 원료를 공급하죠. 미술품과 골동품들이 그들 집에서 나오니까요." 그가 말했다. "희생양은 이 시스템에서 피해를 당하는 사람들이에요."

절도의 목적은 귀중품을 빼앗는 것이고, 모든 집에는 귀중품이 있었다. 폴은 그것을 깨달았다. "이 게임을 거듭할수록 훔치는 물건들을 더 쉽게 구별할 수 있게 돼요. 그리고 더 많이 배울수록 어떤 집에 어떤 귀중품이 있는지를 더 빨리 파악하게 되죠." 결국 어떤 집에 가장 고가의 물건들이 잠자고 있는지를 알아내는 것이 관건이었다.

도둑질은 아주 이상적인 사업 모델이었다. 공급되는 물자가 마를 날이 없었다. "미술품과 골동품에는 언제나 특별한 '목적'이라는 것이 있어요. 우리가 '쓸모'라고 하는 것이죠." 폴이 말했다. "할아버지의 십만 달러짜리 시계는 실제로 시간을 알려 줘요. 골동품 화병에는 꽃을 꽂을 수 있고요. 그림에도 당연히 목적이 있지요. 대대로 전해 내려오는 그림은 한 가족의 역사를 말해 주기도 하고, 가족의 일부이기도 해요. 유리 장식장에 놓여 있는 예쁜 소품들도 다 쓸모가 있어요. 그들은 한 사람의 인생의 질을 높여 주고, 그 사람이 바라보는 세상을 아름답게 만들어 주죠."

폴의 목적은 모든 집에서 가족이 아끼고 사랑하는 보물을 빼앗아 오는 것이었다. 그는 자신이 훔치고 취급하는 대부분의 미술품들을 가치 있게 평가하고 감상하기 좋아했지만 개인적으로 탐을 내지는 않았다. 그에게는 그 모든 것이 그저 상품이었다. "마약상들과 똑같아요. 소비자가 되면

끝이에요. 손에 들어온 것을 다 가지고 나가서 미술상에게 넘겨야 해요."

폴은 귀족의 대저택들은 넘보지 않았다. 너무 위험이 따르기 때문이었다. "귀족의 집을 노리는 것은 시간 낭비였어요. 경비도 삼엄하고 비밀스러운 데가 많아서 아무도 들여보내 주지 않았거든요. 똑똑한 사람들이었죠." 한편 폴은 브라이튼 사회에서 대저택에 사는 부자들과 정반대 계층인 공공 지원 주택에 사는 하층민들 또한 건드리지 않았다. "그들의 집에는 좋은 물건도, 값나가는 물건도 없었어요. 굳이 시간을 투자할 가치가 없었죠."

폴에게 최고의 타깃은 귀족 바로 아래 계층인 중상류층의 가정집이었다. 그는 그 이유에 대해 다음과 같이 설명했다. "그들 중에는 3대를 거슬러 올라가면 최상류층이었던 사람들이 있어요. 옛날에는 으리으리한 저택에서 살다가 세월이 흐르면서 경제적 사정이 안 좋아진 집안들이 있거든요. 이들은 비록 호사스럽지 않은 집에서 화려하지 않은 생활을 할지 모르지만, 집 안에는 과거 부유했던 삶의 흔적들이 남아 있을 수 있어요. 나는 바로 그런 것들을 노렸죠."

폴이 직접 연구 조사한 통계에 따르면, 당시 영국에 살던 사람들 여덟 명 중 하나는 독거노인이었다. "분명히 말하자면, 내가 양심이 있어서 노인들을 공략했던 것은 아니에요." 그가 말했다. "슬픈 이야기지만, 미술품과 골동품을 가지고 있는 사람들이 공교롭게도 연로하신 분들이었어요. 만약 젊은 사람들이 좋은 물건들을 가지고 있었다면 당연히 그 사람들을 노렸겠죠."

하지만 희생양의 나이가 많으면 많을수록 도둑질이 더욱 용이했던 것은 사실이다. 노인들은 행동이 느렸고, 운이 좋을 때는 노망기도 있었다. 관절염이 심한 경우도 있었고, 대부분 말이 많았다. 이따금씩은 완전히

횡설수설하는 사람들도 있었다. 또한 다수의 노인들은 청력과 시력이 약했다. 그리고 대부분 일찍 잠자리에 들었다. 그들은 미술품을 소지하고 있었지만, 그 작품들에 대해서 혹은 그것들의 가치에 대해서 알고 있는 경우는 아주 드물었다. 폴이 노크를 하고 집주인보다 작품에 대해 더 잘 알고 있다면 게임은 끝이었다. "어린아이한테 사탕을 빼앗는 것보다 더 쉬웠다"고 그는 말했다.

폴은 또한 전혀 예상 밖의 출처에서 부지런히 정보를 수집하고 다녔다. 그는 선거인 명부를 찾으려고 도서관들을 방문했다. "명단에 있는 이름들을 연구했어요. 그러면 발품 파는 일을 많이 줄일 수 있죠. 나이 든 사람들이 누구인지 이름만 봐도 알 수 있거든요. 예를 들어, 로베르타Roberta, 버넌Vernon, 제럴딘Geraldine, 그웬돌린Gwendolyn, 플로렌스Florence, 스탠리Stanley, 위니프리드Winifred 같은 이름들이죠." 덤으로 선거 명부에는 이름 옆에 주소도 써 있었다.

"그러고 나서 이후 며칠간은 이리저리 문을 두드리고 돌아다녔어요. '좋아, 여섯 번째 문이군. 저 문을 기억해야지.' 이렇게 말이죠." 폴이 추정하기로는 그가 처음 이 일을 시작했을 때 브라이튼에는 2천 명의 노커들과 도둑들이 활동하고 있었다. 하지만 이들은 끊임없이 시골 마을들을 옮겨 다녔다.

폴은 후에 도둑질할 목표물을 선정하기 위해서 노커 일을 하고 다니는 동안 희생자들의 습관을 잘 관찰했다. 그 결과, 그는 자신이 방문했던 많은 사람들이 오후에 주로 스누커(*당구 게임의 일종) 텔레비전 프로그램을 즐겨 본다는 사실을 알게 되었다. 그는 스누커를 시청하기 시작했다. "스누커를 알면 낯선 여자분 집에 들어가서 그녀와 족히 30분 동안을 그 게임에 대해서 이야기할 수 있거든요." 그가 말했다.

폴의 앞날은 밝았다. 도둑질할 대상은 부족할 일이 없었고, 그는 그 일

에 소질이 있었다. 자신이 주선한 도둑질로 많은 이윤을 남겼다. 이따금
씩 그는 몇 달에 걸쳐 같은 집을 반복적으로 공략하기도 했다. 여타의 경
우들과 마찬가지로 처음에는 노커로 방문을 하고, 다음에는 도둑들을 시
켜서 나머지 물건을 가져오게 했는데 그 과정을 여러 차례 반복했다. "물
건이 많은 집을 발견하면, 그곳에 아무것도 안 남을 때까지 계속 찾아가
는 거예요. 한 여섯 번쯤 노크를 해서 찾아간 후 턴 집도 있어요. 사적인
감정은 전혀 없었어요. 내가 훔친 어떤 물건이 누군가에게는 개인적으로
중요한 의미를 가지는 것이었을지도 모르겠지만, 내게는 그냥 만 달러짜
리 돈이 될 만한 상품이었죠. 부끄러운 일이지만, 그 당시 내 태도가 그
랬어요."

　어느 날, 한 시간가량 폴과 대화를 마치고(폴은 그의 주거 침입 경험에
대해서 이야기해 주었다) 전화를 끊은 지 몇 분 후, 폴이 다시 전화를 걸어
왔다. 그는 대뜸 이렇게 말했다. "이봐요, 이 말을 꼭 해야겠어요. 오늘
내가 예전에 저질렀던 아주 나쁜 일들에 대해서 말을 좀 했는데, 이것을
좀 알아 줬으면 해요. 나는 태어나면서부터 힘들게 살았고, 의지할 곳이
라고는 한군데도 없었어요. 할 수 있는 일이 별로 없었죠." 말을 마친 후,
그는 잠시 가만히 있더니 "당신 혹시 구원을 믿나요?"라고 내게 물었다.

　아마도 잘 알지도 못하는 나와 한 시간 동안이나 자기가 희생양으로
삼았던 사람들에 대해서 이야기를 했던 것이 꺼림칙했던 것일까? 나는
그의 느닷없는 자기 반성적인 태도가 행여 나를 놀리려고 꾸며대는 것은
아닐까 잠시 생각해 보았다. 하지만 아무리 봐도 그는 진심인 것 같았다.

　도둑질을 해 줄 사람을 찾는 것은 어려운 일이 아니었다. "내가 살던
동네의 술집에 가면 도둑들을 만날 수 있었어요. 누가 이런 일을 하는지
그냥 보면 알 수 있었죠. 그들은 비교적 단순한 사람들이었고, 요구사항

도 까다롭지 않았어요. 그리고 도둑질을 입에 풀칠하기 위한 직업 같은 것으로 생각했어요. 생활을 유지하기 위해 남의 것을 훔치는 사람들이었으니까요." 폴이 말했다.

"전문 도둑은 남의 집에 침입해서 물건을 훔치고, 그것을 나중에 현금으로 맞바꾸는 사람들이에요. 먹고 살기 위해서 매주 이런 일을 하죠. 만일 당신이 그들을 술집에서 마주친다면, 당신 눈에는 그냥 평범한 사람들처럼 보일 거예요. 그 사람들은 평상시에는 그냥 평범하게 살다가 주말이 되면 집세를 내기 위해서 고가품을 훔쳐요." 폴이 설명했다. "그들은 자신들이 훔치는 물건이 무엇인지 상관하지 않았어요. 스테레오일 수도 있고, 보석이나 소파일 수도 있죠. 그것이 무엇이든 그들은 정말로 개의치 않았어요. 나와 함께 일했던 도둑들 대부분은 습관적으로 마약을 했는데, 도둑질을 단순히 마약을 꾸준히 살 수 있는 수단으로 여길 뿐이었어요. 그냥 자기가 원하는 생활을 유지할 수 있을 만큼의 돈만 벌 수 있다면, 훔쳐야 하는 것이 미술품이든 골동품이든 전혀 문제가 되지 않았어요."

'좋은' 도둑에게는 몇 가지 기본적인 능력만 있으면 되는데, 이는 폴이 가진 매력과 수완, 그리고 말로 사기를 치는 능력과는 사뭇 달랐다. 폴은 1980년 플리머스에서 그의 첫 도둑질에 실패한 날 밤, 그것을 깨달았다. 그는 남의 집에 침입할 만한 용기는 가지고 있었지만 행동이 굼뜨고 몸이 민첩하지 않았다.

"보통 절도는 20분만에 이루어져요." 폴이 말했다. "그 20분 내에 도둑은 각종 스트레스와 불안감을 극복하면서 동시에 많은 일을 처리해야만 해요. 그것은 굉장한 긴장을 요하는 직업이죠. 그들이 하는 일, 즉 비어 있는지 아닌지 모르는 집을 몰래 따고 들어가기 위해서는 용기가 필수적이에요. 그리고 특정 약의 도움을 받으면 인간의 용기는 한층 강화되기

도 해요. 내가 고용했던 도둑들 중 일부는 그 일에 필요한 용기를 억지로라도 얻기 위해서 헤로인이나 코카인을 하곤 했어요." 그는 이렇게 말했다. "나는 그들이 헤로인을 하는 것은 상관하지 않았어요. 하지만 코카인이면 이야기가 달라요. 나는 코카인을 하는 도둑은 좋아하지 않았어요. 그들은 완전히 미쳐 버릴 수 있거든요."

절도범에게 허용된 시간은 매우 짧기 때문에 그는 침착함을 유지할 수 있는 능력을 가져야만 한다. "시간이 별로 없기 때문에 빈틈없이 움직여야 하고, 집중을 잘 해야 해요." 집중력은 필수적이었다. 아드레날린이 분비되고 온몸의 감각에 긴장과 흥분감이 감도는 가운데 어둠 속에서 움직이다 보면, 자기가 왜 그곳에 왔는지 잊어버리기 쉽다.

"항상 가져갈 물건에서 눈을 떼면 안 돼요." 그것이 폴이 차린 개인 기업의 신조였다. "훔쳐 오는 물건이 바로 이 일의 핵심이에요. 만일 그것을 가지고 나오지 못한다면 용기가 얼마나 있든, 얼마나 침착하든 전혀 중요한 문제가 아니죠. 모두 시간 낭비만 한 거예요." 도자기 미니어처, 로열 덜튼Royal Doulton(*영국 도자기 브랜드)의 접시와 컵, 금과 은, 시계 등 수많은 물건들이 그들의 사냥감이 될 수 있었다. 서랍장과 괘종시계, 스탠드처럼 좀 더 크기가 큰 가구들은 더 비싸게 팔 수 있었다. 그리고 빠질 수 없는 것이 바로 그림이었다.

폴에게 새로운 도전 과제는 고용한 도둑들이 그가 원하는 물건들을 반드시 가지고 나올 수 있도록 하는 것이었다. 때문에 그들과의 의사소통이 관건이었다. "도둑들에게 어느 집에 들어가서 19세기 정물화를 가져오라고 할 수는 없는 노릇이었어요. 못 알아들을 테니까요." 그가 말했다. 그래서 그는 도둑들에게 자신의 쇼핑 리스트에 있는 아이템을 주문할 수 있는 간단한 방법을 고안했다. "예를 들자면, 이렇게 설명하는 거

죠. '자, 잘 들어보세요. 집에 들어가면 거실 탁자 위에 시계가 있고, 벽에는 그림이 두 개 걸려 있어요. 사람이 그려진 것 하나, 사과와 귤이 그려진 것 하나요. 시계, 그리고 사과와 귤이 그려진 그림을 가져오세요.'"

도둑들은 할리우드 영화에서 봤던 모습과는 완전히 달랐다. 그들은 멋지고 부유한 사람들도 아니었고, 똑똑하지도 교활하지도 않았다. 그리고 탁월한 수완이나 계략을 가지고 있는 사람들도 아니었다. "그냥 아무 생각이 없는 사내들이었죠. 그들은 누가 무엇을 그렸는지 신경도 안 썼고, 인상주의와 추상표현주의의 차이점이 무엇인지 관심도 없었어요. 피카소가 누구인지도 몰랐어요. 미술사에 대해서 완전히 무지했죠. 내 말을 믿어도 좋아요. 브라이튼의 도둑들은 옥션 하우스의 복도에 발을 들인 적도 없는 사람들이었어요. 이것은 〈토마스 크라운 어페어〉 같은 영화 속 이야기가 아니에요. 현실은 영화와는 완전히 다르죠." 폴이 말했다. "완전히 밑바닥 인생이에요."

폴이 이야기하기를, 미술품을 훔치는 일은 빠르고 지저분하게 이루어진다. 도둑은 누군가의 가정집에 몰래 들어간 후, 어둠 속에서 살금살금 기어 다니며 물건의 위치를 파악한 뒤에 그것을 들고 아주 조용히 그 집을 빠져나와 차가운 밤바람을 맞는다. 심장이 펌프질하듯 세차게 두근거린다. 그는 다시 차를 타고 자신이 다녀간 사실을 아무도 눈치 채지 못하게 조용히 그곳을 떠나야 한다.

전문 도둑들을 고용한 이후, 폴은 더 많은 이익을 얻을 수 있었다. "밤일을 해 줄 사람들을 고용했어요. 그들이 집을 털어 물건을 가지고 나오는 사이에 나는 길거리에 세운 승합차에 앉아서 기다리는 역할을 했죠. 그 일을 해 주는 대가로 그들에게 천 파운드를 지불했다면, 그들이 가져다준 물건을 팔아서 3천 파운드는 벌 수 있었어요."

폴은 도둑들과 뒤풀이 자리 같은 것은 가지지 않았다. 그들을 사업 파

트너로 대우했으며 서로 간에 적당한 거리를 유지했다. "일을 마친 후, 그 사람들과 술집에 가서 함께 술 한잔을 하지는 않았어요. 훌륭한 주선 자는 도둑들과 개인적인 관계를 가지지 않아요. 일이 끝나면 각자 갈 길 을 가는 거죠." 그가 말했다.

폴은 그가 고용했던 다양한 재능을 가진 도둑들에 대해서도 이야기해 주었다. "같이 일했던 사람들 중 몇 명은 정말로 대단했어요. 전문가들 중 일부는 홈통에 매달려 다닐 수도 있었어요. 꼭 파리 인간 같았죠. 어 떤 도둑들은 진짜로 움직임이 민첩하고 재능이 탁월했어요. 그들은 부 부가 자는 방에 숨어 들어가서 남편 손목에 있는 시계도 풀어 왔어요. 당 시에는 그런 사람들을 담쟁이덩굴을 의미하는 '크리퍼'라고 불렀죠. 오래된 시골 저택의 유리창에서 토치로 납을 녹여 창문만 쏙 빼낼 수 있 는 사람들도 있었어요. 하지만 이런 각종 놀라운 수단과 방법보다는 아 무도 다치지 않고, 안전하게 찍어 둔 물건을 건네받는 것이 더 중요했어 요. 내 사업 방식은 성공적이었고, 이를 통해 많은 돈을 벌 수 있었죠."

폴은 도둑들을 좋아했다. 그 이유는 그들이 자신을 다른 무엇인가로 치장하는 법이 없었기 때문이다. "도둑들은 똑똑한 사람들은 아닐지도 모르지만 내가 필요한 일을 해냈어요. 그것이 가장 중요한 거죠. 그들은 항상 보이는 모습 그대로이고 가식이 없어요. 미술 세계에서 그런 사람 들을 보는 것은 꽤나 신선했어요."

도둑질을 기획하고 주선하는 역할을 담당하는 사람으로서 폴은 물자 공급책 이외에도 '수요'의 측면을 신경 써야 했다. 브라이튼의 레인즈와 레인즈 북부 지역에 있는 골동품상들이 없었더라면 폴의 사업은 빨리 시 들어 버렸을 것이다. "그들에게 약탈품을 가져가서 처리해야 했어요." 폴이 말했다. 미술 작품과 골동품을 훔치는 것은 게임 전체에서 쉬운 부

분을 차지했다. 하지만 그 물건들을 팔기 위해서는 네트워크가 필요했다. 그리고 폴은 자기 주변에 존재했던 이들 네트워크와 함께 성장한 경우였다.

다른 노커들이 딜러들에게 잡동사니를 내놓으며 푼돈을 챙기는 사이, 폴은 점점 더 고부가가치의 물품들에 관심을 돌리게 되었다. 그리고 나중에야 알게 된 사실이지만, 같은 시기 브라이튼 골동품상들도 폴과 같은 관심사를 가지고 있었다. "갤러리 주인이나 딜러에게 가서 어떤 작품을 얼마에 주고 샀는지 한번 물어보세요. 절대 가르쳐 주지 않을 걸요. 요령이 있고, 그들이 지불한 가격을 알아낼 수 있는 능력이 있는 사람은 그들에게 진짜 질문을 할 수 있어요. 즉 그들이 그 작품으로 얼마를 벌고 싶은지를 말이죠."

폴은 어릴 때 지붕에 가구를 실은 자동차와 승합차들이 레인즈 북부에 있는 골동품 딜러들에게 자신들의 물건을 팔려고 열을 지어 기다리고 있는 풍경을 기억하고 있었다. 그의 말에 따르면 이 딜러들은 중개인들로, 미술 세계에서는 비교적 등급이 낮은 축에 속하지만 약탈품을 사서 합법적 미술 시스템에 유통시키는 데에는 결정적인 역할을 수행했다. 그리고 무엇보다 중요한 것은, 이 딜러들은 브라이튼 경찰의 감시망 너머로 약탈한 미술품들을 운반할 수 있었다.

"많은 딜러들은 내가 가져온 물건이 약탈품인지 아닌지 신경 쓰지 않았어요. 알면서도 모르는 척 하는 거죠. 미술 세계에서는 아무도 작품에 대해 시시콜콜한 질문을 하지 않아요. 딜러들에게는 고객이 어떤 물건을 들고 오는지가 관건이죠. 당시 우리가 가져갔던 물건들은 구하기 힘든 것들이었어요. 대부분이 수십 년간, 심지어는 수백 년간 세상 빛을 보지 못했던 미술 작품들과 골동품들이었죠."

"훔친 물건인지 아닌지는 가격을 보면 알 수가 있어요. 절도의 규모가

클수록 값이 싸요. 작품 값은 해당 작품의 출처가 합법적인지 아닌지를 말해 주죠." 그러니까 예를 들어, 폴이 어떤 딜러에게 시계를 하나 들고 가서 시가보다 싸게 값을 부른다면, 딜러는 즉시 그것이 훔친 물건이라는 것을 알아챈다는 것이다. "하지만 문제될 것은 없었어요. 서로에게 좋은 거래죠. 그들은 항상 물건을 구입했어요. 나와 거래했던 딜러들 중에는 자신이 보는 물건이 어느 죽은 할머니의 손에서 훔쳐 온 것인지 아닌지 신경 쓰는 사람이 한 명도 없었어요."

폴은 또한 사업상의 필요에 의해서 거래처를 늘렸다. "누구나 쉽게 알아보는 물건들이 있었어요. 이를테면 회화 작품들이 그렇죠. 나는 외국인 바이어들을 위해서 회화 몇 점 정도는 따로 보관해 두었어요. 그리고 동시에 다른 도둑들과 조직원으로부터 그렇게 눈에 띄는 물건들을 구입했고요. 다들 내가 그런 물건들을 처리할 수 있다는 것을 알고 있었거든요. 그렇게 도드라지는 물건들은 헐값에 살 수 있었어요. 훔친 그림 값은 시가의 십분의 일 정도예요. 십만 달러짜리를 만 달러면 살 수 있다는 거죠. 게다가 도둑을 상대로 직접 거래를 하면 그보다 훨씬 싸게도 살 수 있었어요. 원가의 3퍼센트에서 4퍼센트 수준인 3천~4천 달러에 그림을 사는 거죠. 파격적인 가격이었어요."

"외국인 바이어들은 내가 파는 물건이 훔친 것인지 아닌지를 언제나 알고 있었어요. 직접 말을 해 준 적도 있고, 손가락으로 사인을 보낸 적도 있어요. 살짝 구부려 보여 주는 거죠. 아시겠어요?"

"갈수록 더 많은 바이어들이 내게 전화를 걸기 시작했어요. 일은 대충 이렇게 진행되었죠. 브라이튼이 골동품으로 유명하기에 외국인 바이어들이 찾아와서는 운전기사를 고용해 종일 돌아다녔어요. 그러다가 레인즈 근처의 거리에서 나를 만나는 거죠. 나는 당시 볼보Volvo 스테이션왜건

을 애용했는데, 차 안은 각종 훔친 물건들로 가득했어요. 바이어는 시장에서는 찾아볼 수 없는 내 물건들을 보고 눈이 휘둥그레졌고, 브라이튼 노커 소년들과 친하게 지내고 싶어 했죠." 외국인 바이어들은 훔친 물건들이 전 세계로 퍼져 나가는 데 큰 역할을 담당했다. 그들은 그야말로 거대한 세탁기인 셈이었다. 폴이 상대했던 바이어들은 대부분 미국과 네덜란드, 독일과 이탈리아에서 온 사람들이었으며 그중에는 포르투갈 바이어도 있었다. "그들은 세계의 컬렉터들에게 연결되는 통로였어요." 폴이 말했다.

"상류층 컬렉터들은 대부분 직접 어딘가를 방문해서 물건을 구입하지 않아요. 그들은 구매 쪽에 있어서는 사정을 잘 모르거든요. 그들은 작품을 발굴해 줄 딜러들을 고용하죠. 딜러들은 외국을 돌아다니며 물건을 사서 고국에 가져다 팔면서 고소득을 챙기죠. 일단 미술 작품이 바다를 건너면 출처는 사라지는 거예요. 비록 훔친 것일지라도 깨끗하게 세탁이 되죠. 딜러들은 예를 들어, 브라이튼이나 영국에 와서 어떤 그림을 만 달러 정도에 구입하고는 고국으로 돌아가서 19세기 회화 전문가에게 그것을 2만 달러에 팔아요. 그러면 그 전문가는 자신과 거래하는 컬렉터들 중에서 그런 종류의 회화에 관심을 가지고 있는 사람, 그리고 어마어마한 돈을 주고 그 그림을 사고 싶어 하는 사람에게 연락을 하는 거죠." 폴이 말했다.

"그때는 인터넷이 없었잖아요. 당시에 훔친 작품이 국경선을 넘는다는 것은 저절로 그 출처가 세탁된다는 것을 의미했어요. 많은 외국 바이어들이 150년이 넘도록 이런 방식으로 일을 해 왔어요. 수많은 골동품들이 어떻게 미국으로 흘러들어갔다고 생각하세요? 훔친 미술품을 이동시키는 이유는 최종 소비자에게 배달하기 위함이죠. 그것을 수년, 수십 년, 혹은 자기가 죽을 때까지 벽에 걸어 놓을 부자들이요. 그들이 죽은 후에는

자녀들이 그 훔친 그림들을 상속받게 되고, 그러면서 문제가 생기기 시작해요."

하지만 회화는 경우가 달랐다. "그림은 틈새시장이었어요. 그 분야에 대해서는 공부를 더 많이 해야만 했죠. 왜냐하면 누군가가 백만 달러짜리 미술품을 사거나 훔치거나 했다면, 그것은 백발백중 회화거든요." 폴이 말했다.

"여타의 미술품과 골동품은 값이 얼마나 나갈지 뻔해요." 계속해서 그가 설명했다. "하지만 그림은 말이죠. 파는 사람이 물건의 가치를 잘 모르는 상태라면 엄청난 이익이 나요. 자기 집에 한 2백 년 동안 걸려 있던 그림이 얼마나 특별하고 값어치가 나가는지 사람들은 종종 인지하지 못하거든요." 그가 이어서 말했다. "그것이 다이아몬드 반지라면 모두가 그 가치를 알지만 가로 25센티미터, 세로 15센티미터짜리 작은 풍경화는 시가로 수백만 달러에 거래되는 그림이라 할지라도 전혀 그렇게 보이지 않거든요."

폴은 브라이튼에서만 활동하는 것에는 한계가 있다고 느꼈다. 그는 딜러들과 거래를 하는 동안 그들의 시스템이 어떻게 돌아가는지를 연구했다. 그가 브라이튼의 어떤 딜러에게 작품을 하나 팔면, 그 작품은 딜러가 보관하는 것이 아니라 즉시 인근에 있는 다른 딜러들에게 전해지거나 아니면 런던까지 바로 전송되기도 했다. "뜨거운 감자 돌리기 아시죠?" 그가 말했다. 그는 딜러들이 아주 독특한 사회경제적 구조를 가진 거대한 네트워크에 작품을 이어 주는 다리 역할을 할 뿐이라는 것을 파악했다. 폴은 상황을 파악하는 능력을 통해서 성공을 거머쥐었다. 그리고 곧 그 능력을 발휘할 기회가 다시 찾아왔다.

1981년에 폴은 행상과 도둑들을 고용해서 벌인 도둑질, 그리고 그가

구한 물건들을 세탁하기 위해서 브라이튼의 딜러들과 거래를 한 결과 만 파운드(한화 약 1,700만 원)를 저축할 수 있었다. "나쁜 짓을 아주 잘할 수 있게 되었어요." 폴이 말했다. "사실 나는 한마디로 눈에 보이는 게 없는 사람이었죠. 1979년 마가렛 대처Margaret Thatcher가 영국 대선에서 압승을 거두었고, 그녀가 이끄는 보수당은 공격적인 자본주의 정책을 내세웠어요. 그것이 바로 1980년대였죠. 과잉의 시대였고, 나는 순수하리만치 치열한 자본주의자였어요. 공허한 사회였어요. 모두가 스스로를 대처의 공격대원으로 생각했죠. 만일 내가 이스트 런던에 있는 가난한 어떤 집에서 태어나 사회적으로 성공을 거두고자 했다면, 아마도 돈이 되는 일이라면 물불 가리지 않고 무엇이든 하는 주식 거래인이 되어야 했을 거예요. 그런데 나는 브라이튼에서 태어났고, 그래서 도난 미술품 중개인이 되었어요. 그래서 모든 것은 다 정치와 지리의 문제예요. 그것이 바로 브라이튼이 내게 제공해 준 것이었어요. 나는 먹고살 방법을 찾았을 뿐이죠. 그것이 비록 정직하지 않은 방법이라 해도 어쩔 수 없는 일이었어요."

폴은 사업을 계속해서 확장하고 싶어 했다. 그래서 그는 새로운 사업의 중심지로 런던을 눈여겨보았다. "그것은 어두운 길이었어요." 그가 말했다. "나는 그 길을 따라갔을 뿐인데, 그 길이 나를 런던으로 인도했어요." 하지만 당시 미술 세계에는 네트워크를 만들어 훔친 작품을 유통시키거나 적당한 이윤을 남기는 일이 체질에 맞지 않는 다른 범죄자들도 활동하고 있었다. 이 도둑들은 더 쉽고 빠른 방법을 택했고, 규모가 큰 건수를 노렸다. 그들은 미술관이나 갤러리에 침입해서 벽에서 바로 그림을 떼어 갔다. 폴이 말하는 '골칫덩어리 미술품들'을 말이다.
폴은 이러한 도둑들의 활약상을 신문을 통해서 읽었다. "진짜 멍청한 놈들이죠." 폴이 말했다. "그들은 레이더망에 걸리면 안 된다는 황금률

을 무시했어요." 폴은 더 큰 네트워크와 더 많은 이윤을 찾아 런던으로 떠났다. 그곳에서 앞으로 무슨 일이 벌어지게 될지는 확신할 수 없었다.

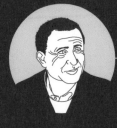

"내 인생에서 가장 힘든 날들이었어요."
_자일스 워터필드

Giles
Waterfield

7. 네 번이나 도난당한 렘브란트의 초상화

런던에 있는 덜위치 미술관Dulwich Picture Gallery 관장 자일스 워터필드Giles Waterfield는 원래 그 해의 첫 휴가를 스코틀랜드에서 보내면서 휴식 시간을 가질 예정이었다. 그는 에든버러 국제 페스티벌Edinburgh International Festival에 참석해서 각종 음악과 시와 문학 행사들을 즐길 생각으로 기대감에 부풀어 있었다. 휴가 기간 동안 일로 인해 아무런 방해도 받고 싶지 않았던 그는 심지어 미술관 직원들에게 연락처도 남기지 않은 채 훌쩍 떠나왔다.

그날 아침, 워터필드는 오전 9시에 일어나서 그가 묵고 있던 미술품 딜러의 아파트를 나와 근처 웨이벌리Waverley 기차역까지 천천히 걸으며 한가로이 산책을 했다. 기차역에서 그는 영국에서 가장 권위 있는 신문인 『타임스The Times』 한 부를 사들고는 1면의 기사들을 훑어보기 시작했다. 때는 1981년 8월 15일 아침이었다. "신문 제1면에 굵은 글씨로 '세 번째

로 도난당한 렘브란트'라고 떡하니 적혀 있더군요." 워터필드가 그때의
기억을 더듬으며 말했다.

나는 코톨드 미술연구소Courtankd Institute of Art를 다녔던 여동생을 통해서 워
터필드를 소개받아 만나게 되었다. 워터필드는 내 동생의 논문 지도 교
수였는데, 동생은 그에게 내가 국제 미술품 도난 문제에 대한 책을 쓰고
있다고 말했다. "렘브란트 그림이 도난당했을 때 자일스 교수님이 덜위
치 미술관의 관장이었다는 사실을 몰랐어." 동생이 내게 말했다. "그것
이 알려진 바로만 세 번째인가 네 번째인가 그랬을 거야. 그 그림이 도난
당했던 것 말이야. 교수님이 오빠를 위해 기꺼이 자기 경험을 이야기해
줄 수 있다고 하셨으니 원하면 말해. 아마 범인들이 그림 값을 내라고 협
박했던 사건일 거야."

"재임 중에 갤러리에서 유명한 그림이 도난당하는 것은 미술관 관장들
에게는 악몽 중에서도 최악의 악몽이지요." 어느 습한 런던의 오후, 그
의 아파트 인근에 있는 펍pub에서 만나 자리를 잡고 앉았을 때 워터필드
가 이렇게 입을 열었다. 워터필드는 오십대 중반의 남성으로 회색빛 머
리칼이 잘 다듬어져 있었다. 그의 푸른색 두 눈은 매우 차분하고 사려 깊
어 보였다.

워터필드가 말하기를, 그날 신문 첫 번째 면에서 그 기사를 읽으며 약
간의 모멸감을 느꼈다고 했다. 세간의 이목을 단번에 끌 만한 사건인데
다가 주인공은 이전에도 무려 두 차례나 도난을 당한 적이 있는 그림이
었다. 컬렉션 중 단연 가장 인기가 좋았던 작품을 세 번이나 잃어버린 덜
위치 미술관은 이제 무책임하다는 비난을 피할 길이 없었다. 그에 앞선
두 번의 도난 사건은 그의 재임 기간 이전에 벌어졌지만, 워터필드는 이
들에 대해서도 조사를 했다.

렘브란트 판 레인, 〈야코프 데 헤인
3세의 초상〉, 1632년, 오크 패널에
유채, 29.9×24.9cm, 덜위치 미술관
(1986년에 회수)

"첫 번째 사건은 1966년의 마지막 날 벌어진 것 같아요. 문제의 렘브란트 초상화를 포함해서 총 열 점의 그림이 도난을 당했어요." 그와 비슷한 시기에 런던에서는 규모가 큰 은행 강도 사건도 있었다. 그때 사라졌던 작품들은 추후에 스트리섬 광장Streatham Common의 어느 관목 아래 놓여 있던 가방 안에서 발견되었다. "그 사건에 대해 뒷말이 많았어요. 은행 강도들이 일종의 보험을 들듯이 그 그림들을 훔쳐서 경찰과 뒷거래를 했다는 소문이 있었죠. 우리가 그림을 돌려줄 테니 너희도 호의를 베풀라는 식으로 말이에요." 그 루머는 끝내 해명되지 않았다. "모두가 그림들이 돌아온 것에 대해서 마냥 기뻐하고 끝났어요."

두 번째 사건은 흉악스럽지는 않았지만 좀 어처구니가 없었다. "기이한 도난 사건이었어요." 워터필드가 말했다. 렘브란트의 초상화가 사라진 것은 대낮, 그것도 미술관 개장 시간에 일어난 일이었다. 미술관 직원들은 초상화가 걸려 있던 벽이 비어 있는 것을 발견했고, 그 즉시 차를 타고 용의자를 찾아서 인근 지역을 둘러보았다. 그러던 중 미술관과 얼마 떨어지지 않은 곳에서 턱수염이 덥수룩한 한 남자가 자전거를 타고 언덕을 올라가는 것을 보았다. 그의 자전거에 달린 바구니에는 꾸러미 하나가 실려 있었는데, 언뜻 보니 크기가 사라진 그림과 비슷했다. 미술관 직원이 차를 자전거 옆에 대면서 그에게 말을 걸었다. "실례합니다. 아저씨 자전거 바구니에 무엇이 들어 있나요?"

그 남자는 사실은 자기가 렘브란트의 야코프 데 헤인 3세Jacob de Gheyn III 의 초상화를 가지고 있다고 대답했다. 그러고 나서도 속력을 내서 도망가려 하지 않고 미술관 운영 시간이 자기와 맞지 않아서 불만이라며 투덜거렸다. 그는 그 작품을 복제해서 한 장 가지고, 다시 미술관에 가져다놓을 계획이었다. 그는 이 일에 대해 사람들이 왜 호들갑을 떠는지 이해하지 못했다. 경찰은 그 남자를 기소하지 않기로 결정했다.

그리고 이제 세 번째로 그 초상화가 사라진 것이다. 이와 동시에 워터 필드의 꿈같은 휴가도 끝이 났다. 그는 바로 다음 기차를 타고 런던으로 돌아왔다.

덜위치 미술관은 도로를 등지고 나무가 드문드문 심긴 넓은 잔디 벌 판 위에 자리 잡고 있다. 1817년 개관한 이래, 이곳은 영국의 첫 번째 공 공 미술관으로 널리 알려져 있다. 사건이 일어난 1981년에 덜위치는 막 보수공사를 마치고 다시 문을 연 상태였고, 미술관에 더 많은 대중의 관 심을 끌어모으는 것이 관장 워터필드에게 주어진 중요한 임무 중 하나였 다. 그런데 도난 사건 이후로 그 임무는 저절로 완수되었다. "언론이 우 리를 완전히 둘러싸고 있었지요. 경찰도 마찬가지였고요." 미술관에 돌 아와서 초상화가 걸려 있던 빈 벽을 보았을 때 워터필드는 정말로 심하 게 얻어맞은 것 같은 느낌을 받았다고 말했다.

덜위치 미술관은 17, 18세기의 중요한 명화들을 소장하고 있으며, 미 술관 전시실들 중에서도 렘브란트의 방은 방문객들의 사랑을 가장 많이 받는 곳 중 하나다. 이 방에는 도난당한 초상화를 포함해서 네덜란드 대 가가 그린 회화 작품들이 몇 점 더 걸려 있었다. 미술관 직원들은 이 방 을 '11번 갤러리'라고 불렀다. 워터필드가 이 초상화를 마지막으로 본 것 은 그로부터 3일 전의 일이었다. 틈이 날 때마다 그림 속 주인공의 얼굴 을 바라보면서 많은 시간을 보내곤 했던 그는 이 나무에 그려진 초상화 에 대해서 아주 잘 알고 있었다. 야코프 데 헤인의 초상은 렘브란트 하르 먼스 판 레인Rembrandt Harmenszoon van Rijn의 초기 작품들 중 하나다. 렘브란트 는 1606년 7월 15일, 방앗간 주인인 아버지와 제빵사인 어머니 사이에서 아홉 번째 아이로 태어났다. 그는 초상화가로 젊은 시절 성공을 맛보았 지만 가난하게 죽었으며, 아내와 아들을 먼저 저 세상에 보냈다. 사후에 그는 역사상 가장 사랑받는 화가 중 한 명이 되었고, 같은 이유로 미술품

을 훔치는 악당들 사이에서도 가장 인기가 높은 작가들 중 하나로 자리매김했다. 그리고 이를 증명하듯, 약 200점에 가까운 렘브란트의 작품들이 도난 미술품 리스트에 올라 있다.

덜위치 미술관에 소장된 렘브란트의 초상화는 훔치기 쉽기로 아주 유명했다. 그도 그럴 것이 액자가 달랑 고리 두 개에 의지해서 벽에 걸려 있었기 때문이다. 그러나 여기에는 타당한 이유가 있었다. "화재 발생시 누구나 쉽게 그림을 떼어서 옮길 수 있도록 그렇게 디자인된 거예요." 워터필드가 설명했다. 내가 '11번 갤러리'에 발을 들여놓았을 때 문제의 초상화가 첫눈에 들어왔다. 초상화 속 인물이 정면으로 나와 마주하고 있었다. 그 그림은 가슴 정도의 높이에 걸려 있었고, 같은 전시실 안의 다른 작품들에 비해 크기가 작았다. 사실 손에 쏙 들어오는 크기여서 왜 사람들이 그 그림을 벽에서 떼어 내 달아나고 싶다는 충동을 느끼는지 쉽게 이해할 수 있었다. 야코프는 렘브란트 특유의 기법으로 반짝이는 캔버스 속에서 은밀하게 관객을 바라보며 마치 "나를 가져요"라고 충동질하고 있는 것 같았다.

"딱 한 가지 좋은 소식이 있었어요." 워터필드가 말했다. "두 명의 도둑들 중 하나가 카메라에 찍혔죠." 하지만 하루하루 시간이 지날수록 희망은 사라져 갔고, 언론도 경찰도 철수했다. 서커스처럼 활기가 넘쳤던 덜위치에는 이제 무덤과 같은 적막이 흘렀다. 열하루가 지나도록 아무런 일도 일어나지 않았다. 그동안 워터필드는 친구들로부터 위로의 전화를 계속해서 받았고, 서서히 그에 익숙해져 갔다. 그러던 중 8월 25일 화요일 아침, 워터필드가 사무실에 앉아 있을 때 한 통의 전화가 걸려 왔다. 그는 또 다른 동료의 위로 전화일 것이라 짐작하며 전화를 받았다.

"갤러리 관장님이신가요?" 외국 억양이 섞인 남자의 목소리였다.

"네, 제가 관장입니다." 워터필드가 답했다.

"나는 독일인 사업가이고, 중개인으로 일을 합니다. 회화를 취급하고, 때때로 아주 훌륭한 작품을 원하는 미국인 개인 고객들도 상대합니다." 그는 계속해서 워터필드에게 누군가 백만 파운드(한화 약 17억 6천만 원)에 렘브란트의 그림 한 점을 팔고 싶다고 찾아온 이야기를 들려주었다.

"야코프 데 헤인의 초상화였어요." 남자가 말했다. "렘브란트 회화 카탈로그를 찾아보니 그쪽 미술관 소장품이라고 나오더군요."

워터필드는 평정을 유지하며 침착한 목소리로 말했다. "그 그림을 도난당했어요."

"오, 나는 도난에 관련된 뉴스는 전혀 안 봐서 몰랐어요." 남자가 말했다. "내가 도움을 줄 수 있을 것 같은데, 우선 좀 당신과 상의를 해야 할 것 같아요." 그리고 그가 물었다. "내일 암스테르담에 오실 수 있겠어요?"

워터필드는 잠시 그의 질문에 대해서 생각했다.

"네, 갈 수 있을 것 같습니다." 당연히 갈 수 있었다. 그 그림은 미술관의 렘브란트 초상화가 분명했다. 그는 전화를 걸어 온 남자가 하라는 대로 무엇이든 할 수 있었다.

"보험은 들어 놓으셨나요?" 남자가 질문했다.

"아니요. 보험료가 너무 비싸서 들지 못했어요. 하지만 보상금은 있습니다."

"얼마인가요?"

"5천 파운드(한화 약 850만 원)예요."

"렘브란트 그림에 대한 보상금치고는 너무하네요." 남자가 웃으며 대꾸했다.

"우리는 가난한 갤러리라서요."

남자는 다시 웃음을 터트렸다.

"경찰에 연락을 해도 되겠습니까?" 워터필드가 물었다.

"지금은 안 하시는 게 좋을 것 같네요. 시간이 없어서 서둘러야 하거든요. 게다가 이번 주말에 그 그림에 관심이 있는 미국인 바이어가 오기로 되어 있어요."

워터필드는 그다음 날로 비행기를 타고 가겠노라고 약속했다. 남자는 자기가 한 시간 내로 다시 전화를 해서 이후에 워터필드가 어떻게 해야 할지 알려 주겠다고 말했다. 워터필드는 전화를 끊고 곧바로 덜위치 대학교(Dulwich College) (당시에는 대학에서 미술관의 업무를 보고 있었다)의 회계 사무실로 달려갔다. 그리고 그와 회계 관리인은 남자의 경고를 무시하고 경찰에 전화를 걸기로 결정을 내렸다. 경찰에서는 미술관에 즉시 수사관을 보냈다.

그러는 사이에 그 남자는 약속한 대로 한 시간 후인 11시 15분에 다시 전화를 걸어 왔다. 워터필드는 네덜란드로 가는 비행기 표를 이미 예매한 상태였다. 그는 다음 날 정오경에 공항에 떨어질 예정이었고, 전화를 건 남자는 그에게 공항버스를 타고 스히폴 힐튼(Schiphol Hilton) 호텔로 오라고 지시했다. 그리고 마치 어린아이를 달래기라도 하듯이 공항버스가 무료라고 덧붙였다.

"성함을 좀 알려 주시겠어요?" 워터필드가 정중하게 물었다.

"뮐러(Müller)입니다." 남자가 대답했다. 아주 흔한 독일 이름이었다.

뮐러는 워터필드에게 힐튼 호텔 리셉션 데스크에 가서 '뮐러 씨'를 찾을 것을 지시했다. 워터필드는 이에 동의하고 전화를 끊었다.

경찰은 너무 늦게 도착해서 이 전화 통화를 듣지 못했다. 그들은 워터필드의 전화기에 테이프 녹음기를 장착해 주었다. 이 모든 것이 1981년에 일어난 일이다. 워터필드는 당시에 녹음기가 아주 컸다고 기억했다. "그들이 우리에게 제공해 준 것은 첨단 장비가 아니었어요. 뭐 대단한 비

밀 병기도 아니었는데, 어쨌든 그것이 제 기능을 하기는 했어요."

녹음기 장착 후 경찰은 미술관을 떠났다. 한 시간이 지나고, 워터필드는 갑자기 자신의 여권 유효 기한이 일주일 전에 만료되었다는 사실을 기억해 냈다. "그런데 여권 파업이 진행 중이지 뭐예요." 그는 몇 통의 전화를 돌린 끝에 우체국에서 '방문자 여권'이라는 것을 임시로 받을 수 있다는 사실을 알아냈다. 이후 그는 여권 사진을 찍고 우체국을 가느라고 런던 시내를 분주하게 돌아다녔다. 갤러리에 다시 돌아왔을 때, 워터필드는 에반스 Evans 경감이 회의를 하고 싶다고 남긴 메시지를 발견했다. 그는 경감을 만나러 갔다.

머리가 하얗게 센 에반스 경감은 워터필드를 향해 편안한 미소를 지어 보였다. 그는 워터필드에게 밀러를 만나 무슨 말을 해야 하는지 알려 주었다. "이 모든 것이 다 거짓말일 수가 있어요." 경감이 경고했다. 그리고 자신의 느낌에는 아마도 그럴 것 같다고 덧붙였다. 하지만 거짓이 아닐 경우를 대비해서 에반스 경감은 자신과 또 다른 경찰관이 워터필드의 암스테르담 여정에 동반하겠다고 말했다. 워터필드는 이 말을 듣고 안도했다. "제임스 본드 같은 첩보물은 제 분야가 아니거든요." 그가 말했다.

네덜란드에서는 네덜란드 경찰과 함께 움직여야만 했다. 영국 경찰은 비록 지켜보기만 하는 일일지라도 네덜란드에서 활동할 수는 없었기 때문이다. 여행을 떠나기 선날 밤, 에빈스 경감은 위터필드에게 '잘 자라'는 지령을 내렸다. 불가능한 일이었다.

다음 날 아침, 워터필드는 암스테르담행 비행기에 올랐다. 출발 라운지에서 그는 전에 만났던 시블리 Sibley 경위를 보았지만, 행여 밀러가 감시하고 있을 경우를 대비해서 모르는 척했다. 워터필드는 무료 공항버스를 타지 않고 택시를 불렀다. 택시 기사는 왜 무료 버스를 타지 않느냐며 그

를 나무랐다.

힐튼 호텔의 로비는 익명성이 보장되는 곳으로, 그다지 넓지는 않았지만 편안했다. 워터필드는 지령을 받은 대로 리셉션 데스크에 가서 뮐러 씨를 찾았다. 안내원은 그에게 무선 호출을 해 주었지만 아무도 나타나지 않았다. 이 모든 것이 그냥 거짓말이었던 것은 아닐까? 워터필드는 이런 생각을 하며 긴장을 풀기 시작했다. 그가 데스크에서 몇 걸음 물러났을 때 옆쪽으로 낯선 이가 모습을 나타내며 말을 걸었다. "워터필드 씨입니까?" 그가 알고 있는 목소리였다.

뮐러는 180cm가 약간 넘는 키에 머리가 벗겨졌으며, 비만이었다. 갈색 눈 아래로는 다크서클이 내려앉아 있었다. 그는 화려한 스타일을 좋아하는 것 같았다. 재킷과 타이가 형형색색이었다. "오렌지 색이 가장 기억에 많이 남는군요." 워터필드가 말했다. 뮐러는 워터필드를 라운지 쪽으로 인도했다. 그곳에는 사람들이 많았는데, 이상하게도 그들 주변으로는 아무도 앉지 않았다.

뮐러가 워터필드에게 말하기를, 그에게는 아내와 아이들이 있는데 아내가 걱정을 한다고 했다. 시작이 좋았다. 그는 개인적인 이야기로 시작해서 워터필드를 편안하게 만들어 주고자 했다. 아마도 이 남자는 정직한 사람으로 도움을 주고자 하는구나. 그냥 워터필드가 그림을 돌려받기를 원하는구나. 그렇게 생각하도록 말이다. 그리고 뮐러는 직접적으로 그렇게 말했다. 자신은 정직한 사업가로 미술관 관장이 그림을 찾기를 원하며, 경찰과도 기꺼이 협력할 수 있는데 지금은 때가 아니라고 말이다.

뮐러는 계속해서 자기가 그림을 찾아 준 사람으로서 그림 가격의 10퍼센트 정도는 받는 것이 합당하다고 생각한다고 말했다. 이전에 폴은 내게 딜러들이 유명한 도난품을 빼돌릴 때 그 대가로 약 10퍼센트 정도를 가진다고 말해 준 적이 있었다. 폴과 마찬가지로 뮐러는 중개인이었다.

하지만 폴과는 달리, 그는 높은 위험을 감수해야 하는 게임에 뛰어들고자 하고 있었다. 폴은 "(현명한 중개인은) 절대로 법정이나 언론의 이목을 끌 만한 사건에 끼어들어서는 안 된다"고 이야기한 바 있었다. 그런데, 렘브란트 도난 사건은 이 둘 모두에 해당되었다.

"나는 도난품을 거래하는 데에는 익숙하지 않아요." 뮐러가 워터필드에게 말했다. 뮐러는 다른 중개인을 통해서 자신에게 그림에 관한 연락이 왔으며, 그 중개인 또한 그 그림을 가지고 있지 않다고 말했다. 다른 누군가가 그것을 가지고 있는데 누구인지는 모른다고 했다.

"독일과 네덜란드에서 발행된 신문 기사들을 찾아보니 그 그림의 가치가 백만 파운드라고 하더군요. 그러니까 십만 파운드가 적당한 금액인 것 같습니다." 뮐러가 말했다.

"그게 당신 몫이라고요?" 워터필드가 뮐러의 말에 너무 성급한 반응을 보였다. 그는 불쾌한 감정을 느꼈다.

"네." 뮐러가 대답했다. "서둘러야만 합니다. 전에도 말씀드렸던 것처럼 주말에 오기로 한 미국인 바이어가 백만 달러를 지불하겠다고 했거든요. 이번 주말 내로 모든 일이 끝나요. 나는 1차적으로 관장님 갤러리에 대해서 걱정을 하고 있기 때문에 관장님이 그림을 가지셨으면 하는 것이 개인적인 생각이에요."

워터필드는 에반스 경감이 지시했던 대로 그림에 대해서 캐묻기 시작했다. "우선 상부를 설득하고 회계 담당자에게 지불 요청을 하기에 앞서서 그림에 대한 확인이 필요합니다. 물론 당신을 전적으로 믿고 싶지만 당장 내 눈앞에 보이는 것이 아니라서요. 그렇게 어마어마한 금액의 수표를 발행할 권한도 제게는 없습니다. 그림 뒤에 무엇이 있는지 확인하고 싶고요. 사진도 필요합니다."

이 말을 들은 뮐러는 화를 냈다. "그럴 필요가 전혀 없을 것 같지만 일

단 전화는 해 볼게요." 뮐러는 목이 마르다고 말했고, 워터필드는 어쩐지 자기가 그에게 마실 것을 사 주어야 한다는 느낌을 받았다. 뮐러는 토닉을 한 잔 시켰고, 워터필드는 오렌지 주스를 주문했다. 둘 다 알코올이 들어 있지 않은 음료였다. 두 남자는 모두 정신을 또렷하게 유지하고 싶어 했다.

워터필드는 그 독일인 사업가가 전화를 걸기 위해서 라운지를 떠나는 모습을 지켜보았다. 약 10분 후, 그는 자리로 돌아와서 이렇게 말했다. "오늘 저녁에 그림의 뒷면에 무엇이 있는지 말씀드리겠습니다. 하지만 사진이 꼭 필요할 것이라고는 생각하지 않는데요."

이에 워터필드는 이렇게 대답했다. "상부와 회계 담당자를 설득하기 위해서는 그것이 꼭 필요할 것 같습니다."

"저녁에 전화를 해서 그림의 뒷면에 대해서 말씀드리지요."

이후 두 남자는 마주보고 앉아서 음료를 홀짝거렸다. 워터필드는 또다시 그에게 질문을 던졌다. 이번에는 개인적인 신상에 대한 질문들이었다. 뮐러는 하버드 대학교 경영대학원을 졸업했고, 이후 케임브리지 대학교에서 영문학을 공부했으며, 다섯 가지 언어를 구사할 줄 알았다. 그리고 그는 한때 투자분석가로 일했다. 그때 같이 일하던 파트너 중 한 명이 성격이 모호한 범죄 사건에 연루되어 그는 엄청나게 많은 돈을 잃었는데, 그때 돈을 너무 많이 잃었기 때문에 그림 값의 10퍼센트를 원하는 것이라고 했다.

뮐러는 워터필드가 힐튼 호텔을 먼저 떠나기를 바랐고, 워터필드는 그것을 분명하게 알 수 있었다. 뮐러는 워터필드에게 런던으로 가는 바로 다음 비행기를 타는 것이 좋겠다고 제안했지만, 워터필드에게는 다른 계획들이 있었다. 그는 경찰을 만나기로 되어 있었던 것이다. 그는 뮐러에게 암스테르담 국립미술관의 걸작들을 구경하고 싶다고 말했다. 그리고

그가 밀러를 떠나서 바로 향한 곳이 그곳이었다.

　미술관에 도착한 워터필드는 자신이 어떤 행동을 취해야 할지 알 수 없었다. 그는 혹시 미행이 있지는 않을까 걱정이 되어 어깨너머로 주변을 둘러보면서 천천히 층계를 오르내리기 시작했다. 그러다가 그는 갑자기 코너로 방향을 확 틀고는 왔던 길을 되짚어 갔다. 화장실에 들어갔다가는 곧바로 다시 나왔다. 아무도 없었다. 미술관 카페에서 샌드위치를 하나 주문해 어떻게든 먹어 보려고 노력했지만 전혀 식욕이 없었다. 그러고는 마침내 사전에 건네받았던 보스워스 데이비스 Bosworth Davies 형사의 전화번호를 눌렀다. 그를 따라 네덜란드까지 동행한 영국 형사였다.

　데이비스 형사는 조바심에 부글부글 끓고 있었다. "대체 무슨 일이 일어난 거예요?"

　워터필드는 전화로 자세한 이야기를 하지 않겠노라고 대답했다. 데이비스 형사는 그에게 네덜란드 경찰의 연락처를 주었다. 워터필드는 같은 전화로 그들에게 전화를 걸어서 프린셍라흐트 Prinsengracht 호텔에서 만날 약속을 잡았다. 에반스 경감과 시블리 경위도 그곳에 올 예정이었다.

　햇볕이 내리쬐는 맑은 오후였지만 워터필드에게는 그 날씨가 이상하게 느껴졌다. 그는 햇살을 전혀 즐기지 못했다. 아름다운 운하를 따라 천천히 걸어서 호텔에 도착했다. 호텔 밖에서 느긋하게 서 있던 낯선 이가 워터필드를 바라보고 거의 알아차리지 못할 정도로 옅은 미소를 지으며 사라졌다. 에반스와 시블리는 위층의 객실에서 그를 기다리고 있었다. 워터필드는 그들에게 밀러와 나눈 이야기들을 들려주었다. 형사들은 그에게 런던에 돌아가서 기다리고 있으라고 말했다. 그래서 그는 돌아오는 비행기를 탔다. 그날 밤 11시, 전화기가 울렸다. 그는 테이프 녹음기를 켜고 전화를 받았다. 밀러였다.

　"안녕하세요. 워터필드 씨"

"아, 안녕하세요. 뮐러 씨인가요?"

"그렇습니다."

"아, 안녕하세요."

"잘 계신가요?"

"네. 고마워요."

뮐러는 이렇게 말했다. "그림 뒷면에 대해서 몇 가지 말씀을 드리려고 해요. 너무 너무 작아서 그 사람들이 읽을 수 없는 것이 몇 가지 있다고 합니다. 특별한 돋보기 같은 것이 필요한데, 그런 게 없어서 그냥 눈에 보이는 대로 알려 줬어요. XTR로 시작한다던데요."

"맞습니다."

"TMUM······"

"네."

"그리고 M······ U······ N······ US······"

"맞아요."

"그리고 끝에는 M······ O······ I······"

"네."

"I······ 뒤에는 S래요. 그리고 끝에는 한 칸 띄우고 R이 있고요. 그리고 다음에는 'Amsterdam 1952'라고 적혀 있대요. 이것이 뒷면에 대한 설명이에요."

"좋습니다." 워터필드가 말했다.

"이것이 정확한가요, 아니면······?"

정확했다.

워터필드는 그림을 찍은 사진을 증거물로 받아야겠다고 주장했다. 뮐러는 별로 좋아지는 않았지만 노력해 보겠다고 했다. 그는 다시 전화를 주겠다고 말하고는 전화를 끊었다.

통화를 마친 후, 워터필드는 눈을 붙이려고 노력했다. 인생이 이상한 방향으로 꼬여 버렸다. 다음 날 아침, 그는 한쪽 팔 밑에 녹음기를 끼고 출근했다. 그는 녹음기가 안 보이도록 감추려고 노력은 했지만, 그러기에는 크기가 너무 컸다. 그는 도무지 집중을 할 수가 없었다. 긴장감 속에서 아무런 일도 하지 못하고 앉아 있을 뿐이었다. 이따금씩 전화벨이 울렸다. 그럴 때마다 그는 녹음기를 켜고 전화를 받았다. "자일스, 잘 지내?" 친구의 전화였다. 그는 녹음기를 껐다. "응, 아주 좋아. 정말 좋아." 그는 거짓말을 하고는 전화를 끊었다. 그리고 기다렸다. 다시 전화벨이 울렸다. 그는 다시 녹음기를 켰다. 작가였다. 다시 녹음기를 껐다. 그런 식의 일이 되풀이되고 있을 무렵, 밀러가 정오쯤에 전화를 걸었다. 테이프 녹음기가 돌아가고 있었다.

밀러는 사진이 저녁까지는 준비될 것이라고 말했다. 워터필드는 퇴근 후 집에서 그 사진들을 어디에서 찾을 수 있을지 일러 줄 전화를 기다려야만 했다. 밀러는 경찰에 알리지 말라고 경고했다. 또 사진을 찾으러 갈 때 정해진 장소에서 조금 떨어진 곳에 차를 세우라고 일러 주었다. 또 그는 '조심하라'고 경고했다.

밀러는 몇 분 후에 다시 전화를 걸어서 워터필드가 경찰과 함께 전화를 받고 있는 것은 아닌지 재차 확인을 했다. 사실, 그때 경찰은 덜위치 미술관에 와 있었다. 워터필드는 자신의 아파트까지 걸어서 돌아왔다. 하늘은 어두워졌고, 그의 마음도 그랬다. 에반스 경감은 만날 장소가 정해졌는지 확인하기 위해서 계속해서 전화를 걸어 왔다. 하지만 아무런 소식이 없었다. 워터필드는 기다렸다. 그의 기분은 계속해서 더 착잡해지고 있었다. 그리고 오후 8시에 전화벨이 울렸다. 테이프 녹음기가 돌아갔다. 수화기 너머로 무서운 목소리가 들려 왔다.

밀러는 워터필드에게 렘브란트 초상화 도난과 관련된 몇 가지 사항들

을 일러 주었다. 그가 말하기를, 그것은 내부인이 관련된 사건이었다. 워터필드와 함께 일하는 직원들 중 하나가 공범이라는 것이다. 직원들을 신뢰하고 있던 워터필드에게 이것은 청천벽력 같은 소식이었다.

그러고 나서 뮐러는 워터필드에게 플레이보이 클럽Playboy Club으로 가라고 말했다. "아무나 한 명을 데려가세요." 뮐러가 지시했다. "관장님의 신변을 위해서 말이죠." 런던 플레이보이 클럽은 영국에서 도박이 합법화된 이후 1965년에 문을 연 곳이다. 그곳에서는 토끼 복장을 한 여종업원들이 손님들의 비위를 맞추고, 손님들은 그들의 다리를 쳐다보며 돈을 잃었다. 1981년, 뮐러가 가라고 지시했던 플레이보이 클럽의 지점은 전 세계에서 가장 수입이 좋은 카지노였다.

클럽에 가서도 따라야 할 지시 사항들이 있었다. 우선 그는 문지기에게 질문을 해야 하고, 그러면 그가 레오Leo라는 사람에게 전달받은 봉투를 건네줄 것이다. 워터필드는 그 봉투를 받고는 즉시 클럽을 떠나야 했다. 워터필드가 원하는 증거물인, 도난당한 렘브란트 초상화 사진들이 그 안에 들어 있을 것이다. 아주 간단한 계획이었다. 워터필드는 이 내용을 듣고 전화를 끊었다. 미술관의 내부인이 연루되어 있다고? 또한 그는 신변에 대한 경고까지 들은 터였다.

워터필드는 즉시 에반스 경감을 만나러 갔다. 에반스는 기분이 매우 좋아 보였고 그를 따뜻하게 맞아 주었다. "오, 워터필드 씨. 항상 이렇게 딱딱하게 부를 수는 없지요. 이름이 어떻게 되시지요?"

"자일스입니다."

"그럼 자일스라고 할게요. 자일스, 즐거운 일 아닌가요?"

"아니요. 전혀 즐겁지 않아요."

그들은 함께 플레이보이 클럽으로 갔고, 보스워스 데이비스 형사가 그들과 같은 차에 탔다. 보스워스 형사는 케임브리지 대학에서 럭비 선수

였다고 했다. 수심에 찬 이 갤러리 관장은 그의 막강한 힘과 건강한 신체에 안도감을 느꼈다. 워터필드는 클럽 옆에 불법 주차를 했다. "그때 내 인생 처음으로 주차 위반 딱지에 대해서는 전혀 걱정을 안 했답니다." 워터필드가 내게 말했다.

보스워스 데이비스와 워터필드가 차에서 내렸을 때, 누군가 그들을 스쳐 지나가면서 고개를 끄덕였다. "안녕하세요." 위장하고 있는 경찰관이었다.

워터필드는 플레이보이 클럽에 들어섰다. 그는 자신이 마치 어디에 있을지 모를 낯선 관객을 위해 무대 위에 올라선 배우 같다는 생각을 했다. 그는 클럽 안의 사람들에게 뮐러에게서 전달받은 문지기의 이름을 댔다. "아, 그 사람 휴가 중인데요." 클럽의 직원이 이렇게 알려 주었다. 그리고 그는 손가락으로 문을 가리키며 말했다. "저 사람들에게 한번 물어보세요." 워터필드는 클럽을 나왔다. 몇 명의 남자들이 문 앞에 모여 있었다.

"레오에게서 온 봉투가 있나요?" 워터필드가 그들에게 물었다.

그러자 그중 한 남자가 그를 잠시 바라보더니 봉투를 하나 건네주었다. 워터필드는 그것을 받아들고 황급히 차로 돌아왔다. 경찰관들은 워터필드가 안전하게 자신의 아파트에 도착하기 전까지는 봉투를 열어 보지 못하도록 했다. 그의 아파트는 전과 달리 조금 복잡했다. 아홉 명의 경찰관들이 거실에 진을 치고 있었던 것이다. 그중 여덟 명은 맥주를 마시고 있었다. 수사관은 위스키를 좋아했다. 워터필드는 소다수를 들이켰다.

보스워스 데이비스는 조심스럽게 봉투를 벌리고는 그 안에 손을 넣어 9장의 폴라로이드 사진을 꺼냈다. 워터필드는 자신이 본 것을 믿을 수가 없었다. 각각의 폴라로이드에는 각기 다른 각도에서 아무렇게나 찍은 렘브란트의 초상화가 담겨 있었다. 그중 하나는 녹슨 싱크대 위에 캔버스를 올려놓은 것이었다. 다른 사진에서는 캔버스가 지저분한 계단 끝 낙

서가 가득한 벽에 기대어 있었다. 어떻게 보면 다분히 의도적인 포르노 그래피 같은 사진들이었다. 한번 당해 보라는 듯이 그들은 벨벳의 예쁜 카펫이 아니라 더러운 화장실 같은 곳에 그림을 놓아두고 사진을 찍어 보낸 것이다. 하지만 한 가지 사실만은 분명했다. 뮐러와 거래하는 사람들은 그 걸작을 손에 쥐고 있었다.

약 30분이 지난 후, 워터필드의 전화기가 몇 번 울렸다. 매번 그가 수화기에 다가갈 때마다 수사관은 통화시 조금이라도 움직이면 죽여 버리겠노라고 그와 함께 온 경찰관들을 협박했다. 그래서 모두가 술잔을 움켜쥐고 통화가 끝나기를 쥐 죽은 듯이 기다렸다.

워터필드의 안부를 묻는 친구들의 전화가 대부분이었다. "이렇게 좋은 친구들을 두어서 다행이라고 생각해요. 당연히 그들에게 지금 일어나는 일들에 대해서는 입도 벙긋할 수 없지만요." 워터필드는 아홉 명의 낯선 사람들이 지켜보는 가운데 친구들과 이야기를 나누는 것이 매우 어색했다. "응, 다 잘 되고 있어." 그가 말했다. "나는 잘 지내."

11시가 조금 지났을 무렵, 마침내 뮐러가 전화를 걸어 왔다. 그는 화가 나 있었다. 분명 자기가 혼자 가지 말라고 했건만 대체 왜 지령을 따르지 않았느냐며 역정을 냈다. 그것은 '개인적으로 행동하지 말라'는 그들 사이의 암호였던 것이다.

워터필드는 이해는 못하겠지만 사진에 만족한다고 말했다. 뮐러는 참을성을 잃고 있었다. 그는 그림을 가지고 있는 사람들이 모든 일에 짜증을 내고 있으며, 그림을 태워 버릴 것이라고 했다. 그리고 전화를 끊었다. 워터필드는 그날 밤도 잠을 이루지 못했다.

이튿날 그는 미술관에서 시간을 보냈다. 이제는 보스워스 데이비스 형사가 그의 곁에서 항상 감시를 하고 있었다. "아마 나의 사기를 북돋아

주려는 의도도 있었을 거예요." 워터필드가 내게 말했다. 아무런 일도 일어나지 않았다. 워터필드는 무거운 테이프 녹음기를 손에 쥐고 퇴근을 한 후 전화기 곁에서 마냥 기다렸다. 이제 전화는 그의 생명줄이었다. 그는 거의 폐소공포증에 가까운 감정에 사로잡혀 있었다. 그는 사실 미술관에서 1분이면 닿을 거리에 살고 있었다.

11시에 전화가 울렸다. 워터필드는 시간을 끌기로 했다. 그는 밀러에게 덜위치 미술관 의장은 지금 핀란드에 가 있으며, 곧 영국으로 돌아올 예정인데 그가 돌아오기 전까지는 돈 문제에 대한 처리가 하나도 이루어질 수 없는 상황이라고 말했다. 그리고 덧붙여 밀러에게 의장이 그림 값을 지불하는 데 동의했다는 좋은 소식을 전했다.

밀러는 워터필드에게 다음 날 암스테르담으로 올 수 있겠냐고 물었다. 워터필드는 핑계를 댔고, 밀러는 그를 이해하는 듯했다. 그들은 월요일 경에는 만나자는 사항에 동의했다. 밀러가 런던에 오는 이야기도 거론이 되었는데, 그는 자신이 감수해야 할 위험에 대해 따져 보았다. 워터필드는 밀러에게 그것이 매우 위험한 일이라는 것을 알고 있었다. 경찰은 이제 밀러를 체포하고자 했다. 워터필드는 사전에 경찰이 일러 준 대로 호탕하게 대꾸했다. "너무 조바심을 내지는 맙시다."

워터필드와 밀러는 좋은 주말을 보내라는 안부 인사를 주고받았다. 그들은 서로에게 친절하고 따뜻하게 말하고는 전화를 끊었다. 잠시 후, 밀러가 다시 전화를 걸었다. 그는 영국으로 직접 방문하는 위험을 감내하기로 했으며, 대신 워터필드가 비행기 값을 지불해야 한다고 말했다. 그리하여 밀러가 9월 1일 오전 9시에 영국 히드로Heathrow 공항에 도착하도록 예약을 완료했다.

워터필드는 밀러를 마중 나가기 위해 공항으로 차를 몰았다. 차 안에는 그와 함께 미술관 회계 담당자 데이비드 반웰David Banwell이 타고 있었

다. 그는 1번 터미널에서 대기했지만 뮐러는 모습을 나타내지 않았다.

워터필드는 미술관에 전화를 걸었다. 뮐러는 전화로 그쪽에 자신의 연락처를 남겨놓은 상태였다. 그는 암스테르담에 있는 스히폴 힐튼 호텔에 있었으며, 몹시 화가 난 상태였다. 그가 암스테르담 공항에 가서 확인을 해 보니 티켓 값은 지불되지 않았고, 돌아오는 표는 아예 예약이 되어 있지 않다고 했다. 워터필드는 왕복 티켓 값을 지불해 주겠다고 약속했다. 9월 1일의 늦은 아침이었다.

뮐러가 탄 비행기는 오후 1시에 히드로 공항에 도착했다. 공항에서 만난 세 남자, 워터필드와 반웰, 뮐러는 반웰의 차를 타고 곧바로 덜위치 빌리지Dulwich Village에 있는 바클레이스 은행Barclays Bank으로 갔다. 그들은 은행 지점장과 마주 앉았다. 점장은 미리 경찰로부터 무슨 일이 일어나고 있는지 보고를 받은 상태였다. 그는 지금 일어나고 있는 일에 흥미를 보였으며, 상관들에게 경찰에 협력을 해도 된다는 승낙을 받은 상태였다. 여러 명의 경찰관들이 은행 밖의 나무 덤불 속에 잠복하며 그들의 회의를 몰래 지켜보고 있었다.

뮐러는 두 가지 사항을 확인하고 싶어 했다. 일단 그는 덜위치 은행 계좌에 십만 파운드가 들어 있다는 보증서를 원했다. 점장은 분명히 들어 있다고 확인시켜 주었다. 사실, 당시 덜위치 재단은 수백만 파운드를 가지고 있었다.

두 번째로, 뮐러는 어떻게 그 돈이 자기한테 들어오는지 알고자 했다. 현금인지 아니면 계좌이체인지를 말해 달라고 했다. 만일 계좌이체를 한다면, 범죄 행각이 의심될 시에 취소가 될 수도 있는 것 아닌가? 그들은 그 사항에 대해서 논의했고, 뮐러는 현금으로 달라고 못을 박았다.

뮐러는 자신이 워터필드와 반웰의 거처를 다 알고 있으므로 만일 조금이라도 일이 잘못된다면 큰일 날 줄 알라며 으름장을 놓았다. 회의는 아

무런 합의점을 찾지 못하고 오후 3시 45분에 마무리되었다. 뮐러는 암스테르담으로 돌아갔다.

그날 밤, 뮐러는 워터필드에게 다시 전화를 걸었다. 그는 다시 영국으로 오고 싶어 했다. 워터필드는 그를 위해 비행기 예약을 하고, 또 티켓값을 지불해 주었다. 그가 탄 비행기는 다음 날 아침 런던에 떨어졌고, 세 남자는 다시 공항 라운지에서 만났다.

뮐러에게는 새로운 계획이 있었다. 워터필드는 새로운 사람을 만나기로 되어 있었고, 그는 문제의 그림을 120만 달러(한화 약 12억 8천만 원)에 사려고 하는 미국인 고객에게 자문을 해 주는 전문 중개인이었다. 계약이 성사되면, 뮐러에게는 20만 달러가 더 주어질 예정이었다. "정말 모든 일이 정신없이 돌아가고 있었어요." 워터필드가 말했다.

공항에 도착한 뮐러는 긴장하고 있었다. 그는 마땅한 전화기를 찾아서 그가 아는 누군가에게 연락을 취해야만 했다. 그는 런던의 번호가 상대방에게 뜨지 않는 공중전화를 사용해야 했다. 뮐러는 자신이 런던에 있다는 것을 상대방이 모르게 하고 싶어 했다. 그는 번호가 안 뜨는 특수한 전화기가 있다고 했지만 히드로 공항에는 그런 전화기가 없었다. 그들은 인근 호스텔에서도 전화기를 찾지 못했다. 15분 동안 호스텔 주변을 돌아다녔는데, 워터필드는 일순간 그들 주변에 위장 경찰들이 깔려 있다는 것을 느낄 수 있었다. 그의 느낌은 틀리지 않았다.

그에 앞서 며칠 전, 암스테르담에서 네덜란드 경찰은 뮐러가 스히폴 힐튼 호텔에서 폭행죄로 실형을 선고받은 적이 있는 독일인 범죄자와 함께 있는 것을 목격했다. 그들은 대화를 나눈 뒤 헤어졌고, 경찰은 독일인을 미행했다. 그는 런던으로 날아가서 콘월 가든즈Cornwall Gardens에 있는 한 아파트로 들어가 그곳에서 사흘을 머물렀다. 경찰은 그 아파트 건물을 계속해서 감시했다.

그리고 그곳에서 경찰은 다음과 같은 일들을 목격했다. 독일인과 다른 남자 한 명이 콘월 가든즈를 나와서 가죽 제품 전문점에 들어갔다. 경찰관은 몰래 그들을 미행하다가 가게에 함께 들어갔다. 그들은 서류가방을 하나 사고 싶어 했는데, 가게에는 그들이 원하는 크기의 가방이 없었다. 그러자 그들은 그곳을 나와 다른 가게로 들어가서 알맞은 크기의 가방을 구입한 후, 아파트로 돌아갔다. 이후 그들은 새로 산 서류가방을 들고 아파트를 다시 나와서 택시를 탔다.

그들의 목적지는 브라운 호텔 Brown's Hotel이었다. 호텔에는 알버말 가와 도버Dover 가 양쪽으로 입구 두 개가 있었다. 문제가 생겼을 때 빨리 도주할 수 있는 장소로 적합했다. 그들은 뮐러와 워터필드를 만나기 위해 브라운 호텔에 방을 예약해 두었다. 워터필드는 계약금으로 십만 파운드를 현금으로 건네주기로 되어 있었다. 그는 정말로 십만 파운드를 지폐로 가져가려고 했다. 하지만 경찰은 그에게 "우리에게 당장 쓸 수 있는 십만 파운드가 없다"면서 오래된 신문지를 깔고는 그 위에 5파운드짜리 지폐 꾸러미를 올려서 짐을 싸 주었다.

그날 아침, 콘월 가든즈에서 나오는 택시에는 다섯 대의 경찰차가 따라붙었다. 택시가 브라운 호텔 앞 버클리 광장Berkeley Square에 도착하자 경찰들은 택시를 둘러싸고 안에 앉아 있는 남자들에게 서류가방 안에 무엇이 들어 있냐고 물었다. 서류가방을 열어 보니 야코프의 초상화가 들어 있었다. 그들을 검거한 경찰은 뮐러와 워터필드에게 따라붙은 두 번째 팀에게 전화를 걸었다. 그들은 호스텔 주변을 서성이는 두 남자를 감시 중이었다. 열두 명의 경찰관이 뮐러와 워터필드 주위를 둘러쌌고, 뮐러는 그 자리에서 체포되었다. 워터필드는 호텔 로비에 앉아서 생각했다. "무슨 일이 일어난 거지? 다 끝난 건가?"

워터필드는 덜위치 경찰서에서 그 그림을 보게 되었다. 원래의 액자에 들어 있지는 않았지만 렘브란트의 초상화가 분명했다. 손상의 흔적은 없었다. 마지막으로 그가 본 그림은 폴라로이드 사진 속 모습이었다. 그 안에서 그림은 녹슨 싱크대 위에 놓여 있었다. 나중에 밝혀진 바로는 그 사진을 찍은 장소가 바로 콘월 가든즈였다.

워터필드는 경찰서에서 그 그림을 마주보며 세 시간 동안 앉아 있었다. "황홀했어요. 마치 오랫동안 잃어버린 아이를 되찾은 부모가 된 기분이었죠."

워터필드의 이야기를 다 듣고 나서, 나는 그에게 이 사건을 해결하기 위해 경찰로부터 어떠한 지원들이 있었는지 열거해 달라고 부탁했다. 폴과 나는 종종 별로 유명하지 않은 작품들과 '골칫덩어리 미술품들'의 도난 사건에 투입되는 경찰력이 심하게 차이가 난다고 이야기를 나누곤 했었다. 폴이 되풀이해서 강조하기를, 도둑은 자신의 범죄 행위에 그와 같은 엄청난 경찰의 관심이 쏠리도록 해서는 안 된다고 했다. 어떤 식으로든 경찰과 연계되는 것은 나쁜 결과를 가져온다. "일단 경찰의 관심을 끌게 되면, 엄청난 경찰력이 투입되어서 압박을 가해 오기 시작해요. 누가 그런 것을 원하겠어요." 폴이 말했다. "게다가 다른 범죄 조직의 분노를 사게 되죠. 경찰이 이리저리 뒤지고 다니면서 질문을 해 대고 사업을 방해하니까요."

워터필드는 잠시 생각하더니 이렇게 말했다. "초상화를 찾기까지 경찰의 지원은 한마디로 엄청났어요." 일부분을 나열하자면 그 자세한 내용은 다음과 같다. 테이프 녹음기 한 대, 콘월 가든즈를 감시했던 무장 특별기동수사대, 에반스 경감, 시블리 경위, 보스워스 데이비스 형사, 워터필드가 밀러와 협상하고 있을 때 그의 집에서 대기했던 런던 경찰들, 그리고 암스테르담에서 24시간 밀러의 움직임을 미행했던 덜위치 경찰.

"나중에 들었는데, 내가 뮐러를 암스테르담의 호텔에서 만났을 때, 로비에 있던 모든 사람들이 경찰이었다는군요. 프런트 데스크에 있던 사람, 바텐더, 그리고 라운지에 앉아 있던 사람들 모두요." 워터필드는 또한 그날 오토바이 두 대와 차 한 대가 그들 뒤를 따라오고 있었다는 이야기를 사건이 끝난 후에 전해 들었다고 했다.

"내 인생에서 가장 힘든 날들이었어요." 워터필드가 말했다. "정말로 골칫덩어리였죠."

그리고 불행히도 그것이 그 그림이 도난당한 마지막 사례가 아니었다. 그로부터 2년 후, 한 남자가 한밤중에 채광창을 통해 미술관에 들어와서 쇠지렛대를 이용해 렘브란트의 그림을 훔쳐 갔다. 그림은 이후 3년간 행방불명이었다. 그러던 중 1986년에 경찰은 한 기차역 분실물 센터에서 그 그림을 회수했다. "그것은 또 다음에 이야기해 줄게요." 워터필드가 웃으며 말했다.

렘브란트의 야코프 데 헤인의 초상은 세로 29.9센티미터, 가로 24.9센티미터의 작은 그림이다. "가지고 도망가기에 좋은 크기인데다가 그 해에 값어치는 2천만 달러(한화 약 214억 원)가 넘었죠." 워터필드가 말했다. 오늘날 그 그림의 예상가는 8천만 달러(한화 약 857억 원)가 넘고, 그것도 계속 상승 추세다. "사람들은 그 그림을 훔치는 것을 좋아해요." 워터필드가 말했다. 그 작품은 총 네 번에 걸쳐 도난을 당했고, 횟수로 치자면 세상에서 가장 많이 도난당한 그림이 되었다. 현재 여전히 덜위치 미술관에 전시되어 있으며, 궁극의 골칫덩어리 미술품이다.

"그럼요. 그 그림 본 적이 있어요." 폴이 내게 말했다. "훔치기 쉬운 렘브란트의 그림으로 유명하죠. 1980년대에는 수많은 갤러리의 수많은 미

술 작품들이 도난을 당했어요. 하지만 대부분의 경우 창고나 아카이브에서 조용히 훔쳐 간 것이지, 벽에서 떼어 낸 경우는 드물어요." 그리고 폴이 말하기를, 특히 이러한 골칫덩어리 미술품 도난 사건들을 전문적으로 수사하는 것으로 명성이 높은 형사가 런던에 있다고 했다.

"예를 들어, 내가 마약상이라고 가정해 봅시다. 그리고 기자님이
내게 돈을 빌렸어요. 자, 이제 기자님이 그림을 한 점 훔쳐요.
그리고 마치 계약금을 주듯이 그 작품을 나에게 맡기는 거예요."
_리처드 엘리스

Richard
Ellis

8. 나날이 복잡해지는 암거래 시장

리처드 엘리스Richard Ellis는 영국 런던 경찰국에 소속된 미술과 골동품 특수반의 창시자(엄밀히 말하면 두 번째 창시자)다. 2008년의 어느 날 오후, 나는 런던의 하디스Hardy's라는 이름의 와인 바에서 그를 만날 수 있었다. 내가 그곳에 도착했을 때 엘리스는 코너 테이블에 앉아 있었고, 가게 안은 텅텅 비어 있었다. 그는 민머리 스타일에 넓고 다부진 어깨를 가지고 있었으며, 그의 눈동자는 차분하면서도 경계를 늦추지 않았다. 바의 한 구석에 홀로 앉아 있는 그의 모습은 흡사 영화 〈대부The Godfather〉의 주인공을 연상시켰다. 흥미롭게도 그는 전화를 받을 때면 "여보세요"라고 하지 않고 대뜸 "007입니다"라고 말했는데, 이는 그의 휴대전화 번호 마지막 세 자리가 007이었기 때문이다.

런던 경찰국에 근무하면서 엘리스 형사는 세상을 떠들썩하게 했던 악명 높은 사건들을 수사했던 경험이 많았다. 그중에는 조직적인 범죄에

연루된 페르메이르의 작품을 회수했던 아주 유명한 사건이 포함되어 있다. 그가 이 사건을 해결하는 데에는 총 7년이라는 시간이 소요되었으며, 수사는 무려 여섯 개 국가를 넘나들며 진행되었다. 이 대형 사건의 진행 과정은 매튜 하트Matthew Hart가 저술한 『아이리시 게임: 범죄와 예술에 대한 진실The Irish Game: A True Story of Crime and Art』에 연대기순으로 정리되어 있다. 하지만 엘리스 형사가 개인적으로 미술품 도난의 세계를 처음으로 경험하게 된 것은 이보다 훨씬 더 오래 전의 일로, 우연찮게도 그 시기는 폴이 브라이튼에서 좀도둑 생활을 하고 있던 때와 일치한다. "나의 이야기는 집에서 시작한답니다." 그는 이렇게 말문을 열었다.

엘리스는 1970년 런던 경찰국에 입사했다. 당시 형사들은 야간 근무 후에 교대로 막사에서 잠을 잤는데, 그는 이따금씩 근처 부모님 집에 들러서 잠시 눈을 붙이고 오곤 했다. "막사가 시끄럽고 정신없었거든요." 그가 설명했다. "부모님 집은 길가에서 좀 떨어져 있었어요. 넓은 부지에 동떨어져 지은 집이라서 밤에는 아주 조용했어요. 휴식을 취하기에 좋은 여건이었죠."

그렇게 1년 반 정도가 지난 어느 날 아침의 일이었다. 여느 때와 같이 야근 후 집에서 잠을 자고 있던 엘리스를 그의 어머니가 깨우며 집에 강도가 들었다고 말했다. 그는 그날 아침으로부터 불과 몇 주 전, 누군가가 집에 침입하려고 했다가 개 때문에 놀라서 달아났던 사실을 기억하고 있었다. 그가 돌아온 것이다. 하지만 이번에 그 도둑은 전에 없던 치밀한 모습을 보였다. 개를 마취시키고, 거실에 난 커다란 창문으로 집 안을 훔쳐보고는 거실 문이 잠겨 있다는 것을 확인했다. 그리고 창문에 구멍을 내고 특수한 도구를 그 사이로 밀어 넣어서 창문의 걸쇠를 벗겨 낸 후, 열린 창문을 집의 바깥벽에 묶어서 바람결에 창문이 닫히지 않도록 했다. 그는 경험이 많은 도둑이었으며, 도둑질에 꼭 필요한 기술들을 갖

추고 있었다.

그날 밤, 엘리스 부모님의 집에서는 도자기와 은식기, 그리고 엘리스의 말에 따르면 '크게 값어치가 나가지 않는' 그림 두 점이 도난당했다. 그 물건들을 훔쳐 간 도둑이 저지른 가장 큰 실수는 감히 리처드 엘리스의 집을 선택한 것이었다. 엘리스는 일단 경찰서에 전화를 걸어 도난 사건을 신고한 후 교대 근무에 나섰다. 목요일 밤이었다. 이튿날인 금요일 아침 6시, 일을 마친 그는 잠자리에 드는 대신 그길로 부모님 집에서 없어진 보물들을 찾으러 나섰다. 그가 제일 먼저 들른 곳은 바로 버몬지 골동품 시장Bermondsey Market이었다. 어렸을 적에 그는 아버지와 함께 이 시장 구석구석을 둘러보며 각종 가판대에서 잡동사니와 골동품들을 뒤지러 다니곤 했었다. 버몬지 시장은 금요일에만 문을 열었고, 엘리스는 행여 그것 때문에 도둑이 목요일 밤에 범행을 저지른 것은 아닐까 추측하고 있었다.

도둑은 훔친 골동품을 현찰로 바꿔야만 한다. 이를 위해서는 다양한 방법들이 있지만, 그중에서도 가장 손쉽고 빠른 것이 시장에 있는 골동품상들에게 곧바로 물건을 파는 방법이었다. 그러면 이 골동품상들은 장물을 헐값에 넘겨받아서 그 자리에서 아무에게나 그것들을 되판다. 버몬지 시장에서 이들의 가판대를 찾는 손님들 중에는 물건을 찾으러 나온 수백 명의 전문 골동품 딜러들이 포함되어 있었다. 이 딜러들은 시장에서 가판을 운영하는 골동품상들보다 더 규모가 크고 부유한 골동품상들에서 파견을 나온 사람들이었다.

엘리스의 직감은 정확했다. 그는 버몬지 시장을 30분가량 돌아다닌 끝에 그의 집에서 사라진 물건들을 진열하고 있는 한 골동품 상인을 발견했다. "나는 본능적으로 그 은식기들을 알아보았어요. 어릴 때부터 수백 시간 동안 공들여 닦고 또 닦고 했던 물건들인데 어련했겠어요. 나는 즉

시 그 가판 주인들을 체포했죠."

엘리스의 집에서 일어난 강도 사건을 수사하고 있던 경관도 버몬지 시장의 상인들을 조사하기 위해서 달려왔지만 엘리스에게 선수를 빼앗겼다. 엘리스가 체포한 골동품상들은 은밀하게 뒤에서 물건을 대 주는 정체 모를 공급자가 있다고 자백했고, 곧 있으면 그가 또 다른 물건들을 배달하러 올 예정이라고 실토했다. 그들의 말대로, 잠시 후 그 의문의 공급자가 은식기 한 꾸러미를 들고 현장에 도착했다가 잠복하고 있던 엘리스 일행에게 바로 체포되었다. 그는 헨리 우드Henry Wood라는 남자로, 65세 생일을 목전에 두고 있었다. 그가 새로 가져온 은제품들은 엘리스 집에서 한 블록 떨어진 이웃집에서 가져온 장물들로 판명이 났다.

우드는 그동안 자신이 저질러 온 범죄 행각들을 설명하기 위해 경찰을 대동하고 이른바 런던 장물 투어에 나섰다. 그는 자신이 지난 10년간 털었던 수백 채의 주택들을 손가락으로 일일이 가리켰다. 그는 일반 가정집에서 물건을 훔치고 바로 버몬지 시장에 내다 파는 매우 효율적인 시스템을 이용해 돈을 벌었다. 다른 동네에서 활동했던 폴이 활용했던 바로 그 시스템이었다. 우드는 재판을 통해 8년의 옥살이를 선고받았고, 반면 엘리스는 발 빠르게 조사를 벌여 도둑을 체포한 공로에 대한 보상으로 강력반으로 승진했다. 그리고 이후, 그는 런던의 우범 지대에서 일어나는 무장 강도, 강간, 그리고 살인 사건들을 전담했다. 하지만 엘리스는 강력반에서 활동하던 시절에도 경찰국 내의 다른 부서를 마음에 두고 있었다.

1974년, 런던의 오래된 우표 거래 시장에서는 심상치 않은 문제들이 발생하고 있었다. 당시 우표는 골동품의 일종으로 거래되고 있었다. 일반적으로 우표 수집가들은 세심하고 꼼꼼한 성격으로, 아주 작은 이 예술품에 그려진 세부적인 부분들을 들여다보는 것을 좋아했다. 이들이 소

지한 우표들은 우편 시스템을 거쳐 사용되고 어느 정도 손상이 된 후, 소수의 보존학자들과 역사학자들에 의해 살아남은 유물들이었다. 런던의 우표 수집가들 사이에는 긴밀한 유대 관계가 있었다. 그런데 이들 세계에서 도난과 위조품이 발생하는 사례들이 늘어나고 있었다. 문제 해결에 가담하게 된 런던 경찰국은 소수의 우표 연구가들로 구성된 새로운 정예팀을 꾸렸다. 이들은 사소한 일에 목숨을 거는 괴짜들이었지만, 한데 뭉쳐서 항의의 목소리를 높이고 있었다. 경찰국 형사 몇 명이 임시로 이 팀에 투입되어 우표와 관련된 사건을 조사하고, 범인을 발견하면 체포도 해야만 하는 실정이었다. 원래 이 우표 정예팀이 만들어진 배경에는 시민들과 협력하여 신속하게 사건을 해결하고자 하는 경찰국 측의 좋은 의도가 있었다. 하지만 앞서 소개한 뉴욕 경찰국의 볼프가 깨달았던 것처럼, 그들은 이내 그것이 결코 간단히 해결될 사건들이 아니라는 것을 알게 되었다.

정예팀은 우표를 조사하기 시작했는데, 이들의 수사는 시작 단계에서부터 예상보다 더 거대한 범죄의 소용돌이 속에서 난항을 겪었다. 정작 문제는 사라지거나 위조된 우표들이 아니었다. 정예팀은 골동품 산업 전체를 파고들어야만 했으며, 그 결과 각종 범죄자들과 사기꾼들이 이 세계에서 활개를 치고 있다는 사실을 알아냈다. 결국 팀원들은 시야를 넓혀서 당시 급성장 추세였던 골동품과 미술품 거래 산업에 대한 정보들을 수집하기 시작했고, 점차 이들의 우표 정예팀은 런던 경찰국의 첫 번째 미술과 골동품 특수반으로 성장하게 되었다. 엘리스는 이 팀에 들어가기 위해서 신청서를 제출했지만 상부로부터 거절당했다. "당시 런던 경찰국의 내부에는 누가 나서서 무엇인가를 하고 싶다고 말하면 안 되는 분위기가 있었어요. 누군가가 특정한 문제에 대해서 잘 알고 있거나 그것에 대해서 직접적으로 관심을 표명하면, 경찰국 사람들은 그것을 부정부패

의 징조라고 생각했어요." 엘리스가 설명했다. "신청서를 제출한 대가로 원했던 특수반에 들어가는 대신에, 이스트 런던의 경찰서로 전근을 가게 되었어요. 아주 힘든 지역이었죠."

하지만 이후에도 엘리스는 계속해서 미술과 골동품 특수반의 활동을 주시했다. 특수반은 그 후 9년 동안 활동하다가 1984년에 돌연 해체했다. 런던 경찰국이 이들의 활동을 더 이상은 감당할 수 없었기 때문이다. 도시의 각종 범죄율이 치솟은 상황에서 그들은 훔친 그림이냐 아니면 폭동이나 암흑가의 살인 사건이냐를 선택해야 하는 기로에 당면했다. 팀원들은 뿔뿔이 흩어졌고, 그들의 중단된 업무와 함께 사라진 미술품들에 대한 정보가 적힌 색인 카드들은 먼지 덮인 캐비닛 속에서 수년간 방치될 운명에 처했다.

그러는 사이 엘리스는 토팅엄Tottingham 경찰서 강력반에 복무하면서 살인, 무장 강도, 강간 사건들을 조사했다. 하지만 그는 은행 강도들을 때려잡고 갱단을 소탕하는 일상에 지쳐 가고 있었으며, 지적인 자극을 줄 수 있는 일을 간절히 원했다. 런던 경찰국에서 미술과 골동품 특수반이 해체된 해에 엘리스는 중상류층이 모여 사는 햄스테드Hampstead 지역의 담당 부서로 전근 발령을 받았다. 새 부서에서 그에게 맡겨진 임무는 이 구역 시민들의 저택에서 빈번하게 일어났던 미술품 도난 사건들을 조사하는 것이었다. 어느 날 오후, 그토록 바라던 일에 빠져서 지내던 엘리스에게 흥미로운 제보 전화가 걸려 왔다. 제보자는 어느 컬렉터의 집에서 도난당한 앨프리드 제임스 머닝스 경Sir Alfred James Munnings의 그림 〈경마장의 두 여인Two Ladies at a Racecourse〉을 런던의 저명한 미술품 딜러인 리처드 그린Richard Green의 컬렉션에서 봤다고 말했다.

제보 전화를 받고 사건의 경위를 조사하던 중 엘리스는 리처드 그린이 뉴욕 소더비 옥션 하우스의 미술품 경매를 통해 머닝스 경의 그림을 구

입했다는 사실을 알아냈다. 사건의 해결을 위해서라면 물불 가리지 않고 돌진하는 스타일이었던 그는 급기야 리처드 그린으로부터 그 그림을 압류하기로 결정을 내렸다. 하지만 그린은 머닝스 경의 그림을 가지고 있지 않았다. 그는 경찰에 그림 대신 자신의 변호인을 내세웠다. 결국 수사는 런던 경찰국의 변호사들과 과거 그림을 도난당했던 피해자, 그리고 자기가 산 그림에 대한 소유권을 주장하는 미술품 딜러 사이의 법적 분쟁으로 흘러갔다. 그린은 자신이 그 그림을 믿을 만한 출처를 통해 구입했다고 주장하면서, 자신의 명예를 더럽힌 대가로 그 그림이 자기 집에서 없어진 도난품이라고 주장하는 사람을 고소하겠다고 협박했다. 엘리스는 이러한 혼란에 휘둘리지 않고 차분히 사실들을 되짚어 보았다. 문제의 그림은 영국에서 도난을 당한 후 바다를 건너 소더비 옥션 하우스의 손에 들어갔고, 그 기관이 주최한 경매를 통해 리처드 그린에게 팔렸다. 그린은 그 그림을 다시 런던으로 가져와서 그의 가게 진열대에 놓았다. 엘리스는 이 사건에 대해서 재고한 후에 경찰로서 그의 미래를 바꾸어 놓게 될 중대한 결정을 내렸다.

그는 과거 런던 경찰국 내에 있던 미술과 골동품 특수반이 미술품 도난 리스트를 꾸준히 작성하고 관리했다는 사실을 기억하고 있었다. 팀원들은 런던에 소재한 각종 갤러리들과 옥션 하우스들, 개인 컬렉터들과 딜러들로부터 도난당한 미술품들을 조사해서 리스트를 작성해 다시 런던 미술계 전역에 배포했다. 만약 그 리스트가 있었더라면 도난품을 도난품인지 모르고 구입했다는 여느 딜러의 변명은 법원에 쉽게 받아들여지지 않았을 것이다. 하지만 특수반이 해산되었을 때 도난품 리스트도 사라졌기 때문에 현재로서는 그린의 주장에 반박할 근거가 없었다.

엘리스는 곤경에 처한 그림의 원래 주인에게 런던 경찰국으로 탄원서를 쓸 것을 조언했다. 그리고 며칠 후, 그가 작성한 편지 한 통이 경찰국 내

부서들을 돌고 돌아서 엘리스의 팀장 책상에 놓았다. "자네가 지금 무슨 일을 하고 있는지 제대로 알고 있기를 바라네." 편지를 읽은 팀장이 엘리스에게 말했다. 그 편지는 경찰국 내에서 큰 파장을 불러일으켰다. 미술과 골동품 특수반을 해산시켜서 도난품 리스트를 런던의 딜러들과 컬렉터들에게 제대로 공표하지 않은 대가로, 런던 경찰국이 그림 값(리처드 그린이 소더비 경매에서 지불한 비용)을 책임져야 한다는 내용을 담은 편지였다.

그 편지는 끝내 경찰 법무관의 사무실에 도달했다. 엘리스의 말을 그대로 인용하자면, 법무관은 "극심한 현기증을 참아 가면서 편지를 보낸 사람의 의도에 대해 숙고했다." 그 한 장의 편지로 인해 런던 경찰국은 다시 미술과 골동품 특수반을 개설하게 되었다. 이 팀의 책임자로 추대된 엘리스는 당연히 그 보직을 받아들였다. 1989년, 그는 이렇게 꿈을 이룰 수 있었다.

시작 단계에서 엘리스는 오로지 파트너 한 명만을 데리고 있을 뿐이었고, 정보원이라고는 오래전 문을 닫은 특수반이 남기고 간 캐비닛과 빈약한 연락망이 전부였다. 물론 엘리스에게는 개인적으로 소더비와 크리스티에 아는 사람들이 있었고 미술계에 종사하는 지인들도 있었다. 하지만 그가 이들을 통해 사건을 찾아다니기도 전에 런던의 미술 시장이 말 그대로 그에게 손을 뻗어 왔다.

그의 팀이 처음으로 수사한 굵직한 사건들 중에는 러스보로 하우스 Russborough House(*아일랜드에서 가장 아름답다고 손꼽히는 대저택으로 대중에게 개방되어 있다)의 미술품 컬렉션 도난 사건이 있다. 러스보로 하우스에는 알프레드 베이트 경Sir Alfred Beit이 수집한 미술품들이 소장되어 있는데, 일찍이 로즈 더그데일Rose Dugdale이라는 인물이 저지른 도난 사건을 경험한 적이 있다. 더그데일은 훔친 미술품을 마치 인질처럼 잡아 두고는 영국 정부에게 아일랜드 공화국군IRA 죄수들을 풀어 달라고 협상을 제안했다.

그녀의 계획은 수포로 돌아갔지만 이 사건을 통해 범죄자들의 세계에서 러스보로 하우스가 유명세를 타게 되었다.

이후 1986년, 아일랜드 출신 범죄자인 마틴 카힐Martin Cahill은 러스보로 하우스를 대상으로 큰 도박을 감행했다. 그는 악랄하다고 널리 알려져 있었으며, 사람들은 그를 두려워해서 '제너럴the General (*장군이라는 의미다)'이라는 별명으로 불렀다. 그는 더블린의 부랑아로 시작해서 나중에는 다이아몬드와 각종 금은보화를 훔치는 거물급 도둑으로 성장하더니 급기야 미술품 분야에까지 손을 대기 시작했다. 카힐이 이끄는 도적단은 러스보로 하우스에서 총 11점의 회화를 훔쳤다. 그중에는 페르메이르, 루벤스, 게인즈버러와 고야의 그림들이 포함되어 있었다. 하지만 이내 카힐은 그림들이 훔치기는 쉬울지 몰라도 팔기는 매우 어렵다는 교훈을 얻게 되었다. 그는 일반 미술 시장에 직접 그 그림들을 팔아 보려고 시도했지만, 아일랜드 경찰의 함정수사로 인해 그 길이 막혀 버렸다. 카힐은 어쩔 수 없이 계획을 변경했는데, 엘리스와 런던 경찰국이 그에게 주목하게 된 것이 바로 이때부터였다.

어느 날 오후, 미술과 골동품 특수반 사무실에 있던 엘리스는 런던의 미술품 딜러로부터 걸려 온 한 통의 제보 전화를 받았다. 상대방은 매우 긴장한 목소리로 그가 당일 낯선 이로부터 전화를 받았는데, 11점의 회화를 감정해 줄 것을 요청하는 내용이었다고 말했다. 조건은 이 딜러가 더블린에 직접 날아가서 작업을 해야 한다는 것이었고, 대가는 50만 파운드(한화 약 8억 9천만 원)였다. 전화를 건 의문의 남자는 만일 이 딜러가 그 제안을 거절한다면, 머리에 총을 맞게 될 것이라고 덧붙였다고 했다. "뭐랄까, 보통 그렇게 일을 제안하지는 않거든요." 엘리스가 당시의 일을 회상하며 내게 말했다.

그는 딜러의 집을 감시하고 도청 장치를 설치하기 위해서 경찰국의 정

예부대에 지원을 요청했다. 딜러는 노팅힐Notting Hill에 위치한 아파트에서 전화를 건 남자와 만나기로 한 상태였다. 의문의 남자가 등장했을 때, 엘리스와 런던 경찰은 그를 현장에서 검거했다. 남자의 이름은 존 노튼John Naughton이었고, 카힐에게 고용된 사람이었다. 그의 말에 따르면, 카힐의 계획은 딜러를 통해 그림들이 진품인지를 감정한 후, 아일랜드 정부에 '몸값'을 요구하는 것이었다. 하지만 카힐의 계산은 애초부터 잘못된 것이었다. 그 그림들은 보험에 들어 있지 않았고, (엘리스의 말에 따르면) 아일랜드 정부가 그 그림 값을 지불할 턱이 없었다. 카힐의 계획은 실패했고, 체포된 노튼은 재판을 통해 2년 수감형을 선고받았다. 하지만 사라진 그림들은 여전히 행방불명이었고, 엘리스는 그들과 관련된 소식에 촉각을 곤두세우고 있었다.

엘리스는 계속해서 카힐의 뒤를 쫓았다. 그 결과, 명화들을 팔아 돈을 벌기 위한 방법을 모색하던 이 범죄자가 지난 세월 동안 이 분야에서 많은 것을 배웠다는 것을 발견했다. "그림들을 훔칠 때만 해도 카힐은 그들을 어떻게 처분해야 할지 전혀 생각도 하지 않고 있었어요. 그것들을 그대로 시장에 내놓으면 감정가대로 돈을 받을 수 있으리라고 생각할 정도로 순진했죠. 하지만 각종 가능성을 탐구하며 시행착오를 겪은 끝에 그는 암시장에까지 손을 뻗을 정도로 성장하고 있었어요." 엘리스가 말했다.

카힐은 그 그림들을 다른 조직에 넘기려 했다. 우선 그는 아일랜드 공화국군, 즉 IRA(*북아일랜드와 아일랜드 공화국의 통일을 위해 싸우는 지하 군사 조직)와 접선을 시도했다. 하지만 IRA 측은 카힐을 골칫거리로 여기고 있었기 때문에 그와 거래를 하려고 하지 않았다. 사실, 당시 IRA는 카힐의 부하인 마약 상인들을 제거하고 있었다. 다음으로 카힐이 접근한 대상은 북아일랜드 프로테스탄트 테러 조직인 얼스터 의용군UVF(Ulster Volunteer Force)이었다. 카힐은 상대가 그에게 우호적이든 아니든, 그와 정치

적인 친분 관계가 있든 없든 개의치 않았다. 그는 그에게 돈을 주겠다는 조직이 나타나면 아무에게나 그림들을 넘길 생각이었다.

그 무렵, 아일랜드 공화국 경찰이 심어 둔 정보원이 카힐 조직의 극비 정보를 누설했다. 얼스터 의용군이 카힐의 그림들 중 하나를 구입했으며, 그 그림이 터키로 밀송되고 있다는 내용이었다. 이 정보는 터키 경찰에게 넘어갔다. 터키 경찰은 이스탄불의 어느 호텔 방을 급습해 사라진 러스보로 하우스의 회화들 중 한 점을 처음으로 회수했다. 그것은 네덜란드 화가인 하브리엘 메슈Gabriel Metsu가 1660년대에 그린 〈편지를 읽는 여인A Woman Reading a Letter〉이라는 작품이었다. 그 그림이 발견되었다는 소식이 전달된 후, 아일랜드 국립미술관의 큐레이터가 터키로 날아와서 직접 그림을 가지고 고국으로 돌아갔다.

하지만 나머지 그림들의 행방은 여전히 묘연했다. 그렇게 2년이 흘렀고, 그동안에도 엘리스는 그들에 대한 추적과 조사를 소홀히 하지 않았다. 1992년, 아일랜드 경찰국 형사로부터 한 통의 전화가 걸려 왔다. 그 형사가 카힐의 조직에 심어 둔 정보원에 따르면, 카힐은 또 다시 그림들을 처리하고자 시도하고 있었다. 엘리스는 직접 정보원에게 연락을 취해서 사실을 확인했다. 하지만 카힐이 그들을 언제 옮기게 될지는 알 수 없는 일이었다. 형사와 엘리스는 카힐을 예의 주시하며 신중하게 기다렸다.

그러던 1993년의 어느 날, 마침내 카힐은 그 회화 작품들을 담요로 포장해서 자동차 트렁크에 싣도록 부하들에게 지시했다. 그림을 실은 자동차는 페리를 타고 웨일스Wales에 도착했고, 이후 다시 잉글랜드 지방으로 이동했다. 정보원은 그 그림이 런던에 도착하면 잠시 어느 곳에 보관될지 구체적으로 일러 주었고, 그가 알려 준 대로 엘리스는 런던 전역의 다양한 장소들을 조사했다.

미술과 골동품 특수반 형사들 6명과 경찰관 12명이 그 급습 작전에 가

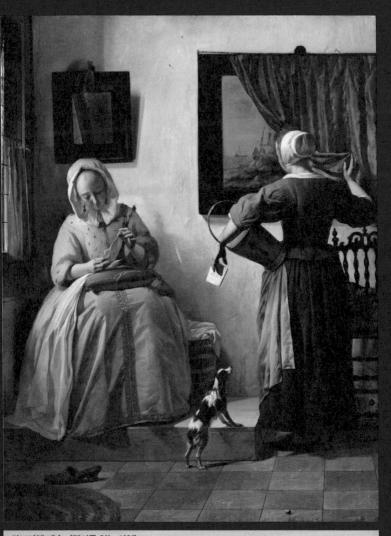

하브리엘 메슈, 〈편지를 읽는 여인〉,
1662–1665년, 패널에 유채, 53×40cm, 아일랜드 국립미술관(1986년에 회수)

담했다. 그들은 루벤스의 그림들을 런던의 한 아파트 소파 뒤에서 발견했고, 또 한 공장에서는 다른 네 점의 회화를, 그리고 유스턴Euston 기차역에서 또 다른 그림 한 점을 찾아냈다. 하지만 여전히 네 점의 그림들이 회수되지 않은 상태였고, 그중에는 페르메이르의 작품이 포함되어 있었다. 그 작품들은 노스 런던의 자동차 대리점에 잠시 맡겨져 있다가 트럭 뒤에 실려 벨기에로 운반되었다. 카힐과 친분이 있는 앤트워프Antwerp의 다이아몬드 딜러가 남은 그림들의 '지분'을 사기로 계약하고, 카힐에게 선금으로 백만 달러를 지급한 상태였다. 추후 카힐이 그 그림들을 팔게 되면, 그들은 이익금을 나누어 가질 계획이었다. 딜러는 그 그림들을 룩셈부르크에 있는 은행 금고에 맡겨 두었다. "카힐은 그것을 담보로 딜러로부터 선금을 지급받아 마약 밀수금을 세탁하는 일종의 돈세탁 은행을 차렸어요." 엘리스가 설명했다.

엘리스와 아일랜드 경찰은 머리를 맞대고 카힐로부터 그림을 압수할 계획을 세웠다. 런던 경찰국의 비밀 요원인 찰리 힐Charley Hill을 미국인 딜러로 위장시켜서 그림 구입을 핑계로 카힐과 접선하게 한 후, 현금 지급을 제안하여 페르메이르와 그 외의 명화들을 금고 밖으로 끌어낸다는 계획이었다. 이를 위해 찰리 힐은 크리스 로버츠Chris Roberts라는 가상의 인물로 둔갑한 후, 자신이 미술 시장에서 정말 좋은 명화들 몇 점을 찾아다니고 있다는 소문을 퍼뜨렸다. 그 계획은 성공적이었다.

힐은 이내 카힐의 조직으로부터 오슬로에서 만나 미팅을 하자는 연락을 받았다. 틀림없이 힐이 어떤 사람인지 시험하려는 것이었다. 다행히 오슬로에서도 힐의 정체는 탄로나지 않았고, 힐은 비행기를 타고 앤트워프로 이동하라는 지시를 받았다. 힐이 그곳에 도착했을 때, 카힐의 부하들은 다이아몬드 구역에 주차되어 있는 자동차로 그를 인도했다. 그리고 바로 그 차의 트렁크 속에 페르메이르의 그림이 액자도 없이 놓여 있었

다. 그림을 본 순간 힐은 자신이 정말 카힐과 상대하고 있다는 것을 확인할 수 있었다. 그리고 자동차는 어디론가 떠났다.

엘리스는 기다렸다. 힐은 그로부터 3주 후, 앤트워프에서 그들을 만나기로 되어 있었다. 그는 현금이 가득한 서류가방을 들고 다시 벨기에로 날아갔다. 경찰은 그 돈이 송금될 은행이 카리브 해 지역에 있다는 것을 알고 있었다. 카힐은 그의 재산을 보관하기 위해서 그곳의 작은 은행을 사 둔 상태였다. 공항에서 세 대의 자동차가 접선했다. 차의 트렁크가 열렸고, 행방불명이었던 네 점의 그림이 모두 그곳에 들어 있었다. 그리고 현장에는 벨기에 경찰이 잠복하고 있었다.

도난당한 이후 7년간 암흑가를 헤매던 러스보로 하우스의 명화들이 모두 회수된 순간이었다. 아쉽게도 카힐은 그 현장에 없었고 경찰은 여전히 그가 어디에 숨어 있는지 알아내지 못했지만, 엘리스에게 카힐의 행방은 크게 중요한 문제가 아니었다. 그가 그 일을 통해 얻은 무엇보다 큰 수확은 도난당한 그림들을 모두 찾아낸 보람과 그가 얻은 명성이었다.

그로부터 1년 후, 카힐은 더블린의 횡단보도에서 총을 맞고 살해되었다. IRA가 고용한 청부살인업자나 다른 범죄 조직이 저지른 일로 추정되었다. "카힐은 러스보로 하우스의 그림을 훔친 대가로 얻은 것이 없어요. 오히려 그 도둑질이 그의 목숨을 앗아 갔죠." 런던의 와인 바에서 마주앉은 엘리스가 그렇게 사건을 정리했다. "카힐의 사례가 남긴 교훈은 그림을 인질로 미술관이나 컬렉터에 돈을 요구한다는 것이 말처럼 간단한 일이 아니고, 훔친 그림을 다시 일반 시장에 내다 팔기란 불가능하다는 것이죠. 실상 회화는 현금 가치를 가지고 있지만, 그것은 시장에서 통용되는 가치와는 성질이 다릅니다. 하지만 그 가치는 범죄자들 사이의 거래에서 일종의 통화로 사용될 수 있죠." 그가 계속해서 말했다.

"예를 들어, 내가 마약상이라고 가정해 봅시다. 그리고 기자님이 내게

돈을 빌렸어요. 자, 이제 기자님이 그림을 한 점 훔쳐요. 그리고 마치 계약금을 주듯이 그 작품을 나에게 맡기는 거예요. 마약상으로서 나는 그 그림이 얼마의 값어치가 나간다는 것을 알고 있어요. 특히 신문에서 얼마짜리 그림이 사라졌다고 기사를 내보내는 경우에는 그 가치가 더 명확하죠." 암시장에서 도난 미술품이 거래되는 방식이 진화하고 있었다.

"카힐이 수년간 어떤 경로들을 통해 어떻게 그림을 팔고자 시도했는지를 되짚어 보세요. 처음에 그는 훔친 그림을 일반 시장에서 팔려고 했다가 그 다음에는 정부 측에 돈을 받고 돌려주려고 했고, 뜻대로 되지 않자 최후에는 그림을 담보로 잡고 돈을 대출했어요. 마약 거래를 통해 얻는 이익금으로 갚겠다는 조건으로 말이죠. 당시 우리들은 그런 방법이 있으리라고는 생각도 하지 못했어요. 덕분에 그림 암거래 시장에 대해서 한층 더 잘 알게 되었죠." 엘리스가 설명했다.

러스보로 하우스 사건을 해결하고 1년 후, 엘리스는 다른 사건을 통해 국제 예술품 암시장의 또 다른 측면을 경험하게 되었다. 1994년 5월, 그가 오슬로 국립미술관에서 도난당한 에드바르 뭉크의 〈절규〉를 되찾기 위한 국제적인 수사 작업에 동참하고 있을 무렵, 대영박물관으로부터 연락이 왔다. 27점의 파피루스 문서가 감정을 위해 박물관으로 배달되어 왔다는 내용이었다. 박물관 직원들은 분석을 통해 그 문서들이 이집트 정부의 유물 수장고에서 없어진 도난품이라는 것을 밝혀냈다. 조사에 착수한 엘리스는 용의자로 데번Devon 주의 골동품 복원 전문가인 조나단 토클리페리Jonathan Tokeley-Parry를 의심하기 시작했고, 결국 증거를 수집해 그의 집을 급습할 수 있는 수색영장을 받아 냈다. 수사는 예상대로였다. 그는 토클리페리의 침대 밑에서 이집트 왕가의 미용사였던 헤텝카Hetepka의 무덤에서 사라진 문짝 한 쌍을 발견했다. 헤텝카의 무덤에 도둑이 든 것은 1991년이었고, 공교롭게도 토클리페리는 그 해 이집트에 있었다.

문짝과 함께 이 복원 전문가의 집에서는 각종 세관 문서들과 이집트 발굴 현장을 찍은 사진들이 발견되었다. 엘리스는 이 증거물들을 통해서 밀매가 어떠한 경로로 이루어졌는지를 추측해 볼 수 있었다. 일단 유물들은 이집트의 사막에서 운송되어 스위스를 거쳐 런던으로 이동했다. "토클리페리는 우리가 그의 집을 수색하고 있을 때 모습을 드러냈어요. 카이로에서 비행기를 타고 막 도착한 상태였죠." 엘리스가 이야기했다. 토클리페리는 서류가방 하나를 손에 쥐고 있었는데, 그 안에는 역시나 그가 이번 출장에서 훔친 물건이 들어 있었다.

알고 보니, 이 골동품 복원사는 자신의 직업을 이용해서 이집트의 유물들을 밀수하는 일을 하고 있었다. 심지어 그는 진짜 골동품을 기념품이나 모조품으로 위장해 세관을 통과하는 수법을 썼다. 일례로, 아멘호테프 3세의 두상을 빼돌리기 위해서 그는 그 위에 회반죽을 덧씌우고 검은색과 금색을 칠하기도 했다. 이런 색칠 작업을 통해 수백만 달러를 호가하는 두상은 공항에서 파는 값싼 기념품으로 탈바꿈했다. 토클리페리는 1997년 유죄 판결을 받았고, 선고받은 6년 중 3년을 감옥에서 살다 나왔다. 감옥에 수감되기 전에 그는 소크라테스처럼 독약을 삼키고 자살을 기도하기도 했다.

이 사건을 통해 미술품과 골동품 암시장의 네트워크가 얼마나 방대한지를 경험한 엘리스는 계속해서 토클리페리가 남긴 증거 문서들을 조사하고 범죄의 연계망을 추적했다. 결국 그는 대서양을 건너 뉴욕에서 그동안 토클리페리에게 경제적인 지원을 해 준 아주 유명한 골동품 딜러를 찾아냈다. 그는 프레더릭 슐츠라는 사람으로 맨해튼에서 갤러리를 운영하며, 국제적인 연락망을 통해 전 세계 유물들을 뉴욕으로 밀수입했다.

FBI가 슐츠를 기소하기까지는 그로부터 4년이 걸렸다. 그는 결국 재판을 통해 3년 수감형을 선고받았다. 이는 지금껏 미국에서 유물과 미술품

을 훔친 죄목으로 유죄를 선고받은 모든 사례를 통틀어 가장 유명한 사건으로 손꼽힌다.

엘리스의 수사 경력에서 러스보로 하우스의 사례는 미술품 도난과 범죄 조직, 다이아몬드 딜러들, 그리고 유럽 전역의 암시장 네트워크 간의 연계에 대해서 알게 해 준 중요한 사건이었다. 그리고 네 개 대륙의 열네 개 국가가 관련되어 있던 슐츠의 사건을 통해 엘리스는 도난 미술품 거래 암시장이 얼마나 정교하게 조직화되어 있으며, 이집트에서 땅을 파는 일꾼으로부터 뉴욕 매디슨 애비뉴에서 갤러리를 운영하는 딜러에 이르기까지 얼마나 다양한 사람들이 이 범죄에 연루되어 있는지를 배울 수 있었다.

엘리스가 런던 경찰국에서 은퇴한 것은 1999년이다. 그는 도난 예술품을 전담하는 형사로서 자신이 성공적인 수사를 할 수 있었던 비결은 정보를 수집하는 능력 때문이었다고 했다. 그는 다양한 정보원들의 연계망에 의지하여 범죄의 지하 세계에서 무슨 일이 일어나고 있는지 최신 정보들을 수집할 수 있었다. 그의 팀원들은 이 정보원들로부터 유용한 정보들을 현금을 주고 샀다. "매주 금요일이면 제보 전화들이 쏟아졌어요. 그들에게는 월급날인 셈이죠." 엘리스가 설명했다.

엘리스는 정보원들 중 한 명이 브라이튼의 '노커' 출신이라고 말했다. 그는 일반 가정집에서 보물을 훔쳐 다양한 유통망을 통해 판매하며 이름을 떨쳤던 사람으로, 런던에도 고객을 두고 활동했다고 했다. 엘리스는 그를 체포하지 않고, 그가 주는 정보들을 이용했다. "아무도 그가 그동안 얼마만큼의 예술품을 훔쳤는지 몰라요. 정말 이 시장 전반을 꿰뚫고 있는 사람이죠." 엘리스가 이야기했다. "상당히 성공한 사람인 것 같았어요. 우리 팀은 그에게서 여러 차례 정보를 얻었어요. 나의 수사를 도와준 적도 몇 번 있죠. 그 이야기는 할 수 없을 것 같군요."

"미술품 절도는 친구들에게서 옮는 병 같은 거예요."
_줄리언 래드클리프

Julian
Radcliffe

9. 도난 미술품 데이터베이스의 영향력

런던은 브라이튼과는 사뭇 달랐다. 그곳은 세상의 모든 지저분하고, 끔찍하고, 으스스한 일들과 탐욕이 집결된 그야말로 범죄의 중심지라 할 수 있었다. 폴에게 런던은 그 모습이 불분명한 거대한 안개 같은 도시였다. 근사한 양복을 차려입은 남자들과 하이힐을 신은 여자들이 거리를 지나다녔고, 이리저리 얽힌 좁은 벽돌 길 위를 빠르게 지나치는 자동차들 사이로 이 도시의 상징물인 런던 타워와 국회의사당 시계탑인 빅 벤 Big Ben이 어슴푸레 모습을 드러냈다. 길 위에 놓인 것은 벽돌 틈의 작은 먼지 한 점일지라도 마치 역사적인 의미가 깃들어 있는 것처럼 느껴졌다. 구불구불한 런던의 오래된 골목길들은 템스 강 위로 멋들어진 아치를 이루는 커다란 다리들이나 옥스퍼드 광장, 피커딜리 혹은 트라팔가 광장과 같은 번화가로 향하는 직통로들로 연결되었다. 그 길들은 언제나 시끄럽게 울리는 자동차 경적 소리로 가득했고 정신없이 북적거렸다. 그곳에는

2층짜리 빨간 버스가 신호를 기다리고 서 있는 사람들의 코끝을 아슬아슬하게 스치듯 지나갔다.

이곳 런던의 삶에는 밀실공포증을 자극할 정도로 빽빽한 밀도감이 있었다. 폴은 런던의 길들을 따라 소호와 버킹엄 궁전, 브릭레인Brick Lane 거리, 그리고 브릭스톤Brixton 지역을 정처 없이 떠돌아다녔다. 그는 런던의 공기를 들이마시며 이 혼란스러운 도시에서 사는 법을 몸으로 익혀 나갔다. 빠른 속도로 좁다란 골목길을 도는 자동차들, 그 아래의 지하 세계, 그리고 그 위를 단단히 덮고 있는 매연, 스카이라인을 장식하는 공장의 굴뚝들, 그리고 넘실대는 수백만의 인파들로 가득 찬 런던은 쉴 새 없이 가동되는 영국 산업의 중추신경이었다. 거리들은 제멋대로 뻗어 나가고, 발 디딜 틈 없이 북적거렸으며 미로처럼 꼬여 있었다. 디킨스Charles Dickens의 소설에서 그려지는 것처럼 괴물같이 크고 휘황찬란하게 빛나며, 약물에 절어 있고, 시끄럽고, 물가 또한 비싼 열악한 도시 생활이 폴의 눈앞에 생생하게 펼쳐졌다.

"그리고 무엇보다 그곳에는 돈이 있었어요." 폴이 당시를 회상하며 이렇게 이야기했다. 런던에는 많은 돈이 있었고, 또한 엄청난 부를 축적한 멍청한 부자들이 살고 있었다. 게다가 런던 사람들은 자신들이 돈을 벌 수 있도록 도와주기만 한다면 상대가 무엇을 하는 사람이든 어디에서 온 누구든 크게 신경 쓰지 않았다. 경제 호황을 이끌어 나가며 약진하는 런던의 거대한 자본주의 시스템 속에서는 그 누구든 제 나름의 수단으로 가치 창출에 기여하며 생산 활동에 뛰어들 수 있었다. 폴은 물론 여기에서 단단히 한몫을 할 준비가 되어 있었다. 또한 그는 이 도시에서는 누구든지 자취도 없이 사라지거나 죽도록 일을 해서 월세나 겨우 내며 근근이 살아가는 끔찍한 삶의 덫에 걸릴 수 있다는 사실도 잘 알고 있었다.

그는 혹사당하며 일하다가 역사 속에서 먼지처럼 흔적도 없이 사라

져 버리는 인생은 사양하고 싶었다. 그리고 만약 그것이 싫다면 스스로의 길을 개척하는 방법, 즉 자신의 사업을 하는 방법이 있었다. 타인에게 강요된 노동의 쳇바퀴에서 벗어나 자기가 잘할 수 있는 일을 찾고 자신의 인생을 살면서 돈을 버는 것이다. 그것이 폴이 선택한 인생이었다. 런던에서 도둑질은 당연히 브라이튼보다 규모가 더 큰 게임이었고, 그는 훨씬 더 많은 사람들을 상대해야만 했다. 따라서 성공적인 인생을 살기 위해 폴은 사기를 치는 자신의 재능을 날카롭게 갈고 닦아야만 했다. 런던은 다채롭고 화려한 범죄의 역사를 가진 도시였다. 살인마 잭Jack the Ripper(*1888년 런던에서 최소한 5명의 매춘부를 죽인 살인범), 연쇄살인범 잭Jack the Stripper(*1964년에서 1965년 사이 런던에서 6명의 매춘부를 죽인 살인범), 크레이스 형제The Krays(*1950년대와 1960년대 런던에서 방화, 살인, 강도, 마약 등의 범죄를 저지른 쌍둥이 형제), 그리고 (폴이 개인적으로 가장 좋아하는 은행 강도인) 존 맥비커와 같은 걸출한 악당들이 역사의 한편을 장식하고 있었다. 그리고 도시에서 일어나는 범죄의 반대급부에는 새롭게 등장한 위험 요소들이 도사리고 있었는데, 그중에서도 가장 악명 높았던 것이 수많은 범죄자들을 잡아들여 런던 감옥에 수감시켰던 런던 경찰국이었다. 폴은 무슨 일이 있어도 감옥에서 생을 마감하고 싶지는 않았다. 그래서 그는 런던에서 삶의 지향점을 다음과 같이 설정했다.

돈 벌기, 경찰에 걸리지 않고 행동하기, 감옥에 가지 않기, 즐기며 일하기.

폴이 런던에 상경한 것은 1981년이었다. 당시는 이 도시의 탐욕과 과잉, 자본주의 시스템이 한창 뜨겁게 가열되어 그의 사업 확장에 완벽한 토대가 되었다. 시민들의 생활은 극과 극으로 나뉘었다. 가난한 시민들에게 당시 런던은 사실상 감옥이나 다를 바 없었다. 하지만 젊고 부유한 사람들에게 런던의 삶은 그야말로 지치지 않는 파티의 연속이었다. 런던의 계급주의 사회에서 신분을 속이고 사교 생활을 영위하기에는 폴에게

치명적인 약점이 있었다. 그것은 바로 그의 말에 배어 있는 브라이튼 노동자 계층의 억양이었다. 하지만 그는 이러한 자신의 억양을 바꾸는 대신, 유년 시절을 미화해서 떠벌리는 쪽을 선택했다. 예를 들어, 전시회에서 런던의 상류층과 샴페인 잔을 부딪히거나 고급 클럽의 뒷방에서 삼삼오오 모여 시시덕거릴 때 자신의 배경에 대해 이렇게 말하는 것이다. "이보시게, 내가 어디 출신인지 궁금하다는 말이지? 우리 아버지가 땅이 좀 많은 사람이야." 이 사기꾼은 언제 어디서든 자신이 생각하는 이상형에 스스로를 끼워 맞출 수 있는 특출한 재능을 가지고 있었다. "런던에서 한창 상류층과 어울리고 다닐 때 그들이 내게 어디서 왔는지 혹은 무엇을 하는 사람인지 물어보면 항상 농부의 아들이라고, 아버지가 땅이 많다고, 그리고 미술품이나 골동품에 관심이 많다고 대답하고는 했어요. 꽤 그럴듯하잖아요." 그런 식으로 폴은 런던의 사교계를 활보하고 다녔다. 사실 폴이 상류층 인사들과 어울리지 못할 이유도 없었다. 미술에 관해서라면, 그는 누구에게도 지지 않을 정도로 방대한 지식을 가지고 있었기 때문이다. "내가 가장 좋아하는 그림은 대영박물관 소장품인 존 컨스터블John Constable의 〈건초 마차Hay Wain〉예요." 그는 이런 대화를 능수능란하게 이끌어 갈 수 있었다.

두말할 나위 없이 런던은 영국의 수도이지만, 1981년 폴이 활동했던 당시에는 뉴욕과 경쟁하는 국제 미술 시장의 중심지이기도 했다. 런던에는 물론 엄청난 부와 소장품을 자랑하는 갤러리들과 유명한 미술관들(대영박물관, 테이트 미술관, 국립 초상화 미술관 등)이 있었지만, 그들이 가지고 있는 '골칫덩어리' 미술품들은 폴의 관심사가 아니었다. 그는 자신이 브라이튼에서 해 오던 사업을 확장할 계획을 세웠다.

런던의 모든 미술관과 갤러리들, 그리고 아트 딜러의 주변에는 항상 미술 시장을 지배하는 세력, 즉 옥션 하우스들이 있었다. 그리고 바로 이

곳에 미술 '상품들'과 돈이 모여들었다. 폴은 런던에 살면서 이전에는 누리지 못했던 많은 즐거움들, 예를 들어 군중과 마약, 여자, 쓸데없는 농담과 파티들을 맛보고 향유했다. 하지만 이 도시가 폴에게 선사한 진짜 선물은 바로 옥션 하우스들로부터 얻어 낸 일거리들이라 할 수 있었다. 거대 옥션 하우스들은 미술 시장의 심장과도 같았다. 이 세계에 손을 뻗기 시작하면서 폴의 런던 생활은 방탕과 타락의 정점을 찍었다. 런던과 같은 대도시에서 돈을 벌고자 할 때 많은 젊은이들은 그들 앞에 놓인 수백만 가지나 되는 가능성들과 선택지들 앞에서 자칫 길을 잃기 쉬웠다. 하지만 폴은 달랐다. 그는 런던에 도착할 때부터 이미 자신이 무엇을 하고자 하며 왜 그 도시에 왔는지 분명하게 알고 있었다. 그리고 목표한 바대로 그는 곧장 옥션 하우스로 달려들었다.

"나는 항상 그림과 관련된 일이라면 반드시 옥션 하우스로 가야 한다는 것을 알고 있었어요." 그는 내게 이렇게 설명했다. "옥션 하우스가 없다면 미술품 거래도 존재할 수 없어요." 나와 대화를 하던 도중에 폴은 예술 세계의 경제를 일련의 작은 강줄기들에 빗대어 묘사한 적이 있다. 그리고 그 강줄기들이 시작된 곳과 종착지에 대형 옥션 하우스들이 있다고 말했다. "크리스티나 소더비 같은 기관들을 중심으로 해서 물줄기들이 뻗어 나온다고 생각해 보세요. 그 지류들 중 하나가 런던의 미술품 딜러들에게 흘러가고, 다른 것은 브라이튼의 딜러들에게로, 또 다른 것들은 영국 안팎의 컬렉터들과 바이어들에게 흘러가는 거예요. 그림을 사고 싶은 사람들은 옥션 하우스로 가고, 또 그림을 팔고 싶은 사람들도 옥션 하우스로 가죠. 그림 값이 알고 싶다? 그럼 옥션 하우스로 가면 돼요. 예술계 사람들은 누구나 먹고 살기 위해서 옥션 하우스를 찾아요. 나도 마찬가지였고요."

브라이튼에서 활동할 때 폴은 옥션 하우스 카탈로그들을 공부하면서

미술품의 가치를 익혔고, 또한 이러한 지식을 통해 스스로 레인즈 거리를 돌아다니며 직접 주요 공급자들과 접선하여 도매 거래로 더 많은 이익을 창출할 수 있다는 것을 깨달은 바 있다.

또한 그는 옥션 하우스들이 자신들을 중심으로 돌아가는 미술계 시스템을 확립했다는 사실을 발견했다. 그 시스템 속에서는 미술계에서 돈을 벌고자 하는 사람들이라면 누구나 필수적으로 옥션 하우스를 거쳐야만 한다. "딜러건 도둑이건 고객을 찾으려면 달리 어디로 가겠어요?" 마치 작은 회사를 운영하는 사장님과 같은 말투로 그가 나에게 이렇게 질문했다. "수백 년 전 옥션 하우스들이 미술 세계에 첫 발을 들인 이후로 지금껏 계속 이런 식이었죠."

역사를 돌아보자면, 소더비(처음 설립되었던 당시에는 '베이커'Baker's라는 이름이었다) 옥션 하우스는 조지 2세George II가 집권했던 1744년 3월 11일에 최초로 고서 컬렉션을 대상으로 첫 번째 경매를 열었다. 그리고 그로부터 22년 후인 1766년, 제임스 크리스티James Christie가 자신의 이름을 딴 옥션 하우스를 세웠다. 그 후 1793년에 미국의 경매 회사인 본햄스Bonhams가 문을 열었고, 이어 1796년에 스승인 제임스 크리스티로부터 독립한 해리 필립스Harry Phillips가 자신의 이름을 내건 옥션 하우스를 차렸다. 이후 이 네 개의 옥션 하우스들은 자신들의 세력을 꾸준히 확장해 왔으며, 현재 국제적으로 막강한 영향력을 행사하고 있다. 여기서 재미있는 사실은 설립 후 첫 150년 동안에는 이 옥션 하우스들이 주로 희귀 문헌들과 인쇄물, 그리고 동전들을 취급했다는 것이다. 대표적으로 나폴레옹 사후에 그의 책 컬렉션이 소더비에서 경매된 기록이 있다. 하지만 1900년대에 들어서면서 회화가 이 거대한 옥션 하우스들의 주된 수입원으로 자리를 굳히게 되었다.

회화 작품이 옥션 하우스에서 거래될 수 있었던 배후에는 소더비와 크

리스티의 매출 증대 전략이 있었다. 20세기 중반, 이 회사들은 그전까지 대부분의 중산층들이 감히 살 엄두도 내지 못했던 상품을 주요 타깃으로 삼았다. 그것은 가정집 벽난로 선반 위를 장식하게 될 예술품들이었다. 소더비와 크리스티가 앞장서서 저돌적으로 대중에게 그림을 전파하기 시작했다. 이 옥션 하우스들은 미술 도둑 폴이 수십 년이 지난 뒤에나 터득했던 것을 이미 1950년대에 간파하고 있었던 것이다. 바로 미술의 상품성이었다. 여타의 자본주의 체제의 생산품들과 마찬가지로 미술의 가치 또한 수요가 증가하면 얼마든지 높아질 수 있다. 그리고 이를 위해서는 대중에게 미술품을 사도록 판촉 활동을 해야만 했다. 다른 경제 활동과 마찬가지로 미술품 경매 역시 자본주의 시장경제의 원칙을 따랐다.

보니 버넘은 1975년에 출간된 『미술의 위기』에서 스탠리 클라크Stanley Clark가 어떻게 소더비에서 일을 하게 되었는지를 자세히 소개한 바 있다. 원래 미술계 사람이 아니었던 클라크는 완전히 새로운 관점에서 이 분야에 접근했다. 그는 우선 통계 조사를 통해 사람들이 100파운드(한화 약 17만 원)가 넘는 작품들을 잘 사지 않는다는 사실을 분석했다. 그리고 이러한 내용을 바탕으로, 소더비가 저가 시장을 겨냥해야만 한다는 결론을 내렸다. 그의 논리는 아주 단순했다. 미술 사업이라고 해서 반드시 고가의 상품들만을 취급할 필요는 없다는 것이다. 비싸지 않은 상품을 팔아도 충분히 많은 돈을 벌 수 있었다. 물론 하룻밤 사이에 옥션에서 수백만 달러의 이윤을 낸다는 것은 매우 흥분되는 일이다. 하지만 옥션 하우스가 저가 시장으로 눈을 돌린다면, 그 이상의 수익을 거둘 수 있었다. 폴이 지상의 모든 가정집에는 가보라는 것이 있다는 사실을 파악했다면, 클라크는 사람들에게 충분히 더 많은 보물을 집에 가져다 놓을 자격이 있다고 알리고자 했던 것이다.

"당시 대부분의 사람들은 소더비가 무엇을 하는 기관인지 들어본 적도

없었죠." 클라크가 버넘에게 했던 말이다. 소더비에 들어가기 전에 그는 런던의 유서 깊은 신문사인 『데일리 텔레그래프 Daily Telegraph』에서 일했다. 그는 미디어 쪽에서 쌓은 지식과 인맥을 새로운 사업에 적극 활용했다. 일간 신문사들에 연락을 취해 미술품 경매에 대한 기사를 내보내 달라고 설득한 것이다. 사실 옥션 하우스에서 일어나는 일은 충분히 흥미로운 기사의 소재가 될 법했다. 게다가 클라크는 기사를 내 주는 대가로 소더비의 무료 자문 서비스를 제공하겠다고 홍보했다. 귀중한 유물들이 발견될 때 관련한 전문적인 정보가 필요한 신문사들로서는 실로 유용한 서비스가 아닐 수 없었다.

그 결과, 당시 신문에는 이를테면 다음과 같은 기사들이 실렸다. "연금으로 생계를 유지하던 가난한 노부인이 유리구슬이 가득 든 구두 상자를 들고 소더비를 찾아와 모두 2파운드(한화 약 3,500원)에 사 달라고 요청한 일이 있었다. 소더비의 전문가들은 그 상자 바닥에서 400년 전 사라진 색슨 족의 상아 유물함을 발견했고, 그것은 결국 영국의 한 기관에 4만 파운드(한화 약 7천만 원)에 팔렸다."『미술의 위기』를 집필하며 조사를 하던 중, 버넘은 당시 발행된 신문에서 수십 개가 넘는 비슷한 내용의 기사들을 발견할 수 있었다. 클라크의 마케팅 전략은 가히 성공적이었다. 런던 시민들이 혹시나 하는 마음에 집을 뒤져서 각종 잡동사니들을 가져오기 시작하면서 소더비에 〈TV쇼 진품명품〉과 다를 바 없는 광경이 펼쳐졌다. 클라크의 캠페인은 물건을 팔려는 사람들과 골동품과 미술품을 취급하는 사람들 모두에게 이득을 가져올 수 있는 좋은 기회들을 만들어 냈다.

폴이 브라이튼의 뒷골목에서 성장하는 동안, 소더비는 추후 폴의 활동 무대가 될 미술품 시장을 키워 나가고 있었다. 1980년대에는 처음으로 미술품 거래 시장에 큰 호황기가 찾아왔다. 경매장에서 회화 작품들이

수천 달러, 수십만 달러에 팔려 나갔다. 유명한 그림들 몇몇의 낙찰가는 무려 수백만 달러를 호가하기도 했다.

클라크의 예측대로 미술품 거래 사업은 급성장했다. 뿐만 아니라, 미술품과 골동품의 가치가 계속해서 상승하고 있었다. 미술품 경매의 세계에서만큼은 견제와 균형의 원리가 거의 작용하지 않았다. 폴은 이러한 시스템의 현실을 철저하게 이용했다. 그가 보기에 런던의 옥션 하우스들은 브라이튼의 골동품 딜러들에 버금갈 만큼 탐욕스럽고 무책임한 기관들이었다. "만약 어떤 마약쟁이가 팔에는 주사기를 잔뜩 꽂은 채로 그림 한 점을 팔에 끼고 옥션 하우스에 나타났다 한들 누구 하나 저지하지 않았을 거예요. 그가 가지고 온 그림이 좋기만 하다면 기꺼이 받아들일 사람들이었죠. 그때만 해도 사람들이 큰 옥션 하우스를 찾아가서 그림을 직접 팔 수 있었어요." 폴은 당시의 상황을 이렇게 회상했다.

이따금씩 폴은 소규모 옥션 하우스들도 이용했다. 당시 이런 작은 기관들은 완전히 무법천지였다. "큰 옥션에 가져가기에는 자신 없는 물건들이 있을 때에는 작은 경매소들을 이용했지요. 만 달러짜리 그림 한 장을 들고 그런 곳을 찾아가서는 이름과 주소를 아무렇게나 적었어요. 플로리다의 디즈니월드에 사는 미스터 마우스라는 식으로요. 만일 경찰이 조사를 한다고 해도 그들은 미스터 마우스를 찾아내야 할 형편이었죠. 심지어는 내가 누군지 묻지 않는 경우도 많았어요."

1980년대 초반, 폴은 도난 미술품을 유통시키기 위한 효율적인 네트워크를 건설 중이었고, 사회적으로 그를 막을 수 있는 시스템이란 존재하지 않았다. 그나마 지금의 국제 도난 미술품 리스트와 가장 비슷한 것으로, 인터폴의 데이터베이스가 있었다. 하지만 그마저도 경찰들을 위한 것이었고, 국제 미술계 사람들이 이 정보망에 접근할 수 있는 길은 막혀 있었다. 작품의 출처를 확인할 수 있는 리스트조차 없었던 상황에서 아

무리 거대 옥션 하우스라 한들 도난품들을 피해 갈 방도가 없었다. 당시 대서양 너머 뉴욕에는 보니 버넘의 공로 덕분에 IFAR이 1976년부터 작성하기 시작한 도난품 리스트가 있었다. (당시 그들의 데이터베이스는 종이를 매체로 한 구식 시스템에 기반하고 있었다.) 더불어 이 기관에서는 『도난 미술품 경보 Stolen Art Alert』라는 이름의 뉴스레터를 간간이 발행하여 관심 있는 사람들에게 유포하고 있었다. 프랑스와 독일, 폴란드에는 약탈당한 예술품들을 추적하는 리스트들이 많이 있었다. 가장 약탈이 심했던 이탈리아와 이집트에도 이러한 리스트들이 존재했다. 하지만 이 모든 정보들을 통합하여 일목요연하게 정리한 리스트가 없었다. "정리된 도난품 리스트가 없는 상황이라서 내가 활개를 치고 다닐 수 있었어요. 도난품을 곧장 옥션 하우스에 가져다 팔 수도 있었죠. 나를 막을 수 있는 것은 아무것도 없었어요." 폴이 말했다.

1986년, 줄리언 래드클리프가 런던 소더비의 디렉터인 마커스 리넬 Marcus Linell을 만났다. 래드클리프는 법률이나 미술 관련 분야 출신이 아니었다. 그는 원래 큰 보험 회사의 직원이었고, 옥스퍼드 대학교에서 국제관계학을 전공한 후 한때 북아일랜드와 베이루트에서 M15나 M16 같은 영국 정보기관에 대해 조사를 하며 지냈다. 물론 공식적인 기관의 정보원은 아니었다. 이후, 그는 세계에서 가장 큰 보험 회사 중 하나인 런던의 로이즈 Lloyd's에서 여름 한철 일하다가 곧바로 위험관리 부서로 발령을 받은 후, 국제 테러리즘과 유괴에 대한 자문을 시작했다. 이후 1975년, 그는 '컨트롤 리스크 Control Risks'라는 회사의 창립 멤버가 되어 위험 지역에서 활동하는 다국적기업들을 지원하는 활동을 전개했다. 이러한 일을 하면서 그는 범죄가 점점 더 조직화되고 있으며, 국제적으로 이루어지고 있다는 사실을 알게 되었다. 따라서 그 어떤 국가의 정부도 세계를 무대

로 확장하고 있는 범죄를 통제할 수가 없었다. 줄리언의 컨트롤 리스크는 다섯 개 대륙에 서른네 개의 사무실을 두고, 각종 기업들이 소위 '열악한 비즈니스 환경'에서 성공적으로 활동할 수 있도록 도움을 주는 거대한 국제 회사로 성장했다. 일례로 2003년 이라크가 침공을 당했을 때, 영국 정부는 그곳에 파견된 자국의 외교관들과 직원들의 안전을 보장하기 위해 컨트롤 리스크와 계약을 체결하기도 했다.

래드클리프가 자문을 위해 리넬을 만났을 때, 소더비는 전 세계를 무대로 사업의 규모를 확장하고 있었다. 리넬은 낯선 지역에서 일하게 될 소더비 직원들을 위해 래드클리프에게 위험관리에 대한 조언을 구하고자 했다. 그런데 이 회의 도중에 리넬은 옥션 하우스가 예술품을 구입하고자 할 때 그것이 훔친 작품인지 아닌지를 확인하는 일이 너무나 힘들다면서 그냥 지나가는 말로 래드클리프에게 잘 정리된 도난 예술품 리스트가 있으면 좋겠다는 이야기를 했다. 당시에는 미술품의 도난 여부를 확인하려면 세계 각지에 흩어져 있는 수십 개의 다양한 기관들과 경찰 부서들에 일일이 연락을 취해야만 했다. 그리고 이 복잡한 절차를 통해 모든 기관들에게 문의를 마쳤다 한들 그것이 도난품이 아니라고 확정을 지을 수도 없었다. 더불어 옥션 하우스에서 경매되는 작품 값이 치솟음에 따라 미술품에 대한 범죄자들의 관심 또한 높아지고 있었다. 이런 상황에서 작품의 출처를 확인하기란 이리저리 얽혀 있는 복잡한 수수께끼에 도전하는 일과 같았다. 리넬의 말을 들은 래드클리프는 심각하게 고민을 하기 시작했다. 컨트롤 리스크가 사람과 기업을 지원하는 것처럼 미술계에도 도움을 줄 수 있지 않을까?

리넬과의 회의를 마친 후에도 래드클리프는 이에 대한 생각을 멈추지 않았다. 그가 판단하기에 국제 미술품 도난을 막을 수 있는 가장 효율적인 방법은 산재되어 있는 모든 정보들을 집대성한 통합형 도난품 리스트

를 만드는 것이었다. 그런데 어떻게 그런 일을 할 수 있을까? 그가 생각한 모델은 이러했다. 세계 어느 곳에서든 어떤 그림이 도난당할 때마다 누구든 (경찰이든 도난을 당한 사람이든) 그 리스트에 도난품을 올릴 수 있다. 그리고 작품이 리스트에 등록되면 미술품 딜러, 갤러리, 옥션 하우스는 작품을 사고팔기에 앞서 관련된 내용을 검토해 볼 수 있다. 그러나 이러한 계획이 실현되기 위해서는 피할 수 없는 난관이 하나 있었다. 그가 생각하는 리스트는 미술품 시장에 발을 담그고 있는 모든 주체와 기관들이 이 활동에 동참한다는 조건 하에서만 유효했다. 미술계 모두가 리스트 활동에 참여해야만 도둑들이 도난품을 세탁해서 미술계에 되파는 범죄 행각들을 근절시킬 수 있다. 래드클리프가 생각하기에 모두의 동참과 국제적인 협력만이 문제에 대한 궁극적이고 가장 논리적인 해답이 될 수 있었다. 또한 그는 이 사업을 통해 이윤을 얻기를 바랐다. 그렇다면 어디서부터 시작해야 할까? 기초로 이용할 만한 리스트가 없을까? 그는 조사와 탐구를 계속해 나갔다.

그러던 중 래드클리프는 마침내 그가 추구하는 것과 거의 비슷한 모델의 리스트를 작성하고 있던 뉴욕의 한 소규모 단체를 찾아냈다. 그것이 바로 앞서 언급했던 IFAR이다. 보니 버넘은 『미술의 위기』를 집필한 이후, IFAR의 디렉터가 되었다. 버넘이 벌인 IFAR의 첫 프로젝트는 미국에서 얼마나 많은 예술품들이 도난당하고 있는지 그 실태를 조사하는 것이었다. "미술품 도난 아카이브 Art Theft Archives 라는 이름의 프로젝트였어요." 버넘이 내게 말했다. "팀원들과 함께 도난품에 대한 정보를 수집해서 리스트를 발행하기 시작했죠. 이를 위해 우리는 뉴욕, 시카고, 로스앤젤레스 등 대도시에 소재한 2백여 개의 미술관에 도난당한 기록들을 보내 달라고 요청했어요." 다행히 많은 미술관들이 버넘의 프로젝트에 참여해 주었다. "당시에는 공식적이라 할 만한 정보가 없었어요. 문의를 하면 거의

대부분의 미술관들이 수장고에서 작품이 사라진 적이 있다고 말하는 형편이었죠. 특히 눈에 잘 안 띄는 작은 소장품들이 대부분이었어요."

"딜러들의 상황도 마찬가지였어요. 우리는 약 2백 명의 딜러들에게 설문지를 보냈고, 미술품 도난에 대한 정보를 유출시킬 수 있도록 그들과 협상을 했어요. 그 후 옥션 하우스들이 우리의 프로젝트를 지원하기 시작했죠. 경찰에도 접선해서 그들이 가진 정보를 공유해 줄 것을 부탁했어요. 다행히 인터폴에는 내가 예전부터 아는 사람들이 있었지만, 뉴욕 경찰국과 FBI에는 새로운 연락책을 확보해야 했어요. 공식적인 절차 같은 것은 없었어요. 그때에는 도난과 관련된 정보 공유나 연락망 같은 것이 전혀 없었거든요." 버넘은 1985년 IFAR을 떠났고, 그로부터 10년 후 도난 예술품들을 목록화하기 시작했다. 이때 그녀가 작성한 리스트에는 사라진 회화와 조각, 골동품과 각종 유물들이 약 2만 점가량 포함되어 있었다.

래드클리프는 IFAR이 가진 도난 미술품 아카이브를 기반으로 새로운 회사를 세우기로 결정했다. 그는 이 문제를 논의하기 위해 IFAR의 대표를 뉴욕에서 만나 회의를 했다. 그는 새로 만들 회사의 이름까지 구상을 마친 상태였는데, 그것이 바로 지금의 '아트 로스 레지스터Art Loss Register(도난 미술품 데이터베이스)'다. IFAR은 사라진 작품들에 대해서 상세히 기록하는 활동을 비교적 성공적으로 전개해 오고 있었다. 하지만 안타깝게도 이들이 가진 리스트에 포함된 예술품들이 회수된 사례는 드물었다. 래드클리프는 이에 대해 IFAR 측에 다음과 같이 이야기했다. "IFAR에게 부족한 부분들이 있어요. 미술 시장에 대한 상업적인 이해와 기술, 그리고 자본이지요."

그 회의를 마친 후, 래드클리프는 다시 영국으로 돌아와 연줄과 실적을 동원해서 보험 회사와 옥션 하우스들에 청탁해 십만 달러의 자금을 확보했다. 그는 그 돈을 새로운 프로젝트의 사업성을 조사하는 데 투자

했다. 이 조사를 통해 래드클리프가 특히 알고자 했던 것은 IFAR의 리스트를 전산화하고, 검색이 용이한 데이터베이스를 만드는 데 들어가는 비용이었다. 결론은 약 1년 후에 나왔다. 데이터베이스를 전산화하고 디지털 이미지를 추가하는 초기 사업 비용으로 약 백만 달러가 필요했다. "당시에는 획기적인 프로젝트였어요." 래드클리프가 내게 말했다. "컴퓨터에 사진 이미지를 넣는다! 1980년대 후반에는 이례적인 일이었죠."

래드클리프는 새로운 프로젝트에 대한 사업성 조사 결과와 IFAR의 리스트를 들고 다시 보험 회사들과 옥션 하우스들을 찾아갔다. 그는 미술품 도난 문제에 근본적으로 대처하고자 한다면 그의 새로운 사업에 자본을 투자해야 한다고 그들을 설득했다. 투자에 대한 대가는 회사의 지분과 이사회 의석이었다. 이내 미술계와 재계의 '큰손'들이 그와 손을 잡았다. 소더비가 회사 지분의 20퍼센트를, 보험 회사인 호그 로빈슨 그룹 Hogg Robinson이 13퍼센트를, 로이즈와 로젠탈 Rosenthal 은행이 각각 10퍼센트를, 크리스티가 8퍼센트를, 그리고 IFAR이 소량의 지분을 사들였다. 자금이 마련되자 래드클리프는 본격적으로 사업에 착수했다. 그는 런던에 사무실을 내고, 사무기기들을 사들인 후 IFAR의 리스트를 전산화했다. 그렇게 1991년에 래드클리프의 '아트 로스 레지스터 ALR' 프로젝트가 시작되었다. 보니 버넘은 ALR이 등장할 당시 그녀가 받았던 인상에 대해서 다음과 같이 회상했다. "IFAR이 해 왔던 리스트 작업이 이제 비약적으로 발전하겠구나 생각했어요." ALR의 데이터베이스를 이용하는 데는 한 건당 1파운드의 비용이 들었고, 법률 기관들은 무료 서비스를 제공받았다. 옥션 하우스들은 ALR의 리스트를 보면서 자신들이 발행한 판매 카탈로그를 검토하기 시작했다.

ALR의 리스트 사업은 즉각적인 반향을 불러일으켰다. 소더비와 크리스티가 확인한 결과, 그들의 카탈로그에 실린 작품들은 약 3천 개 중 한

개꼴로 도난품이었음이 밝혀졌다. 게다가 이는 IFAR이 끌어모은 한정된 정보를 전산화한 ALR의 제1차 리스트를 검토한 결과였다. 런던과 서섹스, 템스밸리, 글로스터 지역의 경찰과 세계 전역의 많은 형사들이 ALR의 리스트를 사용하기 시작했다. 리스트의 내용은 빠른 속도로 보충되어 처음에는 수백 개의 항목에 불과했던 도난품 목록이 곧 수천 개로 늘어났다. 이런 상황에서 ALR의 사업은 번창해야 마땅했지만, 실상 회사는 겨우 살아남는 수준에서 벗어나지 못했다.

"나는 아무도 도난품을 팔지는 않으리라 생각했어요." 래드클리프가 말했다. "완전히 잘못 짚었던 거죠. 보험 회사들로부터 수입은 꾸준히 들어왔지만, 딜러나 개인 수집가들의 검색 지수는 매우 낮았어요." 노고를 치하받는 대신 래드클리프는 이내 미술계 내부 세력 간의 '이데올로기적' 충돌의 중심에 선 자신을 발견하게 되었다. 보험사들은 도난 미술품을 통해서 큰 수익을 거둬들이고 있었다. "보험사들은 딜러들에게 손을 씻으라고, 그리고 그간의 잘못을 바로잡기 위해서 돈을 쓰라고 말하고 있었어요." 래드클리프가 당시의 상황을 이렇게 설명했다. "하지만 다른 한편에서는 딜러들이 이렇게 대답했죠. '우리는 적법한 거래를 하고 있다. 손을 씻고 말고 할 것도 없다.' 나는 내가 하는 일에 곧 많은 사람들이 동조할 것이라고 예상했어요. 그런데 많은 딜러들이 이런 이야기를 했어요. '나는 지금껏 50년이 넘도록 이 일을 해 왔는데, 그간 도난품이 내 손에 들어온 것은 단 두 차례에 불과하죠. 나는 아는 사람들을 통해서만 작품을 구입합니다. 미안하지만 ALR의 리스트를 사용할 이유가 없어요, 줄리언.'"

1995년경, ALR은 폐업의 위기를 맞게 되었다. "우리 시스템은 잘 돌아가고 있었지만, 돈이 되지는 않았어요. 게다가 미술 거래 시장도 불황이었죠." ALR의 이사회에 참가하고 있던 소더비와 크리스티는 자신들의

영향력을 이용해서 압력을 가해 왔다. "일종의 가격 담합 같은 것이었어요." 래드클리프가 설명했다. "두 거대 기관이 동시에 지금까지 내던 돈의 절반만 내겠다고 선언했죠."

회사 창립 후 4년 만에 주 수입원이 돌연 현격하게 줄어들었고, 거대 옥션 하우스에서 발견되는 도난 미술품도 줄어들었다. "범죄자나 혹은 범죄자라 할 수 있는 사람들이 종종 옥션 하우스에 도난품을 가져오고는 했어요. 우리는 회사의 데이터베이스가 더 확장될수록 더 많은 도난품이 발견될 것이라 예상했죠. 그런데 런던에서는 그런 일이 일어나지 않았어요. 그런 상황에서 네트워크를 다른 나라로까지 확장시켜야만 했고, 이것은 시간이 많이 필요한 일이었어요." 래드클리프가 말했다.

회사의 몰락을 막기 위해서는 기업의 투자가 한 차례 더 요구되었다. 당시 IFAR은 투자를 더 할 수 있는 상황이 아니었기 때문에 자연히 회사에서 이들의 지분은 줄어들 수밖에 없었다. 대신 IFAR은 이사회에서 거부권을 갖기를 원했다. "IFAR이 거부권을 가지게 되자 이사회 전체가 거부권을 원했습니다. 그래서 지분을 10퍼센트 이상 가지고 있는 이사회의 기업들은 모두 거부권을 가지게 되었어요." 래드클리프가 말했다. 그리고 그 자신도 이 거부권을 갖기 위해서 회사의 지분 10퍼센트를 사들였다. 그는 전보다 더 적극적으로 딜러들에게 리스트를 구독하라는 압력을 가했지만 그들은 꿈쩍도 하지 않았다. 대신, 래드클리프는 줄어든 소득을 보충하기 위한 다른 방안을 생각해 냈다. 그것은 바로 ALR을 통해 원래 주인에게 회수된 모든 도난품들에 대해 10퍼센트의 보상금을 요구하는 것이었다.

옥션 하우스들은 래드클리프의 의견에 반발했다. "도난품이 발견되었다 해도 옥션 하우스는 해당 작품의 위탁자가 누구인지 우리에게 알려주지 않았어요. 매번 요청을 했지만 소용이 없었죠. 그들은 비밀 보장의

원칙을 철저하게 고수했어요." 래드클리프가 말했다.

그러는 사이 래드클리프는 위험 신호를 감지했다. 이사회에서 다수의 의석을 차지하고 있는 옥션 하우스들이 그에게 등을 돌린 것이다. 외부 컨설턴트가 회사의 업무를 평가하기 위해 파견되었다. "그 컨설턴트는 이사회가 나를 해고하려 할 것이라고 말했어요. 그 일을 처음 추진한 것은 소더비였죠. 그들은 우리 회사가 도난품을 회수하는 문제에 적극 가담하는 것을 원치 않았거든요." 래드클리프가 계속해서 말했다. "그러다 1998년에서 2000년 사이에는 정말로 불쾌한 상황이 만들어졌어요." 그 맘때에는 래드클리프의 퇴출이 거의 확정되어 가고 있었다. 하지만 그럼에도 그는 자신의 생각을 완고하게 밀어붙여서 결국에는 '회수 보상금'을 받는 내용에 대한 이사회의 동의를 얻어 냈다. 그리고 얼마 후, 그에게 아주 좋은 기회가 찾아왔다.

사업 초창기 IFAR의 리스트를 전수받을 때부터 ALR의 도난품 데이터베이스에는 1978년 매사추세츠 주에 소재한 마이클 배크윈Michael Bakwin의 집에서 없어진 고가의 회화들이 자리하고 있었다. 배크윈은 정육업으로 돈을 번 집안의 후손이었는데, 그가 한가롭게 휴가를 즐기고 있는 틈을 타서 그의 집에서는 미화 약 3천만 달러어치(한화 약 320억 원)의 미술품이 도난당했다. 사라진 작품들 중에는 폴 세잔의 〈과일과 물병이 있는 정물Still Life with Fruit and a Jug〉이 포함되어 있었다. 이는 매사추세츠 주 역사상 가장 피해액이 큰 도난 사건으로 기록되어 있다. 그런데 1999년, 이 회화 작품들이 소더비의 레이더망에 걸렸다.

소더비는 ALR에 이에 대한 조사를 의뢰했고, 이때 ALR의 축적된 네트워크와 데이터베이스가 진가를 발휘했다. 배크윈의 집에서 도난당한 바로 그 작품들이었다. 소더비에 문제의 세잔 정물화 판매를 위탁한 것은 '이리 국제 무역회사Erie International Trading Company'라는 정체를 알 수 없는 기

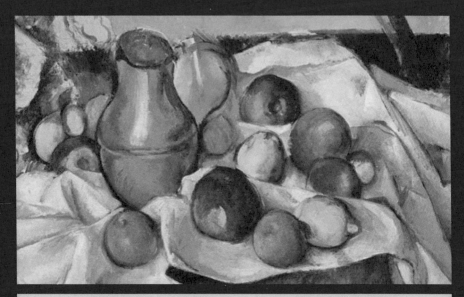

폴 세잔, 〈과일과 물병이 있는 정물〉, 1888~1890년, 캔버스에 유채, 50×61cm, 개인 소장(1999년 회수)

관이었다. 이것은 파나마에 등록된 회사였지만, 소유주에 대해서는 전혀 알려진 바가 없었다. 래드클리프는 이 회사를 상대로 그림에 대해 추궁하기 시작했다. 이리 측은 세잔의 작품을 돌려준다는 내용에 합의하면서 그 대가로 한 가지 조건을 제시했다. 세잔의 정물화를 돌려주는 대신, 함께 도난당한 다른 회화 작품들에 대해서는 법적인 소유권을 가지겠다는 것이다. 딜레마에 봉착한 래드클리프는 빠져나갈 방안을 모색하기 시작했다.

결국 ALR은 이리 측의 제안을 받아들이기로 결정했는데, 여기에는 한 가지 단서가 붙었다. 그것은 이리의 운영진이 '본인들은 매사추세츠 주에서 벌어진 도난 사건에 가담하지 않았다'라는 내용을 담은 법적 효력을 가지는 문서에 사인을 해야 한다는 것이었다. 이리 측은 래드클리프의 제안에 응했고, 그 결과 사인이 있는 문서가 협상을 중재했던 런던의 한 변호사 사무실로 배송되었다.

세잔의 정물화는 무사히 원래 주인인 배크윈에게 돌아갔다. 당시 팔십대의 노인이었던 배크윈은 그 그림을 소더비 경매를 통해 팔아서 거의 3천만 달러(한화 약 320억 원)에 육박하는 수입을 올렸다. 래드클리프는 그림을 찾아 준 대가로 약 3백만 달러 정도의 사례금을 받았다. 그가 그토록 원했던 '회수 보상금'을 두둑이 챙겨 받은 것이다. 그 수익금 덕분에 래드클리프는 회사를 현금(약 250만 달러)으로 사들일 수 있었으며, 이를 통해 2000년에는 마침내 실추되었던 권력을 되찾았다. 이때부터 ALR의 기능이 확대되었다. 단순한 도난품 데이터베이스 외에 사라진 작품들을 수사하고 추적하는 서비스를 제공하기 시작했다. 추적에 관한 한 래드클리프는 리처드 엘리스만큼이나 끈질긴 면모를 보여 주었다. 그는 인내심을 가지고 하나의 작품에 대해 수년 동안 조사하고, 기다리고, 그 뒤를 밟아 나갔다. 하지만 ALR의 데이터베이스를 보강하고 다른 작품들을 회

수하는 작업을 해 나가는 동안에도 계속해서 배크윈의 다른 회화들의 행방에 주시했다.

2005년, 드디어 이들이 모습을 나타냈다. 이리 국제 무역회사가 런던 소더비에 그중 네 점의 그림들을 내놓은 것이다. 이리는 예전에 래드클리프와 합의했던 내용 때문에 그 경매가 법적으로 문제가 되지 않으리라고 생각했다. 하지만 래드클리프는 그냥 넘어가지 않았다. 그는 변호사를 고용해서 그 협약은 이리 쪽의 협박으로 이루어진 것이라 주장하며, 해당 경매를 중단시켰다. 법원은 래드클리프의 손을 들어주었다. 그러자 이리 측도 자신들의 법률 팀을 꾸리고 재판을 스위스에서 진행할 것을 요구했다. 래드클리프는 협상 문서, 즉 이리 측이 이전에 자신들은 도난과는 관계가 없다고 사인했던 바로 그 문서를 공개할 것을 요청했다. 이번에도 판사는 래드클리프의 편이었다. 서류 봉투가 열리자 그 안에서 로버트 마르디로시안Robert Mardirosian이라는 남자가 사인한 문서가 나왔다.

로버트 마르디로시안은 매사추세츠 주에서 활동하는 변호사로, 그는 1978년 범죄 혐의로 기소된 데이비드 콜빈David Colvin의 변호를 맡은 바 있었다. 어느 날 밤, 콜빈이 배크윈의 집에서 사라진 몇백만 달러짜리 그림을 들고 이 변호사의 집을 찾아왔다. 그리고 마르디로시안에게 훔친 그림들을 플로리다에 있는 장물아비에게 보낼 생각이며 그 장물아비가 좋은 값으로 그림을 팔아 주기로 했다고 말했다. 마르디로시안은 콜빈의 계획에 대해 그다지 좋은 생각이 아닌 것 같다고 충고했다. 그러다 만약 걸리기라도 한다면 좋게 보일 턱이 없었다. 콜빈은 이 충고를 받아들였고, 가져온 작품을 변호사의 다락방에 옮겨 놓은 후 그곳에서 그날 밤을 지냈다. 다음 날 아침, 콜빈은 그림을 다락방에 그대로 남겨놓은 채 집을 떠났다. 그리고 그 후 6개월도 채 지나지 않아 그는 총에 맞아 사망했다.

마르디로시안이 나중에 이야기한 바에 따르면, 처음에는 콜빈의 집 창고에 그림들을 가져다 놓을 생각도 했다. 하지만 대신에 그는 작품들을 모나코로 옮긴 후, 다시 스위스 은행에 맡겼다. 그것이 1988년의 일이었다. 그리고 그림들은 스위스 은행에 수년간 보관되었다. 이후 그가 은퇴한 1995년까지 마르디로시안은 마약상들과 강력범들, 그리고 몇 명의 샐러리맨들을 맡아서 변호했다.

은퇴 후 그는 프랑스와 매사추세츠 주의 팰머스Falmouth를 오가며 생활했다. 그가 이리 국제 무역회사라는 위장 회사를 파나마에 설립하게 된 계기는 배크윈의 회화 작품들 때문이었던 것으로 보인다. 그는 도난 사건에 연루되기를 원치 않았다. 그러다 1999년, 그 그림들을 영국으로 가져오려고 하면서 ALR의 레이더망에 포착되었던 것이다. 이때 그는 교묘하게 수를 써서 잘 빠져나갔지만, 2005년에 그 그림들을 팔아 보려고 재차 시도하면서 다시 래드클리프에게 걸렸다. 재판 당일, 마르디로시안은 법정에 나타나지 않았다. 판사는 그림을 배크윈에게 돌려주라는 판결을 내렸을 뿐만 아니라 3백만 달러의 벌금을 추가로 부과했다. 이때 그는 FBI의 조사도 받고 있었다.

2007년에 마르디로시안은 도난 미술품들을 미국 국경 밖으로 운반하고, 소지하고, 판매하려고 한 혐의로 기소되었다. 그는 프랑스에서 비행기를 타려고 하다가 체포되었고, 몇 달 뒤에는 유죄를 선고받았다.

배크윈의 집에서 도난 사건이 일어난 뒤 마르디로시안에 대한 유죄 확정이 이루어지기까지 거의 30년이라는 세월이 소요되었다. 이 사례는 국제적인 기관의 기록이 도난 사건을 해결하는 데 얼마나 유용한지를 여실히 증명해 주었다. 도난품을 조사하고 되찾는 데에는 수많은 사람들의 노고가 필요했다. 래드클리프의 ALR, FBI와 런던 경찰이 수사에 힘썼고, 마이클 배크윈은 법률 처리 비용의 대부분을 부담했다.

비가 내리던 2008년 어느 저녁, 나는 런던의 해턴 가든 Hatton Garden (런던의 다이아몬드 거리에 위치해 있다)에 있는 ALR의 사무실에서 줄리언 래드클리프를 만났다. 해 질 녘, 도로 상점들의 쇼윈도는 번쩍이는 철봉과 방탄유리로 무장되어 있었고, 그 안에는 다이아몬드들이 빛을 발했다. ALR에게 잘 어울리는 곳이라는 생각이 들었다. ALR의 보안 시스템은 인근 다이아몬드 상점들만큼이나 철두철미했다. 방문자들은 모두 신원을 밝히고, 창문이 없는 잠긴 문 앞에서 초인종을 눌러야 했다. 회사 안에는 낮은 천장 아래 컴퓨터 단말기 몇 대와 서류 캐비닛이 놓여 있었고, 차양이 쳐 있는 창문이 달린 사무실 세 개가 있었다. 옆방에는 컴퓨터가 더 많이 있었고, 젊은 직원들이 그 앞에서 도난품 데이터베이스를 업그레이드하거나 검색하면서 업무를 보고 있었다. 래드클리프의 비서가 나를 큰 사무실로 안내했다. 테이블 하나와 의자 몇 개, 그리고 코너의 높은 철제 금고를 제외하고는 아무것도 없는 휑한 방이었다.

몇 분 후 래드클리프가 방에 들어왔다. 그는 인터뷰를 하는 동안 내용물을 지키겠다는 듯이 의자를 최대한 금고에 붙이고 앉았다. 그의 모습은 마치 존 르 카레 John le Carré (*스파이 소설로 유명한 영국의 소설가)의 소설 속 인물을 연상시켰다. 그는 키가 크고 늘씬했고 총명한 인상이었으며, 회색의 가는 세로 줄무늬 정장에 잘 다려진 하얀 셔츠를 입고, 붉은색 넥타이를 매고 있었다.

래드클리프는 지성과 보험의 세계를 차례로 거쳐 결국 범죄자들와 미술 산업과 세계 최고의 부유층 컬렉터들이 교차하는 지점에 도달하게 된 자신의 파란만장한 인생사를 들려주었다. ALR의 업적은 화려하다. 그동안 이 회사는 약 2억 달러의 값어치가 나가는 도난 미술품들을 원래 주인에게 돌려주었다. 그중에는 1978년에 도난당했던 배크윈의 세잔 정물화 (1999년 회수)를 비롯해서 1977년에 도난당한 에두아르 마네 Edouard Manet 의

그림(1997년 회수), 그리고 1940년에 사라진 파블로 피카소의 〈흰 옷을 입고 독서하는 여인Woman in White Reading a Book〉(2005년 회수)과 같은 명화들이 포함되어 있다.

피카소 그림의 경우는 홀로코스트 때 약탈당한 작품으로 2002년에 다시 세상에 모습을 드러냈다. 이 그림에 관심을 가지고 있던 한 프랑스 컬렉터가 작품을 구입하기에 앞서 ALR 측에 작품의 출처에 대한 조사를 의뢰했던 것이 계기가 되어 ALR은 본격적으로 조사를 진행했다. ALR의 직원이었던 사라 잭슨Sarah Jackson은 이 의뢰를 받고, 우선 두 가지 리스트를 검토했다. 하나는 ALR이 발행하는 리스트였고, 다른 하나는 제2차 세계대전 동안 프랑스에서 약탈당한 작품들을 기록한 「1939~1945, 전쟁의 시대 프랑스에서 약탈된 작품 총람」이라는 제목의 역사 자료였다. ALR의 데이터베이스에는 관련된 정보가 전혀 없었지만, 후자의 프랑스 자료에는 피카소의 〈흰 옷을 입고 독서하는 여인〉의 사진이 '쥐스탱 탄호이저Justin Thannhauser의 집에서 도난당한 그림'이라는 문구와 함께 들어 있었다. 쥐스탱 탄호이저는 당대 파리의 유명한 미술상이었다. 이후 오랜 세월 동안 자취를 감추었던 사진 속 피카소 그림이 이제 로스앤젤레스의 데이비드 턴클 파인 아트David Tunkl Fine Art에서 판매될 예정이었다. 시장에 나오기 이전에는 한 가족이 그 그림을 26년간 소유하고 있었다. 잭슨은 4년간 그 작품의 역사를 추적해서 다음과 같은 사실들을 알아냈다.

피카소가 〈흰 옷을 입고 독서하는 여인〉을 그린 것은 1922년이었다. 피카소에게서 그림을 처음으로 구매한 사람은 파리의 아트 딜러였던 알프레드 플레이트하임Alfred Flechtheim이었는데, 그는 나중에 그것을 독일에 거주하던 유대인인 카를로타 란츠베르크Carlota Landsberg에게 팔았다. 제2차 세계대전이 발발한 후 란츠베르크는 독일에서 도망쳤는데, 이때 피카소의 그림을 친구였던 미술 거래상 탄호이저에게 맡겼다. 이 거래에 대한 내

용은 란츠베르크가 탄호이저에게 보낸 편지에서 확인할 수 있다. ALR은 탄호이저의 재산 목록에서 피카소의 그림을 찍은 한 장의 사진을 입수할 수 있었다. 사진의 뒷면에는 '독일인들에게 빼앗김' 그리고 '란츠베르크' 라고 적혀 있었다. 잭슨은 또한 1958년 탄호이저가 란츠베르크에게 보낸 한 통의 편지를 발견했다. 여기에서 란츠베르크에게 고백하기를, 1938년 혹은 1939년에 그의 가족이 프랑스를 떠날 때 거실 벽에 걸린 그녀의 피카소 작품을 그대로 두고 왔다고 했다. 1940년 나치가 파리를 점령했을 때, 탄호이저의 집이 약탈당했고 이때 피카소의 그림이 사라졌던 것이다.

그 후 1975년에 〈흰 옷을 입고 독서하는 여인〉은 파리의 한 갤러리에 걸렸고, 뉴욕에서 온 아트 딜러에게 팔렸다. 이후 이 딜러가 알스도르프 Alsdorf 가족에게 그 그림을 팔았고, 바로 그들이 최근까지 그것을 소유하고 있었던 것이다. 잭슨은 또한 카를로타 란츠베르크가 이후 어떻게 되었는지를 조사했다. 그녀는 뉴욕으로 이주했으며, 이미 고인이 되어 있었다. 란츠베르크가 마지막으로 살았던 집의 주인이 그녀의 손자의 이름을 기억하고 있었다. 캘리포니아에 사는 토마스 베니그손 Thomas Bennigson이라는 사람이었다. 결국 베니그손은 ALR과 함께 그림 판매가의 일부를 보상받았다.

"도난품 전체에서 명화가 차지하는 부분은 극히 일부분일 뿐이에요." 래드클리프가 내게 말했다. 폴이 해 주었던 이야기와 글자 하나 다르지 않았다. 래드클리프는 ALR의 리스트에서 가장 큰 비중을 차지하는 도난품들은 그다지 유명하지 않은 회화와 골동품이며, 그중 되찾은 작품들은 1퍼센트도 되지 않는다고 설명했다. 제아무리 대규모와 중간 규모의 옥션 하우스들을 감시하고, 주요 아트페어들을 세심하게 관찰한다 한들 도난품이 유통되고 거래되는 것을 막을 길이 없었다. 도둑들이 훔친 미술품을 세탁할 수 있는 방법은 그 외에도 수없이 많다는 것이다.

미술품 딜러들은 알면서도 시치미를 떼는 경우가 자주 있다. "자기가 싼 값에 그림을 하나 샀다면, 그냥 복이 굴러 들어왔다고 여기는 거죠." 래드클리프가 말했다. "우리 회사가 처음 문을 열었을 때 이런 경우들이 많이 있었어요. 딜러들이 우리 시스템으로 어떤 작품을 검색해서 도난품임을 확인한 후 입을 꼭 다무는 거죠. 아무도 골치 아픈 일에 끼어들고 싶지 않은 거예요. 그렇게 해서 자신들은 문제의 작품을 사지는 않았을지도 모르지만, 혹시 아니요. 뒤에서는 관심을 가질 만한 사람들에게 사라고 말하고 다녔을 수도 있지요."

래드클리프는 도둑들 또한 ALR의 데이터베이스를 즐겨 이용한다는 사실을 알고 있다. 이름을 밝히지 않는 사람들이 검색 서비스를 이용하고 싶다면서 그에게 전화를 걸어 온다. 사실 이해가 되는 일이다. 만약 자기가 훔친 작품이 데이터베이스에서 검색이 되지 않는다면 옥션 하우스에 팔 수도 있기 때문이다. 래드클리프는 경찰의 급습을 받은 도둑들이 ALR이 발행하는 카탈로그를 구독하고 있는 경우도 드물지 않다고 했다.

래드클리프는 그동안 3천 개가 넘는 도난품을 회수했는데, 그중 도둑이 작품을 팔아 돈을 받지 못했던 경우는 단 세 건밖에 없었다. 보통 딜러나 옥션 하우스에 곧바로 넘어가지 않은 작품들은 대부분 금고나 옷장, 다락방 혹은 지하실에 보관된다고 한다.

"미술계에서는 보통 돈거래가 무기명으로 이루어져요. 예를 들어, '어떤 신사의 작품 판매건'과 같은 식이죠. 그리고 이러한 철저한 비밀주의는 악당들에게 아주 유리한 기회들을 제공합니다." 래드클리프가 말했다. "상업계를 통틀어서 미술품 거래 시장만큼 규제가 없고 불투명한 곳도 없어요. 들키지 않고 물건을 운반할 수 있다는 점과 국제 시장이 성장세라는 장점 때문에 암거래의 유혹이 끊이지를 않죠."

래드클리프의 설명에 따르면, 훔친 미술품의 평균 가격은 만 달러(한

화 약 천만 원)를 밑돈다. 도둑들은 장물아비에게 물건을 넘기고, 장물아
비들은 작은 옥션 하우스나 갤러리 혹은 바다 건너 외국 등 미술계의 '변
방'으로 미술품을 이동시킨다. "그렇다고 훔친 그림이 결코 거대 옥션에
발을 디딜 수 없다는 이야기는 아니에요. 다만 그렇게 되기 위해서는 시
간이 필요할 뿐이죠. 심지어 수십 년씩 걸리기도 해요." 실제로 ALR이
회수한 도난품들 중 절반가량은 작품이 사라진 곳과는 다른 나라에 가
있었다.

"도난품을 사는 딜러들은 모두가 이 범죄자들에게 협조하는 것입니
다." 래드클리프가 단호하게 말했다. "우리는 그동안 딜러, 컬렉터, 미술
관들로부터 온갖 변명들을 다 들었어요. 뻔한 도난품을 거래하고도 그들
은 작품에 최상의 환경을 조성하려고 했다는 둥, 조사를 충분히 했다는
둥, 도난당한 사람이 보험을 들어 놓았다는 둥, 법이 이상하다는 둥 핑계
를 늘어놓았지요." 래드클리프는 그랬던 딜러가 반대로 자기가 도난을
당한 경우에는 입장을 완전히 뒤바꾼다는 점을 지적했다.

나는 래드클리프에게 ALR의 활동에 대해 미술 기관들은 어떤 태도를
취하고 있는지를 물었다. "미술 세계에서 나는 줄곧 문제아로 취급을 받
아 왔고, 매도를 당하기 일쑤였죠. 그런 데 익숙해요." 그가 웃으며 대답
했다. 그러고는 딜러들은 흔히 그에 대해 이렇게 말하고 다닌다고 했다.
"줄리언은 내가 만나 본 사람들 중 가장 별난 사람이야. 그는 내가 하는
일을 싫어하지."

래드클리프의 해외 고객 명단은 조금씩 늘어나고 있었다. 2000년, 그
는 세상에서 가장 규모가 크고 유서도 깊은 네덜란드의 마스트리흐트 아
트페어Maastricht Art Fair에서 여러 나라의 미술인들을 만났다. "그곳에서 홍
보를 잘했어요." 그가 내게 말했다. 그와 여섯 명의 ALR 직원들은 아트
페어에서 그 해 팔린 미술품들 중 거의 절반, 즉 15,000점의 작품들 중

6,500점에 대해 철저히 검토하고 조사했다. 조사는 밤낮으로 진행되었다. 이 작업에 대해서 아트페어 측으로부터는 돈을 받지 않았지만, 몇 점의 도난품을 찾아냈기 때문에 그들에 대해서 사례금을 받았다. (그는 그때 찾아낸 도난품에 대해서는 내게 말해 주지 않았다.)

"지금 전체 미술품 거래 시장에서 크리스티와 소더비가 차지하는 비중은 35~50퍼센트 정도예요." 그가 말했다. 그리고 그 때문에 "마스트리히트에서 팔린 미술품 중 20퍼센트는 이미 크리스티나 소더비를 거친 작품들이었어요. 미술계에서는 모두가 연결되어 있어요"라고 했다. 마스트리히트에서 성공을 맛본 후, 래드클리프는 런던의 그로브너 하우스 미술과 골동품 박람회Grosvenor House Art and Antiques Fair에 참여했다. "그렇다면 와서 하인들 방의 작품들을 좀 봐 주는 게 어떻겠소?" 그가 들은 대답이었다. 래드클리프는 그렇게 했다. ALR은 이 아트페어의 카탈로그에 실린 작품들 중 백 점에 대한 조사에 착수했고, 그 결과 두 점이 도난품으로 밝혀졌다. "그중 하나는 아트페어 주최자의 부스에서 팔린 작품이었어요." 래드클리프가 말했다. 이후 ALR은 아트 바젤Art Basel과 아트 바젤 마이애미Art Basel Miami와 같은 다른 주요 아트페어들에 대한 조사도 진행하게 되었다.

"상황이 돌아가는 일정한 패턴이 생겼어요. 일단 우리가 도착하면, 아트페어에서 거래되는 도난품의 수가 줄어들어요. 모든 사람들이 전보다 더 신경을 쓰게 되니까요." 그가 말했다. 그러고는 크리스티와 소더비의 말을 인용했다. "우리가 처음 시작했을 때는 3천 개 작품들 중 하나가 도난품이었어요. 하지만 지금은 7천 개 중 하나가 도난품으로 판명되고 있죠."

하지만 딜러들의 반응은 여전히 차갑다. "나이 지긋하신 미술품 딜러분들은 내가 없을 때부터 시작해 50년 이상 이 바닥에서 살아남은 분들이에요. 그들은 우리 회사의 컴퓨터 시스템과 규제와 단속을 싫어하니

다." 딜러들은 래드클리프에게 이렇게 항변하곤 했다. "이보게, 래드클리프, 생각해 봐. 만약 좋은 물건을 공급해 주는 사람들 중 하나가 어쩌다 우리에게 도난품을 하나 주었다가 걸렸다고 치세. 그럼 과연 그들이 다시 우리와 일을 하려고 하겠나?"

래드클리프와 내가 본격적인 대화를 시작했던 때는 영화 〈토마스 크라운 어페어〉가 리메이크된 지 10년 정도 흘렀을 무렵이었다. 래드클리프는 악당 미술 도둑에 대한 신화를 깨고자 고군분투했을 뿐만 아니라 도둑질의 무대가 전 세계로 확대되는 것을 막으려고 애쓰고 있었다. 그는 그림 한 점을 찾아내기 위해 몇 년의 시간을 투자할 수 있을 뿐 아니라 그 어떤 곳이든 갈 수 있는 사람이었다. 그만큼 끈질겼다. 오로지 ALR로 꾸준히 흘러들어오는 정보에 정통하기 위한 목적으로 인도에 데이터 입력 사무실을 낸 사람이다. 그의 말에 따르면, 리스트가 늘어나고 있는 시점에서 인도 지점의 역할은 매우 중요하다. 1980년대 후반 래드클리프는 IFAR에서 약 2만 점의 작품들이 담긴 리스트의 원형이 되는 자료를 구입했지만 우리가 만났을 무렵 리스트는 그보다 10배 이상 증가해 있었다.

"미술품 절도는 친구들에게서 옮는 병 같은 거예요." 이렇게 말한 후, 그는 미소를 지었다.

"1985년에 나는 스물한 살이었어요. 마이크 타이슨Mike Tyson(*미국의 유명 권투선수)처럼 말이죠." 폴이 말했다. "그때는 정말 내가 타이슨이라도 된 것처럼 무적이라고 생각했어요."

1985년은 폴이 활동하는 데 최적의 시기였다. 그때는 ALR도 없었고, 엘리스 형사도 활동하기 이전이었다. 그는 엄청난 속도로 영국을 헤집고 다녔다. 두려울 것이 없었다. 게임의 판도가 바뀌었고, 점점 규모도 커지고 있었다. 그 속도를 따라갈 수만 있다면, 충분히 한몫을 건질 수 있었

다. 브라이튼의 좀도둑들은 도시 밖으로 진출했다. 그럴 수밖에 없었다. 서섹스 경찰이 강도 사건들을 샅샅이 조사하고 다녔고, 브라이튼의 주민들은 갈수록 외부인에 대한 경계심이 많아져서 아무나 집에 들이지 않았다. 이런 상황에서 폴과 같은 도둑들이 생각해 낸 타개책은 브라이튼을 본거지로 삼아 활동하되 보물을 찾아 영국 전역으로 흩어지는 것이었다.

1985년에 폴은 그야말로 전성기를 맞고 있었다. 그의 명성을 익히 아는 도둑들과 '노커'들이 그에게 계속해서 물건을 대 주고 있었고, 때문에 그는 직접 미술품을 구하러 다닐 필요가 없었다. 물론 이따금씩 재미삼아 이리저리 '노크'를 하고 다니기도 했지만 말이다.

이제 폴에게는 선택할 수 있는 딜러들과 옥션 하우스의 폭이 넓어졌다. 그는 다양한 물건들을 다양한 곳에 팔아넘겼다. 복제품을 처분해야 할 때는 레인즈의 딜러들을 이용했고, 회화의 경우에는 런던의 옥션 하우스들을 찾아갔다. 무엇인가를 빨리 처분해야 할 필요가 있을 때에는 온갖 잡동사니들이 모여드는 버몬지 시장을 폐기장처럼 이용할 수 있었다.

"모두를 타깃으로 장사를 했어요. 가차 없이 말이죠."

더불어 폴은 자신을 변화시켰다. 그는 양복과 비싼 구두를 구입했고, 롤렉스 시계를 몇 개 가지고 있었다. 그리고 그는 이전부터 안목과 취향을 고급스럽게 가다듬어 온 사람이었다. 폴은 담배를 하루에 한 갑 정도 피웠고, 명함이나 스케줄 같은 것은 없었다. 그는 하루에 열여섯 시간가량을 일하면서 항상 새로운 타깃과 새로운 공급원, 새로운 딜러들, 새로운 유통망을 찾아다녔다. 그는 허상의 자아를 하나 만들어 내고, 그것을 지키려고 애썼다. "내가 남들과 다른 사람이라는 이미지였죠. 다른 사람들이 나를 그렇게 생각해 주기를 바랐어요. 내 목표는 영국 시골 신사처럼 보이는 것이었어요. 시골도 많이 돌아다녔거든요. 내 거처를 종잡을 수 없는 나날들이었어요. 일을 하다 보면 어느 시골 마을이나 도시의 호

222
223

텔 방에서 도둑들과 협상을 하는 날도 있었고, 또 다른 날에는 그 장소가 런던의 어느 옥션 하우스 데스크가 될 수도 있었고. 일종의 여피족 같은 삶이었어요." 폴이 웃으며 말했다.

폴은 브라이튼에서 잠을 자기는 했지만 눈을 뜨면 사업을 위해 어느 곳으로든 길을 나섰다. 그는 노커들과 도둑들의 '흐름'을 따라 자동차를 끌고 맨체스터로, 버밍엄으로, 요크셔로, 리버풀로, 뉴캐슬로, 웨일스로, 플리머스로 향했다. 폴은 범죄자들이 그 주에 모이는 곳으로 따라갔다. 그곳이 어디든 개의치 않았다.

"그것을 '현지 작업'이라고 불러요. 차를 끌고 자기가 살지 않는 곳으로 가서 일을 마치고, 현지 경찰에게 발각되기 전에 집에 돌아오는 방식이죠. 정말이지, 젊은이에게는 더할 나위 없이 좋은 지리 수업이라 할 수 있죠." 폴은 이렇게 덧붙여 말했다. 물건을 장기간 저장할 창고 같은 것은 필요 없었다. 모든 물건은 위탁받은 것이었고, 그는 단시간에 최대한 많은 물건들을 팔아 치웠다. 그가 어떤 마을이나 도시에 도착해서 호텔에 체크인을 하고 사업을 개시하기 시작하면 곧장 소문이 돌았다. 직접 밖에 나갈 필요가 없었다. "그해 나는 도둑 세계의 왕자님이었어요." 그가 말했다. "내 호텔 방은 마치 열면 타파웨어 파티장(*밀폐용기 회사인 타파웨어 Tupperware 사가 시작하여 성공을 거둔, 주부들의 친분 관계를 이용한 직접적인 마케팅 시스템) 같았어요."

사업을 운영하는 사람으로서 폴은 일반 도둑들보다 더 많은 지식을 갖추어야만 했고, 빠르게 대략적으로 작품에 대한 판단을 내릴 수 있어야만 했다. "그렇다고 무슨 미술사 학위가 필요했다는 것은 아니고, 질 높은 작품을 알아볼 수 있는 안목이 필요했어요." 그리고 그 일은 그가 상상했던 것만큼 어렵지 않았다. "그냥 자연스럽게 알아볼 수 있었어요. 작품이 제자리에서 일어나 내 뺨을 때리듯 말이죠." 폴이 이렇게 설명했다.

폴은 호텔 스위트룸을 빌리고 도어맨에게 팁을 준 후, 그가 지을 수 있는 가장 매력적인 미소를 지어 보였다. 그는 마치 자기도 그들의 일부인 것처럼 호텔에서 일하는 사람들을 편하고 자연스럽게 대했다. '나도 그들과 같은 세상에서 왔다. 그러므로 그들 역시 나의 편이다.' 이런 식으로 말이다. 그러다 도둑들이 도난품을 들고 나타나면, 그는 현금을 주고 보냈다. "언젠가 한번은 호텔 로비 앞에 훔친 골동품들을 실은 트럭이 한 대 왔어요. 그래도 별 문제가 없었죠. 이런 일을 잘 넘어갈 수 있는 방법은 마치 모든 것이 지극히 정상적인 일이라는 듯 행동하는 거예요. 호텔 직원도 다 아는 일이고, 나를 좋아한다는 것처럼 말이죠. 그것이 많은 도움이 돼요." 당시에는 인터넷이라는 것이 없었다. 50건의 도난 사건이 일어났다 해도 그중 한두 건이 보고가 될까 말까였다. 폴은 장사를 하러 아무리 먼 길을 달려왔다고 해도 일이 끝나면 언제나 브라이튼의 집으로 귀가했다.

"1985년은 미술 도둑으로 살아 온 나의 인생에서 가장 성공적이었던 한 해였어요." 폴이 말했다. 그는 작품을 훔치고 처분하면서 그 한 해 동안에만 백만 달러에 가까운 이익을 냈다. "그 백만 달러를 넘기지 못한 것이 너무 분했어요." 그가 웃으며 말했다. "진짜 환상적인 나날들이었죠."

폴은 1993년까지 그런 식으로 일을 했다고 말했다. 그리고 1993년에 은퇴를 결심했다. 그의 성공에는 여러 가지 조건들이 뒷받침되어야만 했다. 그에게는 중개인으로서 각종 연줄, 도둑들과의 친분, 꾸준한 공급원, 합법적 미술 시장으로 다리를 놓아 줄 딜러들과 거대 옥션 하우스에 접근할 수 있는 방법들이 필요했다. 그리고 사업을 하는 동안에 폴은 반드시 비밀리에 활동해야만 했다. 하지만 경찰에게 절대로 걸리지 않고 행동하기란 불가능했다. 따라서 폴이 말하기를, 계속해서 일을 하기 위해서는 정보원으로서 경찰에 협조해야만 했다. 그리고 시간이 가면 갈수록

그 빈도가 늘어났다. 이것이 감옥 수감 생활을 피하기 위한 그의 보험이었다.

폴은 서섹스 경찰과의 협조를 시작으로 정보원 활동을 하게 되었지만, 런던에서 활동하는 시간이 점점 길어지면서 런던 경찰국의 영역에서 보내는 시간도 늘어났다. 그는 자신이 어떻게 런던 경찰국의 리처드 엘리스를 만나게 되었는지 내게 자세히 말해 주지는 않았다. 그저 '여러 가지 재미있는 상황들'이 있었다고만 했다. 하지만 엘리스에게서 들은 바에 의하면, 어느 날 폴이 정보원이 되어 주겠다면서 느닷없이 그에게 전화를 걸어 왔다고 했다. 엘리스가 조사를 해 보니, 폴은 당시에 이미 서섹스 경찰의 정보원으로 일하고 있었다. "그래서 좀 갈등이 있었지만, 그래도 우리는 계속 연락을 하고 지냈어요." 엘리스가 내게 말했다.

폴과 엘리스의 관계는 꾸준하게 지속되었다. 이따금씩 폴은 엘리스에게 정보를 제공해 주었지만, 그렇다고 체포를 면제받는다는 조건이 있던 것은 아니었다. "리처드 엘리스는 10년이 넘도록 나를 추적했지만, 절대로 나를 잡아들이지는 않았죠."

정보원으로 활동하면서도 폴은 여전히 형사들과 일하는 것에 대해 복합적인 감정을 가지고 있었다. "한 번도 경찰을 상대할 필요가 없었던 올곧은 사람을 내게 보여 주면, 25년간 그 일을 해 온 사람을 소개할게요. 성공을 거머쥐면 경찰의 레이더망에도 잘 걸리는 법이에요." 그가 말했다. "그 성공을 물거품으로 만들고 싶지 않으면, 경찰에 협력을 하는 방법밖에 없어요. 그렇지 않으면, 내가 경찰의 표적이 되고 마니까요. 그래서 모든 일류 범죄자들이 경찰과 일하고 있어요."

이 시스템 속에서 도둑들은 가장 처분이 용이한 소모품이었다. 폴은 그들 중 누군가를 경찰에 넘겨야만 하는 상황이 생기면 그렇게 했다. 사업을 하면서 폴은 두 차례 경찰에 붙잡혔지만 두 번 다 '아주 가벼운 꾸

지람' 정도를 듣고 풀려났으며 한 번도 감옥에 간 적은 없었다. 옥션 하우스에 훔친 그림들을 가져다 팔고, 부정부패에 물든 딜러들에게 골동품과 미술품들을 그렇게 많이 넘겼으면서도 그는 운 좋게 심각한 처벌들을 면할 수 있었다.

1993년에 아들이 태어나면서 그의 관점이 바뀌기 시작했다. "아들이 나와 같은 인생을 살기를 원하지 않았어요." 그가 말했다. 그해에 엘리스는 폴과 전화 통화를 하던 도중에 이 미술 도둑에게 '은퇴하라'는 조언을 했다. "일이 잘 풀릴 때 손을 떼요. 그것이 떠나기 좋은 때랍니다."

폴은 엘리스 형사의 말이 전적으로 옳다고 판단했다. 그는 사업에서 손을 떼겠다는 결심을 했을 때 깨끗하게 뒷정리를 했다. "나는 범죄와의 연결 고리를 최대한 다 태워 버렸어요. 다시 돌아갈 여지를 남겨 두고 싶지 않았거든요." 달리 말하면, 이것은 이제 폴이 잘 알려진 경찰 정보원이 되었다는 뜻이었을 수도 있다. 범죄의 세계에서는 그 누구도 그를 믿어 주지 않게 된 것이다.

그동안 자신이 걸어온 길을 돌아보며, 그는 한낱 '노커'에서 미술품을 전문적으로 취급하는 사업가로 성장하기 위해 부단히도 스스로를 채찍질했지만 절대로 넘지 말아야 할 선은 지켰다. "노커나 좀도둑으로 시작해서 딜러로 신분 상승을 한 사람들을 몇 명 알고 있어요. 그중 일부는 제법 성공을 했죠." 그가 밀했다. 도둑질을 조직하고, 훔친 작품을 유통시키는 이들이 지속적으로 미술품을 공급받는다는 사실을 감안할 때 충분히 가능한 이야기였다. 하지만 폴의 생각은 이들과 달랐다. "나는 딜러가 되겠다는 생각은 한 번도 해 본 적이 없어요. 다른 딜러들은 나를 경쟁자 보듯 경계하고는 했죠. 사실 나는 런던의 딜러들이 얼마나 사악하고 경쟁심이 많은 사람들인지 잘 알고 있어요. 내가 합법적인 장사를 하겠다며 가게를 냈다면, 나를 짓밟았을 사람들이죠."

그는 딜러가 되기보다는 법망을 피해 활동하겠다는 자신의 황금률을 고수했다. 그는 자기가 운이 좋았다는 것을 인정했다. 그는 브라이튼의 도둑 생활에서 손을 털고, 전국을 여행하고, 런던의 사회로 진출했다. 고등학교도 중퇴한 그에게 결코 나쁘지 않은 인생이었다. "엘리스의 미술과 골동품 특수반이 나의 출구가 되어 주었지요." 폴이 말했다. "그들이 나의 인생을 구해 주었어요. 만약 브라이튼 시의회가 내가 태어났을 무렵 도심에서 열리던 시장을 폐쇄하지 않았더라면, 나는 아마도 과일이나 야채 장수가 되어 있을 겁니다. 아니면, 아무런 미래가 보이지 않는 미천한 일을 하고 있을 거예요. 하지만 그 대신, 나는 미술품을 훔쳐서 돈을 벌었지요."

브라이튼에서 폴에게 일어난 일은 향후 대서양을 건너 크게 확산된 도난 미술품 거래 사업의 원형이 되었다고 할 수 있다. 도난 미술품으로 생계를 유지했던 폴의 방식은 전 세계로 '수출'되었다. "미국이나 영국, 인도에서 일어난 도난 사건 기사를 읽을 때 지명에 브라이튼을 넣어서 보세요. 다를 바가 없을 거예요. 이 시스템이 돌아가는 것은 그 어느 곳이나 똑같습니다. 일단 미술 작품이 도난을 당하면, 이어지는 순서는 그 작품을 합법적인 미술 시장에 가져다 놓고, 다시 최종 소비자에게 파는 거예요. 그것이 이 모든 것의 궁극적인 목적이죠."

폴은 한창 활동을 하던 무렵에 사람들이 출처를 추적할 수 없도록 수많은 도난품들을 '세탁'했다고 했다. "그 시절에 내 손을 거쳐 간 미술품과 골동품들을 한데 모으면, 컨테이너선 한 척을 채울 수 있어요. 어떨 때에는 화물차 두세 대에 들어찬 작품들을 모조리 구입하기도 했거든요." 그가 말했다.

한번은 내가 폴에게 양심의 가책을 느낀 적은 없는지 물어본 적이 있다. 자기가 먹고 살기 위해서 남들의 재산을 갈취한 것에 대해서 말이다.

"죄책감이요? 좋은 질문이군요. 한번 생각해 보세요. 손목에 롤렉스를 차고, 새끼손가락에는 다이아몬드 반지를 끼고, 페라리Ferrari를 몰면서 옆에는 귀여운 여자들을 둘이나 데리고 코카인을 들이마시는 인생을요. 무슨 죄책감이 있겠어요." 그가 말했다. "그리고 말했듯이 나는 바닥에서 올라온 사람이에요. 원래는 막노동이나 하면서 양배추 수프를 마셔야 하는 사람이었지요. 도둑질과 암거래를 하면서 내게 주어진 태생적 한계에 대해서 반격을 했어요."

"그때 내가 무슨 생각을 했는지에 대해서는 이렇게 설명해 줄 수 있어요. 세상이 몸을 비비 꼬면서 나를 유혹하고 있었고, 나는 이리저리 찌르고 다녀도 되겠구나 생각했어요. 고작 몇백 달러 벌면서 대충 사기를 치고 다닐 마음은 없었어요. 나는 수백만 달러를 원했어요. 그리고 그것을 얻기 위해서라면 별의별 일을 다 할 수 있었어요. 그리고 이 모든 일을 그 오랜 시간 동안 할 수 있었던 것은 걸려 있는 상금이 너무나 컸고, 그에 비해 부담해야 하는 위험이 적었기 때문이에요. 게다가 아무도 모르게 비밀리에 해치울 수 있었죠."

"떠나기에 좋은 시기였어요." 폴이 말했다. 손을 턴 후, 그는 심지어 학업을 다시 시작할까 진지하게 고민도 했다. 1993년에 그가 범죄로부터 은퇴를 결심하게 된 데에는 몇 가지 동기들이 더 있었다고 했다. 바로 리처드 엘리스와 런던 경찰국의 미술과 골동품 특수반의 활동, 줄리언 래드클리프와 ALR의 창설, 그리고 같은 해 벌어진 버몬지 시장 단속이었다. "아, 맞아요. 그거 기억나요? 그 그림들을 산 멍청이들 말이죠! 이게 무슨 말도 안 되는 이야기랍니까." 폴이 말했다. "나는 도무지 그 이야기를 믿을 수가 없어요. 믿겨지나요?"

"우리가 그 그림을 가지게 되었어요. 그러니까 또 다시 말이죠."
_대니 오설리번

Danny
O'Sullivan

10. 버몬지 시장의 도난 미술품 사건

내가 버몬지 시장에서 일어난 사건에 대한 이야기를 처음으로 들었던 것은, 리처드 엘리스나 줄리언 래드클리프나 폴을 만나기 훨씬 전의 일이었다. 아마도 토론토에서 미술 도둑을 만나고, 캐나다의 미술품 도난에 대한 기사를 준비하고 있었던 때로 기억한다. 어느 날 잡지사 동료 하나가 내 사무실에 들어오더니 이런 말을 했다. "자네가 꼭 만나 봐야 할 것 같은 사람이 있어. 이름은 오설리번이라고 하는데, 도난품을 구입한 것에 대해서 아주 이상한 이야기를 알고 있더라고. 그 분야에 대해서 조사를 하고 있는 기자가 있다고 하니 전화를 꼭 해 달래."

"무슨 이야기인데?"

"영국의 오래된 법과 유명한 골동품 시장에 관련된 거라던가? 그냥 한 번 만나서 이야기해 봐. 정말 이상한 이야기더라고." 그리고 그는 내게 전화번호를 하나 알려 주었다.

그래서 나는 동료가 준 전화번호로 대니 오설리번Danny O'Sullivan에게 전화를 걸어 만날 약속을 잡았다. 오설리번은 캐딜락을 타고 약속 장소로 나왔다. 그는 마치 레슬링 선수처럼 건장했다. 분홍색 둥근 이마 아래에서는 초록색 눈동자가 반짝거렸다. 그는 법정 문서들과 신문 기사를 스크랩한 것들로 빼곡한 파일을 하나 들고 있었다. 우리는 자리를 잡고 마주 앉았고, 그가 미소를 지었다. "이것은 아주 대단한 이야깃거리가 될 겁니다." 그가 말했다. "정말요?"

1993년 2월 26일 정오경, 대니 오설리번과 짐 그로브스Jim Groves는 무심코 버몬지 시장에 들어섰다. 그날은 금요일이었고, 골동품 거래가 성황인 날이었다. 유럽과 영국의 전역에서 온 수백 명의 골동품상들이 가게를 차려 놓고, 산더미처럼 쌓여 있는 물건들(표면이 벗겨진 가구며 녹슬어 가는 잡동사니며 증조모의 촛대 같은 것들)을 팔기 위해 소리를 치며 돌아다녔다. 앞서 이야기했듯이, 형사 엘리스가 집에서 사라진 가보들을 되찾은 장소가 바로 이 버몬지 시장이었다. 또한 이곳은 미술 도둑 폴이 물건을 빨리 처분해야 할 때 즐겨 찾던 곳이기도 했다.

당시 토론토에서 거대 인쇄 기업인 퀘벡코Quebecor의 세일즈맨으로 일하고 있던 오설리번은 휴가를 맞아 런던에 와 있었다. 그는 시끌벅적한 시장의 분위기에 매우 익숙했다. 오설리번은 원래 런던의 가난한 노동자 계층의 가정에서 태어났다. 그의 아버지는 밤에 일하는 트럭 운전기사였기에 가족과 보낼 수 있는 시간은 일요일 아침밖에 없었다. 그런 날, 그는 아들을 데리고 한 시간 반가량 버스를 타고 페티코트 레인 시장Petticoat Lane Market으로 갔다. 사람들로 붐비는 시장에서 오설리번은 아버지 옆에 찰싹 붙어 있었다. 그는 그곳에서 아버지가 1파운드를 주고 신발 한 켤레를 사 주었던 것을 아직까지 기억하고 있다. "시장을 보고 나면, 펍에 들

버몬지 시장에서 사람들이
물건을 고르고 있다.

르곤 했어요. 아버지는 생맥주를 마시고 나는 레모네이드를 마셨죠."

. 오설리번의 동서인 짐 그로브스 또한 사람들로 북적이는 시장에 익숙한 사람이었다. 그는 런던에서 출생해서 성장한 사람으로, 웨스트민스터 시의회에서 일하고 있었다. 비록 그가 최근 오설리번의 처제와 이혼을 하기는 했지만, 오설리번은 여전히 그를 좋은 사람이라고 생각하고 있었다.

두 남자는 시장을 정처 없이 떠돌면서 갖가지 물건들을 수북이 전시해 놓은 가판대 사이사이를 헤집고 다녔다. 모두 오설리번이 싫어하는 쓸모없는 잡동사니들이었다. 하지만 그로브스는 중고 과자 쟁반, 달걀받침, 라이터, 오래된 가구들 같은 조잡한 물건들을 매우 좋아했다.

그렇게 시장에서 함께 이것저것 보고 다니던 중에 그로브스는 한 가판대 앞에서 오래된 초상화 한 점을 발견하고는 멈춰섰다. 그림 속 인물의 얼굴은 근엄했으며 기품이 느껴졌다. 한편, 이 그림에 대한 오설리번의 감상평은 반반이었다. 그는 미술을 좋아하는 사람도 아니었고, 한 번도 그림을 사 본 적이 없었다. 아마 앞으로도 영영 그런 일은 없을 것이다. 그러한 그였지만, 그래도 본 것은 있었다. 토론토에서 이따금씩 〈골동품 로드쇼Antiques Roadshow〉라는 텔레비전 방송을 시청하면서 좋은 가르침을 하나 얻었는데, 누군가 버리는 물건도 돈이 될 수 있다는 것이었다.

오설리번의 말에 따르면, 가판대 판매상은 그로브스를 보고는 곧바로 쉽게 넘어올 상대라는 감을 잡았다. 그는 비를 맞을까 봐 차에 잘 보관해 둔 다른 그림이 한 점 더 있다고 말한 후, 정말로 차에서 그림을 가져와서는 펼쳐 보여 주었다. 그것도 역시 오래된 초상화로 앞의 것보다 더 컸다. 그림 속 인물은 한층 더 근엄해 보이는 자태였다. 그는 앞에서 본 초상화의 인물보다 나이가 많았고, 이중턱에 푸들 같은 연회색 가발을 썼다. 왼쪽 눈썹은 거만하게 위로 올라가 있었으며, 살집이 있는 몸에 관복으로 보이는 오렌지 색 가운을 입고 있는 모습이었다. 오설리번이 보기에는 그

저 농담거리였지만, 그로브스는 판매상이 보여 준 두 점의 그림을 모두 마음에 들어 했다. 그는 첫 번째 그림을 60파운드(한화 약 10만 원)에, 두 번째 그림을 85파운드(한화 약 15만 원)에 각각 구입했다. 판매상은 작품들을 갈색 포장지에 싸 주고 그들에게 잘 가라는 인사를 건넸다.

그로브스는 그림들을 산 것에 매우 흡족해 하면서 버몬지 시장을 나섰다. 그는 진짜 헐값에 좋은 그림을 샀다고 생각했다. 반면, 오설리번은 그날 시장에서 아무것도 구입하지 않았다. 그의 돈은 고스란히 지갑 안에 있었다. 집에 돌아온 후 그로브스는 그날 산 초상화들을 몇 명의 친구들에게 보여 주었는데, 모두들 거의 아무런 반응이 없었다. 그런데, 한 친구가 초상화의 구석에 있는 이니셜을 발견하고는 그로브스에게 전문적인 감정을 받아 보는 것이 좋겠다는 제안을 했다.

그는 오설리번을 동행하고 소더비로 갔다. 바로 그 주에 소더비 경매장에서는 피카소의 그림 한 점이 2백만 달러에 낙찰된 바 있었다. 소더비의 지하실 한구석에는 매일 전 세계에서 비행기를 타고 날아온 미술품들이 들어 있는 크고 작은 상자들 사이로 숨겨진 공간이 하나 있었는데, 그곳에서 무료 감정 서비스가 제공되었다. 감정을 담당하는 여자 직원은 그로브스의 초상화를 펼쳐 보더니 그대로 얼어붙었다. 그 그림들을 단번에 알아보았던 것이다.

"도난품들인 것 같습니다." 그녀는 그로브스에게 이렇게 말한 후, 경비원을 부르고 경찰에 전화를 걸었다. 상황이 이상하게 흘러가는 것을 느끼자 오설리번은 즉각 "나는 가겠어요"라고 말했다. 동서를 버리고 가려는 의도가 아니라 이런 일까지 함께하겠다고 사전에 동의하지는 않았던 것이다. 그로브스는 꿈쩍도 하지 않았다. 그래도 돈을 꽤나 많이 지불하고 구입한 자신의 그림들을 그곳에 버려두고 떠날 생각은 없었던 것이다. 경찰들은 그로브스를 현장에서 체포한 후, 경찰서로 데리고 가서 유치장으

로 안내했다. 또한 그들은 그로브스의 아파트를 수색했다. 상황을 더 난처하게 만들었던 것은 경찰이 그로브스에게 '세 번째' 그림의 행방을 계속해서 물어본 것이다. 당연히 그로브스가 그에 대해 알 턱이 없었다.

링컨스인Lincoln's Inn은 런던에서 활동하는 법조인들이라면 모두 가입해야만 하는 네 개의 법률 협회들 중 하나다. 사건의 발단은 1990년 어느 일요일 저녁, 관리인을 제외하고는 이 건물에 아무도 없을 때 일어났다. 시곗바늘이 오후 다섯 시를 향해 가고 있던 시각, 느닷없는 구타에 관리인은 정신을 잃었다. 그는 한 시간 정도 후에 의식을 되찾았는데, 코는 부러져 있었고 두 손은 철사로 묶여 있었다. 그는 늘 가지고 다니던 열쇠꾸러미가 사라진 것을 발견했다. 정확히는 모르겠지만, 두 명가량으로 추정되는 강도들이 이 열쇠를 훔쳐서 링컨스인의 대회당(*변호사들과 판사들을 위한 연회가 열리는 화려한 홀)에 침입했다. 회당의 벽에는 협회가 낳은 역사적 인물들의 초상화가 빼곡하게 걸려 있었다. 그들은 한결같이 회당에 놓인 기다란 나무 테이블과 가죽 의자들을 내려다보고 있는 모습이었다. 그 초상화들 중 세 점이 없어졌다. 도둑들은 섬세한 손길로 화려하고 무거운 장식용 액자에서 캔버스를 떼어 낸 후, 아무런 자취도 남기지 않은 채 재빨리 그림들을 가지고 달아났다.

다음 날 아침 『타임스』는 도난당한 초상화 세 점의 가치를 돈으로 환산하면 약 6백만 파운드(한화 약 105억 원) 정도라고 보도했다. 경찰은 양심 없는 개인 컬렉터의 사주로 꾸며진 범행이 아닐까 의심했다. 하지만 사건에 대한 조사를 진행할 수 있는 아무런 단서가 없었다.("현장을 빠져나가는 빨간 세단을 누가 못 봤나요?" 그들은 이렇게 물어보고 다니기까지 했다.)

경찰로서는 그로브스를 어떻게 처리해야 할지 난감한 상황이었다. 그의 말대로 모든 것이 그냥 운이었던 것일까? 벼룩시장에서 물건을 보

링컨스인 대회당 벽에는 초상화들이 걸려 있다. © J D Mack

고 다니는 구두쇠가 어쩌다가 수준 높은 미술품을 건진 것일까? 물론 그런 일이 처음은 아니었다. 그로브스는 그가 버몬지 시장에서 본 첫 번째 초상화, 즉 시장에 누워서 비를 맞고 있던 그림이 죠슈아 레이놀즈 경Sir Joshua Reynolds의 작품이라는 말을 들었다. 레이놀즈는 영국 왕립미술원Royal Academy of Arts을 창립했으며, 그 초상화의 주인공은 링컨스인의 첫 회계 담당자였던 프랜시스 하그레이브Francis Hargrave였다. 레이놀즈가 제작한 이래로 도난을 당하기 전까지 그 그림은 링컨스인 대회당의 벽을 떠난 적이 없었다.

그로브스가 구입한 두 번째 초상화, 즉 판매상의 차에 둥글게 말려 있던 그림은 다름 아닌 거장 토머스 게인즈버러가 1786년에 의뢰를 받아 제작한 작품이었다. 초상화 속 푸들 머리를 한 인물은 판사 존 스카이너Sir John Skynner였다. 두 화가는 설명할 필요도 없는 대가들이었다. 영국 국립 초상화 미술관, 테이트 미술관, 미국의 메트로폴리탄 미술관, 샌프란시스코 미술관과 같은 내로라하는 세계적인 미술관들이 모두 레이놀즈와 게인즈버러가 그린 초상화들을 영구 소장하고 있다.

그리고 경찰들이 계속해서 그로브스에게 질문했던 세 번째 그림은 영국의 수상이었던 윌리엄 피트William Pitt the Younger의 초상화로, 토머스 게인즈버러 밑에서 공부한 그의 조카 게인즈버러 듀폰트Gainsborough Dupont의 작품이었다. 수색 끝에 그로브스의 아파트에는 양말과 속옷밖에 없다는 사실을 확인한 경찰은 그를 놓아 주었다. 혐의에서 풀려난 그로브스는 이튿날 경찰을 대동하고 버몬지 시장을 방문했지만, 그에게 초상화를 팔았던 판매상은 사라지고 없었다.

그로브스가 싸고 질 좋은 물건을 고르는 데 남다른 안목을 가지고 있다는 것이 실로 입증된 사건이었다. 하지만 과연 그로브스가 그 재능을 감사하게 생각했을까? 시장에서 고른 물건들 때문에 그는 체포되었고, 취

조를 당했고, 감방에 갇혔다. 그리고 그 와중에 경찰은 그의 집을 온통 쑥대밭으로 어질러 놓았다. 게다가 그림 값으로 지불한 145파운드는 고스란히 버린 셈이 되는데다가 그가 산 수백만 파운드짜리라는 두 점의 그림은 압수당한 상태였다. 그로브스에게는 일말의 보상도 없었다.

대니 오설리번은 사무실에서 동료들을 깜짝 놀라게 할 굉장한 이야깃거리를 안고 토론토로 돌아왔다. 하지만 투자에 대한 어느 정도의 대가를 바라던 이 평범한 세일즈맨에게 한 가지 아쉬웠던 점은, 그 일이 할리우드식 해피 엔딩으로 마무리되지 않은 것이다. 모든 것이 그렇게 끝나는가 보다라고 포기하고 있을 무렵 짐 그로브스에게 한 통의 전화가 걸려 왔다. 오설리번의 말을 그대로 빌리자면, "런던의 큰 신문사 직원이 짐에게 적용될 수 있는 중세 시대의 법이 있다는 사실을 알아낸 것"이다.

그 법의 기원에 대해서는 명확히 알려진 바가 없다. 그것은 '공개 시장법'이라고 불리며, 무려 13세기 존 왕의 시대에 만들어졌다. 공개 시장법의 내용을 쉽게 설명하자면, 런던의 몇몇 공개 시장에서 '해가 뜰 때부터 질 때까지' '공정한 거래로' 구입한 모든 물건에 대한 법적인 소유권은 구매자에게 넘어간다는 것이다. 도난품의 경우도 예외는 아니었다. 그로브스의 눈이 번쩍 뜨이는 순간이었다. 게다가 버몬지 시장은 여전히 고대법의 보호를 받는 런던의 몇 안 되는 지역들 중 하나인 것으로 확인되었다.

오설리번은 그때의 일을 잘 기억하고 있었다. "짐에게 연락을 한 신문사는 만약 그가 그 고대법을 시험해 보고 싶다면, 그를 지원해 주겠다고 했어요." 공개 시장법은 20세기에도 막히지 않고 남아 있던 오래된 구멍과 같은 것으로, 그로브스에게는 절호의 기회가 될 수 있었다. 하지만 어딘가 찜찜했던 그는 전문가의 의견을 듣기 위해서 런던의 일류 법률회사인 스티븐스 이노센트 Stephens Innocent에 전화를 걸었다. 이것이 과연 법적 분

쟁의 사유가 되는가? 그가 묻자 이노센트 측은 그의 주장에는 논거가 충분하다고 말했다. 그로브스는 소송을 걸겠다고 했다.

스티븐스 이노센트는 빠르고 저돌적으로 움직였다. 그 법률회사는 런던 경찰국을 상대로 그들이 그로브스의 '사유재산'을 압수한 것에 대해서 항의하고, 유치권 행사에 대해 이의를 제기했다. 그러자 초상화들이 그로브스에게로 되돌아왔다.

이쯤에서 제삼자가 소동에 끼어들었다. 바로 그림을 도난당한 링컨스인 협회에 수십만 파운드를 보상했던 보험 회사였다. 보험사 사람들은 상황이 어떻게 돌아가는지를 예의 주시하며 계산기를 두드리고, 그로브스보다 더 많은 변호사들을 만나 자문을 구했다. 그 결과 그들은 법의 구멍에 나 있는 또 다른 구멍을 발견했다. 그들의 주장은 이러했다. 죠슈아레이놀즈의 그림에 대한 소유권은 그로브스에게 있다. 하지만 게인즈버러의 작품에는 공개 시장법이 적용되지 않는다. 이유는? 왜냐하면 그 작품은 버몬지 시장 밖에 주차되어 있던 차에서 가져온 것이기 때문이다. 머리를 쓴 흔적이 역력했다.

보험사는 그로브스에게 그림을 찾아 준 것에 대한 보상금으로 만 파운드(한화 약 1,700만 원)를 지불하겠다고 약속했다. 그들이 그로브스에게 바라는 것은 오직 하나, 게인즈버러의 작품을 돌려주는 것이었다. 변호사를 선임하거나 변호사 선임비를 낭비하는 등 골치 아픈 일을 겪을 필요가 없이 말이다. 하지만 그로브스는 이 제안에 아무런 흥미를 느끼지 못했다. 옥션에 내놓으면 백만 파운드 이상을 받을 수 있을지도 모르는데, 왜 고작 만 파운드를 받는 것으로 만족하겠는가. 그렇게 되자 상황은 법적 공방으로 이어질 듯 보였다. 각종 타블로이드 신문에서 이를 대서특필했다. 이때 보험사에 이어 잠복해 있던 또 다른 선수가 한층 복잡해진 게임 판에 등장했으니, 바로 마크 달림플Mark Dalrymple이었다.

그로브스가 신문 헤드라인을 장식하고 있을 무렵, 어떤 여인이 버몬지 시장에서 수채화 한 점을 15파운드(한화 약 26,000원)에 구입해서 거실에 걸어 놓았다. 그로부터 며칠 후, 그녀의 친구가 차를 마시러 놀러 왔다가 그 그림을 보고 놀라움을 금치 못했다. 그것은 파울 클레Paul Klee의 작품으로, 약 3만 파운드(한화 약 5,200만 원) 정도의 값어치를 지닌 그림이었다. 그로브스와 마찬가지로 이 여인 또한 공개 시장법을 이용해서 그림에 대한 소유권을 주장할 수 있는 상황이었지만, 그녀는 소박하게 3,500파운드(한화 약 600만 원)의 보상금을 받는 쪽을 선택했다. "내 아파트에 도난품을 걸어 두고 싶지는 않아요." 그녀는 기자에게 이렇게 말했다.

보험사의 손해사정인인 마크 달림플은 그 일의 처리를 맡았던 인물이다. 그는 지난 10년간 공개 시장법을 없애는 것을 본인이 달성해야 하는 임무라고 생각해 왔다. 그동안 그로브스의 사건이 언론에 보도되는 것을 유심히 지켜보면서 달림플은 그 사건에 대한 대중의 분노를 이용하면 좋겠다는 생각을 했다. 언론 매체의 기사들은 달림플의 캠페인에 더욱 박차를 가했다. 예를 들어, 『옵서버Observer』지는 "골동품 시장, 이제 도둑들이 전세 내다"라는 글로 당시 상황을 통탄했다. 『데일리 텔레그래프』는 "법이 시장을 시궁창으로 만들다"라는 자극적인 기사로 여론을 조성했다.

그 와중에 한 신문은 강도 사건 희생양의 서글픈 시장 탐방기를 상세하게 다루었다. 이 여인은 도난을 당한 후 그 주의 금요일에 열린 버몬지 시장을 방문했는데, 그곳에서 잃어버린 브론즈 미술품 여러 개와 자신의 도자기 컬렉션에서 사라진 71점의 작품들을 찾아냈다. 이튿날에는 포토벨로 시장Portobello Market을, 그 후에는 캠든 패시지Camden Passage (*작은 주택가 사이 골목에 위치한 런던의 유명한 골동품 시장)를 찾았다. 이후 버몬지 시장을 두 번째로 방문했을 때, 그녀는 잃어버린 하프를 회수할 수 있었다. 결론적으로 이 여인은 런던의 벼룩시장들을 뒤져서 도난당한 작품들 중

총 200여 점을 찾아냈다. 이는 국가적 망신이 아닐 수 없었다. 런던 경찰국은 상황이 이렇게 악화된 원인에 대해 강하게 비난하면서 런던의 시장에서 파는 물건들 중 약 20퍼센트가 약탈물이라는 충격적인 통계 결과를 공개했다. 더불어 경찰국의 리처드 엘리스는 공개 시장법에 대해 다음과 같은 공식 입장을 발표했다. "우리는 공개 시장법이 폐지되어야 한다고 생각합니다."

1995년 1월 3일, 영국의 상원은 마침내 공개 시장법을 폐지시켰다. 이 법이 제정된 지 천 년 만에 일어난 일이었다. 달림플은 이 소식에 기뻐하면서도 『로이즈 리스트Lloyd's List』(*세계에서 가장 오래된 신문으로, 1734년부터 런던에서 발행되었다)에 발표한 기사를 통해 다음과 같은 아쉬움을 토로하기도 했다. "법은 바뀌었지만, 안타깝게도 링컨스인에서 도난당한 게인즈버러와 레이놀즈의 초상화에 대해서 해당 보험사는 이득을 볼 수 없다." 그가 말한 대로 법은 소급 적용되지 않았다. 하지만 공개 시장법의 폐지가 영국의 도둑들에게 큰 타격을 준 것은 분명했다.

그로브스의 그림 문제와 관련해서 오설리번의 변호사가 아주 좋은 의견을 내놓았다. 보험사가 링컨스인에게 보험금으로 얼마를 지불했는지 알아보고, 그들에게서 게인즈버러 그림을 사 오자는 것이었다. 보험사가 오설리번처럼 그림보다는 돈에 관심이 있다는 전제 하에 나온 생각이었다. 오설리번은 최근 옥션에서 게인즈버러의 작품들이 어느 정도 금액에 팔렸는지 정리해 놓은 리스트를 받았다. 모두 백만 파운드를 웃도는 금액이었고, 천만 파운드가 넘는 것들도 있었다. 보험사는 게인즈버러 도난 건에 대해서 7만 5천 파운드(한화 약 1억 3천만 원)를 지불했다고 밝혔다. 하지만 그로브스는 이미 변호사 선임비로 수천 파운드를 쓴 상태여서 그만한 돈을 가지고 있지 않았다.

오설리번은 자신이 위험을 떠맡기로 결심했다. 그는 집을 담보로 대출

을 받아서 생애 최초로 그림을 구입했다. 그것도 엄청나게 값비싼 그림을 말이다. "손해 본 금액을 쥐어 주니 보험사가 게인즈버러를 깨끗하게 포기하더군요." 오설리번이 내게 말했다. "이제 우리가 그 그림을 가지게 되었어요." 그리고 이렇게 덧붙였다. "그러니까 '또 다시' 말이죠."

오설리번은 다시 런던으로 날아가서 그로브스와 함께 문제의 초상화 두 점을 팔기 위해 경매장을 찾았다. 그는 경매장 내부의 모습을 이렇게 묘사했다. "방 안에는 사십에서 오십 명가량의 사람들이 있었어요. 하얀 칼라의 푸른색 셔츠를 잘 차려입은 영국의 신사들이었죠. 경매는 아주 빠르게 진행되었어요. 지켜보던 나는 아주 깜짝 놀랐고요. 내가 멋지다고 생각했던 그림들은 헐값에 팔렸고, 완전히 형편없다고 생각했던 그림들은 수천 파운드에 낙찰되었죠. 미술품 경매장은 아주 이상한 곳인 것 같아요. 전혀 다른 세계에 눈을 뜨게 해 주죠." 경매가 진행되는 것을 지켜보면서 오설리번은 미술 세계에는 그가 전혀 이해할 수 없는 그들만의 코드와 그들만의 비밀스러운 원칙들이 작용하고 있다는 것을 알게 되었다.

레이놀즈의 그림은 오설리번이 예상했던 가격에 경매가 성사되었다. 진행자가 망치를 내리치며 소리쳤다. "2만 2천 파운드(한화 약 3,800만 원), 낙찰. 다음!" 오설리번은 이미 누가 그것을 사 갔는지 알고 있었다. 바로 링컨스인이었다. 경매가 열리기 전에 그들은 오설리번과 그로브스에게 직접적으로 그것을 2만 파운드에 구매하고 싶다고 제안한 바 있었다. 어쨌거나 경매가 끝나고, 오설리번은 레이놀즈의 초상화가 이제 완전히 그들의 손을 떠났다는 사실에 마음이 한결 가벼워졌다. 이후 게인즈버러의 초상화가 경매에 나왔다. 경매의 시작가는 4만 5천 파운드(한화 약 7,900만 원)였다. 한 신사가 그보다 낮은 3만 5천 파운드(한화 약 6천만 원)를 불렀고, 그 후에는 아무도 손을 들지 않았다. 진행자는 다시 망

치를 내리쳤다. "다음!"

"나는 그가 망치를 내리치는 것을 보고 경매가 성사되었다는 뜻인 줄 알았어요." 오설리번이 말했다. "3만 5천 파운드. 땅땅. 끝. 그렇게 생각했어요. 그래서 짐에게 '이것 참 큰일이군. 팔려 버렸네. 그래도 현금이 조금은 들어오겠어'라고 말했지요. 그러자 짐이 내게 이렇게 대답했어요. '아니야, 아니야. 팔리지 않았네. 경매 최저가를 못 넘었잖아.'"

"그럼 정말 큰일이군. 이걸 어쩐담."

경매가 끝나고, 그로브스는 가장 높은 가격을 제시했던 응찰자를 찾아가서 아직도 게인즈버러의 그림을 살 의향이 있는지 물었다. "그 사람은 '3만 이상은 지불할 수 없다'고 말했어요. 우리는 말도 안 된다고 했죠." 오설리번이 말했다. 그는 그 그림을 위해 7만 5천 파운드(한화 약 1억 3천만 원)를 투자한 사람이었다. "나는 주택담보대출을 받은 상태였어요. 일이 잘못되면 집도 없어지겠구나 싶었지요."

어쩔 수 없이 그로브스는 게인즈버러의 초상화를 가지고 집으로 돌아갔고, 오설리번은 근심에 젖은 채 캐나다행 비행기에 올라탔다. 그리고 그로부터 2주 후, 오설리번에게 우편으로 수표 한 장이 배송되었다. 레이놀즈의 초상화를 판 돈이었다. 그제야 오설리번은 그 그림을 링컨스인에게 직접 팔지 않은 것을 후회했다. "윤리적인 문제 때문이 아니라 그래야만 돈을 더 받을 수 있었거든요. 링컨스인과 직접 거래를 했다면 2만 파운드를 고스란히 받을 수 있었을 텐데 공연히 경매에 가는 바람에 수수료며, 보험금이며 다 뺏기고 나니 17,500파운드가 남더군요."

이후 아무 일 없이 2년의 세월이 흘렀다. 오설리번이 말하기를, 그동안 그로브스는 게인즈버러의 스카이너 판사 초상화를 자신의 아파트에 걸어 두었다고 했다. 그 사이 그로브스의 이혼 소송이 정리되었다. 토론토에서 일을 하고 있던 오설리번이 생각하기에 그로브스는 그림을 팔기 위

해 아무런 노력도 하지 않는 것 같았다. 그리고 이런 식이라면 분명 앞으로도 오설리번에게 진 빚을 갚을 수 없을 것 같았다. 오설리번은 그야말로 폭발하기 일보 직전이었다. "짐에게 이렇게 말했어요. '이봐, 내게 빚진 거 갚아. 아니면 그림을 내놓던지.'" 하지만 그로브스에게는 돈이 한 푼도 없었다.

대니 오설리번이 미처 깨닫지 못한 사이에 두 남자의 해결 짓지 못한 거래 관계는 당시 뜨거운 논란거리가 되고 있던 또 다른 문제에 부딪치게 되었다. 그것은 명작을 영국 밖으로 유출시킬 수 없다는 법을 둘러싸고 벌어지던 논쟁들이었다. 논란에 기름을 끼얹은 것은 캐나다의 미디어 재벌인 케네스 톰슨Kenneth Thomson이 루벤스 그림의 경매에서 런던의 내셔널 갤러리를 누르고 낙찰을 받은 사건이었다. 그로브스는 영국 정부에 게인즈버러 초상화에 대한 수출 승인서를 제출했지만 허가를 받아 내지 못했다. 한때는 동서지간이었고, 이제는 더 이상 친구도 그 무엇도 아닌 이상한 관계가 된 두 남자는 다시 뜻을 한데 모았다. 그들은 불필요한 요식은 건너뛰자는 합의를 보고는 밀수를 감행하게 되었다. 오설리번이 어깨를 으쓱하면서 서늘하게 미소를 지어 보이며 내게 말했다. "짐은 토론토로 오는 비행기를 탔어요. 돌돌 말아 둥근 케이스에 집어넣은 게인즈버러의 그림을 한쪽 팔 아래에 끼고서 말이죠."

스카이너 판사는 자신의 조상이 영국 땅을 떠나는 일이 있으리라고는 상상도 해 보지 못했을 것이다. 하지만 그가 죽은 지 약 2백년 후, 고인의 의지와는 상관없이 스카이너의 모습을 담은 그림은 토론토 피어슨 국제공항에 착륙했다. 오설리번은 북미에서라면 그들이 좀 더 쉽게 그림을 팔 수 있지 않을까 기대하고 있었다. 그는 곧 큰돈을 벌 수 있으리라는 예상에 케이맨 제도Cayman Islands에 세금을 물지 않는 은행 계좌도 하나 개설해 둔 상태였다. 하지만 아무 일도 일어나지 않았다. 아무래도 그동

안 함께 일했던 변호사는 적당한 구매자를 찾아낼 능력이 없는 것 같다
고 판단한 오설리번은 그림을 전문으로 하는 변호사를 찾아가 자문을 구
했다. 토론토에서 일하는 아론 밀라드Aaron Milrad라는 사람이었다.

밀라드는 오설리번에게 게인즈버러의 그림을 전문가들에게 가져가서
복원과 감정을 받으라고 조언했다. 오설리번으로서는 그 초상화에 더 많
은 돈을 쏟아붓고 싶은 생각이 없었지만, 그는 밀라드가 시키는 대로 하
기로 결정했다. 그는 그 그림을 평판 좋은 토론토의 복원 전문가 라슬로
체르Laszlo Cser에게 가져갔다.

2004년, 나는 체르의 작업실을 방문한 적이 있다. 그는 키가 컸고, 검
고 긴 머리에 검은색 셔츠와 검은색 바지를 입고 있었다. 그는 내게 처
음으로 이런 말을 했다. "인생에서 성공은 당신이 얼마만큼의 위험을
감수할 준비가 되어 있는가에 비례하죠." 그는 자신을 '천연기념물'에
빗대어 말했다. "독학으로 일을 배웠거든요." 하지만 이내 그는 다음과
같은 부연설명을 하며 자신의 능력을 피력했다. "아주 오래된 작품들부
터 나이가 어린 작품들에 이르기까지 많은 미술품들을 겪으면서 배웠어
요. 나는 운에 모든 것을 맡기는 타입이 아닙니다. 철저한 준비와 기회
를 믿죠."

체르는 자신이 게인즈버러의 초상화를 감정하는 데 30초밖에 걸리지
않았다고 했다. "아주 훌륭한 화가가 그린 아주 멋진 그림이었어요. 테크
닉이 흠잡을 데 없더군요. 그림에 대한 중압감이나 어려움을 겪은 흔적
도 없었어요. 나는 그림과 직접 대면하면서 본능적으로 일종의 '관계'를
발전시켜 나가는 사람이에요. 그러기 위해서는 눈앞에 있는 그림이 정말
로 어떤 모습인지를 자세히 봐야만 하고, 그것을 만든 사람이 한 일을 존
중해야만 합니다. 그것이 복원사라는 이 직업을 수행하는 데 꼭 필요한
깍듯한 인사법이랄까요."

스카이너 판사의 초상화는 몇 차례 두루마리 형태로 말린 이력이 있었기 때문에 표면에 생긴 금들을 처리할 필요가 있었다. 또한 체르가 추측하건대, 도둑들 때문에 액자에서 분리되었던 탓에 라이닝(*캔버스를 보강하기 위해 뒷면에 천을 덧대는 것)도 다시 해 주어야 하는 상태였다. 게다가 그림의 표면에는 먼지가 쌓여 있었다. 체르는 40~50시간 정도에 걸쳐 게인즈버러의 작품 복원 작업을 진행했고, 그 비용으로 오설리번에게 6천 달러에 가까운 돈을 청구했다. 체르는 그 비용이 적절한 대가였다고 말하면서 내게 다음과 같이 설명했다. "심장 수술을 할 때 의사가 몇 시간이나 수술실에 있다고 생각해요? 나는 29년간의 경험을 쏟아부어서 작업을 했어요. 철저한 준비와 풍부한 지식은 이 일을 하는 데 필수적이죠. 대니는 결과물에 흡족해 하면서 집으로 돌아갔어요."

첫 번째 절차가 끝나자 아론 밀라드는 다음 단계를 일러 주었다. '감정'이었다. 오설리번은 미국 감정가 협회 회장인 리처드 알라스코Richard Alasko를 추천받았다. 알라스코는 시카고에서 비행기를 타고 토론토로 날아왔다. 그의 전문적인 견해를 듣기 위해서 오설리번은 4,500달러를 지불했다. 이후 오설리번은 그 그림을 뉴욕의 한 갤러리에 보냈다. 이번에는 직접 밀수하는 방법 대신에 운송료와 보험료를 지불하는 방법을 선택했다. 세관 서류를 작성하는 데에도 변호사 비용이 추가로 들어갔다. 이 과정에서 오설리번은 또 수천 달러를 지출했다. "그 그림 때문에 출혈이 이만저만 큰 것이 아니었어요." 그가 말했다.

그렇게 해서 석 달 만에 게인즈버러의 초상화가 뉴욕의 한 갤러리에 걸리게 되었다. 내가 전화를 했을 때, 갤러리 주인은 그 그림에 대해서 이야기하는 것을 그다지 원하지 않았다. 수화기 너머로 그는 "그것이 어떤 그림인 줄 아십니까?"라고 말한 후 전화를 끊었다.

아마도 '도난 미술품'이라는 오명이 대서양을 건너 미국까지 따라왔던

것일까? 아니면 미국인들이 영국인 판사의 초상화에 별 매력을 느끼지 못했던 탓이었을까? 이유가 무엇이든 간에 그 그림은 팔리지 않고 다시 토론토로 돌아왔다. 이쯤 되자 오설리번의 인내심은 점점 바닥을 드러내고 있었다. "그림 한 점에 모든 돈이 다 걸려 있는 상황이란 정말 감당하기 힘들어요."

이후 몇 차례 누군가가 그림을 살 듯 말 듯한 시도가 있기도 했다. 하지만 모두 오설리번을 안달 나게만 만들고 별 소득 없이 끝났다. 대표적으로 최근 유람을 시작한 크루즈선 '엘리자베스 여왕 2세 Queen Elizabeth 2'호가 초상화에 관심을 표명해 왔지만 실제 거래로 이어지지는 않았다. 오설리번의 변호사에게 접근해서 구체적인 지시 사항들을 전달했던 수수께끼의 바이어도 있었다. 그는 그 그림을 시내의 어떤 큰 은행(오설리번은 어떤 은행인지는 말해 주지 않았다)에 가져가서 제삼자에게 잠시 맡겨 둘 것을 요청했다. 그러면 자기가 와서 그림을 자세히 보고, 마음에 들면 변호사에게 연락을 해 주겠다는 것이다. 오설리번은 그가 시키는 대로 했다. 하지만 실망스럽게도 그 수수께끼의 바이어는 이후 거래를 요청해 오지 않았고, 은행은 그에게 그림을 다시 반납했다.

그런 상황에서 오설리번의 첫 번째 변호사(이제 그에게는 여러 명의 변호사가 붙어서 일을 하고 있었다)였던 찰스 리프먼Charles Lippman이 전화를 걸어 왔다. 좋은 소식을 알리는 목소리였다. 리프먼은 믿을 만한 바이어를 한 명 찾아냈는데, 소문에 의하면 영국의 판사라는 말이 있다고 했다. 이 바이어의 요구에 따라 그들은 또 한 차례 비밀스러운 거래를 감행해야만 했다. 물론 미술 시장의 '비밀 유지' 관행에 관한 한 온갖 일을 다 겪은 오설리번으로서는 더 이상 놀랄 만한 일도 아니었다.

리프먼에게 연락을 해 온 바이어는 링컨스인의 변호사인 것으로 밝혀졌다. 그는 게인즈버러의 초상화가 다시 대서양을 건너서 영국에 환향하

여 검사를 받을 때까지는 그림 값을 제삼자에게 예탁해 놓겠다고 했다. 그리고 마침내 모든 것이 끝났다. 그림은 되돌아갔고, 돈은 오설리번의 은행 계좌로 무사히 입금되었다. 게인즈버러의 초상화는 최종적으로 미화 십만 달러(한화 약 1억 7백만 원)에 팔렸고, 오설리번은 이 그림으로 인해 총 25,000달러(한화 약 2,600만 원)의 손해를 봤다.

오설리번과 그로브스가 버몬지 시장에서 우연히 두 점의 그림들을 발견한 이래 근 10년 만에야 모든 일이 마무리되었다. 원래 변호사들의 소유였던 그림들은 도난을 당한 후, 수십 명의 변호사들 사이에서 각종 분쟁을 부채질하다 다시 변호사들의 품으로 돌아간 것이다. 그리고 그 과정에서 그들은 본의 아니게 공개 시장법을 폐지시키는 데 결정적인 기여를 하기도 했다. 10년 동안 대니 오설리번은 도난당한 이 그림들 때문에 잇단 금전적 피해를 입었다.

레이놀즈와 게인즈버러의 그림을 팔아서 번 수익금으로는 오설리번이 빌린 주택담보대출금의 원금조차도 갚을 수가 없었다. 이것은 다시 말해, 그로브스는 변호사 선임 비용으로 들어간 17,000파운드에 대해서 한 푼도 보상을 받지 못했다는 뜻이 된다.

나는 오설리번에게 미술 시장에 입문하는 사람들에게 무슨 말을 해 주고 싶은지 물어보았다. 그는 일말의 주저함도 없이 곧바로 이렇게 대답했다. "매수자 위험부담의 원칙을 명심하세요."(*구매 물품의 하자 유무에 대해서 매수자는 확인할 책임이 있다는 뜻으로, 이 장의 원제인 'Caveat Emptor'는 이러한 의미의 라틴어 원문이다.)

"물론 원한다면 경보기 수만 대를 설치할 수도 있어요.
하지만 그것만으로는 충분하지 않아요."
_ 밥 콤스

Bob
Combs

11. 도난품 수사 체크리스트의 위력

도널드 히리식 형사는 범죄 현장을 점검하기 위해서 차를 타고 떠났다. 그의 목적지는 캘리포니아 엔치노Encino에 있는 고급 맨션으로, 한 부동산 재벌과 그의 부인이 여느 로스앤젤레스의 부자들처럼 도시 외곽에 자리 한 언덕 위에 지은 파라다이스와 같은 곳이었다.

그 팔십대의 부유한 노부부는 지난 반세기 동안 수백만 달러의 가치를 지닌 회화 컬렉션을 가꾸어 온 사람들이었다. 하지만 이제는 둘 다 너무 연로한 나머지, 한 명은 침대에 누워서 일어나지 못했고 다른 한 명은 치매에 걸려 있었다. 정원사들과 집사 한 명, 그리고 24시간 그들 곁을 지키는 간병인들을 포함해서 많은 사람들이 이 저택에서 노부부를 위해 일하고 있었다. 2008년 8월 23일 오후, 이 맨션에서 도난 사건이 발생했다. 일이 벌어졌을 당시 집의 옆문이 잠겨 있지 않았고, 공교롭게도 일하는 사람들은 모두 (심지어 간병인들까지도) 외출 중이었다. 그 틈을 타서 한

명에서 세 명 정도로 추정되는 도둑(들)이 집에 침입해서 열두 점 이상의 그림들을 훔쳐 갔다. 그중에는 마르크 샤갈 Marc Chagall 의 〈농민들 Les Paysans〉 과 디에고 리베라 Diego Rivera 의 〈멕시코의 소작농들 Mexican Peasant〉, 아실 고르 키 Arshile Gorky 의 〈큐비즘 정물화 Cubist Still Life〉가 포함되어 있었다. 집주인 부부는 침실에 있었지만 누가 그리고 어떤 그림들이 그들의 집을 들고나는 지 전혀 몰랐다. 없어진 그림들 중에는 수십만 달러가 나가는 작품들도 있었고, 특히 앞에서 거론한 샤갈과 리베라와 고르키의 회화들은 수백만 달러짜리였다. "로스앤젤레스의 역사를 통틀어 가장 규모가 큰 미술품 도난 사건들 중 하나였죠." 히리식이 내게 말했다. 이 사건을 조사할 당시, 히리식 형사는 미술품 도난 수사 분야에서 어느 정도 풍부한 경험을 가지고 있었다. 그리고 이러한 경력을 바탕으로, 그는 가정집 도난 사건을 수사하는 자신만의 방법론을 정립해 가고 있었다. 그중 하나가 바로 도난품 수사 체크리스트였다.

사건이 발생한 맨션은 그의 사무실이 있는 로스앤젤레스 경찰국 본부에서 차로 한 시간 정도 가야 하는 거리에 있었다. 현장에 도착한 히리식은 우선 집주인에게 사라진 그림들을 찍은 사진이 있는지를 물어보았다. 다행히 집주인인 노신사는 사진뿐 아니라 그의 컬렉션을 구성하는 작품들에 대해 상세하게 기록해 둔 자료를 가지고 있었다. 매우 보기 드문 경우였다. 덕분에 히리식은 수월하게 수사를 개시할 수 있었다.

로스앤젤레스 지역에서 절도 사건을 수사하는 형사들은 캘리포니아의 자동 재산권 시스템인 APS Automated Property System 의 전자 메모리에 도난품에 대한 정보를 입력하도록 되어 있다. 법무부가 관리하는 APS는 캘리포니아 거주민이 잃어버린 모든 물품들에 대한 정보를 임시로 저장하는 거대한 데이터베이스다. 하지만 "APS는 미술품과 같은 특수 아이템들에 적합하게 만들어지지는 않았죠"라고 히리식이 말했다. "그것은 공장에서

대량으로 찍어 내는 물건들을 위한 시스템이에요. 카메라나 텔레비전, 컴퓨터와 같이 일련번호가 있는 것들 말이죠."

집주인에게 사진들을 받아서 경찰서로 돌아온 히리식은 자기 자리에 앉자마자 APS에 접속하는 대신, 전문 도난 미술품 데이터베이스인 아트로스 레지스터ALR의 연락책과 워싱턴에 소재한 FBI의 '국가 도난 문화재 파일NSAF(National Stolen Art File)'의 사무실, 그리고 인터폴에 각각 이메일을 보냈다. 그들에게 더 빨리 사진들을 전송할수록 전 세계 옥션 하우스들이 더 쉽게 도난품들을 확인할 수 있었다. 이것이 '히리식 체크리스트'의 첫 번째 항목이었다.

히리식 형사의 말에 따르면, ALR은 그에게 미국 정부의 데이터베이스보다 더 자세한 정보들을 제공해 주었다. 그는 ALR의 변호사인 크리스토퍼 마리넬로Christopher Marinello와 연락을 주고받았다. 마리넬로는 캘리포니아에서 도난당한 것으로 등록된 미술품은 총 491점이며, 그중 236점이 가정집에서 사라졌다고 했다. 또한 그는 사라진 그림들의 행로가 둘 중 하나라는 불길한 예언을 했다. 한두 달에서 1년 사이에 다시 발견되거나 아니면 한 세대가 넘도록 지하 세계에 묻혀 버린다는 것이다. 히리식도 마리넬로와 같은 생각이었다.

다음으로 히리식은 언론사에 도난 사건을 알렸다. 사실, 수많은 딜러들과 옥션 하우스들은 미술품을 구입하기에 앞서 도난품 리스트를 확인하는 절차를 건너뛰고 있다. 하지만 그래도 뉴스는 볼 것 아닌가라고 히리식은 생각했다. 게다가 엔치노의 맨션에서 사라진 회화들 중에는 유명 대가들의 작품들이 포함되었을 뿐 아니라 비싼 그림들이 많았기 때문에 도난 사건은 대중의 흥미를 끌기에 충분했다. "대중에 회자되는 것이 큰 도움이 됩니다." 히리식이 말했다. 더군다나 그 그림들에는 20만 달러(한화 약 2억 천만 원)라는 현상금이 걸려 있었다. 도난당한 미술품에 보험이

들어 있는 경우, 히리식은 보통 피해자들과 현상금에 대해서 논의하는 편이다. 그는 잡지 쪽에 인맥이 있었다. 『로스앤젤레스 Los Angeles』, 『미술과 골동품 Art & Antiques』, 『엘에이 위클리 LA Weekly』, 『아틸러리 Artillery』에 그에 대한 기사가 나간 바 있으며, 그가 맡은 사건들은 『로스앤젤레스 타임스 Los Angeles Times』와 『보스턴 글로브 Boston Globe』, 런던의 『타임스』에 보도된 바 있었다. 히리식은 엔치노 사건에 대한 보도 자료를 작성한 후 자기가 아는 언론사 기자들에게 전송했다. 이것이 체크리스트의 두 번째 항목이다.

며칠 후, 엔치노에서 일어난 도난 사건이 당시 사라진 그림들의 사진 몇 장과 함께 『로스앤젤레스 타임스』, 『뉴욕타임스』, 『인디펜던트 Independent』, 『텔레그래프 Telegraph』, 그리고 BBC를 비롯한 전 세계 많은 언론 매체들을 통해 보도되었다. 토론토에 있던 나도 어느 날 아침 부엌에서 커피를 마시며 그날 배달된 『글로브 앤 메일 Globe and Mail』이라는 신문을 읽다가 그 사건에 대한 기사를 접했다. 히리식의 보도 자료는 저 멀리 타이완까지 전송되었다. 그는 또한 콜롬비아의 라디오 방송국과 인터뷰를 한 적도 있다고 말했다.

『로스앤젤레스 타임스』는 엔치노 사건을 보도하면서 비벌리 힐스에 소재한 마이클 갤러리 Galerie Michael의 매니저인 리처드 라이스 Richard Rice의 말을 인용했다. 라이스는 할리우드의 유명 인사들을 상대로 미술품을 거래하는 딜러이자 중견 컨설턴트다. 이 신문 기사에서 그는 로스앤젤레스의 미술품 컬렉터들을 특히나 비밀스러운 집단이라고 묘사하고 있다. 그들은 자신의 컬렉션에 대해서 자랑하거나 떠벌리고 다니는 법이 없다. 그가 말하는 엔치노 도난 사건의 한 가지 희망은 사라진 작품들이 매우 귀한 것들이기에 공개 시장에서 거래되기 힘들 것이라는 사실이었다. 뉴욕, 런던, 비엔나, 파리, 취리히나 제네바 같은 특정 대도시에 있는 아주 소수의 갤러리들만이 이 작가들의 작품을 취급하고 있기 때문이다. "이

곳은 좁은 세상이죠." 라이스가 말했다. '하지만 그렇게 작지는 않지.' 히리식은 생각했다.

히리식 형사는 언론사에 보도 자료를 보내고, 맨션에서 나온 자료들을 분석하는 것과 동시에 도난당한 그림들의 사진을 로스앤젤레스 경찰국에서 자신이 관리하고 있는 부서의 명칭을 딴 '미술품 도난 디테일Art Theft Detail'이라는 웹사이트에 올렸다. 이 웹사이트는 형사 둘로 이루어진 그의 팀에서 아주 귀중한 도구로 쓰이고 있었다. 사실 이 사이트는 이 팀뿐 아니라 전체 미술품 도난 수사 분야의 비약적인 발전을 가져왔다고 말할 수 있다. 래드클리프의 ALR은 검색 한 건을 할 때마다 비용이 청구되고, FBI의 웹사이트는 법률 쪽 사람들만 이용할 수 있다. 하지만 도널드 히리식과 스테파니 라자루스가 만든 '미술품 도난 디테일' 웹사이트는 누구나 무료로 이용할 수 있으며, 사이트에 업데이트된 정보와 사진들을 구글Google을 통해 검색할 수 있다. 따라서 어떤 옥션 하우스라도 인터넷을 이용해서 1.23초 내로 도난품의 여부를 확인할 수 있다. 그동안 이토록 편리한 서비스를 제공하는 웹사이트 덕분에 회수된 작품들도 꽤 많다. 히리식은 사이트를 통해 찾아낸 도난 작품들의 총액을 50만 달러(한화 약 5억 3천만 원) 이상이라고 보고 있다.

한 가지 사례를 들자면, 2003년 한 투자상담사가 사무실을 이전한 적이 있다. 이삿짐센터 직원들이 각종 사무집기들과 함께 앤디 워홀의 판화를 포장해서 옮겨 가야 하는 상황이었는데, 투자상담사의 부하 직원이 앤디 워홀의 작품이 매우 귀한 것이니 각별히 조심해 달라고 당부했다. 그 작품은 그대로 이사 도중에 사라졌는데, 투자상담사는 그 사실을 몇 주 후에나 알아차렸다. 히리식은 그 사건에 대해 조사를 하면서 자신의 팀이 만든 도난품 검색 사이트에 사라진 워홀 판화의 사진과 에디션 번호를 올렸다. 그로부터 거의 1년 후, 한 미술품 컬렉터의 변호사가 히

리식을 찾아와서 도난당한 워홀의 판화를 돌려주었다. 변호사의 말에 따르면, 그 컬렉터는 로스앤젤레스의 한 미술품 딜러로부터 그 작품을 믿고 구입했는데, 최근에야 그것이 로스앤젤레스 경찰의 '미술품 도난 디테일' 웹사이트에 올라 있다는 것을 알게 되었다고 했다. 그리고 일단 그것이 도난품인 것을 알게 되자 그는 그 작품을 더 이상 집에 두고 싶어 하지 않았다. (물론 그는 작품을 판매했던 딜러로부터 그 판화에 대한 변상도 받았다.)

히리식은 도난품 데이터베이스에 작품을 올리고, 언론에 기사를 내고, 웹사이트를 업데이트하는 바쁜 와중에도 '범죄 경보'라는 제목으로 캘리포니아 안팎의 갤러리, 딜러, 옥션 하우스와 같은 전문가들에게 직접 이메일을 발송했다. '범죄 경보'에는 그가 ALR에 등록한 것과 같은 정보가 들어 있지만, 다른 점은 도둑이 접선할 만한 미술계 기관과 사람들에게 직접 이메일을 보낸다는 것이다. 히리식은 20년이 넘도록 이 분야에서 일하면서 자신만의 특수 연락망을 구축해 왔다. 그리고 그는 새로운 딜러나 옥션 하우스를 알게 될 때마다 그의 연락망을 꾸준히 업데이트했다. 이 '범죄 경보'를 발송하는 것이 그의 도난품 수사 체크리스트의 세 번째 항목이다.

엔치노의 사건을 조사하기 시작한 지 일주일 후, 히리식은 익명의 제보자로부터 도난당한 그림들이 샌디에이고의 한 가정집에 있다는 정보를 입수했다. 로스앤젤레스 경찰국의 경찰관 한 명이 정찰을 위해 그 집에 파견되었다. "우리는 모든 가능성들을 다 검토해 보는 편이에요." 히리식이 말했다. 경찰관이 문제의 집의 현관문을 두드리자 한 여교수가 나와서 그를 맞이했다. 그녀는 그가 집을 수색하도록 허락했다. 그곳에서 훔친 그림들은 물론이거니와 수상한 것이라고는 아무것도 발견할 수 없었다.

며칠 후, 로스앤젤레스 경찰이 다녀갔던 그 가정집 지하에 무기 은닉처가 있다는 제보가 샌디에이고 경찰서에 들어왔다. 신중하게 움직여야만 하는 상황이었기 때문에 이번에는 수색에 더 많은 경찰력이 동원되었다. 그들은 그 개인 주택을 완전히 뒤집어엎었지만 그곳에서 아무것도 찾을 수 없었다. 허위 제보였던 것이다. 나중에 밝혀진 바에 따르면, 그 여교수는 한 전과자에게 방을 세놓은 적이 있는데, 의견 충돌 끝에 그를 집에서 내쫓았다. "그녀에 대한 보복성 제보였던 거죠." 히리식이 설명했다. "이 사건은 정말로 어려워요. 증인도 없고, 단서도 거의 없어요. 제보자도 없고, 감시 카메라 자료도 없고, 용의자로 추정할 만한 사람도 하나 없어요." 이렇게 수사가 한 치도 진행되지 못한 상황에서 히리식이 할 수 있는 일이란 그간의 경험을 바탕으로 도둑들이 향후 어떻게 움직일 것인지를 예측하는 것뿐이었다. "운이 좋으면 도둑들로부터 연락이 올 수 있어요. 만약 그들이 현상금에 대해서 들었다면 20만 달러를 탐낼 확률이 높아요. 아직은 아무 소식이 없지만, 잠시 뜸을 들이며 동태를 파악하고 있는 중일 수도 있어요. 만약 현금이 급한 상황이 아니라면, 그들로서는 기다리는 편이 현명하죠." 여기서 히리식은 잠시 하던 말을 멈추었다. 그러고 나서 이렇게 말했다. "그 그림들은 언젠가는 다시 나타날 거예요. 문제는 그것이 얼마나 오래 걸리느냐 하는 것이죠." 현재 히리식 형사는 그 그림들이 다시 모습을 드러내기를 기다리고 있다. 오랜 시간 도난 미술품 조사를 하면서 그는 인내심을 키우는 법을 배웠다.

한밤의 로스앤젤레스는 전기 등불이 번쩍이는 거대한 콘크리트 벌판이다. 그 위로는 도로 주위를 둘러싼 언덕들이 마치 하늘 위의 먹구름처럼 거대한 어둠의 장막을 군데군데 드리우고 있다. 도널드 히리식은 언제나처럼 새벽 3시 반에 기상해서 고속도로를 타고 인공 불빛이 번쩍이

는 아스팔트 세상의 중심부로 들어왔다. 그가 사무실에 도착했을 때에도 세상은 아직 어두웠다. 2008년 6월의 어느 날이었다. 그날 동이 튼 시각은 새벽 5시 40분이었다. 출근 후 몇 시간 동안 히리식은 맡은 사건들의 진행 상황들을 체크한 후, 사무실을 떠나 나를 만나러 왔다.

나는 그해 여름 아주 무더울 때에 로스앤젤레스를 방문했다. 엔치노의 도난 사건이 일어나기 불과 몇 달 전의 일이었다. 점점 달구어지는 태양 때문에 아침나절에도 이미 도시가 맥없이 시들시들해져 있었다. 붉은 녹이 낀 것 같은 푸른 하늘 아래서 니코틴과 같은 빛깔의 실안개가 희미하게 반짝였다. 히리식은 메트로 플라자 호텔 Metro Plaza Hotel의 입구 앞에서 나를 차에 태웠다. 우리가 만난 장소는 로스앤젤레스에서 가장 오래된 집이 있다는 올베라 Olvera 거리에서 엎드리면 코 닿을 정도로 가까운 곳이었다. 공항이 지어지기 전에 이 도시의 관문으로 기능했던 유니언 기차역에서 한눈에 보이는 올베라 거리는 현재 멕시코계 미국인들이 만드는 관광 기념품과 장신구, 그리고 음식을 파는 가판대로 북적거린다.

히리식 형사와 나는 악수를 나누었다. 우리는 전화로는 수차례 대화를 나눈 사이였지만 직접 만나는 것은 처음이었다. 차차 알게 된 사실이지만 히리식의 옷차림은 늘 한결같았다. 그는 항상 무늬 없는 헐렁한 바지나 청바지에 오랫동안 입어서 편하게 늘어난 체크무늬 셔츠를 입고, 검은색 뉴발란스 New Balance 운동화를 신고 검은색 디지털시계를 차고 다녔다. 편하고 캐주얼한 모습이었다. 그의 눈동자는 그가 대학 시절 타고 다니던 자동차와 같은 옅은 터키 색이었다. 조용하면서도 자신감이 깃든 눈이었다. 그의 창백한 피부는 군데군데 불그스레하게 그을려 있었다. 뜨거운 캘리포니아의 태양 아래서 살아 온 흔적이었다. 내가 자외선 지수에 대해 언급하자 히리식은 베니스 비치 Venice Beach에 있다는 햇빛 손상 정도를 알려 주는 기계에 대해 말해 주었다. "자외선으로 그림을 스캔하

는 것과 똑같아요. 자외선을 쐬면 캔버스에 어떤 훼손이 있는지 알 수 있잖아요. 그런 식으로 사람의 피부에 수년간 햇빛으로 인해 얼마만큼의 손상이 있었는지를 보여 주는 기계예요. 눈에는 안 보이지만 손상이 나 있어요." 그러고는 덧붙여 이렇게 말했다. "그것이 역사죠."

히리식은 사람들을 연구한다. 그는 섣불리 말을 하지 않고, 대화를 하면서 상대방에게 반감을 표시하거나 권위를 내세우는 법이 없다. 그는 조용히 사람들을 관찰하고 배운다. 우리가 전화로 인터뷰를 진행하는 동안(인터뷰는 우리의 만남 이후로도 계속되었다) 그는 단 한 번도 나의 질문을 가로막은 적이 없다. 그는 또한 자신의 의견을 제시할 때 말을 하기에 앞서서 항상 잠시라도 생각할 시간을 가진다. 나는 '절도' 대신 '강도'라는 단어를 반복해서 잘못 사용했던 적이 있는데, 그때마다 그는 인내심을 가지고 그것을 정정해 주었다. "강도란 무력이나 협박을 이용해서 빼앗아 가는 것이고, 절도란 훔치기 위한 목적으로 사유지에 침입하는 거예요. 나는 특수절도 수사를 하고 있어요."

그동안 내가 인터뷰했던 모든 형사들을 통틀어 히리식만큼 자기가 맡았던 사건들과 진행했던 수사의 내용들을 세세하게 이야기해 주는 사람은 없었다. 그와 이야기를 하고 있으면 그가 자신의 일을 정말로 좋아한다는 느낌을 받을 수 있다. 그런 점에서 그는 마치 수사가 삶의 낙이자 이유인 옛날 형사들 같았다. 만약 언젠가 무엇인가를 도난당하는 일이 생긴다면, 나는 히리식이 그 사건을 맡아서 조사해 주기를 바랄 것이다. 그의 차를 타고 함께 로스앤젤레스를 돌아다니는 동안 나는 그가 단순히 지역구를 위해 일하는 경찰이 아니라 마치 그 도시의 일부분인 것 같다고 생각했다.

로스앤젤레스에서 그가 처음으로 내게 해 주었던 이야기는 미술품 도난에 대한 것도, 그가 다루었던 사건에 대한 것도 아니었다. 그는 내게

그 도시의 특성에 대해 설명했다. 그 내용은 이러했다. 우리가 만나기 며칠 전에 있었던 일인데, 한 어린 소녀가 자기 집 앞에서 레모네이드를 만들어 팔고 있을 때 어떤 남자가 갑자기 그녀의 가판대로 달려들어서는 돈이 들어 있는 유리병을 훔쳐서 달아났다. 그 열두 살짜리 소녀는 놀라기는 했지만 지체 없이 휴대전화를 꺼내 911에 전화를 걸면서 도둑을 추격하기 시작했다. 작열하는 태양 아래 그녀는 열 블록 이상을 뛰어가면서 계속해서 경찰에게 도둑의 위치를 알려 주었다. 결국 순찰차가 그녀가 보는 앞에서 도둑을 검거했고, 그녀는 돈을 되찾을 수 있었다. "그것이 로스앤젤레스예요." 히리식이 말했다. "이곳 사람들은 둘째가라면 서러운 투사들이죠."

경찰서로 가는 도중에 히리식은 '스키드 로우 Skid Row'(*사회의 밑바닥이라는 의미다)라고 불리는 도심의 슬럼가로 나를 데려갔다. 그곳에는 거의 아무것도 입지 않고, 씻지도 않은 사람들이 길가를 따라서 일렬로 노숙을 하고 있었다. "인근 병원들이 이따금씩 의료보험 혜택을 받지 못하는 환자들을 이곳으로 데려와서 버려두고 가죠. 병원 가운만 입혀 놓은 채로 말이에요." 그가 말했다. "근처에 소방서가 하나 있는데, 소방차에는 실제로 '스키드 로우 소방서'라고 적혀 있어요."

우리는 일단 로스앤젤레스 경찰국 본부인 파커 센터 Parker Center로 간 다음 경찰국의 행정처로 차를 돌렸다. 행정처는 높다란 철제 울타리에 둘러싸여 있는 하얀 콘크리트 건물이었다. 건물의 위치는 리틀 코리아 Little Korea와 차이나타운 사이였고, 도심에서 그리 멀지 않은 거리에 있었다. 히리식은 산 페드로 스트리트 San Pedro Street의 주차장 옥상에 차를 세운 후 근처에 보이는 오래된 연립주택들을 가리키며 말했다. "레이먼드 챈들러 Raymond Chandler(*미국의 유명 추리소설가)가 한때 저곳에서 살았지요." 그곳에서 모퉁이를 돌면 중요한 현대미술품 컬렉션이 있는 현대미술관 MOCA

별관인 게펜 컨템퍼러리 미술관Geffen Contemporary이 나타난다.

우리는 드디어 뜨거운 태양을 피해 파커 센터 안으로 들어섰다. 하얀색과 푸른색이 주를 이루는 경찰국의 복도에는 온통 경찰들과 형사들이 돌아다니고 있었다. 히리식은 경찰국 건물의 일부가 점차 일종의 미술품 갤러리로 변모하고 있다고 말했다. 센터의 복도에는 1950~1960년대와 1970년대에 범죄 현장을 찍은 기록사진들이 전시되어 있었다. 그것들은 경찰국의 범죄 전문 사진가들이 찍은 후 수십 년 동안 창고에 보관되어 있다가 근래에 들어서야 마침내 빛을 보게 된 사진들이었다. 그중에는 악명 높은 연쇄살인마 찰스 맨슨Charles Manson의 얼굴 사진도 있었다. 그가 샤론 테이트Sharon Tate를 살해한 혐의로 체포되었을 때 찍힌 것이다. 그 외에도 총알로 벌집이 된 낡은 도주 차량과 소위 '블랙 달리아The Black Dahlia'라고 불리는 엘리자베스 쇼트Elizabeth Short의 시체가 발견된 삭막한 벌판을 찍은 사진들도 볼 수 있었다. (후자의 사건은 소설가 제임스 엘로이James Ellroy가 『블랙 달리아』라는 유명 범죄 소설로 만들었다. 이 소설을 바탕으로 만들어진 영화에는 배우 조시 하트넷Josh Hartnett이 출연한다.) 한쪽 벽에는 1940년대와 1950년대 경찰국에서 활동했던 '모자반Hat Squad' 멤버들을 찍은 세피아 톤의 초상 사진들이 전시되어 있었다. 당시 크림 색 슈트에 크림 색 페도라를 쓰고 다녔던 형사들은 사진 속에서 정면을 똑바로 응시하고 있었다. (영화 〈LA 컨피덴셜L. A. Confidential〉에 나오는 형사들의 모습을 떠올려 보자.)

히리식이 수사했던 사건들 중 하나는 그 발단이 할리우드의 황금기였던 1940년대까지 거슬러 올라간다. "여배우 라나 터너Lana Turner가 피터 페어차일드Peter Fairchild에게 자신의 전신 초상화를 그려 달라는 의뢰를 했어요." 히리식이 설명했다. 의뢰를 받은 화가 페어차일드는 몇 주에 걸쳐서 터너의 초상화를 그렸다. 하지만 거의 완성이 되어 갈 무렵 그림이 감쪽같이 사라졌다. 이후 1994년에 그 초상화는 어떤 이의 미술품 컬렉션에

서 다시 모습을 나타냈는데, 그는 그로부터 25년 전에 한 옥션 하우스에서 구입했다고 말했다. "너무 오래된 사건이어서 수사의 기초로 쓸 만한 문서나 자료들이 없었어요. 이를테면, 범죄 보고서 같은 기록들 말이죠." 히리식이 말했다. "그리고 그 그림이 발견되었을 무렵 라나 터너는 병원에 누워서 죽어 가고 있었죠." 터너의 딸은 그 사건을 그냥 덮어 두고 넘어가기로 결정했고, 그렇게 그림은 누군가의 컬렉션 속에 그대로 남게 되었다. 이 사건을 통해 히리식은 사라진 터너의 초상화가 실은 한 번도 로스앤젤레스를 떠난 적이 없다는 사실을 알게 되었다. 그것은 아무도 모르게 한 컬렉터의 벽에 조용히 걸려 있었던 것이다.

특수절도반 사무실은 살인 전담반 근처에 자리 잡고 있었다. 각 부서의 문에는 굵은 글씨로 부서의 이름을 적어 놓은 A4 크기의 복사 용지가 붙어 있었다. 히리식은 특수절도 수사반의 문을 열었다. 사무실 안은 휑했다. 방 안에는 네다섯 개 정도의 구역으로 분리된 사무 공간들이 조성되어 있었고, 문서와 책이 올려져 있는 책꽂이들과 서류를 보관하는 캐비닛이 놓여 있었다. 벽에 창문이 크게 나 있어서 자연광이 잘 들어오는 사무실이었다. 햇빛 덕분에 천장에 달린 형광등 불빛이 부드럽게 느껴졌다. 히리식의 책상 뒤의 벽에는 바닥부터 천장까지 한 줄로 금이 가 있었다. 지진이 남긴 흔적이었다.

그곳이 히리식이 일하는 공간이었다. 그의 맞은편에는 파트너인 스테파니 라자루스의 자리가 있었다. "오늘은 스테파니가 출근을 안 하는 날이에요." 히리식이 말했다. "하지만 아마도 이번 주 내로 만날 일이 있을 것 같아요. 특수절도반은 옛날부터 사건 하나당 두 명의 형사들이 팀을 이뤄서 활동을 하는 식이었어요." 그가 설명했다. "그 전통이 지금까지도 유지되고 있어요. 보통 둘 중 더 지위가 높은 형사가 리드를 하면서 지위가 낮은 형사를 지도하는 식이죠. 그렇게 일을 배우는 거죠." 로스앤

젤레스 경찰은 1853년에 창설된 이래 150년이 넘도록 이 전통을 고수해 오고 있다.

특수절도반의 역사는 거의 로스앤젤레스 경찰국만큼이나 오래되었다. 여기에 소속된 형사들이 하는 일은 부서의 이름이 의미하는 그대로다. 그들은 절도에 관하여 도시 전체를 아우르는 광범위한 지식을 가지고 있다. 따라서 그들은 폭넓은 시야로 절도 사건들을 바라보면서 수사를 진행한다. 유형이 매우 복잡해서 경찰국의 한 부서에서 감당하기 어려운 절도 사건이 발생했을 경우, 특수절도반이 수사에 동원된다. 미술품 도난은 바로 그러한 복잡한 사건들 중 하나다.

히리식은 내게 사무실에서 하는 일들을 대략적으로 소개해 주었다. 특수절도반 부서 내에는 '호텔 절도팀'이라는 것도 있다. 팀 이름에서 알 수 있듯이 그들은 호텔에서 일어나는 절도 사건들을 처리한다. '주간 절도 특수수사대'도 있다. 이들은 예를 들어, 콜롬비아 갱단들이 로스앤젤레스 국제공항에서 일으킨 전문 수화물 도난 사건들을 맡아 처리했다. 이에 대해 히리식이 자세하게 설명해 주었다. "한 귀금속 세일즈맨이 공항을 떠나다가 신호등에 걸려 서 있다고 생각해 보세요. 그때 한 도둑이 몰래 차로 다가가서 얼음송곳으로 자동차 뒷바퀴에 구멍을 내죠. 타이어에 펑크가 난 사실을 알게 된 세일즈맨은 차를 도로변에 세우고, 그 순간 도둑들이 튀어 나오는 거예요. 그중 한 명은 세일즈맨이 타이어를 갈아 끼우는 것을 도와주고, 다른 한 명은 보석이 들어 있는 서류가방을 대신 들어 주죠. 피해자는 그들이 시야에서 사라질 때까지도 자기가 무슨 일을 당했는지 몰라요. 정신을 차리고 보면, 50만 달러어치의 귀금속들이 사라져 버렸죠. 그런 식이에요."

사무실의 다른 형사들처럼 히리식도 책상 위에 있는 오래된 갈색 전화기를 사용하고 있었다. 내가 그것을 가리키며 꼭 골동품 같다고 말했더

니 그는 웃으며 이렇게 대답했다. "맞아요. 아주 오래된 전화기들이에요. 부품도 더 이상 생산이 안 돼요. 그래서 하나가 고장이 나면 다른 전화기에서 부품을 떼어 내 써야 하죠."

그의 책상 위에는 미술품 도난 사건들을 정리한 파일들이 산더미처럼 쌓여 있었다. 그와 라자루스 형사의 책상 사이에는 두꺼운 파란색 바인더들이 벽처럼 쌓여 있었는데, 각각의 바인더에는 연도별(2007, 2006, 2005)로 라벨이 붙어 있었다. 방의 한구석에 놓인 곧 무너질 것 같은 갈색 책장에도 수십 개의 파란색 바인더들이 수북이 꽂혀 있었다. 라벨의 연도는 1980년대까지 거슬러 올라갔다. 이 오래된 바인더들이 앞(*5. 최초의 미술품 전문 형사들 참조)에서 등장한 빌 마틴이 만들기 시작했다던 자료다.

1992년에 마틴 형사가 은퇴한 뒤로 잠시 다른 형사가 미술품 도난 디테일 팀의 팀장으로 있었다. 그러다가 1994년, 히리식이 부서로 돌아와서 그를 대신해 팀의 일을 주관하게 되었다. 전임자로부터 인수인계를 받고 나서 히리식은 마틴이 만들었던 파란색 바인더들이 모두 창고로 옮겨져 곧 폐기 처분될 처지라는 소식에 놀라움을 금치 못했다. 그가 부서로 돌아와 처음으로 한 일은 바로 (지금은 그의 사무실에 놓여 있는) 그 바인더들을 되찾아 오는 것이었다. "하마터면 소실될 뻔했던 자료예요." 히리식 형사는 이렇게 말하면서 오래된 바인더를 하나 펼쳐서 그 안에 있는 문서 두세 장을 넘겨 보았다. 문서들은 손으로 작성되어 있었고, 도난당한 작품을 찍은 사진이 클립으로 끼워져 있는 경우도 간간이 있었다.

"정규 수사는 언제나 종이 한 장에서 시작됩니다." 히리식이 설명했다. "범죄 현장에서 작성한 메모를 바탕으로 담당 형사는 보고서를 작성하죠. 그 보고서가 서류철로 묶이게 되면, 이후에 조사를 재개할 때 사용될 수 있는 기록으로 남는 거예요." 히리식의 파란 바인더들은 그간 해결

되지 못했던 수백 개의 도난 사건들을 대변하고 있다. 부서 내에서 그 보고서들은 사건이 일어났다는 것에 대한 유일한 기록이다. 그들이 없었다면, 사건들이 일어났다는 것을 증명할 방법도 없다고 봐야 한다. 히리식은 부서장이 된 이래로 어떻게든 시간을 쪼개서 그 바인더에 묶인 문서들을 컴퓨터 데이터베이스로 전산화하는 작업을 해 왔다. 전산화가 되면 정보를 이용하는 것이 수월해지기 때문이다.

"내가 처음 로스앤젤레스 경찰국에 들어왔을 때에는 컴퓨터라는 것이 없었어요." 그가 말했다. "모든 문서가 육필로 기록되던 시절이었죠. 나는 악필이기 때문에 적당한 타개책을 찾고 있었어요." 히리식은 특수절도반에 처음으로 컴퓨터를 들여온 사람이다. "지금은 부서원 전체가 컴퓨터가 없으면 못 살 정도지만 예전에는 많이 달랐죠. 그간 우리는 변하는 트렌드에 발을 맞춰 항상 자비를 들여서 기자재를 구입해 왔어요." 라자루스가 히리식의 미술품 도난 디테일 부서에 합류한 것은 2006년이었다. 그때부터 그녀는 히리식과 함께 옛날 자료들을 컴퓨터 파일로 전환하는 일을 했다. "스테파니와 나는 용의자들과 연락처, 그리고 도난당한 미술품들의 제목을 컴퓨터 시스템에 입력했어요. 이 작업에 지금까지 총 얼마만큼의 시간이 소요되었는지는 가늠할 수도 없어요. 몰라도 족히 몇백 시간은 될 거예요." 그것은 참으로 지루한 행정 업무였다. 하지만 그에 따른 보상이 기다리고 있었다.

히리식이 신중하게 정보를 관리한 덕분에 전 세계 미술품 도난 사건을 집대성한 귀중한 리스트가 탄생할 수 있었다. 나는 테스트도 할 겸 히리식에게 내가 토론토에서 만났던 미술 도둑의 이름이 리스트에 있는지 확인을 해 달라고 부탁하면서 그의 성은 알려 주지 않았다. 히리식 형사는 키보드를 두드려서 몇 가지 정보를 시스템에 입력한 뒤 1초 정도 후에 스크롤을 내리며 리스트를 잠시 확인하다가 나를 돌아다보며 말했다. "그

사람 이름이 XX예요?"

정확했다. 순간 나는 폴이 "정보를 컨트롤하는 사람이 세상을 컨트롤한다"라고 말했던 기억을 떠올렸다.

히리식에게 미술품 도난이라는 주제를 두고 형사의 입장에서 이야기를 해 줄 수 있겠느냐고 부탁했을 때 그는 신중을 기해서 이렇게 대답했다. "우리가 수사하는 모든 사건들은 특별합니다. 우리는 개별적인 사건들을 통해서 일을 배워 나가죠." 말을 하는 사이에도 그는 모니터를 바라보고 있었다. 히리식이 조사하는 것들은 대부분 가정집에서 벌어진 도난 사건들로 크게 뉴스거리를 제공하지는 않았다. 도난당한 작품들이 충분히 유명하지 않거나, 혹은 피해자들이 대중에게 피해 사실이 알려지는 것을 원치 않거나 하는 이유로 그가 맡은 사건들이 언론에 보도되는 일은 흔치 않았다. 하지만 히리식은 특유의 넓은 시야로 로스앤젤레스 전체를 조망하며, 이 도시에서 사라지는 모든 미술품들의 행방을 주시하고 있었다. 그는 도둑들이 진화하고 있으며 날이 갈수록 더욱 공격적으로 움직이고 있는 데 반해, 미술계가 이에 합당하게 대처를 하지 못하고 있다고 지적했다. 미술계는 예전과 다름없이 마냥 비밀스러운 곳이었다. 모든 것이 불투명하게 돌아갔다.

로스앤젤레스 경찰국 본부에서 우리가 처음으로 만났던 날, 히리식은 내게 여러 사람들의 이름과 전화번호가 적힌 리스트를 하나 건네주었다. 그는 이렇게 불투명하고 비밀스러운 미술계의 특성 때문에 내가 로스앤젤레스의 사람들과 접선하는 과정에서 겪게 될 어려움을 이미 알고 있었던 것 같다. 나는 그가 준 리스트를 훑어보다가 명망 있는 옥션 하우스 두 곳의 연락처를 발견한 후, 각 기관에 전화를 걸어 인터뷰를 요청하는 내용의 메시지를 남겼다. 하지만 그들로부터 아무런 답변이 없었다. 리스트에는 또한 아주 유명한 미술품 딜러인 레슬리 삭스 Leslie Sacks, 게티 센

터Getty Center의 보안팀장인 밥 콤스Bob Combs, 그리고 로스앤젤레스에서 활
동하는 가장 유명한 미술가들 중 하나인 준 웨인June Wayne의 이름이 포함
되어 있었다.

준 웨인은 타마린드Tamarind 가에 위치한 아름다운 단층집에서 살고 있
었다. 그녀의 집 건너편으로는 존 휴스턴John Huston, 피터 로어Peter Lorre, 루
돌프 발렌티노Rudolph Valentino와 같은 스타들이 묻혀 있는 할리우드 포에버
공동묘지Hollywood Forever Cemetery가 보였다. "발렌티노가 내 이웃이에요." 웨
인이 내게 말했다. "예전에는 검은 옷을 입고 그의 무덤을 찾아오는 여인
들을 1년에 한두 명쯤은 봤어요. 그런데 지금은 매해 검은 옷을 입고 묘
지에 오는 여자들이 수백 명은 되죠. 그 공동묘지가 록 음악 콘서트를 개
최해서 운영비의 일부를 충당하고 있거든요. 또 이따금씩 묘지의 벽을
이용해서 무료로 영화가 상영되기도 하는데, 그것을 보기 위해서 할리우
드의 가난한 사람들이 피크닉 의자와 맥주를 들고 공동묘지에 나타나요.
그런 날에는 내 이웃 사람들이 심장마비 증세를 일으키죠. 하지만 이런
게 할리우드 아니겠어요." 그녀가 웃음을 지었다. "문제가 되는 사실은,
미국이 이러한 현실을 한 편의 영화라고 생각한다는 것이죠. 그게 아니
라면, 이 나라에서 지금 일어나고 있는 드라마 같은 일들을 달리 설명할
길이 없어요." 그날 오후, 웨인은 넓은 거실에 놓인 하얀 소파에 앉아 있
었다. 최근에 인쇄되어 나온 그녀의 카탈로그 레조네(*특정 미술가의 모든
작품을 사진과 데이터로 수록하여 시대나 주제 등으로 분류 정리한 목록 혹은
카탈로그)가 옆 테이블 위에 펼쳐져 있었다.
　내가 웨인을 처음으로 만났을 때 그녀는 90세였다. 고령에도 불구하
고, 그녀의 눈망울은 스물다섯 살 아가씨만큼이나 호기심으로 충만하며
빛이 났다. 그녀의 아흔 번째 생일 파티는 『뉴요커』지의 「장안의 화제」

코너에도 소개되었다. 히리식과 라자루스도 이 파티에 참석했다. 웨인은 내게 최근 UCLA(캘리포니아 대학교 로스앤젤레스 캠퍼스)의 강연을 취소했더니 미술계에서 가까이 지내는 지인들 몇몇은 그녀가 죽었다고 생각했다는 일화를 들려주었다. "내 나이쯤 되면 생기는 일이죠." 그녀는 이렇게 덧붙인 후 미소를 지었다.

앞에서도 이야기했듯이 로스앤젤레스의 미술계에서 가장 저명한 인물들 중 하나인 준 웨인은 라나 터너가 영화 〈지킬 박사와 하이드 씨Dr. Jekyll and Mr. Hyde〉(1941)로 은막의 스타로 등극하고, 험프리 보가트Humphrey Bogart 와 잉그리드 버그만Ingrid Bergman이 〈카사블랑카Casablanca〉(1942)에 출연했던 것과 같은 시기에 할리우드에 왔다. "1940년대에 여기 처음 왔을 때 할리우드의 문화란 에드워드 G. 로빈슨Edward G. Robinson과 빈센트 프라이스Vincent Price로 대변될 수 있었죠. 힘 있고 돈 있는 사람들은 뉴욕의 미술관들을 후원하고 있었어요. 이 도시에 미술관이 처음 지어졌을 때에도 각 기관 이사회의 멤버들은 모조리 다른 지역에서 온 사람들이었어요. 당시 로스앤젤레스 출신의 멤버를 영입하자는 의견이 처음으로 나왔던 것을 기억하고 있어요." 그녀가 말했다.

"여기에서 활동했던 작가들은 광활한 로스앤젤레스의 지리적인 특징과 자동차 문화에 아주 많은 영향을 받았어요. 우리는 마치 배양 접시에 붙은 박테리아 덩어리들처럼 무리를 지어 다녔지요. 서로 가까이에 붙어 활동하면서 자극과 영향을 주고받았다는 점에서 우리는 정말 박테리아에 비교할 만했어요. 무리에서 너무 멀리 떨어지면 죽는 거예요. 반면, 우리가 한데 뭉치면 그 에너지가 아주 강렬했어요. 로스앤젤레스처럼 큰 도시에서는 글쟁이들, 영화감독들, 음악하는 사람들과 미술가들을 포함해서 많은 종류의 예술인들이 서로 부딪히지 않으면서 공존할 수 있었어요. 거기에다 당시에는 히틀러를 피해 망명 온 유럽인들이 많았죠. 할리

우드는 그들을 포용했어요. 당시 나는 토샤 세이델 Toscha Seidel (*러시아 출신 바이올리니스트)의 집에서 그가 실내악을 연주하는 것을 듣고는 했죠. 올더스 헉슬리 Aldous Huxley (*영국 출신 문예평론가, 소설가)가 '솔로몬의 노래'를 낭송하는 유월절 축제(*이집트 탈출을 기념하는 유대인 축제)에 가 본 적 있나요? 정말로 대단했어요."

준 웨인은 로스앤젤레스에 예술 박테리아가 번식하는 데 도움을 주었던 사람이다. 1940년대와 1950년대에 그녀는 한창 석판화 작업에 몰두하고 있었다. 그러던 1959년 어느 날, 그녀는 한 파티에서 포드 Ford 재단 운영자인 맥닐 라우리 W. McNeil Lowry 를 만나게 되었고, 그는 석판화에 대한 웨인의 열정에 큰 감명을 받았다. 라우리는 그녀에게 석판화에 다시금 활력을 불어넣는 프로젝트를 위해서 필요한 것들을 자세하게 나열한 기금 신청서를 포드 재단으로 보내 달라고 요청했다. 웨인에게 직접 들은 바에 따르면, 그녀가 그 문서를 작성해서 전송하기까지 6개월의 시간이 걸렸다. 포드 재단은 그녀의 기금 신청을 받아들였고, 초기 자본으로 2백만 달러를 지원해 주었다. 포드의 지원 하에서 1961년에 그녀의 타마린드 스튜디오가 문을 열었다. 로스앤젤레스 주립미술관이 대중에게 개방되기 4년 전의 일이었다. 타마린드 스튜디오는 미국 전역뿐 아니라 전 세계의 작가들이 판화 작업을 할 수 있도록 마련된 공간이었다. 개장 후 이 스튜디오는 이내 국제적인 석판화의 중심지라는 명성을 얻게 되었고, 특출한 재능을 가진 사람들이 이곳으로 모여들었다.

"당시에 판화란 가난한 사람들의 미술이었어요." 웨인이 내게 말했다. "그리고 내가 타마린드에서 했던 일의 일부는 판화의 가격을 인상시키는 것이었죠. …… 시장의 영향력에 대한 일종의 테스트였어요. 덕분에 당시 헐값(5달러에서 10달러 정도)에 판화를 살 수 있는 현실에 행복해 했던 이곳의 미술품 딜러들과 큐레이터들로부터 엄청난 비난이 쏟아졌어요."

그 후로 수십 년 동안 판화의 가격은 전반적으로 크게 상승했고, 특히 웨인의 작품 가격이 폭등했다. 그리고 그 사이 로스앤젤레스는 북미에서 두 번째로 큰 미술 시장이 되어 있었다. 시장이 성장함에 따라 범죄자들도 이 도시로 몰려들었다. 웨인은 예술가로 활동하면서 여러 번에 걸쳐 작품을 도난당한 적이 있다고 말했다. 주로 크기가 작고 잘 알려지지 않은 작품들이었지만, 그중에는 그녀의 유명한 작품들이 최소 여덟 점 정도 포함되어 있었다. 1970년대 초반에 일어난 일이었다. 당시 웨인은 한창 대형 태피스트리 작업을 하고 있있는데, UCLA에서 그녀의 태피스트리 작품 한 점을 구입했다. 그 작품은 분자생물학과 로비에 걸렸다. 웨인은 직접 태피스트리의 설치를 감독했다. "영구 설치 작품이었어요." 그녀가 내게 말했다.

1975년, 그 태피스트리가 사라졌다. "모르긴 몰라도 그것을 가져간 도둑들은 꽤 고생했을 거예요. 아주 높은 곳에 볼트를 박아 벽에 고정시켜 놓았거든요." 웨인은 범인들이 그 작품을 훔쳐 간 과정에 대해서 이렇게 추정하고 있었다. "그들은 틀림없이 사다리를 사용했을 거예요. 그리고 금속 고정틀이 있는 태피스트리였기 때문에 둘둘 말아서 옮기는 일은 불가능했을 거예요. 그들은 아마도 그것을 들고 캠퍼스를 걸어 나가야 했을 텐데 대체 어디로 가져간 것인지 모르겠어요." 그리고 이렇게 말했다. "내 직감으로는 내부인의 소행이었던 것 같아요. 그리고 확신하건대, 아마도 그 작품은 곧장 공항으로 옮겨져 비행기를 타고 멀리 해외로 반출되었을 거예요. 이를테면 중동 같은 곳으로 말이죠."

웨인은 또한 그녀의 작은 판화 작품들이 연달아 스튜디오에서 사라졌던 사건들에 대해서도 말해 주었다. 사실 지난 몇 년 사이에 그녀의 딜러는 도난당한 작품들 중 일부가 로스앤젤레스의 한 유명한 갤러리에 걸려 있는 것을 발견했다. 하지만 웨인은 그 일에 어떻게 대처해야 할지 확신

할 수 없었다. "시간이 많이 흘렀잖아요." 그녀가 말했다. "미술계에서는 종종 일어나는 일이고요."

지난 수십 년 동안 웨인은 타마린드에서 제작된 모든 미술 작품들을 손으로 일일이 기록해서 리스트를 만드는 작업을 해 왔다. "도난을 방지하자는 취지로 한 일이에요. 지금까지 계속 그렇게 살아 왔죠." 그렇게 말한 후, 그녀는 책장에 꽂혀 있는 노트들 중 하나를 꺼내어 펼쳐 보였다. 그녀가 작성한 리스트를 보자 히리식의 파란색 바인더들이 머릿속에 떠올랐다. 그녀의 무릎 위에 놓인 노트에는 그동안 만들었던 판화 작업들의 제목과 제작한 날짜, 그리고 상태가 일목요연하게 정리되어 있었다. 그녀는 그 리스트를 손가락 끝으로 훑어 내려가다가 멈추더니 "이것 보세요"라고 말했다. 그녀의 손가락이 가리키는 페이지에 적힌 몇몇 항목들 옆에는 '분실'이라고 적혀 있었다.

이런 분실 사건들 중 하나가 인연이 되어 웨인은 히리식과 라자루스를 만나게 되었다. 당시 그녀의 스튜디오에서는 러트거스 뉴저지 주립대학교Rutgers University에서 열린 전시회에 열한 점의 태피스트리를 보냈는데, 열점밖에 돌려받지 못했다. 각각의 작품은 열한 개의 나무 상자에 하나씩 포장되어 배송되었지만 되돌아온 상자는 열 개뿐이었다. 그녀는 경찰에 전화를 했고, 사건은 미술품 도난 디테일 부서로 넘어갔다. "히리식과 라자루스 형사가 수사를 개시한 지 몇 시간 만에 사라진 태피스트리의 사진이 인터넷에 도배되었어요." 그리고 그로부터 일주일 후, 히리식과 라자루스가 그녀의 집을 찾아왔다. "사랑스러운 두 형사님들이 직접 그 태피스트리를 들고 이곳에 왔어요. 먼지가 끼고 지저분했지만 적어도 큰 손상은 없었죠." 그녀가 말했다. 웨인의 〈레밍즈Lemmings〉 연작들 중 하나인 그 거대한 태피스트리는 우리가 대화를 나누고 있던 거실의 벽, 정확히는 스튜디오의 2층으로 난 계단의 벽을 장악한 채 우리를 내려다보고

있었다.

　그날 오후, 웨인과 나는 미술계의 성장과 작품 가격의 상승세가 미술품 도난에 미치는 영향에 대해 이야기했다. "미술품 도난의 큰 문제점은 그것이 미술 시장 전체에 혼란을 가져온다는 데에 있어요." 웨인이 말했다. "그것은 순수 미술품을 상품화시켜서 빠르게 돈을 버는 새로운 방법이지요. 미술은 국제 시장을 무대로 한 상품으로 탈바꿈했고 많은 것이 변했어요." 준 웨인은 2011년 8월 23일에 사망했다. 그녀의 죽음을 알리는 부고가 일요일자 『뉴욕타임스』에 실렸다.

　로스앤젤레스를 방문한 나를 위해 도널드 히리식 형사는 별도로 시간을 할애해서 그가 맡았던 도난 사건들에 대해서 설명해 주었다. 그의 이야기를 통해 북미의 한 도시가 국제 암거래 시장과 어떤 관계를 맺고 있는지를 보다 상세하게 알게 되었다. 그리고 이 문제에 대해서 히리식만큼 잘 알고 있는 사람은 없었다.

　그가 들려준 많은 이야기들은 어딘지 모르게 친숙하게 다가왔다. 히리식은 '노커'라는 단어를 모르고 있었지만, 내가 보기에 로스앤젤레스에도 분명 노커들이 존재했다. 폴의 초기 사업 모델이 이곳에서도 실행되고 있었다.(*노커에 대한 자세한 설명과 폴의 일화는 6. 미술품 도둑의 성장에 등장한다.) 각종 미술품과 귀중품이 일반 가정집에서 노커들에게 도난을 당하고, 옥션 하우스나 갤러리들로 흘러들어간 후 최종적으로 컬렉터의 벽에 걸린다. 도난 사건들을 수사하는 과정에서 히리식은 로스앤젤레스의 유명 인사들을 상대해야 하는 경우가 자주 있었기 때문에 꼭 필요하거나 이미 여론에 공개된 경우가 아니고서는 사건과 관련된 사람들의 실명을 일절 거론하지 않았다. 그가 나에게 해 주었던 이야기들 중 일부는 로스앤젤레스 경찰국 미술품 도난 디테일 부서의 웹사이트에 소개되어

있다. 미술품 딜러들이나 컬렉터들이 이를 읽고 비슷한 상황을 피하거나
더 신중하게 대처할 것을 당부하기 위함이다.

히리식은 내게 40만 달러(한화 약 4억 2천만 원)어치의 미술품을 도난당
한 할리우드의 영화제작자 이야기를 들려주었다. 사라진 물건 중에는 티
파니 사의 램프와 파블로 피카소의 〈목신Faune〉(1937)이라는 드로잉이 포
함되어 있었다. 히리식은 도난 사건이 일어난 현장에서 명백한 주거침입
의 흔적들을 발견할 수 있었다. 집 뒷문의 창문은 박살나 있었고, 조각난
안전유리의 파편이 창틀에 남아 있었다. 하지만 히리식이 자세히 들여다
보니 유리 파편은 창의 안쪽이 아니라 바깥인 정원 쪽으로 기울어져 있
었다. "창문이 안쪽에서 깨진 겁니다. 다시 말해, 창문이 깨질 때에는 범
인이 이미 집 안에 있었다는 것이죠. 이건 내부인의 소행이라는 감이 왔
지요." 히리식이 말했다.

엔치노의 노부부처럼 이 사건의 피해자인 영화제작자도 유모들과 가
정부들, 요리사, 정원사와 직원들을 포함해서 집에 많은 사람들을 고용
하고 있었다. 히리식은 그들 모두를 개별적으로 만나서 면담했다. 사건
에 대해 무엇인가를 알거나 본 사람은 한 명도 없었다. 히리식은 자신의
체크리스트에 적힌 순서대로 수사를 진행한 후 기다렸다. 그로부터 몇
달 후에 비벌리 힐스에 있는 크리스티 옥션 하우스로부터 전화가 걸려
왔다. 어떤 남자가 십만 달러 정도 되는 피카소의 그림을 한 점 들고 자
신들을 찾아왔다는 것이다. 그 남자는 자기가 미식축구 선수이며 돈이
좀 있어서 충동적으로 그림을 샀다고 했다. "그런데 너무 예쁘지가 않아
서요." 남자의 말이었다. 그에 앞서 히리식으로부터 '범죄 경보'라는 제
목의 이메일을 받았던 크리스티는 도난당한 작품들의 사진을 프린트해
서 별도로 파일을 만들어 보관하고 있던 터였다. 그 남자로부터 작품을
받은 크리스티의 직원이 이 파일을 살펴보고 도난당한 작품임을 확인한

후 히리식에게 전화를 건 것이다. "그 남자를 붙들어 두고 계세요." 히리식이 말했다.

비벌리 힐스의 경찰들이 크리스티 옥션 하우스를 둘러싸고 피카소 그림을 압수했다. 그 그림은 더러운 티셔츠에 둘둘 말린 채 남자가 타고 온 BMW의 트렁크에 실려 있었다. 히리식은 피카소 그림을 조사한 후 남자를 만났다. "전에 만난 적이 있는 사람이었어요."

새미 아처 3세Sammie Archer III는 그의 말대로 거의 프로 축구선수가 될 뻔했던 인물인데, 실상은 그 영화제작자의 운전기사였다. 아처의 주머니에서 히리식은 미술품과 골동품을 취급하는 상점들의 이름이 적혀 있는 리스트를 발견했다. 확인 결과, 그중 한 딜러가 영화제작자의 집에서 사라진 작품들을 거의 다 사들였다. 아무것도 묻지 않고 현금으로 말이다. 그가 사지 않았던 유일한 작품이 바로 문제의 피카소 그림이었다. 히리식이 그 골동품 딜러의 가게를 찾아갔을 때는 이미 티파니의 램프가 뉴욕의 한 딜러에게 팔린 후였다. 히리식은 그 램프의 판매 경로를 추적한 결과, 불과 몇 달 사이에 다섯 명의 딜러들을 거쳐 무려 네 배 가까이 가격이 상승했으며 결국에는 국경을 넘어 반출되었다는 사실을 알게 되었다. "램프의 시장가는 약 7만 5천 달러(한화 약 8천만 원)였어요. 그런데, 그것은 캐나다의 한 컬렉터에게 27만 5천 달러(한화 약 2억 9천만 원)에 팔렸어요." 히리식이 내게 말했다. "딜러를 거칠 때마다 가격이 점점 올랐고 과거도 점점 지워졌어요. 내가 그때 그 운전사를 놓쳤더라면 작품을 다시는 회수할 수 없었겠지요."

영국처럼 미국에서도 가택침입으로 도난당한 작품들이 옥션 하우스에 도착하는 경우들이 자주 있다. 히리식은 한 신혼부부가 겪은 황당한 이야기를 내게 들려주었다. 어느 날 그들은 신문에서 미술품 딜러가 낸 광고를 보고 관심을 가지게 되었다. 가정방문을 통해 집에 있는 예술품들

을 감정해 주고 구입도 한다는 내용이었다. 그들은 딜러를 불렀는데, 마침 남편의 일이 늦게 끝나서 아내만 집에 있을 때 그가 찾아왔다. 부인은 예의를 갖추어서 그를 집에 들이고, 그에게 윌리엄 에이켄 워커William Aiken Walker의 작품을 보여 주었다. 워커는 18세기 버지니아의 목화밭 노동자들을 묘사한 그림들로 유명한 미국 화가다. "그들이 가지고 있던 것은 워커 특유의 표현 기법이 잘 녹아 있는 아름다운 회화 작품이었어요." 히리식이 말했다. 하지만 그렇게 몇 분이 흐른 후, 부인은 이 '딜러'라는 사람이 미술에 대해서 아는 것이 하나도 없는 것 같다는 생각에 뒷골이 섬뜩해 왔다. 그리고 그녀가 잠시 부엌에 오븐을 끄러 다녀온 사이에 그는 없어져 버렸다. 워커의 작품도 그와 함께 사라졌다. 도둑은 현관문으로 걸어 나가서 차를 타고 그대로 떠나 버린 것이다.

그로부터 몇 달 후, 히리식은 로스앤젤레스의 한 옥션 하우스 카탈로그 커버를 장식하고 있는 워커의 작품을 발견했다. 신혼부부가 도난당했던 바로 그 그림이었다. 히리식은 옥션 하우스에 전화를 한 후 경매에 참가하여 도둑이 나타나기를 기다렸다가 그를 체포했다. "만일 그가 그 그림을 계속 붙들고 있었거나 다른 지역으로 빼돌렸다면 그를 체포할 수 없었을 거예요." 히리식이 내게 말했다. 새미 아처 3세와 마찬가지로 그 도둑은 인내심이 부족하고, 탐욕에 눈이 멀고, 상상력이 결여된 죄로 결국에는 붙잡힐 수밖에 없었다.

히리식의 말을 듣다 보니 옥션 하우스를 상대하는 일이 만만치 않을 것 같다는 생각이 들었다. 히리식은 내게 한 유명 옥션 하우스와 벌였던 싸움에 대해서 이야기해 주었다. 사건의 발단은 뉴욕의 한 컬렉터의 집에서 일어난 도난 사건이었다. 이 컬렉터는 어느 날 자신의 아파트에 돌아와 보니 창문이 열려 있고 피카소와 미로와 샤갈의 그림들이 사라지고 없음을 발견했다. 뉴욕 경찰은 도난 사건의 용의자를 한 명도 찾아내지

파블로 피카소, 〈소녀의 인도를 받는 눈먼 미노타우로스〉,
1934년, 판화, 24.7×34.5cm, 〈볼라르 연작〉 중 97번.

못했다. 그 컬렉터는 스스로 도난 사실을 알리는 적극적인 홍보 활동을 펼쳤다. 그는 도난당한 작품들의 사진을 전단지에 인쇄해서 전국의 옥션 하우스들과 미술품 딜러들에게 보냈다. 그가 돌린 전단지 중 한 장은 로스앤젤레스의 중요한 옥션 하우스의 책상에까지 도착했다. (히리식은 어떤 옥션 하우스인지는 밝히지 않았다.) 그로부터 약 1년 후, 그 옥션 하우스는 피카소 볼라르 모음집(*1934년에 피카소가 제작한 동판화로 구성된 화첩) 중 한 작품을 손에 넣게 되었다. 〈소녀의 인도를 받는 눈먼 미노타우로스 Minotaur aveugle guidé par une fillette dans la nuit〉라는 제목의 동판화로, 가격이 약 5만 달러(한화 약 5,300만 원) 정도 나가는 작품이었다.

옥션 하우스에서 일하던 직원 하나는 그 컬렉터가 보낸 전단지를 계속 가지고 있었다. 그녀는 피카소의 그 작품이 컬렉터가 잃어버린 작품 중 하나와 똑같이 생겼다는 사실을 확인하고, 히리식에게 전화를 걸었다. 소식을 듣게 된 히리식은 옥션 하우스에 전화를 했지만, 그 누구와도 직접 통화를 하지 못하고 대신 변호사를 상대해야만 했다. "일이 잘 안 됐어요." 그가 말했다. "그 변호사는 무엇보다도 자신의 고객들을 지키는 것을 우선순위로 두고 있었어요. 자기가 하는 일이 도난 미술품 세탁에 기여할 수 있다는 사실보다도 말이죠."

히리식은 문제의 피카소 동판화를 검사하기 위해서 옥션 하우스 측과 만날 약속을 잡았지만, 그들은 계속해서 약속을 미루거나 취소시켰다. 히리식은 나중에야 그것이 시간을 벌기 위한 전략이라는 것을 알아차렸다. 그 사이에 변호사는 그 그림을 옥션 하우스에 맡긴 사람에게(그는 뉴욕에 거주하고 있었다) 전화를 걸어서 경찰이 조사 중이라는 사실을 알렸다. "변호사는 그에게 연락을 해서 그 판화가 도난품인지 아닌지, 그리고 그 의뢰인이 죄가 있는지 없는지를 판단하고자 한 거예요. 그것은 내가 해야 하는 일이지요." 히리식이 말했다. "변호사는 용의자에게 경찰

이 개입된 사실을 알림으로써 그가 가지고 있었을지도 모르는 나머지 도난품들(샤갈과 미로)을 숨길 수 있는 아주 귀중한 시간을 준 것일 수도 있어요. 게다가 그 의뢰인은 곧 경찰이 자신을 심문하러 올 것이라는 사실을 알고, 그럴듯한 이야기를 미리 준비해 둘 수도 있었죠." 하지만 이 의뢰인은 꽤나 그럴싸한 이야기를 만들어 온 대신에 터무니없는 소리를 했다. 그 피카소 작품을 노점에서 구입했다는 것이다.

히리식은 마침내 그 동판화를 검사할 수 있는 허가를 받아 냈다. 그는 작품을 세세하게 들여다보았다. 하지만 운이 나빴다. 그것은 250점으로 구성된, 번호도 매겨져 있지 않은 연작 중 하나였던 것이다. 그와 똑같이 생긴 작품들이 249개나 더 있다는 이야기였다. 히리식은 도난을 당한 컬렉터에게 연락을 취해서 잃어버린 판화의 오래된 사진 한 장을 입수할 수 있었다. 히리식은 고배율 확대경으로 사진을 들여다보면서 피카소의 서명을 확인했다. 사진을 확대하자 잘려 나가기는 했지만, 프레임 오른쪽 모서리에 번호가 적혀 있는 것을 볼 수 있었다. "92번인 것 같았어요." 히리식은 시간과 공을 들여서 그 피카소의 연작에 대해 조사한 결과, 1934년에 함께 제작된 판화 열여섯 점의 소재를 파악할 수 있었다. 그 작품들을 확인해 본 결과, 모서리에 번호가 적힌 것은 단 한 개도 없었다.

히리식은 다시 옥션 하우스로 돌아가서 그들이 보관하고 있는 피카소 판화를 관찰했다. 그 어디에도 번호 같은 것은 없었지만, 그렇다고 원래부터 그 작품에 번호가 적혀 있지 않았다는 뜻은 아니었다. 히리식은 작품의 오른쪽 모퉁이, 즉 사진에서 번호가 적혀 있던 바로 그 자리에 흐릿하게 자국이 나 있는 것을 발견했다. 그것이 무엇인지 밝혀야겠다고 생각하고 그 부분을 사진으로 찍어서 엘세군도 El Segundo의 항공우주사에 보냈다. 미국 공군을 위해 자세한 사진 이미지 분석을 해 주는 기관이었다.

항공우주사의 분석가는 히리식이 육안으로는 확실하게 볼 수 없었던 것을 찾아냈다. 바로 모서리에 연필로 적혀 있던 글자를 지운 흔적이었다. 그들이 가진 장비는 피카소의 작품에 적혀 있던 번호가 인위적으로 지워졌다는 것을 분명하게 보여 주었다. 지워진 흔적이 남아 있는 위치는 도난당한 판화의 사진에서 번호가 적혀 있던 부분과 정확하게 일치했다. 게다가 더욱 놀랍게도 분석가는 그 지워진 번호까지 판별해 주었다. 히리식이 92라고 읽었던 숫자는 실상 97이었다. 사진에서는 프랑스식으로 적혀 있던 숫자 7의 일부가 잘려 나가서 2라고 읽혔던 것이다.

분석가는 그보다 더 많은 사실을 밝혀냈다. 그는 사진 속 피카소의 서명이 들어 있는 부분을 확대해서 그 사진을 찍은 앵글과 이미지의 크기 때문에 왜곡된 부분들을 수정했다. 그리고 그 위에 그려진 미노타우로스 이미지 가장자리 부분들을 참고로 해서 서명의 각 부분들의 정확한 위치와 크기를 계산해 냈다. 그는 이렇게 복원된 피카소의 서명을 히리식이 찾아낸 다른 열여섯 점의 판화와 비교해 보았다. 검사 결과, 그들 중에는 서명이 일치하는 작품이 하나도 없었다. 유일하게 그리고 정확하게 도난당한 작품과 서명의 위치와 크기가 들어맞는 작품이 바로 옥션 하우스가 가지고 있던 그 작품이었다.

나에게 이 이야기를 들려주는 히리식의 표정과 말투에서는 자만하는 기색이라고는 찾아볼 수 없었다. 그는 시종일관 진지했다. 피카소의 작품이 원래 주인을 찾아갈 수 있었던 것은 바로 이러한 히리식의 완고한 성격과 항공우주사의 첨단 이미지 분석 기술 덕분이었다.

그동안 각종 미술품 도난 사건들을 조사하면서 히리식 형사는 다양한 분야의 범죄자들이 미술품에 대해 가지는 관심이 날이 갈수록 증가하고 있다는 증거를 발견했다. 일례로 로스앤젤레스 경찰이 데렉 라이트 Derek Wright 라는 유명한 마약상의 집을 급습했을 때, 그들은 그곳에서 마약과

함께 미술품을 숨겨 놓은 은닉처를 찾아냈다. 마약반은 도난 미술품 조사를 위해서 별도로 히리식을 호출했다. "라이트는 정말 흥미로운 인물이었어요." 히리식이 말했다. "그는 마약을 팔고 사는 일을 업으로 하면서 한편으로는 미술품을 잔뜩 수집해 놓았더군요. 그가 체포되었을 때 그의 집에서는 200점이 넘는 도난 미술품들이 나왔어요. 컬렉션을 보니 좋은 작품만을 선별한 기색이 역력했어요. 듣자 하니 그는 주변에 이런 말을 하고 다녔다고 해요. '미술품이나 골동품을 가져오면 내가 사 주겠다'고 말이죠. 다른 사람들의 도난당한 보물들을 모으는 것을 즐기는 사람 같았어요." 뿐만 아니라, 라이트는 이따금씩 고객들로부터 돈 대신 미술품을 받은 것으로 추정된다. 폴이 그랬던 것처럼 라이트도 자신을 도둑과 딜러 사이를 연결하는 중개인으로 생각하고 있었을 가능성이 있다. "그는 도난품들을 자기 집에 숨겨두고 보관하면서 그들의 가치가 얼마나 나가는지를 조사하고 어떻게 해야 그들을 세탁해서 미술품 시장으로 유통시킬 수 있을지를 연구했던 것 같아요." 히리식의 추측이었다.

미술계 먹이사슬의 상단부에 속하는 미술 갤러리들과 딜러들도 절도를 피해 갈 수는 없었다. 1986년에 미술품 절도에 대한 첫 수사를 시작하기 전까지만 해도 히리식은 단 한 번도 갤러리라는 곳을 가 본 적이 없는 인물이었다. 하지만 지금 그는 로스앤젤레스 지역에서 활동하는 거의 모든 딜러들을 알고 있다. 딜러들 중 일부는 꽤나 공격적인 침입을 받은 경험을 가지고 있다. 히리식의 말에 따르면, 둔기로 갤러리 창문을 깨고 들어가 미술품을 훔쳐서 달아났던 갱단들도 있었다. 정말로 서부영화에나 나올 법한 이야기였다. 히리식과 라자루스와 함께 라 시에네가 대로의 골동품점 도난 사건을 조사하러 갔을 때(*1. 할리우드의 도난 현장에 그 이야기가 나온다) 그것을 눈으로 확인할 수 있었다. 하지만 히리식과 라

자루스의 말에 따르면, 그것은 그렇게 심각한 사건에는 속하지 않는다고 했다. "정말로 악랄한 도둑들이 있어요." 히리식이 말했다.

레슬리 삭스 파인 아트 갤러리Leslie Sacks Fine Art 는 로스앤젤레스의 부자 동네인 브렌트우드Brentwood 번화가에 위치한 깔끔한 상점 건물에 입점해 있다. 그곳의 주인인 레슬리 삭스가 인터뷰 요청에 응해 주었기 때문에 나는 그를 만나러 갤러리로 찾아갔다. 어느 무더운 여름날 오후였다. 갤러리 맞은편에는 주차장이 있었는데, 그곳에는 미로와 샤갈, 피카소의 작품들이 인쇄된 홍보용 깃발들이 흩날리고 있었다. 지난 2년 동안 레슬리 삭스 갤러리는 두 차례의 도난 사건들을 겪었다. 두 번 모두 도둑들이 갤러리의 앞 창문을 부수고 침입했다. 그 과정에서 경보기가 울렸지만 별 소용이 없었다. 첫 번째 도난 사건으로 데이비드 호크니David Hockney의 작품을 빼앗긴 삭스는 돈을 들여서 갤러리의 창과 문을 단단한 플렉시글라스로 교체했다. 하지만 이러한 그의 안전 조치는 이어진 도둑들의 침입을 방지하기에 충분하지 않았다. 도둑들은 다시 나타났고, 이번에는 창문을 부수기 위해 거대한 쇠파이프를 사용했다. 그들은 파이프로 플렉시글라스를 여러 차례 쳐서 창틀에서 떼어 냈다. 전보다 시간과 노력을 더 들여야 하는 작업이었지만, 그들은 결국 성공적으로 다른 호크니의 작품을 훔쳐서 달아날 수 있었다. 이번에도 경보기가 울렸지만 빠져나갈 시간은 충분했다. 옆에는 피카소의 작품이 걸려 있었지만 그들은 그 작품에는 손도 대지 않았다.

현장을 검증하던 히리식은 이 사실을 발견하고 의아하게 생각했다. "도둑들은 호크니를 훔쳐 달라는 특별 의뢰를 받았거나 아니면 호크니가 피카소보다는 덜 유명해서 시장에 내다 팔기 쉽다는 것을 알 정도로 현명하거나 둘 중 하나였죠. 어떤 경우이든 간에, 그리고 누가 일을 처리했든 간에 굉장히 똑똑한 놈들인 것만은 확실해요." 덕분에 사건의 수사는

난항을 겪고 있다. 범인들은 아직 잡히지 않았고 사라진 호크니의 작품들도 여전히 행방불명이다.

내가 레슬리 삭스를 찾아간 날, 갤러리에는 데이비드 호크니, 프랭크 스텔라Frank Srella, 재스퍼 존스Jasper Johns의 작품들이 전시되어 있었다. 각 작품의 가격은 2만 달러에서 6만 달러 사이였다. "미술품 거래 비즈니스의 세계에서는 신용이 전부입니다." 삭스가 내게 말했다. "신용을 무시하고, 사람들의 탐욕과 나약함을 이용해서 돈을 벌려는 딜러들은 언제나 그 어디에나 있어요. 하지만 믿을 만한 작품을 거래하는 양심적인 딜러들을 통해 그림을 구입하는 것이 중요합니다. 그래야 소비자의 위험부담이 줄어드니까요." 삭스가 생각하는 좋은 비즈니스 모델에서는 인간관계가 전부였다. 고객에 대해서 알고, 상호 간에 친분을 쌓아 나가는 것이다. "훔친 미술품은 반드시 '세탁' 과정을 거치게 되어 있어요." 그가 말했다. "그리고 이를 위해서는 두 가지 방법이 있습니다. 하나는 작품을 일본이나 혹은 아주 멀리 있는 다른 국가에 보내는 것입니다. 다른 방법은 아주 오랫동안 그 작품을 잘 숨겨두는 것이지요. 훔친 그림이 사람들의 기억에서 완전히 잊힐 때까지 기다리는 거예요." 삭스는 미술 시장이 자율규제의 원칙을 따른다고 말한다. "대부분의 경우, 이 시스템이 잘 돌아갑니다. 정직하지 않은 딜러들은 자동적으로 시장에서 추방되는 것이죠." 그는 한때 자신과 거래를 했던 사람이 결국에는 사기꾼으로 판명 났던 일에 대해서 이야기해 주었다. 그 남자는 오랜 시간 동안 삭스를 알고 지내며, 그에게 믿음직한 사람이라는 인상을 심어 주었다. "나는 나중에야 그가 했던 모든 일들이 거짓투성이였다는 것을 알게 되었습니다. 그는 가짜 송장을 쓰고, 가짜 작품들을 만들어 냈던 것이죠. 사실을 알게 된 후 그에게 피해에 대한 보상을 할 기회를 줬어요." 삭스는 변상을 원했다. "내게 빚진 돈 절반을 갚으라고 말했더니 그는 코웃음을 치더군

요." 삭스는 미술계 동료들에게 이 사기꾼에 대해 알렸다.

삭스도 지적했지만, 신용에 전적으로 의존하는 산업은 비단 미술품 거래만은 아니다. "다이아몬드 딜러들도 우리와 같은 식으로 일해요." 삭스가 말했다. 그는 신용의 문제가 매우 중요하기 때문에 옥션 하우스에서 작품을 구매하는 것은 위험하다고 말했다. "경매장에서 다이아몬드를 사시겠어요? 경매장에서 뇌수술 쿠폰을 구입하시겠어요?" 삭스는 옥션 하우스를 혼란스러운 라스베가스의 도박장에 비유했다. 그는 뒷방에서 성사되는 거래들이 너무나 많아서 실제로 무슨 일이 일어나고 있는지 알 수가 없는 것이 미술품 시장이라고 생각했다. "모든 피카소가 다 다르고, 송장도 다 다르죠." 그가 말했다.

대화를 나누다 저녁 6시가 되었을 무렵, 갤러리 출입구 한 쌍의 커다란 출창 사이에 삭스가 서 있는 모습을 보았다. 유리창을 통해 강렬한 햇살이 갤러리 안으로 들어오고 있었다. 그는 쇼윈도에 드리워진 기계로 작동되는 철창을 바라보았다. 두 번의 도난을 겪은 후 그가 설치한 일종의 도난 방지 시스템이었다. 그의 모습은 열심히 일구어 낸 자신의 사업을 수호하려고 애쓰는 자수성가한 갤러리 주인의 상을 대변하는 듯했다.

삭스는 자신의 호크니 작품들처럼 도난당한 유명한 화가들의 작품이 어떤 일을 겪게 되는지 이야기해 주었다. 내가 인터뷰했던 다른 사람들과는 달리 그는 철학적인 관점에서 이 문제에 접근했다. "지금 북미에서는 모든 사람들이 세상 모든 것을 갖기를 원해요. 그리고 우리는 그 모든 것을 당장 가져야 하는 줄 알아요. 하지만 세상 다른 곳의 사정은 이와는 많이 달라요. 예를 들어, 중동과 중국에서는 시간에 대한 관념 자체가 우리와 다르죠. 그곳 사람들은 지금 당장 혹은 가까운 미래에 무엇을 어떻게 해야겠다는 계획도 없이 피카소 같은 유명한 예술가의 작품들을 사들입니다. 그들이 구입한 도난 미술품을 지하 저장고나 금고 같은 곳에 꽁

꽁 숨겨두는 모습을 상상해 보세요. 자기가 살아 있는 동안에는 절대로 건드리지도 않겠다는 생각으로 말이죠. 그들에게 그 그림들은 심지어 아들도 아닌 손자에게 물려주는 유산인 거예요."

몇 분 후, 우리는 삭스의 포르쉐를 타고 산타모니카 대로를 따라서 달렸다. 자동차의 앞창으로 뿌연 분홍빛 노을이 반사되었다. 운전대를 잡고 있던 삭스가 고개를 돌려 나를 바라보며 이렇게 말했다. "미술계는 무엇을 상상하든 그 이상의 힘을 갖고 있어요. 뭐, 아마 지금쯤에는 이미 그 사실을 알고 계실지도 모르겠군요."

그로부터 며칠 후, 나는 히리식에게 또 다른 흥미로운 이야기를 들을 수 있었다. 미술품 도난 사건에서 반드시 개별적인 작품들만 사라지는 것이 아니라는 점이다. 그는 갤러리가 통째로 없어지는 사건들도 이따금씩 일어난다고 하면서, 일례로 수년간 수백 명의 고객들과 거래를 하던 로스앤젤레스의 한 갤러리가 고객들이 맡긴 작품들 전부와 함께 어느 날 갑자기 없어져 버린 일화를 들려주었다. "정말로 놀라웠던 것은 피해자들 중 어느 누구도 경찰에 신고를 하지 않았다는 거예요. 이 세계 사람들은 작품을 잃어버리고도 대범하게 계속 활동을 한다는 것을 보여 주는 좋은 사례죠. 그들은 이런 사건에 큰 타격을 입지 않아요." 히리식은 우연한 기회로 그 일에 대해 알게 되었다. 로스앤젤레스 경찰국의 다른 부서에서 일하는 경찰관이 고인이 되신 아버지의 사진에 액자를 맞추려고 한 갤러리를 찾아갔는데, 그 다음 주에 사진을 찾으려고 가니 갤러리가 없어졌던 것이다. 그녀의 동료가 그 어처구니없는 이야기를 듣고 이렇게 말했다. "경찰국 내에 그런 일을 전문적으로 처리하는 부서가 있다고 들었던 것 같아." 그래서 그녀는 히리식을 찾아왔다. 히리식은 예의 '범죄 경보'를 발령했고, 어찌어찌해서 결국에는 다른 서른 명의 피해자들과 연락이 닿았다. "피해자들이 생겨나기 시작한 것은 1999년부터였어

요. 알고 보니 그간 그 유령 갤러리의 관장은 전국을 종횡무진 돌아다니며 각종 전시회를 개최하고 참석도 하면서 열심히 살아왔더군요."

히리식은 그 관장의 행적을 쫓았다. 그녀가 오리건과 뉴멕시코를 거쳐 최종적으로는 댈러스로 옮겨 간 것을 알아내고는 구속영장을 발부했다. 그녀가 잡히자 히리식은 댈러스로 가서 직접 심문을 했다. 이 예순여덟 살의 노부인은 그동안 훔친 거의 대부분의 미술 작품들을 댈러스 외곽에 있는 창고에 보관하고 있다고 털어놓았다. 히리식은 그 창고에서 수백 점의 회화를 발견할 수 있었다. 그는 이사용 트럭을 한 대 빌려서 도난당한 그림들을 모두 싣고, 로스앤젤레스의 증거물 보관 창고로 가져갔다.

어느 찌는 듯 더웠던 날 오후, 나는 영광스럽게도 그 증거물 보관소를 둘러볼 수 있는 특별한 기회를 얻었다. 보관소는 인기척이라고는 찾아볼 수 없는 공업 지대의 한 모퉁이에 위치하고 있었다. 경찰국 본부에서 그리 멀지 않은 곳이었다. 빌딩에는 아무런 표식이 없었고, 레이저 와이어가 쳐진 9미터 높이의 울타리로 둘러싸여 있었다. 이 엄청난 규모의 창고가 온갖 귀중품들로 가득 차 있다는 사실을 감안할 때 철저한 보안은 당연한 일이었다. 보안 문을 지나 창고의 내부로 들어서자 커다란 격납고가 나타났다. 그곳에는 창고 안 깊은 곳까지 빼곡히 늘어선 높은 철제 선반들을 따라 수천 개의 상자들이 놓여 있었다. 마치 대형 마트에 온 것 같은 착각이 들었다. 큰 차이점이 있다면, 그곳에 쌓여 있는 물건들은 도시 전역에서 압수당한 범죄의 증거물들이라는 것이다.

차고 입구 근처의 선반에 있는 판지 상자들은 대체적으로 '탄약', '시계', '야구방망이', '휴대전화', '칼', '외화' 등 물품별로 분류되어 있었다. 그날 나는 지팡이 수십 개가 들어 있는 상자와 가짜 경찰 배지들이 들어 있는 상자도 보았다. 책이 들어 있는 상자도 두 개 있었는데, 각각 '문학'과 '자습서'라고 분류되어 있었다. '문학' 상자 속에는 데니스 루헤인 Dennis

Lehane의 책과 『해리 포터Harry Potter』 시리즈 한 권이 들어 있었다. 나는 거기서 왼쪽으로 방향을 틀어 선반들이 늘어선 복도를 지나 그림들과 조각들이 잘 정돈되어 있는 구역으로 발걸음을 옮겼다.(그것들은 선반이 아닌 바닥에 정리되어 있었다.) 히리식은 그중 한 추상화를 꺼내 들었다. 그는 물론 조심해서 그림을 다루었지만, 손놀림이 섬세하다고는 할 수 없었다. "이것은 한때 드 쿠닝Willem de Kooning의 작품으로 알려져 있었어요." 그가 말했다. "그런데 위작이에요. 닥터 리카이트Dr. Likhite라 불리는 사람이 이것을 1,500만 달러에 팔려고 했었지요."

빌라스 리카이트Vilas Likhite는 의사였다. 그의 부친은 한때 인도에서 왕가의 스승이었지만, 가족을 데리고 미국으로 이주했다. 히리식이 리카이트를 인터뷰했을 때, 그는 어린 시절 왕족의 아이들과 놀았던 것을 기억한다고 말했다. "그는 유년기에 누렸던 사회적 신분과 특권을 되찾기를 원했어요. 평생토록 말이죠." 히리식이 말했다. "그래서 그는 값싼 미술품을 사들이기 시작했고, 그들을 모더니즘 대가들의 사인이 들어간 명작들로 둔갑시키는 작업을 했어요." 리카이트는 작품의 출처를 기록하는 문서를 전문적으로 위조하는 호주인들을 찾아냈다. 위조문서 작업까지 끝나자 이내 그는 수백만 달러의 예술 작품을 가지고 있는 훌륭한 딜러로 탈바꿈했다. 그와 친분이 있던 상류층 엘리트들이 그림을 사기 위해 그에게 몰려들었다.

"이 작품은 권력과 지위를 상징합니다." 어떤 조각상을 손으로 가리키며 히리식이 말했다. 그것은 브랑쿠시Constantin Brâncuşi의 모조품이었다. 리카이트는 그 조각상에 2,800만 달러(한화 약 300억 원)라는 가격표를 붙여 두었다. 히리식은 또한 바닥에 놓여 있던 불상을 지목하며 "이것을 리카르트가 4,800만 달러(한화 약 514억 원)에 팔고 있었죠"라고 말했다. "그는 이 불상이 11세기에 중국에서 옥으로 만들어졌다고 주장했어요.

터무니없는 소리죠."

리카이트에 대한 조사를 진행하면서 히리식은 함정수사를 계획했다. 그는 동료 경찰을 작품을 구매하고자 하는 한국인 사업가이자 미술품 컬렉터로 위장시켜 리카이트에게 보냈다. "리카이트는 요즘 보기 힘든 고풍스러운 매너를 가진 사람이었어요." 히리식이 사건을 수사했던 당시를 회상하며 말했다. "위장한 내 동료 경찰이 약속 장소였던 호텔 방으로 들어섰을 때 리카이트는 서 있는 자세로 그를 맞이한 후 자기가 자리에 앉아도 되겠냐고 허락을 구했다고 하더군요." 두 사람 사이에 거래가 성사될 무렵 리카이트는 스물네 점의 위조품들을 소지한 죄로 그 자리에서 경찰에 붙잡혔다. 그중에는 가짜 재스퍼 존스와 메리 카사트 Mary Cassatt 의 그림들도 있었다.

이후 히리식은 리카이트의 집에 대한 수색영장을 발부했고, 그곳에서 더 많은 위조품들을 찾아낼 수 있었다. 그 모든 작품들이 압수되어 경찰국 창고에 쌓여 있었다. "여기서 정말로 아이러니한 것은 그가 잘사는 사람이었다는 거예요." 히리식이 말했다. "리카이트는 사실 아무것도 팔 필요가 없는 부자였죠." 히리식은 리카이트에게서 압수한 위조 회화들을 잠시 내려다본 후 창고를 가로질러 뒤쪽에 있는 공간으로 걸어갔다. 그리고 멈춰서서 그곳에 쌓여 있는 수백 점의 회화와 판화, 그리고 그 외에 액자 틀이 되어 있는 그림들을 바라보았다. 그들은 어지간한 가정집 차고만한 공간을 메우고 있었다. 그 양은 중간 규모의 상업 화랑들이 보유한 작품의 수와 견줄 만했다. 그중 일부가 바로 히리식이 댈러스의 창고에서 싣고 온 '사라진 갤러리'의 소장품들이었다.

"옥션 하우스도 사라지는 일이 있어요." 히리식이 말했다. "과거에 일어났던 사건인데, 어느 날 한 사람이 꽤 자리를 잡은 옥션 하우스를 사들였어요. 그리고 이후의 이야기는 똑같은 패턴이죠. 그 옥션 하우스는 오

랫동안 수많은 고객들과 일을 잘 하다가 어느 날 갑자기 문을 닫았고, 그와 함께 모든 미술품이 없어져 버렸어요. 미술계에서 사람들과 기관들이 얼마나 쉽게 흔적도 없이 사라질 수 있는지 알게 되면 놀랄 거예요."

준 웨인이 이주해 왔을 때만 해도 로스앤젤레스에는 메이저급 미술관들이 전무했지만 지금은 사정이 다르다. 이 도시에는 게티 센터, 로스앤젤레스 현대미술관, 로스앤젤레스 카운티 미술관, 로스앤젤레스 자연사 박물관을 포함해서 수십 개의 큼직한 기관들이 자리를 잡고 있다. 히리식은 그들 모두를 방문했으며, 그중 여섯 개의 기관에서 일어난 범죄 사건들을 수사했다.

첫 번째 사건은 자연사 박물관에서 일어났다. "박제된 동물들이 많이 있는 곳이죠." 히리식이 진지한 표정으로 이야기를 시작했다. "이 박물관에는 이집트 유물들이 전시된 진열대가 하나 있어요." 이 진열대 속에는 미라가 나오는 영화에 등장하기도 했던 풍뎅이 모양의 반지가 들어 있었는데, 어느 날 그 반지가 사라졌다. "정말 무슨 저주에 걸린 반지인가 봐요." 히리식이 말했다.

그가 범죄 수사를 위해 현장에 도착했을 때, 박물관은 티끌 하나 없이 정돈되어 있었다. "완벽히 청소를 해 두었더군요. 사건의 잔해들은 다 치워져 있었고, 깨진 진열대 조각들은 상자에 모아져 있었어요. 박물관 직원들은 워낙 무질서를 용납하지 못하는 부류인데다가 도난 사건이 일어났다는 사실에 대해 관람객들이 눈치를 채지 못하도록 주의하고 있었어요. 그들은 그저 나 같은 형사가 와서 보고서를 한 장 쓰면 모든 상황이 다 종료되는 줄 알았나 봐요. 우리가 지문을 채취하니까 놀라더군요. 경찰이 사건을 해결하기 위해 노력하리라고는 전혀 생각지도 못했던 거죠."

히리식은 또한 로스앤젤레스의 다른 대형 미술관이 겪을 뻔했던 매우

흥미로운 도난 사건에 대해서 알고 있었는데, 기관의 이름은 가르쳐 주지 않았다. 이야기인 즉, 어느 날 한 미술관에서 일하는 직원 하나가 히리식에게 전화를 걸어 영화 〈토마스 크라운 어페어〉와 같은 일이 실제로 일어날 뻔했다가 실패로 돌아갔다는 소문에 대해 들어보았는지 물었다. 히리식은 전혀 아는 바가 없는 이야기였다. 그는 사람들에게 전화를 걸어 사건에 대해서 묻고, 문제의 기관이 어디인지 알아냈다. 그들과 통화를 해서 확인한 바에 의하면, 그 이야기는 단순한 소문이 아닌 사실이었다.

"그 미술관에 갔지만 그들은 경찰이 사건에 개입하는 것을 원하지 않았어요." 히리식이 말했다. 미술관의 보안 담당자는 히리식에게 그들이 이미 용의자를 알고 있으며 알아서 처리할 수 있다고 말했다. "하지만 상황이 어찌 되었든 나는 내 할 일은 해야겠다고 결심했죠."

사건이 일어난 과정을 추정해 보자면, 그 내용은 이러했다. 미술관의 보안 인력 부족으로 관람객에게 개방되지 않았던 구역에 어느 날 도둑이 숨어들었다. 어둡고 바리케이드가 쳐진 방이었다. 도둑은 그곳이 어두워서 잘 안 보인다는 점과 인력 부족으로 감시가 소홀했던 점을 이용해서 범죄를 감행했다. 그는 전시실 벽에서 수백만 달러짜리 대형 회화 작품들을 비틀어 떼어 내려고 시도했다. 그가 노렸던 것은 3백만 달러(한화 약 32억 원)짜리 재스퍼 존스, 350만 달러(한화 약 37억 5천만 원)짜리 페르낭 레제Fernand Léger, 그리고 그 값을 알 수 없는 피카소의 회화였다. "만약 그가 성공했더라면 아마 캘리포니아의 역사상 가장 규모가 큰 도난 사건으로 기록되었을 거예요." 히리식이 말했다. 도둑은 가장 먼저 피카소를 노렸다. 그는 그림을 벽에서 떼어 내는 데는 그럭저럭 성공했지만, 액자가 너무 무거웠던 나머지 그것을 들고 나갈 수가 없었다. "예상하셨겠지만 이쯤에서 그는 액자를 분해하기 시작했어요. 그리고 이 작업에 상당한 시간이 소요된 것 같더군요. 체력도 많이 요구되는 일이었겠지

요. 무엇보다 그를 좌절시켰던 요인을 꼽으라면 적당한 도구들을 지참하지 않고 있었다는 것이에요. 그는 아마도 그림들을 그냥 벽에서 떼어 가져가면 된다고 단순하게 생각했나 봐요. 그것들이 벽과 액자에 고정되어 있다는 사실은 모르고 말이죠. 시간이 너무 지체되자 그는 포기하고 달아난 것 같아요." 히리식의 추측이었다.

"나는 다시 그 미술관을 찾아갔어요. 그리고 재차 말하지만, 그들은 내가 개입하는 것을 원치 않았어요. 그곳의 보안 팀장은 이미 그것이 내부인의 소행이라고 결론을 내리고 있었어요. 모든 사건의 정황으로 봐서 내부자 절도가 틀림없다고 했죠." 히리식은 미술관 직원들을 일일이 인터뷰했다. 직원들은 그날 몇 차례나 도난 사건이 일어날 뻔했던 전시실 주변을 순찰했지만, 그것은 그저 기계적인 일과일 뿐이었다. "그들은 불을 켜고, 방 안을 한 번 비추어 보고, 다시 불을 끄고 나가는 식으로 일을 했어요. 눈을 뜨고 있되 아무것도 안 보는 것이었어요." 히리식이 말했다. 그리고 며칠 후, 히리식은 그 사건이 내부인의 소행이 아니라는 결론을 내렸다. 모든 정황으로 보아 그것은 외부인이 기회를 틈타 우발적으로 시도한 일이었다.

히리식은 로스앤젤레스 전역에 있는 여러 미술관들의 요직에 있는 사람들과 친분 관계가 있었다. 그중 한 곳이 세상에서 가장 부유하며 가장 보안이 철저하다고 알려진 사립 미술관인 게티 센터. 과거에 게티는 소장하고 있는 다수의 골동품들을 두고 이탈리아 정부와 긴 시간 동안 전쟁을 벌인 이력이 있다. 이탈리아 정부는 그 골동품들이 약탈당한 국가의 유물들로, 불법적인 경로를 통해 미국으로 밀반입되었다고 주장했다. 2007년, 긴 싸움 끝에 드디어 게티 센터는 소장품 40점을 로마에 반환했는데, 그중에는 서기 5세기에 만들어진 아프로디테의 대리석상이 포함되어 있었다.

나는 두 번에 걸쳐 게티 센터를 방문했는데, 그것은 대단히 인상적인 경험이라 할 수 있었다. 그곳에 가려고 하는 모든 관광객들은 일단 언덕 아래에 마련되어 있는 지붕이 낮은 주차장 건물에 차를 대고 내리게 되어 있다. 주차장에서 미술관까지 가는 길은 마치 디즈니랜드에 온 것 같은 착각을 일으키는데, 몇 분 간격으로 운행하는 트램이 언덕 너머에 있는 미술관으로 관광객들을 실어 나르고 있었다. 트램을 타고 가는 시간은 약 4분 30초 정도였고, 그 안에서 보는 풍경은 아름다웠다. 푸른 하늘 아래 구불구불한 언덕들과 무성한 들풀을 구경하다 보면 언덕의 정상에 다다르게 된다. 트램에서 내리면 미술관 로비로 이어지는 신고전주의 양식의 돌길이 나타난다. 이 길을 따라서 건물의 내부로 들어가 로비를 지나면 넓은 정원이 나온다. 정원에는 테이블과 의자와 핫도그를 파는 자판기가 놓여 있고, 그 앞으로는 게티 센터를 둘러싼 언덕과 센터의 건물들과 정원이 아름답게 어우러진 절경이 펼쳐진다. 전시실이 있는 홀의 입구까지는 정원을 가로질러 또 한참을 걸어가야 한다. 센터 입구에서 예술의 문턱까지 가는 실로 긴 여정이다.

히리식이 게티 센터를 처음 방문한 것은 2004년, 어떤 관람객 커플이 전시실에 걸려 있는 리 밀러Lee Miller의 사진 작품 앞에서 난동을 벌인 직후였다. 그것은 막 자살을 한 나치 장교를 찍은 사진으로, 매우 강렬한 인상을 남겼다. 장교의 얼굴에서는 피가 흘러내리고 있었고, 축 늘어진 손에는 권총이 들려 있었다. 사진작가 리 밀러는 파리에서 전쟁 사진 작업을 했다. 그는 1940년 독일군의 영국 대공습 당시 런던의 모습을 기록했고, 해방 직후의 부헨발트Buchenwald와 다하우Dachau 강제수용소를 카메라에 담았다. 게티 센터에 걸려 있던 사진은 부헨발트에서 찍은 것이었다.

문제의 남녀는 전시실을 돌아다니다가 그 섬뜩한 밀러의 사진을 자세히 보기 위해 멈춰섰다. 남자는 그 이미지를 한동안 바라보더니 가까이

다가가서는 사진을 보호하고 있는 플렉시글라스 틀에 주먹질을 하기 시작했다. 엄청난 힘이었다. 유리에 거미줄 모양으로 금이 가기 시작했던 것이다. 그 모습을 본 여자는 놀라서 얼어붙은 나머지 남자가 전시실 밖으로 달아나는 것을 마냥 보고만 있었다. 참고로 게티 센터에서 미술품을 훼손하고 달아나는 사람들이 겪게 될 가장 큰 난관은 이 기관에 출입하는 유일한 방법이 트램을 타는 것뿐이라는 사실이다. 그 문제점을 깨달은 남자는 뒤따라오는 경호원들을 따돌리기 위해 군중에 섞여서 미술을 감상하는 일반 관람객인 양 행동했다. 덕분에 그는 잡히지 않았고, 트램을 타고 무사히 미술관을 탈출할 수 있었다.

게티 센터에 간 히리식이 가장 먼저 만난 사람은 보안 팀장인 밥 콤스였다. 히리식은 그와 함께 사건이 발생한 날 감시 카메라에 찍힌 영상을 보았다. 그 여자가 사는 곳을 조사해서 찾아갔을 때 그녀는 많이 당황한 눈치였다. 그녀의 남자 친구는 UCLA 대학원을 졸업한 사람이었다. 결국 그는 체포되었고, 유죄를 선고받았다. "이따금씩 사람들은 돌발적으로 이상한 행동들을 해요." 히리식이 말했다. "흔히 말하듯 사람들은 정말 알 수가 없어요. 예측이 불가능하죠."

게티 센터는 세상 그 어떤 미술관보다도 앞선 최고의 보안 시스템을 갖추고 있다. 내가 콤스를 만났을 때, 그는 지금껏 게티에서는 단 한 점의 미술 작품도 도난당한 적이 없다고 단언했다. 콤스는 오십대 초반의 용모가 단정한 남자로, 셔츠를 바지 속에 집어넣어 입고 있었으며 워키토키를 가지고 다녔다. 바로 이 워키토키를 통해 미술관 선역에 배치되어 있는 보안 요원들이 그에게 실시간으로 보고를 하고 질문을 했다. "어릴 적 보이스카우트를 했어요. 다 거기서 시작된 거죠." 콤스가 내게 말했다.

그가 미술관 보안 분야에서 경력을 쌓기 시작한 것은 스무 살 때 시카

고 아트 인스티튜트 Art Institute of Chicago의 보안팀에서 일을 하면서부터였다. 그때만 해도 일개 직원에 불과했지만, 지금 게티에서는 상황이 완전히 다르다. 현재 그는 수십 명의 보안 요원들을 거느리고 있으며, 수많은 감시 카메라와 경보 장치부터 미술관과 정원을 돌아다니는 수많은 관광객에 이르기까지 게티 센터 내부의 모든 것에 대한 통제권을 행사하고 있는 중요한 인물이다. 사실 그는 게티 센터가 지어지기 전부터 센터를 위해 일을 해 왔다. "나는 센터의 건축 디자인에 초기 단계부터 참여했어요. 도둑이 보안망을 결코 쉽게 빠져나가지 못하도록 설계에 대한 조언을 했지요. 덕분에 우리는 수상한 사람들을 언제 어디서든 저지할 수 있는 많은 건축적 장치들을 가지고 있어요."

콤스의 보안에서 매개변수로는 여섯 채의 건물들과 센터를 둘러싸고 있는 3백만 제곱미터에 달하는 건축 부지가 포함된다. "드넓은 땅은 우리 센터를 둘러싼 해자(*옛 성 주위를 둘러 판 못)와 같은 역할을 합니다." 그가 말했다. 실제로 게티 센터의 모든 보안 시스템들은 서로 겹치는 동심원 구조다. 전체 시스템의 목적은 '센터의 자산을 수호하는 것' 단 하나다. 여기서 말하는 자산이란 게티의 미술품 컬렉션을 뜻하며, 대표적으로 이곳에는 현재 1억 달러(한화 약 1,070억 원)가 넘을 것으로 추정되는 빈센트 반 고흐의 〈붓꽃 Irises〉이 있다.

콤스가 관리하는 원형 보안 시스템들 중에서 눈에 잘 띄는 것으로는 미술관 부지를 둘러싼 (그리고 센터에서 아주 멀리 떨어진 곳에 설치되어 있는) 울타리가 있다. 센터의 내부 디자인에는 감시 카메라망이 포함되어 있다. 또한 각각의 전시실과 출입구, 홀에는 경보기와 연결된 움직임 탐지 센서가 설치되어 있다. "각 카메라와 탐지기가 관찰하는 영역들이 서로 겹치지 않는 곳은 없어요." 콤스가 말하듯이 게티 센터의 보안 유지 시스템은 그야말로 '포화 상태'다. 달리 말하면, 내부에서 미술품을 감상

하는 사람들은 모두 보안팀으로부터 감시 세례를 받고 있다는 뜻이다.

콤스가 센터의 초기 보안 디자인에 대한 자문을 할 당시, 그는 영역별 색깔 분류 코드를 고안했다. 그것은 빨강, 초록, 파랑의 세 가지 색상으로 나뉘는데, 그는 미술 작품이 놓인 곳은 모두 빨간색으로 분류하고, 서비스나 휴식을 위한 공공 영역(예를 들어, 핫도그 자판기가 있는 정원)은 초록색으로 표시했다. 파란색은 복도처럼 미술품과 대중의 영역 사이에 위치한 이동 지역을 의미했다. 미술관 설계에 대한 콤스의 생각은 관람객들이 빨간색에서 초록색으로 직접 이동할 수 있는 지점들을 최대한 줄이고, 가능하면 파란색 영역을 거치도록 하는 것이었다.

"보안은 두 가지 요소들로 구성됩니다. 바로 기술과 인력이죠." 콤스가 내게 말했다. 그는 아무리 발달된 기술을 도입한다 할지라도 그것만으로는 컬렉션을 보호하는 데 부족함이 있다고 말했다. "물론 원한다면 경보기 수만 대를 설치할 수도 있어요. 하지만 그것만으로는 충분하지 않아요." 콤스는 게티 센터를 안전하게 보호하는 것은 인력, 다시 말해 그의 보안팀과 미술관에서 일하는 직원들이라고 생각했다. 상부로부터 보안팀을 꾸리도록 지시를 받았을 때, 그는 전 세계의 수많은 보안팀 훈련 모델들을 조사해서 그중 한 가지 프로그램을 선택했다.

"이스라엘의 엘알EI AI 항공사의 프로그램을 집중적으로 연구했어요." 그가 말했다. "그 회사에서는 보안팀을 교육시킬 때, 이를테면 특정 '상황의 심리'를 이해하게 하는 훈련을 하더군요. 단순히 기술에 의존하지 않고, 상황에 적절하게 대처하도록 하는 것이죠." 수습 과정에 있는 엘알 항공사의 보안 요원들은 항공사의 모든 부서에서 교대로 근무를 하면서 경험을 쌓는다. "수화물 처리, 영업장 관리, 매표, 주차 등의 항공사 업무들을 골고루 다 해 보는 거예요." 엘알 항공사는 또한 '시나리오 트레이닝'이라는 프로그램을 개발해서 운용 중이었다. 이 트레이닝에 참여하는

보안 팀원들은 가만히 앉아서 마음속으로 그들이 곧 비행기를 납치하거나 폭파시킬 계획을 가지고 있다는 시나리오를 그려 본다. 항공사의 사정을 모두 알고 있는 상황에서 그들이 어떻게 그런 일을 저지를 수 있을까? 훈련은 이에 대해 생각해 보는 시간이다. 콤스는 이러한 엘알 항공사의 프로그램을 참고하여 새로운 직원을 받을 때마다 그에게 다음과 같은 임무를 준다. "당신이 할 일은 3번 전시실에서 렘브란트의 작품을 훔치는 것입니다. 세밀하게 계획을 짜 보세요. 무엇을 해야 할까요? 미술관 내의 화재 경보기, 비상구, 보안 시스템 등 절도 과정에서 맞닥뜨리게 될 각종 상황들을 염두에 두고 생각해 보세요. 어떤 순서로 어떻게 해내시겠어요?" 그리고 이렇게 신참을 훈련시키는 과정을 통해 콤스 또한 도둑들이 어떤 생각을 할 것인지에 대해서 새로운 힌트를 얻고, 보안 체계를 그에 맞추어 가다듬을 수 있었다.

콤스는 엘알 항공사의 또 다른 훈련 프로그램을 참고로 해서 직원들에게 관람객들을 상대로 '심리적 정보 수집'을 하도록 지시하고 있다. 예를 들어, 게티 센터를 찾은 관람객이 갤러리 직원에게 수상쩍은 질문을 했다면, 그 직원은 즉시 보안팀에 연락하여 이를 알린다. 그러면 보안팀 직원이 그 관람객의 인상착의에 대한 설명을 듣고 그가 있는 전시실에 불쑥 나타나 친절한 태도로 잠시 대화를 나눈다. 그가 방문을 한 이유가 무엇인지, 더 필요한 정보가 있는지 등 몇 가지 질문을 하면서 그 손님에 대해서 알아 나가는 것이다. "만약 대화 도중에 의심쩍은 부분이 조금이라도 있으면, 그 손님은 센터에 있는 내내 은밀하게 진행되는 관찰의 대상이 됩니다." 현장에서는 미술관 직원들이 문제의 관람객을 주시하고, 조종실에서도 경계를 놓치지 않는다. 모르는 새에 사진도 찍히게 된다. "관람객의 외모가 아닌 행동 양식으로 판단을 합니다." 콤스가 말했다.

나는 콤스에게 그와 인터뷰하기 며칠 전 게티 센터를 방문해서 전시실

과 정원을 둘러보며 오후 시간을 보냈다고 말했다. 점심시간에는 자판기에서 핫도그를 사 먹었는데, 기다리는 동안 내 앞에 서 있던 남자가 귀에 이어폰을 끼고 어두운 색깔의 재킷을 입고 있었다. 나는 그에게 여기 보안팀에서 일하냐고 물어보았다. 그는 나를 잠시 바라보더니 고개를 끄덕였다. 그래서 나는 그에게 지금 국제적인 미술품 도난에 대한 책을 쓰고 있는데, 밥 콤스를 만나고 싶다고 말했다. 그 요원과 약 5분 동안 말을 섞을 수 있었는데, 그는 게티 센터에서 일하는 것이 아주 만족스럽다고 했다. 또한 그가 강조하기를, 센터의 보안 유지는 내가 상상할 수도 없을 만큼 철저하다고 했다. 콤스에게 그 보안 요원과의 대화에 대해서 이야기하자 그는 인상을 찌푸렸다. "반드시 보고가 되었어야 하는 일인데요." 그가 말했다. "자기가 미술품 도난에 대해서 글을 쓰고 있다고 말하는 관람객과의 대화라……. 우리 시스템에도 빈 곳은 있어요."

게티 센터의 재력과 근무 환경의 아름다움 또한 보안 문제에 큰 이점으로 작용한다. "이직률이 낮아요." 콤스가 말했다. 보안팀 직원들이 계속해서 게티에 남고 싶어 하기 때문이다. "행운이죠. 이곳을 떠나서 다른 미술관에서 일하고 싶다는 직원을 찾아보기가 힘들거든요."

나는 콤스에게 다른 미술관들은 미술품 도난 사건들로 인하여 어떤 영향을 받고 있는지 알려 줄 수 있냐고 질문했다. 그는 미술관 보안 분야에서 아주 유명한 사람으로, 관련된 주제로 매해 암스테르담에서 개최되는 국제회의에 참석하고 있다. 그가 2007년 이 회의에서 발표했던 자료를 보면, 전 세계 미술관에서 일어난 도나 사례들을 리스트로 정리한 내용이 있다. 그것은 아주 작은 글씨로 인쇄되었으며, 14쪽가량 되는 자료였다. 그는 책상에 앉아 나를 위해 그 리스트를 손가락으로 넘겨 보았다.

로스앤젤레스에 있는 UCLA 도서관에서는 옛날 어느 힘 있던 이탈리아 가문 소유의 18세기 필사본이 도난당했다. 애리조나 예술가 존 와들

John Waddell의 목장에서는 수백 킬로그램의 무게가 나가는 여덟 점의 동상이 사라졌다. 파리에서는 피카소의 딸의 집에서 두 점의 피카소 그림들이 도난을 당했다. 역시 파리 소재의 아랍세계연구소Arab World Institute에서는 여덟 점의 예술 작품이 없어졌다. 빈에서는 도둑들이 팔레 하라흐Palais Harrach(*귀족인 하라흐 가족의 바로크 스타일 저택으로, 오늘날에는 사무실과 상가로 사용되고 있다)에 침입하여 파베르제의 달걀Faberge eggs (*유럽 장식미술 거장으로 제정 러시아 때의 보석 디자이너이자 세공인인 파베르제의 정교하고 화려한 달걀 작품) 서른 개와 스무 점의 도자기, 그리고 무려 백만 달러짜리 그림 한 점을 훔쳐 갔다. 플로리다 미술관에서는 실외에 설치되어 있던 실물 크기의 말 동상이 도난당했다.

일본 다카야마의 오하시 컬렉션 박물관Ohashi Collection Kan Museum에서는 세 명의 무장 강도가 침입해서 경비원을 공격한 후, 박물관 2층에 전시되어 있던 총 2백만 달러(한화 약 21억 원)의 값어치가 나가는 금괴를 훔쳐 갔다. 그들은 계단 아래로 금괴를 질질 끌면서 운반한 후, 밖에서 기다리고 있던 스테이션왜건을 타고 사라졌다.

호주의 뉴사우스웨일스 주립미술관에서는 네덜란드 화가 프란스 반 미리스Frans van Mieris의 그림이 사라졌다. 사건이 일어난 날에는 6천 명의 관람객이 미술관을 찾았다. 그 그림은 백만 달러(한화 약 10억 원)의 값어치가 나가는 값비싼 작품이었지만, 크기는 누군가 코트 속에 숨겨 갈 수 있을 만큼 작았다. 아일랜드의 국립 밀랍 인형 박물관에서는 50점의 조각상들이 사라졌다. 도난품 중에는 프레드 플린스톤Fred Flintstone, 한니발 렉터Hannibal Lecter, 닌자 거북이Teenage Mutant Ninja Turtle와 텔레토비Teletubbies 네 명을 본뜬 밀랍 인형들이 포함되어 있었다. 이란 테헤란의 레자 압바시 박물관Reza Abbasi Museum에서는 석 점의 필사본이 도난당했다. 그중 두 개의 문서는 200년이 넘은 것이었다.

콤스는 또한 의도적인 예술품 파손에 대해서도 언급했다. 예를 들어, 니콜라 푸생 Nicolas Poussin 의 〈다윗의 개선 The Triumph of David〉이라는 그림을 보고 있던 밀워키 출신의 한 남자는 갑자기 벽에서 그림을 떼어 내더니 그림 속 골리앗의 머리를 발로 차기 시작했다. 결국 그림에 구멍이 뚫린 것을 보고 난 후에야 그는 발길질을 멈추고 셔츠를 벗은 후 바닥에 누워 "해냈어"라고 말했다. 파리에서는 술에 취한 몇 명의 남자가 한밤중에 오르세 미술관 Musée d'Orsay 에 침입했다. 그리고 그중 한 명이 클로드 모네의 〈아르장퇴유의 다리 Le Pont d'Argenteuil〉에 주먹질을 해서 캔버스에 10센티미터 정도의 깊은 상처를 냈다.

게티에서 일하는 직원들은 소위 '흥미로운 인물들'의 사진을 볼 수 있는 권한을 가지고 있다. 대화 도중에 콤스가 말하기를, 그중에는 뱅크시 Banksy (*현대 그래피티 작가로, '얼굴 없는 아티스트'로 알려져 있다)의 사진도 있다고 했다.

"정말이요? 뱅크시의 사진을 갖고 있다는 말이에요?" 내가 되물었다. 정체성을 꽁꽁 숨긴 채 세계를 활보하며 활동하는 이 미스터리한 작가의 사진을 볼 수 있다니, 몹시 흥분되는 일이 아닐 수 없었다.

내 말을 듣고 콤스는 수화기를 들어 전화를 걸더니 그 사진을 자기 사무실로 가지고 오라고 요청했다. 그로부터 10분 후, 한 직원이 노크를 하고 들어왔다. "미술관은 뱅크시 사진을 가지고 있지 않습니다." 그가 콤스에게 말했다.

"나는 뱅크시 사진이 있다고 알고 있는데요."

"뱅크시 사진을 가지고 있는 사람은 아무도 없다고 알고 있습니다."

"알겠어요. 고마워요." 콤스가 말했다.

실망스러운 일이기는 했지만, 나는 뱅크시의 사진이 있을 리가 없다고 생각은 하고 있었다.

인터뷰가 끝날 무렵, 콤스는 자기 자리에서 일어나 게티 센터의 행정 처리 사무실로 들어갔다. 한쪽 벽에는 사진 액자들이 걸려 있었다. 콤스는 그중 한 사진 앞에서 멈춰서더니 이렇게 말했다. "이것은 1909년 코플리 광장Copley Square의 보스턴 미술관에서 찍힌 사진입니다." 사진은 빛바랜 유니폼을 입고 팔자수염이 있는 남자의 초췌한 모습을 담고 있었다. 험악하게 생긴 사내였다. "그는 보스턴 미술관의 경비원이었어요." 콤스가 설명했다. "당시 그의 삶이 어떠했을지 생각해 보세요. 출근길에 가지고 놀 아이팟iPod도 없었겠죠. 이 사람들은 평생을 자신들이 지켰던 예술 작품들 앞에서 서성이면서 일했어요. 후손인 우리에게 안전하게 물려주기 위해서 말이지요. 우리도 그들처럼 예술을 지켜서 후세에 물려주어야 합니다."

며칠 후, 나는 히리식 형사와 경찰국 본부에서 만나기로 약속이 되어 있었다. 로스앤젤레스를 떠나기 전에 하루 정도 더 시간을 내서 각종 도난 사건들에 대한 히리식의 이야기를 계속 들을 계획이었다. 하지만 히리식으로부터 약속을 변경하자는 전화가 왔다.

"사건이 터졌어요." 그가 말했다. "할리우드에 있는 어떤 골동품상에 도둑이 들었어요. 스테파니와 나는 현장에 가서 조사를 해야 합니다." 그러더니 그는 내게 이런 제안을 했다. "혹시 같이 가고 싶어요? 우리가 일하는 것을 직접 볼 수 있을 거예요."

두 형사는 임팔라를 타고 나를 데리러 왔고, 그렇게 우리 셋은 함께 도난당한 상점이 위치한 라 시에네가 대로를 향해 달렸다. 그 사이 나는 스테파니 라자루스를 처음으로 만나서 악수를 나누었다. 그날 히리식과 라자루스 형사가 골동품점에서 일하는 것을 보면서 느낀 점은 그들이 소위말하는 '골칫덩어리 미술품들'의 유혹에 미동도 하지 않는다는 것이다.

그들은 모든 도난 사건들을(그것이 피카소의 유명한 회화 작품에 관련된 것이든 사라진 샹들리에든 상관없이) 똑같은 진지함과 투지와 엄격함으로 대했다.

내가 도널드 히리식을 방문했을 때, 그가 가진 형사로서 능력과 권한은 정점에 달해 있었다. 그는 수백 건의 도난 사건들을 수사한 경력을 가지고 있었으며, 로스앤젤레스 전역과 그 너머에까지 연락망을 구축해 두고 있었다. 또한 그는 실로 어마어마한 정보의 데이터베이스를 만들었고, 대중과 더 효율적으로 소통할 수 있는 인터페이스 역할을 하는 웹사이트를 운용 중이었다. 뿐만 아니라, 자기가 미래에 은퇴한 후에도 부서의 업무가 계속해서 이어질 수 있도록 파트너를 훈련시켜 왔다. 이 모든 것이 히리식이 남긴 업적이며 유산이었다.

히리식의 유산은 로스앤젤레스 외의 다른 도시에도 큰 도움이 될 수 있다. 내가 보니 체글레디를 처음 만났을 때, 그녀는 토론토에 미술 시장을 집중적으로 관찰하고 단속하는 형사가 단 한 명도 없다는 사실을 지적했다. 그렇기 때문에 멀쩡한 것처럼 보이는 미술 시장의 표면 아래에서 대체 어떤 일들이 일어나고 있는지 가늠할 수가 없다는 것이었다. 그녀는 분명 그 안에서 사기와 도난이 만연하고 있으리라고 생각했으며, 캐나다가 도둑들이 미술품을 훔치고, 또 그 훔친 미술품을 팔기에 최적의 장소라고 말했다. 그 이야기를 들을 때만 해도 그녀의 이론에 대해서 의구심을 품었다. 하지만 히리식 형사와 일주일 동안 만나서 대화를 나누며 시간을 보내는 동안, 나는 체글레디의 생각이 대부분 옳다는 확신을 가지게 되었다. 토론토에서는 분명 엄청난 일들이 벌어지고 있을 것이다. 그렇다면 뉴욕의 사정은 어떠할까? 그것에 대해서도 전혀 밝혀진 바가 없다. "뉴욕이 대체 왜 전담반을 꾸리지 않는지가 의문이죠." 히리식이 내게 말했다. "뉴욕의 미술 시장이 얼마나 큰지를 감안할 때 정말로

이해할 수 없는 일이라 할 수 있어요."

불행하게도 로스앤젤레스 경찰국에서 복무하는 히리식의 상관들은 그의 빛나는 업적을 언제나 높게 평가하지만은 않는 것 같았다. 그는 내게 팀장이 된 후로 한참 동안 혼자서 일을 했다고 말했다. 그가 해결해야 할 사건은 너무도 많았으며, 홀로 일을 해야 하니 사기도 많이 저하되어 있었다. 홀로 몇 시간이고 용의자의 집 뒤에 숨어서 잠복근무를 해야 할 때도 있었다. "정말 우울한 날들이었어요." 그러다 2000년대 초반에는 상부에서 미술품 도난 디테일 부서를 폐지하자는 말까지 나왔다고 한다.

정말로 미술품 도난 디테일 부서가 폐지되었다면 그것은 엄청난 실수였을 것이다. 히리식은 대규모 미술 시장을 관할하는 미국의 지방 경찰국에서 미술품 도난 세계가 어떻게 돌아가는지에 대한 경험과 지식과 권위를 쌓아 온 유일무이한 형사이기 때문이다. 다시 1986년 마틴과 히리식이 함께 미국 서부 지역 미술계의 비밀을 캐고 다녔던 시간으로 돌아가 보자. 그와 거의 비슷한 시기에 미국 동부에서는 또 다른 수사관이 예술품 도난 사건에 대한 조사를 막 시작하고 있었다. 그는 지방 경찰국 소속은 아니었다. 그는 훨씬 더 큰 무대를 관할하는 연방정부에서 일하는 사람이었다.

"문화재는 영구하고, 우리의 인생은 짧아요."
 _로버트 위트먼

Robert
Wittman

12. 전설적인 FBI 미술품 수사관

오전 아홉 시. 사전에 약속했던 대로 경찰 표식이 없는 검은색 쉐보레 그랑프리가 필라델피아의 홀리데이 인 익스프레스Holiday Inn Express 앞에서 나를 태웠다. 차 안은 티끌 하나 없이 깨끗했다. 빈 깡통이나 종이컵 같은 것은 찾아볼 수 없었고, 그 대신 검은색과 붉은색으로 이루어진 자몽 크기의 경찰 사이렌만이 조수석 아래 바닥에 놓여 있었다.

운전석에는 특수수사관 로버드 위트먼이 앉아 있었다. 그의 명함에는 FBI의 긴급 배치 미술 범죄팀Rapid Deployment Art Crime Team의 수석 미술품 수사관이라는 직함이 적혀 있었다. 위트먼은 FBI 역사상 처음으로 미술품 도난 업무를 전임으로 수사한 인물이다. 그리고 그는 정말로 만나기 어려운 사람이었다. 처음에 이 책을 위한 인터뷰를 해 달라고 요청했을 때, 그는 단호하게 거절했다. FBI의 홍보팀에서 보낸 이메일에는 위트먼이 인터뷰를 할 의향이 없다고 적혀 있었다. 나는 다시 장문의 메일을 보

내 위트먼은 매우 귀중한 인류의 문화유산들을(참고로, '골칫덩어리 미술품들'이 그의 전문 분야였다) 추적하고 찾아내는 일에서 타의 추종을 불허하는 경력을 가진 지상 최고의 수사관이라고 적었다. 또한 내가 이 책을 쓰고 있는 이유와 조사의 배경에 대해서 밝히고 부디 인터뷰를 해 주십사 재차 부탁했다. 그로부터 몇 주 후, 토론토 거리를 걷고 있을 때 휴대전화가 울렸다. 전화를 받자 수화기 너머로 남자의 쉰 목소리가 들렸다. "FBI의 로버트 위트먼이요."

위트먼은 내가 홍보팀에 보낸 메일에서 묘사한 대로 세상에서 가장 위대한 업적을 세운 미술품 수사관들 중 한 명이다. 우리가 처음으로 만났던 2008년 5월, 그는 수사관으로 일한 지 20년차였고 은퇴를 6개월 앞두고 있었다. 그와 전화로는 몇 차례 인터뷰를 가졌지만 직접 만나기는 처음이었다. 그는 번번이 나와의 약속을 취소했다. 마침내 5월에는 꼭 만나자는 약속을 하고 날짜를 정할 때도 그는 내게 이런 경고를 했다. "필라델피아에 와도 좋아요. 하지만 만일 예기치 못한 사건이 터져서 호출을 받게 된다면, 나는 언제든 그대로 가 버릴 수 있어요. 물론 그럴 일이 없으면 좋겠지만 장담할 수 없어요."

FBI 수사관으로 일을 해 온 위트먼의 인생은 긴장과 위장을 요하는 함정수사들로 점철되어 있었다. 위트먼과 그가 하는 일을 소개한 기사들이 그간 『지큐GQ』와 『월스트리트저널Wall Street Journal』 등의 몇몇 언론 매체에 실렸지만, 그의 사진은 단 한 번도 공개된 적이 없었다. 언젠가 『월스트리트저널』은 그에 대한 기사를 실으면서 하얀색 페도라를 쓴 남자의 뒤통수를 찍은 사진을 함께 내보내기도 했다. 그만큼 위트먼은 절대로 얼굴이 알려져서는 안 되는 인물이었다. 그는 범죄자들을 직접 상대하는 사람이었기 때문에 정체를 늘 숨기고 있어야만 했다. 어떤 조직이 훔친 명화를 판다는 정보가 들어오면, 그는 언제든 고객으로 위장해서 그들에

게 접근할 수 있어야만 했다. 물론 도둑들 사이에서도 그의 이름은 널리 알려져 있었다.

사람들에게 친근하게 다가가는 것은 위트먼이 가진 아주 특별한 재능이었다. 그는 그 재능을 일컬어 "나의 공구함 속에 들어 있는 도구들 중 하나"라고 말했다. 내가 실제로 본 이 특수수사관은 아주 편안한 인상에 정직한 얼굴을 하고 있는 사람으로, 그의 눈동자에서는 따뜻하고 인간적인 매력이 느껴졌다. 가느다란 회색 머리카락은 짧게 다듬어져 있었고, 피부는 햇빛에 살짝 그을려 있었다. 그의 피부색은 필라델피아의 잿빛 하늘과는 어울리지 않았다. 그것은 위트먼이 여행을 다녀왔다는 사실을 말해 주었다.

우리가 만난 날 아침, 위트먼 수사관은 단추가 달린 하얀색 셔츠와 회색 바지를 입고, 그 위에 파란색 블레이저를 걸치고 있었다. 그리고 거기에 검은색 벨트를 차고, 광이 나는 검은색 구두를 매치시켰다. 그는 편안하게 셔츠 윗부분 단추를 풀었고, 재킷 안쪽 권총집에는 총이 있었다. 실로 어떤 자리에도 멋지게 잘 어울릴 법한 센스 있는 옷차림이었다.

"필라델피아에 잘 오셨소." 위트먼이 도로변에 세웠던 차를 다시 거리로 몰면서 내게 말했다. 우리는 십자형 도로가 잘 정비된 깨끗한 필라델피아 도심을 달리기 시작했다. 저 멀리에 있는 필라델피아 미술관에서는 프리다 칼로Frida Kahlo의 초상화가 인쇄된 거대한 포스터가 한때 미국의 수도였던 이 도시를 가만히 내려다보고 있었다. 몇 분 후, 우리가 도착한 곳은 아치 스트리트Arch Street 600번지에 위치한 건물 지하 주차장이었다. 지극히 평범한 사무용 시설로 보이는 이곳은 사실 FBI의 동부 지역 현장 사무소였다. 건물의 주변으로는 얕은 울타리가 쳐져 있고, 벽에는 창문이 나 있었다. 주변의 다른 건물들과 크게 다를 바 없는 외관이었다. 주차를 마친 위트먼은 차에서 내려 문을 닫고, 엘리베이터 쪽으로 걸어갔

다. 경쾌하게 전진하는 그의 걸음걸이에서는 활기찬 에너지가 느껴졌다. 그 모습은 마치 영화 〈히트 Heat〉의 알 파치노 Al Pacino를 보는 듯했다. 도중에 그는 다른 수사관을 만났는데, 그 둘은 발걸음을 늦추지도 않은 채 서로를 지나치며 미소와 함께 인사말을 주고받았다.

"안녕하세요, 밥(*로버트의 애칭). 이제 좀 쉬엄쉬엄 하시는 거예요?" 그 수사관이 말했다. 곧 다가올 위트먼의 은퇴에 대한 언급인 것 같았다.

"그런 셈이라네. 막 잠에서 깨어나고 있는 기분이랄까."

건물 위층에 위트먼은 두 개의 책상을 가지고 있었는데, 그중 하나는 한 무리의 책상들 틈에 끼어 있었다. 칸막이가 쳐진 각각의 책상 앞에는 젊은 수사관들이 한 명씩 자리를 잡고 앉아 있었다. 이들이 바로 FBI의 차세대 미술품 수사관들이었다. 그동안 내가 만나 왔던 다른 모든 FBI 요원들처럼 그들은 건강하고 밝고 예의가 바른 사람들이었다. 그들은 위트먼을 마치 아버지 대하듯 정겹게 맞이했다. "어서 오세요, 밥." 우리가 들어서자 그들이 미소를 지으며 말했다.

또 다른 책상은 위트먼이 혼자 쓰고 있는 커다란 사무실 안에 있었다. 벽에는 그가 정부 고위 관리들과 악수를 하고 있는 사진과 몇 가지 명언을 적은 포스터들이 걸려 있었다. 그중에는 "할 수 없다는 생각이 드는 때일수록 반드시 해야 한다"는 문구도 있었다. 커다랗고 잘 정비되어 있는 사무실이었다. 소파와 의자, 커피 테이블, 책장들이 갖추어져 있었고, 책상 앞으로는 큰 창문이 나 있었다. 그 창으로는 자유의 종 Liberty Bell(*1776년 필라델피아에서 미국독립선언이 공포되었을 때 이 종을 쳐서 축하했다), 컨스티튜션 홀 Constitution Hall, 그리고 "우리 국민은 We the People"이라는 문구가 새겨져 있는 인디펜던스 홀 Independence Hall이 한눈에 들어왔다. 실로 장관이었다. 그리고 이 기념물들의 먼 배경으로는 벤자민 프랭클린 다리 Benjamin Franklin Bridge가 보였다.

위트먼은 창가에 놓인 책상 앞에 앉아서 일했다. 그는 매일 창밖의 풍경을 바라보았으며, 이따금씩 그 너머에 있는 세상을 들여다보기도 했다. 그는 미국 안팎에서 벌어지고 있는 미술품 도난의 세계를 종합적으로 뚜렷하게 조망할 수 있는 밝고 넓은 시야를 지니고 있었다. 미국 내 미술 사업의 연간 총매출 규모는 약 2천억 달러(한화 약 214조 원)로 추정된다. "골동품 시장, 아트페어, 옥션 하우스 수입, 갤러리 판매고를 모두 합한 액수예요. 물론 미술계의 모든 것이 그러하듯 추정치일 뿐이지요." 그가 말했다. "미술 시장은 도무지 규제가 불가능한 상태예요."

이런 상황에서 암시장의 규모는 더욱 예상하기 힘들다. "미국에서만 매해 거둬들이는 수입이 약 8천만 달러(한화 약 850억 원) 정도일 것이라 예상됩니다." 그가 말했다. 그해 미국에서 도난당한 것으로 ALR의 리스트에 포함된 골동품과 미술품, 그리고 그 외의 귀중품들의 수는 만 육천 점이 넘었다. 그중 절반가량은 개인 주택에서 사라졌고, 나머지 절반 중 18퍼센트는 미술관과 도서관(희귀한 책들과 지도들을 노리는 도둑들이 꽤 많다)과 같은 공공기관에서, 그리고 나머지는 갤러리와 전문 미술 상점들에서 도난을 당했다. 위트먼이 말하기를, 미술관에서 일어나는 사건들은 대부분 내부인의 소행인 경우가 많다고 했다. 미술관 직원들이 보통 보안키를 가지고 있기 때문에 작업이 매우 용이하다는 것이다. 수천 년 전 이집트의 피라미드가 약탈당했던 방식에서 우리는 중요한 힌트를 얻을 수 있다. 오랜 경험 끝에 위트먼은 어떤 기관을 관리하거나 건물을 지은 사람이 그 기관을 털 수 있는 방법을 가장 잘 알고 있다는 지혜를 얻었다.

"미술품 도난이란 국제적인 산업이에요." 위트먼이 말했다. "국경을 넘나들며 전개되거든요." 이 덕분에 위트먼은 15년간 암시장이 어떻게 돌아가는지를 연구하면서 전 세계에 많은 친구들을 만들 수 있었다. "15년 전

내가 이 일을 처음 시작할 때만 해도 인터넷은커녕 빠른 의사소통 수단도 없었어요. 직접 돌아다니면서 사람들을 만나는 수밖에 없었지요."

위트먼은 그동안 셀 수도 없이 많은 국가들을 방문했다. 그는 도난당한 미술품을 따라서 브라질, 페루, 덴마크, 스위스, 프랑스, 독일, 폴란드, 스페인, 헝가리, 영국, 네덜란드, 나이지리아와 케냐 등 지구촌 전역을 돌아다녀야 했다. 이들 중 많은 국가들이 소위 말하는 미술계의 '중심'은 아니지만, 도난 미술품의 중요한 공급원이나 은신처로 사용되고 있었다. 특히 많은 미술품들이 도난을 당한 이후에 이러한 국가들에서 몇 년간 잠을 자고 있었다. 도둑들은 그 사이에 사라진 작품들에 대한 기억이 대중들의 뇌리에서 사라지기만을 기다린다. 화려한 여권의 기록만 보고 판단한다면, 그는 FBI보다는 CIA에 가깝다.

나는 이토록 국제적인 활동을 펼치는 위트먼이 '밥'이라는 굉장히 미국적인 이름을 가지고 있다는 사실이 재미있다. 물론 많은 사람들이 그를 전혀 다른 이름들로 알고 있을 것이며, 게다가 그가 '특수수사관'이라는 사실은 뒤늦게야 깨달았을 것이다. 이들은 그가 쫓는 범죄자들, 즉 훔친 미술품들이 심미적 아름다움이나 역사적 중요성을 뛰어넘는 실질적인 값어치를 가지고 있다는 사실을 발견한 도둑들이다. 그들의 수는 증가하고 있었고, 도둑질의 양상은 확산되고 있었다. 그 속도가 걷잡을 수 없이 빨랐기 때문에 거의 대부분의 일반 경찰들은 그것을 따라갈 수가 없었다. 하지만 위트먼은 미국의 국경을 넘나들며 도둑들을 수사할 수 있는 예산과 명성과 기술을 가지고 있었고, 덕분에 그는 종종 성과물을 손에 쥐고 귀국할 수 있었다.

실상 위트먼이 세운 업적은 어마어마하다. 돈으로 환산하면, 총 2억 1,500만 달러(한화 약 2,300억 원)어치의 도난 예술품을 회수했으며(하지만 암시장에서 이들은 고작 몇백만 달러에 거래되고 있었다), 그가 찾아낸 작

품들 중에는 영국권리장전(*명예혁명의 결과로 1689년에 제정된 인권 선언. 영국 헌법의 기초가 되는 중요한 법률 문서 중 하나다)의 원본과 노먼 록웰 Norman Rockwell의 회화 석 점, 프란시스코 고야 Francisco Goya의 그림 두 점과 렘브란트 자화상 한 점이 포함되어 있다.

이 중 렘브란트 자화상의 값어치는 3,600만 달러(한화 약 380억 원)로, 이것을 찾아낸 것은 위트먼이 완수한 걸출한 업적들 중에서도 가장 눈에 띄는 것이라 할 수 있다. 그 외에도 그가 찾아내거나 약탈을 저지한 흥미로운 유물들로는 독일의 화가 하인리히 뷔르켈 Heinrich Bürkel의 회화 석 점과 켄터키 주 렉싱턴의 트란실바니아 대학교 Transylvania University 도서관에서 사라질 뻔했던 희귀본 서적 세 권을 거론할 수 있다. 전자는 제2차 세계 대전 때 사라졌다가 2005년 필라델피아의 옥션 하우스에서 판매되면서 발견되었고, 후자는 네 명의 학생들에게 도난당할 뻔 했으나 다행히 중도에 저지되었다. 도서관 약탈범들이 노렸던 중요한 서적들 중에는 다윈 Charles Darwin의 『종의 기원 On the Origin of Species』 초판본이 포함되어 있었다.

위트먼은 상도 많이 받았다. 2000년에 그는 페루의 대통령으로부터 공로 훈장을 수여받았다. 이 의식은 대통령과 그가 직접 만난 자리에서 사적으로 행해졌다. 1년 후, 그는 미국의 법무장관 존 애시크로프트 John Ashcroft로부터 법무부 상을 받았다. 2003년에는 스페인 경찰이 그에게 백십자 훈장을 수여했다. 또한 스미스소니언 협회는 2004년 문화재 수호 분야에 대한 로버트 버크 메모리얼 상 Robert Burke Memorial Award을 주면서 그의 공로를 치하했다. 이때 위트먼은 도널드 히리식 형사와 함께 공동 수상을 했다.

"나는 그간 수많은 연방법 위반 사건들을 수사해 왔어요. 하지만 내게 가장 만족감을 주었던 일은 도난 미술품이나 문화재를 찾아내는 것이었지요." 언젠가 『USA 투데이 USA Today』와 온라인 인터뷰에서 위트먼은 이런

말을 했다. "개인 소유의 작품이건, 미술관의 컬렉션이건 이 작품들은 인류의 문화유산입니다. 때문에 보호할 가치가 있지요."

눈앞에 있는 그의 책상 위에는 수많은 보고서와 문서들, 그리고 수십 개의 오디오 테이프들이 흩어져 있었다. 그는 테이프들 중 하나를 카세트 플레이어에 넣고, 재생 버튼을 눌렀다. 우리는 둘 다 플레이어 위로 몸을 숙인 채 테이프가 돌아가는 소리에 조용히 귀를 기울였다. 처음에는 몇 명의 남자들이 소리를 낮추어 이야기를 나누는 소리가 들리더니 뒤이어 굉음이 나고, 이후 남자들이 다급하게 소리를 지르기 시작했다. 그 다음은 뒤죽박죽 무질서 그 자체였다. 그때 위트먼이 정지 버튼을 눌렀다. "내가 스페인에서 함정수사를 할 때 녹음한 자료예요." 그가 말했다. "다른 나라에서 작업을 할 때 나는 일개 시민에 불과합니다. 아무런 직권도 없어요." 그가 스페인에서 일을 함께했던 경찰도 FBI가 아닌 현지 경찰이었다. 당시 그는 언제나처럼 돈에 눈이 먼 비양심적인 미술품 컬렉터로 위장을 했다.

"함정수사는 정보를 수집하기 위해서 연방수사국이 사용하는 수단이에요. 비유하자면, 공구함 속에 들어 있는 또 다른 도구라 할 수 있죠. 망치처럼요." 그가 말했다. "함정수사를 진행할 때는 현장에서 예상치 못한 변수들을 맞닥뜨리게 돼요. 이런 경우에는 미술에 대해서 조금이라도 알고 있으면 도움이 됩니다."

그에게 일을 하면서 거짓말을 해야 하는 것에 대해서 별 문제는 없느냐고 묻자 위트먼은 어깨를 으쓱하면서 대답했다. "나는 정부를 위해 일을 하면서 거짓말을 하라는 지시를 받을 때만 거짓말을 해요. 간단한 문제지요." 그는 계속해서 함정수사에 대해서 설명했다. "위장 작업을 한다고 본래의 자신을 감추라는 뜻은 아니에요. 다시 말해, 가짜 신원을 사용한다고 완전히 다른 사람이 된 양 행동해야 하는 것은 아니지요. 자기

성격은 대부분 그대로 가지고 가는 거예요. 만약 함정수사에서 수사관이 자기 자신을 잃어버린다면 실수를 하게 됩니다. 거짓말을 기억하는 것은 아주 어려운 일이거든요." 그리고 이렇게 덧붙였다. "유머 감각이 있으면 도움이 돼요. 위장의 진정한 기술은 앞에 앉은 사람들을 편안하게 느끼도록 만드는 것이거든요." 위트먼은 잠시 말을 멈추고 생각하더니 이렇게 말했다. "물론 아주 약간의 긴장감도 어느 정도 도움이 됩니다."

함정수사를 할 때 위트먼이 선호했던 가짜 신원은 부도덕한 미술품 딜러나 탐욕스러운 컬렉터로, 도난 미술품을 구입하기 위해 기꺼이 큰돈을 현금으로 지불하고자 하는 사람이었다. 그가 돈을 보여 주면, 도둑들은 미술 작품을 보여 주었다. 물론 도난 직후에 이러한 거래가 일어나는 경우들도 있었지만, 대부분의 도난 미술품들이 그의 레이더망에 포착되는 데에는 수년의 시간이 걸렸다. 그리고 이들은 보통 어느 제3국의 도시 혹은 시골에서 모습을 드러냈다. 위트먼 수사관은 훔친 작품을 팔려고 하는 범죄자들을 덫으로 유인하는 데에 천부적인 재능을 가지고 있었다. 그는 지역 사회를 비집고 들어가 그곳 사람들의 신임을 얻으면서 도난당한 회화가 나타나기만을 기다렸다. 그는 수개월 동안이나 조직을 파고들어 친구를 사귀고, 올바른 공격의 순간이 오기를 기다릴 수 있는 사람이었다. 게다가 그는 똑똑하고, 매력적이고, 잘생기고, 여유로운 성격이었기 때문에 자연스럽게 지하 세계에 스며들 수 있었다. "그 세계의 섭리를 완전히 파악하고, 언제나 상대방보다 한두 걸음 앞서서 움직여야 합니다. …… 텔레비전에서 본 것은 다 잊어버리세요." 그의 친교의 목적은 분명했다. "사람들의 신임을 사고 그것을 이용하는 것이지요."

위트먼은 아주 매끄럽게 이 일을 해냈다. 그에게 완전히 속았던 뉴멕시코 주 산타페의 부정한 아메리칸 원주민 공예품 딜러는 체포되고 난 후에 다음과 같은 쪽지를 보내기도 했다. 위트먼은 이것을 잘 보관하고

있다가 은퇴한 후에 쓴 책에서 인용하기도 했다.

친애하는 밥. 무슨 말을 해야 할지 모르겠소. 잘했다? 훌륭하다? 정말
로 나를 완벽히 속였다? 우리는 완전히 충격에 빠졌고, 내 생각에는 그
것이 당신 목적이었던 것 같군요. 이렇게 충격적인 일을 겪기는 했지
만, 그럼에도 불구하고 당신과 보냈던 시간은 즐거웠소. 점잖게 행동
해 줘서 고맙고, 우리에게 이렇게 기쁜 성탄절과 새해를 안겨 주어 고
맙소. 만약 당신이 하지 않았더라면 다른 사람이 대신 파견되었을 텐
데, 그렇다면 우리는 당신만큼 인간적이고 좋은 사람을 만나지는 못했
겠지요. 그러니 당신을 비난할 마음은 없소.

위트먼은 미술품 도난이 가장 조사하기 까다로운 사건들 중 하나라는
사실을 누구보다도 잘 알고 있었다. 미술품은 아주 빠르게 그리고 아무
도 모르게 이리저리 이동할 수 있었다. 회화는 가지고 돌아다니기 용이
한데다가 숨기기도 좋아서 수사는 아주 길어질 수밖에 없다.
　우리가 만난 후 한 달쯤 지났을 때 위트먼이 장기간 수사했던 사건들
중 하나가 드디어 종결되었다. 그것은 니스 미술관에서 2007년 8월에 벌
어진 무장 강도 사건 때 도난당한 수백만 달러짜리 미술품들을 찾는 일
이었다. 정확하게는 클로드 모네, 알프레드 시슬리Alfred Sisley, 얀 브뢰헬Jan
Brueghel의 그림들이었다.
　프랑스에서 이 도난 사건이 발발한 지 몇 달 후, 마이애미의 FBI 지사
는 누군가가 플로리다에서 이 그림들을 팔려고 한다는 정보를 입수했다.
이 소식을 접한 위트먼은 즉시 마이애미 북쪽에 위치한 포트 로더데일Fort
Lauderdale행 비행기에 올라탔다. 그는 미술품을 사려고 하는 컬렉터인 척
행세하며, 자기는 그림의 출처를 상관하지 않는 사람이라는 말을 흘리고

다녔다.

버나드 터누스Bernard Ternus라는 사람이 위트먼이 제시한 현찰 460만 달러(한화 약 49억 원)에 이끌려서 그에게 접근해 왔다. 터누스는 물건을 보내기 전에 우선 위트먼과 사적으로 만나기를 원했다. 그는 위트먼을 선상 파티에 초대했다. 바다 위 요트에서 그들은 두어 명의 갱단원들과 함께 샴페인을 홀짝이며 대화를 나누었다. 그 일을 계기로 위트먼은 터누스와 많이 친해져 2008년 1월에는 그를 만나러 바르셀로나로 날아가기도 했다. 터누스는 그들의 삶에 비슷한 부분이 많다고 생각했다.

몇 달이 흐른 후, 위트먼은 터누스에게 프랑스 출신의 예술을 사랑하는 친구를 한 명 소개시켜 주었다. 이 프랑스인은 사실 프랑스 국가 헌병대의 보안관이었다. 위트먼은 터누스와 새로운 프랑스 요원이 친해지도록 도와준 후, 자신은 미술품 거래에서 한발 물러섰다. 프랑스 요원은 거래를 마무리지었고, 터누스에게 그림들이 보관되어 있는 마르세유에서 돈을 지불하겠다고 약속했다. 위트먼은 집에서 사건이 해결되기를 기다렸다. 도난당한 그림들이 밴에 실려 도착했고, 프랑스 경찰이 현장을 덮쳤다. 위트먼은 『월스트리트저널』과 인터뷰에서 그날 저녁 베란다에서 혼자 커피를 마시며 그림들을 찾아낸 것을 자축했다고 했다. 니스 미술관은 그 그림들을 도로 벽에 걸어 놓고 재개관했다. 그리고 마치 아무 일도 없었다는 듯이 모든 것들이 제자리로 돌아갔다.

로버트 위트먼의 훈련은 그가 FBI에 들어가기 훨씬 전부터 시작되었다. 그는 볼티모어에서 성장했는데, 그의 가족은 골동품 사업을 운영했다. "아버지는 나를 벼룩시장에 데려가곤 하셨죠. 그곳에서 나는 아버지가 어떻게 물건을 사고파는지를 보았어요. 아버지는 '오리엔탈 갤러리Oriental Gallery'라는 이름의 가게를 여셨는데, 지점을 두 개 가지고 계셨어요.

그중 하나는 볼티모어에 있었고, 나는 그 가게의 일을 도왔죠. 바로 옆에서 아버지가 어떻게 일을 하시는지 배울 수 있었어요." 이 경험은 나중에 그에게 큰 도움이 되었다.

"직접 어떤 예술 협회에 잠입하려 한다고 생각해 보세요. 그 사람들을 속이려면 관련된 용어며, 그들이 사용하는 말이며, 그들과 비즈니스를 하는 방법까지 알고 있어야만 하죠. 실상 이 일은 사기를 치는 것과 마찬가지예요. 목표물을 속이는 방법도 알아야 하고, 허풍도 칠 줄 알아야 하죠. 멍청한 사람들을 찾아낼 수도 있어야 해요." 위트먼이 말했다. "허풍은 요즘 부정적인 단어로 많이 사용되고 있지만, 완전히 합법적으로 허풍을 치는 방법도 있어요. 그래야 가격이 올라가죠. 멍청한 이들이란, 돈이 많은데다가 내가 하는 말이라면 모두 다 믿는 순진한 사람들이죠. 자기가 멍청해져서는 안 돼요."

젊었을 때의 위트먼은 혈기가 왕성하고, 국가에 대한 호기심이 강한 사람이었다. 그는 스물세 살 때 처음 FBI에 지원했다. "나는 내가 FBI 요원이 되고 싶어 한다는 것을 오래전부터 알고 있었거든요." FBI는 그를 거절했다. 경력이 짧았기 때문이다. 그로부터 거의 10년이라는 세월이 흘렀을 무렵, 위트먼은 또 다시 신문에서 FBI의 구인 광고를 발견했다. 당시 위트먼은 공인회계사로 일하고 있었고, 정치학 학위가 있었으며, 농업과 관련된 잡지와 책들을 편찬하고 있었다. "나는 기업가 체질이에요." 그가 말했다. 광고를 본 그는 다시 한번 FBI에 지원했고, 이번에는 합격했다. 그의 나이 서른두 살의 일이었다. "그해 FBI에서는 350명의 새로운 요원들을 고용했던 것으로 알고 있어요." 보안 및 배경 검사를 받고 6개월이 지난 후, 위트먼은 버지니아에 있는 콴티코 기지로 가서 훈련을 받았다. 훈련 중에는 호신술과 체력 양성, 사격이 포함되어 있었다. "16주짜리 훈련 프로그램이었죠." 그가 당시를 회상하며 말했다. 하지만

아카데미에서는 미술품 수사에 대해서는 가르쳐 주지 않았다.

콴티코에서 훈련을 마친 후, 필라델피아로 발령을 받았다. 한 번도 살아 본 적이 없는 도시였다. "요원에게는 자기가 어디서 일을 할지를 결정할 수 있는 권한이 없어요. 그냥 상부의 지시를 따를 뿐이에요." 그가 말했다.

위트먼은 FBI 필라델피아 지사의 재산범죄 수사반에서 근무를 하기 시작했다. 그 수사반에서는 도난당한 물건들에서부터 우편과 텔레뱅킹을 이용한 금융사기에 이르기까지 연방 관할 주간州間 무역 조례를 위반한 다양한 범죄 사건들을 다루었다. 필라델피아 재산범죄 수사반의 특수 분야 중 하나가 바로 미술품 도난이었는데, 이것은 밥 바진Bob Bazin이라는 수사관 덕분이었다.

바진과 위트먼의 관계는 빌 마틴과 도널드 히리식의 관계와 같았다. 바진은 위트먼보다 나이와 경력이 많았던 수사관으로, 신참이었던 위트먼을 맡아서 지도했다. 위트먼은 바진과 일하면서 미술품 도난 사건들에 관심을 가지게 되었다. 1988년의 어느 날, 위트먼이 출근해 보니 상사인 바진이 두 개의 대규모 미술품 도난 사건들을 조사하고 있었다. 하나는 펜실베이니아 대학교 고고학 박물관에서 거대한 수정 구슬(세상에서 두 번째로 큰 것이다)이 도난당한 사건이었고, 다른 하나는 필라델피아의 로댕 미술관에서 〈코가 부러진 남자의 얼굴The Mask of the Man with a Broken Nose〉(1860)이라는 조각상을 훔쳐 간 무장 강도 사건이었다. 위트먼은 내게 레이븐Raven 스테인리스스틸 권총이 미술품 도난에 쓰인 것은 로댕 미술관 사례가 유일할 것이라고 말했다. "라이터처럼 생긴 작은 총이에요." 그가 웃으며 말했다.

바진과 위트먼은 이 두 개의 사건을 함께 수사했다. "내가 처음 필라델피아에 왔을 때 밥은 19년차 수사관으로, 전통적인 수사 방법을 쓰고 있

었죠. 당시에는 요원들이 다른 주까지 가서 수사를 하지 않았어요. 밥 역시 필라델피아 내에서만 활동을 했죠." 위트먼이 말했다. 로댕 미술관에서 도난 사건이 터진 것은 위트먼이 필라델피아에 발령을 받기 한 달 전의 일이었다. 미술관에 침입한 강도는 보안 요원들을 바닥에 엎드리게 한 후, 전선으로 손을 묶고 벽에 총을 쐈다. 그러고 나서 그는 대좌에서 조각상을 분리해 훔쳐 갔다. 필라델피아의 로댕 미술관은 로댕의 작품을 가장 많이 가지고 있는 미술관들 중 하나다. "〈지옥의 문 The Gates of Hell〉도 가지고 있지요." 위트먼이 말했다.

조각상을 발견한 사람에게는 보상금을 주겠다는 광고가 났고, 누군가가 제보 전화를 걸어 왔다. "수사에 협조하겠다는 사람이 나타났어요." 위트먼이 당시의 이야기를 들려주었다. 제보자는 FBI에게 범인의 이름을 알려 주었다. FBI는 그에게 감시를 붙이고, 용의자의 사진을 입수한 후 수색영장을 발부받았다. 바진과 위트먼은 파인 스트리트 Pine Street에 있는 갈색 벽돌집을 수색해서 지하에 숨겨져 있던 로댕의 조각상을 찾아낼 수 있었다. 그것은 갈색 종이에 싸여 있었고, 다행히 손상은 전혀 없었다.

"도둑은 쉽게 돈을 벌 수 있겠다고 생각한 거죠." 위트먼이 말했다. "그는 옥션 하우스에서 일하는 사람을 한 명 알고 있었고, 그를 통해 로댕의 작품을 빨리 처분해 버리려고 했어요. 어리석었던 거죠. 로댕 도난 사건은 해외토픽이 되었어요. 도둑은 그 두상이 크기가 작아 다른 것보다 옮기기 쉬울 것이라 생각한 모양인데, 결국에는 보일러실에 꼭꼭 숨겨 놓아야만 했죠."

범인은 스티븐 시 Stephen Shih라는 남자로, 스물일곱 살의 실직한 트럭 운전사였다. 그는 로댕 미술관에서 두상을 훔치기 전에도 주류 판매점에서 돈을 털었던 전과가 있었다. 그가 프랑스 미술품으로 방향을 바꾸게 된 것은 로댕의 작품이 엄청나게 비싸다는 것을 알게 된 이후였다. "위

험부담은 더 적고, 돈은 훨씬 더 많이 벌 수 있겠다고 생각했나 봐요."
위트먼이 말했다. 이것은 위트먼이 해결했던 첫 미술품 도난 사건이었
다. 이후 위트먼과 바진은 펜실베이니아 대학교에서 분실된 수정 구슬
도 찾아 주었다.

그로부터 2년 후, 보스턴의 가드너 미술관에서 일어난 강도 침입 사건
덕분에 미국의 언론은 일체 미술품 도난 문제에 주목하게 되었다. 전에
없었던 큰 관심이었다. 가드너 미술관의 주인인 이사벨라 스튜어트 가드
너는 보스턴의 별난 사교계 명사들 중 하나로, 아들의 사망 후 미술품 컬
렉션을 시작했다. 가드너의 지인들에 따르면, 그녀에게 수집한 그림들
은 마치 자기 자식들과 같은 특별한 의미를 지녔다고 한다. 때문에 그녀
는 사망 당시에 자신의 컬렉션과 관련해서 아주 고집스러운 유언을 남겼
다. 자신의 미술관에서는 그 어떤 작품도 원래 있던 자리에서 움직일 수
없으며, 만약 상황이 여의치 않게 된다면 전체 컬렉션은 즉시 하버드 대
학교에 기증된다는 내용이었다. 이 때문에 도둑들이 열세 점의 작품들
을 훔쳐 간 이후에도 미술관 관리자들에게는 전시장에 작품을 추가하거
나 전시의 내용물을 변경할 수 있는 권한이 없었다. 사실상 그들은 꽃병
하나 옮길 수 없는 처지였다. 사건 이후, 그들이 찾아낸 해결책은 사라진
페르메이르의 〈콘서트〉 자리에 빈 액자를 걸어 놓는 것이었다. 그것은 그
유명한 도난 사건을 관람객들에게 지속적으로 환기시키는 훌륭한 장치
였으며, 컬렉션을 전혀 변경할 수 없는 미술관 측으로서는 매우 현명한
대안이었다. 물론 이것은 근본적인 해결책은 아니었다. 이 도난 사건은
아직까지도 해결되지 않았기 때문이다. 대신, 이들이 걸어 둔 빈 액자는
세상의 도처에서 벌어지고 있는 미술품 도난 사건의 폐해를 상징하는 중
요한 역할을 하게 되었다. 런던 경찰국, FBI, 해럴드 스미스Harold Smith라는
사립 탐정과 리처드 엘리스, 그리고 폴은 모두 사라진 페르메이르의 그

림을 찾고 있으며, 이들 중 아무도 성공하지 못했다. 당시 사라진 그림들을 찾기 위한 수많은 시도들에 대해서는 울리히 보서Ulrich Boser가 쓴 『가드너 도난 사건The Gardner Heist』에 자세히 기술되어 있다.

가드너 미술관에서 벌어진 범죄 사건의 중요도와 피해 재산액의 규모, 도난당한 작품의 아름다움, 그리고 사건에 집중된 언론의 과도한 관심은 결국 1996년 미국 상원의원 에드워드 케네디Edward Kennedy(*테드 케네디Ted Kennedy라 불린다)의 '중요 미술 작품 도난 법령Theft of Major Artwork' 제안으로 귀결되었다. 상원은 테드의 법안을 통과시켰다. 이 새로운 법령은 미술관의 작품을 훔치거나, 가치가 5천 달러 이상이거나 혹은 100년이 넘은 미술 작품을 훔치는 행위를 연방범죄로 규정했다. 또한 작품의 나이와 관련 없이 도난당한 작품의 가치가 십만 달러가 넘는 경우에는 FBI가 언제든 사건의 해결에 개입할 수 있다. "이 연방법 때문에 누구든 더 이상 훔친 작품을 소유할 수 없게 되었어요. 그 전에는 가능했던 일이죠. 하지만 '내가 정당하게 돈을 주고 거래했다. 그러니 내 작품이다'라고 주장할 수 있었던 시대는 지났어요. 이제는 내가 그들을 잡으러 가죠." 위트먼이 말했다. "물론 그 사람들이 나에게 작품을 줄 의무는 없어요. 하지만 그렇게 하지 않으면, 나는 그들을 체포해서 감옥에 가둘 수 있어요. 어찌 되었든 내가 그들로부터 도난 작품을 회수할 수 있는 거죠. 만약 도난당한 작품을 경찰에 넘기지 않는다면, 당사자는 그 작품을 소지하고 있는 매시간, 매분에 대한 법적인 책임을 지게 됩니다. 하지만 이 법은 개인의 집이나 갤러리의 작품에는 적용되지 않아요. 오로지 미술관에서 도난당한 작품들에만 해당되는 법령입니다." 위트먼이 덧붙였다. "참고로 여기서 미술관이라 함은 대학과 도서관을 포괄합니다. 이 법령은 사라진 예술 작품들과 문화재를 찾는 우리 같은 사람에게는 새로운 유용한 무기가 되어 주었죠." 또한 그 덕에 위트먼은 사무실에서 편안한 책상을 얻을 수

있었다.

가드너 미술관의 도난 사건 이후로 FBI는 위트먼이 전문적인 훈련을 받도록 투자하기로 결정했고, 1991년에 그는 반스 재단Barnes Foundation에서 일주일에 한 번씩 한 달 넘도록 열렸던 강의에 등록할 수 있었다. "나는 미술에 대한 지식을 넓히는 것이 좋겠다고 판단했어요. 미술사 쪽에는 별로 아는 것이 없었거든요." 위트먼이 말했다. "나는 그냥 평범한 학생이었어요." 하지만 그 말은 사실이 아니었다. 내가 반스 미술관을 방문해서 직원과 대화를 하던 도중에 로버트 위트먼을 만나러 필라델피아에 왔다고 했더니 그녀는 황급히 사진 한 장을 찾아와서 보여 주었다. 위트먼이 반스의 직원들과 포즈를 취하고 있는 사진이었다. "우리는 로버트를 사랑해요." 그녀가 말했다.

"스무 명 정도의 사람들과 함께 그 강의를 들었어요." 위트먼이 그때를 회상하며 설명했다. 그가 언급한 대로 반스는 일반적인 미술학교가 아니었다. "그 재단에서는 창시자인 앨버트 반스 박사Dr. Albert Barnes의 생각과 이론을 교육시켰어요. 나는 물론 그 이론들이 모두 도난 수사와 관련이 있다고는 생각하지 않았어요." 하지만 그는 지식을 축적하는 것이 중요하다고 생각했다. "미술을 보는 눈이 형성되기 시작한 거죠." 어쩐지 도널드 히리식 형사가 떠오르는 말이었다. "예를 들자면, 르누아르가 여인들을 그린 그림들만 해도 수천 장이 넘어요. 그중 범죄자가 팔고 있는 그림이 도난당한 그림인지 아닌지 내가 어떻게 확신을 할 수 있겠어요? 르누아르 작품에 관련된 사건을 150건 정도 보았어요. 사진이 없는 경우들도 종종 있어요." 이 말을 마친 후, 위트먼은 잠시 쉬더니 다시 이야기를 시작했다. "모네가 얼마나 많은 배와 수련과 강의 풍경을 그린 줄 아시나요? 워홀은 또 어떤가요? 얼마나 다양한 워홀의 마릴린 먼로 초상이 있는지 아시지요? 이들 간에는 노란색 점을 찍었는지, 보라색 점을 찍었

는지 등의 미세한 차이가 있을 뿐이에요."

후에 위트먼은 반스에서 받았던 교육의 경험을 바탕으로 자신만의 훈련 프로그램을 개발했다. "몇 시간만 교육을 받으면 누구든 모네와 르누아르의 작품을 구분할 수 있습니다. 엄청난 속성 교육이지요." 반스에서 교육을 받은 후로, 위트먼은 자신감과 확신을 가지고 그림을 바라볼 수 있게 되었다. "피카소의 청색시대 작품이군요." 이런 식으로 말이다.

1995년에 위트먼의 상사였던 밥 바진이 은퇴한 후로, 위트먼은 미국 전역을 통틀어 FBI의 최고 도난 미술품 수사관이 되었다. 점차 그의 지식과 경력이 늘어 가면서 그의 명성 또한 필라델피아와 미국의 국경을 넘어 널리 퍼져 나갔다. "1997년에는 페루의 황금 유물 도난 사건을 맡게 되었어요. 잉카 시판 Sipan 왕의 무덤에서 나온 유물이었어요. 지금껏 발굴된 유물들 중 가장 큰 것이었죠. 1980년대 중반에 사라진 작품이었어요." 위트먼은 아메리카 대륙의 금 세공품을 전문으로 취급하는 바이어로 위장해서 마이애미의 밀수업자 두 명에게 접근했다. 그가 이 유물을 찾아낸 것은 아주 대단한 업적이었다. 하지만 이것 역시 그가 해결한 다음 사건에 가려져 큰 주목을 받지 못했다.

2000년 12월, 스웨덴 국립미술관에서 도난 사건이 벌어졌다. 사건 발생 당시, 미술관 경비원은 근무를 마치고 교대를 앞두고 있었다. 한 남자가 기관단총을 들고 그에게 다가왔다. 경비원은 그에게 항복했다. 미술관 안에서는 그와 한 팀인 다른 두 명이 이미 대기 중이었다. 신호가 떨어지자 그들은 석 점의 회화를 재빨리 벽에서 떼어 냈다. 르누아르의 그림 두 점과 렘브란트의 작품 한 점이었다. 미술관 뒤편으로는 작은 강이 흐르고 있었는데, 도둑들은 그곳에 도주용 보트를 정박시켜 두었다. 그것은 아무도 예상치 못한 획기적인 발상이었다.

그뿐 아니었다. 도둑들은 경찰이 추적해 올 경우를 대비해서 미술관

앞에 타이어를 터트리는 뾰족한 못들을 설치해 두었다. 게다가 그들은 도시 전역에 주차된 자동차에 폭탄을 설치해 두었다. 경찰이 스톡홀름 곳곳에서 터지는 폭탄들을 해결하느라 정신이 없는 틈을 타서 도둑들은 보트를 타고 수백만 달러짜리 회화 작품들을 가지고 달아났다. 며칠 후, 그들은 '몸값'을 요구하고 나왔고, 국립미술관 측은 그 제안을 거절했다.

그로부터 1년이 채 지나지 않았을 무렵, 뜻밖의 좋은 소식이 있었다. 스웨덴 경찰 마약반이 수사를 하던 도중에 스웨덴 국립미술관에서 사라진 르누아르의 〈대화 Conversation〉를 우연히 발견한 것이다. "그 그림을 찾게 되리라고는 전혀 예상하지 못했어요. 일종의 보너스같이 주어진 행운이었죠." 경찰 대변인이 언론과의 인터뷰에서 이렇게 말했다. 당시 세 명의 남자들이 체포되었다. 하지만 나머지 두 점의 그림들은 여전히 행방불명이었다. 범죄 조직과 이들 '골칫덩어리 예술 작품들' 사이에는 다른 연관 관계가 있는 것 같았다.

그때 사라진 두 작품들 중 하나인 르누아르의 〈젊은 파리지앵 Young Parisian〉이 전혀 뜻밖의 장소에서 모습을 드러냈다. 바로 미국의 로스앤젤레스였다. 이 그림을 되찾기 위해서 FBI와 미국의 이민세관국 Immigration and Customs Enforcement, 로스앤젤레스 주보안관, 코펜하겐 경찰과 덴마크 경찰, 그리고 스톡홀름의 군 경찰이 연합 작전을 펼쳤다. 덕분에 사건에 연루된 국제 범죄 조직은 나머지 두 점의 회화들을 처리하는 데 큰 어려움을 겪고 있었다. 그들은 스웨덴에서 미국으로 르누아르의 두 번째 작품을 반출시키기로 결정했다. 로스앤젤레스에서라면 적당한 바이어를 만날 수 있으리라고 판단한 것이다. 하지만 그곳에서 범죄자들은 다양한 기관들이 힘을 합쳐 설치해 둔 덫에 걸리게 되었다. 그들은 르누아르의 작품을 회수한 후에도 침묵을 지켰다. 모든 일이 조용하고 비밀스럽게 진행되었고 위트먼이 투입되었다. 위트먼은 마지막으로 남은 렘브란트 작품

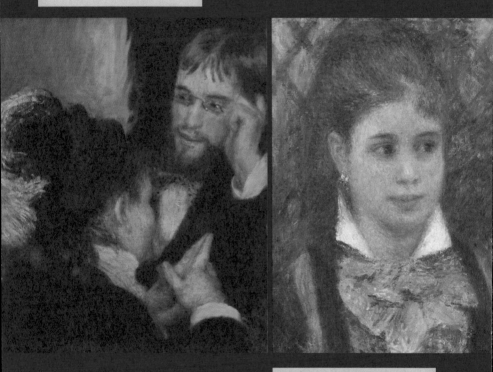

오귀스트 르누아르, 〈대화〉,
1890년경, 캔버스에 유채, 45×38cm,
스웨덴 국립미술관(2001년에 회수)

오귀스트 르누아르, 〈젊은 파리지앵〉,
1913년, 캔버스에 유채, 40×32cm,
스웨덴 국립미술관(2005년에 회수)

의 행방을 쫓으면서 다시 위장 작전을 벌일 계획을 치밀하게 세웠다. 그가 입수한 정보는 문제의 렘브란트 작품이 아직도 스웨덴에 있으며 '판매 중'이라는 것이었다.

2005년 9월, 위트먼은 스웨덴으로 날아가서 이라크 출신 딜러들을 만났다. 바하 카둠Baha Kadhum과 디에야 카둠Dieya Kadhum이라는 형제였다. 그들은 원래 국립미술관의 무장 강도 사건 이후 경찰의 습격으로 체포를 당했지만 증거 부족으로 풀려났다. 위트먼은 그들에게 접선해서 덴마크에서 만나자는 약속을 잡았다.

위트먼은 코펜하겐으로 날아갔다. 그는 그곳에 파견된 다른 FBI 요원을 한 호텔에서 만나 미화 25만 달러를 현금으로 지급받기로 되어 있었다. 협조를 약속한 덴마크 경찰은 미리 위트먼이 이라크 형제를 만나기로 한 호텔 방에 도착해서 그곳에 CCTV를 설치해 두었다. 위트먼이 돈을 가지고 나타나자 이라크 형제는 지폐 하나하나를 세면서 돈의 액수를 확인했다. 정확한 금액이었다.

작업을 마친 형제들 중 하나가 밖으로 나가더니 가방을 가지고 돌아왔다. 그 안에는 푸른색 천에 싸인 물건이 들어 있었다. 바로 위트먼이 찾고 있던 렘브란트의 자화상이었다. 위트먼은 잠시 동안 넋을 잃고 그 그림을 바라본 후, 그것을 들고 화장실로 들어가서 준비해 온 블랙라이트(*불가시광선)를 그림에 비춰 보았다. 렘브란트는 구리 위에 자화상을 그렸다. 만약 그가 손에 들고 있는 그림이 진품이라면, 블랙라이트 아래 빛을 반사하는 것이 아무것도 없을 것이다. 테스트 결과는 진품이었다.

"거래 성사입니다." 위트먼이 말했다. 방에 연결된 마이크를 통해 대화를 엿듣고 있던 수십 명의 경찰들이 그 신호를 받고 행동을 개시했다. 덴마크 경찰은 즉시 그 방을 급습했고, 더불어 아래층에서 동료를 기다리고 있던 공범들을 검거했다. "미술품 수사는 잃어버린 아이를 찾는 것

과 같아요." 위트먼은 『사라진 것들의 미술관 Museum of the Missing』의 저자 사이먼 후프트 Simon Houpt 에게 이렇게 말했다.

"도난당한 작품들 중 유명 회화 작품들은 극히 일부에 불과합니다." 위트먼이 말했다. 그가 설명하기를, 경매를 통해서 거래된 도난당한 작품들 중 99퍼센트는 중요하거나 비싼 그림이 아니다. "대부분은 가정집에서 도난을 당한 작품들이고, 그들 대부분의 가치는 만 달러 이하입니다. 하지만 그렇다 하더라도 개개인에게는 중요한 작품들이라는 사실에는 변함이 없지요. 개인 화랑에서 도난당하는 작품들의 수도 무시하지 못합니다. 유명한 그림들은 빙산의 일각일 뿐이에요."

필라델피아를 떠나기 전에 나는 위트먼과 인디펜던스 홀 근처에 있는 스타벅스 Starbucks 로 걸어갔다. 라테 한 잔을 마시면서 그는 내게 이 일을 진행하면서 힘든 점은 미술계가 법에 대해 무지하다는 사실이라고 말했다.

"모두가 미술과 관련된 사건을 맡기를 두려워해요." 위트먼이 말했다. "어떻게 조사를 해야 할지 대부분의 사람들은 감도 잡지 못하거든요. 미술품을 구입하는 사람들 중 다수가 자신들이 사고 있는 작품에 대해서 아는 것이 거의 없어요." 그가 설명했다. "자기가 잘 모르는 것에 그렇게 많은 돈을 쓰는 구매자가 있는 사업 분야는 그렇게 흔치 않아요. '소비자는 깨어 있으라'는 말을 되새겨 보아야 할 때입니다. 매수자 위험부담의 원칙이 곧 정답이지요."

위트먼은 급증하는 범죄를 막을 수 있는 유일한 방법은 교육이라고 했다. "희생양이 되지 않도록 구매자들을 교육시켜야 합니다. 구매자들이 지식을 가지게 되면 범죄를 막을 수 있고, 그 범죄의 흐름이 다른 분야로 옮겨 가는 것 또한 막을 수 있지요." 위트먼에게는 미국에서 도난당한 작품을 수사할 수 있는 가장 유명한 FBI 요원이 자신이라는 사실이 부담스러운 일이기도 했다. 그가 강연회라도 열게 되면, 작품을 도난당한 관객

들의 질문과 애원 공세가 이어졌다. "이따금씩 그들에게 '도와드릴 수 없습니다. 저는 몸이 하나뿐인 사람이에요'라고 설명을 해야 해요."

위트먼이 마지막으로 참여했던 도난품 수사 작업 중 하나의 주 무대는 바르샤바였다. 그는 러시아로 날아가서 값비싼 호텔 방에 묵으면서 범죄자들과 접선했다. 그는 딜러들과 만나기 위해서 차에 올라탔고, 폴란드의 특수기동대가 그의 뒤를 바짝 쫓아 왔다. 위트먼은 차를 타고 가면서 창밖으로 허물어지고 있는 동유럽의 건축물들을 보며 이런 생각을 했다고 한다. '내가 과연 이 일을 계속하고 싶은 걸까? 이제는 잘 모르겠다. 스트레스도 심하고, 나도 나이가 들고 있다.' 스타벅스에서 그 이야기를 들려준 후에 그는 나를 바라보며 말했다. "그 함정수사가 더 이상 스릴 있게 다가오지 않았어요." 하지만 그 말을 하는 위트먼의 눈매는 날카로웠다. 나는 그의 말을 믿지 않았다.

따뜻한 오후의 햇살을 받으며, 인디펜던스 홀과 컨스티튜션 홀 사이를 오가는 관광객들에게 둘러싸여 위트먼의 사무실 쪽으로 걸어가면서 나는 그에게 훔친 그림을 계속해서 찾아다니는 일이 왜 중요하냐고 물었다. "내가 찾은 렘브란트의 작품은 400년도 더 된 작품이에요. 400살이 넘은 사람을 본 적 있나요?" 그가 말했다. "문화재는 영구하고, 우리의 인생은 짧아요."

그로부터 몇 달 후, 위트먼의 은퇴를 축하하는 작은 행사가 필라델피아의 연회장에서 열렸다. 그에게 후계자를 훈련시켜 두었는지를 물으니 그가 짧고 빠르게 대답했다. "아니요."

하지만 위트먼은 후계자 대신에 FBI 미술 범죄팀을 양성시켰다. 그 덕분에 현재 미국 전역에서 열두 명의 요원들이 미술품 도난 수사의 기초적인 기술들을 연마하고 있다. 그 팀이 생겨난 배경에는 위트먼의 사무실에서 몇 시간 떨어진 곳에서 벌어진 대형 사건이 있었다. 유난히 하늘

이 높고 푸르던 어느 가을날이었다.

2001년 9월 11일, 위트먼은 필라델피아의 자기 사무실에서 월드 트레이드 센터와 충돌한 두 대의 비행기에 대한 텔레비전 뉴스를 보고 있었다. 그리고 그다음 날, 지금은 그라운드 제로 Ground Zero라고 불리는 대형 사건 현장에 갔다. 페더럴 플라자 Federal Plaza에 있는 FBI의 뉴욕 지사는 문을 닫은 상태였다. 연소된 쌍둥이 빌딩의 인근 지역에 위치하고 있었기 때문이다. 뉴욕 인근에 위치한 필라델피아와 뉴저지의 요원들이 호출을 받았다. 위트먼은 당시 9.11의 현장을 다음과 같이 기억하고 있었다. "마음을 추스를 수 없을 정도로 참혹한 광경이었어요. 텔레비전 화면으로는 도저히 생생하게 담아낼 수 없는 그런 처참함이었죠. 먼지가 너무 많아서 도로 경계석이 안 보일 정도였어요. 대기는 온통 잿빛이었죠. 마치 달에 온 것 같은 풍경에 고무 타는 냄새가 났어요."

위트먼은 '심리' 작업을 위해 그라운드 제로에 파견되었지만, 열흘간 그곳에서 시체를 파내는 일만 했다. 그는 "인명 구조 계획이 매립 계획으로 바뀔 때까지" 9.11 현장에서 머물러야만 했다. 그동안 그의 눈은 역사가 되어 버린 월드 트레이드 센터의 현실에 적응을 하려 노력하고 있었지만, 그의 마음은 다른 곳에 가 있었다. 그는 계속해서 미국 국기를 흔드는 보이스카우트들의 모습을 마음속으로 그리고 있었다.

9.11이 발발했을 때, 위트먼은 사라진 노먼 록웰의 그림 석 점을 찾고 있었다. 잡지 『세터데이 이브닝 포스트 Saturday Evening Post』 표지를 수백 번은 장식했던 록웰이 그린 미국의 작은 마을 모습은 전후 세대의 미국 가정에 인생이란 무엇인지를 알려 주는 지표와 같은 기능을 했다. 록웰이 사망한 1978년, 미네소타의 일레인 갤러리 Elayne Gallery에 도둑이 들어 그가 그린 일곱 점의 작품들을 훔쳐 갔다. 한 번에 록웰의 작품이 이렇게 많이 사라진 것은 역사적으로 전무후무한 일이었다. 더군다나 사건에는 아무

런 단서나 증거도 없었다.

사라진 일곱 점의 작품들 중에는 〈1976년의 정신 The Spirit of '76〉이 포함되어 있었다. 그것은 록웰이 뉴저지의 강변에 서 있는 보이스카우트를 그린 그림이었다. 그림의 배경에는 아주 작게 쌍둥이 빌딩이 보였다. 1994년에 도난 사건이 벌어졌을 때, 록웰의 그림들은 브라운 앤 비글로우 Brown & Bigelow 라는 회사로부터 대여를 받아 전시되고 있었다. 브라운 앤 비글로우는 포스터와 달력을 만드는 회사로, 종종 록웰의 작품을 주제로 상품 제작을 진행하기도 했다. 록웰의 그림들이 사라진 후, 매사추세츠에 있는 노먼 록웰 박물관은 호세 마리아 카르네이로 José Maria Carneiro 라는 브라질 리우데자네이루의 미술품 딜러로부터 예상치 못한 제안을 받았다.

카르네이로는 자신이 사라진 록웰의 그림들을 가지고 있으며, 그들을 박물관에 팔고 싶다고 말했다. 박물관은 정중하게 그 제안을 거절하며, 그 내용을 일레인 갤러리 측에 알렸다. 그리고 한참 동안 아무 일도 없었다. 몇 년 후, 카르네이로가 이번에는 일레인 갤러리에 전화를 걸어 록웰의 그림들을 살 의향이 있는지를 물었다. 그 제안을 받아들인 일레인 갤러리는 그 딜러에게서 그들이 도난당한 두 점의 그림들을 다시 사게 되었다. 〈데이트하기 전 Before the Date〉이라는 작품과 〈데이트하기 전의 카우보이 Cowboy Before the Date〉라는 작품이었다. 당시 FBI는 그 거래의 내용을 전달받았고 위트먼도 이에 주목하고 있었다.

카르네이로는 나머지 그림들도 가지고 있었다. 하지만 그 사실을 안다고 할지라도 남의 땅에 있는 그림들에 대해서 FBI는 손을 쓸 도리가 없었다. 위트먼의 지령을 받은 펜실베이니아 검찰은 브라질과 사법공조 조약을 맺기를 희망했다. 그 조약의 내용은 기본적으로 브라질 정부에게 도움을 구하는 것이었다. 미국이 이런 종류의 요청을 브라질에 한 것은 처음 있는 일이었다. 2001년 2월, 브라질 의회가 이 안건에 대해 승인하며

두 국가 간에 공조 조약이 체결되었다.

2001년 9월, 브라질 경찰은 카르네이로의 자택에 대한 수색영장을 집행했다. 하지만 그들은 그곳에서 록웰의 그림들을 찾아내지 못했다. 그해 10월 카르네이로는 브라질 정부로부터 소환을 받아 자기가 나머지 그림을 소지하고 있다는 사실을 자백하도록 강요를 받았다. 하지만 그는 그 그림들이 어디에 보관되어 있는지 누구에게도 알려 주지 않았다. 12월에 위트먼은 브라질로 날아가 직접 카르네이로를 심문하기로 결정했다. 그 인터뷰에서 위트먼이 대체 무슨 말을 어떻게 했는지는 모르겠지만 그의 회유에 카르네이로는 마음을 바꿨다. 카르네이로는 위트먼에게 브라질의 시골 마을에 있는 외딴 농가를 찾으라고 이야기했다. 그곳 헛간에는 행방불명이었던 노먼 록웰의 그림들이 숨겨져 있었다.

위트먼이 그 그림들을 찾아냈던 당시를 묘사할 때, 나는 그의 목소리가 조심스럽게 격앙되어 있는 것을 느낄 수 있었다. "그 그림에는 월드 트레이드 센터가 그려져 있어요." 그가 말했다. "그야말로 미국 문화의 정수를 담고 있는 그림이라 할까요. 보이스카우트들이 주인공이고 배경에는 쌍둥이 빌딩이 있어요. 나는 그 그림이 국가의 유산과도 다름없다고 생각해요. 미국이 록웰의 그림을 되찾은 것은 유럽이 17세기 회화 작품들을 지켜 내는 것과 같은 셈이죠."

하지만 위트먼은 범인들을 검거하지는 못했다. 아무도 문제의 록웰 그림들을 훔친 도둑이 누구인지 밝혀내지 못했고, 그동안 그 그림들이 어디에 잠적해 있었는지에 대한 정보도 전혀 없었다. "카르네이로도 완전히 무죄는 아니었어요." 위트먼이 말했다. 카르네이로는 그 그림들이 도난당한 작품이라는 사실을 알고 있었지만, 위트먼에게는 자신이 돈을 빌려 준 사람에게 대가로 받은 것이라고 말했다. 그의 말이 사실이라면, 이는 카드 빚을 메우기 위한 수단으로 회화 작품들이 유통된다는 것을 보

여 주는 또 다른 예가 된다.

어찌 되었든 위트먼은 록웰의 그림들을 되찾아 그들과 함께 비행기를 타고 미국으로 귀국했다. (그는 그림들을 폴더에 넣어 비행기 안에서 보이는 곳에 두었다고 했다.) 쌍둥이 빌딩은 역사의 뒤안길로 사라졌다. 하지만 그것이 그려져 있는 록웰의 그림을 되찾아 오면서 이 FBI 요원은 비록 일부분일지라도 잃어버린 줄로만 알았던 미국의 상징물의 파편을 되살려 낸 것과 같은 기쁨과 보람을 느꼈다. 9.11 직후, 위트먼이 폐허의 현장을 돌아다니며 시체를 수거하는 동안 무너져 내린 빌딩의 잔해물 아래에는 1억 달러 규모의 미술품들 또한 묻혀 있었으며, 그들 중 다수는 빌딩과 함께 연소되어 버렸다. 당연히 인명 피해가 훨씬 더 중대한 문제였기 때문에 테러 사태 이후 월드 트레이드 센터와 함께 사라진 미술품들에 대해서는 언론에 거의 보도된 바가 없다. 『USA 투데이』를 포함해서 두어 개의 신문들만이 이에 대한 언급을 하고 있을 뿐이었다.

월드 트레이드 센터를 운영했던 기관은 뉴욕항만공사New York Port Authority였다. 『USA 투데이』에서 보도한 대로, 뉴욕항만공사는 전체 빌딩 건설에 들어간 비용의 1퍼센트를 공공 미술 프로젝트를 위해 별도로 사용했다. 알렉산더 칼더Alexander Calder의 약 7.6미터짜리 밝은 빨간색 조각 작품도 이 프로젝트의 일부였다. 마치 거대한 새의 양 날개처럼 생긴 이 작품(작품의 제목은 〈WTC 스테빌WTC Stabile〉이다)은 제7월드 트레이드 센터 앞에 세워져 있었다. 제1월드 트레이드 센터 앞에는 〈스카이 게이트-뉴욕Sky Gate-New York〉이라는 제목이 붙은 루이즈 네벨슨Louise Nevelson(*러시아 출신의 미국 여성 조각가)의 채색 목제 부조가 있었다. 유명 팝 아티스트인 로이 리히텐슈타인Roy Lichtenstein의 〈엔태블러처 연작Entablature Series〉 중 한 작품이 제7월드 트레이드 센터의 로비에 걸려 있었고, 호안 미로Joan Miró가 1974년에 작업했던 〈월드 트레이드 센터 태피스트리World Trade Center Tapestry〉가 제2월드

트레이드 센터의 로비에 있었다.

9.11 때 피해를 입은 많은 공공 미술 작품들 중에서 리히텐슈타인이 제작한 약 9미터짜리 조각상 〈모던 헤드Modern Head〉는 비록 먼지를 뒤집어쓰기는 했지만 무사히 살아남았기 때문에 방송을 타기도 했다. 확실하게는 모르겠지만, 네벨슨의 작품도 거의 구조될 뻔했던 것으로 보인다. 잿더미 현장에서는 장 뒤뷔페Jean Dubuffet의 작품이 눈에 띄기도 했다.

항만공사의 프로젝트를 제외하더라도 미국에서 가장 부유한 회사들이 쌍둥이 빌딩에 사무실을 가지고 있었고, 그들 중 다수가 자신들의 사무실을 다양한 미술 작품들로 꾸며 놓고 있었다. 이 수많은 작품들이 월드 트레이드 센터와 함께 다시는 되찾을 수 없는 강을 건넌 것이다. 일례로 월스트리트의 대형 금융 회사인 칸토 피츠제럴드Cantor Fitzgerald는 월드 트레이드 센터에 삼백 점의 로댕 조각 컬렉션을 가지고 있었는데, 이 모두가 9.11 때 파괴되었다. 나는 한때 월드 트레이드 센터에 괄목할 만한 미술품 컬렉션을 전시하고 있던 몇 개의 회사들에 전화해서 인터뷰를 요청하는 메시지를 남겼지만, 아무도 답변을 주지 않았다. 나는 이 회사들이 9월 11일 아침에 입은 재산 피해에 대해서는 이야기하기를 껄끄러워하는 것 같다는 느낌을 받았다. 끔찍한 인명 피해보다 더 하기 어려운 종류의 이야기인 것 같았다.

아마도 그 참사에서 살아남은 가장 유명한 예술 작품은 존 슈어드 존슨 주니어J. Seward Johnson Jr.의 브론즈 조각일 것이다. 메릴 린치Merrill Lynch 사의 의뢰로 제작된 이 작품은 벤치에 앉아 있는 남자의 모습을 재현하고 있다. 남자는 무릎에 뚜껑이 열린 서류가방을 올려 두고 있는데, 그 가방 안에는 스테이플러, 계산기, 녹음기, 연필 몇 자루가 들어 있다. 『USA 투데이』의 보도에 따르면, 그라운드 제로를 찾은 사람들이 남자의 손과 그의 서류가방에 추모의 꽃을 가득 두고 갔다고 한다. 그 꽃다발 중 하나에

는 다음과 같은 글귀가 적혀 있기도 했다. "많은 사람들의 목숨을 구하기 위해서 스스로의 목숨을 내놓았던 사람들을 추모하며."

맨해튼의 보조 지방 검사인 매튜 보그다노스 Matthew Bogdanos 는 월드 트레이드 센터에서 한 블록 떨어진 지역에 살았다. 9.11 테러가 벌어졌던 날, 그는 맨해튼 남쪽에 있는 사무실에서 첫 번째 비행기가 쌍둥이 빌딩과 충돌하는 소리를 들었다. 보그다노스는 고전문학을 전공했고, 취미로 복싱을 하며 해군에서 헌신적으로 복무했다. 미군은 그가 법대에서 공부를 할 수 있도록 학비를 지원해 주었고, 1988년 전역 직후 바로 뉴욕 지방 검찰청에 들어가게 되었다. 하지만 그는 여전히 해군 예비역이기도 했다. 9월 11일 아침, 그는 혼란과 먼지로 가득한 맨해튼 남부 지역을 가로질러 집으로 부리나케 달려가서 가족의 안전과 생사를 확인했다. 그리고 그날 밤, 그는 군대의 상관에게 전화를 걸어 다시 입대하겠다는 메시지를 남겼다. "중요한 시기입니다. 군대로 돌아가겠습니다."

그로부터 8개월 전, 이슬람 원리주의 무장 세력인 아프가니스탄의 탈레반 정부가 수백 개의 오래된 조각상들을 폭파시키는 사건이 있었다. 그중에는 6세기에 바위산에 새겨진 거대한 두 개의 불상들도 포함되어 있었다. 그들은 로켓탄 발사기와 탱크를 몰고 사막을 찾아 석불의 온화한 미소를 겨냥해서 미사일을 날렸다. 아프가니스탄의 정보부 장관은 이 사건이 탈레반의 리더인 물라 무하마드 오마르 Mullah Mohammed Omar의 지시로 일어났다고 공표했다. 오마르는 문화전쟁을 수호하며 다음과 같은 말을 남기기도 했다. "우리는 오로지 돌만 파괴하고 있다. 나는 이슬람과 관련된 것이 아니라면 대상이 무엇이든 상관하지 않는다." 그가 폭파시킨 조각상들은 아프가니스탄에서 가장 인기 있는 관광 상품들이었다.

2001년 10월, 미군이 아프가니스탄을 침공했을 때 물라 무하마드 오마

르와 탈레반 세력은 산속으로 도망쳤다. 당시 매튜 보그다노스는 미군의 대테러 활동에 가담하고 있었다. 이후 미국이 2003년 이라크를 침공했을 때에도 그는 여전히 테러에 반대하는 세력으로 전쟁에 참가했다. 그리고 비록 처음부터 의도한 바는 아니었지만, 이때 보그다노스는 21세기에 가장 대규모로 발생한 미술관 도난 사건을 떠맡게 되었다.

2003년 4월, 바스라Basra(*이라크 동남부, 페르시아 만에 있는 항구)에 진을 치고 있었던 보그다노스는 바그다드의 이라크 국립박물관이 공격을 받았다는 소식을 듣고 분노했다. 그는 즉시 상관에게 전화를 걸어 아주 특별한 부탁을 했다. 엘리트 부대를 구성해서 바그다드 박물관을 지키도록 해 달라는 것이었다. 보그다노스의 말에 따르면, 당시 군대에서는 그의 의견에 반대하는 세력도 있었다. 하지만 그는 설득력 있는 주장을 펼쳤으며, 본래 사람의 마음을 끄는 재주가 있었다.

보그다노스가 드디어 이라크 국립박물관에 들어섰을 때, 그곳은 이미 아수라장으로 변해 있었다. 미국의 바그다드 침공 당시 박물관 직원들은 정신없이 도망을 쳐야만 했고, 때문에 박물관 컬렉션은 아무런 보호를 받지 못한 채 이틀간 방치되었다. 자세하게는 2003년 4월 10일에서 12일 사이의 48시간 동안 박물관의 전시실들과 지하 수장고가 도둑들에게 노출되었다. 보그다노스의 설명에 따르면, 이 침입자들은 고대 유물들로 채워진 '쇼핑 리스트'를 들고 찾아온 치밀한 장사치들부터 박물관에서 유물을 훔쳐 재산이나 가보를 늘려 보고자 했던 동네 좀도둑에 이르기까지 그 종류가 다양했다. 사담 후세인Saddam Hussein의 통치 하에서는 불법으로 문화재를 국외로 유출한 범죄 행위에 대한 대가는 사형이었다. 하지만 후세인 정부가 무너진 상황에서 이제는 모든 것이 자유로웠던 것이다.

침입자들은 수천 점의 고대 아시리아와 바빌로니아의 조각상과 보석, 그리고 공예품들을 훔쳐 갔다. 도중에 인류 문명의 요람으로부터 나온

보물들이 사라졌고, 그중 일부는 5천 년이 넘는 세월 동안 보존되어 온 유물들이었다. 보그다노스는 서둘러야 했다. 그가 세운 가설은 대부분의 사라진 보물들이 빠른 속도로 요르단과 레바논, 그리고 이스라엘과 같은 인근 국가들로 밀반출되고 있다는 것이었다. 보그다노스의 이론에 따르면, 이들의 최종 행선지는 런던과 파리, 뉴욕이었다.

전 세계 언론이 이 사태에 주목했으며 관심이 뜨거웠다. "이것은 마치 국립 보존 기록관과 스미스소니언박물관이 의회 도서관과 함께 약탈당한 것과 비슷한 규모의 사건이다."『워싱턴 포스트 Washington Post』지는 이렇게 한탄했다. 그리고 수많은 신문들이 이 상황에 대해 풍자했다. 사태를 일으킨 장본인은 미국으로 묘사되었다. 미국은 박물관을 보호할 예방책도 없이 바그다드를 침공할 계획만 세웠던 것이다. 이렇게 되면서 역사상 유례없는 대규모 예술품 도난 사건이 갑작스레 전쟁과 뒤얽히는 상황이 전개되었다. 보그다노스의 말을 인용하자면, 이때 약탈당한 국립박물관 소장품들 중 몇 점만 가지고도 '1년치 미술사 수업'의 커리큘럼을 쉽게 구성할 수 있다고 한다. "하지만 이제는 정말로 역사의 뒤안길로 가버린 작품들이지요. 흔적도 없이요." 그가 말했다.

이후 몇 달 동안 보그다노스는 국립박물관에서 역사상 가장 까다롭고 복잡한 미술품 도난 사건들 중 하나를 맡아서 수사하게 되었다. 그의 팀원들은 빠른 속도로 전쟁터를 가로질러 이동하고 있는 수천 개의 도난당한 예술 작품들을 추적했다. 그중에서도 특히 귀중하게 여기는 보물들로는 서기 8, 9세기부터 내려오는 수천 개의 금 세공품들과 보석 원석들로 만들어진 '니므루드의 금 Gold of Nimrud', 그리고 인류의 가장 오래된 종교 의례용 돌조각 용기인 '와르카의 성배 Sacred Vase of Warka'(기원전 3100년경)와 인류의 모습을 처음으로 사실적으로 묘사한 '와르카의 마스크 Mask of Warka'(기원전 3100년경)가 있었다.

열세 명의 엘리트 특수부대를 구성한 보그다노스는 버려진 이라크의 박물관으로 들어가서 그곳에서 먹고 마시고 자면서 일을 했다. 그는 이 과정을 통해 이라크 박물관에 대해서 그 어떤 서양인보다도 잘 알게 되었다. 피난을 갔던 박물관 직원들 중 절반가량이 다시 근무를 시작했고, 그들 중 일부는 참혹한 박물관의 광경에 울음을 터트리기도 했다. 하지만 그것은 시작에 불과했다. 보그다노스는 6개월이 넘도록 바그다드에 상주하면서 17만 점의 유물이 사라졌다는 등의 자극적인 기사로 여론을 환기시키려 하는 국제 언론과 씨름을 해야만 했다. 그의 팀이 헤아리기로는 사라진 유물의 수는 14,000점이었다. 보그다노스는 국제적인 지원을 받기를 희망했지만 뜻대로 되지 않았다. 그와 접선한 모든 사람들은 바쁘거나 아니면 노골적으로 그의 팀이 하는 일을 멸시했다. 유엔에서 보그다노스의 노고를 치하하기 위해 파견된 어떤 임원은 그에게 이렇게 말하기도 했다. "당신이 실패하는 것을 보려고 여기까지 왔어요."

처음부터 불가능한 임무였다. 보그다노스는 전투 중인 도심 한가운데서 공격을 받고 있는 범죄 현장을 지켜 내야만 했던 것이다. 그는 외국어로 인터뷰를 진행해야만 했고, 정치적인 지원은 점차 줄어들고 있었다. 내란이 언제든 터질 수 있는 위험한 상황이었고, 박물관 소장품을 일목요연하게 정리한 카탈로그 같은 것도 없었다. 그는 끝내 이 수사에 대한 절망감을 느끼기 시작했다. "논리적으로, 그리고 순차적으로 진행하면 된다고 생각했어요." 그가 내게 말했다. "나는 자면서도 범죄 현장 조사를 할 수 있어요. 수도 없이 많이 해 봤어요. 그래서 3일에서 5일 정도면 수사가 다 끝나겠다고 판단을 했던 거예요. 완전한 오산이었죠."

하지만 보그다노스의 팀은 5천 점이 넘는 박물관 소장품들을 되찾았다. 하지만 여전히 행방불명인 소장품들이 더 많다는 사실이 보그다노스를 만족하지 못하게 했다. "나는 그 임무가 실패였다고 생각합니다. 그

리고 이 실패를 결코 가볍게 생각하지 않습니다. 누구든 잘못된 판단을 내릴 수 있습니다. 하지만 나의 착오들이 너무나 많았기 때문에 부끄럽습니다." 여기서 착오들이란 그가 이라크 박물관에서 임무를 수행하면서 여러 가지 가정들에 대해 작성했던 리스트에 대한 언급이었다. "나는 그 수사가 비교적 쉽게 진행될 것이라 생각했고, 작품들을 되찾는 일에는 몇 년 정도가 걸릴 것이라고 판단했습니다. 하지만 현실은 정반대였어요. 작품들을 곧바로 되찾았고, 수사는 앞으로도 계속 진행될 것입니다. 또한 내가 크게 잘못 생각했던 것은 국제단체들이 보여 준 반응이었어요. 유엔? 유네스코UNESCO? 사건이 터지자 가장 크게 비난을 서슴지 않았던 그들이 무언가 대안을 만드는 일에 적극 동참하리라 생각했던 거죠. 한데 이럴 수가. 완전히 잘못 짚었던 거예요."

또한 보그다노스는 예술에 대한 사랑과 수호를 설파하는 국가들이 그에게 가장 먼저 도움의 손길을 뻗어 오리라고 생각했다. "프랑스요? 단한 점의 작품도 돌아오지 않았고, 이라크로 도움을 줄 사람 하나 보내지 않았어요. 스위스요? 독일이요? 마찬가지였죠. 터키와 이란도 마찬가지였어요. 나는 유물을 되찾는 일이 정치보다 우선이라고 생각했어요. 크나큰 판단 오류였죠."

실상 보그다노스는 자기 나라 정부에서 지원을 받는 일에서도 큰 어려움을 겪었다. 현장에 있던 미군은 그가 맡은 임무에 대해서 회의적인 반응을 보였고, 그의 엘리트 팀이 하는 일에 지원을 해 줄 의향도 거의 없었다. 보그다노스는 FBI에 도움을 요청했다. 그 결과 FBI에서는 요원 한 명이 파견되었는데, 그나마 그는 당일치기로 다녀갔다. 그날 일이 끝나고 해가 질 무렵, 그 요원은 보그다노스에게 FBI가 그의 수사 업무를 위해 해 줄 수 있는 일이 전혀 없다고 말했다. 보그다노스와 그의 팀에게는 믿을 사람도 도와줄 세력도 없었다.

갖은 어려움과 좌절을 겪기는 했지만, 보그다노스의 노력은 예술품 도난 문제에 대해서 세상에 알리는 데 큰 기여를 했다. 그는 이라크를 떠나면서 그가 경험했던 일들을 정리해 책을 썼다. 『바그다드의 도둑들 Thieves of Baghdad』이라는 제목의 저서다. 그는 자신의 저작권료를 이라크 박물관 재건에 기증했고, 열심히 돌아다니면서 강연도 했다.

2004년 3월의 어느 오후, 나는 보그다노스가 이라크에서 경험했던 일에 대해 이야기를 하는 자리가 있다고 해서 뉴욕의 플라자 호텔로 갔다. 그의 강연은 미국 변호사협회의 예술과 문화재법 위원회를 대상으로 한 것이었고, 관중들은 대부분 변호사들이었다. 이 변호사들은 크게 두 부류로 나뉠 수 있었는데, 예술 시장의 규제를 믿는 세력과 불가능하다고 믿는 세력이었다. 그의 강연은 '이라크 박물관의 약탈, 그 1년 후'라는 제목이 붙은 회담의 일부였으며, 회담의 주최자는 예술과 문화재법 위원회의 공동 회장인 보니 체글레디와 페티 걸스텐블라이스 Patty Gerstenblith였다. 나는 보니 체글레디의 초대를 받아서 그 회담에 참가했다.

초청된 강연자들 중에는 보그다노스 이외에도 흥미로운 인물들이 많았는데, 컬럼비아 대학교 Columbia University의 고고학과 교수인 자이나브 바라니 Zainab Bahrani도 있었다. 그녀는 첫 번째 강연자였는데, 이라크의 상황에 대해서 다음과 같은 이야기를 했다. "골동품은 암시장에서 거래되고 있습니다. 약탈은 이제 수출 무역업과 연계됩니다. 기원전 3400년경 메소포타미아에서 인류 역사상 처음으로 문자 시스템이 발명되었어요. 맥주 역시 당시 이들의 발명품이지요. 음악과 문자, 그리고 조형미술이 모두 그렇습니다." 그녀는 계속해서 말했다. "이 시대는 서양 역사의 르네상스와 계몽주의 시대에 견줄 수 있습니다." 바라니는 이어서 약탈당한 유물들에 대한 전체적인 맥락을 짚어 주었다. 또한 그녀는 현재의 상황에 대해 자신이 느끼는 실망감과 좌절감을 감추지 않았다.

보그다노스의 차례가 되었을 때, 그는 일어나서 프로젝터를 이용해 미국 침공 이후의 이라크와 무너진 국립박물관의 모습을 보여 주었다. 그날 실제로 본 보그다노스 대령은 키가 약 180센티미터 정도에 머리를 아주 짧게 다듬은 건장한 체격의 남자로, 가슴과 어깨에는 계급장과 별을 달고 있었다. 그는 이라크에서 자신에게 주어진 임무가 14,000점의 약탈당한 골동품을 찾는 것이었다고 설명했다.

그는 자신의 방법론을 다음과 같이 말했다. "우리는 범죄자들을 잡는 것보다 사라진 예술품들을 찾는 것이 더 중요한 일이라고 생각했습니다." 이 작업을 위해서 그는 예의를 갖추어 사람들에게 다가갔다. "그 문화권에서는 차를 대접받았을 때 거절하는 것을 예의가 없다고 생각합니다. 그래서 나는 도저히 한 인간이 마실 수 있으리라고는 상상할 수 없을 만큼 많은 차를 마셨습니다. 또한 나는 헬멧과 방탄복을 쓰지 않고 작업을 하기로 결정했습니다. 신뢰를 얻고 싶었으니까요."

그의 전략은 다음과 같았다. "우리는 우선 사면 프로그램을 구축했어요." 이 프로그램의 기본은 훔쳐 간 국가 유물을 박물관에 반납하는 이라크 사람들에게 아무런 책임을 묻지 않는 것이었다. 이어서 보그다노스는 『뉴욕타임스』가 잘못 내보낸 기사에 대한 오류 수정을 요구했다. 기사에는 도난당했던 한 성배가 승용차 트렁크에 실려서 반환되었는데, 약탈로 인해 열여섯 조각으로 부서졌다는 내용이 있었다. "열여섯 조각으로 반환된 것은 맞아요." 보그다노스가 말했다. "왜냐하면 항상 열여섯 조각이었으니까요." 그 유물은 기원전 3200년경에 만들어진 것으로, 오랜 세월 동안 풍파를 겪어 왔다. 약탈당하기 훨씬 이전부터 손상이 있었던 것이다.

국립박물관 건물 역시 손상을 입었다. 하지만 언론이 보도한 것만큼 심각한 피해는 아니었다. 보그다노스가 이렇게 말했다. "총 451개의 진열대들 중에서 28개만이 부서졌어요. 많은 이라크 사람들은 이 기관을

사담 후세인의 개인 박물관쯤으로 여기고 있었어요. 이 박물관은 세상에서 가장 훌륭한 그리스와 아랍 동전 컬렉션을 가지고 있습니다. 총 십만 점이 넘어요."

그는 이렇게 덧붙였다. "부분적으로라도 박물관의 내부인이 도난에 전혀 관련되지 않았으리라고는 볼 수 없습니다. 그렇기 때문에 우리는 전문적인 도둑들과 충동적으로 침입한 약탈자들을 분리해서 생각하고 있어요." 나는 이 말을 듣고 위트먼이 제시했던 박물관 도난에 대한 이론을 떠올렸다. 보그다노스는 약탈당했던 작품들 중 일부가 지하에 있는 귀중품 보관실에 있었다는 사실을 알고 있었다. 그렇기 때문에 그들을 훔쳐간 사람들은 어둠 속에서 작업을 해야만 했을 것이다.

보그다노스가 전한 마지막 희망의 메시지는 약탈이 실제보다 훨씬 더 심각했을 수도 있었다는 것이다. 그의 팀이 이루어 낸 성공적인 복구 활동에도 불구하고, 그들이 찾아내지 못한 대부분의 보물들은 여타의 도난당한 미술품들과 같은 행로를 걸었을 것이다. 즉 교묘하게 추적망을 빠져나간 작품들은 지구를 떠돌아다니며 도둑에서 중개인에게로, 그리고 다시 딜러와 컬렉터들에게 전달되었을 것이다. 미술 시장에서 딜러들은 고대 바빌로니아와 아시리아 역사의 편린을 적잖은 금액을 지불하고서라도 소유하고자 하는 컬렉터들에게 팔아넘겼을 것이다. 보그다노스는 그 사실을 잘 알고 있었다. 하지만 미술 시장에서 거래되는 작품들을 일일이 추적하는 것은 불가능에 가까웠다.

내가 국제법 집행의 실태와 그것이 도난 예술품을 거래하는 국제 암시장에 대처할 능력이 있는가에 대해서 질문했을 때 그는 이렇게 대답했다. "나는 도난 예술품 문제와 관련해서 국제법을 집행하는 조직이 있다는 말이 어불성설이라고 생각합니다. 세상에 그런 조직은 없어요. 행여 이렇게 말한다면 괜찮을지도 모르겠어요. 도망자들에 대한 국제법을 집

행하는 조직이 있다고요. 하지만 예술과 관련된 조직은 없습니다. 이 분야에서는 모두가 개별적으로 활동을 하고 있지요. 물론 때때로 각자가 좋은 결과물을 내기도 합니다만, 그 범위는 매우 제한적이에요."

2008년에 나는 맨해튼 지방 검찰청에 보그다노스를 만나러 갔다. 그는 언제나처럼 에너지가 넘치는 모습에 깔끔한 복장과 머리, 딱 벌어진 어깨로 나를 맞이했다. 그는 가방에 별도로 소프트볼 게임을 위한 운동복을 가지고 다녔다. 검찰과 경찰들 사이에서 정기적으로 이루어지는 운동경기였다. 그의 사무실은 상장과 사진들로 가득했다. 보그다노스는 이라크의 골동품에 대해서는 최근에 들은 정보가 없다고 말해 주었다. "너무 조용한 상태예요." 그가 말했다. "바스락거리는 소리조차 들리지 않아요."

나는 정부나 법집행부가 이라크 박물관이나 다른 어떤 기관에서 도난당한 예술품들을 추적하는 데 정보 부족이 어떤 영향을 미치는지에 대해서 그에게 재차 질문했다. 책상 맞은편에 앉은 보그다노스는 고개를 뒤로 젖히며 말했다.

"기자님은 정보와 지능의 차이를 알고 계시는지요?" 보그다노스가 내게 질문했다. "정보는 단순히 밖에서 들어오는 것이지요." 그는 이 말을 하면서 창밖의 뉴욕 시를 향해서 두 팔을 벌리는 몸짓을 취했다. "정보는 사실이며, 밖에서 이리저리 떠돌고 있는 작은 조각들입니다. 하지만 이 정보가 그 주제를 알고 있는 사람을 통과하게 되면 지능이 됩니다. 그는 그 정보를 이해하고 유용하게 만들지요. 지금은 관련된 정보가 아주 적고, 지능은 더더욱 없는 상황이에요." 그가 말했다.

보그다노스의 사무실에서 조금 떨어진 미국의 수도 워싱턴에서는 국제 예술품 도난과 관련된 정보를 수집하고 분석하는 일을 하는 사람, 즉 '지능'을 만들어 가는 또 다른 사람이 활동하고 있었다.

"미술 세계에서는 아무도 규제를 원하지 않아요.
누구든 규제에 대항하고자 할 것입니다."
_보니 매그네스가디너

Bonnie
Magness-Gardiner

13. FBI의 숨은 조력자

백악관은 안개로 둘러싸여 있었다. 그곳에서 몇 블록 떨어진 펜실베이니아 애비뉴 935번지에 위치한 거대한 에드거 후버 빌딩(J. Edgar Hoover Building)에는 미국연방수사국 본부가 자리하고 있다. 내가 이곳을 찾았던 어느 날 아침, 건물의 한쪽 벽을 따라 살짝 비를 맞은 경찰차들이 일렬로 세워져 있었다. 그리고 주차장 입구에도 역시 검은색 우비를 입고 기관총을 끌어안은 남자들이 한 줄로 늘어서 있었다.

건물의 로비는 무미건조하고 딱딱한 느낌이었다. 장식은 극히 절제되어 있었고, 인간미가 느껴지지 않을 정도로 깨끗하게 정돈되어 있었다. 정장 차림에 보안키를 소지한 사람들이 입구의 회전식 문을 바쁘게 들락거렸다. 벽에 걸려 있는 것이라고는 '올해의 현상범 톱 텐'으로 선정된 범인들 열 명의 수배용 초상 사진들뿐이었다. 입자가 거친 이 사진들에는 각각 범인들의 얼굴이 찍혀 있었으며, 그 아래에는 해당 수배자들의

검거를 도와줄 정보를 제공하는 이들에게 십만 달러가량의 상금을 준다는 글귀가 적혀 있었다. 내가 방문했을 때는 이 '톱 텐' 갤러리에서 왼편 꼭대기를 차지하고 있는 사진의 인물이 오사마 빈 라덴Osama bin Laden이었고, 정부가 빈 라덴에게 붙인 현상금은 2,500만 달러(한화 약 268억 원)였다. 하지만 이것이 전부가 아니었다. 정부 현상금 외에도 빈 라덴에 대한 결정적인 제보를 하는 사람에게는 미국 조종사 협회American Pilots' Association와 항공 교통 협회Air Transport Association가 주는 2백만 달러(한화 약 21억 원)가 추가로 주어진다는 내용이 적혀 있었다.

이 건물의 방문자 대기실에서 나는 보니 매그네스가디너Bonnie Magness-Gardiner를 처음 만났다. 그녀는 오십대 초반의 늘씬한 여성으로, 회색빛 단발머리를 하고 있었다. 어딘가 초등학교 교장 선생님을 떠올리게 하는 인상이었다. 만약 길거리에서 보니를 만났다면, 나는 (그리고 누구라도) 결코 그녀가 FBI에서 국제 미술 범죄와 전쟁을 이끌고 있는 인물이라고는 상상도 하지 못했을 것이다.

2005년 3월, FBI에 미술 범죄팀Art Crime Team이 창설되었다. 미국 정부가 미술품 도난 문제에 특별히 자원과 돈과 요원들을 투자하기로 한 배경에는 이라크 국립미술관의 약탈과 그 약탈물들이 미국에 도착하게 된 현실이 있었다. 고대의 귀중한 보물들이 대거 도난당한 것에 통탄하던 언론 매체들은 그들을 되찾기 위한 매튜 보그다노스 팀의 노고를 집중 보도했다. 한편 FBI는 CIA와 함께 9.11 사태를 막지 못한 것에 대한 공동 책임이 있었다. 그들은 기관의 이미지를 긍정적으로 탈바꿈하기 위한 적절한 프로모션 활동을 모색 중이었다. 21세기에 들어서 FBI는 대테러 활동에 많은 예산을 쏟아붓고 있던 상황이었기 때문에 갑작스러운 문화재 수호반의 창설은 좀 뜬금없는 소식이기는 했다. 하지만 그것이 바로 연방수사국의 결정이었다. 내 생각으로는 로버트 위트먼의 입김이 분명히 들어

간 것 같은데, 위트먼은 나에게 자기는 그저 공식적인 FBI의 입장에 따랐을 뿐이라고 말했다.

FBI는 언론플레이에 능한 회사가 새로운 제품을 홍보하듯이 신설된 미술 범죄팀을 전략적으로 홍보했다. 브랜드 로고마냥 팀의 로고도 만들었다. 배지 모양의 둥근 원 안에 도난당한 유명 예술품들이 들어가고, 그 위로 팀의 약자인 ACT가 적혀 있는 모양의 로고였다. 내가 본 그들의 로고에서는 아래편 왼쪽으로 뭉크의 〈절규〉가, 꼭대기에는 약탈당한 이라크의 유물이, 그리고 중앙에는 레오나르도 다 빈치의 성모자상인 〈성모와 실패 Madonna of the Yarnwinder〉가 들어 있었고, 그 위에 적힌 ACT라는 세 글자는 만화책에서 볼 수 있는 장식적인 활자체에 탁한 오렌지 색이었다. 로고를 둘러싼 원의 가장자리에는 그보다 좀 더 얌전한 서체로 '연방수사국 미술 범죄팀'이라고 적혀 있었다.

이듬해인 2006년에는 『뉴욕타임스』와 『워싱턴 포스트』, 그리고 전 세계 수십 개의 신문들이 미술 범죄팀에 대한 기사를 실었다. FBI에 신설된 이 팀의 업무를 위해 수백 명의 지원자들 가운데에서 여덟 명의 요원들이 특별히 선발되었으며, 이들은 복잡한 사건들을 처리할 때 검사들과 협력하고 있다는 내용이 주를 이루었다. 이러한 기사들은 지금껏 도난 미술품 거래로 인해 법정에 서게 되거나 (감옥살이를 포함해서) 법적인 처벌을 받게 되거나 혹은 명성에 금이 가게 될 가능성에 대해서는 거의 생각을 해 보지 않았던 도둑들과 부정한 딜러들, 그리고 비양심적인 컬렉터들을 겨냥하고 있었다.

FBI는 또한 새로운 웹사이트를 개설했다. 그리고 이 웹사이트에는 연방수사국의 뛰어난 '발명품'이라 불러도 손색없는 '올해의 현상범 톱 텐' 목록의 미술품 버전이 올라갔다. FBI의 '톱 텐' 목록은 수배자 검거에서 특출한 효능을 입증했다. 그렇다면 미술품 버전이라고 못 만들 것은 또

무엇인가? 이는 정부의 구미에 딱 맞는 아이디어였다. 하지만 실상 미술품 리스트는 별 성과를 올리지 못했다. 어쨌거나 미술품은 미술품일 뿐이었다. 회화나 조각 작품들은 세상 어딘가를 배회하며 우리의 행복을 위협하고 있을 범죄자들과는 엄연히 다르다. 결과적으로 '사라진 미술품 톱 텐 리스트'는 흑백사진으로 음산하게 찍힌 극악무도한 범죄자들의 얼굴 모음집과 같은 으스스한 분위기를 풍기기에는 역부족이었다.

하지만 미술 범죄팀이 신설되었다는 소식과 이에 대한 정부의 지원과 관심, 그리고 새로 생긴 웹사이트에 대한 소식은 지금껏 그 어떤 기관도 할 수 없었던 일을 해냈다. 바로 국제적인 예술품 도난의 문제로 사람들의 관심과 이목을 집중시킨 것이다. 게다가 그것은 다름 아닌 FBI에 창설된 부서였다. 알 카포네Al Capone(*미국 시카고를 중심으로 조직범죄단을 이끌던 유명한 마피아 두목)를 잡아들이고, 존 딜린저John Dillinger(*미국 중서부를 누비며 수차례의 은행 강도와 살인, 탈옥을 저지른 범죄자)를 죽이고, 최종적으로는 미국인들의 마음속에 범죄 소탕 기관으로 깊이 자리를 잡은 FBI의 아우라를 무시할 수 없었다. 그런 그들이 이제 미술 도둑을 잡으러 다니기 시작한 것이다.

"도난, 위조, 약탈, 국제적인 연계망을 이용한 밀수 등 포괄적인 의미의 미술과 문화재 범죄는 연간 약 60억 달러의 손실을 내는 새로운 비즈니스형 범죄입니다." FBI의 웹사이트에는 이렇게 적혀 있었다.

비록 미술 범죄팀이 FBI의 정치적인 프로모션의 도구로 창설되었다고는 하지만, 위트먼은 그 덕에 기관에서 더 안정적인 지위와 영향력을 보장받을 수 있었고, 뿐만 아니라 팀의 활동에 필요한 예산과 인력을 더 많이 지원받게 되었다. 이제는 미국의 다른 도시들에도 여러 업무를 보면서 미술 범죄를 수사하기 위해 훈련을 받고 있는 요원들이 있었다. 위트먼에게는 정보를 관리하는 훌륭한 매니저도 생겼다.

매그네스가디너는 훈련받은 고고학자로, FBI 미술 범죄팀으로 오기 전에는 미국 국무부 교육문화공무처에서 10년간 근무했다. 미국의 이라크 침공 이후, 그녀에게는 이라크의 문화유산을 감시하라는 특별 임무가 주어졌다. 감시의 대상에는 이라크 국립박물관은 물론이고 전쟁 기간 동안 보호를 받지 못했던, 고고학적으로 중요한 만 개가 넘는 지역과 기관들이 포함되어 있었다. "그 일을 하면서 나는 수많은 군인 장교들과 이야기를 나누었어요. 물론 그들이 항상 제가 하는 말에 귀를 기울였던 것은 아니었지요." 그녀가 진지한 얼굴로 말했다. 그 임무와 함께 그녀는 부서를 옮기고 FBI 신분증을 발급받았다. 그리고 후버 빌딩에 새롭게 자리를 잡았다.

매그네스가디너는 현장 수사를 하는 요원이 아니었다. 그녀는 ACT의 업무를 기획 및 조율하고, 정보를 분석하는 작업을 했다. 그리고 1년에 한 번씩 정보 교환을 위해서 ACT의 요원들이 모두 모이는 자리를 마련했다. 위트먼과 같은 요원들이 전 세계를 돌아다니면서 미술 도둑들을 잡아들이는 일을 한다면, 매그네스가디너는 그들이 수집해 오는 데이터를 정리하고 분석하는 일을 한다. FBI가 지난 30년간 구축해 온 데이터베이스인 국가 도난 문화재 파일이 바로 그녀의 책상 아래에 있는 노트북에 들어 있다.

"도난 문화재 파일을 만들기 시작한 것은 1979년이었어요. 서랍 안에 카드를 정리하는 데서 출발했죠. IFAR의 리스트가 만들어지기 시작한 직후였어요. 1995년에는 손으로 쓴 카드들을 전산화하는 작업이 시작되었지요." ACT의 관리자인 매그네스가디너는 매주 한 번씩 데이터베이스에 접속하고, 한 달에 한 번꼴로 파일에 새로운 내용을 첨부한다. 20만 점이 넘는 품목들을 포함하고 있는 영국의 도난 미술품 데이터베이스인 ALR에 비하면 FBI의 도난 문화재 파일은 6,500만 점 정도로 소규모 리스

트다.

매그네스가디너는 또한 지구촌에서 흘러들어오는 정보들을 수집해서 관련된 사람들에게 전달하는 업무를 한다. 내가 그녀를 만나러 갔을 때, 그녀는 마케도니아 왕국에서 일주일 동안 머물면서 강연을 마치고 돌아온 상태였다. 루마니아와 폴란드, 알바니아, 세르비아, 보스니아, 헝가리, 불가리아, 몰도바, 몬테네그로 등 동유럽 십여 개국의 경찰관들과 형사들이 그녀의 경험을 듣고 배우기 위해서 그 자리에 참석했다. "이들이 이를테면 '원인 제공 국가'의 역할을 해요." 다시 말해, 많은 도난 미술품들이 이 국가들에서 수출되어 다양한 국제적인 경로를 거쳐 최종 목적지인 파리나 런던, 뉴욕의 바이어들에게 전달된다.

"이 국가들에서 약탈당한 작품들이 종종 다른 나라들을 거쳐서 움직여야 할 때가 있어요. 그런 이유 때문에 각국의 사람들이 만나서 네트워크를 형성하는 거죠." 그로부터 1년 전, 매그네스는 볼리비아에서 남미의 경찰관들을 훈련시킨 이력도 있다. "이 수사관들과 연락하며 지내는 것이 우리에게도 이로워요. 미국의 수많은 미술 범죄들이 결국에는 국제적인 연계망을 통해서 이루어지니까요." 그녀가 말했다.

나에게 처음으로 보니 매그네스가디너의 존재를 알려 준 사람은 바로 보니 체글레디였다. 같은 이름을 가진 이 두 명의 여인은 국제 회담에서 처음 만났는데, 매그네스가디너가 국무부에서 일하고 있던 때였다. 첫 만남 이후 그녀들은 직업적인 관심사를 공유하면서 서로 연락을 하고 지내기 시작했다. 그러다가 매그네스가디너가 FBI 미술 범죄팀으로 발령을 받았을 때, 체글레디는 내게 그녀의 연락처를 주면서 이렇게 말했다. "매그네스가디너가 이쪽 일을 잘 알아요. 기자님이 꼭 만나 봐야 하는 사람이에요." 나는 FBI 홍보팀과 몇 차례 이메일을 주고받은 끝에 매그네스가디너로부터 인터뷰 요청을 승낙받았다. 그리고 이후 몇 달에 걸쳐서

그녀와 전화로 인터뷰를 했다. 그러던 중, 나는 직접 만나서 질문을 하고 싶다고 요청했고, 그 결과 2009년 가을 워싱턴에서 처음으로 그녀를 볼 수 있었던 것이다. 이상기후였던 눈보라로 인해 미국의 수도인 이 도시가 마비되기 불과 며칠 전의 일이었다.

매그네스가디너와의 인터뷰는 이전에 폴 헨드리와 도널드 히리식, 로버트 위트먼을 만나서 수집했던 정보들을 대조 검토할 수 있는 좋은 기회였다. 그들 셋이 각자 현장에서 직접 뛰는 '선수들'이라면, 매그네스가디너는 보그다노스가 이야기했던 '지능'과 관련된 일을 한다. 이를테면, 그녀는 '두뇌'인 셈이었다. 그날 그녀에게 했던 질문들은 암시장을 파악하고 감시하는 업무 중 맞닥뜨리게 되는 어려움들에 집중되어 있었다.

매그네스가디너에게 도난 미술품 암시장이 얼마나 크게 성장해 왔는지 아무도 모른다고 생각해도 좋을지 물어봤을 때, 그녀는 이렇게 대답했다. "맞아요. 그렇게 이해하시면 됩니다." 그리고 덧붙여서 이렇게 설명했다. "불법적으로 이루어지는 거래들이기 때문에 정확한 통계를 얻기 어렵습니다. 모든 미술품 도난 사건들이 보고되는 것도 아니고요. 하지만 대략적으로 우리는 그 암시장의 규모가 전 세계적으로 약 40억에서 60억 달러 정도 될 것이라고 예측하고 있습니다. 이 수치는 영국의 보험사들이 10년 전에 내놓은 것으로, 정확하다고 보기 어렵죠. 하지만 정확한 수치를 측정하기란 불가능에 가깝습니다." 그녀는 또한 이렇게 설명했다. "우리가 '암시장'이라고 부르는 것은 사실 합법적인 미술 시장에서 거래되고 있는 도난 예술품들을 의미합니다. 그곳에서 거래되면 안 되는 것들을 가리키는 말이지요. 암시장은 일반 거래 시장과 분리되어 있지 않습니다. 그러니까 우리는 역사가 지워진 작품들에 대한 거래에 대해서 '암시장'이라고 말하는 것이지요. 컬렉터들과 미술관들, 그리고 각종 딜러들이 어느 정도는 이 암시장 거래에 가담하고 있다고 보아야 합니다."

매그네스가디너는 통제 불능인 미술 시장의 현실에 대해서 이야기를 하고 있었다. 내가 미술품 도난에 대해서 조사를 하기 시작했을 때부터 보니 체글레디는 그 문제에 대해서 알기 쉽게 설명을 해 주었다. 그리고 미술 도둑 폴과 전문 수사관 위트먼이 그녀와 같은 의견을 제시한 바 있었다. 하지만 나는 FBI 미술 범죄팀의 우두머리에게서 확답을 듣기 원했고, 그녀는 다음과 같은 말로 그러한 나의 기대를 충족시켜 주었다.

"미술품 거래는 미국에서 가장 규제되지 않는 시장들 중 하나입니다. 예술과 관련된 비즈니스는 매우 비밀스럽게 이루어지죠. 아직까지도 악수 하나로 상호간에 거래가 성사되는 것이 바로 이쪽 일입니다. 돈이 오고간 흔적을 추적하기란 아주 어렵습니다. 증거로 남아 있는 문서가 없기 때문이지요. 따라서 예술품이 어떻게 구매되고, 팔리고, 이동하는지를 이해하는 것 자체가 매우 어려운 일이에요. 거래가 성사되면, 실물이 한 장소에서 다른 장소로 이동합니다. 그리고 돈도 한 은행 계좌에서 다른 계좌로 이체되지요. 하지만 이 두 개의 사건들을 연결하는 고리가 전혀 없어요." 마치 마약상처럼 활동하는 미술품 딜러들이 있다는 도널드 히리식의 말이 생각나는 순간이었다.

"악수로 거래가 성사되는 방식에 내재된 또 다른 문제는 바로 작품의 출처입니다. 우리가 새로운 요원을 훈련시킬 때 가장 먼저 확인하라고 하는 사실이 바로 도난당한 미술품의 진품 여부입니다. 수사관은 해당 작품이 어디서 나왔는지, 그것의 출처와 관련된 기록이 어디에 있는지를 꼭 확인해야 하지요. 이러한 정보들은 그 작품에 대한 배경 조사를 할 경우만 알 수 있어요." 그녀가 계속해서 설명했다. "어떤 작품의 진품 여부를 확인하는 일은 정밀한 조사를 요구합니다. 요즘 생산되는 대부분의 상품들과는 달리, 미술품에는 일련번호가 붙어 있지 않으니까요. 일련번호가 없다는 것이 바로 미술품 도난을 다른 재산범죄와 구분 짓는 중요

한 특징들 중 하나입니다. 이와 비슷한 조건을 가지고 있는 물품들로는 유일하게 장신구와 보석이 있어요. 이들 역시 일련번호가 붙어 있지 않기 때문에 추적하기가 어렵고, 같은 이유로 도둑들 사이에서 귀한 대접을 받고 있어요."

"중개인과 딜러들은 다른 사람들에게 자신이 작품을 구해 오는 경로를 알리기 원하지 않습니다. 자신들의 거래처와 공급원이 알려지면 남들도 같은 곳을 이용할 수 있으니 사업상 기밀로 여기는 거죠." 그녀가 말했다.

나는 계속해서 매그네스가디너에게 국제 미술품 범죄의 허와 실에 대해서 질문했다. 이에 앞서 나는 도둑들이 미술품을 훔치는 동기에 대해서 폴과 대화를 나눈 적이 있다. 폴은 범죄자들이 우선적으로, 그리고 무엇보다도 돈을 목적으로 그림을 훔친다는 의견을 고수했다. 이에 반해 사람들은 흔히 영화에서 볼 수 있는 재미나 명예를 목적으로 미술품을 훔치는 도둑에 대한 환상을 가지고 있다. 과연 매그네스가디너는 영국의 미술 도둑인 폴의 손을 들어 줄 것인가?

"도둑들은 보통 돈을 벌기 위해서 미술품을 훔칩니다. 그들은 절도범들로 예술에 대한 지식이 없는 경우가 대부분이에요. 단순히 물건을 훔쳐서 돈으로 바꾸고 싶은데, 그 수단이 미술이 된 것뿐이죠. 그들은 미술품을 훔쳐서 전당포나 벼룩시장 혹은 미술 전문 갤러리에 가져가서 팔려고 해요. 그다지 좋은 유통망을 보유하고 있지 않은 경우가 많지요." 매그네스가디너가 말했다. "하지만 '고급 미술'의 경우는 다릅니다. 이런 경우에는 전문적인 네트워크가 있고, 도둑들과 시장을 연계해 주는 중개인이 존재합니다. 그들은 경찰과 시장 내 타인들의 이목을 끌지 않고, 조용히 훔친 물건을 시장에 되파는 방법을 알고 있어요." 그녀는 중개인 폴이 일했던 방식을 정확하게 묘사했다. 그 말이 사실이라면, 도둑들은 규제가 없는 미술 시장의 빈틈을 쉽게 악용하고 있다는 말이 된다. 그렇다

면, 왜 미술 시장은 스스로를 통제하려고 하지 않는 것일까? 어찌 되었든 그들도 문제를 근본적으로 해결하려는 노력을 해야 하지 않을까?

"그들은 규제를 원하지 않습니다." 매그네스가디너가 단언했다. "미술 세계에서는 누구든 그것에 대항하고자 할 것입니다. 아무도 규제를 원하지 않아요. 미국에서는 무기 거래를 규제시켰는데, 그것에 대해서 불평을 하는 사람들이 있죠. 하지만 우리는 그에 굴하지 않고 계속적으로 무기를 규제하고 있어요. 하지만 예술은 사정이 다릅니다. 그쪽 사람들은 이렇게 말을 해요. '미술품 거래에 무슨 위험이 있다고 규제를 하려고 하는가. 우리는 자유시장경제의 원칙을 따르며, 이것은 공개 시장이다. 이곳에서 우리는 무엇인가를 자유롭게 팔 권리가 있다'고 말이지요." 그것이 바로 ALR의 줄리언 래드클리프가 미술 시장의 딜러들과 갤러리들에게 조사비용을 청구했을 때 지겹도록 들었던 말이다. "하지만 이 시스템에 규제가 없기 때문에 발생하는 문제들이 있어요." 매그네스가디너가 이렇게 지적했다. "누구든 예술 작품을 시장에서 팔면 그 작품들이 국경을 건너 국제적인 경로로 이동을 하지요. 너무 쉽게 말이에요. 국가는 물론 이에 대한 수출 문서를 요청하지만, 그것을 통제할 수가 없어요."

그녀는 국제적인 미술 작품의 매매가 일어나는 경우, 정말로 문제가 되는 것은 미술 작품의 운송이 아니라고 말했다. "돈이 이동하는 것이 문제예요. 누군가 작품을 팔고, 이전하고, 거래하고, 다른 사람에게 수여할 때 돈이 오가는 일이 발생하지요. 이를 규제할 수단이 없던 현실이 바로 미술이 돈세탁에 유용한 도구가 될 수 있었던 이유입니다. 예를 들어, 누군가 어떤 나라에서 피카소의 작품을 훔쳐 옥션에서 팔았다고 해 봅시다. 그가 거래를 통해서 얻은 2천만 달러 정도를 스위스 은행 계좌에 넣어 버리면 아무도 그 내용을 알 수가 없습니다. 차나 집과 같은 여타의

실물 거래에서는 자신이 그 물건의 주인임을 입증할 수 있는 공식적인 문서가 있지만, 미술 작품의 경우에는 그런 것이 존재하지 않아요. 이상하죠? 아무도 문서 작업 없이 5백만 달러짜리 비행기를 사고팔지 않잖아요. 하지만 미술은 그래요. 문서가 오가는 일이 없어요. 그래서 나는 매번 놀라움을 금치 못합니다." 매그네스가디너는 꼭 히리식처럼 이야기했다.

이어서 나는 딜러들과 도둑들 간의 관계에 대해 질문했다. 폴과 이야기를 나누면서 알게 된 바로는, 그들 사이에서 이루어지는 첫 거래가 미술품 시장과 범죄 세계가 만나는 중요한 첫 단추인 것 같았다. "도난품들을 거래하는 미술품 딜러는 통상 자신이 아는 사람들로부터 물건을 사들입니다. 자기가 사는 미술품의 출처에 법적인 문제가 있으리라고 의심을 할 수도 있겠지만, 딜러에게 매입 물품이 도난품인지 아닌지를 꼭 확인할 의무는 없습니다." 매그네스가디너가 설명했다. "그리고 딜러들이 묻지 않는 한, 물건을 파는 사람들 또한 사실을 말해 줄 책임이 없지요. 딜러가 매입품의 도난 여부를 판매자에게 질문해야 한다고 규정해 놓은 법은 어디에도 없습니다. 그러니까 딜러가 도난품을 이상할 정도로 헐값에 구입했다 한들, 우리로서는 그가 도난품인지 알고 샀다고 증명할 길이 없어요. 이런 상황에서 어떻게 비양심적인 딜러들을 처벌할 수 있겠어요?"

그 말을 마친 후, 매그네스가디너는 이렇게 지적했다. "별로 유명하지 않은 도난 미술품을 다시 합법적인 미술 시장에 파는 일은 생각보다 아주 쉬워요. 그것이 일단 첫 단계를 통과해서 2차 매입자에게로 넘어가 거래가 되면, 아무도 도난품이 시장에 진입했다는 사실을 눈치 채지 못합니다. 오로지 그것을 훔친 도둑, 그리고 도둑과 거래했던 1차 매입자만이 해당 작품이 도난품이라는 사실을 아는 거예요. 두 번째 단계부터는 거

래에 참가하는 그 누구도 사실을 모르게 되어 버리죠. 아무도 질문을 하지 않고요."

폴이 항상 말하기를, 영국의 도둑들은 딜러에게 도난품을 넘기면서 통상 작품 값의 십분의 일 정도를 받는다고 했다. 나는 미국에서도 비슷한 상황인지 그녀를 통해서 확인하고 싶었다. "내가 알고 있기로는, 도둑들이 도난품을 팔아서 버는 돈은 해당 작품이 옥션에서 거래되는 가격의 십분의 일 정도이거나 그 미만이에요. 그런 파격적인 할인가에 거래가 성사되었다면, 도둑과 '첫 거래'를 한 딜러는 그 그림이 도난품이라는 사실을 알았다는 말이 됩니다. 그리고 바로 이 알았다는 사실 때문에 해당 딜러는 법적인 처벌을 받을 수 있어요. 중개인이 그것이 도난품인지를 알려 주지 않은 채 딜러들과 거래를 하려고 한다면, 분명 제 가격을 요구해 올 테니까요."

매그네스가디너의 말에 따르면, 도난품의 지하 경제에는 북미와 영국에서 공통적으로 통용되는 기본적인 원칙이 있는 것 같았다. 양심 없는 딜러들은 할인된 가격으로 예술 작품을 구입하고, 그것을 컬렉터에게 직접 팔거나 아니면 공급망에서 자신보다 상위에 있는 다른 딜러와 거래를 하면서 큰 이익을 챙길 수 있다. FBI는 이렇게 도난품 중개인과 딜러 사이의 '1차 거래'의 중요성에 대해서 잘 알고 있으면서도 어째서 딜러들을 처벌하는 데에 더 힘을 쏟지 않았던 것일까?

"대부분의 경우는 국가절도재산법 National Stolen Property Act 의 적용을 받습니다." 매그네스가디너가 대답했다. "국가절도재산법은 거래자가 도난품의 정체를 알고 있었다는 것을 전제로 하지요. 이를테면, 아는 것이 문제인 거예요. 이미 말씀드렸다시피, 그렇기 때문에 딜러를 검거하기 위해서 FBI는 그가 거래하는 물건이 도난품인지를 알고 있었는지를 증명해야 합니다. 그리고 그것이 가장 큰 장애물이지요. 애초에 문제가 되는 작품

이 누구 것이었는지를 증명하기도 어려운 마당에 딜러가 도난품임을 알고 있었는지를 어떻게 증명하겠어요?"

매그네스가디너는 도난 미술품을 소지한 죄로 체포된 딜러들과 갤러리 주인들로부터 온갖 변명들을 들어 왔다. "우리 할머니의 다락방에서 찾은 것이다, 벼룩시장에서 샀다, 길을 가다가 우연히 만난 사람에게 샀다, 작은 옥션 하우스에서 구입한 것이다 등 변명도 다양했어요."

옥션 하우스는 도난품들을 합법적인 미술 시장으로 곧장 인도할 수 있는 쉽고 빠른 수단이었다. 래드클리프는 그 문제에 대해서 일찍이 깨달았고, 그 구멍을 메워 버리기 위해서 노력했다. 하지만 ALR과 상의를 하지 않는 중소규모의 옥션 하우스들이 수도 없이 많았다. 게다가 도둑들은 그보다 규모가 더 큰 옥션 하우스들에도 접근할 기회를 노리고 있었다. 나는 매그네스가디너에게 FBI는 옥션 하우스가 암시장을 배불리는 데 어떤 역할을 하고 있다고 보는지 물어보았다. "옥션 하우스들은 도난품이 합법적인 미술 시장으로 진입하는 데 결정적인 역할을 하고 있어요. 이따금씩 FBI는 귀한 그림들이 작은 옥션에 나타났다는 제보를 받습니다. 예를 들면, 버지니아의 어떤 경매소에서 앙리 팡탱라투르 Henry Fantin-Latour의 그림이 고가구와 함께 나왔다는 등의 이야기를 듣는 거죠. 그러면 우리가 가서 그 경매를 둘러봅니다. 물론 그것이 합법적인 거래일 가능성도 있습니다. 하지만 제대로 된 값비싼 그림이라면 누구나 더 큰 옥션에 가져가고 싶어 하지 않을까요?" 그녀가 대답했다.

"또 이런 경우들도 있습니다. 한 작품에 대한 개개인 간의 거래들이 반복되어 그것이 여러 사람의 손을 거쳐 소더비나 크리스티로 가게 되는 것이죠. 그렇게 되면, 해당 작품의 출처를 추적해서 범죄와 연관시키는 일이 거의 불가능해집니다. 그 작품을 훔친 사람은 아마도 끝까지 잡히는 일이 없을 거예요."

이어서 나는 FBI가 미국의 옥션 하우스에서 도난품을 찾는 일이 1년에 몇 번이나 있는지 물었다. "대략 1년에 열다섯 건에서 스무 건 정도 됩니다." 그녀가 대답했다. "미술 작품은 일단 한번 누군가의 컬렉션에 들어가면, 대부분 오랫동안 다시 시장에 나오지 않습니다. 한 세대쯤 지나야 다시 거래가 이루어지지요. 보통 작품을 사 간 컬렉터가 죽을 때까지는 시장에 다시 나오는 일이 드물어요."

나는 세상이 미술 도둑에 대해서 가지고 있는 환상, 즉 영화 〈토마스 크라운 어페어〉에 나오는 백만장자 미술 도둑의 신화로 되돌아가서 매그네스가디너에게 그것에 대해 어떻게 생각하는지를 물었다. 그녀는 단호하게 FBI는 그런 사례들에 전혀 관심이 없으며, 오히려 정반대의 사례들, 다시 말해 미술 도둑 폴처럼 레이디망을 교묘히 피해 다니며 활동하는 도둑들의 검거와 그들이 전체 시스템에 미치는 영향에 가장 많은 신경을 쓰고 있다고 했다. "백만장자 미술 도둑의 신화는 잊으세요." 그녀가 말했다. "만약 그런 사람이 있다고 해도 나로서는 그를 상대할 일이 없을 겁니다. 컬렉터는 자기가 구매할 작품의 출처를 확인할 책임이 있어요. 그는 궁극적으로 자신의 컬렉션에 대한 책임을 져야 하니까요. 도난품을 구입하게 된다면, 좋은 명성을 유지하기 어렵습니다. 그러므로 그는 자신의 컬렉션을 팔 때에도 다음 구매자에게 자신의 소유물에 대한 정보를 최선을 다해서 제공할 책임이 있어요. 그들은 또한 딜러들에게 출처에 대한 정보를 요구해야 합니다. 이 과정에서 정해진 규칙이나 법은 없어요. 모든 것이 다 윤리적인 문제이지요. 의무사항은 아니에요." 그녀가 말했다. "컬렉터들 역시 소비자들입니다. 어떤 경우에는 미술관이 최종적인 소비자가 되기도 합니다. 왜냐하면 컬렉터가 죽거나 혹은 컬렉션의 일부를 처분하고자 할 때, 미술관에 기부를 하는 경우들이 있으니까요."

체글레디는 내게 이 문제에 대해서 이야기를 해 준 바 있었다. 그녀의

말에 따르면, 미술관들과 여타의 규모가 큰 미술 기관들은 정규적으로 작품을 기증받고, 그 대가로 기증자는 상당 금액의 세액을 공제받는다. 따라서 최악의 시나리오를 생각해 보자면, 암거래를 통해서 컬렉터들의 수중에 들어간 도난 미술품들이 다시 그들의 기증으로 가장 추앙받는 인류 문화의 보고에 발을 디딜 수 있으며, 기증자들은 정부로부터 이에 대한 보상까지 받게 되는 것이다. 나는 미국 국세청IRS(Internal Revenue Service)이 이러한 문제에 대해서 어떻게 대처하고 있는지 매그네스가디너에게 물었다.

"국세청 사람들과 그 문제에 대해서 이야기를 해 보았어요. 불행히도 그들은 기증되는 작품의 소유권에 법적인 하자가 있는지 여부에 대해서는 신경을 쓰지 않아요. 그들의 관심사는 그것의 값어치가 얼마나 나가느냐에 있어요." 그녀가 대답했다.

나는 그녀에게 히리식을 인터뷰했던 이야기를 하면서 FBI가 히리식 같은 형사들이나 지방 경찰관들과는 어떤 관계를 맺고 있는지에 대해서 질문했다. "FBI는 그들에게 정보를 얻습니다." 그녀가 말했다. "그들이 수사 과정에서 가장 먼저 해야 하는 일은 바로 보고서를 작성하는 것이지요. 그리고 이후에는 우리에게 연락을 해야 합니다. 경찰관들 중에는 국가 도난 문화재 파일의 존재에 대해서 알고 있는 사람들이 있어서 이따금씩 내게 정보를 직접 전달하는 경우도 발생합니다." 물론 이 의사소통 과정이 항상 매끄러운 것은 아니며, FBI로 전달되는 정보의 질도 항시 좋은 것은 아니다. 폴이 가정집 털이범들을 고용할 때 그들 수준에 맞춰서 지시를 해야 했던 것처럼, 대부분의 경찰관들은 도난품을 제대로 보고할 수 있을 만큼의 미술에 대한 지적인 수준을 갖추지 못하고 있었다. 그리고 이 때문에 발생하는 의사소통의 문제가 연방수사국 사무실에서 보고를 받는 매그네스가디너 앞에 놓인 커다란 난관이었다. "이따금씩 도움이나 조언을 요청하는 지방 경찰관들이 내게 전화를 걸어 올 때가 있는

데, 그들은 예를 들어 이렇게 말해요. '우리가 도난당한 작품을 하나 가지고 있어요. 나무가 몇 그루 그려져 있고, 배경에는 언덕이 있네요. 이게 뭔가요?' 난감할 때가 많죠. 그리고 그림이 도난당하는 경우, 약 75퍼센트 정도는 원래 주인이 찍어 둔 사진이 없는데, 그것도 큰 문제입니다." 그녀가 말했다. 원래 주인이 자신의 컬렉션을 사진으로 찍어 두지 않은 경우, 경찰은 이에 대해 말로 설명해야 하는 상황에 처한다. "기자님이 특정 도난 미술품을 수사하는 FBI 요원이라고 칩시다. 주어진 정보라고는 간단한 보고서뿐인데, 여기에는 아마 이렇게 적혀 있을 거예요. '유화, 만 달러.' 어떤가요? 달랑 유화래요. 과연 큰 도움이 되겠지요?" 그 말을 하고 매그네스가디너는 웃음을 지었다.

"어찌 되었든 나는 받은 정보를 도난 문화재 파일에 올려요. 하지만 그러한 정보들을 앞장서서 퍼트리는 일은 하지 않아요. 그것은 도난 문화재 파일의 목적이 아니거든요." 그녀가 말했다. "그렇게 몇 달이 지나면, 또 다른 지방 경찰국에서 전화가 걸려 오는 일이 있어요. 그들은 자신들이 발견한 작품과 관련된 정보와 사진들을 보내 오고, 나는 도난 문화재 파일을 확인해 보는 거예요. 백 건 중 한 번꼴로 일어나는 일이기는 하지만, 내가 관련된 정보를 찾아 주는 때도 있어요. '아, 캘리포니아의 어떤 부부 집에서 도난당한 기록이 있네요'라고 말이죠."

FBI가 절도범을 찾아내는 경우는 좀처럼 보기 드물다. "도둑이 훔친 작품을 가지고 있는 경우는 거의 없어요. 도난품은 즉시 도둑의 손을 떠나서 장물아비에게로, 전당업자에게로, 골동품상과 갤러리 주인에게로, 그리고 가구점이나 바, 레스토랑이나 개인에게로 넘어가게 됩니다. 일단 생각나는 것들만 이야기하는 거예요. 그리고 언제가 될지는 모르지만, 이후 그 작품을 누군가가 경매에 내놓는 거죠. 우리가 종종 옥션에서 도난 미술품을 찾아내는 이유는 그것이 공개적으로 이루어지기 때문이에

요. 물론 이런 공개 석상에 나오기 전에 작품은 이미 두세 명의 손을 거쳐서 출처가 지워진 상태이지요." 그녀가 설명했다.

"이런 일련의 과정들을 거쳐서 도난품이 어떤 기관에 입성하게 되면, 발각되기 전까지 그것은 그대로 그곳에 있게 되는 거예요. 십 년이 될지, 이십 년이 될지는 아무도 모르지만 그것이 도난품이라는 사실을 알고 있는 누군가가 그 작품을 우연히 보고 우리에게 신고를 하게 되면, 그제야 우리가 그것을 회수하게 되죠. 작품이야 되찾을 수도 있겠지만 도둑이 누구인지는 절대로 밝혀낼 수가 없는 거예요." 그녀가 말했다.

매그네스가디너는 잠시 말을 멈추고 FBI가 언제 도난 미술품에 대한 제보를 받는지에 대해서 곰곰이 생각하는 듯했다. "일반인의 제보야말로 우리가 도난품의 소재를 알게 되는 가장 확실한 방법입니다. 제보자는 성난 이웃이거나 남자 친구이거나 부인일 수도 있고, 아니면 이혼을 하는 과정에 있는 배우자일 수도 있습니다. 일가친척들이 신고를 하는 사례들도 종종 있어요. '우리 언니가 XX를 갖고 있다', '나와 양육권 다툼을 하고 있는 우리 남편이 그것을 가져갔다' 등의 제보가 들어오지요." 그녀가 미소를 지으면서 이렇게 덧붙였다. "여자가 한을 품으면 오뉴월에도 서리가 내린다고들 하잖아요."

도난 미술품들이 미국 밖으로 밀반출되는 경우들도 있는데, FBI는 이런 사례들도 맡아서 처리한다. 그리고 그것이 바로 로버트 위트먼의 전문 분야였다. 그렇지만 위트먼이 해외로 간 미술품들을 담당하는 유일한 FBI 요원은 아니었다. "세인트루이스에서 도난 사건이 터진 적이 있어요. 어떤 부부가 창고에 미술품들을 보관해 두었는데, 그 창고 회사가 망해 버렸죠. 그 부부는 그냥 창고비만 내고 있었던 것이에요. 그 사이에 조각품과 종이에 그린 그림들을 포함해서 2백 점의 미술품 컬렉션이 고스란히 사라져 버렸어요. 그중 마크 로스코 Mark Rothko의 작품 하나는 일본

컬렉터에게 팔렸는데, 딜러를 통해서 정상적으로 구매가 이루어졌어요. 그 작품을 되찾아 오는 데 2년 정도가 걸렸던 것으로 기억하고 있어요. 그뿐 아니라 그 문제를 처리했던 FBI 요원은 나머지 작품들 대부분을 회수하는 데 성공했죠. 굉장히 힘든 일이었어요." 그녀가 말했다.

"세인트루이스 사건을 맡았던 요원은 도난당한 노먼 록웰의 그림을 되찾아오기도 했어요. 그 그림은 뜬금없이 영화감독 스티븐 스필버그Steven Spielberg의 미술품 컬렉션에서 모습을 드러냈죠. 요원은 어느 날 수십 년간 행방불명이었던 록웰의 그림을 찾을 수 있을지도 모른다는 정보를 입수했어요. 우리는 이 미궁 속 사건에 대한 조사에 착수했고, 보도 자료를 준비해서 웹사이트에도 올렸지요." 그녀가 설명했다. "스필버그의 미술품 딜러가 그 작품을 대여하려고 준비하던 차에 인터넷 검색을 하다가 FBI의 도난 미술품 웹사이트를 발견했어요. 웹사이트를 통해 그 그림이 1978년에 개인 컬렉션에서 도난당한 작품이라는 사실을 알고, 그들은 꽤나 놀랐던 것 같아요." FBI 요원은 스필버그에게 그의 비벌리 힐스 저택에 있는 그림들 중 하나인 노먼 록웰의 〈러시아 교실Russian Schoolroom〉이 도난품이라는 소식을 알렸다. "스필버그 감독은 그 말을 듣고 즉시 벽에서 그 그림을 떼어 냈어요. 그림이 회수되는 데 크게 일조를 했죠."

매그네스가디너의 데이터에 따르면, 암시장은 체계적으로 합법적 미술 시장에 침투해 왔으며, 지방 경찰력은 수십억 달러 규모의 통제 불능 미술 시장을 순찰하기 위한 훈련이 되어 있지 않다. 쓸 만한 정보는 드물고, 통계 자료는 거의 없다고 봐야 한다. 그렇다면 이런 상황에서 전 세대 FBI 요원의 지식이 다음 세대로 전수되는 작업이 꼭 이루어져야 하지 않을까? 나는 로버트 위트먼이 최근 은퇴했다는 사실을 언급하면서 FBI 내에 그와 같은 요원들이 쌓아 온 경험과 지식을 전수받기 위한 시스템이 구축되어 있는지를 물었다. "나는 요원들에게 이것저것 추천도 해 주

노먼 록웰, 〈러시아 교실〉, 1967년, 캔버스에 유채, 40×93cm, 개인 소장(1989년에 회수). Printed by permission of the Norman Rockwell Family Agency. © the Norman Rockwell Family Entities

고, 되도록 팀 내 업무의 지속성을 유지하기 위해서 노력을 하고 있습니
다만, FBI 내에 그런 인수인계 시스템은 체계적으로 형성되어 있지 않
습니다." 그녀는 잠시 생각하더니 이렇게 말을 이었다. "도난 수사 업무
에 필요한 재능들 중 일부는 애초에 배울 수가 없는 것들이에요. 이 일
에 능한 요원은 예술 작품에 대한 깊은 관심과 지식을 가지고 있어야만
하거든요. 나는 요원들을 데리고 세미나에도 참석하고, 그들에게 전문
적으로 미술사에 대해서 설명도 해 주고 있지만 그것만으로는 충분치가
않아요."

"요원들이 각자 스스로의 시간을 할애해서 미술관과 박물관에도 가고,
특정 예술가들에 대해서 조사도 해야만 하거든요. 이런 업무 외의 활동
들을 통해서 그들은 수사에 필요한 지식을 넓힐 수 있고, 그러한 지식을
통해 실제 수사에 합당한 질문들을 하게 되는 거예요. 밥 위트먼과 뉴욕
지사 요원인 짐 윈Jim Wynne은 그러한 자질과 재능을 가지고 있는 뛰어난
요원들이죠. 이것은 단순히 지팡이를 휘두르며 '저 요원들을 미술에 대
한 열정과 애정이 있으며 수사에 탁월한 재능을 가진 젊은이들로 대체하
라'는 주문을 외우면 되는 문제가 아닙니다. 제가 할 수 있는 최선의 일
이란 경력이 많은 요원들이 신참들과 가깝게 지내면서 그들을 지도하도
록 제안을 하는 것뿐이지요."

나는 매그네스가디너와 FBI 미술 범죄팀이 발달해 온 과정에 대해서도
이야기를 나누었다. "지금은 열세 명의 요원들이 전국에 흩어져서 일하
고 있어요. 이를테면 뉴욕과 시카고, 로스앤젤레스와 같이 각기 담당하
고 있는 지역들이 있지요. 뉴욕이 이 셋 중 가장 바쁘게 돌아가고 있고,
그 아래 시카고와 로스앤젤레스는 상황이 엇비슷해요." 1년에 한 차례씩
매그네스가디너는 일주일간 ACT 요원들이 모여서 각자 조사하고 있는
사건에 대해 이야기를 나누고, 조언을 구하고, 서로를 알아 가는 자리를

마련하고 있다. 그녀는 가끔씩 이 모임에 화랑 주인들이나 아트 딜러들, 그리고 변호사들을 강연자로 초청하기도 한다. 2008년에 그 모임이 산타페의 관세국 건물에서 개최되었고, 사상 최초로 지방 경찰국 형사가 참여하여 팀의 요원들과 함께 훈련을 받았다. 공교롭게도 그 형사가 바로 로스앤젤레스 경찰국의 스테파니 라자루스였다.

"그 기회를 통해 우리가 어떤 일을 어떻게 하고 있는지를 보면서, 그녀가 무엇인가를 얻어 갔기를 바랍니다. 우리로서는 라자루스가 참여해 주어 많은 도움이 되었습니다. 그녀에게 지방 경찰국이 어떻게 일을 하고 있으며, 그 한계는 무엇이며, 무엇을 제공해 줄 수 있는지를 물어볼 수 있는 자리였으니까요." 그 이전에도 로스앤젤레스 경찰국의 미술품 도난 디테일 부서와 FBI의 미술 범죄팀은 몇 차례 손을 잡고 일을 한 적이 있었다. 한번은 FBI가 텔레비전 미술품 경매 사무소를 급습해서 수천 점의 미술품을 압수했던 일이 있다(그중 다수는 위작들이었다). FBI가 너무나 많은 압수품을 보관하는 문제로 고심하고 있을 때 도널드 히리식은 이들에게 로스앤젤레스 경찰국의 창고를 사용할 수 있도록 도와주었다. 나도 가 보았던 바로 그 보관 창고였다.

워싱턴으로 찾아갔던 날, 매그네스가디너는 두 시간에 걸쳐서 내게 각종 정보를 주고 질문에도 답해 주었다. 그녀는 예의가 바르고 말을 돌려서 하지 않는 사람이있다. 고지식하고 직선적인 사람으로 보였다. 나는 그녀로부터 어떤 오만함이나 자만심도 느낄 수 없었다. 여러 가지 측면에서 볼 때, 위트먼과는 정반대의 사람이었다. 위트먼은 공격적이고 정면 승부를 즐기는 사람이었다. 그는 언제든 자기 자리를 떠나서 비행기에 올라타고 범죄 조직에 잠입할 준비가 되어 있었다. 이에 반해, 매그네스가디너는 항상 사무실을 지키며 정보를 분석하는 조용한 학자 유형이었다. 그녀가 내게 묘사해 주었던 암거래 시장의 작동 원리는 폴이 브라

이튼과 런던에서 활동하면서 겪었던 일들, 그리고 도널드 히리식이 로스 앤젤레스에서 인지했던 시스템과 정확하게 일치했다.

내가 토론토에서 처음으로 보니 체글레디와 마주 앉아서 그녀가 말해 주는 도난 미술품 거래 암시장의 문제들에 대해서 듣고 있을 때, 이에 대한 조사가 결코 쉽지 않으리라고 예상했다. 비록 그녀가 하는 말이 다 맞다 할지라도 그녀가 묘사하고 있는 국제적인 비밀 범죄의 형상을 분명하게 그려 내기란 보통 어려운 일이 아니었다. 이후 영국에서 폴과 리처드 엘리스를 만나고, 미국에서 도널드 히리식과 로버트 위트먼을 인터뷰한 후에 나는 스스로 모호했던 암시장의 모양과 규모를 어렴풋하게 가늠하기 시작한 것 같다. 내 상상 속에서 이미지가 형성되기 시작한 것이다.

그것은 마치 세계 지도와 같은 형상인데, 그 안의 대륙들은 아직 형체가 불분명한 덩어리들에 불과했다. 하지만 그 검은 대륙들 위로 온통 점점이 작은 불빛들이 반짝였다. 그 불빛들이 의미하는 것은 미술품 도난에 대해 알려 주는 정보의 근원지다. 내가 무엇인가를 알고 있는 누군가에게 접선을 시도할 때마다 마음속 지도에 또 하나의 작은 불빛이 켜진다. 그중 필라델피아, 로스앤젤레스, 런던, 브라이튼 위에 켜진 빛들은 빨갛게 타오르고 있다. 토론토에는 체글레디가 있었다. 그리고 워싱턴의 불빛은 특별히 환하게 빛났다. 이는 미국의 미술품 도난 문제에서 가장 권위 있는 정보원을 의미했다. 또한 사방에 흩어져 있는 불빛들 사이를 연결하는 점선들에 대해서 생각해 보았다. 그것은 각 정보의 근원지들 사이의 의사소통을 의미했다. 체글레디로부터 매그네스가디너에게로 연결되는 선과 매그네스가디너와 히리식을 연결하는 선, 그리고 폴과 리처드 엘리스 사이의 선을 그려 볼 수 있었다. 가장 이상적인 모습은 모든 불빛들이 다른 불빛과 하나도 빠짐없이 연결되어 있는 양상이다. 하지만 그런 일은 일어나지 않고 있었다. 정보는 분명 한 근원지에서 다른 근원

지로 계속해서 흐르고 있었다. 하지만 그 속도가 느리고, 각 근원지들 사이에서 소통은 원활하게 이루어지지 않았다. 캐나다에서도 또 다른 불빛이 반짝이고 있었다. 그리고 그 불빛은 영국 도난 미술품 데이터베이스와 인터폴, 그리고 보니 체글레디에게 연결되었다.

"그동안 전문가를 고용해서 전화 판매나 신용카드 사기 등을 일삼아 왔던 마피아와 폭주족 갱단들이 이제는 미술 쪽 전문가들도 데리고 있어요."
_알랭 라쿠르지에

Alain
Lacoursière

14. 조직범죄와 미술품 도난

1972년 9월 4일 새벽 1시 40분경, 몬트리올 미술관의 하얀 복도와 하얀 전시실 벽들 사이로 그날 당번 중 한 명인 야간 경비원의 발걸음 소리가 울려 퍼졌다. 그는 막 2층의 순찰을 마치고, 경비실로 돌아가 휴식을 취하려던 참이었다. 따뜻한 차 한 잔과 함께하는 평화로운 시간이 그를 기다리고 있었다.

그때 복면을 쓴 남자 세 명이 나타나서 그에게 바닥에 엎드리라고 소리쳤다. 경비의 움직임이 굼뜨다고 생각했는지 그중 한 명이 들고 있던 짧은 산탄총을 발사해서 겁을 주었다. 발사된 총알은 높은 천장에 박혔고, 근무 중이던 다른 두 경비원들이 총소리를 듣고 황급히 경비실로 달려왔다. 하지만 그들은 이내 제압당했다. 도둑들은 경비들을 포박하고 재갈을 물렸다.

세 명의 경비원들이 그렇게 미술관 아더 리스머 홀 Arthur Lismer Hall의 대리

석 바닥에 엎드려 버둥대는 사이 도둑들은 일을 처리하고 사라졌다. 경비들 중 하나가 겨우 포박을 풀고 경찰에 전화를 하기까지는 그로부터 한 시간이 걸렸다. 도둑들은 매우 신속하고 효율적이었다. 그들이 한밤중에 미술관을 방문하는 데는 30분이 채 소요되지 않았다.

그들은 수리 중이던 천장에 난 채광창을 통해서 미술관 전시실에 잠입했다. 그리고 무려 열여덟 점의 회화 작품들을 훔쳐 갔다. 그들이 가져간 그림들 중에는 백만 달러(한화 약 10억 원)의 값어치가 나가는 렘브란트의 〈작은 집들이 있는 풍경Landscape with Cottages〉을 포함해서 피터르 브뤼헐Pieter Bruegel the Elder의 작품들, 장밥티스트카미유 코로Jean-Baptiste-Camille Corot의 작품 두 점, 장프랑수아 밀레Jean-François Millet의 작품 두 점, 그 외 귀스타브 쿠르베Gustave Courbet, 오노레 도미에Honoré Daumier, 외젠 들라크루아Eugène Delacroix, 토머스 게인즈버러의 작품 각각 한 점씩이 있었다. 몬트리올 미술관의 112년 역사상 가장 큰 규모의 도난 사건이었다. 도둑들은 그들이 누구인

렘브란트 판 레인,
〈작은 집들이 있는 풍경〉,
1654년, 패널에 유채,
25,4×39,4cm

지를 증명할 흔적을 전혀 남기지 않고 사라졌고, 때문에 경찰은 수사를 진척시키지 못하고 있었다.

그런 상황에서 도둑들이 연락을 취해 왔다. 그들 중 하나가 경찰에 전화를 해서 그림 값으로 50만 달러(한화 약 5억 원)를 요구한 것이다. 나중에 그들은 25만 달러(한화 약 2억 7천만 원)까지 조정했다. 미술관 관장은 그들이 사라진 그림들을 가지고 있다는 증거를 원했다. 그는 도둑들에게 일단 신뢰의 증표로 그림 한 점을 보내 달라고 했고, 도둑들은 그 제안을 받아들였다. 그들은 관장에게 몬트리올 중앙역으로 가서 지정된 무인 사물함을 열어 보라고 지시했다. 관장은 그 사물함 안에서 사라진 브뤼헐의 그림 한 점을 찾았다. 그림의 상태는 훌륭했다.

경찰은 도둑들의 전화를 추적하고자 시도했으나 매번 통화 시간이 짧아 성공하지 못했다. 그때 또 다른 희소식이 들려 왔다. 작품 값을 현찰로 전달하기 위해 도둑들과 접선할 약속이 잡힌 것이다. 관장은 그들에게 보험사 직원이 그림 한 점의 값을 들고 나갈 것이라고 말했다. 그것은 전형적인 경찰 작전으로, 경찰관 한 명이 보험사 직원으로 위장했다. 하지만 도둑들 중 한 명이 만남의 장소 근처에 세워진 경찰차를 발견하면서 이 계획은 수포로 돌아갔다. 도둑들은 다시는 연락을 취하지 않았다. 경찰은 그 그림들이 범죄 조직의 수중에 있을 것이며, 아직 몬트리올 지역을 벗어나지 못했으리라고 추측을 했을 뿐이다.

제2차 세계대전 이후, 몬트리올에는 몇 개의 주요 범죄 세력들이 자리를 잡고 번성하기 시작했다. 그중에는 도시 외곽에 밀집해 있던 마피아를 비롯하여 캘리포니아에서 이주해 온 '헬스 엔젤스Hells Angels'라는 폭주족 갱단이 있었다. 이들은 본래 퀘벡 주 남부 도시인 셔브루크Sherbrooke에 본거지를 두고 활동했으나 1970년대와 1980년대에 걸쳐 몬트리올 전역으로 영역을 확장했다. 헬스 엔젤스의 세력은 캐나다 양쪽 해안까지 확

대되었지만, 퀘벡에서는 문화적인 고립으로 인해서 조심스러운 활동을 전개했다. 물론 이따금씩 이들이 암흑가 살인 사건의 주범이 되어 도시의 범죄 신화에 한 문장을 보태거나 혹은 몬트리올의 『가제트 Gazette』, 『라 프레스 La Presse』, 그리고 『르 드부아 Le Devoir』 같은 신문의 헤드라인을 장식하는 일은 있었다. 어찌 되었든 헬스 엔젤스는 퀘벡의 마약 암거래와 도박, 매매춘의 지배 세력으로 자라났고, 그 누구도 그들을 막을 수 없을 것처럼 보였다. 몬트리올 지구의 우두머리인 모리스 부셰 Maurice Boucher가 지배하는 범죄 조직은 막강할 뿐 아니라 효율적인 활동을 보여 주었다. 1990년대 초반, '엄마 Mom'라는 별명으로 불린 부셰는 폭주족 병사들을 거느리면서 캐나다 조직폭력 세계에서 가장 막강한 힘을 쥔 두목들 중 하나가 되었다. 그러던 중 1994년에 부셰는 경쟁자들을 제거하기로 결정했는데, 소탕할 대상 중에는 '록 머신 Rock Machine'이라는 갱단이 포함되어 있었다. 그는 몬트리올 중심지의 오토바이 가게에 두 명의 부하들을 보내 두 명의 록 머신 일원을 살해했다. 전쟁이 시작된 것이다. 참혹한 결과를 낳았던 전쟁으로, 몬트리올 경찰과 퀘벡 경찰국, 캐나다 기마경찰대는 헬스 엔젤스가 주도한 갱단 간의 싸움에 주목했다.

알랭 라쿠르지에는 폭주족 전쟁이 터졌을 때 몬트리올 경찰로 일하고 있었다. 그는 퀘벡의 시골에서 성장했고, 고등학교를 졸업하자마자 경찰이 되어서 그의 동료들보다 훨씬 빠르게 성공했다. 1992년, 서른두 살의 나이로 라쿠르지에는 경찰서의 부서장이 되었다. 그의 일은 사기 사건을 조사하는 서른두 명의 경관들을 이끄는 것이었다. 라쿠르지에는 명석하고 투지가 넘쳤으며, 사기꾼들의 마음을 읽는 능력이 있었다. 하지만 그는 하는 일이 즐겁지 않았다. 이를테면, 라쿠르지에는 전형적인 '미술 경찰 art-cop' 유형이었던 것이다. "나는 그 일이 싫었어요. 그러다 보니 점차 나 자신을 싫어하게 되더군요." 그가 말했다.

우울했던 라쿠르지에는 그간 모아 둔 휴가를 쓰기로 결정하고, 2주일 동안 파리 여행을 떠났다. 십대 때 갔던 곳이기도 했다. 그곳에서 그는 옛 추억을 떠올리면서 나무가 우거진 정원과 어두운 작은 식당들을 정처 없이 떠돌았고, 미술관과 갤러리를 배회했다. 루브르 박물관과 오르세 미술관을 어슬렁거리기도 했다. 깨끗하고 잘 정돈된 미술관들은 바다 건너에서 인간의 가장 추악한 측면을 뒤지고 다니던 그의 일상과 완전히 다른 세계에 속해 있었다. 그는 고등학교 시절부터 예술을 좋아했다. 사기 사건을 다루던 수사반장의 일상에서 잠시 떨어져 보낸 파리의 휴가 기간 동안 그는 다시 한번 예술과 사랑에 빠진 것이다.

휴가를 마치고 귀가하면서 라쿠르지에는 자신의 내부에서 새로운 에너지가 샘솟고 있는 것을 느꼈다. 하지만 그는 그 느낌이 오래가지 않으리라는 것을 알고 있었다. 이후에도 계속해서 사기 사건들을 조사해야만 했기 때문이다. 그는 예술과 경찰의 일을 함께할 수 있는 방법을 찾아내겠다는 결심을 했다. 그는 부인에게 자신의 결심에 대해서 말했고, 부인은 그를 지지해 주었다. 그는 퀘벡에 있는 한 지방 대학에 등록하고, 야간 미술사 수업을 수강했다.

라쿠르지에는 뉴욕의 FBI와 프랑스의 인터폴에 연락을 취해서 뜬금없는 문의를 했다. 이를테면 그 기관들에 캐나다와 관련이 있는 미술품 도난 사건들이 있는지를 물어보았던 것이다. 그에게는 정해진 계획도 없고, 심지어는 상관으로부터 다른 기관들에 그러한 요청을 해도 된다는 허락을 받지도 않은 상태였다. 가장 먼저 FBI에서 응답이 왔다. 답변을 보낸 FBI 요원은 라쿠르지에의 요청에 기뻐하면서 캐나다와 관련된 몇 가지 사건들에 대한 자료를 보내 주었다. FBI로서는 다른 나라 경찰이 그들에게 미해결 사건에 대한 정보를 요청하고, 심지어는 사건 해결에 도움을 주겠다는 제안이 달갑지 않을 수 없었다. 그것은 지방 경찰로부터

연락을 받는 것보다도 더 드문 일이었다. 그리하여 FBI는 몬트리올 경찰에게 몇 장의 도난당한 예술품 사진들을 전송했다.

FBI로부터 받은 사진들 속에서 라쿠르지에는 약 20만 달러(한화 약 2억원)의 값어치가 나가는 오래된 태피스트리를 찍은 흐릿한 사진 한 장을 눈여겨보았다. 당시 그의 책상 위에는 지역 옥션 하우스들에서 발행한 수십 권의 카탈로그들이 놓여 있었다. 폴이 그랬던 것처럼 라쿠르지에도 그 카탈로그들을 샅샅이 뒤지면서 미술 시장에서 어떤 작품들이 어느 정도의 가격으로 누구에게 팔리고 있는지를 배워 나가고 있었다. 그런데, 그가 본 카탈로그들 중에 문제의 도난당한 태피스트리와 비슷한 작품 사진이 실려 있었던 것이다. FBI가 보낸 사진이 흐릿했기 때문에 제대로 확인을 할 도리가 없었다. 더군다나 그 작품은 바로 다음 날 저녁에 경매가 될 예정이었다.

라쿠르지에는 사진을 보내 준 FBI 요원에게 전화를 걸어 더 선명한 사진을 요청했다. 그는 백 퍼센트 확신할 수는 없지만, 분명 그 작품을 본 것 같다고 요원에게 말했다. FBI 요원은 미심쩍어 하기는 했지만, 그래도 곧바로 사진을 캐나다로 보내 주었다. 라쿠르지에는 바로 다음 날 아침, 새로운 사진을 받을 수 있었다. 문제의 작품은 카탈로그에 실린 것과 같은 태피스트리로 추정되었다. 그는 사진을 봉투에 집어넣고 자동차에 탔다. 속도 제한을 위반하면서까지 전속력으로 내달렸지만, 라쿠르지에는 제시간에 도착할 수 없었다. 그가 도착했을 때, 경매는 이미 시작되어 있었다.

라쿠르지에는 관중석에 앉았다. 입찰이 시작되었고, 무대 위로 그가 찾던 태피스트리가 나왔다. 그는 가져온 사진과 눈앞의 태피스트리를 비교했다. 뉴욕에서 도난을 당한 작품이 분명했다. 그 작품이 몬트리올의 바이어에게 막 입찰되려 하고 있었던 것이다. 라쿠르지에는 마지막 순간

에 손을 들고 입찰에 참가했다. 그리고 몇 초 후, 망치 소리와 함께 경매가 종료되었다. 몬트리올 경찰서의 부서장인 그가 도난당한 태피스트리의 새로운 주인이 된 순간이었다. "그것을 19만 5천 달러(한화 약 2억 원)에 구입했어요." 라쿠르지에가 말했다.

옥션이 끝난 후에 라쿠르지에는 태피스트리의 주인에게 다가갔다. 그는 경찰 배지를 꺼내어 보여 주면서 이렇게 말했다. "당신의 경매를 훼방 놓을 생각은 없었어요." 상대방은 감사해 하면서도 한편으로는 망쳐 버린 경매에 대해서 실망감을 감추지 못했다. 이튿날 라쿠르지에는 정보를 제공해 준 뉴욕의 FBI 요원에게 전화를 걸었다. 그들은 그 태피스트리를 FBI의 뉴욕 지사로 운송할 계획을 잡았다. FBI 요원은 라쿠르지에에게 이런 일은 처음이라고 말하면서, 도움을 준 대가로 FBI나 자기가 그를 위해 해 줄 일이 없는지를 물었다.

"한 가지 도와주실 수 있는 일이 있어요." 라쿠르지에가 대답했다. "내 상관에게 편지를 써서 이런 일에 얼마나 큰 의미가 있는지 말해 주세요." 전문적인 미술 수사관의 필요성과 그들의 일의 가치에 대해 강조하는 내용의 편지를 받고 상관들 사이에 회자되게 하는 것, 그것이 바로 리처드 엘리스가 썼던 것과 같은 작전이었다. (*8.나날이 복잡해지는 암거래 시장 참조) FBI 요원은 그 일을 도와주었다. 그는 라쿠르지에의 상관과 몬트리올 시장에게 감사의 편지를 써 보냈다. 곧바로 라쿠르지에는 미술 세계와 관련된 몇 가지 단서들을 조사하는 것을 허가해 달라고 요청했으나 그의 상관은 그 요청을 기각했다. 도난 미술품 조사는 시간 낭비라는 것이었다. 하지만 라쿠르지에의 상관은 이내 그 결정을 취하해야만 했다. 몬트리올 시장이 그에게 축하 전화를 걸어 왔던 것이다. 서장은 라쿠르지에가 근무 시간의 25퍼센트를 미술품 수사에 할애할 것을 허락했다. 여기에는 그가 하는 다른 수사 업무에 차질을 주어서는 안 된다는 조건

이 붙어 있었다.

라쿠르지에는 미술품 도난의 세계를 파고들기 시작했다. 그리고 이내 그는 내가 인터뷰했던 다른 미술 수사관들과 같은 문제점들을 발견했다. 도저히 감당할 수 없을 정도로 많은 사건들이 그를 압도하기 시작한 것이다. 실상을 알고 보니, 미술품 도난과 예술 사기의 문제는 몬트리올에 만연해 있었다. 라쿠르지에는 국제적으로 공통적인 학습 곡선을 파악하게 되었다. 예를 들어, 1995년에 한 절도범이 인근 웨스트마운트Westmount 지역의 한 부유한 가정집에서 캐나다 퀘벡 화가인 장폴 리오펠Jean-Paul Riopelle의 대형 추상화를 훔쳤다. 절도를 감행하기에 앞서, 도둑은 프랑스 유명 옥션 하우스에 그 그림의 사진을 보여 주었고, 그쪽에서는 관심을 표명해 왔다. 그 집의 가족들이 일주일간의 휴가에서 돌아왔을 때, 그들의 그림과 절도범은 이미 파리행 비행기를 타고 있었다. 그리고 경찰이 조서를 작성하고 있을 동안 그림은 재빨리 경매에 부쳐져 20만 달러에 팔렸다. 똑같은 유형의 사건이 세계 곳곳에서 벌어지고 있었다. 담당 수사관만 다를 뿐이었다.

시작 단계에서부터 라쿠르지에의 수사 방식은 공격적이었다. 그는 자신의 담당 지역에서 활동하는 '선수들'을 만나기 위해 지역 미술계에 깊이 잠입했다. 또한 그는 국제적으로 그와 비슷한 생각을 가지고 있는 경찰관들을 찾았으며, 국경을 초월한 도난 미술품 수사를 하는 사람들과 연락을 취하고자 했다. 어딘지 모르게 익숙한 이야기처럼 들리지 않는가?

조사 결과, 라쿠르지에는 캐나다, 특히 몬트리올의 예술 작품들이 무방비로 다양한 도난의 가능성에 노출되어 있다는 것을 발견했다. 그리고 그가 조사 작업을 하다가 발견한 흥미로운 변수가 하나 있었으니, 그것은 바로 폭주족 조직인 헬스 엔젤스였다.

몬트리올에서 도난당한 그림들은 여러 행선지로 운송이 되는데, 그중

하나가 조셉 갈레브Joseph Ghaleb의 집이었다. 조셉 갈레브는 헬스 엔젤스의 조직원으로 알려져 있었으며, 마피아와 콜롬비아의 범죄 조직들과도 연계되어 있는 인물이었다. 2000년 몬트리올 경찰이 갈레브의 사업장을 급습했을 때, 라쿠르지에는 그의 미술품 은닉처를 조사하는 작업을 맡게 되었다. 현장에 가 보니, 도난당한 회화 작품들이 갈레브의 물품 창고에 보관되어 있었다. 라쿠르지에는 행여 숨겨진 것은 없을지 확인해 보기 위해 창고 천장의 판자 하나를 들어 올리다가 무언가 묵직한 느낌이 들어 그대로 멈췄다. 정말 다행이 아닐 수 없었다.

다른 경찰관이 조금 떨어진 곳에서 판자를 들어 올려 그 안을 확인해 보니 라쿠르지에가 들어 올린 판자 위에 C4 폭탄 열다섯 개가 있었던 것이다. 덕분에 라쿠르지에는 폭탄 처리반이 해체 작업을 하는 몇 시간 동안 같은 자세를 유지하고 있어야만 했다. 이후 그는 갈레브의 집에서 무려 63점의 그림들을 발견했다. 금액으로 환산하면 총 150만 달러(한화 약 16억 원)의 값어치가 나갔다. "그의 변호사로부터 들은 이야기인데, 그 그림들은 마약으로 진 빚을 갚기 위한 수단이었다고 해요." 라쿠르지에가 내게 설명했다. 2000년 12월, 갈레브는 도난 미술품을 은폐한 혐의로 징역 6개월을 선고받았다. 그리고 2004년 11월, 그는 살해당했다. 그의 미술품 컬렉션은 도난당한 미술품들이 조직범죄 세계에서 큰 사업의 수단으로 사용되고 있다는 것을 알려 주었다. 정확히 말하면, 런던 경찰국의 리처드 엘리스가 러스보로 하우스 사건을 수사하면서 알게 되었듯이(당시 러스보로에서 도난당한 페르메이르의 그림을 앤트워프의 다이아몬드 딜러가 가지고 있었다), 암흑가에서 미술 작품은 마치 통화와 같은 기능을 했다.

2001년 어느 봄날 아침, 캐나다 기마경찰대와 퀘벡 경찰국, 그리고 몬트리올 경찰은 헬스 엔젤스를 급습하는 작전을 펼쳤다. 그날 오후, 라쿠

르지에는 폭주족들의 거주지와 클럽 하우스들을 조사하도록 호출을 받았다. 경찰은 그들로부터 마약과 총, 그리고 현금을 압수한 동시에 미술 작품을 숨겨 둔 은닉처를 발견했던 것이다. 현장에 출동한 라쿠르지에는 수많은 도난 미술품들을 찾아낼 수 있었다. 또한 그는 각 작품당 두 장의 영수증을 발견했다. "하나는 정부에 신고를 하는 서류였고, 또 하나에는 작품의 가격이 적혀 있었어요. 그 외에도 위조 서류들이 많았죠."

경찰들이 값비싼 물건들을 많이 찾아낸 한 폭주족의 저택에서 라쿠르지에는 소품 하나를 눈여겨보았다. 그것은 문에 괴는 버팀쇠로, 눈에 띄게 호화로웠다. 그는 그 물건의 사진을 미술 전문가 몇 명에게 이메일로 전송했고, 그들로부터 즉각 답변을 받을 수 있었다. 그는 경찰관 한 명에게 그 버팀쇠를 압수하라고 지시했다. "왜죠? 그냥 평범한 물건이잖아요." 경찰관이 말했다. "그것은 사라진 리오펠의 브론즈 조각상이랍니다."

추후 그 조각상은 7만 5천 달러(한화 약 8천만 원)의 값어치가 나가는 작품으로 판명되었다. 그리고 그것은 그날 압수한 물건들 중에서 가장 비싼 작품들 중 하나이기도 했다. 2001년의 급습 작전은 수개월간 진행된 조직에 대한 감시와 정찰의 정점을 찍은 사건이었다. 불시 단속의 결과로 수십 명이 체포를 당했고, 유죄 판결을 받았다. 그가 몬트리올 경찰국에서 처리했던 사건들은 퀘벡 경찰국의 관심을 끌었다. 그는 미술품 도난의 문제가 범죄 조직과 연관되어 있다는 것을 증명해 낸 것이다. 2003년, 퀘벡의 지방 경찰국은 라쿠르지에를 고용해서 미술품 도난 전담반을 이끌도록 했다. 그들은 그에게 많은 지원을 해 주면서 파트너도 선별할 수 있도록 했다. 라쿠르지에는 장프랑수아 탈보 Jean-François Talbot 라는 젊은 형사를 그와 함께 일할 파트너로 선정했다. 탈보는 향후에 퀘벡 경찰국 미술품 도난 전담반을 이끌 재목으로 훈련을 받게 된 것이다.

같은 해, 경찰은 또 다른 폭주족의 집을 수색해서 금고에 들어 있던 세잔의 그림 한 점을 찾아냈다. 라쿠르지에는 그 그림을 찍은 사진 한 장을 스위스에서 활동하는 유명한 세잔 전문가에게 이메일로 전송했다. 그 전문가는 이튿날 곧바로 답장을 보내 왔다. 그는 그 작품을 알고 있었다. 오래전에 본 적이 있는 작품인데, 장소는 아마도 마이애미였던 것 같다고 했다. 그의 말에 따르면, 그 그림은 현존하는 가장 유명한 세잔의 위조품이었다.

　　"그들의 문화에 익숙한 사람들을 알고 있어야 합니다. 그리고 대부분의 경우, 그런 사람들은 타지인이에요." 라쿠르지에가 말했다. "위조품이었는데도 불구하고, 뉴욕의 한 옥션 하우스가 이미 그 그림을 경매에 내놓기로 협의를 한 상태였어요. 어디라고는 말씀드리지 않겠습니다. 그냥 누구나 다 아는 큰 곳이에요. 우리는 도청을 통해서 세잔의 그림에 대한 계획을 알게 되었어요. 그 계획이란 뉴욕의 옥션 하우스에서 1,600만 달러(한화 약 170억 원)에 파는 것이었지요."

　　"그 과정에 대해서 간략히 설명을 드리자면, 범죄자들이 옥션 하우스를 통해서 경매의 관중으로 참가한 다른 범죄자에게 그림을 팔게 됩니다." 라쿠르지에가 설명했다. "생각해 보면 머리를 아주 잘 쓴 겁니다. 물론 그 과정에서 옥션 하우스에 일정 금액을 지불해야겠지만, 그게 나은 것이죠. 수수료가 백만 달러라고 쳐도, 범죄 조직은 그 비용을 들여 1,500만 달러를 세탁하게 되는 것이니 결코 나쁘지 않은 장사지요." 그리고 그는 이렇게 덧붙였다. "게다가 그 그림의 무게는 대략 450그램에 폭은 약 40센티미터에 불과해요. 현금을 들고 다니는 것보다 훨씬 운송이 용이하잖아요."

　　라쿠르지에는 두 명의 십대 소년들이 저질렀던 도난 사건을 수사했던

이야기도 들려주었다. 열일곱 살짜리 청소년 두 명이 셔브루크 거리에 늘어서 있는 갤러리들에 차례로 침입했던 사건이었다. "그들은 1년 반 사이에 열여덟 차례에 걸쳐 절도 사건을 저질렀어요. 갤러리에 들어가서 그림 한 점을 가지고 나오거나 혹은 그 외의 값나가는 작품을 훔치곤 했죠. 내 생각에는 그 아이들이 훔친 작품들을 팔아서 마약으로 진 빚을 갚았던 것 같아요."

수사를 진행할수록 미술품 도난과 조직범죄가 연계되어 있다는 것을 말해 주는 증거들이 쌓여 갔다. 2006년 퀘벡 시에서는 두 명의 마약상들이 약 23킬로그램의 코카인을 소지한 혐의로 체포된 일이 있다. 경찰이 그들의 창고를 수색하다 발견한 것은 놀랍게도 2,500점이 넘는 그림들을 숨겨 둔 은닉처였다. "매달 이 마약상들은 퀘벡 전역에 있는 옥션 하우스들을 다니며 수백 점의 그림들을 경매에 부쳤어요. 그림을 통해서 피 묻은 돈을 세탁했던 것이죠. 그들이 관중석에 심어 둔 사람이 그림 가격을 올리면서 비싼 값에 경매에 나온 그림을 사는 식으로요. 옥션 하우스는 수수료를 받게 되고, 그들은 돈을 세탁하게 되고. 모두에게 좋은 일이잖아요." 라쿠르지에가 말했다.

내가 라쿠르지에 형사를 처음으로 만난 것은 2007년 3월 초로, 보니체글레디와 도난 미술품에 대한 조사를 하기 위해서 카이로에 갔을 때였다. (*3. 이집트 피라미드 도굴 사건 참조) 당시 마흔일곱 살이던 라쿠르지에 형사와 서른다섯 살이던 장프랑수아 탈보 형사는 메리어트 호텔에서 열렸던 회담의 강단에 서기 직전이었다. 그들은 국제박물관협회에서 초청한 특별 관중들을 상대로 강연을 하도록 예정되어 있었다. 같은 날, 체글레디와 릭 세인트 힐레르를 포함해서 다른 강연자들의 강연 스케줄도 잡혀 있었는데, 그중에는 네덜란드 정부에서 일하는 두 명의 수사반장들

과 요르단의 문화재 담당 장관의 발표도 있었다. 나와 체글레디, 그리고 세인트 힐레르는 오전에 함께 이집트 박물관을 관람하고 돌아온 차였기에 셋이 나란히 앉아 있었다. 체글레디는 그 전에도 종종 내게 라쿠르지에 형사에 대해서 말한 적이 있었다. 그녀는 그가 캐나다에서 일하는 유일한 '미술 경찰'이라고 말했다. "우리나라는 이렇게 큰데, 미술품 수사를 하는 사람은 딱 한 명뿐이에요." 체글레디가 이렇게 지적했다.

발표를 시작하기에 앞서 라쿠르지에와 그의 파트너는 테라스에서 메리어트 호텔의 수영장을 내려다보고 있었다. 부드러운 곡선의 수영장 안에서 수영을 즐기던 부유한 투숙객들이 한여름의 폭풍이 몰려오기 전에 그곳을 빠져나오려 하고 있었다. 라쿠르지에는 검은 곱슬머리에 까맣고 매서운 눈을 가지고 있었다. 탈보는 운동선수처럼 체격이 좋은 민머리의 조용한 남자로, 그 역시 눈초리가 예사롭지 않았다. 둘이 같이 서 있으니 마치 탈보가 라쿠르지에의 경호원처럼 보였다. 정장을 차려입은 두 파트너는 마치 영화 〈마이애미 바이스Miami Vice〉에 등장하는 형사들 같았다. 그들 뒤로는 이집트에서 좀처럼 보기 힘든 폭풍우가 몰려오는 하늘과 제멋대로 뻗어 나간 카이로 시가지의 모습이 마치 배경화면처럼 깔려 있었다.

두 사람이 강단에 섰고, 라쿠르지에가 강연을 주도했다. 그는 팀이 하는 일에 대해서 간략히 설명하고 그들의 성공과 실패담을 들려주었다. 그가 말하기를, 미술품을 한 나라에서 다른 나라로 밀수하는 것이 은행권이나 수표를 빼돌리는 것보다 훨씬 수월하다고 했다. 세관 직원들은 도난 미술품을 알아볼 수 있는 훈련을 제대로 받지 않은데다가 회화 작품들을 들고 전 세계를 이동하는 것은 식은 죽 먹기다. 그는 그림이 마약 거래나 대출금 상환에서 마치 돈처럼 통용되고 있는 상황에서 밀수마저 용이하다는 것은 범죄 조직들에게 희소식이 아닐 수 없다고 말했다.

라쿠르지에가 이어서 단언하기를, 범죄 조직은 돈을 세탁하는 수단으

로 그림을 사용하고 있으며, 옥션 하우스가 그 통로가 된다고 했다. 누군가가 마약과 그림을 맞바꾸면, 그림을 받은 사람은 경매를 통해서 그림을 현금으로 바꾸는 것이다. 라쿠르지에는 또한 거꾸로 마약으로 번 돈이 그림을 사는 데 사용되기도 한다고 말했다. 결국 예술은 피와 마약으로 물든 돈을 합법적인 수단으로 걸러 내는 좋은 방법이기 때문에 양쪽으로 다 활용되고 있다는 것이었다.

라쿠르지에 형사는 예술과 관련을 맺고 있는 모든 범죄들이 일반적으로 증가하는 추세라고 말하면서, 그동안 미술상들을 인터뷰했던 경험을 통해서 알게 된 사실은 아직도 대부분의 딜러들이 경찰과 이야기해 봐야 전혀 이득이 되지 않는다고 생각하는 것이라고 했다. 돌아오는 것이 없기 때문이었다. 좀 더 자세히 설명하자면, 딜러들이 범죄 행위나 미심쩍은 행동이나 혹은 도난당한 미술품에 대해서 경찰에 신고를 한다 해도, 경찰은 그 정보를 받아만 갈 뿐 그들에게 해 주는 일이 없었다. 또한 딜러들은 미술 세계에 대한 경찰의 이해가 부족하다고 불평했다. 예를 들어, 경찰은 딜러들이 고객들과 맺고 있는 복잡 미묘하고 정교한 관계나 신중함의 미덕을 이해하지 못하고, 기본적으로 예술 작품을 존중하려는 마음이 없다는 것이다.

라쿠르지에는 때로 경찰이 딜러나 갤러리로부터 도난품으로 의심되는 그림들을 가져가면서 그들의 손실을 보상할 수 있는 방법에 대해서는 전혀 알려 주지 않는다고 했다. 뿐만 아니라, 경찰이 후속 조치를 취하는 경우도 드물다. 딜러와 갤러리들은 자신들이 가지고 있는 작품의 출처에 대해서 제대로 조사할 수 있는 자료가 없는 경우가 많다고 했다. 그런데, 경찰은 그 문제 역시 이해하지 못했다.

미술관과 같이 좀 더 규모가 큰 기관들과 미술품 도난의 관계에 대해서도 라쿠르지에는 비슷한 이야기를 들려주었다. 미술품 도난에 대한 그

동안의 모든 언론 보도에도 불구하고, 미술관들은 여전히 그들의 컬렉션에서 작품이 도난당했다는 사실을 대중에 알리기를 꺼린다. 여기에는 역시 합당한 이유들이 있으며, 그것은 그가 이미 이야기했던 소규모 갤러리나 딜러들의 경우와 유사하다. 즉 기관에서 일어난 범죄 사건에 대해 사람들이 주목하게 되면, 향후 기증자들이나 작가들의 신뢰를 잃을 수도 있다. 게다가 라쿠르지에가 지적하기를, 몇몇 보험 회사들은 이러한 비밀 수호의 관행을 지지하고 미술관들과 뒷거래를 해서 사건을 조용하게 마무리짓는 데 앞장서고 있다. 그들은 대중이 도난 사실을 알게 되면 해당 기관의 이미지에 손상이 올 수 있다고 조언한다. 일부 보험사들은 심지어 범행을 알리는 것은 미술 도둑들을 부추기는 지름길이라고 충고하기도 한다. 그리고 무엇보다도 보험사는 범행 사실이 알려지게 되면 앞으로 후원이 줄어들 것이라고 겁을 준다.

라쿠르지에는 미술 기관들이 지금까지와는 정반대의 태도로 미술품 도난에 대응해야 한다고 생각했다. 그는 침묵이 오히려 도둑들을 도와주는 것이라고 했다. "갤러리 관장들이 우리에게 도난 문제에 대해서 이야기하도록 만들기 위해 오랜 시간이 걸렸습니다." 그가 말했다. "처음에는 아무도 우리에게 도난 사실을 알리고자 하지 않았습니다. 하지만 지난 3년간 그들이 우리를 찾아오기 시작했어요. 그래서 장프랑수아와 제가 2004년부터 300건의 사건들을 조사할 수 있었죠."

오랫동안 미술품 도난 사건과 관련된 범죄들을 수사해 왔던 라쿠르지에는 그 경험을 바탕으로 자신이 쌓아 온 지식과 수사 능력에 대해서 자부심을 가지고 있었다. "우리는 예술에 관해서라면 범죄 세계에서 무슨 일이 일어나고 있는지 정확하게 파악하고 있습니다." 그는 이 말을 하면서 고개를 끄덕였다. "범죄자들은 예술 작품을 다양한 방식과 다양한 목적으로 활용하고 있어요. 그리고 우리는 그 범죄자들이 누구인지를 알고

있습니다. 또한 우리는 그동안 전문가를 고용해서 전화 판매나 신용카드 사기 등을 일삼아 왔던 마피아와 폭주족 갱단들이 이제는 미술 쪽 전문가들도 데리고 있다는 사실을 알고 있어요."

"많이들 아시다시피, 대부분의 경찰들은 이런 종류의 일을 처리할 수 있는 시간적 여유가 없습니다. 게다가 미술 세계에 대해서 아는 경찰들도 별로 없고요. 바로 그런 점을 이용해서 수년간 마피아와 폭주족 갱단들이 종횡무진 갤러리와 옥션 하우스들을 누비며 활동해 왔어요." 라쿠르지에가 계속해서 말했다. "제가 알기로는 캐나다에는 미술품 도난을 전업으로 하는 도둑들이 스물다섯 명 있습니다. 그들 중 한 명을 체포한 적이 있는데, 그는 이미 다른 일곱 개 국가에서 감옥살이를 해 본 사람이었어요. 그가 제게 이런 말을 하더군요. '나는 캐나다가 좋아요. 여기서는 잡혀도 좋아요. 캐나다는 세계 제일의 감옥 시설을 가지고 있거든요' 라고요."

2007년 6월의 어느 습한 오후, 라쿠르지에를 다시 만날 수 있었다. 이번에는 그의 주 활동 무대인 몬트리올이었다. 그날 그는 몬트리올 법원 청사에서 한 사기꾼에 대한 반대 증언을 했다. 원고는 올림픽 금메달을 두 번이나 딴 미리엄 베다르Myriam Bédard의 남자 친구로, 한 미술가로부터 십만 달러(한화 약 1억 원)짜리 작품을 훔친 혐의를 받고 있었다. 재판 끝에 그는 결국 유죄를 선고받았다. 라쿠르지에와 나는 법정 휴식 시간에 나란히 휴게실에 앉아 있었다. 그는 법정을 나서는 사람들을 유심히 바라보면서 내게 이런 말을 했다. "범죄자들이 여기에 배우러 와요. 이를테면, '어쩌다 저 사람이 잡혔을까?' 같은 것을 알아보러 오는 거죠. 나는 어제 바로 이곳에서 재판을 관람하러 온 유명한 미술품 도둑을 봤어요."

내가 그에게 가장 아끼는 물건이 무엇이냐고 물어보았을 때, 그는 양복 주머니에서 휴대전화를 꺼내어 보여 주었다. 소형 컴퓨터 역할을 하

는 그의 휴대전화 안에는 수천 개의 이메일 주소들이 저장되어 있었다. 그중에는 전 세계 문화 전문가들을 포함해서 미술 전문 변호사들, FBI 요원들, 런던 경찰국, 그리고 인터폴 연락처가 포함되어 있었다. 뿐만 아니라 그의 휴대전화에는 지난 15년간 그가 잡아들였거나 혹은 연락을 하고 지냈던 수십 명의 범죄자들의 이메일 주소와 연락처, 그리고 그들 중 일부의 사진까지 들어 있었다. "누군가를 체포할 때마다 나는 그에게 이메일 주소를 물어봐요." 도난 미술품과 위조품을 찍은 수천 장의 사진들 또한 라쿠르지에의 데이터베이스에 포함되어 있었기에, 그는 언제든지 손가락만 움직이면 원하는 정보를 불러올 수 있었다. 라쿠르지에는 또한 도널드 히리식의 '범죄 경보'와 비슷한 시스템을 혼자서 고안했다. 히리식과 라쿠르지에는 각기 다른 도시에서 수많은 시간을 투자해 지역 미술계를 조사하고, 정보를 수집하고, 그들만의 데이터베이스를 구축해 나갔다. 라쿠르지에는 자신의 데이터베이스에 히리식의 '범죄 경보'와 유사한 이름을 사용하고 있었다.

"나는 그것을 '미술 경보'라고 부르고 있어요. 일종의 조기 경보 시스템이죠." 그가 말했다. 기본적으로 그가 원하는 것은 미술계에서 활동하는 많은 사람들과 되도록 많은 정보를 공유하는 것이었다. 범죄 조직이 도난 미술품을 거래하는 속도에 뒤처지지 않도록 정보가 업데이트되는 속도 또한 빨라야 했다. 당시 라쿠르지에는 조직범죄와 연계되어 있는 네 명이 저지른 사건을 조사하고 있던 중이었다. 그들은 훔친 신용카드로 몬트리올 전역의 서른 개가 넘는 갤러리들을 방문해서 총 2백만 달러(한화 약 21억 원)가 넘는 수십 점의 그림들을 사들였다. 라쿠르지에의 정보원에 의하면, 그 그림들 중 일부는 이미 이스라엘과 호주로 밀수가 이루어진 상태였다. "내가 직접 다 돌아다니기에는 시간적 제약이 있어요. 그래서 '미술 경보'가 필요한 것입니다. 각 나라의 연락망으로 이메일 한

통을 보내는 것이 직접 뛰는 것보다 훨씬 더 빠르니까요. 하지만 이를 위해서는 연락망을 구축하는 작업이 선행되어야만 했죠."

라쿠르지에는 그 사건의 배후가 누구인지 알고 있었다. 그는 국제 범죄를 지휘하는 암흑가의 거물로, 라쿠르지에가 지난 수년간 쫓고 있는 사람이었다. "하지만 누군지 알고 있다 한들 우리는 그를 건드릴 수가 없어요. 그는 너무 높은 곳에 있고 힘이 막강합니다. 컬렉터예요. 우리는 그에 대해서 잘 알고 있고, 그도 우리에 대해서 알아요. 그는 우리를 이름으로 편하게 부릅니다. 몬트리올에서 아주 유명한 사람이지요. 그에 대한 제보를 전에도 받은 적이 있지만 아직까지도 전혀 손을 쓰지 못하고 있어요. 범죄 조직에 몸담고 있는 정보원에게 나온 것이라 값비싸고 믿을 수 있는 정보였지요."

라쿠르지에와 탈보는 코스타리카까지 이어졌던 용의자의 행적을 추적했다. 그들은 현지 경찰에게 협조를 요청했지만 거절당했다. "코스타리카 경찰이 내게 이렇게 말하더군요. 내가 추적하고 있는 가족은 현지인들로부터 존경을 받는 훌륭한 사람들이라고요." 사실 라쿠르지에가 훌륭한 시민으로 추앙받는 사람의 뒤를 추적했던 일은 이것이 처음도 마지막도 아니었다.

그는 언젠가 몬트리올 미술관의 전시 개관 행사에 체포영장을 발부하러 갔던 이야기를 내게 들려주었다. "오프닝 파티에서 미술관 관장을 만났어요. 그가 내게 이곳에서 무엇을 하고 있냐고 묻더라고요."

"체포영장을 발부하러 왔습니다." 라쿠르지에는 이렇게 대답했다고 한다. 관장은 그 말을 듣고 놀라서 누구에게 발행된 영장인지를 물었다. 라쿠르지에는 파티장 안에 있던 한 남자를 손가락으로 가리켰다. "그럴 리 없어요. 무언가 착오가 있었던 것 같군요." 관장이 그에게 말했다. 그리고 이렇게 덧붙였다. "나는 그 사람을 아주 잘 알아요."

라쿠르지에는 그가 소탕하고자 했던 베일에 싸인 암흑가의 문틈을 비집어 열기 위한 수단으로 그만의 '미술 경보' 시스템을 만들었다. 어떤 미술 작품이 도난을 당하면, 그는 그 일에 대해서 알아야 한다고 판단되는 모든 사람들에게 이메일을 전송한다. 수신자 명단에는 국제적으로 활동하는 범죄자들도 포함되어 있다. "그런 식으로 내가 안다는 것을 그들에게 알리는 거예요." 그 말을 하는 라쿠르지에의 한쪽 눈썹이 치켜 올라갔다.

"우리는 기존의 시스템을 전복시켰어요. 이를테면, 범죄자들과 정면 승부를 합니다. 이메일로 제보를 받고, 받은 정보를 데이터베이스에 있는 모든 사람들에게 전송합니다. 갤러리 관장들과 딜러들뿐만 아니라 내가 아는 모든 범죄자들에게 말이지요."

'미술 경보'로 발행되는 이메일에는 라쿠르지에가 보내는 특별한 메시지가 영어와 프랑스어로 쓰여 있다. 지역 미술계의 치안 유지 활동에서 그가 강조하고자 하는 사항들을 누구나 알아듣기 쉬운 말로 풀어낸 메시지였다.

환영합니다. 본 이메일은 퀘벡 경찰국이 미술 거래 시장과 미술품 관련 범죄를 수사하는 기관들 간의 효율적인 정보 교환을 지원하기 위해 발행하고 있는 양방향 의사소통 수단입니다. 귀하에게 정기적으로 전송되는 이메일은 미술품 도난과 사기, 그리고 위조에 대한 가장 최근 소식들, 귀하의 재산을 안전하게 지키기 위한 예방 조치법, 그리고 그 외에 귀하에게 유용한 정보들을 제공할 것입니다. 그 대가로, 우리는 이메일을 받는 미술계 모든 분들의 협조를 기대합니다. 우리가 관련 정보를 보다 효율적으로 수집할 수 있도록 모두의 도움이 필요합니다. 여러분의 성실한 협조를 통해서만 미술품 도난과 사기, 위조, 밀수

를 줄여 나갈 수 있으며, 이를 통해서 귀하의 활동 또한 범죄의 위험에서 보다 자유로워질 것입니다.

라쿠르지에 형사는 자신의 무력함 또한 인정했다. "우리는 언제나 범죄자들보다 몇 걸음 뒤쳐져 있어요. 하지만 10년 전에는 열 걸음 뒤에 있었다면, 지금은 세 걸음 뒤처져 있죠. 조금씩 거리를 좁히는 거예요." 이 말을 마친 후, 그는 다음과 같이 덧붙였다. "지금은 우리만의 노하우가 갖추어져 있어요. 예를 들어, 우리는 갤러리들이 주최하는 전시 개관 행사에 참여합니다. 왜냐하면 그곳에 사기꾼들이 나타나기 때문이지요."

라쿠르지에는 다음과 같이 말을 이었다. "범죄자들은 현재 다양한 도구들을 손에 쥐고 있습니다. 그들은 옥션 하우스들과 갤러리들을 이용하고, 움직이는 속도도 빨라요. 그들은 그림을 훔쳐서 하루 만에 지구 반대편에 팔 수도 있어요. 그런 상황에서는 보고서를 작성해서 인터폴에 보낸 후, 그들이 관련된 정보를 보내기를 기다리는 방식으로는 도저히 일이 진행되지 않아요. 그 절차는 몇 달도 걸릴 수 있으니까요. 하지만 '미술 경보' 시스템을 이용하면, 즉시 옥션 하우스들에 이메일을 전송할 수 있어요. 내가 필요한 정보가 있으면 언제든지 런던이고 뉴욕이고 상관없이 소더비나 크리스티 같은 곳에 이메일을 보내죠. 이제는 다들 나를 알기 때문에 즉시 답변을 해 줍니다."

하지만 진화를 거듭하고 있는 것은 범죄자들도 마찬가지다. "이제는 마피아나 다른 범죄 조직들이 운영하고 있는 갤러리도 있어요." 라쿠르지에가 설명했다. "사실 미술품 거래는 범죄자들에게 더할 나위 없이 좋은 비즈니스예요. 그림의 가치를 아는 사람이 극소수이기 때문이죠. 사람들의 무지를 이용해 돈세탁이 용이해요. 그냥 끝자리에 0만 더 붙이면 되니까요. 뿐만 아니라, 소득세를 내야 할 때가 되면 상황에 따라서 이만

큼의 돈을 잃었다거나 벌었다고 쉽게 위조할 수 있지요. 예를 들어, 그림을 천 달러에 구입했다고 거짓말을 하는 거예요. 실상 그 작품은 리오펠의 그림이고, 그보다 백 배 더 비싼 가격에 팔았는데도 말이지요. 그러나 아무도 진상을 알아낼 수 없는 것이 이 세계예요."

라쿠르지에의 통계에 따르면, 퀘벡의 암시장과 관련된 미술품 도난과 기타 범죄들을 돈으로 환산했을 때 연간 2천만 달러(한화 약 214억 원) 정도의 규모였다. 캐나다 다른 도시들의 상황은 어떤지 알 수 있는 자료는 전혀 없는데, 이는 그와 같은 경찰관이 한 명도 없기 때문이다. 그것이 바로 우리가 라쿠르지에와 같은 수사관의 활동을 소중하게 다루어야만 하는 이유다. 히리식과 마찬가지로, 라쿠르지에는 없는 정보를 스스로 발굴해 나가는 형사다. 또한 그는 로버트 위트먼처럼 범인을 체포하는 것보다 도난당한 작품들을 회수하는 것이 더 중요하다고 생각하는 사람이다. "나는 항상 작품을 되돌려 받는 것을 최우선으로 생각합니다. 내 상관들은 언제나 나와 같은 생각은 아니지만, 내가 무엇을 더 중요하게 생각하는지 알고 있습니다." 그가 말했다. FBI의 미술 범죄팀은 사라진 작품의 회수율을 9퍼센트라고 보고하고 있지만, 대부분의 국제 전문가들은 실제로는 5퍼센트 미만일 것이라고 추정하고 있다. 라쿠르지에는 퀘벡 미술계 사람들과 가깝게 지낸 덕분에 자신의 도난 미술품 회수율이 15퍼센트가량이라고 말했다.

나는 퀘벡 경찰국에 있는 라쿠르지에의 사무실을 방문하기도 했다. 몬트리올의 동쪽 끝에 위치한 퀘벡 경찰국은 높다란 철조망으로 둘러싸인 거대한 건물이었다. 라쿠르지에는 은퇴를 몇 달 앞둔 상황이었기 때문에 파트너인 탈보 형사에게 수사의 통솔권을 인수인계하고 있었다. 두 남자가 나를 만나러 내려왔을 때, 나는 막 보안 검색대에서 호주머니를 비운 후 금속 감지 장치를 통과하고 있었다. 라쿠르지에는 헐렁한 검은색 재

킷과 검은색 셔츠를 입고, 검은색 허리띠에 검은색 손수건을 재킷 주머니에 달고 있었다. 검은색 안경도 쓰고 있었다. 마치 예술가 같은 모습이었다.

라쿠르지에는 내게 잠시 2층을 구경시켜 주었다. 그와 탈보는 사기 전담반과 방을 같이 쓰고 있었다. 탁 트인 넓은 사무실이었다. 그는 그곳에 놓여 있는 캐나다 화가 존 리틀John Little의 그림을 가리켰다. 1989년에 도난을 당하고 2007년에 회수된 작품으로 약 25,000달러(한화 약 2,700만 원) 정도 나가는 그림이었다. 라쿠르지에의 책상 옆에는 다른 그림 한 점이 놓여 있었는데, 리오펠의 작품 같았다. 라쿠르지에는 그것이 그가 압수한 아주 잘 만들어진 위조품이라고 말했다.

구경을 마친 후, 우리는 아래층의 카페로 내려왔다. 라쿠르지에와 탈보는 뒤쪽으로 가서 햇볕이 쏟아져 들어오는 큰 창을 마주하고 있는 테이블에 자리를 잡았다. 나는 두 형사에게 그들의 부서와 미술품 수사관이 있는 전 세계 다른 경찰 부서를 비교해 달라고 부탁했다. 라쿠르지에는 FBI의 미술 범죄팀, 런던 경찰국의 미술과 골동품 특수반, 이탈리아의 특수 경찰, 그리고 인터폴의 이름을 열거했다. 그는 도널드 히리식과 로스앤젤레스 경찰국의 미술품 도난 디테일 부서에 대해서는 언급하지 않았다. 이어서 그는 토론토 경찰이 미술품 도난 수사를 전담하는 부서를 가지고 있지 않다는 데에 놀라움을 금치 못하며, 그것이 참으로 이상한 일이라고 말했다. 토론토 미술 시장이 몬트리올보다 더 크기 때문이었다. 하지만 그 시장은 완전히 방치된 채였다. 아래는 라쿠르지에와 탈보가 했던 이야기를 되도록 그대로 옮긴 것이다.

라쿠르지에: 어떤 사건 때문에 토론토에 갈 때는 사기 전담반과 일을 합니다. 미국에는 이 일을 하는 FBI 요원이 열다섯 명 있다고 하는데,

그것은 사실이 아닙니다. 정확히 말하면, 그들은 미술품 전문이 아니에요. 다른 사건들을 함께 수사하죠. 몬트리올에는 보시다시피 두 명의 전담 수사원들이 있고, 우리는 이 분야에 막 입문한 상태입니다. 우리는 적어도 1년에 두 차례는 도시의 모든 갤러리와 미술관들을 개별적으로 방문하고 있습니다. 퀘벡에만 250개의 갤러리들과 100개의 미술관들이 있어요. 누군가를 찾고 있을 때는 항상 사진을 들고 그 기관들을 찾아다니거나 그들에게 이메일을 보냅니다. '이 사람을 아십니까?'라는 제목으로 말이지요.

탈보: 물론 갤러리와 딜러들은 자신들의 시장을 지키려고 합니다. 그리고 그들은 자기 고객들을 보호하고자 합니다. 하지만 우리가 그들을 도와주면, 그들의 태도도 달라져요.

이때 라쿠르지에가 끼어들었다. "우리가 정보원을 밝히는 경우는 거의 없습니다. 나는 증인을 노출시키느니 내 스스로를 태워 버릴 것입니다."
라쿠르지에와 탈보는 미술 범죄계의 추세가 '침입'이라고 했다. 다시 말해서, 갤러리나 옥션 하우스 혹은 개인의 집을 터는 범죄가 그들이 수사하는 사건의 절반 정도를 구성하고 있다는 것이다. 특히 침입 사건은 웨스트마운트나 우트르몽Outremont 같은 부유한 동네에서 자주 일어났다.

라쿠르지에: 도둑들이 그림을 구하러 다니는 거지요.

두 형사는 최근 세 명의 남자들이 몬트리올의 한 갤러리에서 일으킨 침입 사건을 조사 중이었다. 대낮에 일어난 사건이었다. 우선 범인들 중 하나가 갤러리에 와서 내부를 정찰했고, 이후 밖에 있던 나머지 두 명이

스키 마스크를 쓰고 총을 들고 들어왔다. 그들은 회화 석 점을 떼어서 쓰레기봉투에 찔러 넣었다. 범행 후, 그들은 갤러리를 나와 몬트리올 시내를 800미터가량 걸어서 지하철을 타고 사라졌다.

라쿠르지에는 그 갤러리의 감시 카메라에 찍힌 영상을 '미술 경고' 시스템을 통해서 많은 사람들에게 보냈고, 비밀 제보원이 그들에게 범인들의 신상에 대한 정보를 주었다. 셋 중 하나는 무장 강도 사건을 일으킨 전과가 있었고, 두 번째 남자는 폭력 사건들에 가담했으며, 나머지 하나는 사기 사건으로 조사를 받은 이력이 있었다. 라쿠르지에는 캐나다에서는 다양한 전문 분야에서 활동하던 범죄자들이 미술품 도난 쪽으로 눈을 돌리고 있다고 설명했다. 더군다나 갤러리 보안은 간단하게 뚫을 수 있기 때문에 그림은 그들의 훌륭한 먹잇감이었다.

악재는 라쿠르지에가 곧 은퇴를 앞두고 있다는 사실이었다. 그는 15년간 팀을 구성해 왔기 때문이다.

라쿠르지에: 올해 말에 은퇴합니다. 그러면 끝이에요. 나는 깨끗이 포기할 겁니다.

탈보: 팀장님은 은퇴를 앞두고 있어요. 적어도 본인 말로는 그렇다고 하네요. 하지만 정확한 시기는 아직 정해져 있지 않아요. 팀장님 마음이지요. 올해 말이 될 수도 있고, 내년 초가 될 수도 있어요.

라쿠르지에가 가고 나면, 탈보가 미술품 수사팀을 이끌게 될 것이다.

탈보: 새로운 파트너를 구하게 될 것 같아요. 데이터베이스를 관리할 수 있는 사람도 하나 필요할 겁니다.

라쿠르지에: 내가 파트너를 구할 때는 지원자들이 있어서 선택을 할 수가 있었어요. 탈보에게도 그런 일이 생기기를 기도합니다.

탈보는 심리학을 부전공했다. 그는 심리학 지식이 '라쿠르지에를 이해하는 데' 많은 도움이 되었다고 말하며 미소를 지었다.

라쿠르지에: 정작 나는 아직도 내 자신을 이해하지 못해요.

탈보: 우리는 지난 5년간 함께 일을 해 왔고 우리가 필요한 모든 시스템을 함께 만들어 왔어요. 지금 그 시스템들은 모두 잘 돌아가고 있지요. 뿐만 아니라, 팀장님도 나를 도와줄 시간이 있을 것이라 생각해요.

라쿠르지에: 물론이지. 시간당 250달러 정도면 시간을 내 보겠네.

라쿠르지에는 2008년 말에 은퇴했다. 그로부터 1년 반 정도의 세월이 흐른 뒤 2010년 중반에 나는 토론토의 온타리오 예술디자인대학교Ontario College of Art & Design에서 열린 박물관 보안 문제에 대한 회의에서 그의 후배들을 만날 수 있었다. 퀘벡 경찰국에서 파견된 두 명의 형사들이 발표를 했는데, 그들은 다름 아닌 장프랑수아 탈보의 팀원들이었다. 그날 오후 탈보는 회담에 참가하지 않았지만, 나는 그의 통솔 하에 부서가 잘 성장하고 있다는 것을 확인할 수 있었다. 이제 그의 밑에는 세 명의 미술품 전담 형사들이 일하고 있었다. 그의 부서원들은 그와 라쿠르지에가 맡아서 처리했던 사건들과 근래에 조사한 사건들을 파워포인트 자료로 만들어 발표했다. 그 내용 중에는 캐나다 앨버타에서 도난당한 작품이 딜러

에서 딜러를 거쳐 전 세계를 여행한 후 5년 뒤에 회수된 사례도 있었다.

비록 회담 참가자들 대부분이 영어만 사용할 줄 알았지만, 주최자는 그들이 프랑스어로 발표할 수 있도록 허용해 주었다. 따라서 그들이 30분간 진행했던 강연에서 관중들이 얼마나 많은 정보를 얻어 갈 수 있었는지는 미지수다. 나는 프랑스어를 잘하는 편은 아니지만, 그럭저럭 알아들을 수 있었다. 그들이 캐나다 미술 시장의 현주소에 대해서 대략적으로 그려 낸 그림은 기본적으로 로스앤젤레스에서 도널드 히리식이, 런던에서 리처드 엘리스가, 토론토에서 보니 체글레디가 그린 그림과 같았다.

하지만 퀘벡에서 온 이 형사들은 강연 초반에 실수를 범했다. 그들은 FBI를 제외하고는 자신들이 북미 유일의 미술품 수사반이라고 자랑스럽게 말했던 것이다. 그 말을 듣던 나는 서글퍼졌다. 그것은 미술계 내부에서 미술품 수사와 회수에 대한 내용이 얼마나 비체계적으로 전해지고 있는지를 여실히 보여 준 것이다. 그들은 정말로 도널드 히리식이라는 인물에 대해서 몰랐단 말인가?

강연이 끝난 후, 나는 복도에서 짐을 끌고 가는 두 형사를 붙들고 말을 걸었다. 그들에게 정말로 로스앤젤레스 경찰국의 미술품 도난 디테일 부서에 대해 들어본 적이 없냐고 물었다. 그들은 그에 대해서 아는 바가 전혀 없었으며, 오히려 내 말을 듣고 히리식에 대한 깊은 관심을 표명했다. 나는 그들에게 미술품 도난 디테일의 웹사이트를 알려 주면서 검색을 해 보라고 말했다. 그로부터 몇 주 후, 나는 메일함에서 같은 날 도착한 '범죄 경보'와 '미술 경보'를 받을 수 있었다. 둘 다 몬트리올의 용의자를 찍은 똑같은 사진을 보내 왔다. 그 둘이 서로 연락을 하며 지내게 되기까지는 20년이라는 세월이 걸렸다.

몬트리올 팀은 어떻게 미술품 도난 수사반이 운영될 수 있는지를 보여

주는 국제적인 사례다. 하지만 그들은 언어와 지리적으로 고립되어 있다. 라쿠르지에는 암시장을 둘러싼 수사 전략을 발전시켰고, 그것은 효과적이었다. 그는 캐나다와 전 세계를 돌아다니면서 자신이 알아낸 정보와 처리했던 사건들에 대한 세미나를 개최하고 다녀야 할지도 모른다. 그런 일을 하지 않는 대신에 그는 책을 썼다. 하지만 유감스럽게도 그 책은 프랑스어로 쓰여졌고, 번역은 이루어지지 않았다. 나는 토론토에서 자주 가는 서점을 들렀지만, 그 책은 없었고 주문을 할 계획도 없었다. 제목이 프랑스어로 된 책을 주문조차 할 수 없었기 때문이다.

장프랑수아 탈보는 또한 선대의 유산을 잘 이어 가고 있는 완벽한 사례를 보여 준다. 그는 일찍이 라쿠르지에 밑에서 5년간 훈련을 받으며 부서의 일을 도왔다. 라쿠르지에가 은퇴한 후로는 부서장이 되어서 그간의 노하우를 바탕으로 더 많은 팀원을 선출하고 활동비를 지원받았다. 라쿠르지에가 만들고 탈보가 이끄는 몬트리올 팀은 미술품 수사계의 숨은 보석과 같은 존재다. 그들은 캐나다에서 두 번째로 큰 미술 시장을 관할하고 있다. 2010년과 2011년에는 탈보가 발행한 거의 50건의 '미술 경보'를 받아 보았다. 그는 계속해서 바쁜 활동을 보여 주고 있지만, 아직까지 팀의 웹사이트를 구축하지는 못했다. 히리식의 선례를 통해 알 수 있듯이 여러 가지 측면에서 볼 때 웹사이트가 없다는 것은 매우 안타까운 일이다. 로스앤젤레스에서는 미술품 디테일 웹사이트 덕분에 수백만 달러의 미술품을 회수할 수 있었기 때문이다. 그리고 지금은 아이들도 다 아는 사실이지만, 세상의 이목을 끌기 원한다면 웹사이트를 만들고 블로그를 시작하는 것이 필수다. 자신을 더 크게 드러내는 것이 더 좋은 법이다.

"근사한 할리우드 영화의 줄거리는
이제 옛날이야기가 되어 버렸죠."
_톤 크레머스

Ton
Cremers

15. 미술 블로그의 활약

2006년 9월, 예술 인질Art Hostage이라는 의미심장한 아이디를 사용하는 익명의 블로거가 슬며시 인터넷 세계에 등장했다. 국제 예술품 도난의 문제와 관련된 예민한 이야기들을 쏟아내고 있는 그의 웹사이트는 외관상 그리 예쁘지는 않았다. 첫 화면에는 그 흔한 광고 배너나 장식 하나 없이 명함 크기의 네모난 상자에 'Art Held Hostage(*인질로 잡힌 예술)'라는 블로그 제목이 비뚤어진 서체로 적혀 있었다. 그중 마지막 단어인 'Hostage'의 'g'는 한 쌍의 수갑 그림으로 대체되어 있었다. 첫 화면의 맨 윗부분에는 다음과 같은 문구가 보였다. "제목 값을 하는 유일한 블로그, 미술 범죄 수사에 대한 진실을 밝히다."

운영자인 예술 인질은 비리와 부패가 만연하고, 세상의 존경을 탐하는 범죄자들로 들끓는 예술계의 위선을 밝히려는 사명을 띠고 웹사이트를 시작한 것 같았다. "미술품과 골동품 거래의 전반에는 꼭대기부터 바

닥까지 이어지는 부정과 사기의 '라인'이 있다. 그러므로 우리는 이 세계 전체가 뼛속까지 썩어 있다는 타당한 결론에 다다를 수 있다." 그는 이렇게 적었다. 또한 언젠가는 이런 포스팅을 하기도 했다. "더럽고 부패한 미술과 골동품 시장은 현금 거래의 마지막 보루다. 따라서 그간 여타의 거래 시장들이 자금세탁방지법을 따라야 했던 것에 반해, 예술상들은 여전히 현금 거래에서 발생한 각종 비리들을 자행하고 있을 뿐 아니라 부정한 방법으로 거둬들인 돈을 세탁해 주는 자금세탁의 온상으로 기능하고 있다." 그는 이것이 미술계의 내부인을 통해 확인된 정보라고 주장했다. 또한 그의 정보원은 범죄 세계가 어떻게 합법적인 거래 시장과 연결되어 있는지에 대해서 세세하게 알고 있다고 했다.

예술 인질은 대체 누구인가? 그는 마치 화염방사기같이 예술계의 기반에서 불을 내뿜으면서 그 제도에 대한 비난을 쏟아냈다. 그는 불평불만이 많은 문제아였지만 재미있었고, 그가 말하는 방식은 거칠기는 했지만 그 내용에는 진실성이 깃들어 있었다.

그는 잘난 척하는데다가 안하무인의 태도로 글을 썼다. 그리고 여타의 미술 비평가들처럼 그 누구에게도 친절하지 않았다. 그는 도둑들과 형사들 양쪽 모두를 맹렬하게 비난하고 경멸했다. 하지만 그중에서도 그가 특별히 혐오하는 사람들이 있었으니, 바로 아트 딜러들이었다. 그는 "'정직한 미술 판매상'이라는 말은 그 자체로 모순어법이다"라는 슬로건을 제시하기도 했다.

예술 인질의 웹사이트는 매우 귀중한 서비스를 제공했다. 사실 많은 사람들이 두어 개의 신문에 실린 제한적인 예술품 도난 기사들만을 접하게 될 뿐이다. 하지만 예술 인질의 시야는 광범위했다. 그는 지구상에서 무슨 일이 일어나고 있는지를 지속적으로 추적하고 정리했다. 게다가 그의 웹사이트는 더할 나위 없이 적절한 시기에 개설되었다. 2006년은 미

술과 골동품 거래 시장이 전에 없던 호황을 누리던 시기였다. 그 해에 유명 컬렉터들은 어마어마한 돈을 투자해서 유명한 작품들을 사들였다. 예를 들어, 미국 음악계의 거물인 데이비드 게펜David Geffen이 내놓은 잭슨 폴록Jackson Pollock의 〈No. 5, 1948〉은 1억 4천만 달러(한화 약 1,500억 원)에 팔렸고, 크리스티에서는 자신의 미술관을 설립한 로널드 로더Ronald Lauder가 무려 1억 3,500만 달러(한화 약 1,440억 원)를 주고 구스타프 클림트Gustav Klimt의 그림을 사들였다. 마이애미에서는 아트 바젤Art Basel을 보러 오는 사람들이 빌린 개인용 제트기의 수가 슈퍼볼Super Bawl(*매해 미국 프로 미식축구의 우승팀을 결정하는 경기) 때보다 많았던 것으로 알려져 있다. 소더비와 크리스티에서도 경이적인 기록들이 탄생했다. 이 두 거대 옥션 하우스들이 그 해에 달성한 판매액을 합치면 총 75억 달러(한화 약 8조 원)가 넘는다.

세계 주요 미술품 거래 시장의 가격 정보를 제공하는 사이트인 아트프라이스닷컴Artprice.com의 연간 보고서에 따르면, 미국에서는 2006년 한 해에만 회화 거래액이 총 27퍼센트 상승했다. 세계적인 컬렉터들과 기관들이 미술품 구매에 투자한 비용이 2001년과 2006년 사이에 그 어느 때보다도 빠르게 솟구쳐 올랐고, 그 증가치는 이전 25년 동안의 수치보다도 높았다. 소수의 투자회사들은 분산투자의 일환으로 미술품을 판매하기도 했다. 이제 미술품 거래는 1조 달러 규모의 국제적 비즈니스로 급성장했다. 1980년대에 크게 성공했던 이래로 처음 있는 호황기였다. 소더비의 회장 겸 대표이사인 윌리엄 루프레히트William Ruprecht는 미술 시장의 두 호황기에 대해서 다음과 같이 비교했다. "사람들이 현재의 미술 시장을 1980년대와 다르다고 느끼는 이유는 그것을 주도하는 세력 때문입니다. 1980년대의 호황기를 이끈 것은 일본의 부동산 세력이었지요. 따라서 그들이 무너졌을 때, 미술 시장도 무너졌어요. 하지만 지금은 러시아의 부

유층 세력, 중국의 부호들, 일본의 부자들, 헤지펀드 부자들, 그리고 기업과 부동산 세력들이 시장을 주도하고 있습니다. 다채롭지요. 현재 경제 피라미드의 꼭대기에는 부가 집중되어 있어요. 그 양이 누구도 경험해 보지 못했던 수준입니다." 그리고 언제나처럼 돈과 시장의 중심에는 옥션 하우스들이 있었다.

『파이낸셜 타임스Financial Times』에 실리는 대부분의 정보들은 예술 인질의 웹사이트에 포스팅되었다. 그는 분명 최근에 거래되는 유명 대가의 그림들의 천문학적 액수에 특별한 관심을 가지고 있었다. 하지만 이른바 그 웹사이트의 '존재의 이유'는 하루가 멀다 하고 최고 기록을 경신하고 있는 미술 시장의 이면, 즉 그 반짝이는 표면 아래에 존재하는 어두운 세계를 들여다보는 것이었다. 매우 단순한 접근 방식을 통해서 예술 인질은 미술품 도난 문제가 얼마나 심각해졌는지를 어떤 언론 매체나 경찰들(FBI와 인터폴을 포함해서)보다도 더 효율적으로 보여 주고 있었다. 그가 하는 일이라고는 모두가 읽을 수 있도록 자신의 블로그에 신문 기사들을 모아서 올리는 것이었다. 물론 그는 때때로 각 기사에 코멘트를 달기도 했다. 미술품 도난의 짧고 기이한 역사를 연대기별로 정리하는 그의 작업은 사실 8년 전 미국의 한 대학인생이 이미 시작했던 것이나.

1998년에 조나단 사조노프Jonathan Sazonoff는 세계 각지에서 도난당한 작품들을 리스트로 작성해 온라인상에 올렸다. 그는 자신의 웹사이트에 "긴급 수배 중인 예술품The World's Most Wanted Art"이라는 제목을 붙였다. 그것은 매우 초보적인 수준의 웹사이트였지만, 지난 수십 년간 사라진 작품들을 말끔히 정리해서 보여 준다는 점에서 분명 제 역할을 다하고 있었다. 사조노프는 또한 사라졌던 작품이 회수된 내용을 웹사이트에 업데이트했다. 그는 유명 작품들을 '주요 미술품 도난Major Art Thefts'이라는 제목의 카

테고리에 별도로 분류해 두었는데, 그 리스트에 정리된 작품들 중에는 1990년에 가드너 미술관에서 도난당한 페르메이르의 그림과 1972년 몬트리올 미술관에서 사라진 명화들이 포함되어 있었다. 대부분의 평가에 의하면, 사조노프의 프로젝트는 웹사이트에 도난 미술품을 올려 인터넷을 사용할 수 있는 사람이라면 누구나 접근할 수 있도록 한 첫 번째 공개적인 리스트 작업이었다는 것이다.

사조노프는 그 프로젝트가 자신이 뉴욕대 대학원생이었을 때 돈을 벌기 위한 수단으로 고안했던 것이라고 말했다. "1980년대에 우리는 테드 터너Ted Turner(*미국 미디어 거물, CNN의 창립자)의 제국이 탄생하여 성장하는 것을 보았어요. 어느 날 갑자기 손바닥만한 크기의 접시 하나가 수백 개의 텔레비전 방송국들을 품게 된 거죠. 그리고 그것은 미국 최고의 수출품이 바로 엔터테인먼트 사업이라는 것을 알게 해 주었어요. 그것을 보면서 나는 생각했던 거죠. 오백 개의 채널이 돌아가는 세계, 즉 케이블 채널 쪽에 뛰어들어야겠구나 하고 말이죠. 그쪽으로 수많은 프로젝트들을 구상해 봤는데, 그중 하나가 미술품 도난에 관련된 것이었어요."

사조노프는 대학에서 수업을 듣던 도중에 도난 미술품을 소개하는 웹사이트를 생각해 냈다. "어느 날 특별 강연 시간이 있었어요. 윌리엄 패시William Fash라는 하버드 대학교수가 초청 강연자였어요. 그는 추후 하버드 대학교 인류학과 학과장이 되었고, 피바디 박물관Peabody Museum 관장을 겸임했던 사람이에요. 그가 1985년 크리스마스이브에 멕시코시티의 인류학 박물관에서 일어난 도난 사건에 대해서 이야기해 주었어요. 도둑들이 박물관 하나를 통째로 털었던 사건이지요. 파칼Pakal 왕의 장례용 마스크도 그날 사라졌어요. 너무나 아름다운 작품이었는데 말이죠. 인류의 보물들이 도난당한 비통한 사건에 대해서 이야기하는 패시 교수의 고통과 근심으로 가득 찬 얼굴을 보면서 나는 깊은 인상을 받았어요. 그래서

그쪽을 한번 파 봐야겠다고 결심을 하게 된 거예요. FBI에도 전화를 걸어서 문의를 했는데, 그쪽에서도 좋은 생각이라고 말해 주었어요." 사조노프가 당시를 회상하면서 이렇게 말했다. "그래서 하기로 한 거죠. 텔레비전 제작에는 기복이 심했지만, 그건 또 다른 이야기이고, 어찌 되었건 나는 미술계와 보안과 미디어의 세계 사이에서 굉장히 독보적인 위치를 점하고 있었어요."

인터폴과 FBI가 여전히 인터넷을 이용하는 것이 걸음마 단계일 때, 사조노프가 개설한 웹사이트는 이미 네티즌들의 이목을 끌고 있었다. 로스앤젤레스의 히리식이 자신의 웹사이트를 구축한 것이 그로부터 몇 년 후에나 일어난 일이니, 이 분야에서 사조노프가 얼마나 선구적이었는지를 알 수 있다. 1990년대에는 사실 인터넷에 미술품 도난과 관련된 정보가 거의 없었다. 따라서 자연스럽게 사조노프의 프로젝트가 전 세계인들의 관심을 받게 되었다. 이 웹사이트 덕분에 그는 수많은 기관들과 사람들로부터 연락을 받았다. 하루는 인터폴에서, 다른 날에는 크리스티에서, 퓰리처상을 수상한 저자에게서, 그리고 미국 고고학 학회로부터 전화가 걸려 왔다. 그는 스미스소니언 협회의 크리스마스 파티에 초대를 받아서 그곳의 보안 팀장인 데이비드 리스톤David Liston에게 축하 인사를 듣기도 했다. FBI는 미술 범죄팀 웹사이트를 구상할 때 사조노프의 시범 사업을 참조하면서 그에게 감사의 전화를 걸었다. 미스터리한 변종 범죄에 대한 몇 가지 정보를 정리하여 소개한 것에 대한 대가로 사조노프는 이렇듯 융숭한 대접을 받았다.

"전자 게시판을 만들어 텔레비전 쇼를 팔기 시작했어요. 그러다가 도난 미술품 분야의 전문가가 된 거죠." 사조노프가 말했다. 그로부터 몇 년 후, 그는 또 다른 온라인 프로젝트인 '박물관 보안 통신망MSN(Museum Security Network)'에 가담했다. 그것은 전자통신망을 통해 미술품 도난과 관련

된 문제들을 해결하기 위해 고심하는 박물관 보안 인력들을 한데 모으기 위한 프로젝트였다. 암스테르담에 본부를 두고 시작했던 MSN은 틈새시장을 겨냥하면서 여러 대륙으로 뻗어 나갔다. 사조노프는 결국 MSN의 북미 지역 편집장이 되었다.

MSN이 시작되었을 때는 돈을 목적으로 한 프로젝트가 아니었다. 그것은 원래 암스테르담 국립미술관 무장 강도 사건의 여파에 대처하고자 했던 미술관 보안 요원이 고안한 시스템이었다. 바로 톤 크레머스Ton Cremers라는 사람이었다. 1996년에 무장 강도가 미술관의 17세기 명화들을 훔쳐 갔을 때, 크레머스는 보안 팀장으로 일하고 있었다. 사건 이후, 그는 심각한 무력함과 소외감에 빠졌다. 외로운 피해망상증을 잠재우기 위해서 그는 웹사이트를 개설하기로 결심했다. 그것은 자신의 이야기를 들려주기 위한 수단인 동시에 증가하고 있는 박물관 도난 사건들을 소개한 전 세계 언론 기사들을 일목요연하게 정리한 온라인 장소가 될 계획이었다. 박물관 도난에 대한 기사들은 그에게 위안을 주었다. 왜냐하면 그들을 통해서 그는 자신이 폭력적인 범죄자들을 상대하고 있는 유일한 보안 팀장이 아니라는 것을 알게 되었기 때문이다. 크레머스의 온라인 프로젝트는 다른 미술관 보안 인력들의 아픈 곳을 건드렸다. 그들은 이내 크레머스의 웹사이트에 들러 자신들의 이야기를 털어놓기 시작했다.

"사실 기관 하나만 두고 보자면, 도난 사례가 그렇게 많지는 않습니다. 하지만 더 큰 그림을 보기 시작하면, 일정한 패턴을 발견하게 됩니다. 박물관 보안 직원들은 내 웹사이트 정보들을 이용해서 각 기관의 관장들에게 왜 이 문제가 중요한지를 설득하기 시작했습니다." 크레머스가 내게 말했다. "이 모든 것은 다 빌 게이츠Bill Gates 덕분이지요. 의사소통을 할 수 있는 플랫폼을 만들어 준 것이 그 사람이니까요. 내 웹사이트는 점차 성장해서 전 세계 박물관들에서 발생하는 사건, 사고들에 대한 소식과 정보

를 공유하는 공간이 되었습니다. 나는 그렇게 힘을 많이 들이지도 않았어요. 하루에 몇 시간 정도 작업을 했을 뿐이에요." 크레머스가 설명했다.

2000년, 크레머스는 첫 번째 MSN 회담을 개최했다. 이 회담에는 전 세계 박물관 인사들이 참가했으며, 그중에는 게티 센터의 보안 팀장인 밥 콤스도 있었다. 토론토의 보니 체글레디는 문화재 관련법을 연구하는 다수의 동료들과 마찬가지로, MSN의 회원으로서 그들의 성장을 눈여겨보았다. 크레머스가 수집해 온 정보에 의하면, 박물관 도난 사건은 국제적으로 증가하고 있는 추세였다. "1970년대와 1980년대에는 비밀스럽게 자행되었던 몇 가지 극적인 도난 사건들이 있었어요. 바로 밤을 틈타서 조용하게 처리되는 유형이죠." 크레머스가 말했다. "이런 범죄들은 어떻게 보면 우아하다고까지 말할 수 있어요. 철저하게 계획되고, 작전도 정교했거든요. 나중에 벌어지는 사건들과는 질이 달랐죠."

크레머스의 데이터는 도둑질의 트렌드가 변하고 있음을 시사했다. 한 마디로 요약하자면, 그것은 우아함에서 폭력으로 변질되었다. "1975년부터 2000년 사이에 전 세계 박물관들에서 벌어진 무장 강도 사건은 한 해에 한 건 정도였어요." 그가 설명했다. "하지만 2000년 이래, 그 빈도 수는 훨씬 높아졌어요. 아이러니하게도, 나는 그 이유가 다름 아닌 보안 시스템의 강화였다고 생각하고 있어요. 박물관 내의 감시 카메라가 발전했고, 컴퓨터 경보 시스템도 보완되기 시작했죠. 도둑들도 그것을 알고 적절하게 대처하는 방법을 모색하는 거예요. 그러니까 박물관들이 더 나은 보안 시스템을 개발하면서, 도둑들이 예술품을 훔쳐 갈 수 있는 유일한 방법은 무기와 완력을 사용하는 것이 된 거예요. 그냥 세게 치고 달아나는 거죠. 도둑들은 더 이상 몰래 일을 처리하는 데 관심이 없어요. 경보기가 반응하는 시간보다 빨리 일을 끝내 버리면 되는 것이에요." 크레머스는 이렇게 덧붙였다. "근사한 할리우드 영화의 줄거리는 이제 옛날

이야기가 되어 버렸죠."

1995년경, 『뉴욕타임스』와 BBC 방송국, 『가디언』과 같은 언론 매체들은 모두 새로운 기사들을 소개하기 위해 웹을 기반으로 한 플랫폼을 개발했다. 따라서 이제는 어떤 예술 작품이 도난을 당하고 그에 대한 기사가 나게 되면, 웹 검색을 통해서 각 언론 매체의 보도에 대한 기록들을 얻을 수 있다. 또한 1990년대 후반에는 FBI와 로스앤젤레스 경찰국, 그리고 인터폴이 모두 각자의 웹사이트를 구축하고, 정보를 공개하기 시작했다. 그와 같은 시기에 래드클리프의 '아트 로스 레지스터'가 빠르게 성장하고 있었다. 이러한 발전 덕분에 이제는 관심이 있는 사람이라면 누구나 전보다 훨씬 쉽게 도난 미술품을 추적할 수 있다. 누가 어떤 정보에 접근할 수 있는지가 문제다.

예술 인질은 온라인상의 새로운 정보의 흐름에 주목했다. 그는 이를 철저히 이용해서 2006년에 자신의 사이트를 개설했다. 그는 통렬한 비판을 담은 코멘트를 곁들여 인터넷 기사들을 끌어모았다. 사조노프와 크레머스가 했던 것처럼, 그는 매일 아침 책상 앞에 앉아서 미술품 도난과 관련된 이야기와 정보를 찾아 인터넷 세상을 헤맸다. 하지만 그에게는 편집이란 없었다. 그는 전체 기사들을 복사해서 붙여넣기를 했을 뿐이었다. 흔히들 말하는 것처럼, 아마추어는 빌리지만 프로들은 훔친다.

예술 인질은 폴이었다.

2008년 1월, 폴과 첫 전화 통화를 하기 한 달 전에 경찰이 폴을 급습했던 사건이 있었다. 영국 네 개의 경찰국에서 파견된 여덟 명의 경관들이 현관문을 부수고 그의 집에 들이닥쳤다. 그들은 컴퓨터를 압수하고, 도난당한 그림들과 골동품들이 숨겨진 장소를 찾았지만 아무것도 발견하지 못했다. 폴은 며칠 후 그들로부터 빼앗긴 컴퓨터를 돌려받았다.

"항상 머리를 잘 써야 해요. 나는 절대로 집에 도난품을 놓지 않습니다. 언제나 가능한 한 빨리 딜러나 옥션 하우스에 팔아넘기지요." 그동안 폴은 수백만 달러어치의 도난품을 거래했던 것으로 추정되지만, 그중 하나도 소유하고 있지 않았다. 하지만 그랬던 그가 경찰의 레이더망에 걸린 것이다. 경찰은 무엇을 찾고 있었을까? 그들의 관심을 끌었던 것은 폴의 예술 인질 웹사이트였을까?

1993년에 은퇴를 한 후, 폴은 잉글랜드 남부 연안의 조용한 해변 마을에 정착했다. 그의 왕년의 활동 무대였던 브라이튼에서 멀지 않은 마을이었다. 하지만 과거에 비한다면, 그의 일과는 매우 평화로웠다. 매주 영국 전역을 돌아다니면서 도둑들과 사기꾼들과 함께 〈골동품 로드쇼〉 확장판을 찍는 대신에, 그는 매일 아침 여덟 시경 일어나 토스트와 차로 하루를 시작하는 조용한 일상을 보냈다. 그는 때때로 부엌에 난 창을 통해서 파도가 치는 것을 바라보기도 했다. 아침을 먹고 나면, 컴퓨터 앞에 앉아서 인터넷에 접속한 후 미술품 도난에 대한 새로운 이야기들을 찾아서 온라인 세상을 순례했다. 흥미롭게도 그는 이러한 이야기들에 중독되어 있었다. 자신의 역사와도 밀접한 관련이 있는 이야기들이기 때문일지도 모른다.

인터넷이 발달하고, 로버트 위트먼이나 도널드 히리식 같은 지식과 경험을 겸비한 형사들이 활보하고, 아트 로스 레지스터 같은 전문적인 데이터베이스와 여타의 통신 기술들이 현격하게 발전하는 세상에서 미술품 도난은 어쩌면 진작 하향세에 접어들어야 했을지도 모른다. 하지만 예술 인질이 단언했던 것처럼 그와 정반대의 현상이 일어나고 있었다. 전 세계에서 미술품 도난과 관련한 범죄가 폭발적으로 증가했던 것이다.

폴과 나는 수차례 대화를 나누면서 두 가지 주제에 집중했다. 하나는 그가 브라이튼 거리에서 '노커'로 성장했던 배경이고, 다른 하나는 국

제 미술품 도난의 현주소에 대한 것이었다. 두 가지 이야기들은 서로 연결되어 있었다. 폴이 도둑으로 성장했던 이야기를 들으면 들을수록 나는 그의 블로그에 소개되는 도난 사건들의 맥락을 더욱 잘 이해할 수 있었다. 언론에 보도되는 모든 사건들은 지난 수세기 동안 진화해 온 더 큰 그림의 일부였으며, 정해진 패턴을 따르고 있었다. 폴은 은퇴를 했을지 몰라도 다른 브라이튼의 노커들은 그대로였다.

폴이 도둑질을 그만둔 지 정확히 4년 후인 1997년, 『인디펜던트』지의 머리기사에는 다음과 같은 제목이 달렸다. "골동품을 도난당했다면, 브라이튼으로 가라." 그 기사의 내용은 다음과 같았다. "영국에서 도난당한 골동품들을 세탁하는 도시로는 런던과 함께 브라이튼이 있다. 이 아름다운 바닷가 마을에서 수십 개의 갱단들과 범죄 조직들이 도둑질과 도난품 유통 시스템을 갈고 닦아 왔다고 경찰은 말한다. 이 도시에서 처리되는 예술품들은 일반인의 가정집에서 훔친 중하품으로 그다지 질이 높지 않기 때문에, 그동안 크게 회자되지 않았다." 이어지는 기사는 어떻게 형사들이 켄트 공작 부부 집에서 나온 골동품을 브라이튼의 한 딜러에게서 찾아냈는지를 이야기하고 있었다.

흥미로운 기사였다. 더군다나 관련된 범죄자들은 모두 폴의 후예들이었다. 폴은 이 문제를 낱낱이 해부하고, 도둑들을 유형별로 구분하고, 경찰이 얼마나 제대로 대처하고 있는지를 평가할 수 있는 지상의 몇 안 되는 이들 중 하나였다. 서섹스 경찰과 그들이 운영했던 미술과 골동품 특수반의 활동은 완전한 실패로 돌아갔다. 특수반은 1998년에 소리 소문 없이 해체되었다. 그 사이에 노커들은 번성했고, 심지어 그들은 새로운 유형의 폭력배들로 진화하기까지 했다. 그들은 법망을 피해서 영국 전역의 크고 작은 도시들을 활보하고 다녔다. 또한 이제는 스스로를 '미술상'이라고 부르는 노커들 무리가 생겨났다.

리 콜린스Lee Collins가 그들 중 하나였다. 그는 브라이튼에서 성장해 런던에서 활동하면서 폴과 똑같은 신용 사기를 치고 다녔다. 한 가지 다른 점이 있다면, 그는 자신이 꽤나 수준 높은 미술상인 것처럼 행세했다는 것이다. 그는 최소 열세 명 이상의 부유한 노년층의 집을 방문했는데, 그중에는 로더데일Lauderdale 백작도 있었다. 콜린스가 로더데일의 집을 찾았을 당시 이 노인은 아흔네 살이었다. 그는 백작에게서 시가의 6분의 1 수준인 200파운드(한화 약 35만 원)를 내고 8세기에 만들어진 항아리를 하나 구입했다. 콜린스는 또한 런던의 부유한 미망인인 오드리 카Audrey Carr의 집을 찾아가 그녀에게 15,000파운드(한화 약 2,600만 원)짜리 에드워드 시고Edward Seago의 유화 한 점을 팔라고 설득했다. 카가 그의 말을 듣지 않자, 콜린스는 그녀가 보는 앞에서 그 그림을 떼어서 가져가 버렸다. 히리식이 말해 주었던 로스앤젤레스에서 일어난 강도 사건과 똑같은 방식이었다. 뿐만 아니라 콜린스는 화가 찰스 맥콜Charles McCall의 미망인을 찾아가서 죽은 남편이 남긴 수십만 달러어치의 작품들을 헐값에 팔라고 회유하기도 했다. 그는 경찰에 잡혔고, 유죄를 선고받은 후에 형을 살았다. 하지만 2010년에 그는 다시 활동을 시작했고, 또 다시 잡혀서 감옥으로 보내졌다.

폴은 '예술 인질' 웹사이트에 두 명의 '미술상' 범죄자들에 대한 기사를 올렸다. 그들은 일반 가정집에 침입해 아흔네 살의 노인에게 화가 L. S. 라우리Laurence Stephen Lowry의 회화 작품 두 점을 팔라고 강요했다. 〈산책 중인 아이들Children on Promenade〉과 〈삼인 가족Family of Three〉이라는 작품들이었다. 집주인은 퍼시 톰슨 핸콕Dr. Percy Thompson Hancock이라는 사람이었는데, 그의 저항에도 불구하고 그들은 10,400파운드(한화 약 1,800만 원)짜리 수표를 남겨놓고는 그 그림들을 벽에서 떼어 가져갔다. 협상이라기보다는 협박에 가까웠다. 나중에 톰슨 핸콕은 우편으로 6천 파운드(한화 약 1,050만

원)짜리 수표를 한 장 더 받았다. 그 일이 생긴 지 8개월 후, 톰슨 핸콕의 손녀가 런던의 본드 가Bond Street에 있는 갤러리를 지나가다가 진열대에 자랑스럽게 걸려 있는 그 그림들을 발견했다. 적혀 있는 가격은 21만 5천 파운드(한화 약 3억 7천만 원)였다. 그녀는 그 작품들이 도난당한 지 몇 달 후에 런던의 본햄스 옥션 하우스에서 7만 8천 파운드(한화 약 1억 3,700만 원)에 팔렸다는 사실을 알게 되었다. 도둑들은 곧 붙잡혔다. 그들은 재판을 통해 4년 징역형을 선고받았다. 담당 판사는 그들에게 판결을 내리며 이렇게 말했다. "당신들은 정말로 비열한 일을 저질렀소." 둘 중 하나는 전과가 있던 사람이었고, 나머지 하나는 28년 전에도 수차례 법정을 드나들던 이력이 있었다. 당시 그의 죄목 중 하나는 귀가 안 들리는데다가 병상에 누워 있는 아흔 살 노인의 집에서 9천 파운드(한화 약 1,500만 원)어치의 골동품을 훔친 것이다. "이 일에 중독된 사람들이에요." 폴이 말했다.

앞에서 이야기했듯이, 1980년에 폴은 도둑질을 하려다가 집주인에게 사과만 하고 나온 사람이었다. 하지만 그의 후예들 중에는 이러한 '예의범절'과는 담을 쌓은 사람들이 많았다. 그리고 일부는 아주 폭력적이기까지 했다. 일례로, 톰Tom과 사라 윌리엄스Sarah Williams 부부의 집에 들어온 도둑들은 골동품을 내놓지 않으면 안주인 사라의 손톱을 펜치로 모조리 뽑아 버리겠다고 협박했다. 그들은 톰을 심하게 때리고, 갈비뼈를 여러 차례 발로 걷어차기도 했다. 윌리엄스 부부의 집에서 도난당한 골동품들은 나중에 미술상 필립 케이프웰Phillip Capewell에게서 발견되었다. 예술인질은 이 미술상에 대한 재판과 관련한 기사를 열 개 정도 올렸다. 케이프웰은 결국 법정에서 5년 징역형을 선고받았다. 재판이 끝난 후, 서섹스 경찰국의 한 형사는 다음과 같은 말을 했다. "필립 케이프웰은 도난 미술품을 아주 교묘하고 전문적인 방식으로 거래했던 중개인이었다. ……

이런 중개인들 없이는, 도둑들이 도난 사건을 통해서 돈을 벌지 못한다. 오늘 케이프웰에게 내려진 유죄 판결과 징역형은 영국 법원이 이러한 사람들을 심각하게 처벌할 것이라는 분명한 메시지를 전달하고 있다." 하지만 이 기사에 대해서 폴이 코멘트를 남긴 내용을 보면, 케이프웰은 도난 미술품을 거래한 혐의로 이미 다섯 차례나 법정에 선 이력을 가지고 있었다.

이러한 폭력적인 노커들도 존슨의 갱단에 비교하면 귀여운 편에 속한다. 존슨 일당은 마치 전쟁에 나선 용사들처럼 강도질을 감행했다. 폴은 그들에 대해서 이야기하는 것을 아주 좋아했다. 그들은 용감무쌍했으며 무섭도록 야심만만했던 슈퍼 악당들이었다. 그들은 경찰과 뒷거래를 하지 않았고, 관심도 없었다. 그들은 친절과 예의와는 거리가 먼 악한들로, 경찰에 노출되는 것도 두려워하지 않고 당당하게 활보했다. 그들은 존슨 가의 친인척과 친구들로 구성된 집단이었다. 2003년 5월부터 2006년 4월까지 약 3년간 그 일당은 영국 시골집들을 박살내고 다니며 1억 6천만 달러(한화 약 1,700억 원) 규모의 미술품과 골동품들을 쓸어 담았다. 그들은 각 저택의 대문을 들이받기 위해서 사륜구동 SUV를 타고 다녔고 얼굴과 머리, 목을 덮는 방한모를 썼다. 그들은 마치 제임스 본드 영화에 등장할 법한 행각들을 벌이고 다녔는데, 실제로 본드 시리즈를 썼던 이안 플레밍Ian Fleming이 예전에 소유했던 집을 털기도 했다. 그 과정에서 그들은 창문의 쇠창살을 제거하고, 경보 시스템을 차단했다. 존슨 일당은 범행에 앞서 우선 목표물에 대해 몇 주간 연구를 했고, 종종 아무런 흔적을 남기지 않고 범행 현장을 떠나는 치밀한 면모를 보여 주었다. 더군다나 그들은 폴이 너무 위험하다고 판단해서 건드리지도 않았던 귀족의 저택들을 노렸으며, 도둑질을 위한 수단과 방법을 가리지 않았다. 경찰은 그들의 극악무도함에 혀를 내둘렀다.

2006년 2월, 존슨 일당은 영국 부동산 업계 대부인 해리 하이엄스Harry Hyams의 집을 습격해서 미술관에 들어가고도 남을 3백여 점의 예술 작품들을 훔쳤다. 도난당한 미술품의 총 가치는 1억 4천2백만 달러(한화 약 1,500억 원)가 넘었다. 이 사건은 당시만 해도 영국 역사상 가장 많은 피해액을 냈던 범죄 사건들 중 하나로 손꼽혔다. 존슨 일당은 이렇듯 유명 인사들과 공인들을 타깃으로 삼는 것을 좋아했다. 그들은 포뮬러 원Formula One 그룹의 패디 맥널리Paddy McNally, 필립 로우튼 경Sir Philip Wroughton, 그리고 버크셔 주지사의 집을 습격하기도 했다.

영국 옥스퍼드셔Oxfordshire의 위트니Witney에 있는 14세기 스탠튼 하코트 저택Stanton Harcourt Manor을 털다가 탈출하던 중에 존슨 일당들 중 하나가 2층 창문에서 뛰어내려 양쪽 다리가 부러지는 사고가 있었다. 그는 병원에 가서 치료를 받으며, 의사들에게는 형의 차고 지붕에서 떨어졌다고 거짓말을 했다.

존슨 갱단의 파란만장한 행각들이 실패로 돌아간 원인은 바로 그들의 오만함이었다. 그들은 벽에 붙어 있던 현금인출기를 사륜구동 차로 끌어당겨 떼어 내려고 하다가 붙잡혔다. 그리고 그들은 처참하게 무너졌다. 존슨 일당은 재판을 거쳐서 총 30년이 넘는 징역형을 선고받았다. 형사들은 그들의 형을 감면시켜 주는 대가로, 그들이 훔친 미술품들을 어디에 두었는지 알고 싶어 했다. 수천만 달러가 걸린 문제였기 때문이다. 하지만 존슨 일당은 경찰과 거래에 응하지 않았다. 그들은 입을 다물고 먼 앞날을 준비하기로 결정했다. 숨겨 놓은 그림들은 그들이 형을 다 살고 나온 후, 은퇴 자금이 되어 줄 예정이었다.

예술 인질은 존슨 일당이 유죄를 선고받은 사례가 영국 도처에 전염병처럼 번져 나가고 있는 가정집 도난 사건들을 방지하는 데 아무런 영향도 주지 못할 것이라고 예언했다. 그리고 그의 말처럼, 그들이 법원 판결

을 받은 지 정확히 일주일이 지난 후 고가의 미술품과 골동품을 노린 또 다른 범죄 사건들이 줄줄이 터졌다. 웹사이트에 관련된 소식을 전하면서 폴은 호들갑을 떨었다. "예술 인질의 예언이 또 다시 적중하다!!!"

예술 인질은 폴의 또 다른 자아였다. 그는 이 제2의 자아를 이용해서 미술상을 각종 범죄들과 연결짓는 내용의 기사들을 연신 올리며, 그들의 탐욕과 타락을 맹렬하게 비난했다. 예를 들면, 이런 식이었다. "온갖 체면은 다 차리면서 그 이면에서는 지저분한 일들을 벌이고 있는 그들에게 신물이 난다. 역사적으로 범죄자들이, 그리고 그중에서도 특히 미술과 골동품 딜러들이 성공하면 꼭 겉으로 점잖은 척하려고 든다." 그리고 폴은 FBI와 도널드 히리식과 마찬가지로 도난 미술품 세계에서 현찰이 거래되는 속성에 대해서 다음과 같이 지적했다. "현금 거래가 의미하는 것은, 해당 거래에는 현금이 오갈 만큼 법적으로 이상한 구석이 있다는 말이 된다. 오늘날 현금은 구매나 판매의 내용을 경찰이나 세관이나 세무서 직원에게 들키지 않으려는 사람들 사이에서나 사용되는 것이다."

존슨 일당은 노커보다는 세상의 박물관과 미술 기관들을 휘젓고 다니는 무장 갱단과 같은 느낌이었다. 크레머스가 그의 MSN에서 묘사했듯이, 미술관에 침입한 범죄자들이 우선적으로 해야 하는 일은 경보 시스템을 차단하는 것이다. 폴은 언제나 큰 기관들과는 거리를 두고자 노력했던 인물이지만, 이러한 범죄를 감행할 때 주의해야 할 점들에 대해서 훤히 꿰고 있었을 뿐더러 블록버스터급의 강도 사건이 벌어졌을 때 범죄자들이 어떤 선택을 할 수 있는지에 대해서도 잘 알고 있었다. 그가 보기에 '골칫덩어리 미술품'들은 말 그대로 극심한 두통을 유발시킬 뿐이었다. 그는 몇 가지 대형 도난 사건들에 대한 기사들을 부지런히 자신의 웹사이트에 옮겨 왔는데, 아래는 그중 몇 가지 사례들이다.

브라질 상파울루의 주립미술관에 어느 날 세 명의 무장 강도가 들어와

보안 요원들에게 총을 겨누고는 회화와 판화 작품들을 훔쳐 갔다. 그중에는 피카소 작품 두 점이 포함되어 있었다. 이날 사라진 회화 작품들은 나중에 그 지역에서 빵집을 운영하는 스물아홉 살짜리 제빵사의 집에서 발견되었는데, 그는 침대 아래에 그림들을 숨겨두고 있었다. 그 해에만 상파울루 미술관에서 두 차례 피카소 회화 도난 사건이 벌어졌는데, 이것이 두 번째 사건이었다. 첫 번째 사건에서 사라진 그림은 〈수잔 블로흐의 초상Portrait of Suzanne Bloch〉이었다.

우크라이나 오데사의 동서양미술관Museum of Western and Eastern Art에서는 17세기 이탈리아의 대가인 카라바조Caravaggio의 유화 한 점이 사라졌다. 도둑들은 창문으로 잠입해 벽에 걸린 액자에서 그림을 떼어 갔다. 미술관의 구식 경보 시스템은 무용지물이었다.

스웨덴에서는 도둑들이 스톡홀름 근교의 한 미술관에 침입해서 미국 팝 아트 작가인 앤디 워홀과 로이 리히텐슈타인의 작품 다섯 점을 훔쳐 갔다. 피해액의 규모는 3백만에서 4백만 달러 사이였으며, 도둑들이 미술관에 머물렀던 시간은 10분이 채 되지 않았다. 도난당한 워홀의 작품들은 미키마우스Mickey Mouse와 슈퍼맨Superman을 주제로 한 판화 연작들 중 일부였다. 예술 인질은 해당 연작의 총 에디션 수가 몇 장인가에 따라서 이들이 얼마나 빠르고 용이하게 미술 시장에서 팔려 나가느냐가 결정된다고 했다. 도둑늘에게는 워홀을 훔치는 것이 현명한 선택이었다. 그의 작품들은 대개 에디션이 많기 때문이다.

독일에서는 약 50만 달러(한화 약 5억 3천만 원) 정도의 값어치가 나가는 카를 슈피츠베크Carl Spitzweg의 그림 한 점이 만하임 미술관Kunsthalle Mannheim에서 도난당했다. 로마에는 20년 동안 조직적으로 활동했던 미술품 절도단이 있었다. 그들이 훔쳤던 그림 중 하나인 피에트로 파올로 본치Pietro Paolo Bonzi의 유화는 프랑스를 거쳐 플로리다로 운송된 후에 경찰에

발견되었다.

호주에서는 2007년 6월, 17세기 네덜란드 화가인 프란스 반 미리스의 작은 초상화 한 점이 도난당했다. 세로 20센티미터, 가로 16센티미터인 그 그림의 예상 가격은 무려 130만 달러(한화 약 13억 9천만 원)였다. 그리고 누군가가 호주 국립대학교에 침입해서 1928년에 제작된 톰 로버츠Tom Roberts의 유화 한 점을 훔쳐 간 일도 있었다. 그 그림은 작아서 옷 속에 충분히 숨길 수 있었다. 도둑은 잔꾀를 부려 벽에서 그림과 함께 제목이 쓰여 있는 명판을 말끔히 떼어 냈다. 미술관 직원이 도난 사실을 알아채기까지는 2주가 걸렸다.

러시아에서는 한밤중에 에르미타주Hermitage 미술관의 열린 창문으로 도둑이 들어와 가격을 매길 수 없을 정도로 귀중한 미술품들을 훔쳐 갔다. 노르웨이에서는 대법원이 에드바르 뭉크의 명작 〈절규〉와 〈마돈나〉의 도난 사건으로 유죄 판결을 받은 두 남자의 형량을 늘렸고, 세 번째 남자에 대해서는 재심을 명령했다. 예술 인질은 이와 관련된 기사를 올리며 다음과 같은 코멘트를 남겼다. "범죄자들이 공공 기관들을 노리는 가장 큰 이유는 엄청난 대가에 비한다면 위험부담이 그리 크지 않은 것처럼 보이기 때문이다."

더불어 예술 인질은 미술품 도난에 대한 법적 처벌이 더욱 무거워져야 한다는 의견을 적극적으로 피력했다. "암흑가 범죄자들의 의지를 꺾기 위해서는 공공 기관이나 미술관에서 문화재나 귀중한 작품들을 훔쳐 가는 범죄 행위에 대해 최소 10년에서 20년의 징역형이 내려져야 한다. 그렇게 되면, 도둑들은 공적 재산보다는 개인 컬렉션으로 관심을 돌리게 될 것이다. 그리고 그 편이 낫다. 개인들은 기관보다 훨씬 더 자신의 컬렉션을 잘 보호할 수 있기 때문이다." 간략하게 설명하자면, 폴은 기본적으로 미술관이나 박물관에서 일어나는 도난 사건을 방지하기 위해서 도

둑들을 엄중하게 다스려야만 한다고 생각한다. 처벌이 가중되지 않으면, 쉽고 빠르게 돈을 벌 수 있는 수단을 모색하거나 빚을 갚아야 하는 사람들에게는 공공 기관을 털어서 얻을 수 있는 대가가 (그들이 감내해야 하는 위험부담에 비해서) 너무나 매력적으로 다가올 수밖에 없다. 아주 간단한 문제인 것이다. 2011년 아트 로스 레지스터의 리스트에 올라가 있는 명화들을 '인기순'으로 정리해 보면 피카소의 작품이 659점, 호안 미로 397점, 샤갈 347점, 살바도르 달리 313점, 앤디 워홀 216점, 렘브란트 199점이다. 어떻게 명화들의 도난을 막을 것인가?

폴은 예술 인질의 웹사이트를 관심 있게 보는 독자들 중에는 범죄자들도 있다고 했다. 자신들이 하는 일에 대해 어떤 글이 쓰여지고 있는지, 그리고 다른 도둑들에게 무슨 일이 일어나고 있는지를 지속적으로 확인하고자 하는 도둑들이 그의 웹사이트를 들락거린다는 것이다. "만약 당신이 범죄자이고, 무언가를 훔쳤다고 생각해 보세요. 범행 후 인터넷을 검색해서 그 사건에 대한 기사가 났는지, 아니면 사진이라도 올라온 것은 없는지 확인하고 싶지 않겠어요?" 하지만 폴은 그의 웹사이트를 찾아오는 범죄자들과 그 이상의 관계를 가지기도 했다. 이따금씩 그에게 이메일을 보내서 전문적인 조언을 요청하는 범죄자들도 있었다.

한번은, 캐나다 밴쿠버에서 인류학 박물관이 털렸던 사건이 있었다. 도둑들은 한밤중에 방독면을 쓰고 들어와서 경보기를 끄고 곰 퇴치제를 바닥에 뿌린 후, 진열대를 여러 개 부수고 백만 달러가 넘는 예술품들을 훔쳐서 달아났다. 그들이 가져간 작품들 중에는 빌 레이드 Bill Reid 의 금 세공품들이 포함되어 있었다. 빌 레이드는 유명한 원주민 예술가로, 그의 조각품들은 캐나다의 20달러 지폐에도 인쇄되어 있다.

사건 직후, 폴은 레이드의 작품을 돌려주고 보상금을 받을 수 있는지, 그리고 이제 어떻게 해야 할지, 감옥에 가지 않는 방법은 없는지를 묻는

이상한 이메일을 받았다고 말했다. 그 메일을 받고, 폴은 사건의 장본인들에게 보내는 메시지를 블로그에 올리기로 결심했다. 그는 도둑들에게 경찰과 그들 사이를 중재해 줄 수 있는 변호사를 구하라고 조언했다. 그리고 도난 사건과 도난당한 작품들에 대해 전 세계에 구구절절 알려져 있는 상황에서 그 작품들을 팔려고 해 봐야 별 소득이 없을 것이라고 적었다. 아무리 비양심적인 딜러들이라 한들 움직이지 않으리라는 것이다. 폴이 그 글을 올린 지 3주 후, 밴쿠버의 캐나다 연방경찰RCMP이 도난당한 작품들을 되찾았다. 체포된 사람은 아무도 없었다. 나는 보니 체글레디에게 연락해서 그녀가 알고 있는 것이 없는지 물었다. 그녀는 많은 정보원들로부터 이른바 '몸값'이 지불되었다는 소식을 들었다고 했다.

폴은 언제나처럼 '중개인'으로 활동했다. 하지만 그는 이제 도난 미술품이 아닌 정보를 거래했다. 그는 형사들과 범죄자들 사이에서 얻은 정보를 다시 양쪽 모두에게 전송했다. 바닷가에 있는 그의 집에 앉아서 폴은 그 혼란의 세계를 조망하고 연구했다. 그는 전보다 더 많은 도둑들이 미술품에 눈독을 들이고 있으며, 그들은 예술을 단지 훔치기 좋은 상품 정도로 생각한다고 말했다. "10년 전이라면 은행을 털었을 수준 높은 도둑들이 이제 미술관과 갤러리를 찾고 있어요. 미술관들은 대체로 값비싼 경보 시스템에 투자할 만한 예산이 부족하고, 그러다 보니 기본적인 상황은 내가 활동했을 때와 별반 달라진 것이 없어요. 여전히 대가에 비해서 위험부담이 낮은 수준이죠."

하지만 언론과 경찰의 레이더망에 걸릴 정도로 눈에 띄는 활동을 해서는 안 된다는 폴의 원칙은 여전히 유효하다. "언론이 도난 사건들을 보도하는 수준이 전보다 발전하고 있어요. 하지만 아직도 보도되지 않는 도난 사례가 훨씬 더 많다고 생각하시면 됩니다. 이를테면, '골칫덩어리 미술품' 한 점에 대한 기사가 났다면, 그 외에 보도가 되지 않은 소규모 도

난 사건들이 수백, 수천 건이 있는 거죠. 바로 그런 자잘한 사건들이 미술 도둑들의 일용할 양식이고요."

폴은 미술품 도난 세계에서 도둑들이 어느 모로 보나 그 누구보다 앞서 있다고 말한다. "그들은 이제 전보다 더 많은 정보에 접근할 수 있어요. 국제적인 네트워크를 통해서 수많은 딜러들과 옥션 하우스들과 접선할 수 있고요. 지금은 제아무리 바보 같은 절도범이라 한들 이베이에 들어가서 어떤 물건이 얼마에 팔리고 있는지를 검색할 수 있고, 심지어 거기에서 훔친 물건을 팔 수도 있어요. 사실 이베이는 식별하기 어려운 도난품들을 처리하는 데 완벽한 발판이 되어 주고 있어요." 미술품 도난 세계에는 아직 가능성들이 다양하고 도둑들은 덕분에 기발한 활동들을 선보이고 있다. 아트 로스 레지스터도, FBI도, 런던 경찰국도 아직은 그들을 잡기에 역부족이다. 이것이 거대한 게임 판이라면 도둑들은 그 위에서 경찰보다 열 걸음은 앞서 있다. 때문에 그들이 이길 수밖에 없다.

"전보다 판이 커졌어요." 폴이 말했다. 이제 도둑들의 무대는 전 세계다. 로스앤젤레스나 뉴욕에서 도난당한 그림은 공권력이 심하게 부패된 제3국으로 그림들을 수출할 수 있는 러시아 컬렉터에게 팔려 나간다. 폴은 향후 10년 사이에 미국 내에서 발생하는 도난 사건들이 엄청나게 증가할 것이라고 예언했다. "수백 년간 영국은 자기 옷장을 미술품들로 가득 채웠어요. 한데 이후 그 작품들 중 다수가 대서양을 건너 북미로 이동했어요. 시장과 돈을 따라서 미국으로 간 거죠. 약탈품이 한곳에 모여 있다는 사실이 의미하는 바는 북미 지역이 지금 도둑들의 타깃이라는 것입니다. 과거에는 도난품들의 행선지였던 미국이 이제는 원산지가 된 것이죠."

폴은 만약 자신이 '노커' 생활을 다시 시작한다면, 당연히 플로리다를 본거지로 활동할 것이라고 말했다. "그곳에 사는 나이 든 부자들의 바닷가 별장들을 좀 보세요. 온통 미술품들로 가득 차 있어요. 세상에나. 가

히 완벽한 조건이 아니겠어요!"

그리고 보니 체글레디처럼 폴은 예술과 관련된 비즈니스 전반에 대한 개혁을 촉구한다. "전반적으로 예술은 더 투명한 비즈니스가 될 필요가 있어요. 가격은 계속해서 올라가는데, 미술품 거래 시장에는 마땅한 규제라는 것이 없어요. 미술품 도난은 거대한 돌고 도는 게임이라 할 수 있어요. 대상이 되는 물건들에는 변함이 없어요. 그들은 이 손에서 저 손으로 옮겨 다닐 뿐이고, 대부분의 경우 손을 거칠수록 그 가치가 상승하지요. 그리고 최종적으로 그들은 우리보다 오래 살아요."

2008년 9월, 미국 모기지론이 붕괴되면서 세계적인 경기 침체로 이어졌다. 미국에 소재한 국제 금융회사인 리먼 브라더스Lehman Brothers가 파산을 선고했고, 다국적 종합금융업체인 AIG도 백기를 들었다. 전 세계 주식시장이 무너졌고, 은행들이 줄줄이 파산했다. 심지어 국제유가시장마저도 타격을 입었다. 하지만 이런 상황에도 크게 영향을 받지 않고 잘 돌아가는 경제 활동 분야가 있었다.

같은 달 중순, 한 작가의 작품들로 이틀간 진행된 경매에서 소더비는 2억 달러(한화 약 2,140억 원) 이상의 순수익을 올렸다. 다름 아닌 영국의 현대미술가 데미언 허스트Damien Hirst의 작품 223점으로 진행된 경매였다. 국제 투자자들이 런던에 있는 방 하나에 옹기종기 모여서 포름알데히드에 보존된 동물들의 사체를 앞다투어 사 갔다. 탱크에 담긴 얼룩말은 1,200만 달러(한화 약 128억 원)에 낙찰되기도 했다. 경제학자인 찰스 더플린Charles Dupplin은 『뉴욕타임스』에 다음과 같은 글을 썼다. "침체된 세계 경제에도 불구하고 미술 시장에 또 다른 경이적인 기록들이 탄생한 기념비적인 날이다. 우리는 단 하루 만에 많은 기록들이 줄줄이 갱신되는 것을 목격했다." 여기에 뉴욕의 아트 딜러는 이런 코멘트를 남기기도 했다. "오늘날 사람들은 주식시장보다 미술을 더 신봉한다. 적어도 미술은 즐

길 수라도 있으니 말이다." 폴은 내게 이렇게 말했다. "그것 봐요. 내가 뭐랬어요. 절대로 미술 시장의 열기는 식지 않아요. 예술은 훌륭한 투자의 대상이지요."

폴에 대해 더 많이 알게 되면서, 나는 그가 언제쯤 미술품 도난 분야의 국제적인 슈퍼 석학으로 인정을 받게 될지 궁금해지기 시작했다. 그는 대단한 사람이었다. 나는 그의 네트워크를 구성하는 수많은 사람들을 다 알아낼 수조차 없었다. 그들은 전 세계 도처에 흩어져 있으며, 아마도 그중 수백 명은 활발히 활동 중일 것이라고 예측할 수 있을 뿐이다. 그는 도둑들과도 알고 지냈는데, 잡지 『와이어드Wired』에 소개되기도 했던 악명 높은 캐나다의 보석 도둑 다니엘 블랑샤르Daniel Blanchard도 폴의 연락망 중 하나였다. 블랑샤르는 오스트리아의 한 박물관에서 다이아몬드를 훔친 이력이 있으며, 은행도 수백 번 털었던 악당이다. 폴은 블랑샤르의 팬이었으며, 블랑샤르가 보낸 몇 장의 사진들을 내게 이메일로 전송해 주기도 했다. 그중에는 비닐에 싸인 캐나다 화폐 더미 앞에서 포즈를 취하고 있는 여인과 강아지의 모습도 보였다. 폴은 심지어 내가 2003년에 만났던 토론토 미술 도둑의 이름과 평판에 대해서도 알고 있었다.

예술 인질 웹사이트를 드나드는 폴의 독자들 중에는 도둑들을 추적하는 형사들도 있었다. "전 세계에서 미술 도둑 수사를 어떻게 해야 하는지 알고 있는 형사들은 열 손가락 안에 꼽을 수 있을 정도로 드물어요." 폴이 말했다. "그리고 그들은 정말로 괴짜들이죠. 그도 그럴 것이 이런 일에 뛰어들려면 보통 사람은 아니어야 해요." 폴은 이 수사관들에 대해서 안타까운 마음을 가지고 있었다. 자신처럼 그들도 사라진 작품들에 대한 열정을 가진 외로운 수색꾼들이었고, 그들에게 주어진 자료와 예산은 턱없이 부족했다. 종종 그들은 도난당한 명화들이 자기의 관할 지역을 빠져나가 국제 암시장으로 흘러들어가는 것을 바라보고만 있어야 했다.

앞에서 이야기했듯이, 폴은 리처드 엘리스 형사와 계속해서 연락하며 지냈다. (*8. 나날이 복잡해지는 암거래 시장 참조) 그들은 많은 주제로 이야기를 나누었으며, 특히 영국에서 벌어지고 있는 미술품 도난 사건들에 대해서 이메일을 주고받았다. 사실, 폴은 엘리스 외에도 영국에 있는 수많은 경찰국에 연줄을 가지고 있었다. 그는 또한 FBI 요원인 로버트 위트먼과 이메일을 주고받는 사이였다. 위트먼은 무엇보다 '재미있어서' 예술 인질의 블로그를 읽는다고 말하기도 했다. 위트먼이 은퇴했을 때, 그동안 위트먼의 수사 활동들을 면밀하게 관찰하고 있던 폴은 슬픔을 감추지 않았다. 그는 위트먼이 은퇴를 재고해 주기를 바라면서, 예술 인질에 몇 가지 향수 어린 글을 남기기도 했다. 그리고 그가 은퇴한 지 몇 주가 지난 후에는 위트먼에게 이메일을 보내서 아직도 이쪽에서 '현역으로' 활동하고 있는지 물었다. 폴에게 위트먼은 이렇게 답했다. "당연히 아직 현역이지요. …… 내게 언제든 전화나 이메일을 하세요. 함께 지옥의 문을 열어 봅시다!" 이메일을 받고, 폴은 다시 기운을 차렸다.

하지만 인터폴에 대해서만큼은 폴은 비관론자였다. "인터폴은 완전히 무용지물이에요. 그들은 정보를 수집하고는 있지만, 수사를 할 수 있는 관할 지역이 없어요. 따라서 그들에게 들어간 정보는 고여 있고 흐르지 않아요. 내 말을 믿는 게 좋을 거예요. 도둑들은 웃으면서 은행으로 들어갑니다. 그들 중 대부분은 그렇게 똑똑하지도 않아요."

도둑들과 형사들 외에도 수많은 저자들, 연구원들과 기자들, 그리고 다큐멘터리 필름 감독들이 예술 인질에 접속하고 있으며, 그 수는 갈수록 늘어났다. 언젠가 한번은 폴이 진행자로 출연한 다큐멘터리 시리즈의 예고편을 보여 주기도 했다. 그것은 겉멋을 많이 낸 영상으로, 주인공인 '터보Turbo 폴'이 미술품 도난 미스터리에 대한 시적인 감상에 젖어서 거리를 거니는 몇 개의 멋들어진 장면들로 구성되어 있었다. 기자들도 주

요 도난 사건들에 대한 그의 자세한 설명이나 조언을 듣기 위해서 폴에게 기사들을 보냈다. 그러던 중 2009년 말에 폴은 내게 유명 작가 데이비드 사무엘David Samuels과 연락을 하고 있다고 말했다. 당시 사무엘은 『뉴요커』에 핑크 팬더Pink Panthers에 대한 기사를 쓰고 있었다. 핑크 팬더는 조직범죄 세계의 슈퍼스타들로 런던과 도쿄, 두바이와 모나코의 보석상들을 털었던 화려한 이력을 자랑하고 있다. 그들은 범세계적인 범죄단으로, 세계에서 가장 부유한 사람들을 타깃으로 삼아 활동을 전개했다. 기사의 마지막 부분을 보면, 사무엘이 팬더 일당의 우두머리들 중 한 명을 만나 인터뷰하는 내용이 나온다. 여기서 그 도둑은 사무엘에게 그가 몬테네그로를 다시 방문하면 '세잔의 작품'을 보여 줄 수도 있다고 말했다. 폴이 말했듯이, 아마도 그 도둑은 2008년 스위스에서 일어난 도난 사건 때 사라진 바로 그 세잔의 작품을 이야기했을 수도 있다. 누가 알겠는가.

2010년 5월, 파리의 한 미술관에서 총 1억 6천만 달러(한화 약 1,700억 원)어치의 회화 작품 다섯 점이 사라지는 대형 사건이 터졌다. 그해 6월 초, 폴은 내게 '뉴욕타임스 기사'라는 제목의 이메일을 보냈다. "너무 오랫동안 소식을 듣지 못했네요. 내일자 『뉴욕타임스』에 실릴 이 기사를 좋아할 것 같아서 보내요. 책은 어떻게 돼 가는지?"라는 간단한 내용의 이메일이었다. 나는 그가 보내 준 링크를 따라가 그 기사를 읽었다. 그 것은 사무엘의 부인이자 당시 『뉴욕타임스』에 칼럼을 기고하고 있던 버지니아 헤퍼넌Virginia Heffernan이 쓴 '강도 학교'라는 제목의 기사였다. 거기에는 예술 인질이 파리의 도난 사건과 국제 미술품 도난계의 실태에 대해서 말하는 내용이 포함되어 있었다. 나중에 알게 된 사실이지만, 헤퍼넌은 예술 인질의 팬으로 오랫동안 그의 블로그를 구독해 왔다. "고마워요, 터보 폴. 당신은 내게 겁을 주는군요." 헤퍼넌은 이렇게 적었고, 그 아래로 몇 개의 문장들이 이어졌다. "뉴스에서 파리의 도난 사건에 대한

기사를 접하자마자 나는 터보 폴이 이내 흥분해서 포스팅을 할 것이라 예상했다. 그의 예술 인질 블로그에는 방문자 수가 급등할 것이고, 그의 두뇌가 빠르게 회전할 것이며, 그는 또 다시 빈정거리는 말을 쏟아 내면서 스스로 지하 세계에 대한 지식이라고 부르는 것을 유포할 것이다. 큰 사건들에 대한 기사가 터질 때마다 '나는 기분이 최고조가 된다'고 그는 말한다."

나는 그 주 일요일에 폴에게 전화를 걸었다. 내가 누구인지를 밝히자마자 폴은 "할~루?"라는 특유의 인사말로 나를 반겼다. "뉴! 욕! 타임스!에 난 기사는 읽으셨소?" 그가 물었다.

"정말로 예술 인질 웹사이트의 방문자 수가 급등했나요?" 대답 대신 내가 물었다.

"삼백 명에서 삼천 명으로 열 배 정도 늘어났어요. 미국은 나보다 다섯 시간 느리더군요." 폴이 우렁차게 말했다. "완전히 난리도 아니랍니다!"

폴은 자신을 싫어하던 사람들이 그 기사를 인터넷에서 읽고 어떤 반응을 보였을지에 대해 상상했다. "사람들이 그날 얼마나 많은 커피를 컴퓨터에 쏟았을까 생각해 보았어요! 그들이 『뉴욕타임스』를 읽다가 모니터에 커피를 뿜는 모습, 질투와 화가 나서 노트북에 커피 잔을 떨어뜨리는 모습 등을 그려 보았죠. 나는 모두가 싫어하는 사람이잖아요! 많은 사람들이 '예술 인질 같은 저속한 블로그는 안 본다. 링크를 클릭하는 시늉도 안 한다'라고 하면서 사실 하루에도 세 번씩 내 웹사이트를 들여다본 거죠."

폴은 또한 전에는 자신을 무시하고 혐오했던 사람들로부터 『뉴욕타임스』에 실린 것을 축하하는 이메일을 계속해서 받고 있다고 말했다. 특유의 터보 화법으로, "이제는 모두가 이런 식이에요. '내가 뭐 좀 좋은 거 해 드릴까? 내 여동생 소개시켜 드릴까?' 『뉴욕타임스』에 기사 하나가

실리면서 갑자기 모든 사람들이 나랑 친구가 되려고 해요. 결국 가장 중요한 것은 그런 게 바로 사람이라는 거죠"라고 말했다. 그는 계속해서 이렇게 설명했다. "미술품 도난의 세계라는 것이 사실 아주 좁아요. 결국은 다 그 사람이고, 그 무리들이에요. 그리고 항상 그곳 어딘가에 내가 잠복해 있어요."

나는 폴에게 파리에서 발생한 도난 사건에 언론의 관심이 온통 집중되어 있는 것에 대해서 어떻게 생각하는지와 그 기사들이 분석한 내용들이 정확한지에 대해서 물었다. "미술품 도난은 헤르페스 바이러스와 같아요." 그가 대답했다. "잠복해 있다가 가끔씩 재발하는 거죠. 예고도 없이 말이죠. 그러면 사람들이 그것의 존재를 알게 됩니다. 하지만 그 바이러스는 척추 깊숙이 박혀 있어요. 언제나 그랬듯이 큰손 도둑의 신화란 허구이며, 너무 유명한 작품들은 팔 수가 없다고 말하는 사람들이 있어요. 글쎄요, 그런 멍청한 사람들을 봤나. 사라진 그림들의 값어치가 1억 달러가 넘는단 말이죠! 다 팔 수는 있어요. 직접 훔친 도둑들은 항상 작품을 팔아요. 당신이 무장 강도인데, 백만 달러짜리 훔친 그림을 십만 달러에 팔았다면 아주 운이 좋은 날이죠."

그렇게 주목을 많이 받았으니 폴도 이제는 블로그를 좀 멋있게 꾸미고 싶지 않을까? 이목도 집중되고, 앞으로 독자들도 늘어날 테니 말이다. 그럴 계획이 있는지에 대해서 묻자 폴은 웃음을 터뜨렸다. "나는 변치 않아요. 내게는 기어가 하나밖에 없고, 그것이 터보 기어랍니다. 그냥 보시는 대로입니다. 쓸데없는 멋부림 같은 것은 하지 않아요. 내 블로그는 지금 무슨 일이 일어나고 있는지를 알리고, 내가 무슨 생각을 하는지를 정리하는 공간일 뿐이죠. 나는 본래 예측 불허의 인물이라 아무도 내가 다음에 어디로 튈지 몰라요." 그가 말했다. "박사학위를 땄다면 훨씬 더 보기 좋았겠지만, 대신 나는 '노킹'으로 박사학위에 버금가는 것을 얻었으니까

요. 후회는 없어요. 지나고 나서 보니까, 2달러면 살 수 있는 마이크로소프트 사의 주식을 300달러에 산 것이랑 마찬가지인 거죠. 어쩌겠어요?"

그와 오랜 시간 동안 수없이 많은 전화 통화를 하고 지내면서도, 나는 폴이 어떻게 돈을 버는지 알아낼 수 없었다. 내가 알기로는, 그는 직업이 없었다. 예전에 노킹으로 번 돈을 저축해 둔 것일까? 잘은 모르지만, 그렇다 한들 이미 예전에 그 돈이 남아나지 않았을 것이다. 폴은 돈에 대해서 별 걱정을 하지 않는 것처럼 보였다. 그는 사실 온통 돈이 안 되는 일에 몰두하고 있었다. 블로그를 운영하고, 국제적 네트워크를 넓혀 나갔다. 그러면서 자신이 기반을 닦아 세운 '정보의 대부代父'의 특별한 입지를 지켜 나가고 있었다.

파리에서 사건이 발발하고 몇 개월 뒤, 〈양귀비꽃Poppy Flowers〉이라는 제목의 (무려 5천만 달러(한화 약 535억 원)를 호가하는) 반 고흐의 그림이 이집트의 한 미술관에서 도난을 당했다. 그 미술관은 전에도 같은 작품을 도난당한 경험이 있었다. 첫 번째 사건은 1978년에 일어났고, 반 고흐의 그림은 그로부터 2년 후에 쿠웨이트에서 발견되었다. 그런데, 하필 또 그 그림이 사라진 것이다. 사건이 있은 지 몇 달 후, 이집트 문화부 직원 열한 명이 귀중한 반 고흐의 그림을 제대로 지킬 능력과 관심이 부족했다는 죄로 감옥에 보내졌다. 하지만 그 그림은 여전히 행방불명이었다. 사건이 미궁으로 빠지고 있을 무렵, 폴은 이집트의 억만장자 나기브 사위리스Naguib Sawiris가 도난당한 그림에 보상금을 내걸었다는 소식을 접했다. 하지만 그 금액은 그림의 값어치에 비해서 형편없이 적었다. 폴은 블로그에 이런 글을 남겼다.

> 그 사람, 참 그릇도 작지. 세상에 무슨 억만장자가 5,500만 달러(한화 약 590억 원)짜리 반 고흐의 그림에 보상금 17만 5천 달러(한화 약 1억

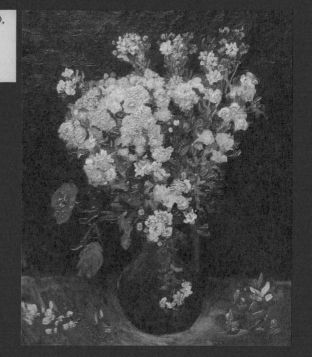

빈센트 반 고흐, 〈양귀비꽃〉,
1886년, 캔버스에 유채,
65×54cm

8천만 원)를 건답니까? 0.3퍼센트도 안 되는 수준이네. 관두라지. 하지만 실상을 말하자면, 그 사람은 그저 윗선에서 시키는 대로 하고 있을 뿐이다. 보상금 액수는 미술품 도난 수사관들과 이집트의 고위 관료들이 함께 결정했을 텐데, 소위 '저가의 심리학'이라는 것을 이용한다. 다시 말해서, 암시장에서 그림을 팔지 못하고 몹시 절박해진 도둑들이 아무 제안이나 받아들이기를 기도하는 전략이다. 똑같은 일이 최근 2008년 스위스에서도 일어났다. 무장 강도들이 취리히의 에밀 뷔를르 재단이 운영하는 사설 미술관에서 세잔과 드가의 그림들을 훔쳐 갔는데, 돈으로 환산하면 피해액이 1억 5천만 달러(한화 약 1,600억 원) 정도였다. 뷔를르 재단은 9만 달러(한화 약 9,600만 원)를 보상금으로 지급하겠다고 발표했다. 그리고 결론부터 말하자면, 뷔를르의 세잔과 드가 그림은 오늘날까지도 회수되지 않았다. 이 사위리스라는 사람과 고위 관료라는 사람들은 정신을 못 차리고 있다. 내 생각에는 이집트 물담배를 줄곧 피워댔거나, 아니면 노파의 기침약을 들이켰거나 둘 중 하나다. 그나마 이 현상금이라도 노리고 정보를 제공한다면 징역을 살게 될지도 모르는데, 세상 어떤 제정신인 사람이 받을 수 있을지 없을지도 모르는 그 돈을 보고 제보를 하겠는가? 그리고 다시금 강조하면, 5,500만 달러짜리 반 고흐의 작품에 건 현상금이 고작 17만 5천 달러라고 한다. 세상에나.

드라마 〈소프라노스 The Sopranos〉(*마피아 두목 집안의 이야기를 다룬 미국 드라마)에 나올 법한 전형적인 예술 인질의 산문형 포스팅으로, 이를 통해 그는 범죄자들에게 조언을 하고 있었다.

2010년 9월 1일, 바야흐로 예술 인질 블로그가 개설된 지 거의 4년이라는 세월이 흘렀을 무렵, 폴은 신문 기사를 하나 더 올렸다. 그리고 이후

한동안 그의 블로그는 이상할 정도로 잠잠했다. 새로운 포스팅이 몇 주 동안이나 올라오지 않았다. 정말 이상한 일이었다. 폴과 '침묵'은 전혀 어울리지 않는 단어였다. 그가 어디로 간 것인지 궁금했던 나는 그에게 몇 통의 이메일을 보냈다. 하지만 폴에게 아무런 답신도 없었다. 그리고 이것도 매우 이상했다. 폴은 이메일을 자주 확인했기에 통상 몇 시간 내로 답장을 보냈기 때문이다. 블로그는 텅 빈 느낌이었다. 이제는 어디로 가야 최근 벌어진 특이한 범죄 소식들을 들을 수 있을까?

2010년 10월 말, 나는 리처드 엘리스에게 이메일을 보내서 폴에 대한 소식을 물었다. 그 둘 간의 관계는 좀 복잡했지만, 나는 그들이 연락을 하고 지낸다는 것을 알았다. 엘리스는 다음 날 다음과 같은 답장을 보내 왔다.

> 폴('제임스 월시James Walsh'라고도 알려져 있죠)은 지금 영국 감옥에서 휴가를 보내고 있는 중입니다. 죄목은 '정부 보조금 사기(*허위 보고나 고용 상태 보고 누락을 통해 영국 정부가 실업자에게 지급하는 수당을 받은 것)'예요. 그는 그동안 경찰의 정보원으로 일을 하면서 실업 혜택을 받아 왔는데, 윗선의 허가를 받았다고 변호를 했지만 사기 기록에는 경찰과 일을 하지 않았던 몇 년간의 기록도 포함되었기 때문에, 결국 적법한 절차에 따라서 15개월 동안 교도소에 수감되었습니다.

엘리스의 이메일을 읽으며, 나는 속이 죄어드는 느낌을 받았다. 폴은 전에 도둑질로 두 번 잡힌 적이 있었다. 하지만 한 번도 그는 징역을 산 적이 없었고, 그 사실에 대해서 매우 기쁘고 감사하게 생각한다고 말했다. 언젠가 그는 흡족하게 웃으며 이렇게 말했다. "나는 감옥에는 절대로 가고 싶지 않았어요. 그리고 한 번도 가 본 적이 없지요. 미술 도둑들은

가벼운 처벌을 받아요. 그것 때문에 문제가 생기기도 하고요." 나로서는 그랬던 폴이 감옥에 갔다는 것은 상상하기 힘든 일이었다.

당시에 나는 폴과 3년간 전화와 이메일을 하고 지낸 사이였다. 전부터 직접 만나자고, 내가 만나러 가겠다고 폴에게 여러 차례 요청을 했고 승낙도 받아 냈지만, 무슨 이유에서인지 나는 계속해서 그 약속을 미루고 있었다. 나는 폴에게 다시 이메일을 보냈지만, 여전히 답장은 없었다. 예술 인질 웹사이트는 아직 사이버 공간에 그대로 있었다. 하지만 새로운 소식도 그 어떤 코멘트도 업데이트되지 않았다.

그렇게 몇 개월이 흐르고, 어느 날 폴로부터 이메일이 왔다. "안녕, 조시(*조슈아의 애칭)! 내가 돌아왔소. 전화해요." 우리는 전화 통화를 하자는 약속을 잡았다.

폴은 모범수로 선정되어 가석방되었다고 했다. 늘 그랬듯이, 그는 그에게 주어진 환경이 어떻게 돌아가는지를 읽었고, 그 시스템을 이용했다. 그는 3개월 반 동안 포드Ford 교도소에 수감되었는데, 새해가 되기 직전 그곳에서 폭동 사건이 일어났다. 그는 사건 당시 다친 사람 하나를 들것으로 운반하는 일을 도왔다고 했다. 나와 대화를 나누면서, 그는 다시 예술 인질에 포스팅을 시작하기에 앞서 약간의 휴식기를 가지기로 했다고 말했다. 나는 적절한 시기일지는 모르겠지만 지금 그를 방문하면 어떻겠냐고 물었다.

"그걸 말이라고 해요? 내 발목에는 추적 장치가 붙어 있고, 나는 오전 7시에서 오후 7시 사이에만 집 밖에 나갈 수 있어요. 지금처럼 찾아오기 좋은 때가 또 있을까. 게다가 나는 집에 갇혀 있는 신세라 온다고 하면 어쩔 도리도 없어요." 그리하여 나는 런던행 비행기 표를 끊었다.

폴을 방문하기에 앞서, 나는 리처드 엘리스와 만날 약속을 잡았다. 엘

리스와 나는 런던의 월리스 컬렉션Wallace Collection(*1900년에 영국 런던 허트 퍼드 집안 저택에 설립된 미술관으로, 17~18세기 유명 작품들을 전시하고 있다)에서 만났다. 고풍스러운 분위기가 감도는 이 거대한 벽돌 저택에는 영국에서 가장 훌륭한 갑옷과 칼, 방패 컬렉션이 전시되어 있을 뿐 아니라 수많은 렘브란트와 티치아노, 벨라스케스의 명화들이 소장되어 있다. 엘리스는 미술관 안뜰에 자리 잡은 레스토랑에 앉아 있었다. 그는 막 영국의 미술 범죄와 관련된 논문을 쓰고 있는 대학원생과 인터뷰를 마치고 오는 길이라고 했다.

엘리스는 전과 다름없는 모습이었다. 그는 조용하고, 침착하고, 분별력 있는 관찰자였다. 그는 나를 따뜻하게 맞이하면서 내가 런던에서 또 누구를 만나기로 했냐고 물었다. 나는 줄리언 래드클리프와 폴을 언급했다.

"폴을 만나기로 했어요?" 엘리스는 놀란 것 같았다. "그 사람 감옥에서 나왔나 보군요?"

"그런 것 같아요."

엘리스는 잠시 곰곰 생각을 하더니 "그건 또 모르고 있었네요"라고 했다. 그리고 혼자서 슬쩍 미소를 지으면서 말했다. "폴에게 내 안부를 좀 전해 줘요. 그에게 지나간 일은 다 잊어버리자고 말해 주세요."

우리는 미술품 도난과 관련된 광범위한 주제들에 대해 대화를 나누며 한 시간 정도 함께 시간을 보냈다. 나는 엘리스에게 정말로 은퇴를 한 것이냐고 물었고, 그는 그렇다고 대답했다. 그리고 바로 그때 그의 휴대전화가 울렸다. 런던 외곽의 경찰서에서 일하는 형사로부터 걸려 온 전화였다. 그는 전화기에 대고서 이렇게 말했다. "우리가 전에 말했던 그 도난 사건에 대한 수사가 어떻게 진행되고 있는지 알고 싶어요." 그는 틀림없이 영국에서 (그리고 아마도 전 세계에서) 일어나고 있는 미술품 도난 사건들에 여전히 깊숙이 관련되어 있었다. 그는 도널드 히리식 형사의

멘토인 빌 마틴과 연락을 하고 지낸다고 했다. 마틴은 오리건 주로 이주해서 회사를 하나 차렸다. 엘리스와 마틴은 친분을 맺고 자주 이야기를 나누는 사이였다.

대화를 나누던 도중에 우리는 윌리스를 나서서 몇 블록 떨어진 곳에 있는 작은 펍에 들어갔다. 그곳에서 엘리스는 내게 트리뷰트Tribute라는 맥주를 한 잔 사 주면서 그의 가족이 200년 전부터 운영해 온 양조장에서 만들어 내는 술이라고 했다. 우리는 건배를 했다. 엘리스는 건실한 중산층 가정에서 성장했으며, 그의 부모는 늘 문화적 교양에 대해서 강조했다. "그런 가정교육을 받았던 것이 미술계에서 일을 하는 데 많은 도움이 되었죠. 나는 상류층 출신이 아니에요. 하지만 그 세계에 대해서 아주 잘 알고 있지요. 원하면 언제든 상류층 세계에 들어갈 수도 있어요. 그 세계를 편하다고 느끼기도 하고요."

나는 그가 미술과 골동품 특수반 형사로 일하면서 엘리트 권력층과 대립한 적은 없냐고 질문했다. 그는 있다고 대답했다. 언젠가 그는 도난당한 아주 고가의 골동품 컬렉션을 소유한 회사에 대해서 조사를 벌인 적이 있었다. 상대는 아주 막강한 힘을 가진 대기업이었다. 런던 경찰국의 미술과 골동품 특수반은 그 사건에 대해서 여러 달에 걸쳐 조사를 했는데, 막 법정 공방을 앞두고 있을 때 기소를 막기 위한 뒷거래가 있다는 소문이 들려오기 시작했다. "그때 처음으로 내가 감당할 수 없는 일을 하고 있다는 생각이 들었어요." 엘리스가 미소를 지으며 말했다. "우리는 증거를 가지고 있었어요." 그는 당시 뒷거래로 오간 금액이 수천만 달러였다고 말했다. "하지만 예정대로 기소가 이루어졌어요. 아마도 그것 때문에 회사는 부도가 났을지도 몰라요." 그렇게 덧붙인 후, 그는 가족이 빚은 맥주를 홀짝였다.

"나도 책을 써 볼까 생각하고 있어요." 엘리스가 말했다. "어디서부터

시작해야 할지는 모르겠지만, 머릿속에 책으로 쓸 내용들이 떠올라요."
우리는 술집을 나설 때 악수를 나누었다. 그리고 엘리스는 다시 한 번 내
게 이렇게 말했다. "폴에게 꼭 인사말을 전해 주세요. 아시겠죠?"

런던의 어느 잿빛 아침, 나는 빅토리아 역에서 기차를 타고 1시간 40분
정도를 달려서 이스트본Eastbourne에 도착했다. 은퇴한 사람들이 모여 사는
휴양 마을은 이스트본에서 사정거리 안에 있었다. 폴은 기차역 회전문
앞에서 나를 기다리고 있었다. 나는 그를 보고 플랫폼에서 손을 흔들었
고, 그도 나를 보고 손을 흔들었다. 나는 폴의 사진을 봤고, 그와 스카이
프Skype(*인터넷 음성 무료 통화 프로그램)도 두어 차례 한 적이 있기 때문
에 그의 얼굴을 알고 있었다. 하지만 직접 만난 폴은 내가 생각했던 모습
과 좀 달랐다. 살도 많이 빠졌고, 상상했던 것보다 훨씬 컸다. 그는 189센
티미터의 장신에 사람을 꿰뚫어 보는 듯한 푸른 눈을 가지고 있었다. 얼
굴에는 소년 같은 호기심이 가득했고, 친근하고 전혀 위협적으로 느껴지
지 않는 인상이었다. 그런 폴이 내게 커다란 손을 내밀면서 말했다. "할
~루! 기차 여행은 괜찮았어요? 이쪽으로 와요. 차가 저기 있어요."
　그는 기차역 주차장에 세워진 검은색 메르세데스Mercedes 벤츠를 손가
락으로 가리켰다. 내 눈에 보이는 가장 비싼 차였다. 차량 번호판에는
'OHO8 ART'라고 적혀 있었다. 여기서 OH는 폴의 십대 아들인 올리버
헨드리Oliver Hendry의 약자였다. 올리버는 벤츠의 앞자리에 앉아서 자기 아
버지가 또 어떤 멍청한 기자(아니면 방송인이나 혹은 기타 인물, 여하튼 도
난 미술계의 대부를 사적으로 접견하겠다고 이스트본까지 내려온 수많은 사람
들 중의 하나)를 골려먹고 있는 것을 바라보고 있었다.
　폴은 벤츠 쪽으로 고갯짓을 하며 내게 말했다. "저것을 처분해야 했던
한 외교관에게 샀어요." 그가 차 문을 열어 주었고, 나는 가죽 의자에 올

라탔다. 폴이 문을 닫아 주었는데, 완전히 다 닫히지 않았다. 그래서 나는 다시 문을 열어 더 세게 당겼다. "아니에요! 아니에요! 자동으로 닫히는 문이에요." 그가 웃으며 말했다. "자 이것 봐요." 그는 다시 문을 열어서 살살 밀었고, 그가 말한 대로 문이 조용하게 저절로 닫혔다.

폴은 차를 몰고 기차역을 빠져나왔다. "여기서 차를 타고 15분 정도 달려야 해요." 그가 말했다. 그리고 이스트본을 느릿하게 통과하면서 그는 이렇게 덧붙였다. "정말 별것 없는 곳이에요. 볼 것도 별로 없어요. 그렇지 않아요?" 그 말을 들으면서 나는 머릿속으로 폴의 '황금률'에 대해서 떠올려 보았다. 좋은 도둑은 사람들의 감시망을 피해서 다닌다는 원칙 말이다.

"그래서 퇴직자 주거 지구에 정착하신 건가요?" 내가 폴에게 물었다.

"맞아요." 폴이 대답했다. "따분한 작은 마을이에요. 은퇴한 도둑이 살기에 그보다 더 좋은 곳이 어디 있겠어요? 내 마음에 쏙 들어요. 아주 조용하고, 외딴 마을이에요. 런던을 떠나 사는 것도 나쁘지 않아요."

자동차는 바다로 연결되는 작은 도로에 진입했다. 길가에는 괜찮은 집들이 늘어서 있었다. 폴의 집은 그 길의 끝에서 바다를 마주보고 있는 집이었다. 하늘에는 구름이 잔뜩 껴 있었고, 그 아래로는 브라이튼을 연상시키는 자갈이 깔린 해변이 펼쳐져 있었다. 집 바로 옆으로는 바다 전망이 좋은 펍이 하나 보였다. 집에 도착하자 폴은 벤츠를 문 앞에 세웠다. 현관문 앞으로는 바로 바다가 있었다. 우리는 집 안에 들어섰다. 밖으로 난 문과 창문에는 모두 블라인드가 내려져 있었다. 부엌에서 폴은 싱크대 위에 일렬로 세워진 빈 샴페인 병들 옆으로 다리 한쪽을 들어 올리고는 내게 발목에 채워진 전자 발찌를 보여 주었다.

"이것은 마음대로 떼어 버릴 수가 없어요. 샤워도 이것을 찬 상태로 해야 해요. 그 외 모든 것들도요. 그래서 그들은 언제나 내가 어디에 있는

지 감시할 수 있죠." 그가 말했다. "그렇게 나쁘지는 않아요. 감옥보다야 훨씬 낫죠."

그러고 나서 우리는 다시 밖으로 나가 한동안 바다를 바라본 후, 점심을 먹으러 집 옆의 펍으로 들어갔다. 펍에 들어서니, 그곳에 있던 모든 사람이 폴을 알아보았다. "이봐, 폴!" "안녕, 폴." "잘 있었어? 폴." 다들 그를 친근하게 이름으로 불렀다.

"저 사람들은 당신이 어떤 사람인지 알아요?" 내가 물었다.

"대부분은 다 알아요." 그가 대답했다. "모두들 내가 방송국 사람들과 인터뷰하는 것을 봤거든요."

폴은 나를 위해 스테이크와 새우, 으깬 감자와 찐 콩 그리고 샐러드를 주문했다. 그리고 우리는 본격적인 이야기를 시작했다.

"그래서 이제 책을 거의 다 썼단 말이죠? 그것 참 좋은 소식이군요. 한데, 기자 양반도 알다시피 나도 책을 내고 싶거든요. 로스앤젤레스의 한 에이전트와 계약도 했어요. 그래서 솔직하게 말하자면, 당신 책에 나에 대한 이야기가 너무 많이 나올까 봐 걱정이 돼요." 그가 말했다. "내가 할 말이 더 남아 있을지 알아야겠어요."

나는 그가 나의 책에서 아주 중요한 역할을 하고 있다는 점을 인정했다. 사실 나는 그가 그 소식을 듣고 좋아할 것이라고 예상하고 있었기 때문에 좀 당황했다. "우리가 처음 이메일을 주고받을 때 말이지요." 내가 말을 꺼냈다. "당신은 내게 국제 미술품 도난계의 전문가로 소개해 달라고 부탁했어요. 책의 결말 부분에서 나는 당신이 그런 사람이라고 분명히 밝힐 거예요. 보다 정확히 말하면, 나는 당신이 지구상에서 국제 예술품 도난 문제가 어떻게 돌아가는지를 알고 있는 정말 몇 안 되는 사람이며, 그 주제에 대해서 확신과 전문적인 지식을 가지고 이야기할 수 있는 사람이라고 소개할 거예요."

폴은 자기 접시에 놓인 스테이크를 잘랐다. "이것 봐요." 그가 말했다. "솔직하게 말하면, 우리가 알고 지낸 게 몇 년인데 이런 시시콜콜한 이야기까지 할 필요 없잖아요. 그렇죠? 나는 그저 내가 나 자신의 이야기를 쓸 수 있다는 것을 분명하게 해 두고 싶은 거예요." 폴이 설명하기를, 그의 책은 그가 실험하고 있는 영리 사업의 일환이었다. 그는 새로운 에이전트를 통해서 텔레비전 제작자들과 몇 가지 프로젝트 기획안들에 대해서 논의 중이라고 말했다. 또한 그의 친구들 중 한 명인 캐나다의 유명 보석 도둑에 대한 이야기를 들려주었다. 이 친구는 수만 달러에 그의 생존권을 거래했다. 감옥에서 나온 폴은 앞으로 어떻게 살아갈 것인지에 대해서 고민하고 있었다. 그는 향후 어떤 사업을 해 나갈 것인지 결정하고 싶어 했다. 다시 말해, 그는 또 다시 변화의 길을 모색하고 있었다. 폴은 브라이튼의 거리를 뒤지고 다니던 시건방진 꼬마 아이에서 실로 눈부신 성장을 했다. 그랬던 그가 이제 예술 인질 활동 이후에 무엇을 할 것인지 매의 눈으로 찾고 있었던 것이다.

나는 폴에게 로버트 위트먼이 쓴 『프라이스리스 Priceless』라는 책을 읽어 보았냐고 물었다. "저자 사인본을 우편으로 보내 준다고 해서 기다리고 있는 중이에요." 그가 말했다. 그리고 이렇게 덧붙였다. "영화로도 만들어진다고 하던데요."

점심을 마친 우리는 하던 이야기를 접고, 그의 집으로 돌아왔다. "집 구경 좀 시켜 줄게요." 그가 미소를 지으며 말했다. 내 눈에 처음으로 보인 것은 곳곳에 놓여 있는 예술 작품들이었다. 보이는 곳마다 미술품들이 놓여 있었다. 내가 기대했던 모습과 사뭇 다른 풍경이었다.

"모두 다 지난 수년 동안 사들인 작품들이에요. 정말로 산 것들입니다. 경찰이 여기 몇 차례 왔다 갔잖아요. 일부 그림들에는 작고 동그란 스티커가 붙어 있는 게 보일 겁니다. 이미 경찰이 도난품인지 아닌지 확인을

했다는 뜻이지요. 한때는 스티커가 두세 개씩 붙어 있는 작품들도 있었어요." 그가 웃으며 말했다. "이미 말씀드린 대로예요. 훔친 것은 절대로 가지고 있지 말아야 합니다. 항상 즉시 처리하는 게 좋아요."

폴의 미술품 컬렉션은 그 구성이 다양했다. 그는 옛날 골동품들과 초상화, 그리고 초기 인상주의 회화를 여러 점 가지고 있었다. 계단 벽에는 프랑스 군인들의 초상화가 걸려 있었다. "시리즈를 전부 다 가지고 있어요." 그가 말했다. "한두 점만 가지고 있으면, 크게 값어치가 나가지 않아요. …… 하지만 연작을 가능한 많이 가지고 있으면 가치가 엄청 높아집니다. 그래서 여기 이 시리즈가 전부 다 걸려 있는 거예요." 말을 타고 총검을 들고 있는 프랑스 군인들을 손으로 가리키며 폴이 설명했다. 우리는 그 초상화들을 지나서 계단을 올라가 그의 침실로 갔다. 그곳 역시 미술 작품들로 가득 차 있었다. 대부분 초상화와 풍경화들이었고, 일부 그림들은 근사한 액자에 들어 있었다. 저것이 무엇이냐고 질문하자, 폴은 그중 하나를 가리키며 이렇게 말했다. "이건 르누아르 화파의 작품이에요. 여기 있는 모든 예술가들은 제자들을 양성했어요. 젊은 화가들이 스승의 화풍을 흉내 냈고요. 그래서 여기 있는 이 그림은……."

그리고 나서 폴은 나를 다시 아래층으로 데려갔다. 이번에 들어선 방에는 폴의 오랜 친구인 스코틀랜드 화가 조셉 맥스웰Joseph Maxwell의 대형 회화 연작들이 걸려 있었다. 전부 다 큰 그림들뿐이었고, 그중 폴이 손으로 가리킨 그림은 미완성이었다. 방 안에 있는 책상에는 폴과 그의 아들 올리버가 맥스웰의 작업실에서 찍은 사진 액자들이 놓여 있었다. 폴은 맥스웰이 그에게 보낸 편지들 중 하나를 꺼내서 내게 보여 주었다. 나는 그 편지의 수신자가 폴 월시로 되어 있는 것을 볼 수 있었다. 그 전에는 폴을 단순히 폴 헨드리로만 알고 있었다.

"아, 내가 쓰는 또 다른 이름이에요. 헨드리와 월시. 말하자면 이야기

가 길어지지요. 내 복잡한 성장 배경에 얽혀 있는 이야기라서요. ……
입양 같은 그런 거 있잖아요." 폴이 설명했다. 맥스웰의 그림들이 걸린
방 옆에는 거실이 있었다. 그곳에는 소파와 재떨이, 커다란 텔레비전이
놓여 있었다. 폴은 텔레비전을 켰다. "낮에 일할 때는 블룸버그 Bloomberg
채널을 계속 켜 둬요." 그가 말했다. "하지만 누군가 현관문을 두드린다
싶으면……" 그는 리모컨 버튼 하나를 눌렀다. 텔레비전 화면에는 네 대
의 감시 카메라에서 전송되는 영상들이 동시에 떴다. 카메라들은 각기
집 밖의 모습을 다른 각도에서 찍고 있었다. "놀랍군요." 내가 말했다.
"항상 밖에 누가 있는지 알 수 있겠어요."

　"또 다른 안전 예방책 같은 거예요." 그가 말했다. "경찰이 들이닥쳤을
때, 이 장비들을 장착하고 있던 중이었어요." 그 말을 하면서 그는 웃음
을 터뜨렸다. 그리고 우리는 함께 집 밖에 주차되어 있는 메르세데스의
모습이 담긴 영상을 지켜보았다.

　"이제 서재로 가서 이 모든 일이 어떻게 벌어지고 있는지 보여드리리
다." 폴이 말했다. "여기가 바로 예술 인질이 사는 공간이에요." 폴은 나
를 작은 방으로 인도하면서 말했다. 그곳에는 책상과 컴퓨터, 사무실용
안락의자, 완전히 망가진 소파, 그리고 미술품 도난에 대한 책으로 넘쳐
나는 붙박이 책장이 갖추어져 있었다. 책장을 둘러보니 『아트 캅』, 『사라
진 것들의 미술관』, 『아이리시 게임』, 『바그다드의 도둑들』, 『가드너 도
난 사건』, 그리고 에드워드 돌닉 Edward Dolnick의 『더 레스큐 아티스트 The Rescue
Artist』와 같은 유명한 책들이 눈에 들어왔다. 이 외에도 폴은 헥터 펠리치
아노 Hector Feliciano의 『사라진 미술관 The Lost Museum』과 린 니콜라스 Lynn Nicholas
의 『에우로페의 납치 The Rape of Europa』와 같은 전문 서적들을 가지고 있었다.
특히 후자는 홀로코스트 때 약탈당했던 예술품들에 대한 가장 권위 있는
연구서라고 알려져 있다. 폴의 소파 위에서 굴러다니고 있던 책은 『유명

골동품 백과사전『The Encyclopedia of Popular Antiques 』이었다.

책상 뒤의 벽에는 서섹스 대학교에서 발행한 두 장의 졸업장이 액자에 들어 있었다. 하나는 미국 사회학 학사학위였고, 다른 하나는 현대 역사학 석사학위였다. 그의 책상 맞은편 벽에는 이사벨라 스튜어트 가드너 미술관에서 사라진 페르메이르의 〈콘서트〉가 대형 포스터로 걸려 있었다.

책상 옆 문가 자리에는 아름다운 목제 진열대가 놓여 있었다. "아일랜드 산 뷰로예요." 폴이 설명했다. "게다가 상태가 훌륭하지요." 이후 그는 방 안에 있는 물건들을 이리저리 둘러보다가 책상 위에서 눈길을 멈추었다. "그리고 혹시 궁금해할까 봐 말씀드리면, 이것은 스테이플스 Staples (*미국의 대형 문구점)에서 주문한 캘리포니아 모델 책상이랍니다." 폴은 컴퓨터 앞에 자리를 잡았다. 그 컴퓨터는 그의 친구가 특별 제작해 준 것이라고 했다. "굉장한 기계예요. 고성능, 대용량에 처리 속도도 엄청 빨라요." 이어서 폴은 예술 인질 블로그에 접속했다. 그는 누가 그의 웹사이트를 드나드는지 확인할 수 있는 방법이 있으며, 몇몇 즐겨 찾는 독자들의 이메일과 IP 주소를 파일로 정리하고 있다고 말했다. "누가 어디서 나를 보고 있는지 거의 근접하게 짚어 낼 수 있어요." 그가 말했다. 그는 또한 흥미로운 애독자들 몇 명을 내게 소개해 주었는데, 큼직한 기관들로는 FBI, 법무부, 미군이 있었다. 흥미롭게도 제리 브룩하이머 Jerry Bruckheimer (*미국의 영화감독) 영화사 직원 하나가 그의 블로그를 읽고 있었다. 그 외에도 캐나다, 스위스, 러시아, 보스니아, 세르비아 등지에서 많은 사람들이 예술 인질을 구독하고 있었다. "몬테네그로에서 접속한 기록은 아마도 핑크 팬더와 관련된 누군가일 거예요." 폴이 말했다. "잊지 말아야 할 것이, 도둑들도 다 자부심이 있는 사람들이에요. 그들도 세상이 자기에 대해서 뭐라고 말하는지 알고 싶어 하죠."

나는 폴에게 대체 어떻게 FBI가 그의 블로그에 접속했는지 쉽게 알 수

있냐고 물었다. "그 사람들 진짜 웃겨요. 그들은 쿠키cookie (*웹사이트에 접속할 때 자동적으로 만들어지는 임시 파일) 기록 삭제를 할 줄 모르는 것 같아요. 때문에 FBI 직원들은 노트북 앞에 앉아서 인터넷을 쓸 때마다 어느 사이트를 방문했는지 지문을 다 남기고 다녀요." 폴이 대답했다. 그리고 그는 이렇게 덧붙였다. "사실 나는 영국 시골에 사는 평범한 사람이란 말이에요. 기술적으로 교육을 많이 받지도 않았다고요. 한데 이런 내가 여기 앉아서 그런 정보들을 다 끌어모을 수 있거든요. 그렇다면 테러리스트 같은 사람들이 이런 정보들을 손에 넣는 것이 얼마나 쉬울지 생각해보자고요. 큰일이지요?"

폴은 가석방 이후로 예술 인질 웹사이트에 새로운 글을 단 하나도 올리지 않았다. 하지만 그럼에도 하루에 300명 이상이 드나들고 있었다. 그는 사이트를 방문한 사람들을 기록한 차트를 보여 주었다. 폴은 자신이 언제 다시 업데이트를 시작할지는 미지수라고 말했다. 그는 감옥에 수감된 이후 큰 타격을 입었고, 다시 사이트를 운영하고 싶다는 마음이 크게 들지 않는다고 설명했다. 하지만 그가 내게 통계며, 사이트며, 방문자들을 보여 주며 자신의 웹사이트가 전 세계인의 관심을 받고 있다고 자랑하는 모습을 보면서, 나는 그의 제2의 자아가 다시 활동을 개시하는 것은 시간문제라고 생각했다.

작별하기 전에, 나는 폴에게 다시 브라이튼을 방문한 적이 있냐고 물었다. 그는 단 한 번도 없다고 대답했다. "있잖아요. 다시는 거기 안 가는 것이 나에게 좋겠다고 생각해요. 아직도 아는 사람들이 있지만, 솔직히 말하자면 그 사람들 다수가 아직도 거기서 똑같은 일을 하고 있거든요. 다시 그런 장소에 갈 필요는 없을 것 같아요. 무슨 뜻인지 알겠지요?"

폴은 내게 런던에서 또 누구를 만났는지 물었다. 나는 리처드 엘리스를 봤다고 대답했다.

"그 양반이 나에 대해서 뭐라고 하던가요?" 폴이 담담하게 물었다.

"안부를 전해 달라고 했어요." 내가 대답했다. "지나간 일은 다 잊어버리자고요."

폴은 그 말을 듣고 잠시 생각했다. "다시 그 사람을 만날 일이 있거든 전해 주세요. 내가 생각하기로는 우리 사이에는 아무 문제가 없다고요."

내가 다시 폴의 벤츠에 탔을 때, 시간은 거의 오후 5시가 되어 가고 있었다. 나는 이번에는 문을 아주 살살 닫았다. 폴은 주차장에서 차를 빼서 우리가 갔던 레스토랑을 지나고, 집 앞 작은 길에 들어섰다. 그는 경찰들이 과속을 감시하고 있을 경우를 대비해서 차에 장착된 속도위반 단속 장치를 켰다. 하늘에는 여전히 잿빛 구름이 가득했다. 그 아래에서 우리는 평화로운 퇴직자 주거지를 가로지르는 도로를 타고 달렸다.

기차역에 도착한 우리는 벤츠 앞에 서서 악수를 나누었다. "나를 만나러 여기까지 와 줘서 아주 기뻐요. 그리고 책 문제로 괜히 기분을 상하게 했다면 미안합니다. 말했듯이, 나는 그저 내가 스스로 내 이야기를 할 수 있다는 것을 분명히 밝히고 싶었던 것뿐이에요. 알겠지요?" 그가 말했다. 나는 그에게 감사의 인사를 하고, 그가 책을 썼으면 좋겠다고 말했다. 그의 특유의 '터보' 스타일로 말이다. 폴은 자기 책에 '브라이튼 노크Brighton Knock'라는 제목을 붙여 볼까 고민 중이라고 답했다. 나는 그 말을 듣고 웃음을 터뜨렸다. 완벽한 제목이었다.

나는 런던행 기차를 타고 가면서 차창 밖으로 녹색과 흙빛의 시골 풍경이 지저분한 벽돌색 외곽으로 바뀌더니 이내 커다란 아파트 단지들이 나타나고, 마침내 수천 개의 낮은 지붕으로 하늘이 온통 뒤덮이는 모습을 가만히 감상했다. 그리고 그때 깨달았다. 그동안 나와 계속 연락을 하고 지내면서, 폴은 내내 단 한 가지만을 걱정하고 있었던 것이다. 내가 그에게서 무엇인가를 빼앗아 갈지도 모른다는 것을 말이다.

폴이 작업하는 책상 위에는 호주 화가 에인슬리 로버츠Ainslie Roberts의 〈송맨과 두 개의 태양Songman and the Two Suns〉이라는 그림이 걸려 있었다. "나는 저 그림을 온라인으로 샀어요." 폴이 말했다. 그 그림에 사용된 색채는 강렬한 빨강과 오렌지, 그리고 노랑이었다. 중앙에는 호리호리한 남자가 작은 나무배를 타고 서 있고, 그의 뒤로 두 개의 태양이 보였다. 이 그림을 보고 있자니 나는 어쩐지 삼도천三途川(*저승에 있는 강)을 노 저어 저승으로 향하는 뱃사공이 떠올랐다. "로버츠는 호주의 전설인 '꿈의 시대Dreamtime'를 주제로 작업했어요." 폴이 내게 설명했다. "'꿈의 시대'에 대해서 알아요?"

'꿈의 시대'란 호주 원주민들이 믿는 아주 복잡한 사상이었다. 이 개념에 의하면, 우리는 태어나기 전과 죽은 후에 영구적인 에너지의 형상을 하고 있다. 그리고 그 사이의 짧은 기간 동안 우리는 물질계物質界에 태어나서 머물게 된다. 꿈을 꾸는 것은 창조의 행위이며, 죽으면 다시 꿈의 시대로 돌아간다. 폴은 그동안 내게 영구적인 에너지가 주입된 자신의 신화를 들려주었다. 그것은 어둠의 길, 탐욕의 힘, 자신의 에너지에 집중하고자 했던 한 소년의 몸부림, 세상을 배우고 지배하고자 했던 노력, 그리고 그 포상을 얻기 위한 탐구로 구성된 한 편의 대 서사시였다. 그리고 그의 이야기는 아직 끝난 것 같지 않았다. 은퇴자들과 어울려 사는 평화로운 바닷가 마을에서도 폴은 지칠 줄 모르고 새로운 길을 모색했다. 그는 계속해서 세상의 문을 두드리고 다니기 위해, 예술 인질이라는 신화적인 인물을 만들어 냈다. 그의 노킹의 무대는 사이버 공간이며, 그 문 뒤에는 또 다른 어떤 세계가 있을지 모른다. 또한 그는 그것이 정확히 무엇일지는 아직 모르지만, 최종적으로 굉장히 귀중한 것을 얻게 될 것이라고 믿고 있다.

내가 그를 방문하고 일주일이 지났을 무렵, 폴이 보낸 이메일 한 통을

받았다. 이메일의 제목은 다음과 같았다. "예술, 인질의 귀환!" 메일을 열어 보니, "그동안 나는 스스로를 좀 통제해 보려고 노력했지만 결국 실패했고, 내게는 단 하나의 기어밖에 없다는 사실을 다시금 깨닫게 되었어요. 바로 터보TURBO이지요"라고 적어 보냈다.

예술 인질이 돌아왔다. 종종 나는 미술품 도난에 대한 기사를 읽을 때마다 폴과 처음으로 나누었던 대화 도중에 그가 했던 말을 떠올려 본다. "한번 이 일에 관심을 가지기 시작하면, 속수무책으로 빠져들게 될 겁니다. 이것에 대한 생각을 멈출 수가 없지요. 언제나 세상 어디에선가 그림이 도난을 당하고, 뉴스를 통해서 그 기사를 접할 수 있어요. 그것을 읽으면, 당신이 원하건 원하지 않건간에 이 문제에 대해서 거의 반강제적으로 생각을 하게 되고, 그 그림이 어디에 있을까 알고 싶어지죠. 그 생각이 당신을 완전히 사로잡고 절대로 놓아 주지 않을 거예요."

"이따금씩 착한 사람들과 나쁜 사람들을
구별하는 것이 아주 어려울 때가 있어요."
_도널드 히리식

Donald
Hrycyk

16. 사라진 그림들

도널드 히리식은 그의 로스앤젤레스 경찰국 본부 사무실 아래층에 있는 작은 방으로 나를 인도했다. 증거품 부서가 창고로 사용하는 공간이었다. 공간을 메운 수많은 철제 선반 위에는 수십 개의 검은색 상자들과 둥근 가방들이 놓여 있었다.

"특별 주문한 상자들이에요." 히리식이 말했다. "예술가들이 캔버스를 보관하기 위해서 주문하는 제품들이죠." 그는 여기서 잠시 말을 끊더니, "아주 비싸요"라고 덧붙였다. 히리식은 그중 가방 하나를 집어 들더니 바닥에 내려놓고는 앞에 달린 지퍼를 내렸다. 가방 안에서는 커다란 캔버스가 나왔다. 그는 그것을 복도로 끌고 나가서 바닥에 놓고 펼치기 시작했다. 엘비스 프레슬리를 주인공으로 한 앤디 워홀의 실크스크린 작품이었다.

"진짜예요?" 내가 물었다.

"아니요." 히리식은 이렇게 대답한 후, 캔버스를 다시 돌돌 말아서 가방에 집어넣은 후, 한쪽 구석으로 치웠다. 일을 마친 후, 그는 선반 위에 놓인 액자 하나를 손으로 가리켰다. 르누아르의 그림 같았다. 아름다운 여인의 초상으로, 그녀는 화면 밖의 공간을 응시하고 있었다.

"이것도 가짜예요." 히리식 형사가 말했다. 그 르누아르 그림은 1984년 뉴욕의 소더비 옥션에서 팔린 위조품이었다. "진짜는 파리에 있어요." 히리식은 그렇게 말한 후, 작은 증거품 캐비닛에서 검은색 손가방하나를 꺼냈다. "이건 어떤 도둑이 썼던 가방이에요." 그가 말했다. "아주 머리가 좋은 작자였어요. 이 가방 하나만 남기고 사라졌죠."

전문 도둑이 로스앤젤레스 윌셔Wilshire 지역에 있는 큰 갤러리를 털기 위해서 오랜 시간 철저한 계획을 세웠다. 범행 과정을 예상해 보자면, 그는 우선 정문으로 진입해 자물쇠에 이쑤시개를 박아 넣은 후, 그 끝부분을 부러뜨려 문을 열기 힘들도록 만들었다. 경보기가 울릴 경우, 그에게 시간을 벌어 줄 수 있는 간단한 장치였다. 이어서 그는 갤러리의 경보 장치가 전화선을 통해서 작동된다는 사실을 알고 있었기 때문에, 외부로 연결되는 전화선을 끊어 버렸다. 다음은 갤러리 안으로 들어갈 통로를 만들 차례였다. 우선 그는 갤러리 외벽의 크기를 재고, 배터리로 작동하는 작은 전기톱을 꺼내 지붕에 구멍을 뚫었다.

"도둑은 타르와 합판과 널빤지를 뚫고 나서야 안으로 들어갈 수 있었어요." 히리식이 말했다. "갤러리로 내려가기 위해서 밧줄을 사용했지요."

히리식은 갤러리 지붕에 난 구멍을 직접 조사했다. "할 수만 있었다면, 그는 일주일이 걸려서라도 시간을 끌면서 그 갤러리를 몽땅 다 털 수도 있었던 사람이에요. 그가 그림 한 점만 훔쳐 간 것은 순전히 행운이었죠." 그가 전화선을 끊었을 때 갤러리의 경보기가 울렸다. 경호업체에

서 즉시 보안 요원이 파견되었지만, 그는 부러진 자물쇠 때문에 한참 동안 안으로 들어가지 못했다. 그 사이에 도둑은 다시 지붕으로 올라가 뚫어 놓은 구멍을 통해 갤러리를 빠져나간 후, 도시 밖으로 도주했다. "원래 밤새 작업을 할 예정이었는데, 그림 한 점만 가지고 달아난 거예요." 히리식이 말했다. "십만 달러 정도 나가는 장 뒤뷔페의 작품이었죠. 아직 못 찾았어요."

그 도둑은 기념품 하나를 남기고 사라졌는데, 그것이 바로 히리식이 손에 들고 있던 검은색 가방이었다. "그는 솜씨가 좋은 사람이었어요. 다만 시간에 쫓기면서 작업을 해야 하는 상황에 대한 대책은 세워 두지 않았던 것 같아요." 가방에는 작은 로고가 붙어 있었다. 히리식은 이후 몇 주간 그 로고를 조사해서, 가방이 북쪽에서 왔다는 사실을 알아낼 수 있었다. "가방이 알래스카에서 왔다는 것을 알아냈어요. 하지만 그 이상의 정보는 하나도 얻을 수 없었죠." 그가 말했다. 그리고 "믿을 수 없을 정도로 똑똑한 도둑이었어요"라고 덧붙였다. 이때 없어진 뒤뷔페의 그림은 히리식의 미해결 사건 리스트에 올라갔다.

도난 미술품 수사에서 히리식 형사에게 해결되지 않는 진정한 미스터리는 바로 데이터의 부재였다. 예를 들면, 히리식과 미술품 도난 디테일 부서의 미래에 대해서 이야기를 나눌 때 그는 이렇게 말했다. "우리는 다른 큰 도시의 경찰들과 같은 문제를 겪고 있어요. 우리에게는 데이터가 필요합니다. 모든 것은 통계가 주도하죠. 한데 미술품 도난에 관해서만큼은 유난히 통계를 내기가 어려워요."

히리식이 설명하기를, FBI의 통계는 전적으로 그들의 도난 문화재 파일에 올라간 도난당한 그림들의 숫자에만 의존하고 있는 실정이다. 아트 로스 레지스터는 최근의 트렌드를 잘 짚어 내고는 있지만, 아무래도 그들이 모으는 정보에는 한계가 있었다. "아직 많은 경찰들이 이런 데이

터베이스의 존재를 잘 모르고 있는 것도 문제예요. 나에게 도난당한 미술품과 관련된 모든 사례들을 다 알 수 있는 길이 있다면 좋을 텐데……그런 게 없어요." 그가 말했다.

나는 히리식에게 국제적인 통계에 대해서도 질문했다. 경찰들 사이에서는 도난 미술품을 거래하는 국제 시장의 규모가 40억에서 60억 달러가량이라는 말이 있는데, 히리식도 그렇게 생각하냐고 물었다. 그것은 사실 FBI, 인터폴, 그리고 유네스코의 웹사이트에 발표된 액수였다. "나도 항상 그 규모에 놀라곤 합니다." 히리식이 대답했다. 그는 한때 그 숫자가 어디서 나온 것인지를 추적해 보았다고 했다. 그는 우선 FBI에 전화를 걸었다. FBI에서는 그 액수가 그들로부터 나온 것이 아니라면서 인터폴에 연락을 해 보라고 답했다. 그래서 히리식은 인터폴에 이메일을 보냈다. 하지만 이번에는 인터폴에서 FBI로 연락을 하라고 했다. "돌고 돌더군요." 히리식이 말했다. "어떤 기관에서도 그 수치에 대해서 책임을 지려고 하지 않았어요. 사실인 즉, 아무도 도난 미술품 암시장의 규모를 정확히 모르는 것이었어요. 그 분야에 대한 정보가 충분치 않은 거죠. 그러니까 그것은 그냥 아무 근거가 없는 유령 수치예요." 그가 내게 말했다.

나는 이 책을 위해 조사를 시작하던 초기 단계에서 인터폴에 이메일을 보내 인터뷰 요청을 한 적이 있었다. 그들은 전 세계로부터 비슷한 요청을 너무나 많이 받고 있기 때문에 인터뷰 요청에 응하는 경우가 거의 없다는 형식적인 답장을 보내 왔다. 한참 후, 나는 이 책을 마무리하는 단계에서 다시 그들에게 이메일을 보내서 내가 세 명의 사람들 (보니 체글레디, 리처드 엘리스, 보니 매그네스가디너)로부터 인터폴에 연락을 해 보라는 제안을 받았다고 적었다. 그리고 이튿날, 인터폴의 특수 범죄 부서 Specialized Crimes Directorate 산하의 미술 전문팀 Works of Art Unit 고위 관계자인 칼하인츠 킨트 Karl-Heinz Kind 와 전화 통화를 할 수 있었다. 미국 워싱턴에서 미술

품 도난에 관한 한 매그네스가디너의 말이 가장 공신력이 있다면, 리옹에서는 킨트다.

"여보세요. …… 잠시만요." 킨트가 말했다. "문 좀 닫고 올게요." 킨트는 30년 넘게 인터폴에서 일을 한 사람이었다. 그는 처음에는 독일에서 근무하다가, 이후 프랑스 본부로 옮겼다고 했다. 일단 우리는 떠도는 유명한 '신화'에 대한 이야기부터 시작해서 말문을 열었다. 나는 그가 영화 〈토마스 크라운 어페어〉를 보았는지, 그리고 사람들이 그에게 그런 일이 자주 일어나냐고 묻는지 궁금했다.

"네, 그 영화를 봤습니다. 항상 그런 질문들을 받고 있고요." 그가 대답했다. "굉장히 전형적인 반응이잖아요. 상식적으로 말도 되고요. 누군가 굉장히 부유한 사람이 있다면, 미술품을 살 능력도 될 것이고, 심리학적 관점에서 보자면 고가의 물건을 가지고 있는 사람은 그것을 자랑도 하고 싶겠지요. 항상 남들에게 보여 주고 싶어 할지도 모르고요. 다만 아직까지 영화 주인공 같은 도둑이 실존한다는 것을 확인시켜 줄 만한 사건을 본 적은 없어요. 그래서 그냥 영화 속에나 나오는 이야기라고 생각하고 있어요."

이후 우리는 '현실'에 대한 이야기로 대화의 주제를 바꿨다. FBI에서는 매그네스가디너가 (로버트 볼프가 수십 년 전에 그러했듯이) 세상의 도난 미술품들이 모여드는 장소로 뉴욕을 지목했던 바 있었다. 그리고 그 외의 다른 주요 도시로는 런던을 거론할 수 있었다. 인터폴도 이 의견에 동조할까? 이에 킨트는 그의 뛰어난 외교술을 뽐내는 답변을 했다.

"나도 동조하고 싶어지는 말이네요." 그는 이렇게 운을 뗐다. "대부분의 경우, 절도의 동기는 재정적인 이득을 취하기 위함입니다. 만약 돈을 벌고자 한다면, 당연히 훔친 물건을 시장에 가져가야 하죠. 나는 특정한 장소를 지목하고 싶지는 않지만, 미국과 영국이 가장 큰 옥션 하우스들

을 가지고 있는 것은 사실입니다. 하지만 다른 가능성들도 있죠. 예를 들면, 독일이나 프랑스, 이탈리아의 시장을 무시할 수 없습니다." 그리고 이어서 내가 암시장과 합법적인 미술품 거래 시장이 맺고 있는 긴밀한 관계에 대해서 질문을 던졌을 때, 킨트는 분명 그 둘 간의 유대 관계에 대해서 알고 있는 것이 분명했지만 또 다시 외교적인 답변을 했다.

"때로 경계라는 것은 모호하니까요." 그리고 그는 이렇게 덧붙였다. "정직한 미술상이라면 당연히 출처가 증빙되지 않은 미술품을 팔거나 사면 안 됩니다. 도난품을 거래한 미술상들이 하는 전형적인 대답이 있어요. '몰랐어요. 도난품인지 확인할 기회가 없었어요.' 글쎄요. 이제는 출처를 확인하는 것이 그들의 의무예요. 그리고 확인할 수 있는 도구도 갖추어져 있고요. 게다가 무료죠." 여기에서 킨트는 인터폴의 무료 도난 미술품 데이터베이스를 언급한 것이었다. "이제는 알면서 모르는 척 할 수가 없는 세상이지요." 딜러들과 컬렉터들의 부도덕한 행태에 대해서 킨트는 "우리는 그들이 행동을 변화시키기를 바라고 있습니다"라고 말했다.

인터폴은 188개 회원국으로부터 보고를 받으면서, 국제 예술품 도난이 얼마나 심각한 문제로 성장했는지에 대한 정보를 수집하는 데 어느 정도 성공적인 활동을 보여 주었다. 나는 킨트에게 그 규모가 어느 정도인지에 대해서 구체적인 액수로 알려 줄 수 있는지 물어보았다.

"실망스러우시겠지만," 그가 말했다. "그 질문에 제가 그다지 좋은 답변을 해 드릴 수는 없을 것 같아요. 물론 기자님은 여러 가지 자료들을 검색해 보시고, 언론 보도를 살펴보실 수 있을 거예요. 그러다 보면 종종 불법 거래 규모가 연간 60억 달러라는 정보를 얻게 될 텐데, 그들이 말하는 금액에는 마땅한 근거가 없습니다. 나는 절대 그 수치를 사용하지 않습니다." 킨트는 60억 달러가 유령 수치라는 히리식의 의견과 같았다.

"언젠가 어느 보고서에서 사용했던 것을 계속 따라서 쓰는 거예요. 전

에 보도되었던 내용을 근거도 없이 인용하는 거죠. 그렇게 여러 번 반복하다가 그게 사실인 양 되어 버린 겁니다. 우리는 사실이 아닌 것을 알기 때문에, 절대로 그 숫자를 사용하지 않아요. 제 경험을 통해서 말씀드릴 수 있는 것은, 이 분야에서는 기본 정보가 턱없이 부족하다는 겁니다." 그가 말했다. "매해 우리는 회원국들에 통계 자료를 요청합니다. 발생한 도난 사건의 수, 도난당한 작품들의 수, 도난당한 작품들의 종류처럼 몇 가지 기본적인 질문들이 포함되죠. 전체 회원국들 중 오직 30퍼센트만이 답변을 보냅니다. 그리고 그들이 보낸 답변들 대다수에는 자세한 수치나 내용들이 생략되어 있어요. 이것이 이 세계의 현주소입니다."

킨트는 자신이 잘 모르는 것에 대해서는 솔직하게 모른다고 답했다. 그는 체글레디가 2003년에 나를 처음 만났을 때 이야기해 주었던 문제, 즉 정보 부족의 문제에 대해서 짚어 주었다. "많은 정보들이 알려져 있지 않아요." 킨트가 말했다. "일부 경찰들은 그들이 다루는 사건들에 대한 경험이 있지요. 하지만 전체적인 그림을 보자면…… 문제가 있어요. 그리고 그것은 큰 문제입니다. 게다가 이것은 단순히 몇몇 국가들에 한정된 이야기가 아닙니다. 이 문제는 모든 국가들과 세상에 영향을 미칩니다. 하지만 구체적인 그림에 대해서 이야기를 하고 싶으신 것이라면, 그쪽도 여전히 거대한 미스터리라고 생각합니다."

1992년에 빌 마틴이 로스앤젤레스 경찰국에서 은퇴했을 때, 그에게는 히리식이라는 유산이 있었다. 당시 유일한 문제는 히리식에게 파트너가 없다는 것이었다. 히리식은 전 부서를 통틀어서 미술품 도난을 수사하는 유일한 형사로, 그의 일이 급격하게 늘어나다 보니 특수절도반의 다른 형사들이 교대로 지원을 해 주었을 뿐이다. 더군다나 윗선이 계속해서 바뀌는 상황에서 그의 입지는 매우 위태로웠다. "끊임없는 전쟁이

었죠. 인사 변동이 심했던 때라서 파트너를 유지할 능력이 없었어요. 그러다 보니까 데이터를 수집하고 범죄를 수사하는 능력에도 차질이 생겼죠." 히리식이 말했다.

"상관으로 있던 두 명을 기억해요. 제각기 한 10년 안에 왔다 갔다 했던 사람들이었죠. 그들은 나를 처음 보고는 미술품 도난 디테일 부서라는 것이 있다는 사실 자체에 경악을 하더군요." 히리식은 이렇게 과거를 회상했다. 당시 히리식은 세상에서 정말 몇 안 되는 특수한 능력과 경험을 가진 형사였다. 하지만 로스앤젤레스에서 그는 아주 엉뚱한 일을 하는 사람으로 취급을 받았다. 이따금씩 파트너가 생길 때도 있었지만, 언제나 오래가지 못했다. 그저 누군가가 떠내려 와서 히리식과 1년 정도를 함께 일하고, 이후 위로 가든지 아니면 아래로 가든지 다시 옮겨 가 버렸다. "과거 수년 사이에 정말 좋은 파트너들도 많이 만나 봤어요. 하지만 그들은 결국 떠나더라고요. 내가 1년간 열심히 훈련을 시켜 놓았는데, 갑자기 도난 차량을 수사하는 팀으로 가 버리고, 그런 식이었죠. 한데, 이쪽 세계에서는 그것이 시간도 에너지도 참 많이 소모되는 일이거든요." 히리식이 말했다.

그는 심지어 미술품 도난 디테일 부서가 일종의 유배지 같은 역할을 했던 시절도 있었다고 했다. "지금 기억나는 것만 적어도 두 명이에요. 말하자면, 처벌의 일환으로 나와 함께 일을 하도록 좌천된 사람들이었죠. 미술 관련 일을 하려는 아무런 열의도 의지도 없었어요." 그런 형사들에게 히리식과 사라진 그림을 찾으러 다니는 일은 학교에서 공부 못하는 아이들에게 씌우는 바보 모자를 쓰고 교실 구석에 앉아 있는 것과 같은 의미였다.

히리식은 내게 다음과 같은 이야기도 들려주었다. 어느 날, 그는 인터

폴이 주최하는 미술품 도난 회담에 초대를 받았다. 2년에 한 번, 전 세계의 중요한 경찰들과 문화 쪽 법조인들과 수사원들은 프랑스 리옹에서 열리는 인터폴 회담에 초대받는다. 현재까지 이 회담은 미술품 도난을 연구하는 사람들이 서로 만나 교류하는 가장 중요한 자리로 손꼽히고 있다. 히리식은 부서에 프랑스로 가는 비행기 편을 지원해 줄 것을 요청했다. 그것은 그와 같은 일을 하는 국제 인사들과 만나서 많은 것을 배우고, 그의 네트워크를 넓힐 수 있는 절호의 기회였다. 부서에서는 그의 요청을 승인했다. 하지만 이후, 재정 지원 요청에 대한 승인이 철회되었다. 경찰국 상사 하나가 그 회담에 대한 소식을 듣고는 히리식을 밀어내고 자기가 비행기를 탄 것이다. 그 상사라는 사람은 일주일간 유럽에 머물면서 파리에서도 시간을 보냈다.

"지난 몇 년간 감독하는 사람이 여덟 명이나 왔다 갔어요. 나를 지지하는 새 상관이 한 명쯤은 올 수도 있는데, 사실 때때로 지원만으로는 부족할 때가 있죠." 그중 한 감독관은 히리식에게 훈련을 시킬 수 있는 장기 파트너가 꼭 필요하다고 강력하게 주장했다. "결국 경찰서 부장과 회의를 했어요. 그런데 그가 우리에게 그러더군요. '그 안건은 당분간 보류합시다. 아마도 조만간 부서에서 미술품 도난팀은 사치라는 결정이 내려질지도 모르겠소.'" 히리식은 다음과 같이 말을 이었다. "거의 25년 정도 잘 돌아가고 있던 팀이었는데, 갑자기 누군가가 검토 비슷한 것을 하더니, 별로 중요한 부서가 아니구나라는 의견을 제시한 거죠." 그때부터 그에게는 거의 최소한의 재정만 지원되었고, 정말로 미술품 도난 디테일 부서가 이렇게 끝나는구나 싶은 상황이 이어졌다. 하지만 이후 그의 상관이 다시 한 번 바뀌면서, 그와 함께 히리식의 미래도 변했다.

"2006년, 같이 일할 사람을 뽑으라는 지시가 떨어졌어요. 당시 나는 미술품 도난 분야에서 일한 지 20년 가까이 되던 때라 이쪽에 대한 지식도

상당했거든요. 부서 내에는 내가 하는 일을 할 수 있는 수사관이 아무도 없었죠. 윗선에 내가 누군가를 뽑아서 훈련을 시키는 길밖에 없다고 설득했어요. 몇 년은 걸릴 일이었으니까요." 히리식이 말했다. "누군가를 찾지 못하면, 은퇴함과 동시에 내가 쌓아 둔 지식도 무용지물이 되어 버릴 형편이었어요."

그 결과 히리식은 열두 명의 형사들을 인터뷰했고, 그중 그가 적합하다고 생각하는 사람을 파트너로 선택했는데, 바로 스테파니 라자루스였다. 당시 마흔여섯 살이던 라자루스는 로스앤젤레스 경찰국에서 25년간 복무한 베테랑 형사였으며, 히리식처럼 강력반과 살인 사건 수사과를 포함해서 여러 부서들을 전전하며 일을 해 왔다. 그러다가 6년 반 동안은 야간 업무를 전담하며, 주간 근무를 하는 형사들이 잠을 자는 가장 깊은 밤마다 전화를 받고 예비 수사를 진행했다. 그녀에게 주어진 임무는 범죄 현장까지 운전을 하고, 1차 심문을 하고, 증거를 수집하는 일이 포함되어 있었다. 특히 정보 관리는 라자루스의 전문 분야 중 하나로, 로스앤젤레스 경찰학교에서 신입생들에게 이쪽 분야를 지도하기도 했다. 바로 히리식이 원하던 조건이었다. 그는 수많은 정보들을 가지고 있었고, 그를 도와 그것을 분류하고 정리할 사람을 찾고 있었기 때문이다. 그래서 라자루스가 그 일을 함께 해 줄 인력으로 선출되었다.

히리식과 라자루스는 수백 시간을 들여 파란색 바인더들에 묶여 있는 손으로 쓴 자료들을 해석하고, 그것을 웹사이트에 데이터베이스화하는 작업을 진행했다. 그리고 그 사이 히리식은 그가 어렵게 터득한 미술품 도난 수사의 지식을 그녀에게 전수하기 시작했다. 그러던 중 한번은 히리식이 밸런타인데이에 휴가를 떠나 있던 사이에 동상 하나가 도난당하는 사건이 발생했고, 라자루스가 혼자서 수사를 진행해 히리식이 돌아오기 전에 일을 해결했다. 그들을 처음 만났던 2008년의 어느 여름날,

나는 라자루스가 히리식의 배경에 머물러 있는 것에 만족해 한다는 느낌을 받았다. 그녀는 미술품 도난 디테일 부서의 성공에 대해 이야기하는 신문이나 잡지에 언급되는 일이 거의 없었다. 그녀는 그런 명예에 별로 신경을 쓰는 것 같지 않았다. 하지만 어쨌거나 라자루스는 히리식의 유산이 될 것이었다.

한번은 히리식이 상관들 앞에서 가진 발표에서 두 명으로 구성된 그의 팀이 달성해 낸 결과를 재산범죄 수사를 하는 모든 로스앤젤레스 형사들의 결과를 합친 것과 비교했다. 또한 그는 여기에 작은 도표를 하나 첨가해서 보여 주었다. 21개의 전체 부서에서 일하는 아흔 명의 형사들을 나타내는 아흔 개의 막대기들이 그려진 도표였다. 1993년에서 2008년 사이, 그 아흔 명이 회수한 도난품의 액수를 모두 합하면 6,400만 달러(한화 약 680억 원)였다. 반면, 미술품 도난 디테일 부서는 두 개의 막대기만을 차지하고 있었지만, 같은 기간 동안 그들이 회수한 미술품의 총 값어치는 7,700만 달러(한화 약 825억 원)였다. 결론적으로 히리식과 라자루스는 나머지 아흔 명의 형사들보다도 1,200만 달러(한화 약 128억 원) 이상의 가치를 더 많이 회수한 것이다.

자기 책상 앞으로 돌아온 히리식은 그곳에 쌓여 있는 파일 더미와 두꺼운 파란색 바인더들을 살펴보았다. 그 안에는 사라진 예술 작품들을 찍은 수백 장의 사진들과 보고서들이 빼곡하게 들어 있었다.

"이 사건들 중 다수가 미해결 상태예요. 하지만 그들의 해결 여부는 조사 기간에 달려 있어요. 1년 후에는 우리가 하나를 더 찾아낼지도 모르죠. 그리고 5년 후에는 또 다른 것을 찾아낼지도 모르고요. 학교에서 강의를 할 때, 나는 형사들에게 재산범죄 대상들 중에서도 미술품은 회수하기가 가장 좋다는 말을 하고는 해요. 물론 그렇지 않다는 선입견이 있

죠. 각종 신문이나 잡지에서는 항상 미술품은 잃어버리면 절대 찾을 수 없는 것이라는 기사를 읽을 수 있고요. 하지만 내 경험에 의하면, 그것은 사실이 아닙니다." 그가 말했다.

그날 오후, 히리식 형사의 사무실은 거의 텅텅 비어 있었다. 모두가 밖에 나가서 현장 조사를 하고 있었던 것이다. 히리식은 컴퓨터에서 눈을 돌렸다.

"스테파니와 내가 무언가를 하나 찾아낼 때마다 우리 부서에서 일하는 모두가 미술 비평가가 됩니다. 우리는 회수한 작품을 위층으로 가져가서 다른 형사들에게 보여 줍니다. 때로 해당 작품이 왜 그렇게 비싼지 납득하지 못하는 형사들이 있어요. 예술이라는 것은 사실 경우에 따라서 평범한 사람들의 눈에는 완전히 쓰레기처럼 보일 수도 있거든요. 형사들 중에는 작품의 제작 과정이나 제작 방법, 그리고 작품과 관련된 역사에 관심을 보이는 사람들도 늘 있어요." 그가 말했다.

"잊지 말아야 할 것이, 경찰로 근무 중이 아닐 때에는 이들 중 많은 사람들이 미술가나 작가로 일하고 있다는 사실이에요. 나는 살인 사건 수사과에서 복무하다가 은퇴를 한 후에 골동품상을 연 형사도 한 명 알고 있어요. 예술은 상업적일 수도, 엄청난 인기를 끌 수도 있어요. 예를 들면, 투탕카멘 전시나 피카소 전시를 보려고 미술관 앞에 엄청난 인파가 줄을 섰던 것을 생각해 보세요. 예술은 단순히 이 나라 지식인들의 전유물이 아닙니다. 그것은 평범한 사람들에게도 매력적으로 다가서지요."

히리식 형사는 그 생각을 한 걸음 더 진척시켜서 설명했다. "수많은 평범한 사람들이 단순히 아름답다는 이유로 미술품을 사기 위해 저축과 절약을 합니다. 미술을 감상하기 좋아하고, 미술품을 사서 집에 놓기를, 그리고 동시에 그들의 삶 속에 가져다 놓기를 원하기 때문이지요. 그런 모습들을 보고 있으면 미술에 대해서 더 많이 알아야겠다는 욕구가 생

겨요."

또한 히리식은 다음과 같이 말했다. "우리가 알아낸 사실은 미술품이 많은 주인들에게 오래된 편안한 친구 같은 의미를 가진다는 거예요. 회화는 단순히 무생물체가 아니라는 것이죠. 바로 이러한 이유 때문에 사라진 미술품들에 대한 수사가 가치 있는 것입니다. 비록 훔쳐 간 도둑을 체포할 수 없는 경우라 해도 말이지요."

"미술품 도난 디테일 부서는 지난 20년간 존재해 왔어요. 하지만 우리는 아직까지도 도난 미술품 수사를 대체 어떻게 해야 하는지 헤아리고 있는 상태입니다. 항상 앞을 보면서 나아가야만 하니까요." 그리고 히리식은 이렇게 덧붙였다. "예술 작품들은 결국에는 지금 이 건물 안에 있는 그 누구보다 더 오래 살 테니까요."

이듬해 나는 몇 달에 한 번씩은 꼭 히리식과 안부를 묻고 지냈다. 2009년 봄, 내가 그를 방문한 지 거의 1년이 흘렀을 무렵, 히리식은 아주 이상한 사건 하나를 맡아서 수사 중이라는 소식을 전해 왔다. 여느 때와 마찬가지로 모든 것은 전화 한 통으로 시작되었다. 그리고 이번에는 특이하게도 아주 부유한 집의 자제가 전화를 걸어 왔다. 더군다나 그는 로스앤젤레스가 문화적 명성을 획득하는 데 아주 중대한 기여를 했기에 사람들의 존경을 받는 가문 출신이었다.

"그들은 도시에서 가장 큰 화랑 중 한 곳을 경영했어요. 그러면서 별도로 엄청난 현대미술 컬렉션을 가꾸어 왔고요. 앤디 워홀 작품도 여러 점 가지고 있었죠." 히리식이 말했다. 1980년대 초에 이 저택에 도둑이 드는 사건이 발생해 다섯 점의 워홀 진품들이 도난을 당했다. 그 도난 사건 직후, 상세한 범죄의 내용이 로스앤젤레스 경찰과 FBI의 도난 문화재 파일에 보고되었다.

그 집안의 아들은 부모의 뒤를 이어서 미술 사업을 했다. 한동안 그는 로스앤젤레스에 갤러리 하나를 가지고 있다가 그만두었는데, 갤러리 문을 닫은 이후에도 그는 로스앤젤레스 미술계에서 여전히 중요한 입지를 점하고 있었다. 그런 그가 히리식에게 제보 전화를 걸어 온 것이다. 그는 자신의 가족이 잃어버렸던 워홀의 작품들 중 일부를 찾았다고 말했다.

"도난 사건이 일어나고 20년도 더 지난 시점에서 그가 크리스티 카탈로그를 넘겨 보다가 우연히 그들이 잃어버렸던 워홀 작품 두 점을 발견했다는 것이었어요." 히리식이 말했다. 그 그림들의 시세는 각기 13만 달러(한화 약 1억 3,900만 원)와 15만 달러(한화 약 1억 6,000만 원)였다.

히리식은 카탈로그에 실린 사진들과 범죄 보고서의 사진들을 대조해 보았다. 똑같은 실크스크린 작품들로 보였다. 그는 로스앤젤레스의 크리스티 사무실에 대한 수색영장을 집행했다. "크리스티의 직원은 매우 협조적이었어요." 그가 말했다. "우리는 일단 해당 작품들을 압수했어요." 크리스트 측에서는 위탁자의 이름도 알려 주었다. 그는 크리스티의 단골 고객은 아니었지만 로스앤젤레스 주민이었다. 히리식은 그를 찾아갔다.

용의자는 경찰이 들이닥치자 놀라는 눈치였다. 그리고 그 수사를 누가 의뢰했는지 알고는 더욱 놀라는 것 같았다. 히리식에게 그가 들려준 이야기에 따르면, 그에게 문제의 워홀 작품들을 애초에 팔았던 사람은 다름 아닌 그 의뢰인, 즉 그 집의 아들이었고, 그들이 거래를 했던 시기는 도난 신고 직후였다. "그 사람이 하는 말을 전혀 믿을 수가 없었어요." 히리식이 말했다.

하지만 그는 누가 거짓말을 하는지 가려낼 수 없었다. 거짓말 탐지기 결과에 따르면, 위탁자가 진실을 말하고 있었다. "탐지기 조사를 했던 사람은 거침없이 자신의 생각을 말해 주었어요. 크리스티 카탈로그에 실린 출처 리스트를 확인해 보니, 그 두 작품들의 출처로 아들의 이름이 올라

있더군요."

위탁자의 말에 따르면, 그 둘은 오래전에 틀어진 친구 사이였다. "아들이 열일곱 살 때 위홀의 작품들을 집에서 훔쳐 약간의 코카인과 현금을 받고 팔았다고 해요. 그런데 나중에 보니 그리 현명한 비즈니스가 아니었던 거죠."

20년 후, 이 방탕했던 아들은 크리스티 카탈로그에서 자신이 마약과 돈을 받고 팔았던 위홀의 작품들을 발견하고는, 그들로부터 다시금 돈을 받을 수 있지 않을까라는 판단을 내렸던 것이다. "그 아들은 옛 친구가 아직도 그 그림들을 가지고 있으리라고는 상상도 하지 못했다고 해요. 이미 수많은 손들을 거쳐서 세탁이 되었기 때문에 그가 신고를 한다한들 전혀 걸리지 않을 것이라고 계산을 했던 거죠." 히리식이 설명했다. 하지만 그것은 판단 착오였다.

"그는 마침내 자신이 한 일에 대해서 자백을 했어요." 히리식이 말했다. "그 도난 사건은 공소시효가 이미 지나 있었죠. 게다가 비록 그가 자기 어머니의 물건을 도둑질하는 만행을 저질렀다 해도 그의 어머니는 그를 기소하기 원하지 않았고요. 그것은 자기 아들을 감옥에 보내는 일이니까요."

문제는 좀 더 복잡하게 얽혀 있었다. 도난당한 다른 세 점의 그림들을 그 아들이 어떤 작은 갤러리에서 다시 사들였던 것이다. 그리고 그때까지 그 사실을 어머니에게 말하지 않았다. "그렇게 그는 자기 어머니의 도난당한 미술품들을 손에 쥐게 되었어요. 그녀가 그 작품들이 도난당한 사실을 신고했다는 것을 알면서도 말이지요. 그림들은 어머니에게 돌아갈지도 모르지만, 그녀가 죽고 나면 결국 다시 아들에게 상속되겠지요." 아무도 기소되지 않은 채로 그 사건은 마무리되었다.

"참 이상한 세상이에요." 히리식은 이야기 끝에 이렇게 덧붙였다. "이

따금씩 착한 사람들과 나쁜 사람들을 구별하는 것이 아주 어려울 때가 있어요."

그리고 우리의 대화가 끝나고 얼마 지나지 않아 히리식의 세상이 아주 이상해졌다.

2009년 6월 5일, 스테파니 라자루스 형사가 특수절도반에 앉아 있을 때 동료 형사로부터 한 통의 전화가 걸려 왔다. 그가 유치장에 누군가를 잡아 두고 있는데, 그녀가 수사하는 사건들 중 하나의 용의자라고 했다. "와서 심문해 보고 싶어요?"라고 묻기에 라자루스는 "그럴게요"라고 대답하고는 아래층으로 내려갔다.

파커 센터의 지하 유치장에 도착한 라자루스는 유치장의 지침대로 일단 무기를 모두 내놓았다. 그리고 이어서 그녀는 살인 사건 수사과 형사들로부터 심문을 받은 후, 20년 전 일어난 미해결 사건의 살인범으로 체포되었다.

1986년, 라자루스는 로스앤젤레스 경찰국의 신참내기였다. 그 해, 그녀의 전 남자 친구의 부인이 처참하게 폭행을 당한 후 살해된 사건이 일어났고, 그날 밤 아파트에서 살인범이 가져간 유일한 물건은 부부의 혼인 증명서와 그들의 자동차였다. 초동수사에서 라자루스는 피살자를 알고 있고, 전에 그 부부를 괴롭혀서 고소를 당했던 이력이 있음에도 불구하고 용의선상에서 배제되었다. 피살자의 부친은 로스앤젤레스 경찰국에 장문의 편지를 써서 라자루스를 조사할 것을 간청했다. 그가 쓴 편지는 해당 사건의 파일에 보관되어 왔고, 그 사건으로 인해 아무도 체포되지 않았다.

히리식은 1986년의 살인 사건들과 관련된 파일들이 로스앤젤레스 경찰국에 쌓여 있다는 사실을 알고 있었다. 또한 그 사건들을 조사할 만큼

경찰국에는 충분한 인력이 없다는 것도 알고 있었다. 그는 사우스 센트럴 지역에서 일하던 당시, 이미 비슷한 문제들을 경험한 적이 있었다. 하지만 2008년 즈음에는 상황이 달라졌다. 경찰국에는 미해결 사건들에 대한 수사를 재개할 만한 인력과 여유가 있었다. 특수절도반과 같은 층에 있는 살인 사건 특수반 형사들은 슬픔에 빠진 살해당한 여인의 아버지가 보내 온 편지들의 망령에서 아직까지도 헤어 나오지 못하던 상태였다. 그들은 그 사건을 다시 수사하기로 결정했고, 그와 거의 동시에 라자루스가 용의자로 떠올랐다. 그리하여 두 명의 형사들이 그들의 동료인 라자루스 형사를 조사하기 시작했다.

사전 심리 절차에서도 밝혀진 것이지만, 때때로 이들은 히리식과 라자루스의 뒤를 따라다니기도 했다. 내가 두 형사들을 방문했던 그 여름에도 그들이 뒤에서 감시하고 있었을 가능성이 크다. 그러던 어느 날, 살인 사건 특수반 형사들은 라자루스가 쓰레기통에 던져 버린 패스트푸드 포장지를 수거했다. 그들이 거기서 채취한 DNA는 1986년에 살해당한 시신에서 발견된 DNA 샘플과 일치했다.

당시 히리식은 라자루스를 3년간이나 곁에 두고 훈련을 시켜 왔던 터였다. 라자루스는 그가 직접 후계자로 선택했던 형사였다. 사실, 히리식과 나는 후계자 문제에 대해 몇 번 이야기를 나눈 적이 있었다. 그때마다 그는 언제나 후계자를 양성하는 것이 팀을 지속시키기 위한 가장 중요한 단계라고 말했다.

이후 몇 달간, 『로스앤젤레스 타임스』는 연신 라자루스가 오렌지 색 죄수복을 입고 법정에 서 있는 모습을 찍은 사진을 내보냈고, 『애틀랜틱 먼슬리Atlantic Monthly』에서는 그녀가 체포되기까지 일련의 과정을 특집 기사로 만날 수 있었다.

라자루스가 법정에 서기 직전에 나는 히리식에게 전화를 걸어 그 사건과 관련해서 할 말은 없는지 물었다. 히리식은 그 일은 그의 미술품 도난 수사들과 아무런 관련이 없다며 직접적인 대답을 거부했다. 나는 그에게 후계자 문제는 어떻게 되는 것인지 궁금하다고 말하고, 로스앤젤레스 경찰국에서 그에게 또 다른 파트너를 배정해 줄 것이라 생각하는지 물었다. 그는 잘 모르겠다고 말했다. "시기가 그다지 좋지 않거든요. 경제 때문이죠. 경찰국에서는 오히려 구조조정이 이루어지고 있는 실정이에요." 그가 말했다. 캘리포니아 전체가 부채에 휘청거리고 있었다. 샌프란시스코에 있는 한 지인은 실업보험 수표 대신에 차용증서를 받기도 했다. 로스앤젤레스 경찰학교는 전보다 지원자들을 더 적게 받았고, 『뉴욕 타임스』에는 "재정 위기의 캘리포니아, 감옥 문을 열다"라는 헤드라인 기사가 나기도 했다. 그 기사는 초만원인 감옥 시스템을 개혁하기 위해서 정부가 내놓은 계획안에 대해 상세히 다루고 있었다. 그 계획안의 대략적인 내용은 사회에 큰 위협이 되지 않는 재소자들을 출소시킨다는 것이었다.

히리식은 내게 처근 업데이트된 소시을 하나 알려 주었다. 그것은 그가 예전에 로스앤젤레스의 골동품상 도난 사건을 조사할 때 만났던 한 저택의 노파, 즉 텔레비전 모니터를 끼고 살며 소파에 피카소의 작품을 두고 있던 한 나이 든 여인에 관련된 소식이었다.(*1. 할리우드의 도난 현장 참조) 노파의 이름은 타티아나 칸 Tatiana Khan 이었고, 그녀는 우리가 6월 오후에 찾아갔던 샤토 알레그레 갤러리 Chateau Allegré Gallery 의 주인이었다. 히리식이 그녀의 피카소 그림을 사진으로 찍어 둔 것은 잘한 일이었다. 칸은 베테랑 아트 딜러였다. 그녀는 그 피카소 그림을 2백만 달러(한화 약 21억 원)에 한 컬렉터에게 팔았다. 그 컬렉터는 그녀로부터 그림을 구입

한 후, 약간의 조사를 하다가 그것이 위작이라는 사실을 발견하게 되었다. FBI가 사건을 수사했고, 2009년에는 칸을 소환하기도 했다. 2011년, 칸은 FBI에게 거짓 진술을 하고 증인을 매수한 혐의에 대해 유죄를 인정했다. 그녀의 변호사는 다음과 같은 진술서를 발표했다. "칸 여사는 지난 45년간 골동품과 미술 작품들을 매매해 왔습니다. 그녀는 어떤 그림 한 점과 관련해서 FBI 요원에게 거짓 진술을 했던 것에 대한 책임을 인정합니다. 그녀는 이번 수사와 관련된 일들을 과거로 돌리고, 앞으로 나아갈 수 있기를 희망하고 있습니다."

2008년 어느 오후, 로스앤젤레스 방문이 마무리될 무렵 히리식은 만일 그가 미술 도둑이 된다면 어떻게 행동할 것인지에 대해서 내게 이야기해 주었다. 당시 그는 수많은 도둑들에 대해 연구하면서 오랜 세월 동안 본의 아니게 그들의 '가르침'을 받아 온 상태였다.

"만일 내가 미술 도둑으로 새 출발을 하게 된다면, 나는 예술가들의 별로 유명하지 않은 작품들을 공략할 것입니다. 우선은 현재 시장에서 어떤 작가들이 인기가 있고, 사람들이 어떤 작품들을 구입하는지 조사하고, 일정 금액 이하의 작품들만 취급할 거예요. 내 생각에는 만 달러(한화 약 천만 원)가 딱 좋은 것 같아요. 하지만 아마도 이만, 삼만, 사만 달러 정도의 작품도 이따금씩은 괜찮겠지요. 그리고 훔친 그림들을 소규모 옥션 하우스들을 통해서 쥐도 새도 모르게 처리할 것입니다. 도난품을 자신들의 카탈로그 표지로 쓰지 않는 현명한 옥션 하우스들 말이죠."

히리식은 여기서 잠시 쉬었다가 다음과 같이 말을 이었다.

"또 나는 내가 파는 작품들을 드러내 놓고 진열하지 않는 독립 아트 딜러들을 찾아갈 겁니다. 많은 딜러들이 자신의 집에서 일하며 뒷방에서 거래를 합니다. 세상에는 사생활을 중요하게 생각하는 컬렉터들이 너무

나 많고, 이들은 사람들의 관심과 이목을 원하지 않습니다."

또한 히리식 형사는 미술관이나 규모가 큰 기관들은 위험부담이 너무 나 크기 때문에 절대로 건드리지 않을 것이라고 말했다. "사람들 눈에 띄는 행동을 하지 않을 것입니다. 아주 조용하게 다녀야죠." 그가 이렇게 덧붙였다. 숨어서 다니는 것, 그것은 바로 내가 익히 배워 온 미술 도둑이 고수해야 할 황금률이었다. 히리식의 말을 듣고 있자니 '레이더망에 걸리지 말라'고 폴이 늘 충고했던 것이 떠올랐다. 그리고 그것이 바로 세상에서 가장 경험이 풍부한 '미술 경찰' 중 한 명인 히리식이 오랜 세월 동안 수백 개의 도난 사건들을 수사한 끝에 했던 말이었다. 그는 결국 폴의 원칙이 최선이라는 것을 배웠던 것이다. "그런 원칙들을 지킨다면, 나는 아마도 꽤나 성공적인 미술 도둑이 될 수 있을 거예요." 히리식 형사가 말했다.

히리식이 두 점의 위홀 작품들을 회수하고 몇 달이 지났을 무렵, 다른 열 점의 위홀 작품들이 도난당하는 사건이 일어났다. 유명한 사업가인 리처드 와이즈먼Richard L. Weisman의 로스앤젤레스 별장에서 일어난 절도 사건이었다. 사라진 작품들은 와이즈먼이 위홀에게 유명한 운동선수들의 초상화를 만들어 달라고 개인적으로 의뢰해서 주문 제작된 것들이었다. 그중에는 골프 선수인 잭 니클라우스Jack Nicklaus, 미식축구 선수인 O. J. 심슨O.J. Simpson, 권투 선수인 무하마드 알리Muhammad Ali의 초상화가 포함되어 있었다. 사건은 와이즈먼이 여행을 떠난 사이에 그의 거실에서 일어났으며, 피해액은 수백만 달러에 육박했다. 게임은 결코 끝나지 않았다.

히리식은 아트 로스 레지스터, FBI, 그리고 인터폴의 리스트에 도난당한 작품들을 올렸다. 그는 자기가 만든 시스템을 따랐다. 또 다른 사건이 터졌음을 알리는 '범죄 경보'가 사람들의 (그리고 나의) 메일함에 도착했

다. 이어 히리식이 보도 자료까지 전송을 마치고 나자, 전 세계 각종 신문에 로스앤젤레스에서 일어난 도난 사건에 대한 기사가 실렸다.

한편, 바다 건너에서는 예술 인질이 자신의 블로그에 새로운 글을 올렸다.

Epilogue

2011년 봄, 내가 막 도널드 히리식 형사와 관련된 새로운 소식들에 대한 업데이트를 마쳤을 때, 보니 체글레디가 전화를 걸었다.

"여보세요. 보니예요?"

"네. 나는 며칠간 토론토에 있을 예정이에요." 그녀가 말했다.

그때는 체글레디가 『예술에 대항하는 범죄들 Crimes against Art 』이라는 제목의 책을 출간한 이후였다. 이 책에는 스미스소니언박물관 자문위원인 존 웨르타의 서문이 실렸다. 그녀의 책은 미술품 도난과 문화재 관련법의 등장과 성장에 대해서 자세하게 기술하고 있고, 이 분야에 관심이 있는 변호사들에게 좋은 지침이 될 만한 정보들을 담고 있었다. 체글레디는 이 책을 집필한 후, 토론토에 있는 집을 팔고 프랑스로 이주했다. 그녀는 프랑스 남부에 농가를 하나 가지고 있었는데, 그곳에 거주하면서 법과 그림(체글레디는 변호사이면서 화가다)에 대한 자문을 하며 살았다.

우리가 처음 이야기를 나누던 시기에 체글레디는 이 '문제'가 얼마나 심각한지에 대해서 설명을 하던 도중, 내게 프랑스 지방의 남서풍인 '벙도탕Vent D'Autan'의 미스터리에 대해서 들어본 적이 있냐고 물었다. 그 바람은 북아프리카에서 시작해 프랑스 남부의 마을들 구석구석까지 불어와 체글레디 집 안 창문들을 흔든다. "그 바람은 내 부엌으로 아프리카의 모래를 실어 나릅니다. 국경은 상관없어요. 암시장처럼 말이에요." 그녀는 이렇게 말하면서 미소를 지었다. "나는 미술계에 바로 그런 바람이 필요하다고 생각해요. 아주 강하게 불어서 모든 비밀을 밝혀낼 폭풍 말이지요." 만약 체글레디의 지도와 교육이 없었다면, 아마 나의 이야기는 론스데일 갤러리에서 벌어진 절도 사건에서 시작해 거기에서 끝났을지도 모른다. 하지만 내가 이 세계에 대해서 배우는 동안, 체글레디는 관대하게도 자신이 아는 정보들과 사람들, 그리고 열정을 공유했다.

우리는 요크빌Yorkville에 있는 헝가리 레스토랑인 커피 밀Coffee Mill에서 만났다. 그곳은 몇 주 전 도둑이 들었던(그들은 진열장을 깨고 물건들을 훔쳐 갔다) 갤러리에서 그리 멀리 떨어지지 않은 곳에 있었다. 『토론토 스타Toronto Star』에서 머리기사로 다루었던 도난 사건이었다. 레스토랑에 도착했을 때, 체글레디는 인터폴에서 발행한 언론 자료를 들고 있었다. 그녀는 사진 한 장을 테이블 위에 올려놓았다. 사진에는 세계 각지에서 온 열두 명의 사람들이 리옹에 있는 인터폴 본부의 아트리움에 서 있는 모습이 찍혀 있었다. 그리고 그들 사이에, 정확히는 사진의 왼쪽에 그녀가 있었다. 사실 체글레디는 전부터 인터폴에 새로 만들어진 도난 문화재 연구소로 들어오라는 제안을 받았다.

"그래서 이제는 국제 경찰 기구의 꼭대기까지 가신 거군요." 내가 웃으며 말했다. "그것이 문제 해결에 도움이 될 것 같았거든요. 세상을 바꾸어 나가는 하나의 절차인 거예요." 그 말을 듣고 나는 곰곰 생각을 해

보았다. 체글레디는 2000년에 미국 변호사협회ABA 문화재 위원회에 가입했고, 2001년에는 국제 변호사협회 문화재 위원회에 들어갔다. 이후 2004년에는 자신의 법률 사무소를 개설했고, 미국 변호사협회 문화재 위원회의 공동 의장이 되었다. 우리가 다시 만났을 무렵, 그녀는 전보다 더 높은 위치로 올라가, 비록 진부하게 들릴지도 모르겠지만 세상을 바꾸는 방법을 배우기로 결정을 내린 것 같았다. 이제 그녀는 국제 경찰 기구의 중심에서 일을 하기 시작했다.

나는 다시 그 사진을 들여다보았다. 사람들은 영화에서 봤던 CIA의 로고처럼 바닥에 수 놓인 인터폴의 표장 위에 서 있었다. 나는 체글레디에게 인터폴에서는 무슨 일에 대해서 논의를 하고 있는지 물었다.

"그게 말이지요. 말해 줄 수 없어요." 그녀가 말했다. 그리고 잠깐 쉬더니 이렇게 덧붙였다. "하지만 웹사이트를 가 보면, 보도 자료를 볼 수 있을 거예요." 그러고는 "보안 문제에 대해서 아주 민감한 사람들이거든요"라고 설명했다. 체글레디는 인터폴에 있는 동안, 나에 대해서 소개를 잘 해 두겠다고 했다. 나는 그녀에게 인터폴에 이메일을 보냈으나 인터뷰 요청을 거절당했던 일이 있었다고 말했다. "그들이 당신과 인터뷰를 해 줄지는 나도 잘 모르겠어요. 그들은 기자들과 이야기를 잘 하지 않아요. 하지만 다시 이메일을 보내 보세요." 나는 그녀의 조언대로 이메일을 보냈고, 그 결과 칼하인츠 킨트를 만날 수 있었다. 그리고 그것이 내가 이 책을 저술하면서 했던 마지막 인터뷰였다.

체글레디와는 미국이 이라크를 침공한 직후 첫 만남을 가졌다. 그리고 그때, 나의 노트는 하얗게 비어 있었다. 그리고 요크빌에서 만난 뒤 며칠 후, 오사마 빈 라덴이 처형을 당했다. 나는 그날 밤 워싱턴과 뉴욕에서 있었던 축하 행사들을 텔레비전 생중계로 관람했다. 보니 매그네스가 그녀의 사무실이 있는 워싱턴의 후버 빌딩에서는 로비의 벽에 걸린 빈 라

덴의 사진 옆에 '사망'이라는 단어가 붙었다. 인터폴은 그들의 현상수배범 리스트에서 빈 라덴을 삭제했다. 지금으로서는 빈 라덴으로 인해 파생된 미술품 도난 세계의 도미노 효과에 대해서 생각하는 것이 이상하게 느껴진다. 그 효과는 아프가니스탄 침공에서 시작되어 이후의 이라크 침공과 이라크의 문화유산 약탈로 이어진 후, FBI에 미술품 범죄팀이(그리고 미래의 미술 수사관들이) 생겨나는 데까지 파급되었다.

체글레디가 유럽으로 옮겨 가기 전, 나는 그녀에게 다른 모두에게 했던 것과 같은 질문을 던졌다. "당신의 뒤를 이을 누군가를 양성하고 있어요?"라는 질문이었다. 체글레디는 잠시 그 질문에 대해서 생각했다.

"아니요." 그녀는 이렇게 대답한 후, 나를 이상한 눈빛으로 바라보았다. 마치 내가 무엇인가 중요한 것을 잊어버리고 있다는 듯한 눈빛이었다. 우리가 미술품 도난 문제에 대해서 장장 7년간 대화를 주고받던 시점이었다. "이제 책을 거의 다 쓴 거예요?" 그녀가 이렇게 묻고는 몇 년간 그녀로부터 가르침을 받아 온 내게 오래된 브론즈 열쇠 하나를 건넸다. "프랑스에서 온 거예요. 내가 골동품 브론즈 열쇠들을 수집하거든요." 그녀는 이렇게 말했다. "내가 신뢰하는 사람들에게 그 열쇠를 하나씩 선물해요." 무거운 열쇠였다. 아주 머나먼 어딘가에서 커다란 문을 열고 잠그는 데 쓰였던 물건 같았다. 나는 집으로 돌아와 체글레디에게 받은 열쇠를 부엌 선반 위에 올려 두었다. 내가 글을 쓰는 곳 바로 위에 있는 선반이었다. 이제 그 열쇠는 우리 집에 있는 예술품이 되었다. 돈으로는 도저히 그 가치를 환산할 수 없다. 하지만 폴과 여느 '노커들'의 관점에서 보자면, 그것은 별로 훔쳐 갈 만한 물건이 아닐지도 모른다.

감사의 글

우선 뛰어난 출판 에이전트이자 나의 친구인 사만다 헤이우드Samantha Haywood, 더글러스 앤 맥킨타이어Douglas & McIntyre의 숙련된 편집장인 트리나 화이트Trena White와 그녀의 팀, 그리고 나의 가족인 마틴 넬먼과 버나데트 설지트, 사라 넬먼Sara Knelman에게 감사의 말을 전한다. 내게 인근 미술 갤러리의 절도 사건을 조사해 보라고 했던 캐서린 오스본Catherine Osborne과 『더 월러스』의 특집 기사를 편집하는 톰 페넬Tom Fennell, 그리고 그 기사를 검증하는 크리스토퍼 플라벨Christopher Flavelle, 제스 애트우드 깁슨Jess Atwood Gibson과 그녀의 필리 아일랜드Pelee Island 팀, 그리고 내게 용기를 주었던 레이첼 해리Rachel Harry에게도 감사한다. 그 외에도 시리 에그렐Siri Agrell, 셸리 앰브로즈Shelley Ambrose, 가비아 베일리Garvia Bailey, 데이비드 베를린David Berlin, 사라 쿠퍼Sarah Cooper, 안토니오 데 루카Antonio De Luca, 힐러리 도일Hilary Doyle, 존 프레이저John Fraser와 매시 대학교Massey College, 그래엄 깁슨Graeme Gibson, 제레미 킨Jeremy Keehn, 주디스 넬먼Judith Knelman, 데보라 커시너Deborah Kirshner, 더글러스 나이트Douglas Knight, 안나 루엔고Anna Luengo, 데이브 맥긴Dave McGinn, 에

린 오키Erin Oke, 실비아 오스트리Sylvia Ostry, 제프 파커Jeff Parker, 마틴 패트리퀸 Martin Patriquin, 에릭 피에르니Eric Pierni, 리처드 포플락Richard Poplak, 로잘린드 포 터Rosalind Porter, 그레이엄 루미우Graham Roumieu, 버나드 시프Bernard Schiff, 잭 샤 피로Jack Shapiro, 폴 윌슨Paul Wilson, 피오나 라이트Fiona Wright가 많은 힘과 도움 이 되었다. 모두에게 감사한다. 또한 책의 구성에 많은 영감을 준 마이클 만Michael Mann과 데이비드 사이먼David Simon, 나의 스승인 테렌스 번스Terence Byrnes, 내게 좋은 "기자 수사관"의 모범을 제시해 준 마르시 맥도널드Marci McDonald, 그리고 아주 적당한 시기에 "유일한 출구는 끝까지 하는 것뿐이 다"라는 훌륭한 조언을 해 주었던 현명한 마가렛 애트우드에게 고마움을 전한다. 그리고 무엇보다도 관대하게 내게 많은 시간을 할애해 주고, 그 들의 삶과 생각들을 상당 부분 열어 보여 준 보니 체글레디, 리카르도 세 인트 힐레르, 리처드 엘리스, 도널드 히리식, 폴 헨드리에게 무한한 감사 의 마음을 전한다. 그들이 없이는 이 책도 없었을 것이다.

영화 〈도둑들〉을 보면서, 수많은 할리우드 영화들을 줄줄이 떠올렸던 것은 비단 나뿐일까? 각종 미디어를 통해서 우리는 아주 오래전부터 문화재와 미술품 약탈과 도난에 대한 이야기들을 생각보다 자주 접하며 살아왔다. 그것은 알렉산더 대왕이나 나폴레옹처럼 타 문화를 정복하여 송두리째 약탈하는 강력한 권력자에 대한 역사적 기록에서부터, 명화와 골동품을 훔치는 비밀스럽고 빈틈없는 도적단에 대한 영화 시나리오에 이르기까지 다양하다. 이런 이야기들이 나와 상관없는 일로 다가오는 것은 말 그대로 이들이 우리의 평범한 일상과 동떨어진 세상을 무대로 하고 있기 때문은 아닐까. 수잔 손탁Susan Sontag이 말했듯이 너무 잦은 미디어의 노출은 대중이 세상에 도사리고 있는 심각한 위험을 무덤덤하게 받아들이도록 한다. 이 책의 저자는 바로 그 무덤덤함을 공략하고자 한다.

저자는 예술품 도난이 아주 다양한 곳에서 다양한 방식으로 이루어지고 있으며, 그 뿌리가 생각보다 깊고, 규모와 범위가 걷잡을 수 없이 커

지고 있다고 말한다. 이는 가깝고도 먼 세계이며, 국경을 초월한 수많은 사람들이 서로 다른 이해관계들로 인해 이 문제에 관련되어 있다는 것이다. 그리고 이 광범위한 주제를 다루기 위해서, 그는 인물에 초점을 두고 이야기를 풀어 나가는 방법론을 선택한다. 저자가 리서치를 하면서 직접 만나고 인터뷰를 했던 사람들이 책의 주인공들로, 독자는 이들의 목소리를 통해 예술을 훔치고 수색하고 변호하고 탐하고 수호하는 사람들의 생각과 입장을 생생하게 들을 수 있다.

번역가로서 누구에게 이 책을 추천하고 싶은지 묻는다면, 우선 내가 번역을 결심하게 된 계기에 대해 (조금은 장황하게) 이야기할 필요가 있겠다. 저자의 분류에 따르자면, 우리나라는 훔친 작품들이 조용히 '세탁'되는 '제3국'에 속한다. 뿐만 아니라, 모르긴 몰라도 귀한 유물들이 '출토'되어 밀반출되는 '원료 국가'에 들어가기도 할 것이다. 이 문제에 대해서 그 누구도 손을 쓸 수 없기 때문에 그저 자본의 흐름을 따라갈 수밖에 없다는 무기력한 방임의 논리로는, '암흑'의 손길로부터 문화 전반을 지켜낼 수 없을 것이다. 책에도 등장하지만, 나치는 문화를 약탈하고 그 기반부터 휘저어 놓음으로써 단시간에 동유럽의 많은 소수민족들을 말살시킬 수 있었다. 문화가 국가 혹은 민족의 정신과 직결된다는 것을 증명했던 사례들이다. 이러한 근대사의 교훈을 상기한다면, 골동품을 밀수하고, 도난품을 버젓이 유통시키는 비양심적인 행위가 궁극적으로 무엇을 좀먹어 가고 있으며, 우리에게 어떤 결과를 가져올지 인지할 수 있을 것이다.

그렇다면 인지, 즉 아는 것은 어떤 변화를 일으킬 수 있을까? 그리고 우리는 무기력을 넘어 과연 무엇을 할 수 있을까? 이 책은 우리와 다른

자리에서 같은 고민을 하는 많은 개인들의 이야기를 담고 있다. 무엇을 어디서부터 시작해야 할지 몰랐던 기자, 미술을 좋아하는 변호사, 경찰 학교를 나와 강력반 수사에 회의를 느끼게 된 경찰, 그림을 도둑맞은 갤러리 주인과 컬렉터, 가난한 환경에서 성장하여 제대로 된 교육을 받지 못한 채 세상에 던져진 십대 소년, 우연히 벼룩시장에서 보물을 발견한 직장인들, 미술과 관련된 사업 아이템을 찾는 비즈니스맨. 이들을 잘 살펴보면 우리가 주변에서 흔히 볼 수 있는 사람들과 크게 다르지 않다는 것을 알 수 있다. 그들이 어떤 입장에서 어떤 태도로 이 문제를 바라보고 있으며, 자기가 처한 환경에서 어떤 선택과 행동을 하고 있는지를 눈여겨본다면, 독자들에게 좋은 지침이 될 수 있으리라고 생각한다. '도난'이라는 주제는 조금 특수하지만, 만약 당신이 어떤 식으로든 미술계와 연계되어 있다면, 당신은 결코 그것에서 자유롭지 못할 것이다. 그런 의미에서 나는 이 책을 특히 우리나라 문화 예술계에서 활동하는 사람들에게 권하고자 한다. 우리도 이제 좀 터놓고 도난에 대한 이야기를 할 필요가 있다. 이 책에 등장하는 인물들의 삶과 생각, 그리고 흥미로운 사건들은 우리들에게 더할 나위 없이 좋은 대화의 촉매가 되어 줄 것이다. 그리고 풍요로운 대화와 효율적인 문제의 해결을 위해 다양한 관점을 갖고 있는 사람들이 정보의 공유와 대화의 자리에 함께해 주기를 고대한다. 예를 들어, 문화재와 미술에 각별한 관심이 있는 변호사와 경찰, 그리고 정치와 언론 쪽 사람들의 참여를 바란다.

이 책의 원제는 '핫 아트Hot Art'다. 이는 민감하고 난감한 주제를 의미하는 '핫 포테이토', 즉 '뜨거운 감자'라는 관용구에서 따온 말이다. 오븐에서 갓 구운 감자는 김이 모락모락 난다. 하지만 아무리 탐이 날지라도 자칫 만지거나 덥석 베어 물어서는 안 된다. 훔친 미술품 역시 섣불리 다루

기 곤란하다는 의미에서 저자는 이 제목을 선택했다. 번역을 하면서 암시장의 작동 원리와 돈세탁에 대한 정보가 행여 모방 범죄를 유발시키지는 않을지, 또 폴과 같은 도둑이 법의 처벌을 빠져나간 방법을 자세히 공개하는 것이 과연 올바른 일인지 고민과 방황을 했던 시간이 있었다. 이 책을 한국에 내놓으면서, 내가 고심을 하며 구워 낸 그 뜨거운 감자를 독자들의 손에 넘기고자 한다. 각자가 알맞게 처리해 주기를 바랄 뿐이다.

마지막으로 내가 우둔하게 단어를 고르고, 한 땀 한 땀 천천히 꿰어 나가는 동안 인내심을 갖고 기다려 주었을 뿐 아니라 아낌없이 응원해 준 시공사 분들에게 감사의 인사를 전한다. 그리고 나 때문에 항상 국제 현대미술계의 동향과 뉴욕의 날씨에 촉각을 곤두세우시는 아빠, 엄마에게 고마움의 인사를 드린다.

2014년 2월
정연

사라진 그림들의 인터뷰

2014년 2월 14일 초판 1쇄 인쇄
2014년 2월 21일 초판 1쇄 발행

지은이 | 조슈아 넬먼
옮긴이 | 이정연
발행인 | 이원주

발행처 | (주)시공사
출판등록 | 1989년 5월 10일(제3-248호)

주소 | 서울시 서초구 사임당로 82(우편번호 137-879)
전화 | 편집 (02)2046-2843 | 영업 (02)2046-2800
팩스 | 편집 (02)585-1755 | 영업 (02)588-0835
홈페이지 | www.sigongsa.com